中国艺术市场生态报告 第二辑

吴明娣 ◎ 主编

中国建筑工业出版社

图书在版编目（CIP）数据

中国艺术市场生态报告　第二辑/吴明娣主编．—北京：中国建筑工业出版社，2015.10
ISBN 978-7-112-18478-1

Ⅰ.①中… Ⅱ.①吴… Ⅲ.①艺术市场－研究报告－中国 Ⅳ.①J124

中国版本图书馆CIP数据核字（2015）第225444号

责任编辑：张　华
责任校对：李欣慰　党　蕾

中国艺术市场生态报告　第二辑
吴明娣　主编

*

中国建筑工业出版社出版、发行（北京西郊百万庄）
各地新华书店、建筑书店经销
北京嘉泰利德公司制版
北京云浩印刷有限责任公司印刷

*

开本：787×1092毫米　1/16　印张：25$\frac{1}{2}$　字数：570千字
2015年10月第一版　2015年10月第一次印刷
定价：68.00元
ISBN 978-7-112-18478-1
（27674）

版权所有　翻印必究
如有印装质量问题，可寄本社退换
（邮政编码 100037）

前言
学研并举　应时之需

2012年以来，中国艺术市场悄然发生着变化，原因众所周知。自上而下经济结构调整、政治风纪整肃，由此导致社会生态产生相应的改变，从而影响到中国艺术市场生态。其中原有的"生物"不可能悉数存活，一如既往地生长，而是有生有灭、有荣有枯，部分"物种"蜕变，还长出新的"灵苗"来，不少事件广受关注，甚至出现"围观"现象。但针对艺术市场整体生态，关注者较少，持续关注并记录在案，且加以甄别、评判的则更少。

有鉴于此，首都师范大学艺术市场专业师生近几年着眼于中国艺术市场生态考察，旨在秉承中国古代史家"实录"的传统，为当代中国艺术市场留存具有"现场感"的图文结合的档案。此外，还致力于从不同的视角观照中国艺术市场的生态，既做"望远镜"式的宏观扫描，又做"显微镜"般的微观审视，期望藉此为中国艺术市场研究做一些基础工作，为改变当下中国艺术市场研究相对薄弱的状况有所助益。

呈现给读者的这本《中国艺术市场生态报告》（第二辑），由两部分构成。

第一部分，是2013年1月至2014年12月间中国艺术市场情报站的成员持续追踪、记录中国艺术市场生态的成果，其中的半数文字、图片已每月定期发表在文化部主办的《艺术市场》杂志上，同时在首都师范大学美术学院的网站登载。

第二部分，是中国艺术市场生态专题研究文章，其中大多数是首都师范大学师生的近作，包括本校美术学院艺术市场专业的教师和在读硕士研究生撰写的论文、调研报告。这部分内容贴近当下中国艺术市场的现实，反映了中国内地不同地区艺术市场的真实状况。

我校艺术市场专业的青年教师在完成繁重的教学工作的同时，还关注艺术市场研究，在这方面做出了探索。研究生是我校艺术市场研究团队的主要力量，他们才思敏捷、富有钻研精神，三年的学习，使他们在艺术市场研究方面有了显著的进步，增强了才干。他们除在北京地区做了较为深入的考察外，还赴上海、南京、杭州、广州、深圳、福州、厦门、济南、青州、西安、天津、重庆、沈阳等地，对当地的艺术市场进行调研。卢展、胡军玲等研究生还参与了笔者主持的《当代北京艺术市场生态研究》项目（北京市哲学社会科学规划项目、北京市教育委员会社科计划重点项目），考察与研究的对象涉及艺术品生产、流通、消费各个环节，既包括艺术市场本体，又涵盖艺术品生产者（艺术创作者及相关机构）、艺术品消费者（投资、收藏者及相关机构）以及艺术媒体、艺术教育与研究机构、文化艺术管理部门等。目前

主要着眼于艺术市场本体研究，先后对在中国艺术市场中处于核心地位的拍卖市场、画廊、艺术博览会、艺术园区、古玩交易市场进行考察，在深入细致地调查研究的基础上，掌握以北京为中心的中国艺术市场的基本构成、经营品种、经营方式、从业人员等第一手资料，再分门别类地针对部分行业及具有代表性的艺术机构进行个案研究。参与本项目的同学年级不同，因学习能力、研究水平均存在差异，收入本书的只是他们所做工作的一部分，这项研究正有序展开。前期工作主要围绕艺术市场本身展开调研，之后对与艺术市场密切相关的、影响艺术市场生态的环境要素加以探讨，从而对北京艺术市场生态进行定量、定性分析，并加以评估。与此同时，将研究视角延伸到长三角、珠三角及其他地区，旨在全面把握中国艺术市场生态状况，以期对北京及其他地区艺术市场尽可能做出客观、恰当的评判，为艺术市场业界及相关管理部门提供必要的信息，推动中国艺术市场生态良性循环。

除上述研究成果外，本书还收录了2015年毕业的艺术市场专业本科生及硕士生的学位论文，这部分文章所关注的对象并不局限于一般意义上的艺术市场及传统艺术品经营，而聚焦于艺术品网络经营、卡通绘画等当代艺术市场的新生事物，留下了艺术市场专业学生在学习过程中探索的印记，有利于增进对当下中国艺术市场的认知。

需要特别指出的是，首都师范大学美术学院自2013年9月起与中国拍卖行业协会文化艺术品拍卖专业委员会建立合作关系，共同培养艺术市场专业人才，已聘请了李卫东、刘幼铮、寇勤、刘尚勇、甘学军、谢晓冬6位中国拍卖行业高层管理者担任我校艺术市场与管理专业的研究生导师，并聘请了赵榆先生担任该方向研究生教学督导。这些业界精英均在我校举办了学术讲座，使师生们收益颇多。本书收录了他们的论文，其中多数是根据其讲座录音整理而成的，这部分出自艺术市场业界行家里手的论文，信息量大、内涵丰富，囊括诸多关于艺术品经营的案例。文中从中国艺术市场实践出发，提出的见解高屋建瓴，值得艺术市场、艺术管理、文化产业及相关行业的从业者、研究者格外关注，对于高等院校艺术市场专业人才培养不无启示。

近十年，中国经济快速增长，综合国力显著提升，中国艺术市场呈现出前所未有的繁荣，成为时代进步的重要见证。艺术市场与中国社会同升沉、共荣枯，既可作为监测中国市场经济发展的温度计，又可作为观察中国政治气候的晴雨表，度量中国文化生态的标尺。然而，相对于经过长期积累已发展得较为成熟的研究领域而言，中国艺术市场研究尽管在近年来已受到越来越多的重视，取得了一定的进展，但总体上仍处于起步阶段，远远滞后于中国艺术市场自身的发展，缺乏人才储备和学术积淀，与行业发展态势不相适应，无法满足当代中国社会日益增长的物质文化与精神文化需求，不利于当前文化强国战略的实施。

首都师范大学艺术市场专业的建立，顺应时代的发展，直面中国艺术市场的现实，应时之需，培养人才，学研并举，服务社会，十年来除了向社会输送7届本科生（每届20人左右）和20余位硕士研究生外，还致力于艺术市场研究，将艺术市场研究纳入学科发展规划，使之成为新的学术增长点。通过搭建平台，教学与研究相结合等多种途径，使学生开阔学术视野、强化专业意识、磨炼意志、品质、提升

综合素养和研究能力，并将他们在校学习的作业及相关成果推向社会。尽管年轻学子们的论文在严格意义上还不能视为学术成果，在有些方面不能尽如人意，但其中蕴含着不少具有学术价值的"历史碎片"，体现了学子们敏锐的观察力、有限的判断力和无限的发展潜力，相信他们未来会成为中国艺术市场的中坚力量，为推动中国艺术市场健康有序的发展做出应有的贡献。

培养具有研究能力的艺术市场专业人才是首都师范大学艺术市场专业在建立之初即确立的目标。早在2004年为申报新专业而制定的艺术市场专业本科生培养方案中已设置了"当代艺术市场研究"课程，从2005年起招收的每届艺术市场专业本科生及硕士研究生，均需要接受这门集理论学习、艺术市场行业调研、课堂讨论、专业写作、PPT制作演示于一体的探究式课程培训。经过十年的教学实践，教学内容、方式不断改进，教学成效也已显现，所培养的本科生有的在读期间已发表有关艺术市场研究文章，硕士研究生攻读学位阶段及毕业后均发表了为数不少的文章，其中的佼佼者已成长为行业骨干，在艺术市场研究方面有了较大的收获，发挥了积极的作用。我校艺术市场专业人才培养质量得到了业内专家的认可，能经得起时间的检验，与这十年来本专业教师共同努力，坚持不懈地促使教学与研究协同推进息息相关。

"雄关漫道真如铁，而今迈步从头越。"当下中国经济处于重要的转型升级阶段，艺术市场也不例外，正需要这样的情怀与气概去应对未来的机遇与挑战。作为首都高等院校培养艺术市场专业人才的重要基地，首都师范大学艺术市场专业教学团队深知自身理应担当的责任，唯有不忘初心、不失本心，始终如一，奋发有为，甘当人梯，以教书育人为第一要务，不断为社会培养合格的人才，同时关注现实、研究问题，为中国艺术市场生态建设献计献策，方能不辜负艺术市场业界的期望，肩负起时代赋予的使命。

本书存在的疏漏与讹误，敬请艺术市场界人士及有关学者、专家指正，以便这项工作持续推进，除非遭遇了不可抗拒力，计划今后每两年出版一部《中国艺术市场生态报告》。恳请各界有识之士一如既往地关心、支持，帮助首都师范大学艺术市场专业。

吴明娣

2015年7月16日

于京西花园村

目录

前言

生态报告

第一部分　2013

PART 1　拍卖 AUCTION ……… 003

1.26 亿赵孟頫书画创在美纪录
2012 年中国十大拍卖事件再回顾
佳士得落沪，机遇与挑战并存
艺术品网上交易进入"纷争时代"
曾梵志《最后的晚餐》成"最贵"中国当代艺术品

PART 2　展览 EXHIBITION ……… 021

"古往今来"龙美术馆开馆大展
"群珍荟萃·全国十大美术馆藏精品展"盛大开幕
"中国现代美术之路：与时代同行"中国美术馆建馆 50 周年藏品大展
社会雕塑：博伊斯在中国
从巴比松到印象派：克拉克艺术馆藏法国绘画精品展

PART 3　热点 HOTSPOT ……… 039

故宫藏本《兰亭序》真伪遭疑
艺术品限制出境标准公布
首届"艺术市场·北京论坛"于首都师范大学召开
西安拟 380 亿元再造阿房宫景区引争议
中国 6 城入国际当代艺术市场前 10 城

艺评 CRITICISM 055

"中国画廊普遍盈利还需十年"
"国家实力决定艺术品价格"
"中国美术不能总是带土特产走出去"
"培育市场先要培育人才"
"我们的美术馆在文化倡导方面缺乏明确方向"

观澜 ANECDOTE 069

新媒体为艺术"打开天空"
时装舞台上的毛泽东书法
"中国味道"出征米兰设计周
明星跨界风潮涌起
英国艺术家沙滩打造9000个阵亡士兵剪影

第二部分　2014

拍卖 AUCTION 085

靳尚谊《塔吉克新娘》被8510万高价"迎娶"
苏富比北京交2.27亿元成绩单
上博PK苏富比——苏轼《功甫帖》真伪论战
尤伦斯再次规模性拍卖中国当代艺术作品
中国藏家3.77亿元购藏梵高《雏菊与罂粟花》

展览 EXHIBITION 103

"鲁本斯、凡·戴克与佛兰德斯画派"列支敦士登王室珍藏展
中国嘉德艺术品拍卖20年精品回顾展
纪念中法建交五十周年特展
"中国当代摄影2009—2014"群展
为学、为师、为艺——首都师范大学建校60周年美术作品展

PART 3 热点 HOTSPOT 123

自贸试验区艺术品交易：酝酿三个突破
全国首次可移动文物普查结果公布　涉及藏品上亿
盘点 2014 全国两会中的美术界政协委员
皿方罍"身首合一，完罍归湘"
中国大运河、丝绸之路列入《世界遗产名录》

PART 4 艺评 CRITICISM 140

"当代艺术也从'中国制造'转向'中国创造'"
"艺术授权是一种商业模式"
"画院乱象正造就当代文化灾难"
"礼品画的积重难返不是偶然"
"年轻艺术家不能只依靠拍卖市场"

PART 5 观澜 ANECDOTE 156

新变化之 2014 布鲁塞尔艺博会
"中国艺术大餐"将现艺术巴黎主题国
海上丝绸之路"申遗"
敦煌莫高窟数字展示中心开放　可全方位展现洞窟
巴塞尔艺博会完全收购巴塞尔香港

专题研究

高校如何培养适应艺术市场需求的人才
——专访中国拍卖行业协会秘书长李卫东　　　　　　　　173
发现与被发现——艺术市场需要什么样的人推动 / 甘学军　　176
国民经济与艺术品产业关系研究 / 陶宇　　　　　　　　　184
中国文物艺术品拍卖市场概况 / 赵榆　　　　　　　　　　191
对中国艺术品拍卖流通领域的评估与前瞻 / 刘幼铮　　　　196

收藏五部曲／寇勤 … 202

书画鉴定的困惑——以《功甫帖》为例／刘尚勇 … 205

在学术与商业之间：浅谈拍卖行的市场推广／谢晓冬 … 212

艺术品网络拍卖初探／莫琳 … 219

当代北京艺术品拍卖市场发展状况概述／戴婷婷 … 226

私人洽购：艺术品拍卖场外的私人定制／王雪茹 … 234

抚今追昔观"翰海" 继往开来看拍卖／石婷婷 … 238

北京华辰拍卖有限公司发展现状调研／石婷婷 … 247

艺术衍生品的时尚之路／翟晶 … 252

展览、鉴藏对当代艺术品市场的推动作用
　　——论近年民国艺术主题展览的勃兴／莫艾 … 255

当代北京本土画廊发展现状调查——以长征空间为例／辛宇 … 263

北京台资画廊发展现状调查研究——以索卡艺术中心为例／辛宇 … 271

北京地区外资画廊初探——以佩斯北京为例／邢飞 … 277

"卡通式绘画"的市场发展现状——以"80后"创作群体为例／王嘉祎 … 282

北京地区外资画廊探究——以香格纳画廊·北京为例／邢飞 … 287

当代北京外资画廊初探——以北京前波画廊为例／骆如菲 … 291

北京潘家园旧货市场调查研究／刘洁 … 295

福建莆田木雕市场调查研究／刘洁 … 300

中国陶瓷市场发展现状研究——以德化陶瓷市场为例／耿鸿飞 … 308

北京古玩城调研报告／常乃青 … 317

北京地区古旧钟表市场探微／李彦昭 … 328

国内齐刀币经营状况及市场价格初探
　　——以山东淄博古钱币市场为例／陈琪 … 334

北京名石印章市场发展现状探究／欧阳典典 … 340

北京天坛古玩城调研／常乃青 … 345

福建艺术品一级市场生态扫描／卢展 … 350

转型后的大芬村——2008年金融危机后大芬村调查／胡军玲 … 356

北京地区规划开发型艺术区调查研究——以酒厂艺术区为中心／王慧 … 363

北京壹号地国际艺术区发展现状调查研究／王慧　　　　　　　　　372
厦门海沧油画村发展现状调查／戴婷婷　　　　　　　　　　　　377
从"艺术北京"看国内艺术博览会的发展现状／耿鸿飞　　　　　386

后记

中国艺术市场生态报告
生态报告

第一部分

2013

PART 1　拍卖 AUCTION

1 月

NO.1
"皕宋楼"陆氏藏晚清名人信札亮相保利秋拍

事件 _ 此套陆氏藏札的发现,意义非同寻常。首先,收藏者为陆心源、陆学源、陆培之三人,集陆氏一门两代人的心血,可谓流传有序。陆氏收藏富甲东南,闻名海内,所涉内容折射出晚清政治、经济、文化等多个方面。其次,陆氏藏书藏札大半售归日本人,国内流散甚少,陆家与名流往来书信更可谓寥若星凤。第三,藏札中"同光名臣"曾国藩对文化教育的高度关怀,也是相关史籍资料中所仅见。最后,晚清金石名家杨岘的丛札面世,世人得杨公只字片纸即珍若拱璧,此批札中有杨岘详细论述金石学,对于研究其金石理论,无疑具有难能可贵的史料价值。

点评 _ 名人信札以其稀缺性及重要的史料价值,势必成为兵家必争之地。

NO.2
香港佳士得:6000 万港币创朱德群拍卖纪录

事件 _ 近日,香港佳士得拍卖 13 个专场共推出 3500 多件拍品,涉及现当代亚洲艺术、中国近现代书画和古代书画、瓷器工艺品以及珠宝、手表与洋酒等六大板块,总成交额达 26 亿港元。其中,"亚洲二十世纪及当代艺术夜场"朱德群作品《白色森林之二》以 5300 万港元落槌,加佣金 6000 万港元成交,创朱德群作品价格世界拍卖纪录。而上一次朱德群的拍卖纪录出现在 2009 年秋拍,也是一件雪景系列作品《雪霏霏》,成交价为 4546 万港元。

点评 _ 本季拍卖吸引了众多藏家踊跃参与,缓解了全球对中国及亚洲市场的疑虑。拍卖周呈献的精品得到全球各地藏家的青睐,再一次印证了香港作为主要拍卖中心的地位。

NO.3
纽约当代艺术市场回暖

事件 _ 日前,纽约佳士得和苏富比两场当代艺术拍卖皆表现不俗。其中,苏富比举行的当代艺术夜场拍卖是其 268 年以来最大的一场,总成交额为 3.8 亿美金,超出拍前的总估价,被认为是它"有史以来表现最好的一次单场拍卖"。其中,马克·罗斯科的作品《No.1(皇家红与蓝)》以 7112 万美金高价易手。同苏富比一样,佳士得当代艺术拍卖也创造了历史,这场拍卖共斩获 4.1 亿美元,被认为"取得了历届战后和当代艺术拍卖的最好纪录"。 其中,弗朗克·克莱因、安迪·沃霍尔、杰夫·昆斯、罗伊·利希滕斯坦等艺术家的作品,都轻松超出了拍前估价。

点评 _ 当代艺术的强劲表现,一方面见证了超级收藏家对稀有、高品质艺术的追求,另一方面也预示着自 2008 年金融危机以来纽约当代艺术市场的回暖。

NO.4
保利香港首战告捷

事件 _ 为期两天的保利香港首场拍卖于 25 日晚间圆满收槌,此次拍卖设有中国现当代艺术、中国书画、中国古董珍玩及珠宝四个专场,共呈现 400 多件精品,平均成交率为 82%,总成交额为 5.2 亿港元。此次拍卖创造了多项佳绩,其中成绩最好的要数中国书画专场,成交额为 1.87 亿港元,成交率 72%;其次为中国古董珍玩专场,其成交额为 1.62 亿港元,成交率 91%;而中国现当代艺术专场,成交额为 1.52 亿港元,成交率 88%。在此次拍卖中具有中西方共通元素的作品比较受追捧,买家对作品的要求越来越高,越来越注重其内在价值。藏家方面则以亚洲藏家为主,也有许多西方藏家及媒体前来观赏。

点评 _ 此次保利香港首场拍卖与嘉德香港首拍一样都取得开门红,40% 的拍品以超过估价的高价拍出,为保利开拓香港及国际市场奠定了基础。

2月

NO.1
现当代水墨的精品"保卫战"

事件 _ 从 2011 年秋拍至今,保利已有三场"现当代中国水墨回望三十年"的展览与拍卖,带来逾 5 亿元人民币的成交额和大于 70% 的成交率。在如此藏家惜售、买家钱紧的市场大环境中,主推当代的"三十年"夜场,其成绩令人赞叹。而在数据背后,"三十年"将保利在艺坛的号召力与当今画坛名家相结合,使之成为极具指向性的新品牌。本次"三十年",现、当代两部分作品表现优异,李可染、黄胄等老一辈画家的画作接连成交,以何家英为首的画坛砥柱发挥稳定,新工笔中崔进、姜吉安、雷苗、张见、彭薇的创纪录成交,让"三十年"夜场的买气空前热烈。

点评 _ 相比古代与近现代书画,当代书画存世量大、保真性高,受到了不少藏家的青睐。保利现当代水墨专场的品牌,以其精良的品质、独特的品位吸引了不同层次藏家的关注。

NO.2
2012 西泠秋拍 7.16 亿圆满收官,精工八载稳中求新

事件 _ 2012 年 12 月 31 日,西泠印社 2012 秋拍圆满收槌,总成交率 85.7%,总成交额 7.16 亿。与去年春拍 87.85% 的总成交率、7.72 亿元的总成交额相比,表现平稳。西泠拍卖总经理陆镜清表示:整场秋拍共 23 个专场,为期 4 天,稳中求新,亮点频现,这说明公司"艺术融入生活"的定位契合了市场需求,尤其从成交率看,市场的参与度很高,表明中国艺术品市场有着积极的发展前景。这次秋拍的"新"主要体现在:首次将漫画纳入大拍之中,同时将去年秋拍国内首次推出的紫砂盆专场扩展到紫砂器物,更

完整地呈现紫砂艺术；在书画部分尤其是近现代书画部分中，同一上款、同一藏家且从未在市场上露面的新作所占比例提高。

点评 _ 西泠拍卖中，其庭院石雕、紫砂器物、御窑金砖等拍品显示着西泠独树一帜的文人路线，同时这些生活实用或陈设用品共同印证着西泠"艺术融入生活"的定位。

NO.3
1.26亿赵孟頫书画创在美纪录

事件 _ 近日，赵孟頫《三马图》及其楷书作品《圆通殿志》在纽约贞观拍卖公司举行的"中华瑰宝圣诞新年拍卖会"被中国藏家收入囊中，成交价约合1.26亿元人民币，打破了中国书画作品在美国和欧洲拍卖市场的最高成交纪录。此次拍卖共有元、明、清的名家书画、瓷器、青铜器、玉器、文玩等300余件。中国古代书画的买家主要来自中国大陆，而中国瓷器、玉器则更受欧美收藏家青睐。

点评 _ 元人夏文彦称赵孟頫"荣际五朝，名满四海"，其"书画同源""重古意、师自然"等美学观念对后世影响甚大，以至后世山水画作均可寻其踪迹，可见其在中国美术史上的重要地位。如此价格，实至名归。

NO.4
最贵的纸画

事件 _ 近日，在英国苏富比拍卖行的"古代大师素描与写生"专场中，来自德文郡公爵佩雷格林·卡文迪许的收藏——拉斐尔素描作品《年轻传道士的头像》，以约合近3亿人民币的高价易手，这一价格是预估价格的两倍，打破了目前世界纸上绘画拍卖的纪录。拉斐尔是意大利的杰出画家，文艺复兴时期艺坛三杰之一，其作品博众家之长，形成独具古典精神的秀美、圆润、柔和风格，成为后世不可企及的典范。此幅是拉斐尔生前最后一幅作品《基督变容图》里的一个重要形象，是现存17幅《基督变容图》的草图之一。

点评 _ 出自文艺复兴时期艺术巨匠的草图，保存至今的罕见纸画作品，仅凭这两点可略见这件拍品所蕴含的珍贵的艺术价值与历史价值。

3月

NO.1
慈善与拍卖联姻，共造多赢局面

事件 _ 近日，联合国世界粮食计划署（WFP）携手北京匡时共同举办的"抗击全球饥饿50周年"慈善拍卖，在798林大艺术中心举行。此次慈善拍卖会成交率达100%，所得善款357.6万元将由中国

扶贫基金会接收，全部用于世界粮食计划署"学校供餐"项目。在此次拍卖中，张晓刚、周春芽、隋建国、方力钧、岳敏君等47位中国当代著名艺术家所捐赠的作品均以无底价起拍，活动赞助方和承办方北京匡时全部承担了包括预展、制作图录、慈善晚宴在内的系列活动。这次拍卖只是慈善拍卖的一个缩影。近几年，随着艺术品市场崛起，每年都有多场慈善拍卖出现，且呈逐步增长之势。大多由慈善机构或具有慈善性质的基金会与拍卖公司联手，拍卖所得通常无偿捐赠给慈善机构，拍卖公司也多是无偿提供服务。

点评_ 这是一个多赢之举：一，拍卖公司持有的买家资源较多，其专业运作很容易实现拍品价值的最大化，增强慈善的力量；二，慈善拍卖的公益性质和良好口碑不仅能为拍卖企业树立形象，也能为捐赠者提高知名度；三，买家将爱心与艺术收藏联系在一起，买得超值。

NO.2
张大千2.5亿天价作品疑点重重

事件_ 近日，在山东济南翰德的迎春拍卖会书画专场中，张大千的巨作《泼彩山水》以2.5亿元人民币成交，轰动一时。此作高144厘米，长356厘米，面积达46平方尺，作于1953年5月。此前，张大千最高拍价画作是在香港苏富比以1.9亿港元成交的《嘉耦图》，如果本次成交属实，意味着刷新了张大千的最高价纪录。但处于调整期的2012年艺术市场，海内外各大拍卖行的过亿书画拍品非常鲜见，使得此次交易引起无数质疑。有人认为张大千泼墨泼彩画风最早可追溯到1950年代末，而这件作品却创作于1953年，且在此之前不曾见于任何展览、著录。另外，翰德轩拍卖行成立于2011年，正式举办拍卖尚属首次，暂无文物拍卖资质。

点评_ 尽管拍卖公司称该画由众多专家严格鉴定，甚至经过大师级专家过目，但汉代玉凳、金缕玉衣等事件让人们不得不提高警惕。要保障艺术品拍卖市场健康有序发展，仅靠行业自律远远不够。

NO.3
网上文献首拍取得开门红

事件_ 日前，备受业界关注的"赵涌在线文献精品专场"网上首拍尘埃落定，551项拍品共成交70.4万元，成交率高达97.5%，这是继泓盛2012秋拍首次纸杂文献专场后，再次取得的优异成绩。纸杂文献系统庞杂，可粗略分类为公文单据、书信手札、影像资料、古籍善本、古美术文献等。上海泓盛从2010年秋拍推出该项专场，从最初的135万元专场成交额至去年秋拍斩获1979万元。由此可见，在市场整体回调的势态下，纸杂文献具有良好的发展势头。

点评_ 纸杂文献因其收藏群体大、门类广、易上手等特点，广受收藏、投资初学者青睐。此次首场网上拍卖作为试水之作，结果既在意料之外，又在情理之中。对于赵涌在线而言，所得的宝贵经验和启示对其今后的健康发展有着不可忽视的现实意义。

NO.4
佳士得平民化路线初显成效

事件 _ 近日,佳士得拍卖行最新发布了2012年度报告,全球总成交额为62.7亿美元,比2011年上涨10%,超出老对手苏富比拍卖行10亿美元。走平民化路线是其取得成功的一个重要原因,比如在英国南肯辛顿,买家们经常能够买到1000英镑以下的艺术品,一年来,其注册竞拍用户数量上涨10%,总成交额上涨20%。另外,佳士得在线竞投平台也吸引了中低端买家的青睐,用户数量增长了11个百分点。

点评 _ 佳士得的成功源于根据时局变化适时调整策略,迎合不同层次藏家的需求,在高端精品惜售的情况下,将目光转移至中低端藏家,使其拍品价位低至1000英镑以下,高至5000余万英镑。

4月

NO.1
2012年中国十大拍卖事件再回顾

事件 _2012年的艺术市场有很多事件让人记忆犹新。画家李可染的《韶山》、《万山红遍》均拍卖过亿,风头不让齐白石、张大千;最罕见拍品当属"过云楼"藏书,在数月内轰动主流媒体;最具争议拍品当属徐悲鸿的《九方皋》,它进一步揭示了业内存在的鉴定危机;最前卫拍品可以说是徐冰的《地书项目》,相比那些"实打实"的拍品,它突破了拍卖的传统模式;最大的"漏儿"是575万元成交的倪瓒精品《乐圃林居图》;最遗憾的流拍作品堪称八大山人的《荷花水禽》;最异军突起的拍品当属集书法艺术价值与史料研究价值于一身的名人信札;北京匡时秋拍预展称得上是最华丽的预展,它进一步放大了艺术品的文化价值;最令人揪心的版块是代艺术板块,2012香港苏富比秋拍"亚洲当代艺术"专场之后,"黑色星期天"、"滑铁卢"、"白菜价"、"崩盘"等词汇频现媒体;成长最快的当代艺术家是周春芽,其作品一跃成为各大拍卖公司的专场主打,价格和成交数量势如破竹。

点评 _ 十大拍卖事件为2012艺术市场调整年添了不少"料",人们更关心调整后的拍场还有哪些事件值得期待。

NO.2
广东艺术市场后劲十足

事件 _ 近年,广东藏家的足迹逐渐遍及各地,购买力也有较大幅度提高,特别是来自香港地区的拍品更被重点关注。据统计,在2012年香港苏富比与佳士得的书画专场中,至少80%的买受人来自广东。为此,各地拍卖行都开始关注出手阔绰的广东买家。全国的新老拍卖行从去年开始纷纷到广东巡展、

征集拍品，如赵涌在线将在广州设立办事处征集拍品、西泠拍卖开启了2013年的广东征集之旅、中国嘉德拟在5月春拍前到广东巡展和征集、北京匡时陆续有业务人员单独造访，6月春拍前有可能再访广东。

点评_ 广东的知名拍卖公司不多，几乎未有天价拍品出现，但去年岭南地区艺术品价格上涨，提振了广东艺术市场的信心。随着广东藏家的逐渐崛起，其市场潜力将会被深入挖掘。

NO.3
安迪·沃霍尔作品网络拍卖，中高端路线能否奏效？

事件_ 近日，佳士得将首推"安迪·沃霍尔与佳士得"网络拍卖专场，上拍125件美国波普艺术家安迪·沃霍尔的作品，涵盖油画、素描、摄影及版画等，涉及其艺术生涯中的各类题材。其中估价最高的是1964年创作的罐头汤作品系列中的《金宝鸡汤》，它以混凝土注入汤罐头创作而成，估价5万至7万美元。此价在沃霍尔的作品中虽平常，但在网络拍卖历史上当属高价。近年来，网络拍卖所占比重日益扩大，不过总体来看是走低端路线，参拍艺术品多在万元左右，鲜有超过10万元，种类多以邮票、钱币、杂项、古籍等小型艺术品为主。竞拍者则以白领阶层为主，其购买目的多在于装饰而非收藏。

点评_ 沃霍尔的作品向来被视为艺术市场的"硬通货"，尽管很多作品不是其代表作，但依旧让藏家蠢蠢欲动。只是通过网络图片并不能准确辨认作品的质量甚至真伪，因而此次网拍的中高端路线能否奏效，还有待观察。

NO.4
国有文博机构 "不差钱"

事件_ 2012年秋，上海博物馆通过电话委托的方式参与北京盈时拍卖公司的重量级拍品——元代宫廷画家朱玉《揭钵图》的竞价，终以2990万元竞得，并在春节前付款完成交割。《揭钵图》描绘佛经鬼子母皈依佛法的故事，在朱玉存世作品中仅有两幅，另一幅藏于浙江博物馆，为国家一级文物。近年来，国有文博机构越来越多地进入拍场，如北京故宫曾以880万元竞得明沈周《富春山居图》，1980万元竞得北宋张先《十咏图》，2200万元竞得隋人《出师颂》；国博以近2999万元收购北宋米芾《研山铭》；首博以800万元收购唐阎立本《孔子弟子像》（传）手卷，以近7000万元私下洽购赵孟頫《妙法莲华经》第五卷；上博也曾在2000年以990万元竞得宋高宗赵构的书法《真草二体书嵇康养生论手卷》。

点评_ 随着2002年国家文物法的修订及"国家优先购买权"的实施，罕见珍贵文物进入国有文博机构的例子屡见不鲜，这样不仅能够更好地保存文物，更能通过展示发挥文物的历史、文化及教育价值。

5月

NO.1
毕加索的拍卖时代

事件_近日,美国 SAC 资本顾问公司老板史蒂文·科恩以 1.55 亿美元,从美国赌王史蒂夫·温手手中买入西班牙艺术大师巴勃罗·毕加索的名画《梦》,创造美国迄今单件艺术作品最高价。毕加索此前拍价最高的作品是于 2010 年 5 月拍出的 1.07 亿美元的《裸体、绿叶和半身像》,该画与《梦》同为 1932 年创作。两幅画作的女主角都是毕加索的情人玛丽·特蕾泽·沃尔特,沃尔特曾为毕加索的绘画、雕塑创作提供许多灵感。毕加索的另一件高价作品,是 2004 年拍至 1.04 亿美元的《拿烟斗的男孩》。

点评_毕加索成功的重要因素,除了不断突破既有的艺术风格之外,还主动或被动地融入市场,并通过商业行为包装自己。

NO.2
傅抱石经典名作《后赤壁图》将亮相匡时

事件_北京匡时春拍重磅推出傅抱石巅峰力作《后赤壁图》,此画于 1946 年作于重庆金刚坡下,自 1978 年以来被出版著录多达十余次,堪称传承有序的傅抱石经典名作。《后赤壁赋》描绘苏轼等三人站在江边,画中"江流有声,断岸千尺,山高月小,水落石出",诗情与画意相通,为傅抱石金刚坡时期"构写前人诗词,将诗的意境移入画面"的典型代表作。金刚坡时期是傅抱石技法的成熟完善期,作品以"小尺幅"居多,而此幅达 8.4 平尺,可称罕见的大幅作品。

点评_傅抱石作品向来是艺术市场的硬通货,在经济逐渐回暖的 2013 年,此幅名作会拍出何等天价让人期待。

NO.3
苏富比争议性文物拍卖成交惨淡

事件_苏富比巴黎拍卖会在过去几周受到拉美四国——秘鲁、墨西哥、危地马拉和哥斯达黎加的严厉抨击,被指拍卖了非法出口的艺术品。其中秘鲁政府向它追讨 67 件文物,墨西哥政府怀疑其中 51 件文物的出处可疑,危地马拉政府声称有 13 件文物来自该国,目前尚不清楚哥斯达黎加追讨文物的数量。四国在追讨声明中都引用了文化产权法,但苏富比拍卖行方面却无视抗议,继续销售这批由收藏家让·保尔·巴比尔-穆勒提供的、极具争议性的前哥伦布时期文物。最终,313 件拍品只卖出一小部分,成交总额仅有 1029.63 万欧元(约合 1337.75 万美元)——远低于 1900 万至 2400 万美元的估价。

点评_此批文物因为有深厚的历史价值而使众多藏家倍加关注,但其颇受争议的出处也成为买家竞拍时持观望态度的重要原因。

6月

NO.1
佳士得落沪，机遇与挑战并存

事件 _ 随着2012年苏富比进军中国，国际艺术市场的另一重量级拍卖行佳士得紧步其后，于近日宣布成立中国内地首家独资国际艺术品拍卖行，拟于2013年秋季在上海举行拍卖。适逢中国艺术市场发展火热，正式入驻内地是佳士得开展全球拍卖业务的重要里程碑。佳士得方面透露，它在中国内地的新实体"佳士得拍卖（上海）有限公司"已获得拍卖执照，可从事拍卖以及拍品的进出口、展览展示、艺术顾问咨询、培训和其他相关服务。但根据我国《文物保护法》规定，佳士得并没有取得文物拍卖资质，只能拍卖现代艺术品。除了法律，佳士得面临的挑战还有文化差异、政策以及关税等问题，前景如何尚待观察。

点评 _ 佳士得进军内地一方面给中国拍卖企业增加压力，另一方面有利于提升国内拍卖行的管理水平和竞争力，对佳士得而言，如何适应中国的地域文化与市场环境是当务之急。

NO.2
上海驰翰春拍重现辛亥历史足迹

事件 _ 上海驰翰在2013年春拍重磅推出《黄兴致孙中山总理述革命计划书》真迹、《中华革命党民国三年十七次会议纪要》、《孙中山手稿三十八件》三件重量级拍品，它们均具有文物与史料的双重价值，对了解辛亥革命史意义重大。其中以1520万元高价成交的《黄兴致孙中山总理述革命计划书》，系黄兴在广州起义失败后重拟革命计划，准备翌年发动黄花岗起义。它曾是孙中山机要秘书曾省三的旧藏，旧本后附有吴敬恒、居正、张人杰、谭延闿、张继、林森、胡汉民、杨庶堪和章炳麟的题跋，曾于1931年、1973年出版。而此次拍品后附有戴传贤、蔡元培、林凤游、于右任、曾省三的题跋，可谓锦上添花。《孙中山手稿三十八件》展现了辛亥革命失败后，孙中山筹集款项的行动以及当时党内部分职务的委任情况，涉及革命党内部领导、人际关系、财务状况等历史细节。《中华革命党民国三年十七次会议纪要》原件是在国内首次出现。

点评 _ 2012年秋拍"南长街54号藏梁氏重要档案"146个标的悉数成交，揭开了重要历史档案文献的收藏风潮。辛亥革命不仅是一次历史事件，更是一种文化象征，上海驰翰此拍势必再掀热潮。

NO.3
华辰试水保税拍卖　首拍成交近千万

事件 _ 近日，北京华辰在厦门保税区举行首场保税拍卖，成交近千万元。保税拍卖是指对存放于中国保税区内的外国艺术品，在没有完税的情况下进行拍卖，境外买家拍得后不用缴纳关税便可取走，境内买

家拍得后如需要取走，应按规定缴纳税款，若在保税区暂为保管则不需要缴税。保税拍卖从去年开始被中国收藏家所了解，但真正投入商业运作还是第一次。上拍的300多件西洋古董艺术品涉及家具、银器、版画、钟表、邮品、钱币等门类，来自英国、法国、荷兰、奥地利、西班牙和俄罗斯等国家，多数属中低档拍品。近年来，西洋古董艺术品被越来越多的国内藏家关注，如此大规模在国内集中拍卖尚属首次。

点评 _ "中国特色"的关税较高，而且货物分类、征税标准、通关流程等并不明确，国际艺术品进入中国市场困难重重。华辰率先尝试艺术品保税拍卖，为中国艺术品市场国际化以及海外艺术品进入内地做出了有益探索。

NO.4
拍卖行入校园是福还是祸？

事件 _ 不久前，北京保利邀请一些高等艺术院校的名师携优秀学生与保利当代合作，共筹6月2日的春拍"艺苑掇英——高等美术院校师生作品"专场，并计划于拍卖前后在北京、上海、深圳等地巡展。在成熟、规范的艺术品市场环境下，年轻艺术家必须经由一级市场长期磨砺之后才进入二级市场。但在市场火热、拍品征集困难的背景下，越来越多的大学生作品没有经过画廊推广、代理直接进入拍卖市场。

点评 _ 未经过沉淀的学生作品能否经得住时间考验？胸怀艺术梦想的年轻艺术家面对经济利益如何潜心治艺？拍卖行"僭越"画廊走进校园对学生是福还是祸？这些问题都带给年轻艺术家们太多未知。

7月

NO.1
2013书画板块重新发力　调动春拍整体回暖

事件 _ 近日，香港苏富比"梅云堂藏张大千画——金针传法立宗风"专场中25件拍品成交24件，总成交额达3.3亿港元，其中，21件作品以超过拍前的最高估价成交，过千万港元成交的作品共有8件。专场最高价拍品为张大千的一幅工笔重彩作品《凤箫图》，以7404万港元成交，超过最高估价近4倍；另一件张大千的泼彩作品《招隐图》则以7180万港元成交。中国嘉德"大观——中国书画珍品之夜"中，张大千的《红佛女》以7130万元成交。此外，张大千的青绿山水《峨眉接引殿》也以3220万元的高价成交。北京保利八周年春季拍卖会中，"小万柳堂剧迹扇画夜场" 73件拍品全部拍出，成交率100%，总成交额9000余万元。此专场中"明四家"文徵明、沈周、唐寅、仇英作品及傅山、龚贤、蓝瑛、王铎等明清各家书画精品均以数百万高价成交。"中国古代书画夜场"同样精彩，全场成交额2.2亿元。唐寅手卷《松崖别业图》经清代宫廷收藏档案《石渠宝笈》著录，成交价达7130万元，刷新唐寅作品的拍卖纪录。北京匡时首推"澄道——中国书画夜场"，共56件拍品，成交率96%，12件拍品均超过千万元成交。其中傅抱石《后赤壁图》以3795万元高价拔得专场头筹，黄胄《民族大团结》以3277万成交价

刷新黄胄个人拍卖纪录……今年春拍书画板块价格逐渐攀升，成为整个市场回暖的重要指向标。

点评_ 书画板块在市场调整行情中最具抗跌性，虽不能带动整个艺术品市场的大盘浮动，但最能振奋市场信心。

NO.2
名人信札涉隐私　拍卖法亟待完善

事件_ 就在社会各界一致支持钱钟书夫人杨绛，强烈反对北京中贸圣佳国际拍卖有限公司拍卖他们一家的私人信件时，又有消息称，北京保利国际拍卖有限公司也有三封钱钟书信札即将上拍。之前尚不知情的杨绛近日再度紧急发表声明，称赚钱的机会很多，不能把人家的隐私曝光在大庭广众之下，拿别人的隐私去做买卖，"我绝不妥协，一定会坚决维权到底！"对此，保利拍卖已作出积极回应，发表声明称，涉及钱钟书与杨绛先生的三封信件已撤拍。但中贸圣佳拍卖公司却未出面回应。

点评_ 拍卖法自 1997 年开始实施，在 2004 年重新修订。艺术市场的高速发展与法律不完善的矛盾是制约我国拍卖业良性发展的重要因素之一。

NO.3
"红印花小壹圆" 577.3 万刷新世界纪录

事件_ 近日，一枚"红印花小壹圆"在北京东方大观春拍的场次中以 577.3 万元成交，刷新"红印花小壹圆"拍卖的世界纪录。这枚邮票原被欧洲一位集邮家收藏，后于 2006 年春由嘉德公开拍卖，成交价为 242 万元人民币。"红印花小壹圆"是清朝政府于 1897 年发行的加盖改值邮票之一，也是中国第一套以税票加盖使用的邮票。1896 年年底，清政府正式开办国家邮政，创办之初恰逢币制改革"废两改元"，大清邮政开业在即，而在日本订制的银元面值邮票仍在印刷过程中，不能按时交付，邮政部门只好将海关内部使用的红印花税票加盖改为邮票应急。本次拍卖原票印刷精致、颜色鲜艳，红印花小壹圆邮票因加盖字体欠妥，仅加盖 50 枚。

点评_ "红印花小壹圆"流传于世仅 33 枚，中国邮票博物馆内仅藏有两枚，因而此枚邮票能拍出天价也不足为奇。

NO.4
北京歌德茅台专场白手套演绎完美

事件_ 近日，北京歌德盈香"历久弥香"——陈年茅台专场拍卖"白手套"，以 1.25 亿成交额完美收官。茅台专场历来是北京歌德盈香的重头大戏，今年春拍陈年茅台拍卖依旧强势登场，120 件标的，近 3000 瓶各年代茅台全部花落其主。其中 1763 号拍品，100 瓶出产日期为 20 世纪 80 年代初的五星茅台拍得全场最高价，以 500 万元人民币落槌，引爆全场。一瓶出产日期为 20 世纪 50 年代的五星牌贵州茅台酒，

以 239.2 万元成交，一举摘得单瓶拍王的桂冠。

点评_ 茅台酒因其悠久的历史及独特的工艺，在政治、外交、经济生活中发挥的无可比拟的作用而被誉为"国酒"，收藏茅台其实是收藏茅台文化。

8月

NO.1
朵云轩 2013 春拍：油画雕塑专场挖掘诗性品格

事件_ 上海朵云轩 2013 年春季油画雕塑专场以"回归与拓展"为主线，挖掘具有诗性品格的当代艺术精品。从早期艺术巨擘到当代艺术先锋，时代脉络鲜明，市场热点与学术价值紧密结合，倾力为藏家奉上一道回味隽永，具有人文精神的艺术盛宴。20 世纪早期油画板块，推出关良、吴作人、费以复、莫朴、丁光燮、涂克等名家力作。此次现拍的多幅作品，来自艺术家如张眉孙、雷雨、李咏森夫妇等，皆是中国第一代先驱水彩画家的经典遗珍，弥足珍贵。现当代艺术板块，重推尚扬《董其昌计划——11》和《册页 08-5》。《董其昌计划》系列一直是尚扬是最为看重、最能体现其精炼艺术语言及人文哲思的作品。此外，刘炜、周春芽、许江、罗中立、郭润文、朝戈、毛焰、洪凌等一线艺术家的优秀作品，无不展现在当代艺术的多元化。

点评_ 此次拍卖不仅梳理了我国油雕发展历史，同时呈现了一种进行时的当代症候，为我们展现了当代语境下自然社会与历史文化多重碰撞所激起的无限沉思。

NO.2
印象派与现代艺术强势回归

事件_ 近日，在伦敦苏富比和佳士得分别举办的"印象派和现代艺术"夜场拍卖会，这两场拍卖纷纷以佳绩告捷。其中苏富比"印象派与现代艺术夜场"拍卖共计实现成交额 1.5939 亿英镑；而佳士得"印象和现代艺术"拍卖总额则达 6407.6575 英镑。莫奈、毕加索、达利、康定斯基的作品都纷纷取得高价，39% 的作品成交价在百万美元以上。据估计，抽象大师康定斯基作品在过去 5 年中平均成交价上涨了 1000 万美元，而意大利画家莫迪里亚尼作品在过去 7 年内成交价翻了一番，毕加索作品则从 1998 年来至今上涨了 5 倍。

点评_ 这两场拍卖取得成功很重要的一点是藏家的参与度提高，尤其是来自中国和印度等亚洲地区的新晋买家表现出很高涨的热情。

NO.3
小收藏，高品位

事件_ 在市场上，各种带有光学材料的旧物件都有人专事收藏，如眼镜、望远镜、照相机等。香港仕

宏第一届拍卖会于近日在香港君悦酒店完满结束，本次拍卖会推出以徕卡相机为主的 198 件拍卖品，总成交额超过 2300 万港元。此次拍卖会亮点颇多，徕卡 M6 铂金带钻石——文莱国王寿辰纪念套机终以 448.4 万港元成交，成为全场价格最高的拍品。为庆祝文莱国王 50 岁生日，1995 年文莱向德国徕卡公司订制 150 套带钻石的 M6 铂金纪念机，机身刻有国王徽章，仅供文莱国王送给特别贵宾。此款纪念机是当中唯一一部连 Summilux-M 1.4/35mm ASPH（#375200，#HB000-125）镜头的纪念机，是史上最为高贵华丽的纪念机。

点评_ 徕卡相机在设计、制造、研究及限量定制方面的完美精湛，逐渐成为贵族收藏，在中国，将老相机作为收藏投资品起步较晚，未来将有很大的收藏空间。

NO.4
毕加索陶瓷作品创纪录

事件_ 毕加索的画作在拍场上破纪录并不稀奇，但在伦敦拍出高价的却是毕加索的一只陶瓷花瓶。这件陶瓷作品近日在佳士得举办的"印象派与现代艺术"拍卖会上以 98 万英镑的价格成交，远高出拍前估价的 25 万到 35 万英镑，创造了毕加索单件陶瓷作品的世界价格纪录。这只高约 64.1 厘米的透明釉陶花瓶完成于 1950 年，毕加索于 1947 年开始创作陶瓷，开启了他艺术生涯的一个复兴时期，他的陶瓷作品如同他的绘画一样风格多变，充分反映出毕加索的艺术才华。

点评_ 毕加索一生共创作了 3000 多件陶瓷作品，直接影响了现代陶艺的发展。此次毕加索陶瓷作品以近百万英镑成交再次印证了毕加索市场势头依旧。

9月

NO.1
2012 年艺术品市场规模整体下滑

事件_ 中国艺术品市场近年来跃升为全球最活跃的市场，但去年的拍卖市场份额却出现下滑。近日，文化部文化市场司和中拍协分别出炉了《2012 中国艺术品市场年度报告》（简称《报告》）和《2012 中国文物艺术品拍卖市场统计年报》（简称《年报》）。尽管两份报告中的数据略有出入，但市场下滑趋势及幅度较为一致。艺术市场研究中心执行总监马学东告诉记者，拍卖市场调整剧烈，但艺术品进出口、画廊业等则出现了增长，为此未来我国艺术品市场仍有增长趋势。对于 2012 年我国艺术品市场交易规模出现的负增长，《报告》指出，主因是行情回调导致国内艺术品拍卖市场交易缩水明显，同比下降 46%，但是非拍卖市场的交易活跃和规模增长，则扭转了拍卖市场"一家独大"的格局。《年报》也指出，去年文物艺术品拍卖市场成交额较 2011 年下滑近 47.88%，是自 2008 年金融危机以来首次下滑。造成下滑是因为高价位拍品的锐减。

点评_ 两份报告揭示了我国艺术品市场整体下滑并持续调整的事实，但文物艺术品拍卖领域仍保持着对业外的强大吸引力。艺术品拍卖业"数量增长"的年代已经过去，如何达到"质量提升"的转变，才是未来的发展趋势。

NO.2
苏富比古典绘画拍卖再创新高

事件_ 近日，伦敦苏富比举行的"古代大师作品拍卖"专场中共拍出 47 件拍品，总成交额 3500 万英镑，创下历史新纪录，成交率 78.7%。该专场共有 8 件作品刷新纪录，其中西班牙画家埃尔·格列柯的作品《祈祷的圣道明》以 910 万英镑拔得头筹，打破了西班牙古典绘画成交纪录。此外，雷切尔·勒伊斯的《静物玫瑰，1710》凭借 165 万英镑的高价创下了女性古代大师的拍卖新纪录；18 世纪法国知名艺术家克劳迪·约瑟夫·弗奈特的杰作《罗纳河右岸的阿维尼翁城，1756》最终拍得 534.65 万英镑。

点评_ 古典绘画经典耐久的品质，加上新晋藏家积极竞拍，是此次苏富比古典绘画拍卖创新高的关键。

NO.3
艺术品网上交易进入"纷争时代"

事件_ 佳士得近日举行的"纽约私人珍藏中国鼻烟壶"及"精选珍罕中国艺术参考书籍"专场成为佳士得首次尝试中国工艺精品的在线拍卖。而早在 2013 年 5 月，北京保利拍卖就与国内最大电商平台淘宝网合作，推出"傅抱石家族书画作品"专场，首次试水艺术品网上拍卖，短短四天时间内，共有 61 幅作品上拍，其中大多数拍品的起拍价只有 2000 元。最终，多达 95% 的拍品成交，超过半数的拍品成交价超出起拍价 10 倍以上。6 月，保利再推"齐白石及齐氏家族弟子书画作品"四大专场，最终成交 1779 万元。传统拍卖行不仅建立了自己的在线拍卖网站，新兴艺术品电商平台也如雨后春笋般出现，如今面向大众市场的电商平台也开始加入战局，涉猎艺术品交易。

点评_ 网上交易"纷争时代"体现艺术市场的繁荣，但如今部分在线拍卖暂不受《拍卖法》保护，而且至今没有一个十分健全、精准的网络拍卖规则，其仍存较大风险，所以触电网拍，还需谨慎。

NO.4
"梦露影像"的首次版权拍卖

事件_ 位于洛杉矶的历史档案拍卖行将上拍一组时尚摄影师米尔顿·格林为著名影星玛丽莲·梦露拍摄的影像档案（含版权），里面包括了近 75000 张负片及幻灯片，其中近 3700 张是从未公开过的梦露影像，估价为 100 万美元。全部拍品被分成了 268 组，其中还有很多名人的珍贵照片。米尔顿·格林因其为梦露拍摄照片而声名鹊起，由于这次拍卖包含了所有影像作品的全部版权，竞购者可以通过打印或销售限

量版印刷品创造一个新市场。拥有版权后，持有者还能通过"影像许可"获利，甚至对照片的任何使用形式进行控制，因而对买家来说有着极大的诱惑。

点评 _ 世界周知的性感女神未公开的照片连同版权拍卖，无论是从艺术品交易还是单纯商业投资都将会引起一阵波澜。

10 月

NO.1
史上最贵海报出炉

事件 _ 伦敦佳士得于 2013 年 10 月举办"图像佳作：世纪设计"专场拍卖，本场拍卖共提供 100 多件 1894 年至 1988 年间的精美图像，极好地诠释了这一百年间图像设计的发展历程。其中重头拍品当属魏玛包豪斯大学教师兼设计师朱斯特·施密特（Joost Schmidt）于 1923 年设计的一件极其罕见珍贵的海报，估价 15 万至 20 万英镑，被佳士得称为"拍卖史上最昂贵的海报"。包豪斯是世界上第一所完全为发展现代设计教育而建立的学院，对世界现代设计的发展产生了深远的影响。海报讲求时效性，能幸存至今的由包豪斯设计精良的海报极其罕见。

点评 _ 此专场有利于吸引藏家涌入设计这一新兴的拍卖领域，随着艺术市场日益成熟，拍卖品类也将更加丰富。

NO.2
欧美重拳打击艺术品造假

事件 _ 近日，旅美画家钱培琛涉嫌卷入总金额高达 8000 万美元的艺术品造假案件，从 1994 年至 2009 年的 15 年间，美国纽约艺术品经理人格拉菲拉·罗沙丽丝要求钱培琛仿照波洛克、库宁等多位知名印象派画家的手法，创作了至少 63 幅作品。根据美国法律，复制知名画家的作品并不违法，但不得假冒真迹出售。目前，还不清楚钱培琛是否知晓罗沙丽丝购得自己的作品是为了将其当成"名人作品"出售，美国联邦调查局（FBI）日前搜查了其在纽约皇后区的住所。可能在很多人眼里，该事件似乎是小题大做，但由于艺术品交易金额巨大，在欧美等国家，艺术品造假是一种经济犯罪，对其始终保持高压状态。近年来，一系列惊人的艺术品伪造案件在欧美国家屡屡被曝光，为了加大打击力度，欧美各国除了单打独斗外，警方还联合侦破艺术品造假案件。同时，许多警方也将缴获的赝品拿到博物馆和真品进行展出，以增加人们的鉴别能力。相比欧美国家，我国制伪售假的情况并不少见，有些地方假画制作和工艺品仿冒已经形成了规模化、科技化、程序化的生产线。

点评 _ 相比欧美国家对艺术品造假的高压打击，目前我国对这一行为的打击力度不是很大。知伪、作伪、售伪已成为国内艺术品市场的"毒瘤"，严重阻碍了我国艺术市场的健康发展。

NO.3
网络拍卖于年内有望实现有法可依

事件_2012年，国内网络拍卖的成交额超过11亿元，在线拍卖群雄并起的局面正在形成。而国内拍卖业发展至今不过20年，市场集中度仍然较低，许多业务领域还有待开发。电商时代，国内拍卖的"触网"更多是在传统拍卖企业与互联网力量的共生、互动下开始推进的。但各具特色的网上拍卖活动，始终无法掩盖法律法规缺乏、规则不统一的现实，这无疑给消费者利益的保障以及公平市场竞争环境的营造投下阴影。对规则的呼唤已成为拍卖行业和互联网拍卖平台的共识，为此，国家标准委于今年正式立项《网络拍卖规程》，该规程目前已经进入后期内容修改阶段，有望年内报批。

点评_相关法律法规的制定与实施和艺术市场发展同步确是一件好事，但网络拍卖涉及问题多为隐性，内容庞杂，能否起到制约作用，还有待商榷。

NO.4
西藏硬币拍出新纪录

事件_近日，英国斯宾克拍卖行在香港举行了"尼古拉斯·罗兹·西藏钱币藏品"拍卖会。众多拍品的成交额均超出其拍前估价，部分20世纪的硬币珍品更是创下了新的世界纪录。其中一大亮点就是一枚极其罕见的10两（TamSrang）硬币（发行于1910年），该硬币最终以38.4万港元（约合30.3万元人民币）的高价成交，创下西藏硬币的世界新纪录。该币不但设计样式较为罕见，而且由于它发行于第13世达赖喇嘛土登嘉措时期，更独具历史意义。

点评_尼古拉斯·罗兹（1946-2011）是英国著名的钱币奖章收藏家，他自1962年便开始收集东方硬币，尤其喜爱喜马拉雅硬币。在钱币收藏界，尼古拉斯·罗兹收藏的西藏硬币一直被公认为拍卖史上最好的藏币。

11月

NO.1
曾梵志《最后的晚餐》成"最贵"中国当代艺术品

事件_近日，在香港苏富比进入亚洲40周年拍卖期间，多名当代艺术家作品刷新纪录。其中，曾梵志的作品《最后的晚餐》以1.8044亿港元成交，成为亚洲当代艺术品中最贵的作品；赵无极的作品《15.01.82（三联作）》也刷新个人拍卖纪录。《最后的晚餐》由著名藏家尤伦斯夫妇委托上拍，该作品创作于2001年，是曾梵志面具系列中尺幅最大的作品。作品取材于意大利文艺复兴时期的大师达·芬奇的同名壁画，而在曾梵志的《最后的晚餐》中，其主人公变成了戴着面具的少先队队员，原作中的犹大则由一个戴着金黄色西式领带的人物饰演。同时，作品借用了原作的戏剧性场面，在用大量的讽喻解构原作的同时，该作品也被赋予了新的艺术价值。

点评_ 曾梵志的《最后的晚餐》以恢宏的气势捕捉了中国社会在 20 世纪 90 年代商业化浪潮中发生的巨变,可谓中国当代艺术中极具代表性的作品,如此高价,实至名归。

NO.2
艺术品回流的关税困境

事件_ 近日,苏轼墨迹《功甫帖》以 822.9 万美元(约合 5036 万元人民币)在纽约苏富比"中国古代书画精品"拍卖会上成交,买家为上海收藏家刘益谦。宋人书法尚意,苏东坡作为"宋四家"之一,在书法方面具有极高的造诣。其作品虽有一定的流传量,但在现身拍场却非常罕见,历代鉴藏家均对这幅书有"苏轼谨奉别功甫奉议"九字的《功甫帖》评价甚高。然而我国高额的进出口关税会使这件本来就价格高昂的艺术品平添近 1500 万元的成本,这使其"归家之路"似乎变得不太平坦。

点评_ 中国艺术市场自兴起以来,海外回流成为拍卖行拍品的重要来源,但与香港的免税政策相比,中国内地高额的艺术品进出口关税,无疑成为艺术品回流的一大障碍。因此,艺术品税制改革在业界的呼声也是越来越高。

NO.3
佳士得上海首拍开门红

事件_ 上海佳士得于近日在上海香格里拉酒店举行内地首场拍卖会,由于受中国《文物法》"外资拍卖行不能拍卖文物"的限制,佳士得上海首拍涉及的门类主要有亚洲当代艺术、欧洲印象派及现代艺术、美国战后及当代艺术、瑰丽珠宝及翡翠首饰、精致名表、珍稀名酿及装饰艺术等。此次拍卖总成交价为 1.54 亿元,超出之前 1 亿元的估价,成交率以项目计算为 98%,以成交额计算为 96%。除蔡国强的慈善拍卖作品,成交价前三位分别是:红宝石项链、隋建国的系列雕塑和毕加索的作品,成交价都在千万元以上。此外,本次拍卖还创造了多项历史"首次"并打破多项拍卖纪录。

点评_ 佳士得是继苏富比之后进军中国内地市场的又一外资拍卖行,在其首拍取得成功的同时,我们更应关注佳士得能否适应中国内地的法律制度和商业环境,能否推动中国内地艺术市场带来进一步发展。

NO.4
纽约拍场掀起青铜热

事件_ 从日前上海博物馆斥巨资收购一件传世青铜重器到纽约苏富比、佳士得在 9 月拍卖季中纷纷推出的中国青铜器专场,青铜器无疑成为今秋艺术市场上的重头戏之一。纽约苏富比亚洲艺术周推出了"礼器煌煌——朱利思·艾伯哈特收藏重要中国古代青铜礼器专拍",而纽约佳士得的"重要私人珍藏中国古青铜器"专场拍卖也同时登场,这两场拍卖会上拍的青铜器均来源显赫、精美绝伦。其中,苏富比的

青铜器拍卖，拍品全数拍出，总成交额更高达1680万美元（合1.03亿元人民币），多倍超越拍前估价，一件名为"西周早期作宝彝簋"的拍品，以666.1万美元的高价成交。

点评_ 相比国外火热的状况，青铜器在国内拍卖市场的处境有些尴尬。由于高古铜器一直是国家文物法规重点保护的对象，只有1949年以前出土且有着明确收藏传承记录的传世青铜器才能交易。政策法规的限制使青铜器在国内的拍卖受限，也使青铜器的回流成为问题。

12月

NO.1
巴黎佳士得：主打"毕加索"

事件_ 巴黎佳士得将于2013年12月初举行"印象派及现代艺术"专场拍卖，该场拍卖共计104件拍品，其中亮点拍品当属毕加索于1944年创作的《玻璃和壶》以及夏加尔1979年的作品《画家与画架》。另外，其他重点拍品还包括毕加索的《站立的女子》、勒内·马格里特的作品《魔鬼的微笑》，及瑞士画家费利克斯·瓦洛通于1923年创作的《开花扫帚，阿瓦隆》。巴黎佳士得印象派及现代艺术部负责人在接受媒体采访时表示："目前，'战后'及当代艺术在市场中甚嚣尘上，很多优秀的印象派及现代艺术由于博物馆藏原因几乎很少出现在市场。目前，各大拍卖行的毕加索作品是整个印象派拍场的支柱，此次拍卖也不例外，期望毕加索的作品能够满足市场需求，拍得好价钱。"

点评_ 如同国内艺术品拍卖市场中的书画板块，古代书画因量少难鉴使得近现代书画作品挑起大梁，而欧洲市场中的油画板块也越来越以战后及当代艺术品马首是瞻。

NO.2
黄胄"扛鼎巨制"首现拍场

事件_ 日前，在保利艺术博物馆举行的"炎黄艺术·黄胄、梁缨父女艺术联展"集中呈现两位画家百余件代表作品，首次全面展现这对父女画家的创作历程。在创作中，黄胄在骨法用笔的基础上，开创性地将速写与中国画完美结合，成为开一代绘画新风的艺术大师，对其之后的中国绘画产生了深远影响。梁缨则是凭借富于女性主义视角和表现主义精神的独特画风成了中国当代绘画领域中令人瞩目的代表性艺术家。展品中备受关注的当属黄胄的《欢腾的草原》。据悉，该画尺幅高达46平方尺，堪称黄胄现存最大尺幅的边疆风情力作，自1984年作为国礼被赠送给外国友人后再未露面，展览结束后，该作品将在2013年12月初亮相保利秋季拍卖活动中，同时此幅作品也被人们寄予厚望，不少藏家认为其有望创造黄胄作品新的拍卖纪录。

点评_ 身为"长安画派"代表人物，黄胄的作品表现一直不凡，这件作品又与悬挂在人民大会堂中的《牧马图》是姊妹篇，进入拍场后表现如何，值得关注。

NO.3
天价明成化青花缠枝秋葵纹宫盌遭质疑

事件＿2011年以后，拍卖市场中的瓷杂板块一直跟随整体市场行情而处于调整期，但在今秋拍卖中似乎有反弹趋势。在已结束的香港苏富比秋拍中，一只海外回流、估价为8000万港元的明成化青花缠枝秋葵纹宫盌以1.41亿港元成交；一只清乾隆花瓶拍至8860万港元，创清代单色釉瓷器拍卖价之最，这也使得海外文物回流热再度升温。但与此同时也引来一些藏家对"明成化青花缠枝秋葵纹宫碗"这只"天价回流碗"的真假质疑，有业内人士认为，它并非明代物件，并强调要理性对待文物回流热。

点评＿随着中国艺术市场的投资热潮不断上升，艺术品炒作也水涨船高，文物回流固然是件好事，但回流艺术品中不可避免地会出现一些赝品。我们要理性对待回流文物，以免受人利用。

NO.4
苏富比在京上拍早期赵无极作品

事件＿香港苏富比2013年秋拍交出总成交额41.9亿港元的成绩，创出国际拍卖行在亚洲历来最高总成交纪录。在10月的香港苏富比拍卖中，赵无极1982年的油画作品《15.01.82》（三联作）以8524万港元刷新了其拍卖市场的个人纪录。近日，苏富比乘势北上，将在北京举办现代及当代中国艺术拍卖会，最具代表性的拍品为现代中国艺术大师赵无极于1958年的作品《抽象》。该作品来自美国著名的芝加哥艺术学院的收藏，现估价为3500万元至4500万元人民币。

点评＿该作品为赵无极"甲骨文时期"的经典作品，他从抽象的中国甲骨文获得灵感，运用中国传统文化中代表吉祥的红、黑两色为主调，其构图强而有力，甚具象征意义。赵无极该时期的创作甚为珍贵，受到越来越多藏家追捧，如此大尺寸作品将取得如何佳绩，我们拭目以待。

PART 2　展览 EXHIBITION

1月

NO.1

重温经典："搜尽奇峰"中国美术馆藏 20 世纪山水画精品展

事件_ 近日,"搜尽奇峰"——中国美术馆藏 20 世纪山水画精品展正式拉开序幕,作为旨在向公众介绍 20 世纪中国美术史发展脉络,并以此推进 20 世纪中国美术史研究深入展开的"中国美术馆'重读经典'藏品专题系列"的首展,将呈现齐白石、张大千、林风眠、吴昌硕、傅抱石、吴冠中等四十余位画家的 83 件(套)山水作品。展览以 20 世纪重点地域性画派为排列根据,如海上画派、京津画派、岭南画派、新金陵画派、长安画派等,向观众系统介绍 20 世纪山水画的发展脉络及地域性概貌,集中展现了在近代背景下,山水画家们创作的具有鲜明时代特点的经典作品。展览将持续至 2013 年 1 月 6 日。

点评_ "搜尽奇峰打草稿"是苦瓜和尚与山川神遇而迹化的禅悟,也是山水画创作的大道。这不仅是一次难得的学习机会,更是一次精神远游。

NO.2

"安迪·沃霍尔:十五分钟的永恒"

事件_ 由安迪·沃霍尔博物馆策划,纽约梅隆银行、佳士得拍卖行及彭博社等机构联合赞助,以编年形式完整展示沃霍尔艺术生涯及其广泛涉猎面的亚洲巡回展,于 12 月 16 日隆重登陆香港。本次展览落户香港艺术馆专题展览厅及当代香港艺术展览厅,将展出安迪·沃霍尔自 1950 年至 1980 年代的精彩创作以及较少曝光的原稿和素描,并同场展出其艺术友人或记者拍摄的大量珍贵照片,让亚洲观众可以一窥这位叱咤风云的艺术家的精彩社交生活和锋芒毕露的一生。

点评_ 安迪·沃霍尔凭借其极具代表性的作品题材以及大胆的复制技法而成为波普艺术的领袖,随着艺术表达方式的多样化,这位曾经备受争议的艺术家现今已变成了藏家眼中的收藏新贵。

NO.3

"十年·有声"当代国际首饰展

事件_ 首饰一直以来就具有交流、传递信息的潜能。它是时间与文化的载体,透过它甚至可以捕捉到一个时代的特征,颇具"以小见大"之特质。2012 年是中央美术学院首饰专业发展的第十个年头,"十年·有声"当代国际首饰展近日在中央美术学院美术馆举行。举办此次首饰展,旨在总结自我的同时能够系统地将欧美当代首饰艺术及设计介绍给国人。展览包括中央美院设计学院首饰教学成果展及国际首饰艺术作品展,邀请了欧洲珠宝界赫赫有名的荷兰设计师 Ruudt Peters 参展,这对业内人士是一次不可多得的学习机会,也为国内外当代首饰设计提供了良好的交流平台。

点评_ 奢侈、财富、特权等是人们对首饰寓意的惯有认识，首饰展呈现的当下首饰设计及制作则更加专注对材料、形式、色彩等关系的把握。

2月

NO.1
"古往今来"龙美术馆开馆大展

事件_ 由收藏家刘益谦、王薇夫妇创办的龙美术馆近日开馆，是国内最具规模和收藏实力的私立美术馆之一。"古往今来——龙美术馆开馆系列艺术展"与这座全新的私立美术馆同时呈现在公众面前。此次展览包含四个平行展，一层中厅举办的"新裁:龙美术馆开馆邀请展"，参展艺术家包括周春芽、王广义、张晓刚、严培明、岳敏君、曾梵志、刘野、刘炜、向京、尹朝阳等15位目前最具实力和知名度的中国当代艺术家。同在一层展厅举行的"新续史：龙美术馆现当代艺术馆藏展"全面呈现了中国现当代艺术面貌；二层展厅"革命的时代：延安以来的主题创作展"，集中展示了王薇女士自2003起收藏至今的红色经典作品；三层展厅"龙章凤函：龙美术馆中国传统艺术馆藏展"，除了中国古代书画、瓷器玉器珍品的常规展示，还特别围绕清代乾隆御制"水波云龙"宝座等皇室重器开辟了一个气势恢宏的实景展示空间。

点评_ 将丰富的个人收藏慷慨展示，得以熏陶众人，于己于人都是一件乐事。

NO.2
"困顿与延伸"的南京当代艺术

事件_ 由顾丞峰策划的"从南京出发——困顿与延伸"当代艺术大展在南京三川当代美术馆展出，参展艺术家50多位，作品形式包括油画、雕塑、影像、装置等。此外，该站还结合学术主题"从南京出发"，着眼于南京当代艺术自身的发展状态及其同中国当代艺术整体结构关系，由此生发出对"困顿"和"延伸"的思考。展出部分还包括由"南京当代艺术大事编年记（1985-2012）"、"南京当代艺术区调查报告"等组成的珍贵文献资料，对很多一直置身和关注南京当代艺术的人来说，具有十分重要的学术价值。据悉，展览将持续到2013年1月29日。

点评_ 南京当代艺术长期处于故步自封的状态，但愿此次展览能为南京当代艺术注入新的活力。

NO.3
"独立动画"的独立姿态

事件_ "独立动画"是新生当代艺术的一支，是艺术与科技结合的成果，更是感性与理性交织的产物，逐渐由地下走向地上，由边缘进入大众。近日，由深圳华侨城创意文化园主办，由王春辰、张小涛、何

金芳共同策展的"首届深圳独立动画双年展·心灵世界：作为虚拟艺术工程"在深圳华侨城创意文化园北区 B10 艺术空间热闹开幕，生动呈现当代"独立动画"的动态十年。作为国内首个双年展级别的独立动画展览，来自国内外 57 位艺术家的近百件作品，被分为"心灵世界的超验图像"、"网络世界的信息与编码"、"走向真实的虚拟工程"、"复活的水墨世界"、"国际动画"等七个板块进行展示。此外，还增加了"中国水墨动画回顾单元"。

点评_ 独立动画作为中国当代艺术发展的新领域，根基甚微。与商业性质浓厚的动漫产业相比，它更需要得到社会的认同和支持。

NO.4
"20 世纪 80 年代"艺术家的当代之路

事件_1979 年"星星美展"之后，"八五新潮"以绝无仅有的力度吹响了中国当代美术的进军号，期间更是涌现了出国热潮，陈丹青、艾未未和严培明等人是 20 世纪 80 年代初最早一批出国的艺术家，接着是 20 世纪 80 年代中晚期出国的蔡国强、谷文达、朱金石等人，黄永砅、徐冰、吴山专等是 20 世纪 89 年以后出国，这些人如今大多成为当代艺术圈的大腕儿。而"八五"弄潮儿晨晓则是淡出艺术界二十多年、足迹遍及全世界却过着"隐居"生活、用独特色彩进行心灵告白的唯美主义艺术家。近日，这位著名华裔新西兰艺术家带着他的新作回归祖国，进行为期四年的个人作品巡展。首展"晨晓的色彩世界"在中国美术馆开展，以"还我一片色彩天地、造福子孙万代"为精神内涵，集中展现了 44 幅极具特色的油画作品，为观众呈现出一个独具韵味、色彩斑斓的世界。

点评_ 晨晓的油画交织着个性鲜明的色彩、表现主义的语言、极具西方意味的审美形式以及中国文人画独有的艺术精神，为当代艺术的多元化发展平添助力。

3 月

NO.1
"群珍荟萃·全国十大美术馆藏精品展"盛大开幕

事件_2013 年是中国美术馆建馆 50 周年。近日，"群珍荟萃——全国十大美术馆藏精品展"盛大开幕，此展是馆庆展览系列的开篇之作，汇聚了中国美术馆、中华艺术宫（上海美术馆）、江苏省美术馆、广东美术馆、陕西省美术博物馆、湖北美术馆、深圳市关山月美术馆、北京画院美术馆、中央美术学院美术馆以及浙江美术馆的镇馆之宝。参展作品均出自名家之手，其中既有齐白石、徐悲鸿、林风眠、刘海粟、李可染、吴冠中等现代画坛巨匠的经典力作，也有罗中立、詹建俊、何多苓等当代名家的代表作品。就参展作品的形式而言，不仅有传统的国、油、版、雕，更有表现当代艺术发展变化的设计作品。据悉，展览将持续至 2 月 26 日。

点评_ 美术馆的"大聚会"实现了国家艺术资源的共享,但针对美术馆库房内更多的藏品而言,此次现身的展品仅是冰山一角。

NO.2
魂系长安——艺坛巨匠徐悲鸿精品展

事件_ 筹备半年之久的"魂系长安——艺坛巨匠徐悲鸿精品展"于 2013 年 1 月 20 日在西安美术馆开幕,呈现一场缅怀徐悲鸿逝世六十周年的盛展。本次展出了近百幅徐悲鸿在各个时期创作的优秀作品,包括国画、油画、素描、水粉等。被评为国家一级文物的《田横五百士》、《奔马图》,中国画《九方皋》,《愚公移山》首次在西安亮相,加之难得一见的《愚公移山》素描画稿、《九歌图》素描画稿等,是一次盛大的视觉盛宴。据悉,部分珍贵作品将是最后一次公开面世。

点评_ 徐悲鸿生前名播海内,可惜并未涉足西北。此次"魂系西安",可谓意味深长。

NO.3
亚洲土壤:统一国度里的微笑

事件_ 日前,"第 27 届亚洲国际艺术展"在泰国曼谷拉查达蒙当代艺术中心隆重开幕,持续至 3 月 22 日。本届展览由泰国文化部当代艺术与文化办公室、邦迪帕塔斯帕学院艺术系、朱拉隆功大学美术与应用艺术学院主办,试图在"亚洲土壤:同一国度里的微笑"主题下建立一个融洽包容的艺术空间,搭建艺术家和作品、作品和观众、自我和他者之间的关系,表现亚洲艺术家的理想和信心。展览的中国部分由广东美术馆组织策划,共推出 16 位来自中国各地的当代艺术家,将传统的东方文人意识与当代艺术价值观巧妙融合,向世界展示了中国当代艺术的诸多成果。

点评_ 亚洲各国人民在种族和文化上长期存在的差异性,共同构成了亚洲当代艺术的力量源泉。

NO.4
"当色彩消失的时候"印象派版画展中国巡展

事件_ 近日,由意大利文化艺术中心、中国对外文化集团公司主办的"当色彩消失的时候——印象派版画展"中国巡展,在北京艺术博物馆展出。本次展览囊括了与印象派有关的大师柯罗、米勒、杜米埃、马奈、西斯莱、雷诺阿、德加、毕沙罗、西涅克、修拉、塞尚、凡·高、高更、雷东等,展出了米勒的《收工》;马奈的《伯热尔大街丛林酒吧》、《赛马》、《波德莱尔肖像》;德加的《穿鞋的芭蕾舞女》;布拉克蒙的《冬天或雪中的狼》;凡·高的《加歇医生像》等印象派辉煌时期及西方现代艺术萌芽时期的杰出版画 166 幅。

点评_ 提起印象派,人们多会想起朦胧绚烂的色彩,浪漫诗意的情调,很少会联想到以黑白为主的版画,但身临其境欣赏一幅精致美观、技艺精湛的版画风景、人物,或许会明白为什么印象派的色彩能够焕发出永恒的艺术魅力。

4月

NO.1

"道法自然"大都会艺术博物馆精品展

事件_ "道法自然——大都会艺术博物馆精品展"汇集美国纽约大都会艺术博物馆的众多名作精品,于近日在中国国家博物馆与观众见面,展览持续至5月9日。该展将探讨一个宏大的主题:古往今来的西方画家、雕塑家和装饰艺术家们如何展现心中的自然。展览从浩瀚的藏品中精选127件世界级珍品,皆以大自然为主题,涵盖绘画、雕塑、摄影等形式。展品中既包括了艺术巨匠伦勃朗、德拉克洛瓦、莫奈、雷诺阿、塞尚、凡·高、高更、透纳、霍普等的杰作,也涵盖了多位古代和中世纪艺术大师的作品。作品以精湛的技艺展现了大地与天空、植物和动物、花园及农田,展现了自然界在人类眼中的不同层次与面貌,彰显了人类对自然的热爱与思考。

点评_ 自2004年开始,几乎每年都有国外艺术品大型展览在我国的艺术机构举行。"借展"的井喷,不仅加强了中外美术的交流互动,也会在一定程度上提高国内美术馆的总体水平。

NO.2

"风·雅·颂"广东美术馆开馆15周年馆藏精品展

事件_ 以"风、雅、颂"为题的广东美术馆馆藏作品展正值其建馆5周年之际,它不只是对馆藏精品的简单梳理展示,更是从宏观角度讨论15年来中国当代艺术结构及其在中国当代社会中的角色。展览遴选出包括主流经典、当代艺术、民间工艺等最具特色的代表作品,展现了各时期艺术家对社会形象及意义的追寻,全方位展现社会生活面貌的巨大变化,作品既真切反映了当时的社会现实,也是这一时期中国美术发展的缩影。它们不但是象征性的图像符号,也成为过去时代不可磨灭的记忆。此展是该馆典藏工作的阶段性回顾和汇报,同时也为学者、专家及观众提供了一个讨论平台,使之共同为美术馆发展献计献策,推动美术事业健康发展。

点评_ 回顾与总结不仅对美术馆自身有促进作用,对于观众而言,也是一次难能可贵的了解历史的机会。

NO.3

描绘人生——马奈肖像画回顾展

事件_ "马奈:描绘人生"由伦敦皇家艺术学院与美国俄亥俄州托莱多艺术博物馆主办,由前者的学术部主任玛丽安娜·史蒂文斯和后者的拉里·尼科尔斯策展,展览将持续到4月14日。50余件作品以不同主题单元呈现:"艺术家和他的家人"单元包括马奈、马奈夫人苏珊妮·利诺夫·马奈、莱昂·科尔拉·利诺夫;"马奈和他的艺术家朋友"单元包括贝尔特·莫里索、伊娃·冈萨雷斯、克劳德·莫奈;

"马奈和他文学戏剧界的朋友"单元包括埃米尔·左拉、扎沙里·阿斯特吕克、西奥多·杜雷特、乔治·摩尔、斯特凡·马拉美、范妮·克劳斯;"权贵肖像"包括乔治·克列孟梭、亨利·罗什福尔、安东尼·普鲁斯特;"艺术家和他的模特们"包括两位女性朋友梅里·劳伦特、伊莎贝尔·莱蒙尼耶,以及职业模特如维多琳·莫何。

点评_ 马奈的肖像作品中除了家人朋友,还有政治家、艺术家、文学家等,读者不仅能够从中领略艺术家高超的技巧,更能管窥当时巴黎社会的现状。

NO.4
"新写实"第一回展

事件_ 近日,"新写实:第一回展"在北京 Hadrien de Montferrand 画廊开展,特别展出 5 位年轻艺术家陈晗、郭鸿蔚、陆超、张书笺、朱新宇的写实作品。这是画廊首次主打中国年轻艺术家的作品,也是一次对中国年轻写实艺术家作品的探索。新一代写实艺术家有着不同于前辈的全新生活体验和艺术生态,有着扎实的功底和旺盛的创作力,有丰富的媒介选择,他们从西方艺术中汲取灵感,以全新的思考展现出新的写实主义风采,以鲜明的个性创造了属于自己的艺术世界。

点评_ 年轻艺术家们处于"当代"生活的语境中,似乎有着更为"当代"的表现手法和艺术语言。不同于我们印象中对于写实作品的固有印象,他们对写实的定义似乎也别具一格。

5 月

NO.1
"水墨新维度"2013 批评家提名展

事件_ 近日,由中国美术馆举办的"水墨新维度"2013 批评家提名展拉开帷幕,一方面是为了纪念"93 批评家提名展(中国画部分)"举办 20 周年,另一方面是希望以更有效的学术机制推介当代水墨艺术家。本届展览的学术主持是鲁虹,展览学术委员是皮道坚、刘骁纯、孙振华、杨小彦、陈孝信、贾方舟、彭德、殷双喜、冀少峰。他们通过投票方式选举出近五年来 10 位最有成就和影响的新水墨艺术家,这些艺术家包括刘庆和、李津、李华生、李孝萱、邵戈、张羽、沈勤、武艺、南溪、梁铨,每位有 12 米展线可供陈列作品。鲁虹表示,自己并没有为展览定性,而是希望通过开幕当天的论坛,用民主方式增加新水墨的公信力。据悉,主办方出版的同名画册内有 10 位艺术家的简历、作品以及 10 位批评家的文章,展览开幕之后还将举办相关学术研讨会。

点评_ 水墨在中国艺术中占有重要席位,此展不仅是当代水墨最新面貌的展示,批评家的参与及互动也有助于业界共同反思。

NO.2

"浓艳的江南园林"——2013周春芽新作展

事件_ 近日,在南京艺术学院美术馆开幕的"2013周春芽新作展"是继《桃花系列》以后推出的又一大型创作系列,周春芽以极具感染力的色彩和手法再现了"奇秀甲江南"的上海豫园风貌,不仅展示了艺术家对历史人文、传统审美的自主发掘,也体现了他在艺术语言方面不断探索求新的强烈渴望。展品包括江南三大名石之一"玉玲珑"在内的近十幅作品,其中"上海豫园小景"之一、二,将在5月30日开幕的威尼斯双年展特别邀请展上亮相。

点评_ 周春芽的过人之处在于,他在长期获得市场认同的时候,依然能够持续地、自觉地挖掘新题材和新形式。

NO.3

瓷言瓷语——景德镇陶瓷艺术邀请展

事件_ 近日,由幸福树艺栈(北京)投资管理有限公司和树美术馆主办、由《艺树 ART TREES》杂志等协办的"瓷言瓷语——景德镇陶瓷艺术邀请展"拉开帷幕,展期截至5月8日。该展邀请11位来自全国各地的青年艺术家,他们都有精湛的绘画功底或雕塑技艺,在土与火的锤炼中传达着各自的工艺技巧与艺术观念。他们的创作融汇中西,或传统或时尚、或凝练或抑郁,都在展示陶瓷艺术的传统与现代之美。除瓷器本身的材质之美、釉色之美、烧制之美以及成型之美,更多的是艺术家本人的精神之美、创造之美。

点评_ 历史上的景德镇青白瓷以"光致茂美"名满天下,今日则又被赋予新的文化内涵,即在传承与创新的过程中逐渐与当代文化生活融为一体。

6月

NO.1

"从毕加索到巴塞罗"20世纪西班牙雕塑展开幕

事件_ 为庆祝中国和西班牙建交40周年,由西班牙官方信贷局基金会、西班牙文化行动、西班牙驻华大使馆以及中国美术馆共同主办的"从毕加索到巴塞罗——20世纪西班牙雕塑艺术展"于近日在中国美术馆开幕,高迪、毕加索、达利、米罗、巴塞罗等31位代表性艺术家的79件作品带来了一场完美的雕塑艺术盛宴,观众可以领略到整个20世纪西班牙举足轻重和特立独行的艺术创作。

点评_ 西班牙雕塑来华促进了两国文化交流与碰撞,而毕加索等大师作品的领衔则让交流变得更为精彩。

NO.2
味象——龙美术馆写实油画藏品展

事件 _ 近日,龙美术馆将迎来一次以"味象"为主题的写实油画展。此次展览由著名评论家贾方舟策展,展出艾轩、常青、朝戈、陈丹青、陈树中、陈文骥、陈衍宁、陈逸飞等艺术名家作品50余件,均为中国写实油画代表作,观众可以在欣赏的过程中体味到浓厚的人文主义精神。随即举办的研讨会诚邀多名艺评家探讨写实油画在中国未来的走向,并举行"与艺术家对话"等相关学术活动。

点评 _ 自油画在我国孕育伊始,写实艺术就从未脱离公众视线,也是普通百姓及收藏家最能接受的风格,本次展览正是对写实绘画的回顾与展望。

NO.3
情语——丰子恺《护生画集》真迹展

事件 _ 近日,由浙江晚报与浙江省博物馆联合推出、已筹备近半年的"情语——丰子恺《护生画集》真迹展"在浙江省博物馆武林馆区展出。展览通过固定展柜、移动展柜、高清数码等形式分三个单元展出历时46年创作的《护生画集》六集共450幅原稿,再现丰子恺平淡天真的艺术风貌,作品集合了"中国漫画之父"丰子恺及弘一法师、马一浮、夏丏尊、叶恭绰、虞愚、朱幼兰等众多大师的智慧。它们自1985年被丰子恺好友、新加坡的广洽法师捐赠给浙江省博物馆后,即"隐居"于此。本次展览为28年来首次集体亮相,同时也是在丰子恺诞辰115周年之际向他致敬。观众将目睹大师原作,深切感受其"护生护心"的思想内涵。

点评 _《护生画集》简洁朴实、富有情味,它创造的真挚世界超越时空,为今天传递善良与爱。

NO.4
杜尚作品便携美术馆

事件 _ 作为2013年中法文化之春的重点项目,由尤伦斯当代艺术中心(UCCA)与北京法国文化中心(IFC)联合举办的最全面的杜尚作品展——"杜尚与/或/在中国",4月26日在尤伦斯当代艺术中心开幕。此次展览由研究达达主义、超现实主义的著名学者弗朗西斯·瑙曼、北京和纽约前波画廊艺术总监唐冠科共同策划,以杜尚1935年开始创作、1941年完成的《手提箱里的盒子》(Boite-en-valise)系列作品为核心,是首次在北京亮相的杜尚主要作品的微型复制品,可以形象地称之为"杜尚作品便携美术馆"。展览除了杜尚30余件珍贵作品外,还有黄永砅、王兴伟等15位深受杜尚影响的中国当代艺术家的佳作。展厅内还设置了"参加艺术家的作品互动"、"艺术家带你看展览"的互动单元,观众可以在导览中创作自己的作品,更深刻理解杜尚作品的精神内涵。

点评 _ 浏览与互动结合,更体现了此展的"创造力、新观念、交互性、当代性"理念。

7月

NO.1
"中国现代美术之路：与时代同行"中国美术馆建馆50周年藏品大展

事件 _ 为庆祝中国美术馆建馆50周年，中国美术馆以"中国美术近现代发展史"为主线，从馆藏的近11万件藏品中精选出660多件作品，举行了为题"中国现代美术之路：与时代同行"的展览。展览涵盖了从世纪之交西学渐进时期的各个绘画大师的作品至新文化语境下当代美术作品，分为"传承与引进"、"苦难与抗争"、"探求与拓进"、"主人与家园"、"反思与开放"、"多样与繁荣"六个部分，以作品内容为叙事方式，向观众展现了20世纪以来中国美术在不断探索过程中所取得的成就，同时是中国社会发展历程的生动写照。此外，以前未展出过的如徐悲鸿的《战马》、蒋兆和的《流民图》、四川美院集体创作的《收租院》、齐白石的草虫册页、吴作人等的早期油画等经典力作都悉数亮相。

点评 _ 美术馆等机构作为艺术传播的媒介，是艺术与受众之间的桥梁，承担起文化艺术教育的社会职责。中国美术馆在50年内不同阶段的发展历程中，不断地改进发展模式，不仅进行展览陈列，还为学术研究做出巨大的贡献。

NO.2
威尼斯美院创始人风景巨作将登场巴黎美爵艺术展

事件 _ 在经过"2013艺术北京"和"AAC艺术中国"两大艺术展洗礼之后，巴黎美爵艺术基金在七月隆重举办"古典艺术 & 当代艺术"展。据了解，这是巴黎美爵艺术基金登陆中国以来首次主办大型艺术博览会，这次展览中展出的作品包括基金收藏的57幅古典大师名作；波普艺术大师安迪·沃霍尔的作品以及当代油画大师雷米·艾融（RemyAron）的空间艺术巨作等。据悉，此次展览除了有名画欣赏单元，还有中外艺术家就古典艺术与当代艺术的话题展开探讨的学术讨论单元。其中，在名画欣赏单元中，巴黎美爵艺术基金将展出一幅描绘古罗马建筑风貌的风景画作，这幅画来自威尼斯美术学院创始人之一的安东尼奥·吉奥里（1700-1777）之手。

点评 _ 安东尼奥·吉奥里一生漂泊，却充满了乐趣和色彩，也铸就了他不平凡的人生。此次艺博会各大名作齐登场定是一场完美的视觉盛宴。

NO.3
"艺术澳门"首届澳门艺术博览会

事件 _ 近日，首届澳门艺术博览会在澳门威尼斯人"金光会展"展览厅A馆拉开帷幕，此次博览会以"凝聚中华，拥抱亚洲"为主题，内容大致可分三类：精品画廊展、澳门艺术主题展及韩日青年艺术家推荐展。

艺博会学术顾问由著名策展人赵力先生担任，展览期间邀请了国内外 50 余家艺术机构参展，内容包括油画、中国画、版画、素描、雕塑、摄影等，还特别设立主题展"继往开来"。展览期间还会有"艺术投资与艺术市场须知""艺术收藏与当代思潮""中国书画与玉器欣赏""亚洲艺术市场和投资机会"等论坛举行。

点评_ 此次艺博会是澳门由缺乏文化传承的经济娱乐型城市向文化多元型城市转型的一个信号。

NO.4
少年梦想，海上飞扬——"少年中国梦"美术创意作品展

事件_ 近日，"少年中国梦"美术创意作品展在上海徐汇艺术馆和土山湾艺术馆同时举行。本次展览展出了上海市 7~15 周岁青少年的优秀作品，在"美丽中国"、"梦想追求"、"节能低碳"、"环境保护"、"学习雷锋"、"文明新风"、"孝亲敬老"、"未来之光"、"校园生活"和"健康成长"等几个主题的引领和启发之下，孩子们通过绘画创作的方式，展开思维，充分发挥想象力和创造力，表达出青少年群体对于世界的感知和对于梦想的渴望，以饱含童真和创新精神的美术作品向全市少年儿童献礼。同时，该展拉开了推进未成年人美育普及工作的序幕，后续也会举办一系列相关活动，以便更好地为青少年群体搭建艺术创作的平台，引导更多的孩子走进艺术殿堂。

点评_ 当"艺术"遇见"童梦"，艺术的星空再次出现无比灿烂的烟火。少年儿童是民族的希望和未来，随着"美育"思想在教育领域中的回归，相信孩子们将会留下更多的惊喜和感动。

8 月

NO.1
年轻的声音——"发现·重建"中国青年艺术家优秀作品大展

事件_ 近日，由中国当代艺术研究院、188 艺术仓库主办的"发现·重建"中国青年艺术家优秀作品大展在上海多伦现代美术馆举行。本次展览是 188 艺术仓库主办的"城市巡回展"中一个重要的环节，同时也是中国青年艺术家推广计划的重要组成部分。展览包括国画、雕塑、版画、装置艺术等在内的 189 件艺术作品，是由主办方在全国范围内的美院、高校以及艺术家工作室提交的 6800 多件作品中精选而来，充分表达了当代青年艺术家独特的艺术视野和鲜明的现代感。同时，也让更多的青年艺术家从中找到了表达理念、张扬个性的机遇和平台。

点评_ 青年艺术家是当代艺术的摇篮，他们怀揣时代最新潮的观念和最多元的个性，并以独特的语言重新构建艺术世界。"推陈出新"是当代青年艺术家的选择，也是其使命。

NO.2
"南北宗——回望董其昌"中国山水画学术研究邀请展拉开帷幕

事件_ 日前，由河北出版集团、炎黄艺术馆、中央美术学院联合主办的"南北宗——回望董其昌"中国山水画学术研究邀请展登录北京炎黄艺术馆。这次活动由北京颂雅风艺术中心、"水墨评论"协办，试图通过展览的方式重新探讨中国美术史上"南北宗"这一重要的艺术理论，并对当下的艺术家和艺术现象做出相应的思考。此次受邀参展的画家有近四十余位，他们在创作风格、地域代表等诸多方面都代表了当代中国山水画创作的主流面貌。同时，该展览也展出张大千、傅抱石等20世纪山水画代表大师的作品，以另一条线索为出发点，在重新探讨"南北宗"理论的同时又对20世纪中国山水画发展做了梳理。

点评_ 明末清初"南北宗"论总结、梳理了中国传统绘画，重新定义了中国美学的流派概念，并在此基础上逐渐形成一套成熟的评判体系。本次展览立足于此，对当下的艺术家和艺术现象做出新的审视和评价，意义非凡。

NO.3
2013年广美毕业展：一群舞动的精灵

事件_ 近日，2013年广州美术学院本科毕业作品展在大学城美术馆隆重开幕。近几年，一年一度的广美毕业展越来越引起社会各界艺术爱好者的关注。一座美术院校的毕业展会引起社会性的关注，很重要的原因是在几乎每年的广美毕业展中，都会出现引起争议性的作品。此前，往届毕业生们的作品总有一些遭到质疑，今年也不例外。关于质疑学生们造型能力的异议，美院的老师说："我们不可能把思想和造型完全分开，它们是一个整体。但现在对造型能力的要求跟以往不一样，更重要的是思想、内容和组织能力。关于毕业展，对于没有统一评判标准的问题，原因就是这个时代本身就是这样，没有中心，没有共识，呈现出碎片化的状态。"

点评_ 美院毕业展向来是圈内人士茶余饭后的谈资。90后的青年才俊，虽然在表达语言形式上略显青涩，但不缺乏激情与创造力，作品也将越来越成熟，逐渐得到社会的认可。

NO.4
"呈"中国雕塑学会青年推介计划展暨中国雕塑鉴证备案项目启动

事件_ 近日，一场名为"呈"中国雕塑学会青年推介计划展暨中国雕塑展鉴证备案项目在北京798仁艺术中心正式启动，该展由中国雕塑学会和雅昌艺术网联手举办，并邀请了策展人吴洪亮策划此次展览，金钕、潘松、UNMASK、王立伟、蔡志松、陈融、董博泉、王伟、吴彤、张伟等多位优秀青年雕塑家的加入使展览水平更上一层楼。此次展览是中国雕塑学会推介青年雕塑家计划的第二季，与雅昌艺术网的合作更是对中国雕塑艺术市场的发展有着不可估量的推动作用。

点评_ 第一届的雕塑推荐展的名字是"启"，与这次相连正好构成"启程"，如名所示，再次的启程展览必定会带给中国雕塑界不一样的震撼。

9月

NO.1
可贵者胆，所要者魂

事件_ "可贵者胆，所要者魂"是伴随李可染大半生艺术生涯的座右铭，大意是说在艺术创作中，最可贵的就是敢于开拓创新，作品藏有灵魂是要达到的最高境界。近日，李可染画院首届院展——"可贵者胆"在中国美术馆举行。内容包括三部分：一、经过精心挑选李可染的60余幅代表作品，向观众呈现出这位在中国画艺术语言上冒险者的整体面貌。二、李可染画院理事、研究员精品力作，无疑是一次对中国画的当代成果检阅。三、山水专题邀请展，共邀请全国百余位山水画家参展，集中展示他们在山水画领域的新探索、新成就。

点评_ 此次展览，我们能够学习李可染先生饱满凝重的笔墨，博大雄浑的气势，严谨深厚的画风，更为重要的是，感受先生每一笔下渗透着的文化信念和艺术理想。

NO.2
纽约现代艺术博物馆首次举办声音艺术展

事件_ 纽约现代艺术博物馆近日举办的"声音：一篇当代乐谱"艺术展向公众开放，这是该博物馆首次举办以声音为核心载体的当代艺术展。来自美国、英国、挪威等国的16位艺术家各自融合绘画、表演、建筑、通讯、哲学和音乐等领域来探寻人类和声音的关系。展厅内一面8米长的"音墙"首先映入观者眼帘。"音墙"由1500个密集排列的小扩音器组成。当走近它时，可以听到一股近似杂音的洪流，随着观众与音墙距离逐渐接近，则会发现每一个扩音器都在以一个独特的频率发出声音。另一个展区，一位艺术家将纽约现代艺术博物馆收藏的1937年荷兰画家皮特·蒙德里安对几何形式美探究的一幅画搬进来，并为它重新"上框"。整个展品设在两个大房间中间的夹墙中，一面布满了金字塔形的吸音泡沫的墙加重了整个空间的压迫感……此次展览策展人表示，这是纽约现代艺术博物馆向多元化的一次扩张，未来博物馆还将举办更多此类展览。

点评_ 艺术从来都不是只有绘画一个维度，还包括表演、建筑、通讯、哲学和音乐等，将其融合以声音的形式表现，不仅新奇而且充满生机，相信会给观者不一样的体验。

NO.3
"丹青——致优"陈佩秋书画艺术展

事件_ 近日，由上海中国画院和中华艺术宫联合主办的"丹青——致优"陈佩秋书画艺术展在上海中华艺术宫拉开帷幕。此次展览展出其工笔花鸟、山水和书法在内的92件作品，内容涵盖广泛，完整地展现出陈佩秋70多年研习艺术的历程以及其在书画、理论方面的成就。陈佩秋是闻名国内

外的海派艺术大师，更是当今传统文化艺术界的标志性人物。其创作多由宋元入手，背依传统绘画之精神，兼收海外诸派之精髓，融贯中西，推陈出新，自成一格，勇于以中国传统绘画元素结合西方绘画色彩运用，完成了属于自己的"创新"。其孜孜不倦、勇于探索的精神，同样是我们应当摹习效仿的范本。

点评_ 中国传统艺术基本是以男性艺术家为主创作的卷轴画和刺绣等女红艺术共同建构出来的。陈佩秋不但精通传统绘画，更勇于突破传统，中西结合，另辟蹊径，为艺术界留下宝贵财富，其艺术成就丝毫不亚于男性艺术家。此次展览，让我们直观体会到一个女性艺术家的刚柔并济，翻空出奇。

NO.4
2013 大学生提名展　各大奖项花落各家

事件_ 由今日美术馆主办、凯撒旅游冠名赞助的"凯撒艺术新星：2013 艺术院校大学生年度提名展"颁奖典礼不久前在今日美术馆举行。2013 大学生提名展以"游与艺"为总题，下设"心动"与"抵达"两个展览单元。经历长达几个月的作品征集，2013 大学生提名展共收到来自全球百余所艺术院校 3000 余学生的 7000 多幅报名作品，157 件作品入围，其中包含 20 件影像作品。本届大学生提名展由青年批评家何桂彦担纲策展人，并由高校学生担任策展团队协助完成展览策划。

点评_ 于 2006 年今日美术馆启动的"大学生提名展"，是中国首个由民营非盈利美术馆创办的针对大学生群体的公益艺术奖项。此次展览彰显了青年才俊全新的艺术视角。年轻、锋芒毕露、创作语言新颖是他们的优势，但也需要更多的知识积累及对这个时代更深刻的理解。

10 月

NO.1
社会雕塑：博伊斯在中国

事件_ 由于博伊斯展览计划的扩充，原定于 2012 年 11 月举行的"社会雕塑：博伊斯在中国"展览于 2013 年 9 月初在中央美术学院美术馆开幕。此次展览由中央美术学院主办，中央美术学院美术馆与昊美术馆承办，北京大学视觉与图像研究中心和 K11 艺术基金及歌德学院（北京）协办，是博伊斯在中国举办的首次个展。此次展览配合相应的学术讲座，围绕博伊斯的艺术、历史影响以及与中国艺术的关系和影响展开研讨，使博伊斯的艺术和学术问题研究进一步深入，促进了当代中国对西方艺术的研究。

点评_ 博伊斯的重要影响在于他出现在特殊的 20 世纪 60 年代这一个时代大环境里，既承接"二战"的欧洲创伤，又下续"冷战"的社会风云，因此愈加显示出博伊斯对社会政治文化反思的立场和社会责任。

NO.2
2013年度"青年艺术100"——展现中韩青年艺术家创作生态

事件_2013年度"青年艺术100"项目于近日在北京798艺术区正式启动,有超过120位中韩青年艺术家的360余件作品在798艺术区的798艺术工厂、圣之空间艺术中心、凤凰艺都北京798艺术空间同时亮相,这也是了解本年度中韩青年艺术家创作生态的难得机会。

2013年度"青年艺术100"项目邀请了冯博一、朴英兰(韩国)、隋建国、王光乐、王璜生、王奇、叶永青、喻红、赵力等业内专业人士组成艺术委员会,从来自评委推荐和海选报名的两千余位青年艺术家中评选出了百余位青年艺术家,作为2013年度"青年艺术100"项目的参展艺术家。本年度"青年艺术100"项目参展艺术家皆为1975年(含1975年)之后出生的青年艺术家,大多为专业美术院校出身,创作媒介多样,涵盖油画、雕塑、水墨、版画、影像、装置等,力求全面真实地呈现目前中韩青年艺术家的创作现状。

点评_经过两届专业化、规模化、职业化的运营和推广,"青年艺术100"项目作为"青年艺术第一推广品牌"已经获得业内的广泛认可。

NO.3
第四届"艺术长沙"展十月启幕

事件_2013第四届"艺术长沙"双年展活动将于10月19日在极具红色情怀的长沙市博物馆举行,此次市博物馆将迎来周春芽、郭伟、丁乙、向京四位中国当代知名艺术家的创新之作,展出作品涵盖了雕塑以及带有迷幻、抽象色彩的油画作品,展出作品总计90余件。另外,多个外围展——"方力钧走进大学"文献展及"张方白、苏新平个展"也将在长沙举办。

自2007年9月以来,"艺术长沙"已成功举办三届,展出了包括长沙本土艺术家在内的20余位中国当代艺术家的作品。此次"艺术长沙"将汇集中国当代知名艺术家的作品来长沙展出,同时邀请国内外的艺术家、艺术评论家、艺术经纪人以及博物馆(美术馆)界、收藏界的专家学者展开学术交流。本届"艺术长沙"着力将艺术、公众与城市更加深入地融合,以探讨当代艺术公共化的地域趋向及当代艺术与城市文化产业的联合与发展。

点评_此次"艺术长沙"将由多家官方及民营机构共同协力推出,此种组织机构的合作形式将政府职能与民间力量得以更好的整合,这将为推进中国当代艺术的发展提供更大动力。

NO.4
尚扬:于苏州美术馆对话贝聿铭

事件_"尚扬:吴门楚语"艺术展于近日在苏州博物馆开幕。此次展览由北京大学朱青生教授担任策展人,知名学者王鲁湘先生担任学术主持,由苏州博物馆、北京大学《中国当代艺术年鉴》、北京世纪墙文

化艺术有限公司主办,《艺术时代》杂志承办,展览集中展示了艺术家尚扬近来最新的艺术探索。另外,此次展览的地点选择颇有深意,展览在苏州博物馆举办,无疑将与苏州的文脉呼应,同时还将呈现一个特殊的对话,即艺术家尚扬与建筑大师贝聿铭的对话。苏州博物馆自身的结构已被贝聿铭先生设计为一个高度整合的意象的框架。任何一个艺术家的作品在其中被展示都必须与贝先生预设的框架进行一番"较量"。

点评_ 艺术正处于巅峰状态之下的尚扬,虽已年过七十,却借助此次展览进行了一次颠覆性的当代艺术实验,即放弃以"董其昌系列"为标识而取得的成绩,向另外一个方向再度进行探索和突破。

11 月

NO.1
"墨以象外"中美艺术家十人展

事件_ 中国美术馆近日展出了中美两国艺术家的交流展,该展览由国内的策展人张晴和来自美国的理查德·万两人联手策划,并邀请了中美两国艺术家卡卡娅·布尔克、乔伊斯·潘塞多、拉希德·约翰逊、雷·史密斯、罗伯特·隆戈、曹吉冈、杜春辉、宋昕、孙国庆、萧兵共10人参展。此次展览围绕"深色"为主题,要求作品的色调和题材都需围绕深色展开。两国艺术家则各以本国文化为背景进行创作,美国艺术家以戏剧化的题材创造出极具心理学意味的作品,中国艺术家则对中国传统水墨画及传统工艺进行再创造,创造出风格迥异的艺术面貌,展现出全球化语境下的东西方当代艺术思考。

点评_ 人们对艺术品的感受并不会因地域差异而受阻。而不同的环境造就了不同的社会思考,因此也呈现出了不同的艺术面貌。

NO.2
徐冰最新力作《桃花源的理想一定要实现》将首现英伦

事件_ 徐冰最新个展"桃花源的理想一定要实现"(Travelling to the Wonderland)于2013年11月2日,在英国伦敦的维多利亚和阿尔伯特美术馆(Victoria and Albert Museum,简称V&A美术馆)开幕,展期3个月。本展览由V&A美术馆主办,V&A美术馆、徐冰工作室、静恩德凯共同执行。应V&A美术馆的邀请,徐冰即将在V&A美术馆的中庭花园(John Madejski Garden)创作完成他近年来规模最大的作品之一《桃花源的理想一定要实现》。作品采用中国山石和陶瓷为主要创作媒材,这些山石分为9组,分别来自中国5个不同的地区,带有当地的人文地理特色,其特色可以对位(或反映)中国古代山水画的典型风格,揭示出中国山水画内在美感的来源。艺术家像是用自然山石、植物在作画。该作品的概念更多来自中国古代山水画的精神。而同时需要说明的是,这些山石是经过千寻万找的一种扁平形状山石,艺术家有意制造出介于二维绘画与现实之间的"二维半"效果。

点评_ 艺术家用自己独特的方式，进一步探讨了具有中国文化内核的表达方式和艺术语言，同时似乎又将自己的一种理想寄寓其中。通过借助 V&A 中庭花园的西方古典建筑及花园之外伦敦这座工业文明的繁杂城市，衬托出置于其中的这个珍贵"桃花源"。

NO.3
从巴比松到印象派：克拉克艺术馆藏法国绘画精品展

事件_ "从巴比松到印象派：克拉克艺术馆藏法国绘画精品展"于近日在上海博物馆展出，该展览将持续至 2013 年 12 月 1 日。本次展览展出了包括柯罗、米勒、卢梭等巴比松派画家的经典作品，以及见证了印象派从新生到成熟的毕沙罗、莫奈、雷诺阿等人的作品，其中包括 22 件雷诺阿作品、7 件毕沙罗作品、6 件莫奈作品以及十分少见的埃德加·德加的自画像。从"巴比松画派"开始，绘画逐渐摆脱古典学院派的棕褐色调，注重大自然本身和画家自身的感受，描绘富有诗意的田园风光，开始有了明亮的色彩，创造出一种朴素自然的风景画派。而印象派作为当代艺术的开端和起点，在巴比松的基础上更进一步，面对自然进行写生，很大程度的突破了欧洲传统的绘画模式和色彩表现。本次展览由上海博物馆与美国克拉克艺术馆筹备三年后才得以与观众见面，是上海博物馆西方绘画展览中名品最多的一次展出。

点评_ 此次展览所展出的作品以当代人的思想、情感描绘现实题材，使画面更自由、生动、丰富，也更贴近大众，是切实了解 19 世纪法国印象派的绝佳机会。

NO.4
有味道的艺术：章燕紫的《止痛帖》

事件_ 近日的今日美术馆迎来了一场特别的个人展览。以"特别"形容其艺，一方面是因为这些作品皆为艺术家章燕紫攒三年之力潜心创作出的新作，此次的展出则为艺术家创作生涯的一次显著转型，光是其以"止痛"的题材就颇为新意；但这还远远不够，当走近其在现场布置的佛龛之时，则会发现那构成其形的佛影皆描绘于常见的中药止痛贴之上，而空气中弥漫着浓郁的药香。此次由今日美术馆主办、意大利 SUDLAB 基金会协办的展览，作品包括了章燕紫的《挂号》系列、《止痛贴》系列，《忞》、《OK》、《无畏》、《谁的止痛贴》系列，《痛》、《痒》、《麻》等。作品的形式除了其一直以来沿用的水墨，还涵盖了综合材料、装置、现成品手作等。此次展出的作品《挂号》系列是章燕紫创作生涯的一次较大转折，是其 2012 年至今创作的一系列小品式组画。将代表着现代社会医学文明的医用器械、药丸、胶囊整理为一个视觉谱系，以符合水墨画本体的样式——陈列。

点评_ 艺术家并没有直接表达身体外部的疼痛和苦楚，而直追身体内部给予人慰藉的"止痛之物"，进而将"苦"上升为一种形而上的哲学关注。

12月

NO.1
山水本色——中国当代青绿山水画学术邀请展

事件_ "中国当代青绿山水画学术邀请展"近日在中国美术馆举行,此次展览是当代中国画坛实力派青绿山水画家的首次合作。卢禹舜、牛克诚、王裕国、许俊、何加林、祁恩进、范扬、林容生等11位卓具创作实力与学术影响力的知名画家以其最新创作,向观众呈现中国当代青绿山水的新探索、新风貌。他们或从传统精华的承传中展现新风姿,或在山体整合中展示现代人的造型观,或在色彩梳理中丰富新的语汇,或在笔法率意抒写中脱去刻板的藩篱,或在墨法与色彩结合中呈现新的视觉感受,或在绘画观念中表述对自然、宇宙新的考量与探索。展览作品延续了中国古代的色彩绘画文脉,体现了汉唐文化昂扬向上的精神气质,但同时又超越了古典山水的技巧、程式,用新的绘画语言传递当代人的山水情怀。

点评_ 青山绿水本是最自然的山川面貌,青绿山水画更是艺术家对祖国自然最直接的艺术表达。此次展览不仅是中国青绿山水画的前沿展,更是具有中国现代特色的山水画展览。

NO.2
中国美术家描绘"眼中的世界"

事件_ 由中国美术家协会与炎黄艺术馆共同主办的"中国美术家眼中的世界"美术作品展暨"中国美术世界行"学术论坛近日在炎黄艺术馆盛大举行。展览将五大洲的异域盛景尽收其中,正式拉开了"中国美术世界行""中国中青年美术家海外研修工程"5周年纪念活动的大幕。

今年是中国美协两大对外美术交流品牌项目——"中国美术世界行"和"中国中青年美术家海外研修工程"实施5周年。此次展览和学术论坛主要回顾、梳理和展示近5年来协会外事工作取得的成绩。参展画家以往年参与"世界行"及"海外研修"的美术家为主,140余件参展作品全部以国外风情为题材,涵盖国、油、版、雕等多个美术门类,内容涉及五大洲41个国家和地区。展览还特意邀请了来自全国各省、自治区、直辖市的美术家协会代表出席开幕式并参与论坛,力求加强同各团体会员的合作,为"文化外交"献计献策。

点评_ 当代中国美术家应以自主的立场和开放的胸怀与外国艺术进行平等的交流对话,接受文化交流、交融甚至交锋,用实际行动迎接美术"中国梦"的早日实现。

NO.3
朱伟:当代水墨的先行者

事件_2013年11月的北京深秋,今日美术馆迎来了其在2013年压轴大展——朱伟个展。此次个展是

应今日美术馆的邀请，首次以文献的形式诠释朱伟多年来的艺术创作，以时代印迹的方式勾画出一条中国当代水墨的探索发展之路，从博物馆学、文献学、学术性的角度再现这批代表作品的艺术价值。该展览由北京今日美术馆、印尼国家博物馆、新加坡 MOCA 当代美术馆、南京艺术学院美术馆联合主办，可口可乐公司赞助。展览的布展颇具匠心，黑色的墙面，射灯聚集于画作之上，营造出了一种宁静的观展氛围。虽然展品的数量并不太多，也没有巨幅之作，但那些 20 世纪 90 年代以来的代表性作品《中国中国》《乌托邦》《北京故事》《甜蜜的生活》《水墨研究课徒》《隔江山色》都紧紧锁住了观众的目光。

点评 _ 朱伟作为将工笔画手法引进中国当代艺术领域的艺术家，他的研究增加了当代艺术在本土落地的可能性以及延续性，也让世界看到了真正来源于东方绘画的当代趣味和观念。

PART 3　热点 HOTSPOT

1月

NO.1
董源《溪岸图》真伪引发国际大讨论

事件_日前,60幅从美国回国"探亲"的中国古代字画空降上海博物馆古代书画展厅,让参观者大饱眼福。这场名为"翰墨荟萃"的五代宋元字画大展,包括了宋徽宗《摹张萱捣练图》、黄庭坚《草书廉颇蔺相如传卷》等传世珍品。其中,董源(亦称董元)的《溪岸图》最为引人注目。也从来没有一幅中国古代绘画作品像《溪岸图》那样,引发了一场长达15年的国际性大辩论。上博就其真伪问题,专门为"翰墨荟萃"举办了一场国际学术研讨会,各路专家学者各执己见:

鉴藏家谢稚柳的夫人、书画家陈佩秋认为画绢是10世纪的材质,款识"北苑副使臣董元画"墨色与画面色泽一致,印章从宋至明流传有序,构图和技法上符合其特点,所以是真作;著名汉学家高居翰认为该画的风格特征和其他署名张大千的画作如出一辙,在真正的古画中不会得见,所以是伪作;台湾大学教授傅申认为其可以证实是宋代书画,但署名"董元"(亦作"董源")并不能排除是后人所为,要证明确实是董元的作品,必须拿出更多的铁证。

点评_以董源《溪岸图》为代表的"绝岸"式构图,经过元代画家的转换,又成为明清追仿的主要构图样式。即使该画是摹本、仿作,其艺术价值也应值得肯定。

NO.2
古根海姆的"毕尔巴鄂效应"

事件_如今,古根海姆早已不仅仅是博物馆或基金会的名字,更是独一无二的全球化艺术文化经济平台。古根海姆基金会及总馆位于纽约,而古根海姆博物馆系统已经扩张到世界各地。1997年,西班牙毕尔巴鄂古根海姆及德国柏林古根海姆博物馆纷纷成立,毕尔巴鄂古根海姆更带出了"毕尔巴鄂效应",成为博物馆品牌与地方政府合作,通过艺术旅游等手段刺激和促进地区经济增长、扩大城市影响力的成功案例。"毕尔巴鄂效应"产生后,世界上多个城市纷纷效仿,包括美国阿拉斯加、立陶宛首都维尔纽斯等。

点评_博物馆品牌的经营与地方特性息息相关,古根海姆的"毕尔巴鄂效应"能否成功适应地方性、当地的积极因素能否调动,才是各地实现既定目标所要面临的问题。

NO.3
广州国际行为艺术节:搭建交流的桥梁

事件_近日,第三届"广州·现场"国际行为艺术节,来自18个国家的31位艺术家在小洲村的优游当代艺术中心进行艺术创作。今年,"广州·现场"以"在时间维度上的身心"为策展理念,

同往常一样与国际知名的海内外艺术大家合作，也会有初露头角的年轻一代，例如来自爱尔兰的传奇艺术家尼格尔·鲁尔夫、广州本土才女艺术家钟嘉玲等。推广广州艺术家是"广州·现场"致力的目标，也是激发到场的国际策展人和组织者对广州艺术家产生兴趣的第一步。据悉，去年参加"广州·现场"的广州艺术家杜梁已收到另外两个欧洲艺术节的邀请。此外，今年的艺术节在行为艺术创作之后，会举办两场开放对话，届时观众可以就艺术作品、创作意图和创作过程等问题向艺术家提问。

点评_ 在所有的艺术门类中，行为艺术最难以被理解、受质疑最多，如今也不如二十世纪九十年代时"如火如荼"的状态。作为观众，深入地进行了解、感悟是对艺术家最好的尊重。

2月

NO.1

揭开《蒙娜丽莎》微笑之谜

事件_ 世界最著名油画《蒙娜丽莎》中微笑的背后到底隐藏着什么秘密？这一直是艺术界的一大谜团。在蒙娜丽莎的脸上，达·芬奇把微笑画得若隐若现，以不同的视角，或站在不同的历史时期去看，感受似乎都不相同。这令人捉摸不定的"神秘的微笑"有时舒畅温柔，有时严肃冷静，有时则又显得略含哀伤，甚至略带讥嘲和揶揄。近期，意大利的美术史学家和考古学家发现了疑似该画模特盖拉尔迪尼的骸骨。一旦通过DNA比对得以确认，研究人员将复原她的真容，且误差幅度只有2%到8%。

点评_ 神秘微笑让《蒙娜丽莎》独具魅力，谜团的破解或许可以还原历史的真实，也可能会导致名画魅力的骤减。

NO.2

798租金之争：艺术与商业价值的抗衡

事件_ 近日，798时态空间创始人徐勇因年初租金大幅上涨，与物业商谈不善而被封门驱逐，引起广泛关注。随后，798物业向北京市朝阳区人民法院提交《民事诉状》，要求北京时态空间文化艺术有限公司支付2012年1月1日~10月31日房屋租金1056480元。

早在2007年，798艺术区物业曾向798创始人之一黄锐发出驱逐令，之前798内的3818库多家画廊集体抗议租金上涨并搬离原地。今年10月，上海田子坊艺术区的创始人之一尔冬强因无法承受租金之重，被迫离开租用12年的田子坊。随着798艺术区名声的不断增长，租金上涨等问题也日益突出，最早进驻798的艺术家工作室、艺术机构可能都会面临类似窘境。

点评_ 艺术家、艺术机构和企业唇齿相依，能同患难也应该能共富贵。唇亡必将齿寒。

NO.3
拉里·高古轩：囤积居奇的艺术经销商

事件_ 在过去的几十年中，颇有权势的纽约艺术品经销商拉里·高古轩将艺术网体系扩张成遍布全球的11间画廊，代理了77位世界顶尖艺术家的作品，其中包括巴勃罗·毕加索、阿尔贝托·贾科梅蒂、草间弥生等。近日，拉里·高古轩把一批价值连城的艺术品运到阿联酋，由政府赞助举办了名为"RSTW"的展览，集中展示了沃霍尔的21件作品、托姆布雷的13件作品以及劳森伯格的19件作品。与其他高古轩展览的最大不同是，此次展出的作品均来自拉里·高古轩的私人收藏。

点评_ 作为经销商的高古轩现今展出大批珍贵私人收藏，这对于通过画廊来进行收藏的客户群体来说，介于投资与收藏之间的高古轩无疑拥有了不平等的"优先购买权"。

NO.4
敦煌遗书奖实现数字化

事件_ 日前，《敦煌遗书数据库建设》获2012年度国家社科基金重大项目资助，敦煌研究院等国内科研单位开始为数万件敦煌遗书建设数字化信息总库。《敦煌遗书数据库建设》是利用现代化信息处理技术，将7000多件各类敦煌遗书及2000多件敦煌美术作品按基本信息、图片、研究文献三大类进行数字化处理，建成综合性的"敦煌遗书信息总库"。该项目由敦煌研究院、兰州大学、浙江大学的相关专家学者共同承担。

点评_ 将古老的文化宝藏与现代的数字科技结合，责任重大且意义深远。

3月

NO.1
两岸故宫交流："少了寒暄，多了心照不宣"

事件_ 近日，故宫博物院院长单霁翔在北京故宫会见了来访的台北故宫博物院院长冯明珠，双方就继续落实两岸故宫"八项共识"、进一步巩固深化交流与合作进行了深入探讨，并就2013年至2015年合作计划达成了广泛共识。冯明珠表示："两岸故宫合作的议题太多太多"，2013年10月，台北故宫博物院将举办"乾隆皇帝的艺术品位"展，届时将向北京故宫博物院商借乾隆时期文物30余件。双方还商定将于年底在京举办"第四届两岸故宫学术研讨会"。2015年，北京故宫博物院将迎来建院90周年，双方也确定了包括紫禁城摄影展、明朝主题展等一系列活动。单霁翔表示："这次我与冯明珠院长见面最大的感受，就是我们双方之间少了寒暄，多了心照不宣。故宫博物院也从两岸故宫交流中受益很多。"

点评_ 两岸故宫博物院的重聚首，不仅可以让两岸观众尽享展品饕餮，也为两家博物馆的合作和发展提供了良好的机遇。

NO.2
中国艺术界的"奥斯卡"——"第七届 AAC 艺术中国·年度影响力(2012)"重磅来袭

事件_ 日前,"第七届 AAC 艺术中国·年度影响力评选(2012)"新闻发布会在故宫举行,经过六年的积累与沉淀,"AAC 艺术中国·年度影响力"已经成为当代华人艺术领域的年度盛典,艺术中国见证了中国当代艺术举世瞩目的时代,也成为中国艺术行业在推广优秀艺术家、艺术作品、艺术展览以及艺术事件等方面最具学术性、公信力和影响力的评选平台。

本届"AAC 艺术中国·年度影响力"做出新的战略举措:在原有学术评选和颁奖盛典基础上开展多个城市的落地初评与年度艺术论坛,并在颁奖盛典之后举办历届获奖艺术家邀请展,努力将"AAC 艺术中国·年度影响力"打造成集艺术评选、艺术展览与年度论坛为一体的专业性权威评选平台。据悉,本届"AAC 艺术中国"将于5月16日在故宫宁寿宫广场举办。

点评_ 艺术圈的颁奖典礼越来越普遍,希望此类颁奖典礼多为艺术界树立正确的价值标杆,而非"挂羊头,卖狗肉"。

NO.3
私人博物馆的大时代

事件_ 在去年香港国际艺术展(Art HK)上,世界上首个私人博物馆论坛——香港私人博物馆论坛正式成立。人们耳熟能详的古根汉姆博物馆(The Guggenheim Museum)、盖蒂博物馆(The Getty Museum)、伦敦华莱士收藏馆(The Wallace Collection)、纽约弗里克收藏馆(The Frick Collection),都是全球知名的私人博物馆,均源于富有慈善家的个人收藏。近年,非营利性的当代艺术中心多如雨后春笋,从北美的迈阿密一直蔓延到欧亚大陆的莫斯科,中国上海私人博物馆的数量也呈现激增态势。

点评_ 无论是个人喜好还是附庸风雅,私人博物馆成了无法阻挡的全球性潮流。博物馆最早便是私人所办,现在又以全新姿态展现创立者的艺术爱好和丰沛热情。

NO.4
公共雕塑美丑之争的思考

事件_ 从去年8月份开始,搜狐网举办了全国"十大丑陋雕塑"评选活动,经过几个月的网络搜索、专家筛选和网友评选,终于公布了评选结果并举办新闻发布会。期间,专家学者和普通群众都对身边的公共建筑投以审视的目光。随着评选结果揭晓,一些广为公众诟病的雕塑,如重庆永州臭水沟中酷似章子怡的《美女入浴》,广西桂林的酷似幼儿"把尿"的《扶老》等被改造拆除,实属众望所归。

点评_ 将原本展示城市风貌、彰显城市精神的公共雕塑变成了哗众取宠的"低级趣味",无异于自打耳光。真正优秀的艺术品,应既悦己又悦人。

4月

NO.1
王春辰任第55届威尼斯艺术双年展中国馆策展人

事件 _ 第55届威尼斯国际艺术双年展"The Encyclopedic Palace"(百科殿堂)为主题,近日,中国国家馆办公室发布公告称,中国将以国家馆形式参展。受文化部委托,中国对外文化集团公司将自5月29日至11月24日在威尼斯办展,经专家委员会评选,确定了策展人王春辰的以"变位"为主题的展览方案。

点评 _ 威尼斯国际双年展包含着多样文化的表征,王春辰的"变位"主题源于英文"transfiguration",不知他会用怎样的方式向西方展示中国的面貌。

NO.2
哈佛艺术博物馆群将于2014年秋季开放

事件 _ 由福格艺术博物馆、布希·唐赖辛格博物馆、亚瑟·M·萨克勒博物馆组成的哈佛艺术博物馆群改扩建的地标性建筑,将于2014年秋季竣工并对外开放。这一改造由建筑师伦佐·皮亚诺(Renzo Piano)设计,首次将三家博物馆置于同一屋檐下,为它们提供了全新的展出方式,并创造了新的空间和资源。另外,它还为跨学科的研究与学习提供灵活、创新的模式,也将增强博物馆群在视觉艺术研究与学术教育领域的重要性。

点评 _ 文化是一个民族的魂魄,该工程在为民众提供充满活力的文化空间的同时,也会增加彼此的文化交流。

NO.3
600余件艺术珍品终落叶归根

事件 _ 近日,美国著名华裔收藏家、纽约贞观国际拍卖有限公司董事长林辑光宣布,将向祖国捐赠600余件艺术珍品,作品由广东江门市"林辑光艺术博物馆"永久收藏,画圣吴道子的稀世画作、文天祥题写的诗作等国宝将回归祖国。据了解,这是近年来海外收藏家对中国的最大一笔捐赠。

点评 _ 此次捐赠,不仅是艺术珍品的回归,更是海外华侨民族精神的落叶归根。

5月

NO.1
故宫藏本《兰亭序》真伪遭疑

事件 _ 近日,河北唐山学者王开儒以翔实的资料佐证再现了"国之重宝"神龙《兰亭序》帖原貌,并再次质疑藏于北京故宫博物院的冯承素摹本《兰亭序》,认为现存于天一阁的丰坊刻本才是间最好的《兰亭序》,乃国之重宝。王开儒多年致力于中国传统文化的研究与鉴赏,对《清明上河图》以及《兰亭序》

的研究颇有建树。他表示,故宫藏《兰亭序》疑点有三:冯承素本《兰亭序》在明以前的收藏史上并无记载,可能是明代人伪造,其题跋也为拆配而成;字迹略逊丰坊刻本,也没有唐宋帝王玺押佐证;其字体肥、软、散、媚,气不贯通,描摹痕迹明显。日前,《王开儒神龙兰亭序整理版》已经河北省版权局审核、登记。对于该作品真伪的确认,尚待进一步的探讨。

点评 _ 20世纪60年代,郭沫若撰文所引发的"兰亭论辩"影响深远。如今,类似的文化现象卷土重来,不但对传世书帖的真伪问题再次提出质疑,且在更大范围内影响着人们对于经典书法的信仰程度。

NO.2
文化部:《艺术品市场管理条例》开始起草

事件 _ 近日,文化部启动了《艺术品市场管理条例》的起草工作,预计将在年内进行艺术品鉴定试点,同时将该项工作列入今年的重点工作范畴。据悉,条例现已明确画廊经纪、拍卖交易、展览展销、艺术品进出口等管理制度框架,但鉴定问题尚存争议。在规范鉴定方面,除对鉴定人员和鉴定机构实行准入制度外,还要规范鉴定程序,公示鉴定的机构、人员、时间、环境、方法、步骤等信息,还要规范艺术品鉴定收费制度,割断鉴定收费与艺术品估价之间的关系,并积极推动科技鉴定,从单纯依靠专家学者的学识眼光和经验,转向更加倚重客观的技术鉴定。

点评 _ 起草中的《艺术品市场管理条例》,既让人看到了中国艺术品市场趋于合理化的发展前景,也使得长期存在的艺术品鉴定问题于当下变得更加突出。

NO.3
艺术品限制出境标准公布

事件 _ 为了保护国家文化遗产,加强文化艺术品管理,国家文物局近日发布《1949年后已故著名书画家作品限制出境鉴定标准(第二批)》的通知,明确规定吴冠中的作品一律不准出境,关山月、陈逸飞的作品原则上不准出境,于希宁等21位书画家的代表作不准出境。为加强我国近现代著名书画家作品保护,国家文物局曾于2001年颁发该标准,各地文物进出境审核管理机构严格规范作品审核和出境限制,阻止了珍贵文物艺术品流失。2001年以后,一些著名书画家先后逝世,为加强保护,国家文物局在征求文物、文化、美术界专家意见的基础上,拟定增补了相关出境鉴定标准。

点评 _ 从1982年颁布的首部文物保护法至今天的"艺术品限制出境标准",我国艺术品流通领域的法律规范愈加细致与完备。

NO.4
"艺术教育像大跃进"

事件 _ 如今,艺术教育的"流水线"式培养方法在全国普遍存在。全国政协委员、中央音乐学院院长王

次焰在全国政协和教育部组织的调研中获悉：2011年全国已有1679所高校开展艺术类专业招生，录取考生53万，约占当年普通高校录取总数的8%。一些学校打着社会需求的旗号，超量招收某些应用型艺术类专业，导致毕业生严重过剩。不少全国政协委员不禁惊呼："这简直是艺术教育的大跃进。"为了杜绝低层次的艺术教育继续蔓延，王次焰建议，教育部及各地教育行政部门应制定新增设艺术类学科的申报及审核办法，并重视艺术类专业招生的规模控制，对某些办学条件明显不足的院校予以整顿，并限制招生。

点评_ 近几年，艺考生源日益增多，社会对艺术专业人才的需求却近乎饱和。如何改善这样尴尬的局面，政府、社会、学校乃至每一个将要走上艺术之路的学生都要多加思量。

6月

NO.1

新时代偶像王澍——《时代》周刊2013最优影响力人物

事件_ 近日，美国《时代》周刊在官网公布了2013年度全世界100位最有影响力的人物名单，王澍和艺术家埃德·拉斯查（Ed Ruscha）上榜，与中国国家主席习近平及夫人彭丽媛、美国总统奥巴马夫妇、导演史蒂文·斯皮尔伯格等共享殊荣，他们也是榜单上仅有的2位视觉艺术家。王澍是中国美术学院建筑艺术学院院长、2012年普利兹克建筑奖获得者，他怀着对中国传统的敬意，成功地将中国元素融入建筑。《时代》杂志认可王澍的理由是"中国建筑的未来没有抛弃它的过去"，还有他选择建筑材料的"环保"理念。

点评_ 王澍将中国文化元素融入作品，并脱颖而出。他对民族文化的坚持也为其他艺术家树立了榜样。

NO.2

川美"中国当代艺术研究所"成立

事件_ 近日，四川美院"中国当代艺术研究所"在虎溪校区成立，批评家何桂彦博士被聘为首任所长，殷双喜、杨小彦、孙振华、鲁虹、冯博一、冯原等被聘为特邀研究员。据悉，研究所未来的研究方向以当代艺术的展览与策划、当代艺术与视觉文化研究、当代艺术创作方法论与艺术史书写等为主体，同时将在学院举办系列学术讲座、专题性学术报告以及研究性个人展览。据了解，研究所将于2013年上半年与美术学系举办首届四川美院青年批评家论坛，在下半年举办"展览的力，1978—2000中国当代艺术的展览实践"系列讲座。

点评_ 当代艺术发展时间短，一直没有建立系统的理论体系和价值评判标准，作为中国当代艺术的创作重镇，川美能否成为中国当代艺术的研究中心还需时间考验。

NO.3
欧洲艺博会能否适应中国水土？

事件 _ 欧洲艺术博览会宣布，正在与苏富比北京拍卖有限公司协商，欲在北京年推出"TEFAF 北京 2014"。最新数据显示，目前中国以 25% 的市场份额居全球第二，规模和质量依然有增长和提高的可能，欧洲艺博会对中国市场的未来充满信心。欧洲艺博会进入北京也将遭遇问题与风险：一是与其合作的苏富比公司也刚刚踏入中国内地，需要对内地文化多加了解；二是欧洲博览会的藏品与中国藏家喜好不尽相同。

点评 _ 欧洲艺博会进驻北京是对中国艺术市场的肯定，但如果不及时适应中国艺术市场的规律，不了解中国藏家的习惯和口味，很可能"水土不服"。

NO.4
张仃铜像落户清华美院

事件 _ 清华大学 102 周年校庆之际，张仃铜像落成揭幕仪式近日在清华大学美术学院举行。铜像由清华大学美术学院教授、公共艺术家邹文主创，由中国工艺美术协会和首都文明工程基金会献赠清华大学张仃艺术研究中心。张仃是新中国美术事业的重要开拓者和艺术设计教育的奠基人，他于 1955 年参与中央工艺美术学院筹建工作，历任第一副院长、院长。在中央工艺美术学院于 1999 年并入清华大学更名为清华大学美术学院之后，他担任博士生导师并先后出资数百万元设立"清华大学张仃励学金"。其 70 余年的艺术生涯跨越了漫画、视觉设计、展示设计、舞台美术、动画电影、装饰绘画、中国画、书法、美术教育等诸多门类，是中国现代美术史上的标志性艺术家。

点评 _ 正如张仃夫人理召所说的，张仃不仅属于家庭，也属于学校、属于社会，属于他热爱的祖国。张仃先生的精神将永远被后辈艺术从业者铭记。

7月

NO.1
首届"艺术市场·北京论坛"于首都师范大学召开

事件 _ 近日，由首都师范大学主办，《艺术市场》杂志等单位协办的"艺术市场·北京论坛"于首都师范大学开幕。开幕当天出席的嘉宾有文化部市场司副司长庹祖海、北京拍卖行业协会会长、苏富比（北京）拍卖有限公司总裁温桂华、原文化部机关党委任党办主任、文化部中国画研究院副院长赵榆、美国康涅狄格学院博物馆学及艺术市场研究终身教授 Christopher Steiner、艺术品交易顾问、《艺术与拍卖》杂志主编 Eric Bryant 等。会议历时两天，主要就以下五个主题进行研讨：一、中西艺术品拍卖市场的比较研究；二、艺术品的金融化/资产化；三、艺术品收藏：美术馆、博物馆、个人藏家的异同；四、古董店、画廊与艺术品电子商务；五、艺术市场专业人才培养与学院相关教学体系的建立。

点评 _ 首届"艺术市场·北京论坛"汇聚了中外艺术市场研究的专家学者和艺术市场领域的重要政策制定者、经营者、投资人和收藏家,旨在为大家提供一个共同探讨艺术市场存在的问题与挑战,以及如何有序、稳妥地繁荣艺术市场等诸多问题的机会。

NO.2
艺术界"奥斯卡"绽放 年度影响力终极奖项揭晓

事件 _ 由雅昌文化集团、雅昌艺术基金会主办、雅昌艺术网共同发起的"第七届 AAC 艺术中国·年度影响力评选(2012)"颁奖盛典于近日在故宫成功落幕。13 项最具影响力的巅峰艺术大奖在此次盛会中被一一揭幕,这些奖项经过 9 场初评以及 1 场终评论坛,历时 6 个月,由数十位权威的专家评委经评选得出。与往年相比,今年的 AAC 艺术中国新设立了最具中国影响力的外国艺术家奖和艺术普拉斯(艺术 PLUS)奖,前者的获奖者为路易斯·布尔乔亚,2012 年底,"路易斯·布尔乔亚:孤身与共处"艺术展亮相北京 798 林冠艺术中心,这场展览被誉为 2012 年最好看的展览之一。始终力求使品牌与艺术完美契合的商业品牌马爹利,获得艺术普拉斯奖。

点评 _ 严肃的学术态度、缜密的评选环节为此次 AAC 增加了学术含金量。不得不说,AAC 为推动中国当代艺术的发展做出了很大贡献,期待下次"艺术中国"会带来更加丰硕的成果。

NO.3
向托马斯·梅塞尔致敬

事件 _ 据美媒报道,古根海姆博物馆前总监托马斯·梅塞尔(Thomas M. Messer)于近日去世,享年 93 岁。梅塞尔先生从 1961 年担任古根海姆博物馆总监,于 1988 年退休,是美国艺术博物馆历史上任期时间最长的总监之一,在任期内通过自己的努力使藏家 Justin K. Thannhauser 将其个人藏品中非常重要的一批印象派、后印象派和早期现代主义作品捐赠给古根海姆博物馆。在梅塞尔先生对博物馆事业和对艺术的执着坚持下,博物馆迈入了全球性艺术机构的前列,并成为全世界最伟大的现代艺术博物馆之一。

点评 _ 古根海姆博物馆的成功,离不开这位杰出的管理者,向托马斯·梅塞尔致敬!

NO.4
"关注未来艺术英才" 计划评选在京揭晓

事件 _ 近日,由今日美术馆携手马爹利艺术基金共同推出的第三届"关注未来艺术英才"计划颁奖暨入围展开幕仪式在今日美术馆举行。今日美术馆馆长谢素贞、保乐力加中国传播总监王珏、评委姜节泓、凯伦·史密斯(Karen Smith)、马克·那实(Mark Nash)、谭平、吴洪亮、策展人董冰峰等出席了当日的颁奖典礼。此次计划经过评委会逐层遴选,十位优秀青年艺术家最终脱颖而出,包括褚秉超、高盛婕、高苏、何诗意、徐升、童笑、张小迪等。作品涵盖油画、版画、雕塑、国画、装置、壁画等形式。本计

划在过去两年间获得了社会各界的积极响应，广泛而深入的媒体宣传令青年艺术家群体获得更多关注，专为"英才奖"得主度身定制的"艺术家工作室"计划的实施更不断地为青年艺术家搭建艺术交流的广阔平台。

点评 _ 青年艺术家是最具创造性和想象力的人群，是中国当代艺术发展中一支不容忽视的力量。对青年艺术家的扶持，就是助力中国当代艺术。

8月

NO.1
国家文物局发通知：文物安全检查严禁走过场

事件 _ 近日，国家文物局发出通知，即日起至9月，全国文物单位将开展安全大检查，全面排查和彻底整治文物安全隐患。检查范围包括各级文物保护单位和尚未公布的文物保护单位的不可移动文物，文物收藏单位，文物科研机构、文物商店及其他文物机构，文物保护工程和考古发掘工地等。同时，文物保护单位的安防、消防和防雷等文物安全防护工程实施情况也纳入到检查范围之列。各级文物机构的检查情况需9月20日前上报。国家文物局将适时对各地进行抽查。凡抽查发现不按要求开展大检查，虚张声势走过场的，一律予以通报批评。

点评 _ 文物是中国历史发展的重要物质见证，是不可再生的文化资源。文物局此举功在当代。对于虚张声势走过场的不仅要通报批评，必要时更要严加打击。

NO.2
西安拟380亿元再造阿房宫景区引争议

事件 _ 近日，陕西省西咸新区沣东新城管委会和北京首创集团签订合作协议，将计划投资打造出一个新"阿房宫"。据悉，北京首创将先投资30亿元改造占地2.3平方公里的"阿房宫国家遗址公园"，使之成为西咸新区标志性区域；然后以"阿房宫国家遗址公园"为核心，打造占地面积为12.5平方公里的"首创阿房宫文化旅游产业基地"，总体投资规模将高达380亿元。其主要目的就是实现阿房宫的保护重建与经济增长双赢。但针对这一事件引发了许多争议，不少人持反对态度，认为历史古迹不可复制，花费2亿元拆除旧区后再次投入巨资重建，只会使遗址遭受商业开发的再次冲击。

点评 _ 历史古迹的保护与经济开发的矛盾，一直是备受争议的话题。投资及开发商美其名曰实现旧址的保护，实则以经济利益为根本目的。

NO.3
阿姆斯特丹国立博物馆开免费下载图像服务

事件_ 日前，阿姆斯特丹国立博物馆现正提供免费下载高清（艺术品）图像的服务，该馆鼓励人们分享、下载及复制馆内所有艺术品的高清图像，且对其用途不设任何限制。该馆藏品主任塔克·得贝斯表示："我们是一家公共机构，因此从某种程度上讲，馆内艺术品属于每一位公民。鉴于互联网上控制版权或图像用途非常困难，所以，我们决定宁愿让人们使用高清图像，也不要使用蹩脚的复制品。"

点评_ 虽然"谷歌艺术项目"已携手全球数以千计的博物馆在谷歌网页上提供高清图像，但似乎成效并不明显，博物馆能够重新考虑其模式与策略，难能可贵。

NO.4
艺术院校 10 年增加至 1082 所

事件_ 近日，《2013艺术教育行业分析报告》显示，10年间全国艺术类专业院校由2002年的597所增加至1082所，考生人数增加了97万。各综合性大学争相开立艺术学院，民办高校这种现象更为严重。2013年高考艺术考生将近百万，约占高考生人数的10%。艺术类院校的招生分数低，要求不严，使其在广大考生和家长眼中几乎成了踏进大学的捷径和快速出名的平台。许多考生不顾自己兴趣，忽视艺术专业就业情况，盲目地报考艺术院校，使艺术院校呈井喷式开设。

点评_ 艺考不是捷径，也不是一蹴而就的跳板。如果缺乏学习的兴趣与决心，那么就必然面临着"毕业就失业"的窘境。建议考生谨慎报考艺术院校，切勿跟风。

9 月

NO.1
大都会博物馆将举办全球博物馆领导人会议

事件_ 由大都会博物馆总监办公室筹办的方案：来自亚洲、非洲和拉美地区博物馆的12到15名全球博物馆领导人会议有望于2014年4月7日至18日期间举行，与会者将包括考古和历史文物专业人士及现当代艺术品等各类藏品机构的总监。他们将参与关于博物馆管理问题的密集对话。此次会议，将涉及博物馆运营方面的各种问题，包括策展研究、藏品管理和修复，以及筹款、教育、监管和数字通讯等。该议程还有一个重要的部分——到访人员将展开开放式对话，讨论各自机构面临的战略挑战等。与会人员名单将于2013年11月确定后对外公布。

点评_ 博物馆虽沉静，但并不刻板，它有着将艺术与生活进一步活化的功能。众多博物馆巨头聚首，如能达到预期目的，将会对全球博物馆的进一步发展有前瞻性的指导作用。

NO.2
我国艺术品保险发展困境重重

事件_ 近日，策展人沈其斌策划的《当代艺术：中国进行时！》专场拍卖的大部分作品，在运输途中的一场火灾中被烧毁。据悉，某艺术物流公司的大型货车运送邱志杰、汪建伟、徐震、沈少民等几十位艺术家的百余幅作品至预展现场，在顺义区京密路火神营东200米处停车后发生火灾。由于车厢密闭，74件作品被损毁，按拍卖估价，共损失1818.9万元。由于在运输中没有买保险，赔偿由拍卖行和物流公司共同承担。对此沈其斌表示："该我承担的损失我会全部赔付，此次大火事件我想在中国当代艺术界有望成为一个标志性事件，同时，应该算作一个转折点。"而对此事件，也有媒体与市场人士对其真实性表示怀疑，认为是主办方在为其随后的拍卖活动作提前炒作，而"着火"事件后的拍卖活动在众多舆论之下也确实取得不错的成绩。

点评_ 不管事件是否为炒作，业内艺术品运输、投保等链条产业确实存在诸多问题。特别就艺术品保险而言，其与其他险种相比，艺术品难估价、风险高，即便投保人愿意投保，保险公司也格外小心翼翼，因此，艺术品保险业的完善，可谓困境重重。

NO.3
应县木塔修缮计划24年未拍板　申遗＆修缮争议大

事件_ 我国山西应县城内的应县木塔是目前世界上现存最高、最古老的纯木结构建筑。这座九百多年前建于辽代的木塔，浑身上下没用一颗铁钉，千年承重数千吨而不下沉。从1989年起，我国就开始研究应县木塔的保护工作。2012年11月，应县木塔被列入中国世界文化遗产预备名录，然而有残损的建筑申报世界文化遗产必须出示修缮方案，但对于应县木塔至今没有一种确定的修缮方案。如何修缮，专家们争论不一，应县木塔修缮保护管理委员会邀请的专家中大多数支持抬升修缮的方法，反对方则倾向于现状修缮。

点评_ 应县木塔作为全球范围内年代最久远、高度最高的纯木结构建筑，应得到我们更多的关注，安全、完善的修缮计划应该尽快出台并实施。

10 月

NO.1
陈平：全国每年申遗花费3亿元

事件_ 近日，联合国教科文民间艺术国际组织中国区主席陈平做客"金沙讲坛"，讲述"文化遗产的传承与保护"。她透露，为了"申遗"，全国各个地方每年总共要花大约3亿元。因此，各个地方应该冷静看待世界文化遗产，不能为了发展旅游或者一些其他利益而盲目申报。陈平认为，各个地方要请专家去

当地考证，动员当地全部人员参加。在她看来，这样盲目申报，并不能开发保护好当地的资源。要传承、保护文化遗产，就要大众参与，形成互动。

点评_ "申遗"事好，保护事大，各地在投入大量人力物力进行申报的同时应不忘初衷。

NO.2
雅昌携手人大金融学院共建艺术指数

事件_ 在继与TEFAF、ARTPRICE等国际艺术机构牵手之后，近日雅昌艺术网旗下的艺术市场研究机构——雅昌艺术市场监测中心（AMMA）与中国人民大学金融学院的中国艺术品金融研究所签署合作协议。双方结合自身优势，深入开展中国艺术品市场指数模型、编制方法、指数研发等研究工作，为中国艺术品市场提供科学、客观、专业的艺术品指数参考工具，以共同推进中国艺术品指数和艺术金融产品的深度发展。

点评_ 中国艺术品市场在经历了20多年快速发展之后，目前已经逐步进入"数据化"的规范化发展阶段。双方此次合作将对中国艺术品市场数据进行科学、客观和深入地研究，为中国艺术品收藏投资市场提供有力的数据支撑。

NO.3
投资最知名艺术家高价作品不等于收益最高

事件_ 学术界将高价格艺术品或最知名艺术家的作品称为杰作，而将杰作的收益超过市场平均水平称为杰作效应。近年来有多位学者对杰作效应进行检验，其中包括：加拿大多伦多大学经济学教授Pesando和约克大学的Shum对现代版画的拍卖数据分析，以及欧洲学者Erdos和Ormos对美国艺术品拍卖数据的分析，这些研究普遍认为：高价作品的收益率低于市场平均水平，杰作具有低收益。2013年春拍市场的表现进一步印证了该观点，新入市的购买者似乎更多是想在市场的低洼时期购入性价比较好的艺术品，盲目追高或通过创造历史高价而炒作作品的现象在减少。

点评_ 艺术品投资，需要一双慧眼寻找"潜力股"。

NO.4
当艺术遭遇3D打印技术：让艺术家突破限制

事件_ 随着3D打印机和3D扫描仪的普及，越来越多的艺术家们开始使用这些工具创作十年前难以想象的结构复杂的作品。博物馆也正在利用3D技术探索新的藏品保护手段，比如采用3D扫描技术制作出完全符合藏品的定制包装箱。3D打印技术可以让艺术家们突破限制，创造出以前在形状和尺寸上难以实现的雕塑作品。这种技术依据已建立的数字模型，通过数千层的逐层打印创造出3D实体。但是有些艺术家认为采用3D打印机制作艺术品，会造成艺术品的产量化，损害艺术品的唯一性，从而影响艺术品的价值。

点评 _ 艺术界的 3D 打印机和 3D 扫描仪是一把双刃剑：运用得当，会使艺术家的创作更加得心应手，创作出更多巧夺天工的艺术品；运用不当，便会使艺术品的价值和艺术家的创作积极性受到沉重打击。

11 月

NO.1
书法将列入高校美术教学必修课

事件 _ 教育部高等学校美术学类专业教学指导委员会成立大会暨第一次工作会议近日在中国美术学院召开。此次会议讨论的热点主要集中在中国高校美术学教育的专业划分、课程设置、培养模式等方面。指导委员会副主任、原西安美院院长王胜利说："现在高校的美术教学，不论从体制还是课程设置，都沿袭了西方的教育模式，但中国的文化艺术如何进入到基础教学和专业领域，凸现中国文化特色？如果体现在基础课程里面，就是要体现中国特色的艺术教学，所以书法应该提倡作为专业基础必修课。"

点评 _ 我国著名教育家蔡元培说过："中国之画与书法为缘，而多含文学之趣味"。书法与绘画自古以来就密不可分。将书法列入美术类教学的必修课这一想法不仅体现了对中国传统文化的重视，还体现了高等美术教学在加强技法训练的同时也不忘培养学生自身的修为。

NO.2
国内外学者于"im 交互与信息创新论坛"高峰对话

事件 _ 继 2009 年中央美术学院举办世界设计大会后，近日该校又迎来了一次国际盛会，"im 交互与信息创新论坛"于中央美术学院美术馆学术厅举行。论坛分为信息、交互、产品、技术、用户、艺术、教育七个方向。大会邀请了来自中国、德国、荷兰、英国等国的 28 位来自不同行业的嘉宾，分别就数据时代的信息、交互、产品、艺术与技术问题展开高峰对话。论坛由中央美术学院、北京国际设计周主办，IxDA（国际交互设计协会）、IxDC（交互设计专业委员会）协办，中央美术学院美术馆、中央美术学院设计学院、中央美术学院国家数字媒体创新设计研究中心承办，国家艺术发展战略研究协同创新中心作为学术支持。除了"im 交互与信息创新论坛"的举办，"im 信息新浪潮：英国信息可视化"艺术设计展也同期在中央美术学院美术馆学术厅举行，展出了英国信息可视化艺术设计领域的代表作，与展览同步启动的还有信息可视化专题讲座、公共工作坊和研讨会等全方位的教育项目。

点评 _ 数据时代映射了社会存在的本质，它是交互和信息创新的基础，而数据制造、数据消费和数据传播构建了今天这个时代的重要形态，因此本次论坛选择了"数据（DATA）"为主题。此次论坛意在从社会趋势出发，以社会观察者、研究者和实践者的身份参与中国社会创新与教育实践。

NO.3
为艺术品制作高科技"身份证"

事件_ 日前,北京市文化局颁布了《北京市艺术品鉴定工作试点方案》,着力于开发艺术品信息认证系统,建立艺术品档案库和艺术品身份证认证系统,通过收集艺术品图片、文字、视频等多角度、多维度的资料来描述和记录单件艺术品流通的线性发展轨迹。同时,对每件进入数据库的艺术品赋予唯一的"身份编码"。日前,"诚信与传承"——中国艺术品市场征信论坛暨中国艺术品鉴证备案中国行启动,将对艺术品赋予唯一的"身份编码",通过艺术家本人和科技鉴证,让艺术品真正实现传承有序。

点评_ 为艺术品定制身份证,需要多方配合,共同作用,才可达到切实的效果。如同艺术品科学备案的总策划尹毅所言:"只有拥有专业化的业务团队和权威的、系统的数据库,才能有望做好艺术品鉴定备案业务"。

12 月

NO.1
中国 6 城入国际当代艺术市场前 10 城

事件_ 据国际艺术市场网站 Artprice 今年公布的《2012—2013 全球当代艺术市场报告》内容显示,世界当代艺术经济体由美国(33.72%)夺冠,中国(33.70%)第二,英国(21.10%)、法国(2.79%),分列第三、四位。Artprice 统计显示,若以城市为单位,世界当代艺术经济体总成交金额的排序美国纽约仍为年度第一,第二名至第十名依序是英国伦敦、中国北京、中国香港、法国巴黎、中国上海、中国南京、中国台湾地区、中国杭州、中国广州。本年度中国当代艺术市场,前三大城分别为北京(2.0379亿欧元)、香港(9721.5 万欧元)、上海(2386.6 万欧元)。整个中国当代艺术市场,总成交额则为 3.5357亿欧元。

点评_ 尽管数据预示着国内当代艺术市场的庞大体量,但 2007 年金融危机后国内的当代艺术品拍卖市场一直处于调整状态,数据背后诸如假拍、拍假等影响行业发展的问题更值得我们深思。

NO.2
内地近 20 年文物破坏比"文革"时严重?

事件_ 前些时日因济南老火车站的计划拆除而引发了人们对文物保护的议论。对此,原文化部文物局文物处业务秘书、副处长谢辰生也发表自己的感慨:中国对文物破坏最严重的时期不是"文革",而是在20 世纪 90 年代以后,并且此起彼伏,到现在都没有结束,这种破坏的程度比"文革"时更严重。据悉,在住建部与国家文物局对历史文化名城保护检查的过程中发现,湖南岳阳等 8 个城市因保护不周,致使

多处历史文化遗存遭到破坏。在我国第三次文物普查中已登记的共 766722 处不可移动文物中，17.77% 保存状况较差，8.43% 保存状况差，约 4.4 万处已消失。

点评_ 中国深厚的文化底蕴是我们赖以生存的根基，现今这些历史文化的"见证者"却在一件件消失。这不仅需加强地方政府的保护力度，更要提高国民的文化保护意识。

NO.3
收藏证 3500 元一张：宜兴紫砂壶遭遇假大师袭扰

事件_ 2008 年后，为规范宜兴紫砂市场，当地相关部门决定在紫砂壶制作人员中举行专业技术职称考试，以规范和引导紫砂产业繁荣发展。在工艺美术师报名条件中，其中一条是需持有一家省级博物馆所颁发的收藏证。为了顺利通过审核并参加考试，一些报考者便选择花钱办证这一捷径，使得一些不法分子"嗅到"商机，只需 3500 元便可将自己的紫砂作品直接递交到博物馆备案并获取收藏证书。在宜兴市工艺美术师考试报名过程中，有制壶人为获取工艺美术师资格以 3500 元的价格购买省级博物馆收藏证的情况。然而，博物馆只对通过认定并接收其作品的人士和机构颁发收藏证，并且不会收取任何费用。

点评_ 宜兴紫砂壶遭遇假大师袭扰，无疑反映出紫砂壶市场在管理方面仍存有许多隐性问题。市场对大师的名望趋之若鹜而忽略作品本身，也是导致紫砂市场混乱的原因之一，对此，还需消费者纠正消费观念，政府部门加强监督。

NO.4
两万余片甲骨文藏品有望破译

事件_ 近日，据故宫研究院下设的古文献研究所所长王素介绍，故宫的甲骨文藏量在 20 世纪 60 年代统计数量为 22463 片，居世界第三，但尚未公开面世。本次研究院成立后，故宫正在积极准备编写故宫甲骨文专辑，揭开这些封存已久的古老文字的面纱。目前，已对其中 4700 多片进行编号、拍照，同时准备申报国家社科基金重大项目。如进行顺利，预计将需要 5 年时间整理出版。

点评_ 神秘的甲骨文即将以新的方式面对大众，大众在满怀期待之余，也激发出对国家古老文化的更多关注。

PART 4　艺评 CRITICISM

1月

NO.1

语录_ "8年时间每一次面临的问题都是一种挑战。2004年,我们将美术馆的切入点定为当代艺术,大家认为当代艺术是很好的艺术,但在共识上还存在很大距离。当时,我们面临很多问题,仔细想想,这8年就好像在风口浪尖上度过。"

——今日美术馆前任馆长张子康说"今日美术馆8年就如风口浪尖上度过"。

点评_ 今日美术馆在国际上发出了自己的声音,在国内专业圈也得到广泛认可,张子康功不可没。

NO.2

语录_ "我们大多数人会想象着,青纱罩面、快似灵猫的盗贼,从博物馆的天窗进入,像好莱坞电影的人物那样,扭转身躯,躲开侦测运动的激光射线。当然,我们当中很少有人在自家墙上挂着价值连城的画作,更少有人遭遇过名品被窃事件。但现实生活中,艺术品盗贼并不是一副像《偷天游戏》(Thomas Crown Affair)中那样温文尔雅的样子。相反,他们与那些抢劫装甲运钞车、潜入药店盗窃药品、入室抢劫珠宝的盗匪没有分别。他们经常都是些机会主义者,而且大多数人经常目光短浅。"

——伊莎贝拉·斯图尔特·加德纳博物馆安保总监安东尼-M-阿莫尔说"偷盗艺术品的人与一般的盗匪没有分别。"

点评_ 艺术品在本质上仍然是物品,艺术品盗贼在本性上当然还是盗贼。

NO.3

语录_ "如何用真正意义上的'形'来传达出作品的'神',而不是用涂抹在画纸上的意向去诱导人们思索,把对作品的理解权利重新交还于观者,或许才是关于喋喋不休、表达过剩的当代艺术需要做的,而这克制也自然是艺术家难得的自持。"

——中国油画院学术委员会秘书长常磊评价"冷军北京个展":克制也是艺术家难得的自持。

点评_ 冷军作为超写实艺术家的代表用作品说明:克制即最高美德。

2月

NO.1

语录_ "拍卖公司推出'保退'条款目的很简单,就是为了吸引竞买人的眼球,让一些竞买人感觉拍卖行很有诚信,能给自己带来安全感。但实际上,真正懂得拍卖行业的水有多浑、鉴定行业有多乱的买受人和委托人,都不可能欢迎这样的所谓'保退',因为这只能让买受人和委托人之间的矛盾复杂化。"

——收藏家郭庆祥说"山东某拍卖公司'10日保退'条款的行为'看上去很美,其实是个陷阱'"。

点评_ "保退"的确夺人眼球,但所谓国家级的专家和权威机构,又如何让人信服呢?

NO.2

语录_ "企业赞助和艺术赞助人的发展,从另外一个方面也反映了当下艺术品市场发展的一个趋势,即艺术与资本的结合。进入新时期以来,中国艺术品的发展经历了从无到有,从单纯的艺术品形态到艺术的商品化,在这样一个过程中,我们也看到中国艺术品市场正在努力寻找新的发展之路,那就是艺术的金融化。"

——《21世纪经济报道》发行人沈颢说"艺术赞助是商业与艺术的最佳谋合"。

点评_ 近年来,企业赞助与个人收藏已经成为艺术市场的重要力量,他们基于当代艺术,赞助或收藏具有艺术史学价值、质量极高的作品,使社会对艺术的理解更深,为艺术家、收藏家、投资者创造了更多机会及价值。

NO.3

语录_ "面向装饰,走大众路线,价格不会高。要提高收入,需要产量增大。但手工性的作品,产量不会很高。而且,是不是有一个现成的大众市场,还需实实在在的调查和开拓,而不是空喊口号。做观念,面对的还是精英群体和学术系统。自己做,自娱自乐、孤芳自赏,就不要抱怨无人问津。"

——《德美艺刊》主编杜曦云说"对青年艺术家影响最大的是大众购买力"。

点评_ 对于青年艺术家而言,大众消费还只是迈出了第一步。

NO.4

语录_ "当前,只有一部《美术品经营管理办法》,是文化部在2004年修订颁布的。由于立法层次偏低、执法效能有限,因此这个部门规章还不能作为当前艺术品市场规范管理的主要依据。当前需要国务院制定艺术品管理条例,或者艺术市场管理条例。除此,还应当用法律的形式确定经营主体制作、展示、销售假冒伪劣商品的责任,也要为那些购买了赝品的人提供一个救济的渠道。而像艺术品鉴定、评估单位这种学术门槛比较高的地方,政府应当设定一个准入的条件。"

——文化部文化市场司副司长张新建说"用法律是规范艺术品市场的唯一出路"。

点评_ 目前而言,法律不只是规范艺术品市场的唯一出路,也是中国市场体制的唯一出路。

3月

NO.1

语录_ "中国艺术市场的改革先要经历艺术教育的改革。我们需要一种艺术的'大教育':学院艺术教育

观念不断更新、知识结构不断刷新，藏品丰富的美术馆让更多的人接受教育，越来越多的政府决策者具有基本的艺术史知识和艺术素养。同时，专业从业者需要达成一种共识，不仅仅将其作为赚钱的工具，而是担负着教育的职责。另外，艺术教育中最重要的是回到艺术史的坐标中。"

——清华大学美术学院副院长张敢说"艺术教育是艺术市场改革的根本"。

点评 _ 正是因为艺术圈与艺术品消费群体小，欣赏与收藏艺术品的人少之又少，"不懂"与"买不起"这两座大山让人们退避三舍。艺术教育任重道远。

NO.2

语录 _ "一级市场和二级市场的国际标准比例是1∶1，中国的比例大概是1∶3，这是不合理的。一级市场是发现艺术家，创造的价值长期稳定并有效益，二级市场往往有很大波动，当二级市场占据主导时，艺术市场也随之波动。中国艺术市场要稳，必须要扩大以画廊为核心的一级市场的交易。现在我国画廊主要是集中在现当代艺术品，现当代艺术品还不是交易的核心。一旦画廊推出的艺术家成名了，效益就出来了。但这还需要十年。"

——中央美术学院艺术市场分析研究中心总监赵力说"中国画廊普遍盈利还需十年"。

点评 _ 以拍卖业在中国艺术品市场的猛烈势头来看，画廊业整体突围以至盈利，恐怕还不止十年之功。

NO.3

语录 _ "我们只培养真正的艺术家，而不是为艺术市场训练艺术家。如果艺术家的作品正好受到市场的欢迎，这当然无可厚非，比如莫奈等艺术家的作品很受市场追捧。但我们从来不会预设美院培养出来的艺术家要受市场欢迎，艺术首先要实现的是自由，我们鼓励年轻艺术家要找到自己在这个世界上独立的艺术立场——尽管这个在现在并不容易"。

——法国巴黎国立高等美术学院副院长盖塔·勒布塞缇耶说"我们培养的是有独立立场的艺术家"。

点评 _ 艺术作品的独立性与艺术价值的充分体现，构成艺术家从事艺术创作的两个重要方面，最困难的是前者。在现代商品社会，恪守清贫仅仅是一种选择，独立与入世同在才是现代艺术家天然的职责，也是其力量所在。

4月

NO.1

语录 _ "在今天的中国,做一个称职的策展人不是仅仅限于'主题'或者'观念'的设置,而应该注重程序的执行。如果仅仅只有一个所谓的好的'主题'或者'观念',却没有一个专业的程序执行,连及格的可能性都没有。中国今天的策展人还没有太多地去注意操作层面上的东西,爱玩弄概念,其实这是很落后的表现。"

——中国美术学院艺术人文学院副教授吕澎说"策展切忌纸上谈兵"。

点评_ 人们总是容易犯眼高手低的错误,然而细节决定品质,优秀策展人不仅要拥有丰富的知识和经验,更应该注重执行能力。

NO.2

语录_ "艺术没有国界,谁国力强资金雄厚,世界上顶级的艺术品就往这个国家跑,这个国家自己的艺术品也就值钱。艺术品的价值完全是由一个国家的经济实力决定的。20世纪90年代李可染作品与平山郁夫作品价格的差距也完全是那一阶段中日两国经济实力差距的体现,今天李可染作品与平山郁夫作品的价格已相差无几。只要中国的经济在发展,中国艺术品的价格就会不断上升,经济发展的速度越快,艺术品增值也就越快,中国经济的快速发展才是圆明园兽首不断增值的原因。"

——北京皇城艺术品交易中心总经理吕立新说"国家实力决定艺术品价格"。

点评_ 经济基础决定上层建筑,这在当前的历史条件下是永恒不变的真理。

NO.3

语录_ "这一代艺术家缺的不是外在给他的东西,不是机会、技术、金钱,他们缺的是艺术人生。他们很早就被关注,很早就思考一些很现实的问题。从展览,到教育,都鼓励一种成功学的模板。一个学生在考大学的时候,自己的人生规划就想得很清楚,在大学就已经在往成功的路途上开始跋涉。"

——艺术家张晓刚说"现在青年艺术家缺的是艺术人生"。

点评_ 艺术是精神的丰满与理想的追求,所谓的"成功学"从来都无法套用到艺术上。

NO.4

语录_ "当下社会审美对写实性艺术趋之若鹜,我是比较担忧的。中国的艺术创作已经步入一个多样、丰富的时期,但社会审美总体显得滞后、狭窄。人们之所以愿意欣赏艺术,是需要从艺术的创新和探索中去感受创造性的价值,获得人生探索的启发与动力。艺术的发展总是要跟随时代的变迁呈现出更多创造的锋芒,所以我们不能停留在对古典的、印象派的、唯美的艺术欣赏上,而要打开我们欣赏的视界,提倡社会审美的丰富性。"

——中国美术馆馆长范迪安说"当下社会审美重写实令人担忧"。

点评_ 由于艺术教育普及程度及质量不够,批评家学术及公共文化责任感不强,提高社会整体审美水平还有很长的路要走。

5月

NO.1

语录_ "中国艺术品市场发展的态势需要科学而又全面地认识,而不是以偏概全的数据,否则不准确数

据的传播就会以科学与理性的名义误导市场和我们的判断。事实上,中国不少数据仅仅是来自于拍卖市场的成交额和少量画廊、博览会的数据。殊不知,在中国艺术品市场中,这些都不是产生成交额的主战场,主战场应该是私下交易。大量的私下交易不仅是中国艺术品市场永远的痛,更是中国艺术品市场的最大特色,不了解这一点,就难以掌握中国艺术品市场的脉搏。恰恰是这绝大部分,已经游离于我们的数据分析与挖掘过程之外,无法统计,更难以分析。但工作难度不会使这个市场不存在,更不是我们用非典型的小部分市场的数据来分析整个中国艺术品市场的理由,不然盲人摸象的典故可能就会重演。"

——中国艺术品市场研究院副院长西沐说"中国艺术品市场发展的态势需要科学而又全面地认识"。

点评 _ 国际化的数据分析并不完全适用于中国艺术市场,因为一部分数据统计,包括某些计量系统与分析方法并不符合"中国特色"。

NO.2

语录 _ "艺术所传达的信息是最重要的,不在于它的形式。如果一段视觉影像或者一件装置艺术品所表达的内容空洞无物,那么无论运用何种技术都无济于事。传统的油画、书法等视觉艺术表现形式仍然是非常重要的,它们随着时代的不同不断地更新表达方式,关键在于表达出什么,而不是怎么去表达,好的设计师从传统中汲取养料正是解决中国美术教育的'金钥匙'"。

——芬兰赫尔辛基艺术与设计大学前校长伊瑞·索塔玛说"传统是设计的'金钥匙'"。

点评 _ 汲取精华,去其糟粕,在继承的基础上不断创新,才能赋予传统以活力,设计如此,艺术创作更如此。

NO.3

语录 _ "中国对博物馆,尤其是国有博物馆,赋予了更多传承和收藏功能,但仅有藏品,难以维持一个有活力和吸引力的博物馆,于是才出现利用率低的问题,而在国外,博物馆则是文化休闲的场所。我们还没有把博物馆和库房区分开来,体制的僵硬化又让博物馆更多被定义为一个行政机构,承担的任务大多数是为政府服务,人员和管理都缺少市场化动力。"

——中国金融博物馆馆长白丽华说"中国博物馆只重数量不重质量"。

点评 _ 国内博物馆数量与日俱增,私人捐赠却与日俱减,其应有的教育功能被简单浏览参观模式取代,人们很少能亲身参与感受其中乐趣。如何提高藏品质量及公众的参与度,是博物馆发展的瓶颈。

NO.4

语录 _ "选拔年轻艺术家时,我会先去各种展览,从中先挑选出我感兴趣的年轻艺术家,然后走访艺术家的工作室,这种情况有时候是我自己发现的,有一部分是朋友介绍的,还有一些毛遂自荐的,我会在走访工作室的时候从细节上去发现他们是不是我需要的那种类型,接着了解他们看什么书,都有什么有趣的想法,是不是有拷贝的对象等。基本是从总体上对他们进行一个判断,这样的形式比偶尔在画展上

看到一个被包装出来的对象要更实际,更有收获,有时候我还会深入一些实验艺术家的团队去发现新人。"

——独立策展人顾振清说"市场催熟更考验年轻艺术家内心"。

点评_ 面对日益繁荣的艺术市场,很多年轻人在过多的曝光率及追逐利益的风气下迷失方向。青年艺术家应该坚守内心的艺术梦想,潜心创作,而并非功利而彷徨。

6月

NO.1

语录_ "学术研讨会与展览是相辅相成的,即理论和实践的关系是共生与互动的。理论和实践是共同生长,互相影响,互相生发,互相激励,就像当代艺术中的一种手法,叫做互文性,两个不同的元素摆在一起,它们可以相互阐释。批评与实践也是一种互动、互文的关系。批评与实践是两个领域,本来就不是一回事,不是说批评家告诉艺术家应该怎么创作,很多人才错误地理解了这个问题。我很早就在自己的批评理论中谈到这个问题,不自信的艺术家就是等着批评家给他开药方,给他指导,但实际上并不是这么一回事。批评的职责显然不是指导艺术创作,批评是知识生产,艺术也是知识生产。"

——华南师范大学美术系教授皮道坚说"批评与实践是一种互动、互文的关系"。

点评_ 艺术家创作艺术,批评家以艺术为对象创作批评,两者均为对知识的创造,同时二者相互影响、互相生成。事实本应如此简单,绝不是两者"互相挟持"那般复杂。

NO.2

语录_ "值得我们担忧的是目前全球艺术市场已经处于历史以来的价格高位,这一点所有的人都不会加以否认。在这种现实面前,'价值洼地'或者'价值发掘'的策略都很难实施。然而作为一种现时的权宜之计,即是在市场尚不明朗的情况下,尽量不要追高介入。尤其是那些'高价'的艺术品,往往是下跌时损失最大的部分,也是市场轮替过程中最先被抛弃的部分。"

——AMRC艺术市场分析研究中心主任赵力说"目前艺术品投资尽量不要追高介入"。

点评_ 投资者往往盲目追捧"高价"作品而忽视其背后的泡沫,这也是早年"F4"作品现在跌入低谷的原因。

NO.3

语录_ "中国美术走出去需要注意的一个方面,就是国外的观众在关注什么。通过这次德国媒体的采访,以及我和当地艺术界和民众的交流,我有两个很深切的感受。一是感觉他们很关心这件艺术品在说什么,内在的、当代的意义是什么,而不是简单地重复你的过去。与以往不同的是,之前西方人喜欢看到具有中国特色、与他们不一样的东西,而导致中国在外宣展览时卖我们的土特产、卖老祖宗的遗产。

这种仅仅展示遗产的方式现在已经不够了,他们热切地想知道中国人今天的艺术创造、文化思想在表达什么。"

——中国美术学院院长许江说"中国美术不能总是带土特产走出去"。

点评_ 艺术创作的现在进行时很重要,如何展现当代中国,当代艺术创作怎样推陈出新,是需要每一位当代艺术家共同思考并解决的问题。

NO.4

语录_ "公共艺术会更多地增强文化和公众之间的关系,它不应该只依靠单一的艺术形式,而是要增强地域性,能从本地居民那儿取得精华,增强本地的文化和历史背景。很重要的是,公共艺术能够帮助本地发现更多的可能性,释放本地人民更多的潜力。我对于坐落于上海城市中心的花园感兴趣,那些坐在花园的长椅上的人们与花园的景致融合在一起,这种状态比一般的作品更有意思。公共艺术给人以能量,类似好看或者漂亮的想法,其基础是要基于环境与人共同互动的关系。景和人的互动才是最美的作品,而不是某一个大型作品放在公共空间的单纯动作,人与景的互动,才形成一种美丽的风景。"

——东京现代美术馆馆长长谷川佑子说"人景互动是最美的公共艺术"。

点评_ 格式化的公共艺术是蹩脚且毫无意义的,想提高公共艺术的审美教育价值,首先必须转变思维方式,学会在公共艺术中"以人为本"、"因地制宜"。

7月

NO.1

语录_ "中国的艺术品市场需要创新意识,以鉴定为例,当今科学技术如此发达,但我们宁可相信经验,始终停留在目鉴、手鉴的层面,而且也没有把宝贵的经验转化为数据。我经常看到的鉴定报告是一个专家的签名外加申明不承担法律责任。又要收钱又不想担责,这是什么逻辑啊!为什么不能把鉴定人员资质化,以鉴定机构作为市场承担的主体,把科学手段和经验有机结合、互为补充,把行走江湖的郎中模式变为产权明晰的现代医院模式。"

——全国文交所共同市场秘书长、中国城市文化产业发展联盟副主席彭中天说"中国的艺术品市场需要创新意识"。

点评_ 如果现有机制不能解决现有问题,还会引起更多的矛盾,那么只有改变、借鉴,否则只能裹足不前。

NO.2

语录_ "20世纪90年代以来,没有任何一个时代像今天一样使书画比其他任何文玩更具商业性,也没

有任何时代的书画像今天一样价值不菲。很显然,书画鉴藏的本真已经渐行渐远,原来那种传统文人所追求的消夏、清玩、怡神已经退居其次。取而代之的是书画和其他商品如房产、股票、期货、黄金一样成为不断升值的媒介。人们甚至称之为'挂在墙上的股票',其商品价值远远高踞于艺术价值之上。"

——中国国家博物馆研究馆员朱万章说"书画鉴藏的本真已渐行渐远"。

点评_ 经济快速发展使得书画收藏势不可挡,真正的书画之美只有当我们不受役于物外时,才能体会欣赏。

NO.3

语录_ "由于国情原因,私立的基金会制度尚难立法,使得艺术市场难以资本升级;由于博物馆和艺术史的社会启蒙尚未完成,尚难形成类似电影受众普遍化的艺术鉴赏的中上水准;由于学院教育的训练滞后和当代艺术创作的个人化,艺术本土化的创作转向一直没有能真正做到。"

——独立艺术批评家、策展人朱其说"香港巴塞尔在艺术本土化面前仍然困境重重"。

点评_ 当代艺术"水土不服"不仅在大陆,在香港亦然,此次艺博会显然并不能真正撬动不急不忙、不显山露水的上流阶层,被人们接受、认定,还有很长的路要走。

NO.4

语录_ "2006年纽约苏富比开展了中国当代艺术品的拍卖,让西方人发现中国当代艺术的巨大市场价值。现今社会对物质太过看重。对艺术家来说,市场接受是对其作品很大的一种认可,但艺术是艺术家自我表达的方式,不能通过市场及经济手段将其强行推出。我们可以看到,前几年拍卖中最红的作品,今天都没有再出来。艺术和商业可以当朋友,但是不能'谈恋爱'。"

——独立艺术批评家、策展人凯伦·史密斯说"艺术和商业不能谈恋爱"。

点评_ 对于那些以获得更多商业利益为成功目标的艺术家来说,其艺术生涯及其创作质量多半要大打折扣。

8月

NO.1

语录_ "中国馆的设立对中国当代艺术的发展并没有积极意义,或许全世界只有朝鲜和中国是类似的,把文化、艺术、经济等一切都当作政治的附庸,所以威尼斯的中国馆必然肩负政治重任。回顾威尼斯双年展的整个历史,既充满浓郁的普世价值,又执着地追问艺术的本质,并极力突破艺术的边界,百年威尼斯双年展对自身有着明确的目标和定位。然而中国馆内在的政治性与双年展的精神是相悖的。"

——中国当代艺术发展基金会副秘书长徐子林说"威尼斯双年展中国馆的设立对中国当代艺术的发展并没有积极意义"

点评_ 我们的艺术家在资本的强力下几乎失去了反叛的能力，我国的艺术建设何时才能逃离其裹挟获得真正的自由？

NO.2

语录_ "城雕是一种公共艺术，好的城雕能够成为一座城市的标志、精神象征，甚至表达一种时代的精神向度。它跟艺术沙龙有很大区别：沙龙可以面对特定群体，趣味可以很小众；城雕则一定要体现公众的精神需求。所以城雕必须具备地域性、历史性、民间性等特征，要展现一个城市的人文内涵、文化内涵，只有这样才能体现其影响力、感召力和传播力。"

——中国美术馆副馆长梁江说"城雕要符合公众的精神期待。"

点评_ 从城市雕塑，我们便能感受该城市的精神文化气息。城市公众艺术正是该地区的人文精神的一面镜子，也是民族精神的具体体现。

NO.3

语录_ "我希望我们所有的努力都是试图以不同的方式谈论艺术和设计——在未来，这种区别是不必要的，人们能将艺术品跟物件并列欣赏。艺术跟设计之间有那么多不能说的秘密。虽然我们很容易因为它不是'艺术'而放弃视频游戏，但事实上，贯穿整个现代艺术博物馆历史的策展使命的根本就是扩展艺术其本身的意义，模糊'艺术'和'其他'创造物之间的界限，比如设计、建筑、电影和时尚。"

——纽约现代艺术博物馆（MoMA）建筑与设计部馆长保拉·安特那利（Paola Antonelli）说"增加视频游戏的收藏就像送孩子去外语学校，新的词汇被增加到原有的语言中。"

点评_ 关于视频游戏是不是艺术的问题正如杜尚的签上"R·Mutt"假名的小便池是否是艺术品一样。社会及人类知识被我们分门别类，内在的关联性和整体性被我们忽略，保拉·安特那利此举正是打破了这一局限。

NO.4

语录_ "我对当代艺术感兴趣，不是因为它关注的具体问题，而是它开放了某种思维、观念，开放了一种重新认识社会和问题的方式。比如生命政治这场论坛是从本质上去谈问题。就像《人权宣言》的起草，这本身是具有非常典型的生命政治的意义、方式。这些非常本质的观念比单纯关注社会某些问题更加深刻、宏观，它是对理论问题的追问，或对政治问题的追寻，或对文化问题的批判等，唯有如此，我们才能更为基础、更为本体地创作艺术。"

——中央美术学院美术馆馆长王璜生说"当代艺术开放了某种思维、观念，开放了一种重新认识社会和问题的方式。"

点评_ 当代艺术的真正内涵不单纯是一种呈现出来的当下的艺术活动,更多的是在当代艺术背后所隐含和提供的对当下的社会文化氛围、时代发展氛围的介入,这种介入才是对当代文化新的思考。

9月

NO.1

语录_ "市场如果再发生一次大行情仍需要依靠齐白石和张大千的共同发力才行。根据雅昌2013年发布的收益率报告,收藏家的平均收益率和持有作品年限是有关系的。持有期超过10年的平均收益率是24%,超过5年的是18%,5年以内的是5%,可以看到艺术品的收藏是靠时间去换空间的过程,他建议大家用一种平静的心态慢慢收藏,而不是去炒作,这个原则非常重要。"

——中央美术学院人文学院副院长赵力说"收藏是靠时间换空间"。

点评_ 收藏雅事最忌急功近利的投资心理,多培养对艺术品更深层次的文化价值和艺术价值的研究能力,才是艺术品投资收藏的真谛。

NO.2

语录_ "毕业季,艺术院校的院长们几乎都没有什么声音发出来,甚至到了让人自然淡化了对艺术教育的期待……残酷的商业利益已经蔓延到各个角落,学生资源成为短线炒作的最好素材之一,因此艺术院校无形成了一个资本博弈的'新赌场'。在资本布下的天罗地网中,哪些人又能成为没有被伤害的漏网之鱼呢?"

——艺术时评人陈晓峰说"商业利益已蔓延至艺术院校"。

点评_ 中国艺术生态的混乱与浮躁,使得初出茅庐的学生难以抵抗来自社会各方面的消极诱导与利益伤害。要想振作当代艺术创作之生命,首要任务便是为青年艺术家创造一个自由、平静的成长环境。

NO.3

语录_ "'艺术走进生活'是颠扑不破的真理。生活里有时代的灵魂,更有老百姓的灵魂,这才是艺术家赖以生存的根。艺术家要有一颗淡定的心,要和市场保持距离,冷看喧嚣与浮躁。你不在生活里,就找不到时代的魂,更没有可能创造代表时代精神的经典。"

——中国民间文艺家协会主席冯骥才说"艺术家应和市场保持距离"。

点评_ 为赢得市场而从事艺术创作,放在首位的并非是艺术,而是利益。

NO.4

语录_ "宋庄艺术区开始热闹的2006年,也是'宋庄房讼'的开始,这场官司一直持续了四年多的时

间,如《宋庄房讼纪实》中记述的,由于各方的协力,官司的结局并没有想象得那么坏。但毫无疑问,'宋庄房讼'是一场没有赢家的官司,我以为更深层的原因在于:艺术家与农民的不期而遇,触动了艺术家和农民背后的社会问题,从某种意义上说,艺术家与农民的相遇,具有某种象征性,即艺术或者个体精神表达的自由,与个人乃至集体所有制财产处理的自由,成为社会进一步改革开放的两个极限。"

——艺术批评家、策展人栗宪庭说"'宋庄房讼'是一场没有赢家的官司"。

点评_ 当艺术遭遇社会经济利益纠纷时,力量是弱小的。中国的艺术和艺术家需要社会的保护,才能生长发展。

10月

NO.1

语录_ "艺术中的理论如同一连串的有色镜,我们戴着有色镜去看现实,不会看到我们原来要看到的问题。他们模糊了许多东西,以致无法看轻整幅画卷。"

——艺术史学家苏立文谈"美术史研究"。

点评_ 做任何事情都要回归历史的真实。

NO.2

语录_ "对于一个收藏家而言,要通过艺术家本人、展览及重要的艺术事件等行为方式进行判断,拍卖公司不是判断者,更不是学术评价者,拍卖行只是借助各方面的力量,把现在中国水墨发展到了今天用更当下的态度来表现出来,只是在寻找一个可能性,这可能是市场需要拍卖公司来做的事情"。

——嘉德拍卖四季部总经理贾云涛谈"拍卖行频推当代水墨"。

点评_ 中国水墨的未来行情尚未明了,盲目跟风并非明智之举。

NO.3

语录_ "艺术家有性别,可是艺术本身没有性别,所有的艺术家都应拿作品说话。人们几乎从不提'男艺术家'这个概念,而艺术家一旦是女性,则被很自然地称为'女艺术家',当她们被贴上'女性'的标签时,也同时被贴上了'小众化''特殊化''边缘化'的隐形标签。青年学者、艺术评论家吴杨波说'艺术本不分公母,但美院毕业后,女性更多关注自身,圈子渐渐缩小;男生正好相反,后劲十足'。"

——广州日报载《女性艺术家作品是座富矿吗》

点评_ 发掘中国女性艺术家作品的市场价值,除了女性艺术家在艺术创作上要自我突破,用实力来破除两性歧视的威胁,恐怕更大的前提是"中国女权艺术运动"为女性艺术家争取到与男性艺术家平等的艺术地位。

11 月

NO.1

语录 _ "推广艺术教育是佳士得在中国的重要业务,和中国现有的美术学院相比,佳士得艺术教育有其独到之处:理论和实践紧密结合。其学生有大量机会接触艺术品、专家、藏家,以及进行拍卖实习。不过目前,佳士得还没有获得教育资质,无法授予国家认可的学位,只能开展艺术讲座和艺术课程。佳士得希望未来能在内地培育艺术管理、鉴赏、策展等方面的本土人才。现在中国艺术市场最需要做的就是:针对艺术品增加教育投入、培育收藏市场。我相信,会有更多准收藏家会喜欢上艺术品。"

——佳士得中国区执行董事蔡金青说"培育市场先要培育人才"。

点评 _ 人才储备是市场发展的前提,改变艺术教育的思路和模式更是现今艺术领域的当务之急。

NO.2

语录 _ "'现代性'是与现代社会物质环境相适应的一种精神追求,一种艺术的审美追求。对各民族来说,它既有共同的一面,也有差异的一面。20世纪中国艺术的发展充分说明,艺术中的现代性并不等于只追求形式的变化,或只追求表现语言的新,也不意味着抛弃传统,抛弃艺术中那些珍贵的恒定性因素——如属于内容范畴的人性、爱、和谐等,属于形式范畴的经过历史冶炼的表现语言。新,关键在于要求作品有时代的感觉和气度,有新的意义。"

——中国当代美术理论家、国画家邵大箴说"艺术中的现代性不是只追求形式和变化"。

点评 _ 形式出新的艺术能够迅速吸引观众的眼球,但空有形式而无情感的艺术作品,不会让人一直驻足。因此,在思考艺术的现代性时,我们更应关注新的文化境遇下所催生出的新的艺术表现方式。

NO.3

语录 _ "在我眼中,美术馆是一个社区,是一个让国民不走出这个城市、国家就可以享受到全世界灿烂的文化和文明的场所,看一张图和实物肯定是不一样的,这就是美术馆存在的价值,在这一点上我们的博物馆系统和美术馆系统做得都不够好。再就是带领文化的先锋性方面,在文化倡导上,我们的美术馆还缺乏明确方向。"

——今日美术馆馆长高鹏说"我们的美术馆在文化倡导方面缺乏明确方向"。

点评 _ 发扬美术馆在公共教育中的作用,应兼顾我国艺术文化事业还处在起步阶段的现实,这需要整个社会意识的提升和大环境的改良。

NO.4

语录 _ "众所周知,在艺术品市场上前辈大师、名家的作品会越来越贵,越来越少,总会有一天被抢夺

干净资源枯竭的时候，这就要求市场不断出现新的关注点，而青年艺术家正是艺术市场源源不断的新生力量。齐白石也有青春期，艺术大师也是从青年时过来的,谁能保证今天的年轻人不是明天的'齐白石'？若从投资角度说，五年增长七十倍的神话也只有发生在青年艺术家身上。如果你是有足够资金的收藏家，你当然可以到拍场上去和有实力的人去争夺前辈大师、名家的作品，如果你没有那么多的钱，那你就认认真真地去研究和发现青年艺术家吧。以小博大，以最小的投入赚取最大的回报，这就是我们投资青年艺术家的理由。"

——文化部文化市场发展中心艺术品评估委员会常务副秘书长、办公室主任吕立新说"青年艺术家是艺术市场源源不断的新生力量"。

点评_ 藏家的实力不仅仅表现在是否拥有足够雄厚的资金，更重要的是是否拥有洞察先机的眼光和智慧。

12月

NO.1

语录_ "曾梵志《最后的晚餐》在香港苏富比以1.8亿港元高价拍出创造了亚洲当代艺术品的最高价纪录，也是目前国内在世艺术家首件过亿的作品。如今的艺术市场，经纪代理和营销手段对于画家的市场运作必不可缺。信息快速传播和共享为这些在世艺术家作品的运作带来了前所未有的便捷。问题在于，缺乏大众收藏和装饰基础的当代艺术品何时能从2007年以来一直下滑中真正触底反弹？恐怕也不是这件过亿元的拍品所能完全引导得了的。"

——天问国际拍卖有限公司董事总经理季涛说"偶然的'天价'不影响内地当代艺术市场"。

点评_《最后的晚餐》高价拍出可以看做是世界范畴内的艺术藏家的"一次性"艺术消费结果。国内市场经过几年调整愈趋理性，中国当代艺术真正回暖还需时日，不可以偏概全。

NO.2

语录_ "中国艺术品市场的发展吸引了越来越多的关注，研究者的介入也正在成为一个重要的市场现象。但由于中国艺术品市场本身的复杂性，以及研究者素质的参差不齐，也使得中国艺术品市场的理论研究出现了不少值得注意的现象，其突出地表现在理论研究落后于现实实践的局面，这也严重地影响了艺术品市场的健康发展。当前市场处于纵深发展过程中所面临的问题，很多情况都是在缺乏理性的盲目状态下产生的，而老的思想、理念、方法和手段已经无法适应新的市场形势和发展趋势，这也造成了不少'说不清、理还乱'形形色色的市场现象。"

——中国艺术品市场研究院副院长西沐说"中国艺术市场理论研究落后于现实实践"。

点评_ 艺术品市场研究，关键是了解其"过去时"，研究其"进行时"，预测其"将来时"，以一种流动的视角发现其中存在的问题，会使理论研究与现实实践同时、同向发展。

NO.3

语录_ "近百年来中西文化发展的严重失衡导致了当前的许多艺术家和艺术理论家在这场文化冲突面前失去了应该具有的文化立场、审美心态和行为主张。他们没有站在本土的文化立场上去思考,没有从史学的高度、用长远的目光去认真考察当前中国艺术界的现状和国人的审美习惯,却一味麻木地推崇西方价值观念,狂热地模仿西方的审美方式,并极力贬低甚至全盘否定中国的传统文化和美学理念。一些注重传统的艺术家则在不同程度上排斥西方艺术。两种极端的学术态度都使中西艺术融合陷入了僵局。"

——浙江师范大学美术学院副教授宋永进说"极端的学术态度不利于中西艺术融合"。

点评_ 任何极端的文化价值观,都不利于我们在中西艺术融合中营造平等的话语环境。当下我们更应该立足本土,融合西方艺术之长,构建符合中国当代精神的艺术世界。

NO.4

语录_ "新世纪我提出'文化书法'。因为文化就是人的生活方式,它包括物质文明和精神文明。文化是我们的指纹,书法就是中国的指纹。在世界的西化病态中,东方的文化书法应该理直气壮地站出来,为了群体和睦、人类和谐、世界和平而站出来。东方书法绝非写字,而是通过线条的运动表现出一种心灵的修复,重塑生命的心电图。"

——北京大学书法艺术研究所所长王岳川说"书法是中国的指纹"。

点评_ 当代书法不断面临功利主义和市场法则的冲击,我们应该清楚,书法不仅仅是文化符号,更是我们民族文化的载体,同时肩负着实用性之外更多的责任。

PART 5　观澜 ANECDOTE

1月

NO.1
无"雕"无"塑"的"雕塑"展

事件 _ 近日,《雕塑2012：三官殿1号艺术展》在湖北美术馆开幕,汇聚了中国当代"最牛"5位雕塑家傅中望、隋建国、张永见、展望、姜杰的作品。展览颠覆了大众对雕塑艺术的传统认识:雕塑不见雕塑,却让成百上千件百姓衣物大张旗鼓地"晒"进美术馆,让观众大为感叹。进入大厅的观众发现,在他们头顶的好多老式晒衣架上,层层叠叠晾满了万国旗般五颜六色的旧衣物:"是谁在美术馆晒这么多衣服?"一头雾水的观众在二楼走廊上,又有了更惊诧的发现:成箱的由老式旧木箱装着或散落出来的旧衣服;成排的不同年代、不同型号的旧洗衣机;成盆的待洗旧衣物。那些今天难以见到的木盆、木棒槌、木搓板都静静陈列着。

点评 _ 每件衣服的背后,都是一个人的生活和故事。此次雕塑展更注重艺术家内心的感受和对社会的思考,更像是一种"观念雕塑"。

NO.2
艺术圈刮跨界风

事件 _ 最近,艾敬——曾经的民谣歌手,在音乐圈消失许久之后再度归来,不过这一次她的身份是艺术家。《I LOVE AIJING：艾敬综合艺术展》在国家博物馆开展,展览展出了艾敬创作的200件作品,包括绘画、雕塑、装置等多种艺术形式。无独有偶,一场名为"COART亚洲青年艺术现场"的当代艺术活动近期也在云南丽江举办,而这场艺术活动的策划人是影星李亚鹏。与斥资收藏艺术品或自己挥笔作画的明星不同,李亚鹏作为幕后推手举办艺术活动,将自己女儿的画卖出20多万元。另外,在今年春天还有倪萍等文艺界名人举办展览,越来越多的演艺明星开始加入艺术圈,显示自己明星之外的"第二身份"。

点评 _ 艺术评论家赵力说,艺术创作本身就是一种跨界,它要求创作者要像哲学家一样思考,要像科学家一样钻研,要像文学家一样演绎,还要具备艺术家的超常想象力。所以,真正跨界并非易事。

NO.3
指尖上的艺术：朱迪丝·布劳恩石墨画

事件 _ 近日,美国纽约艺术家朱迪丝·布劳恩展示了一种"指尖上的艺术"。她放弃了传统的画笔和颜料,用指尖创作。她借助石墨绘制出一系列巨幅壁画,其精巧程度令人赞叹。今年65岁的布劳恩用这种方式作画已有近10年。她用指尖蘸取石墨创作出巨大且富有想象力的图案,甚至将图案中树、流水的细节都表现得十分清楚。布劳恩说,她的作品遵循三大原则——对称,抽象,以碳材料作为媒介。报道称,布劳恩画作中呈现出的完美对称性令人叹为观止。

点评_ 指尖的敏感，艺术的灵感，一触即发。当艺术圈怪相丛生、停步不前甚至萎靡不振的时候，布劳恩的艺术创作无疑给了人们积极的指引。

2月

NO.1
新媒体为艺术"打开天空"

事件_ 近日，在重庆第一家私立当代美术馆——重庆长江汇美术馆展厅内，由顾振清策划的"2012打开天空——国际当代艺术展"拉开帷幕，本次展览共呈现三十余位中外当代艺术家的代表作品，借助于精心的布置，策展团队巧妙利用了长江汇美术馆的不同功能分区，将作品置于尤为突出各自气质的环境之中。展览以新媒体艺术为主要媒介，利用影像、装置、3D绘画、互动影像装置、光媒体等艺术手段，如设置在门口的李晖以激光、镜子、木头组合而成的作品《门》，既暗示了作为物性的"门"之存在感，又在现场呈现出强烈的现代性，而李晖对于声光电影炉火纯青的借力也在开门见山的强调中一览无余；在会所雕梁画栋、曲折连环的回廊，李青的《佛系列》与整个环境的中国传统装饰相得益彰，尤显佛之韵味，呈现出新颖的视觉效果。

点评_ 新媒体带来传统艺术无法展现的互动和特效，为当代艺术打开了一片新的天空。

NO.2
房子"活"了

事件_ 近日，英国建筑师戴维·格伦伯格和丹尼尔·伍夫森设计出一种名为D*Dynamic的房子，它能变形为不同结构来适应不同的季节、气象甚至是天文环境。D*Dynamic非常灵活：由两间卧室、一个开放式客厅和一个卫生间组成，四个房间之间相互连接，可以形成八种稳定的结构。不管夏天还是冬天，白天还是黑夜，四个房间都可以自由"活动"。厚厚的外墙可以折叠成内墙，玻璃内墙可以变成外墙立面。门可以变成窗户，反之亦然。如果主人喜欢阳光，那么早上可以坐在朝东的屋子中，而中午让该屋子转向南面，下午则向西转。一整天的时间都能让室内充满阳光。这种革命性的变形房屋已经由D*Haus公司开始推广，该种"活"房子有可能在未来进入人们的生活中。

点评_ 艺术化的住宅并不只是在室内挂有油画或在庭院中摆有雕塑，随性而动的"活"房子在提高舒适条件的同时，也能散发出无穷的魅力。

NO.3
耐人寻味的霓虹世界

事件_ 霓虹灯与LED灯组合、以"光雕"形式展现相悖的物象与物形，这就是艺术家夏国为公众

展现的霓虹世界。夏国生长于新疆阿勒泰,是一位沉静、态度锐利且观念前瞻的艺术家。他对非物质化时代的物质性本身,展开持续而彻底的反思,试图以工业美学的产品为媒介,在当下语境中探求艺术表达的可能性,也藉此展开对各种问题的投射。他在黑暗的通道尽头呈现出美丽的灯光诱惑,将观者置于美好与残酷、光明与黑暗、勇敢与退缩、热烈与冷颤的强烈对比中,尝试以光带来思考。

点评_ 对于当今世界,灯光既可能带来绚烂和美好,又可能是诱惑和陷阱。看夏国作品首先感觉新奇喜欢,之后是机械麻木,正如工业生产线上工人的劳作,毫无个人痕迹,使人陷入另一种沉思。

3月

NO.1
淘宝邂逅当代艺术

事件_ 近日,由中国宋庄网发起的国内首个艺术科技产业联盟,在宋庄当代艺术集聚区成立。联盟由奇虎360、淘宝等科技企业,画廊等30余家艺术机构以及相关的艺术家、科技产品设计师组成。同时,宋庄网与淘宝合作的首场"宋庄当代艺术专场拍卖"启动。据悉,360公司及淘宝将率先与中国艺术产业联盟合作,就客户端皮肤设计、手机人机交互等方面展开合作,淘宝将定期推出宋庄艺术家作品拍卖会。此外,来到中国艺术科技产业联盟的多家淘宝皇冠店家,也将在艺术衍生品、服装、化妆品和箱包等领域与宋庄艺术家合作开发。

点评_ 在画廊生存问题日益严重的当下,宋庄试图以艺术品与电子商务结合的方式打通艺术与大众的桥梁,也属另辟蹊径。只是艺术品不同于一般商品,效果如何还需静观其变。

NO.2
自行车桥:为绿色健康而生的艺术

事件_ 在以色列,靠近首都特拉维夫的城市Givat Shmuel正在发展其体育和休闲文化事业,政府鼓励绿色低碳的自行车交通,但苦于市内繁忙的街道沿线并不适合自行车安全骑行。为此,市政府邀请Nir Ben Natan事务所在城市出入口设计了一座自行车桥。这座自行车桥的功能类似于天桥,但却没有采用传统天桥的方正造型:马蹄铁形的桥体横跨机动车道路,桥面的最高处下不设桥墩,由中央曲折立柱上的吊索拉起,坡度较缓的桥面适于骑行上下。骑车者可以到达城市的边缘,沿着马路一侧骑行,并通过自行车桥抵达马路的另一侧,中间不用停留或者遭遇过马路的危险。

点评_ 现代艺术无须只是陈列于美术馆和博物馆中,融入生活、改变生活,为城市带来活力才是更好的出发点。

NO.3
收藏家专用的 APP 诞生

事件_Fabio Dodesini、Roberto Marini 和 Luca Mauri 是居住在意大利小城莱科的三位年轻人,他们共同创建了世界上首款用于帮助收藏家以专业、系统方式整合管理藏品档案的手机软件 MYK ART,现已推出了 iphone 和 ipad 版本。开发者 Fabio Dodesini 意识到,世界上许多藏家收购作品后,很容易忘记作品的基本信息,比如作者、展览详情、作品地位、买入价等,因此产生了开发专业收藏家软件的想法。这款软件可以选择绘画、雕塑、摄影、丝网版画、书籍五个藏品类型,不仅可以帮助藏家建立藏品档案,还可以查看藏品的成交价和价值总额、用 E-mail 分享藏品,也可以轻松看到朋友公开分享的藏品,方便交换收藏信息。

点评_ 信息化时代带来了新的生活方式,同时为艺术收藏助力。当然,科技产品的设计与开发也离不开艺术思路的灌溉。

NO.4
XL 小组:不贵不对的当代艺术

事件_ 近日,盛世天空美术馆展出了装置《KETCHUP 茄汁》,作品出自中央美术学院城市设计学院教师熊时涛、刘斌、李震的"XL 小组"。在展场可以看到:卡特兰经典的罩着 3K 党面具的大象被杰夫·昆斯标志性的桃心气球吊在空中;里希特的画上覆盖着村上隆的小花;赫斯特的鲨鱼标本被做成鲨鱼玩偶放在玻璃柜子里;赫斯特绚丽的骷髅头与草间弥生、杰夫·昆斯的标志性符号结合。三人称"不做贵的不做对的",他们试图打破当代艺术所有规则,连销售方式也别具一格:将创作的每一笔费用记账标记,叠加后的总成本便是售价。令人震惊的是开展当天展品全部卖光,轰动圈内艺术家。

点评_ 小组的聪明在于,不像实验艺术扮演冲锋陷阵的角色,或用鲜活的血肉铸成当代艺术的躯体,他们只拼凑重组大师作品便引得各方关注。独特另类的艺术语言一时会令人印象深刻,只是谁能知晓其所谓的"艺术生命"能延续多久呢?

4 月

NO.1
雕塑邂逅自然:亚洲首届户外雕塑展销会举行

事件_ 近日,一场持续的大型户外雕塑展售会在新加坡植物园举行,作品来自雕塑家萨多·彬大卫(Zadok Ben-David)。此展是苏富比在亚洲举行的首个户外雕塑展售会,得到新加坡旅游局及国家公园局支持,获得瑞士嘉盛银行的赞助。它旨在满足亚洲藏家和艺术爱好者的欣赏需要,免费向公众开放。苏富比和萨多彬大卫的首次合作,是 2007 年在英国德文郡查茨沃思府邸举行的"Beyond Limits"大型雕塑展。

苏富比从 2003 年的佛罗里达乡村俱乐部重要雕塑展售会开始，在欧美多地成功举办大型雕塑展览，精彩不断，受到雕塑艺术藏家的喜爱。

点评_ 雕塑须与环境相得益彰才能散发无穷风采。在户外举办雕塑展销会避免了预展空间的相对狭小，为亚洲藏家平添了一场视觉盛宴。

NO.2
时装舞台上的毛泽东书法

事件_ 正值毛泽东诞辰 120 周年之际，在纽约时装周 2013 秋冬系列发布会上，谭燕玉将毛主席和蔼的容貌、苍劲的笔迹，以及群众自发高喊的"万岁万万岁"口号、红卫兵手举红宝书的鲜活形象都搬上了 Vivienne Tam 系列。与以往不同的是，该系列的灵感不只是东方元素，也包括奥巴马总统形象、朋克等西方元素。系列中最令人瞩目的是一条黑色单肩连衣裙，裙身印有毛泽东 1954 年 10 月 16 日手书的"关于《红楼梦》研究问题的信"的段落。当谭燕玉在被问及设计理念时说，她对当今发生的各类政治事件很感兴趣，希望通过服装传递出更多的理念而不仅仅是时尚概念。

点评_ 早在八年前，谭燕玉就在纽约推出"毛泽东系列"，让世界了解此时的中国，这次书法与时装的结合不仅将中国传统与西方潮流融合，也将艺术渗透于时尚。

NO.3
情趣"树洞画"

事件_ 大连工业大学大四学生王玥寒假在石家庄九中街利用老树洞作画，作品近日在微博发布后，引起了社会的关注。石家庄有很多老树，上面很多形状奇怪的树洞比较平滑适合画画。王玥最初目的是想让路人身心愉悦，让生活充满趣味，让不同人群开心。当时没想主题，画小动物只是因为大家都觉得可爱，画风景只是因为很多成年人愿意欣赏。

点评_ 生活是哺育艺术的源头，而艺术也为生活打开了另一扇精彩的大门。

5 月

NO.1
3D 打印引领艺术新风潮

事件_ 3D 打印（3D printing）即快速成型技术的一种，它以数字模型文件为基础，运用粉末状金属或塑料等可粘合材料，通过逐层打印的方式来构造物体的技术。相对之前使用模具或纯手工的方式，这种技术能够快速并精准构造立体物品，在珠宝、鞋类、工业设计、建筑以及其他领域都有所应用。艺术家 Michael Eden 发现了这项技术在艺术领域的价值。他热爱陶瓷，长久以来都认为陶瓷器具集美观与功能

一体，他本人就常用陶瓷器具喝茶。他重新看待陶瓷与周围的关系，运用3D打印技术结合手工艺，制作一系列数字化的、美轮美奂的作品。这些3D打印艺术品有着常规工艺难以实现的高度镂空，后现代感十足。

点评_ 3D打印的材料和工艺无疑是革命性的，利用新技术可以创造出手工难以实现的复杂度，并在全新的科技领域开创新的艺术语言，但是它在未来的应用领域及发展方向也仍需给予密切的关注。

NO.2
"中国味道"出征米兰设计周

事件_ 举世瞩目的2013年米兰设计周开幕在即，北京国际设计周组委会近日召开发布会表示，中国设计艺术军团将通过两个关注"吃"和"喝"的设计展及小型活动，让世界看见中国设计。展览按照"身处家中""舒适之居""茶的故事""杯碗壶瓶"四个场景陈设，让参观者犹如穿行在居家餐厅、私密餐馆甚至是露天餐摊之中。每个场景都配以香港知名设计师陈幼坚挑选的来自20世纪三四十年代的复古插画，将中国的宴饮艺术、用餐礼仪等物质及非物质文化，以及传统与现代的气息完美融合，演绎出当代中国艺术与设计的跨界精神。在本次展览中，著名设计师朱小杰策划的《坐下来：品茶、品道、品设计》是2012年同名展览的升级版，用"中国茶道"演绎"坐下来、静下来、慢下来"，与当代人生活方式和思维方式互动。

点评_ 中国味道向国际展现了不一样的中国，把中国人的生活、文化与设计紧密相连，也让国际看到了新一代中国设计师的蓬勃朝气。

NO.3
一个幻境重生的影院

事件_ 近日，在阿联酋沙迦举办了第十一届沙迦双年展，建筑师奥雷·舍人（Ole Scheeren）与导演阿彼察邦·韦拉斯哈古（Apichatpong Weerasethakul）在沙迦历史中心创造了电影和建筑相遇的空间——幻境影院。在其中，电影场景与沙迦传统庭院元素交织，营造空灵的庭院影院体验。这一灵感来自已经消失的沙迦传统要素——卧毯而眠和珊瑚泥浆。以前，房屋外墙的建材由珊瑚和泥浆混合而成，现在已被禁用，而幻境影院的地面正是由这种从老墙上回收的材料铺成。支离破碎的电影空间，不同角度的投影和声音共同编排制造一种迷失和超现实主义感。关于睡眠、梦境和记忆的感觉成为项目的主旨，正如奥雷·舍人的解释："这个想法是希望创建一个城中之城，换言之，是希望唤起对这个城市的过去的回忆。广场、庭院和屋顶，三个元素融入了这个城市及当地居民的无数个故事之中。"

点评_ 与电影导演合作设计为艺术创作打开思路，但这种神秘莫测的艺术形式能否唤起人们对生活的回忆，还有待从展览的最终效果与观众的反馈中得以了解。

6月

NO.1
法国第一家进驻淘宝的画廊——巴黎 V. 画廊

事件 _ 法国巴黎 V. 画廊（Galerie La Petite Vivienne）近日加入淘宝网，成为第一家进驻淘宝的巴黎画廊。它共展售艺术品 38 件，最高价格近 20 万元，近 30 天内仅有的一笔成交是售价 28 元的 Rolando Enright 艺术家限量版明信片。该画廊首先是一个传统意义上的画廊，位于巴黎市中心，毗邻卢浮宫和巴黎歌剧院，是收藏家云集的古老街区。此画廊以网上销售方式打头阵，是进驻中国市场的一次大胆试水，它因为拥有专业的团队进行鉴定，可以向中国艺术爱好者和藏家保证作品的真实性与唯一性。

点评 _ 对收藏者最有吸引力的是拥有独一无二的艺术品，网上销售提供了一个足不出户便可欣赏、拥有艺术品的崭新平台。而国内网销频发的诚信危机能否为该画廊带来良好收益，则另当别论。

NO.2
英国出现艺术品自助售货机

事件 _ 在英国利兹市，一家刚开幕不久的大型购物中心设立了 3 台艺术品自动售货机，每台储备 150 件装在半透明塑料胶囊内的小型艺术品，每件只需一英镑（约人民币 10 元）。艺术品由 30 位艺术家专门制作，共有 3 种类型：安置在火柴盒大小的瓷砖上的柠檬静物画、世界上最小的泼洒画（action painting，以波洛克为代表的抽象绘画流派）、要求艺术家制作类似商业 logo 个性化挂件的合约。发起自动售货的英国艺术机构 Woolgather 由当地艺术家团体共同建立，之前在利兹发起过形式各异的艺术活动。机构负责人约翰·赛尔门思科（John Slemensek）说："我们总是想更多地在公共场合推广艺术，你用一英镑就可以买到一件独一无二的作品。也许那个买到了柠檬绘画的人会注意到艺术家的其他作品，并且由此打开了艺术世界的大门。"

点评 _ "一英镑"艺术品自动售货机一改以往人们认为"艺术是普通人难以企及的"和"有钱人才能买得起艺术品"的想法，大大拉近了艺术和公众之间的距离，通过低价使艺术品进入普通大众的收藏范围，调动了人们购买艺术品的积极性。

NO.3
荷兰百年监狱变身创意酒店

事件 _ 在荷兰鲁尔蒙德小镇，一座具有百年历史的监狱近来被改建成创意酒店，吸引了不少游客参观、住宿。酒店客房由囚房改建，工作人员穿着古板的服装，看起来有点像狱警。在酒店每一间客房的门和窗户上，都保留了为防止囚犯逃脱而设置的金属栏杆，还别出心裁地将囚犯书写的名字和留言制作成现代艺术海报悬挂起来。据悉，这座酒店非常受客人欢迎，许多人被这里的历史吸引，还有一些原来的狱

警和囚犯时常来此寻找过往的记忆。

点评_ 创意酒店改变了建筑的原有性质，使住客"变身"囚犯，让人们的猎奇心理得到极大满足。

NO.4
萌系鸭仔登陆香港

事件_ 艺术家 Florentijn Hofman 创作的 16 米高的巨型 Rubber Duck 已悄悄抵港，在青衣北岸一间船厂中充气膨大。从 5 月 2 日到 6 月 9 日，这只鸭仔将在香港生活。据悉，这只著名的鸭仔已经去过美国、德国、澳大利亚、新西兰、日本等地。Florentijn Hofman 的网站称："这是一只没有边界的鸭仔，它不歧视他人，没有任何政治内涵。它非常友好的漂浮在水面上，治愈人们的心灵，它可以减轻全世界范围的紧张局势，并且对局势进行重新定义。"

点评_ 这只橡胶鸭将世界各大著名水域变成了大浴缸，勾起人们的童年回忆，把流行元素与大自然完美结合在了一起。

7 月

NO.1
中国原创版画再掀热潮

事件_ 近日，由北京东方雍和国际版权交易中心与北京晚报共同主办的"艺术进万家"大型文化艺术系列活动正式拉开帷幕。"艺术进万家"活动旨在联合各文化艺术品种，密切与人民群众紧密结合，推动全社会文化发展。据悉，此次活动创新地推出了中国原创版画交易平台，并由此启动了中国原创版画发展论坛和国际版画交流展等一系列活动。与此同时，在深圳第九届文博会上，位于深圳宝安区的观澜版画基地工坊及双年展也拉开帷幕，与北京国际版权中心推出的版画系列活动南北呼应，掀起了一波争抢收藏原创版画的社会热潮。

点评_ 原创版画一直是艺术品交易中的低洼地，此次交易平台的功能能否充分发挥，还未可知。

NO.2
充气雕塑引发争论

事件_ 近日，美国艺术家保罗·麦卡锡的充气雕塑作品《复杂物堆》与荷兰艺术家霍夫曼的《橡皮鸭》成为争论焦点，公众针对"当代及公共艺术定义"的讨论越发热烈。《复杂物堆》其粪便状的不雅外观令不少人反感，批评者认为这些作品"全是虚伪的、惺惺作态的、不诚实的卑鄙龌龊之物……"。对于《橡皮鸭》，批评者认为这是资本运作下的商业市场手段，无法带来美学以致对社会的反思。而对于这两件事情，赞赏者亦有之。

点评 _ "充气"雕塑这一种新的创作语言，给人们带来不少新意。不同题材及视觉效果给人们带来不同的体验，争论反映了人们接受新艺术语言的不同态度。

NO.3
卢克索神庙布满涂鸦

事件 _ 一名网友发表微博称在埃及卢克索神庙的浮雕上看到有人用中文刻上"×××到此一游"，并对此深表震惊和羞愧。事实上，人类有多种心理动机留下"到此一游"，这和民族无关。大概有人类开始，"乱涂乱画"就诞生了，而卢克索神庙布满了各种各样的古人涂鸦。这些涂鸦有古埃及文、古希腊文、卡利安文等等，被认为是金石学家珍贵的研究材料。

点评 _ "留名"并不是现当代人或某个民族的特例，几千年前的"到此一游"甚至已是宝贵的考古研究材料，因此从文化沿袭上来说中国人有"到此一游"的传统，甚至认为这是民族劣根性，有失偏颇。

8月

NO.1
万余件走私文物"安家"北京恭王府博物馆

事件 _ 近日，北京海关将20世纪80年代以来罚没的万余件文物艺术品正式移交国家文物局，并由国家文物局划拨恭王府博物馆。此次移交的文物共计10393件，其中三级文物500余件套，涵盖陶瓷、钱币、玉石、书画、古籍拓本与杂项物品等六大类，仅钱币类罚没文物总数就达7000余件。这批文物年代上至原始社会，下到民国时期，时间跨度长、类型多样、涵盖地域广、历史印记鲜明，既有较强的历史、科学、艺术与研究价值，也具有较好的展览展示效果。这次划拨体现了海关总署对恭王府的充分信任，以及对文博事业的无私支持。

点评 _ 被挽回的国之珍宝"有家可归"，并弥补了恭王府在藏品上的乏善可陈，实乃幸事。

NO.2
英博物馆古埃及雕像自转事件引专家关注

事件 _ 英国曼彻斯特博物馆一尊古埃及雕像在展示柜中"自转"，引起多名研究人员关注。这尊雕像高约25.4厘米，博物馆已收藏80年。最近它被发现会在展示柜中自己转动。博物馆埃及古物学者坎贝尔·普赖斯（Campbell·Price）介绍"这种雕像通常与木乃伊一同放在陵寝中，有一天我发现，这尊雕像转变了方向。我觉得奇怪，因为这一展柜只有我有钥匙……第二天我把它放回原样，它又动了。"他把"自转"现象与埃及"诅咒"联系在一起："在古埃及，人们相信，如果木乃伊遭毁坏，雕塑可以成为灵魂的另一载体。"然而，英国曼彻斯特大学物理学教授布莱恩·考克斯说，雕像移动是因为雕像的蛇纹石与展

柜玻璃是两种表面，由"差微摩擦"产生的轻微震动引起。

点评_ 是远古的魔咒还是自然现象？人们会根据自己的审美价值观给予神秘事件不同的解释，有时候科学或许会扼杀神秘之美。

NO.3
过激的行为艺术：12捷克男子互换身份证之后

事件_ 六个月内，12名捷克男子互相交换了身份证，开始了他们对于其国家法律的嘲讽之旅。他们使用假名在重要文件上签字，购买武器，在选举中投票，前往他国旅行，甚至，结婚！

这一行动是由资深社会活动家团体 Ztohoven 发起的 Obcan K.（公民 K.）计划的一部分。该计划灵感来自卡夫卡小说中的一名主人公 Josef K（小说《审判》）。这12名男子，首先自然长相不能差太多，再剪一样的发型。通过软件进行 PS，把这12张脸的特点综合成一张新面孔，并创建一个新的身份，新的身份被这12人模拟和用于执行任何社会行为。这个新的身份就是12人的共同身份。公民 K. 计划被制成纪录片，几个月后在布拉格的一个艺术画廊展出。但捷克政府感到倍受嘲讽，随后警方突击搜查了该画廊，逮捕了12人中最有名的成员。

点评_ 把握正确的尺度是人们活动的基本准则，艺术亦是。

NO.4
夜作布，光为笔

事件_ 据外媒报道，艺术家达伦·皮尔森（Darren·Pearson）以 LED 灯当"画笔"，运用长时间曝光摄影技术，为我们带来了全新的视觉感受。艺术家所采用是一种叫做光学涂鸦的独特绘画技术。画家在黑暗环境中利用手中的"光笔"作画，创作出的"光画"也被称为"黑暗中的光乐园"。由于"光画"一般不会持续很长时间，随着时间推移会慢慢消失，所以艺术家在作画过程中相机快门需保持在开着的状态，即长时间曝光，以便及时拍摄记载。皮尔森在美国加州创作了50多张"光画"，而他作画的时间平均每张只需2至5分钟。

点评_ 对于转瞬即逝的艺术形式，摄影成为保留其踪迹的最佳方式。当代艺术家运用科学技术总能在艺术语言上让我们耳目一新，只是，艺术的内涵似乎在变少。

9月

NO.1
西班牙博物馆用机器人修复艺术杰作

事件_ 随着人工智能技术的发展，机器人能从事的工作越来越多。近日，位于西班牙首都马德里的雷纳·索

非亚博物馆，一名机器人"员工"便通过拍摄精确度极高的照片，帮助工作人员修复了馆内多幅珍贵的藏品。他叫"帕布里托"。他仔细地扫描著名艺术家杰昂·米罗的一幅画作，缓慢地抓拍显微镜下数以百计的照片。这些采用红外线和紫外线技术拍摄的照片能提供前所未有的细节，帮助专家分析这幅1974年油画的创作条件。他可以按照程序指令，根据所需照片的要求，在距离画作或远或近的位置进行拍摄。博物馆修复部门负责人乔治·卡尔西亚说："也许'帕布里托'会犯一些错误，但他永远不会触碰到画作，我们得到了无数裸眼无法看到的细节。"

点评_ 将机器人引入到杰作的修复当中，不仅提高了效率，还能把人力达不到的精确度及画作不易被发现的秘密展现在人们面前，可谓高科技与人力的完美结合。

NO.2
盲人艺术家的独特艺术

事件_ 近日一位97岁的老艺术家Hal Lasko没有使用任何绘画工具，单单使用系统自带的微软画板工具打造出了一幅幅像素点艺术作品，更令人惊讶是这些艺术品竟是出自一位盲人之手。他出生在1915年，参加过"二战"，曾经是一位平面设计师，1990年退休之后，Lasko无意中发现自己的外孙Ryan Lasko在使用微软画板创作绘画，从此之后，他便深深喜欢上了这种绘画方式，每天都会花费10小时以上的时间在电脑前用微软画板创作。目前其作品打印件在他的网站出售，每幅画售价98美元，Lasko将拿出其中百分之十的收入捐赠给曾参加海外战争的退伍军人协会。

点评_ 这位老艺术家用行动告诉我们年龄、身体残疾、工具等都不是问题，只要你有一颗热爱艺术的心，简单同样成就美丽。

NO.3
伦敦特拉法加广场现身蓝色大公鸡

事件_ 近日，一只巨大的蓝色公鸡突然出现在英国伦敦的特拉法加广场，这件象征法国的艺术品名为"哈恩公鸡"，意在纪念英国战胜拿破仑，它高4.7米，浑身为生动的青蓝色，由德国艺术家卡塔琳娜·弗里奇雕刻而成，将看守这个著名广场18个月。它是站立在旅游热点"Fourth Plinth"的最新艺术品。57岁的艺术家弗里奇说，她不知道公鸡是法国的一个非官方的象征，而且她曾打算让这只公鸡代表力量和再生。英国皇家海军在1805年特拉法加战役中战胜了法国和西班牙舰队之后，该广场被命名为"特拉法加广场"，这场战争也是拿破仑战争中的重要战斗。

点评_ 诙谐的动物形象，鲜活明亮的颜色，巨大的体型，当它被赋予了历史战争的纪念意义，并置于著名公共场所上时，着实会带给人们新奇的感受。

10 月

NO.1
新西兰纸板教堂面向公众开放

事件_2013 年 8 月,可同时容纳 700 人的新西兰基督城纸板教堂正式对公众开放。该教堂由日本建筑师板茂设计建造,以替代 2011 年新西兰地震摧毁的一座具有百年历史的天主教教堂。教堂代主持牧师帕特森表示,这一创新型建筑的完工在新西兰地震恢复中具有里程碑式的意义,旧教堂从很多方面代表了这个城市,这个纸质教堂是基督城重组和重建的一个象征,人们可以在这个位于市中心的教堂进行默祷,也可以举办音乐会和艺术展览。

点评_纸质的建筑物本身就是一种大胆的创新,同时作为被地震摧毁的教堂的替代物,既可以通过新奇感和独特的纸质美感吸引更多人来参观,又能以一个全新的形态带给人们精神上的慰藉,该日本建筑师将建筑物的形式美与功能美进行了完美诠释。

NO.2
艺术"洪水"冲击英国街头

事件_日前,英国民众从网络上选出最受欢迎的 57 件艺术品,这些艺术品通过"艺术无处不在"的活动在英国大街小巷的各个角落展出,包括公车站点、超市、设立路边的大型广告牌等 2.2 万个可以宣传的地方。除此之外,伦敦的 2000 辆公共汽车以及 1000 辆出租车也将随时"携带"这些挑选出来的艺术品奔走于城市中心。这 57 件艺术品包括艺术家弗兰西斯·培根、达明·赫斯特、大卫·霍克尼、莎拉·卢卡斯及卢西恩·弗洛伊德的作品,其中有 23 件属于当代艺术作品。

点评_生活与艺术界限的模糊性是当代艺术的标志之一。

NO.3
走向国际的伊犁沙粒画

事件_伊犁沙粒艺术画是将古代维吾尔绘画、雕塑、手工艺品的艺术特点融为一体的新型画种,画面凹凸有致、层次分明、立体感强,深受国内外游客喜爱。为全方位展示沙粒画独具魅力的文化,2013 年沙粒画第一次独立参加"亚博会",来自伊犁本土大中专美术院校的毕业生精心筹备了 50 多幅沙粒画。由于沙粒画具有欧洲油画的风格,又不失中国民族的特色,展示了新疆的风土人情、人文风貌。沙粒画除在新疆等地有售外,还远销澳大利亚、土耳其等国家,并且颇受当地民众欢迎。

点评_沙粒与石子作画,更具有真实的震撼,具有少数民族风情又吸收了雕塑、油画和国画等艺术技法,有很高的欣赏价值,同时把新疆的风土人情也带入其中,民族文化与西方艺术的碰撞,可谓擦出了别样的火花。

NO.4
明星跨界风潮涌起

事件_ 英国国家肖像美术馆展出了鲍勃·迪伦（Bob Dylan）以《鲍勃·迪伦："面"值》为名的 12 幅蜡笔肖像画，在此之前，这批肖像画从未对外公示过。72 岁的鲍勃·迪伦是 20 世纪美国最重要、最有影响力的民谣、摇滚歌手，并被视为 20 世纪 60 年代美国民权运动的代言人。画展一开始，专为这位摇滚巨星而来的歌迷及艺术爱好者，几乎将开姆尼茨艺术博物馆挤塌，也让不少人抱有"人们只是冲着鲍勃·迪伦的名声来看画展"的质疑。对于这些作品，外界评论褒贬不一。

点评_ 明星跨界艺术圈似乎成为司空见惯的事，究竟是为了艺术而艺术，还是为了名利而艺术？其中的利害还需要我们理性看待。

11 月

NO.1
废弃玻璃的彩色奇迹

事件_ 纽约艺术家 Tom Fruin 在丹麦皇家图书馆广场放置了一个彩色玻璃雕塑，此件彩色雕塑用掉大约 1000 块再生有机玻璃废料，玻璃材料有大有小，大多来自哥本哈根周边的画框店，丹麦国家艺术中心地下室，丹麦建筑中心的垃圾箱，这些玻璃被焊接在框架上，形成墙壁和屋顶，宛如花园里的小屋，并且昼夜都很耀眼。这座色彩缤纷的玻璃小屋，给城市增添了一道靓丽的风景线。这个作品也可以看成一个立体的药物袋，轻松的放在大货车上，到处移动。

点评_ 有律动感的彩色方块，明显的反映出现代都市的新气息。同时，这件的艺术品也表现了艺术家对时下人们较为关注的城市、社会、环境等问题的反思。

NO.2
博物馆藏品出售引发争议

事件_ 价值数十亿美元的收藏能不能被政府拿来拍卖还债？在美国底特律艺术博物馆的藏品命运仍悬而未决时，英国克洛伊顿博物馆的藏品却走向了拍卖市场。尽管欧美博物馆出售藏品的事情早有先例，但仍伴随着各种争议。英国商人里斯克在 1964 年过世前，将耗费一生收藏的中国陶瓷悉数捐给了克洛伊顿市议会，他希望这批艺术品能够作为一个整体在克洛伊顿博物馆公开展示。不过，克洛伊顿市议会通过决议，却将通过香港佳士得拍卖其中 24 件具有较高收藏价值的瓷器，所得款项将用来协助支付克洛伊顿文化设施的维修。关于博物馆藏品是否可以出售，在社会上也引起热议，反对的一方认为博物馆将藏品进行拍卖，会严重影响其公信力及未来的发展；支持一方则认为这样的流通可以优化博物馆的藏品结构。

点评_ 此次事件并不是偶然，博物馆藏品进入商品市场是否违反道德或是法律，应该有一些相关的政策法规予以约束，使得这样的行为公开化、规范化，如此才能使各项资源得到最大限度地利用。

NO.3
英国艺术家沙滩打造 9000 个阵亡士兵剪影

事件_ 据英国《每日邮报》报道，日前两位英国艺术家杰米·沃多利（Jamie Wardley）和安迪·莫斯（Andy Moss）为纪念二战中死去的无辜亡灵，在法国诺曼底海滩利用模具画出了 9000 个人形，希望能用这种特殊的方式来重现当年战争的悲惨场面，并以此纪念成千上万在 1944 年 6 月 6 日盟军"登陆日"中死亡的士兵，引起人们对和平的重视。起初只有 60 人参与，待当地居民听闻这件事之后，他们自愿加入进来，再加上来自世界各地的志愿者，最终大约有 500 人参加了这一具有纪念意义的活动。

点评_ 在这个需要和平的年代，艺术家们也在为和平、人性做出自己的努力，同时他们的举动也让更多人对人性进行思考，这得益于艺术的力量。

12 月

NO.1
隐藏 500 年的达·芬奇壁画重现意大利古堡

事件_ 据英国《每日邮报》报道，一幅被隐藏在 17 层石灰泥下的达·芬奇作品或将重见天日。它是在意大利斯福尔扎城堡（the Sforzesco Castle）中被修复人员发现。这件壁画被 17 层石灰泥覆盖着，裸露部分描绘的是一棵陷在石头中的树根。据专家称，它已经被隐藏了至少 500 年，是 1400 年晚期达·芬奇作为宫廷艺术家服务米兰公爵时所创。据悉，米兰官方已经决定将遮蔽壁画的层层石灰泥去除掉，还原其真实面貌。修复工作会于 2015 年米兰国际博览会举行时完工。

点评_ 希望经过古堡修复工作人员的耐心修复和米兰官方的支持，这幅沉睡了 500 年的珍贵壁画尽快完整展现在公众面前，重现达·芬奇的风采。

NO.2
法国艺术家创造出"世界上最长壁画"

事件_ 在德国首都柏林的几座公寓的墙体上，艺术家描绘了多彩的树木、花朵、鸟、动物，还有想象中的居民，让本来暗淡的墙壁变得富有生机。壁画覆盖了整条街道、两万平方米的柏林墙，在同类壁画中最大。壁画由法国公司 CitéCréation 的艺术家所画，被称为城市设计，其灵感来自附近的一个动物园。艺术爱好者可以在巴黎、里斯本、耶路撒冷、魁北克等众多地方看到他们的作品，将城市住宅、废弃工厂、炼油厂等赋予了新的生命力。这些艺术家已经向《吉尼斯世界纪录大全》提出申请，希望他们的作品能

够被认证为世界上最大的有人居住的建筑壁画。

点评_ 艺术来源于生活而高于生活，只要留心观察，生活本身就是艺术。将现实生活的城市建筑作为载体进行创作，是值得鼓励的艺术行为，但一定要"因地制宜""适可而止"，避免将原本适宜居住的生活环境变为"四不像"。

NO.3
艺术家蔡国强点燃巴黎"不眠夜"

事件_ 创办于2002年、于每年10月举办的第12届法国巴黎"不眠夜"艺术节已于近日举行。此次"不眠夜"艺术节活动以巴黎四个重点区域和周边城市为主，以艺术作品和各类演出组成，为巴黎市民带来了奇妙的感受。华人艺术家蔡国强应邀以《一夜情》为主题以秀烟火参加活动，烟火秀分"法国人的时间""情人的时间""告别的时间"三幕,成为活动的一大亮点。《一夜情》是蔡国强为此次艺术节特别创作，准备时间近半年之久，也是他首次在巴黎展进行爆破艺术。

点评_ 蔡国强的烟火秀被巴黎作为主要展示艺术并被国际社会认可，很好地诠释了艺术不分民族、不分种族、不分国界的特点。

NO.4
艺术家中的全球首富

事件_ 目前，根据国际超富人群财富研究公司Wealth-X的数据统计，英国艺术家达米恩·赫斯特（Damien Hirst）是目前全世界最富有的艺术家。赫斯特早在2008年就成为当世艺术家中首位通过苏富比直接拍卖整个展览的艺术家，并于当时拍出1.98亿美元。目前赫斯特其净资产预计高达3.5亿美元，远超美国抽象表现主义画家贾斯培·琼斯（Jasper Johns）和威尔士肖像画家安德鲁·维卡里（Andrew Vicari）。后两者以2.1亿美元的净资产并列第二位。根据此次排名，美国艺术家杰夫·昆斯（Jeff Koons）和韩裔美籍艺术家大卫·崔（David Choe）并列第四位。两人的净资产都为约1亿美元。

点评_ 成为艺术家不容易，要成为有钱的艺术家更绝非易事。除去对艺术作品本身的创作能力与灵感，对艺术市场异于常人的敏感度、非凡的社交能力，都是成为一名"富有"的艺术家所不可或缺的因素。

第二部分

2014

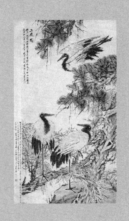

PART 1 　　拍卖
AUCTION

1月

NO.1

嘉德秋拍"大观"夜场 5.68 亿收槌

事件_2013 年 11 月 16 日晚，中国嘉德 2013 秋季拍卖会"大观"夜场在北京国际饭店会议中心落幕，经过三个小时的激战，最终成交额逾 5.68 亿元。经历过春拍市场回暖以及香港秋拍的"亿元回归"之后，此次作为大陆市场风向标的热场拍卖吸引了众多业内人士的关注，买家出价谨慎，不足 60 件拍品竞价过程竟持续了三个小时。2011 年嘉德首次推出"大观"夜场总成交额 10.72 亿，有齐白石和王翚的两件作品过亿。2012 年嘉德"大观——中国书画珍品之夜"以总成交额 3.2 亿元圆满收槌，今年几乎双倍激增的拍价是拍卖市场经过 2012 年"世界末日"洗礼后的理性上升。

点评_ 对嘉德"大观"夜场观望，三年时间尚短。

NO.2

"二战后"艺术品成新贵

事件_2013 年 11 月 12 日，纽约佳士得拍卖行在战后与当代艺术拍卖会中取得 6.09 亿美元业绩，成为佳士得有史以来最高成交额。其中弗朗西斯·培根的三联画创下 1.424 亿美元的纪录，成为全球最贵艺术品，此外，佳士得还拍出两件超 5000 万美元、16 件超 1000 万美元和 56 件超 100 万美元的拍品，杰夫·昆斯、克里斯托弗·沃尔、卢西奥·封塔纳、唐纳德·贾德、韦德·盖顿、威亚·塞尔敏、艾德·莱因哈特、威廉·德·库宁和韦恩·蒂埃博也纷纷创下纪录。在接下来 11 月 13 日纽约苏富比举行的当代艺术品拍卖会中，实现了 3.806 亿美元的成交额，创下苏富比"二战"后艺术品拍卖会的新纪录。其中，安迪·沃霍尔 1963 年创作的《银色车祸（双重灾难）》以 9400 万美元创下个人世界新纪录，成为整场拍卖的压轴大戏。

点评_ 纽约佳士得与苏富比在当代艺术中取得的佳绩，充分显示出当代艺术高端市场在西方国家强劲的发展态势。

NO.3

靳尚谊《塔吉克新娘》被 8510 万高价"迎娶"

事件_ 在近日结束的 2013 嘉德秋拍中，靳尚谊的博物馆馆藏级作品《塔吉克新娘》以 8510 万元成交，创造靳尚谊作品拍场新纪录，同时也创出中国嘉德油雕板块二十年拍卖新高。《塔吉克新娘》在 20 世纪 80 年代初横空出世，摆脱了当时中国"土油画"惯有的黯淡与粗糙，将油画的艺术性展现得纯粹而自然，令当时整个画坛为之一振，被学术界誉为中国油画"新古典主义"的开山之作。靳尚谊于 1983 年创作了两件几乎完全相同的《塔吉克新娘》，二者只在女子佩戴的项链上有细微差别，其中一件出现在此次嘉德秋拍中，而另一件被中国美术馆收藏。

点评_ 靳尚谊的《塔吉克新娘》在中国美术史上占据重要位置，学术价值和艺术价值极高，8510 万的高价成交，体现了中国拍卖业坚持以学术引领市场的路线得到充分认可。

NO.4
苏富比北京交 2.27 亿元成绩单

事件_ 近日，伴随着苏富比北京"现当代中国艺术拍卖会"的举行，为期 4 天的苏富比北京艺术周落下帷幕。在此次拍卖活动中，共有 112 件现当代艺术品拍出，最终以 79.4% 的成交率，近 2.27 亿元人民币的总成交额收官。此次拍卖会聚集了众多中国现代艺术领域中重量级的名家名作，包括赵无极、杨飞云、周春芽、张晓刚、曾梵志、岳敏君等人的作品，同时，当下较为热门的中国当代水墨作品也在拍品中占得一席之地。在众多拍品中，备受瞩目的赵无极的经典之作《抽象》以 2200 万元起拍，最终以 8968 万元落槌，刷新了赵无极个人成交纪录。

点评_ 苏富比北京于 2012 年的揭牌仪式中的象征性首拍及去年 9 月份举行的慈善拍卖，本次为苏富比落户北京后的第三场拍卖，尽管拍卖规模不断提升，但苏富比北京于国内的本土化发展仍然任重而道远。

2 月

NO.1
上博 PK 苏富比——苏轼《功甫贴》真伪论战

事件_ 近日，一则"苏轼《功甫帖》被上博称为伪本"的新闻分散了本应聚集在拍场里的注意力。争议焦点在于 2013 年 9 月著名收藏家刘益谦在纽约苏富比以 822.9 万美元（约 5037 万元人民币）购得的苏轼《功甫帖》，它被上海博物馆书画研究部钟银兰、单国霖、凌利中三位研究员指出为伪作。《功甫贴》能够回归一直是国人的兴奋点，上海博物馆的公开质疑与苏富比的坚持使圈内外纷纷骚动起来。而收藏家刘益谦则保持中立的态度："如果大家都赞成上博的意见，我就把这个东西退了"。

点评_《功甫贴》真伪判断有可能使苏富比诚信品牌遭到质疑，也让公众对这一事件如何收场充满好奇。文博机构通力合作关注私人收藏行为，对拍品进行研究、辨伪，以这样的方式介入拍场不失为一个好的信号。

NO.2
2013 秋拍再掀电商热潮

事件_ 随着淘宝"双十二"大战落下帷幕，由邱志杰、徐震、金锋等 12 位知名当代艺术家创作的 60 件作品的天仁合艺"跟着大佬去买画"的专场，也交出最终答卷——总成交额 2359 万人民币，全场仅 4 件拍品流拍，成交率达 93.34%。艺术家何汶玦的《日常影像.电影院》以 97 万元人民币拔得头筹。

点评_ 虽然"艺术品拍卖+网络"的营销模式带来不俗成绩,但一些专业人士对一个平民化的电商平台,是否适合艺术品拍卖也发出了质疑,然而这未必不是一种"蕴含生机的不确定"。

NO.3
民国瓷成拍场"黑马"

事件_ 日前,首届艺术品(南昌)博览会暨国际艺术品拍卖会在江西南昌落槌,中国青花陶瓷艺术大师王步创作的一对"青花九桃纹梅瓶"以260万元人民币拍出,成为此次近现代瓷器专场的标王。在当天的"百年遗珍——近现代瓷器专场"上,主办方甄选出95件近现代陶瓷精品进行拍卖。其中民国瓷器共32件,包含民国陶瓷大师王步、汪野亭、王琦、刘雨岑等人的作品,瓷器种类涵盖瓷板、瓷瓶、茶壶、印泥盒、屏风等。此前,在中国景德镇国际艺术陶瓷拍卖会上,民国"珠山八友"之一王琦绘制的瓷板画《糊涂即是仙》拍出了350万元的高价,民国瓷器成交率更是高达91%,俨然成为拍场的一匹"黑马"。

点评_ 在民国时期动荡的社会背景下,民国瓷因其对现代文化特有的冲击力,呈现出独特的艺术价值及收藏价值。它虽不乏精品,但年代较近,仿制相对容易,赝品颇多,因而投资要擦亮双眼。

NO.4
2013年秋拍油画及当代艺术成交总额高达44.21亿

事件_ 截至2013年12月15日,2013年秋拍在全国39个油画及当代艺术专场中,共有4586件作品上拍,成交3494件,成交率达76.20%。虽然成交数量同比和环比都有所下降,但高价作品的不断出现,抬高了本季的成交总额,达到44.21亿元,环比上涨73.47%,同比上涨81.18%,超越了2011年秋季的最高峰。其中,曾梵志的《最后的晚餐》《协和医院三联画》均过亿,赵无极的《抽象》也以8968万元成交。

点评_ 成交总额的上涨究竟是2012年以来国内市场遭遇"腰斩"后的复苏迹象,还是天价拍品带来的市场泡沫,还需时间的考验。

3月

NO.1
2013年北京拍卖总成交额达341亿

事件_ 根据北京拍卖行业协会的统计,2013年全年北京共举办拍卖会2347场,成交额341.6亿元,分别比上一年增长了15%和8.8%。作为中国文物艺术品拍卖中心的北京,在刚刚过去的一年里的表现令人惊喜,仅北京保利和中国嘉德两家拍卖公司,2013年在京拍卖的总成交额就已经超过百亿。其中北京保利共成交64.7亿元,中国嘉德成交59亿元,如果再加上两家公司在香港分公司的业绩,这个数字还要高出许多。

点评 _ 在北京成为中国艺术品市场中心的同时，其他地域的发展状况去与之相去甚远，这也显示出中国艺术品市场明显的发展不平衡局面。

NO.2
佳士得珠宝拍卖创纪录：总额 6.78 亿美元

事件 _ 据中新财经报道，2013 年佳士得全球珠宝拍卖总和逾 6.78 亿美元，创珠宝拍卖全年总成交额世界纪录。2013 年全球前十名最高单件成交价的珠宝拍品中有 6 件由佳士得拍卖。相较 2012 年的总额，佳士得在 2013 年取得 18% 的增幅，更打破 2011 年创下的 6 亿美元纪录。彩色钻石 Princie 在纽约佳士得的洛克菲勒旗舰拍卖中心拍卖，以 39323750 美元成交，创下戈尔康达钻石世界拍卖纪录和佳士得及美国历来最高钻石成交纪录；日内瓦佳士得一颗极罕见的 1.92 克拉方形浓彩红色 VS2 钻石，成交额达 3252675 美元，创下红色钻石世界拍卖纪录；14.82 克拉梨形鲜彩橙色钻石 The Orange 钻石，以 35540612 美元成交，亦创下鲜彩橙色钻石世界拍卖纪录；香港秋季拍卖，一颗 12.85 克拉浓彩橙粉红色 VVS1 钻石，成交额达 4951285 美元，创下浓彩橙粉红色钻石世界拍卖纪录。

点评 _ 佳士得珠宝拍卖刷新与来自欧洲、美国及亚洲的新买家积极参与不无关系，令珍稀珠宝及顶级宝石拍品的竞争更为激烈。

NO.3
2013 年，青年艺术家发生了什么？

事件 _ 在 2013 年，当代艺术市场出现了一个新的局面——在艺术市场的老面孔表现平平的同时，一批在拍场涉世不久的年轻艺术家被推上前台。最出乎意料的成交纪录当属 80 后艺术家陈飞的《熊熊的野心》，由最低估价 25 万元，一举拍到 542.8 万元成交，创造了 35 岁以下青年艺术家作品拍卖最高纪录。与此同时，在 2013 年 35 岁以下（含 35）油画／雕塑艺术家排行 TOP10 中，成交价过百万的艺术家达到六位（艺术家重复百万作品不做统计），其他四位艺术家作品价格也集中在 50 万元左右，并没有出现落差特别大的现象。这相对于近几年艺术品市场中新锐艺术家作品表现平平的局面是一个较大的转折与突破。新藏家通过前几年对青年艺术家的关注，其自身的收藏体系渐渐建立起来，对于市场的收藏投资更有保障性和持续性。

点评 _ 相比已经成名的艺术家，年轻艺术家的作品价格更占有优势，且在市场和收藏趣味上有众多的可选择性。但对于尚未过多进行一级市场培育的年轻艺术家来说，他们是否会在接下来的拍卖中稳定发挥，还有待考验。

NO.4
香港苏富比领头开拓西方当代艺术品市场

事件 _2014 年 1 月 23 日，香港苏富比举办名为"无界——当代艺术"的当代艺术品专场拍卖，并取得

了骄人成绩。其中，除了赵无极、蔡国强等中国艺术家的作品；安森·基弗、马克·奎因及乔治·马修的作品也深受亚洲藏家欢迎，并高踞十大最高拍品成交之列。这印证了香港苏富比在积极开发亚洲尤其是中国藏家对于西方当代艺术品的需求，也足以窥见香港苏富比引进西方当代艺术品这一具有前瞻性举措的成功。

点评 _ 西方当代艺术品在逐渐引起中国藏家的注意，而国内市场的中西艺术品比例也终归要趋向平衡。此次专场可以说是一个让亚洲尤其是中国藏家接触并了解西方当代艺术品的桥梁。

4月

NO.1
苏富比创下伦敦拍卖会最高成交纪录

事件 _ 日前结束的伦敦苏富比印象派、超现实艺术品拍卖，成交额2亿1580万英镑，成交率逾85%，创伦敦所有拍卖会最高成交纪录。最高价成交品印象派大师卡米耶·毕沙罗的《春天清晨的蒙马特大道》，以估价两倍的19682500英镑（约1.95亿人民币）成交，也成为毕沙罗个人最高拍卖纪录。该场拍卖中，毕加索、贾克梅蒂、博纳尔等艺术家的个人纪录也被刷新。

点评 _ 欧洲现代艺术已渐成拍卖与收藏市场的焦点，苏富比更是完胜佳士得，成为伦敦拍场的霸主。初见复苏的欧美市场能否带动亚洲现当代艺术板块回暖，"风向标"苏富比在香港的现当代亚洲艺术品春拍将更受瞩目。

NO.2
名人信札交易要保护写信人的隐私权

事件 _ 根据2013年艺术市场报告，名人信札已经成为当下艺术市场中最火爆的藏品。但问题也随之而来，名人信札的公开交易侵犯了写信人的隐私权。尤其是2013年中贸圣佳拍卖钱钟书信札事件引起社会广泛关注，终于在2014年2月17日有了结果，中贸圣佳和李国强因侵犯著作权和隐私权，赔偿钱钟书遗孀杨绛20万元。根据法律规定，名人信札著作权的保护期为作者终生及其死亡后五十年。

点评 _ 名人信札属近年来新增拍品，拍卖企业及买卖双方在交易过程中应增强对拍品及其相关法律的了解，避免在拍卖过程中在此出现该种问题。

NO.3
扇面领跑小众收藏市场

事件 _2013年，嘉德、保利、翰海、匡时、西泠印社等南北拍卖行都专门设置了扇面专场，无论是成交结果还是成交率都令人欣喜。亮点最多的保利小万柳堂剧迹扇画夜场中，72件拍品百分百成交，总成

交额达到9087万元,其中明代唐寅的《江亭谈古》以1150万元刷新扇面的拍卖纪录,也是扇面首次破千万成交。北京匡时2014迎春艺术品拍卖会定于3月中下旬在北京好苑建国酒店举槌,为期两天,斟选1500余件书画精品,分属扇画小品、中国书画(一)、中国书画(二)、古代书画四个专场,为开春艺术品市场注入一泓清泉。其中"扇画小品—袖中雅物·掌上和风"由150余件扇面、成扇组成的扇画小品专场可谓精品丰硕。

点评_ 扇面属小品,兼具名家的画与字,配备制作精良的扇骨,价格相对较低,具有较高的欣赏与投资价值。

NO.4
艺术品拍卖首试微信模式

事件_ 近期,国内首个微信拍卖平台"周周拍"正式上线,并连续在微信上举办拍卖。所谓微信拍卖即是由拍卖方将拍品的信息和图片等上传到公共平台及朋友圈里,所有关注"周周拍"平台者,均有资格竞拍。第一次竞拍需留下联系人姓名和电话,否则竞拍无效;也可直接加入会员后竞拍,打电话竞拍同样有效。因受藏家不能看到实物等因素影响,成交额并不高。相关负责人表示,微信拍卖是想提供一个全新的艺术品移动拍卖平台,让更多人参与艺术消费,增强艺术品收藏的趣味性。

点评_ 微信拍卖模式还处于不断尝试中,即使交易不够理想,但仍具有一定的发展潜力,对大众了解艺术品是一个方便快捷的途径。

5月

NO.1
聚焦纽约亚洲艺术周

事件_ 今春的纽约亚洲艺术周从2014年3月14日开始至22日结束,苏富比、佳士得、朵尔、邦瀚斯四家拍卖行举行了18场拍卖会,成交额分别为5614.53万美元、7211.41万美元、1028.68万美元和945.64万美元。本届艺术周中,成交价逾百万美元的拍品共21件,15件为中国拍品,包括中国青铜器3件、佛教艺术品8件,但中国书画成交情况却不够理想。苏富比拍出的西周中期鲁侯簋102.5万美元成交,商晚期己祖乙尊成交价126.50万美元,商晚期天黾父乙角以240.5万美元刷新中国青铜爵杯拍卖世界纪录。

点评_ 从拍卖数据可看出,在国际艺术市场中,青铜器与佛教艺术品比中国书画关注度要高,体现了藏家不同审美观背后的文化差异。

NO.2
欧洲艺术基金会2013年度报告发布

事件_ 2014年3月12日,欧洲艺术基金会(European Fine Art Foundation)发布了2013年全球艺术品市

场年度报告《全球艺术品市场：聚焦美国和中国》。报告指出，2013年，全球艺术品和古董市场的交易总额达到474亿欧元，比去年同期上涨8%，仅次于2007年创下的480亿欧元的最高纪录。报告显示，2013年，美国以38%的市场份额再次成为全球最大的艺术品市场，比2012年增加5%。中国连续两年蝉联全球艺术品交易的第二位，占全球艺术品市场份额的24%；第三位仍由英国保持，占20%的市场份额，比2012年下降3%。欧盟作为一个整体，全球艺术品市场份额减少3%，占全球艺术品市场份额的32%。

点评 _ 近年来中国艺术市场发展迅猛，但量大不代表优质，我们更应做的是数据背后的冷思考，如何提高我国艺术品市场的质量。

NO.3
私人珍藏成艺术品春拍潜力股

事件 _ 据悉，北京匡时新一季春拍将特别推出一批由著名油画家吕斯百先生家属提供的旧藏。这批作品涵括徐悲鸿、傅抱石、齐白石、张大千、吴冠中、黄君璧、吕凤子等书画名家的20余件作品，以及徐悲鸿、傅抱石、常书鸿、艾中信、文金扬等致吕斯百信札近30通，吴作人、萧淑芳夫妇致信20余通。还保存20世纪美术史上重要人物的经典作品、往来通信，涉及北平艺专、南京中央大学、中央美院、西北师范学院等美术机构的教育沿革与历史变迁。

点评 _ 这种以艺术史发展为脉络，通过梳理画家生活或师承关系而成的私人珍藏专场，作品多是名家精品，艺术水准很高，又有名人收藏的价值符号，因此很受青睐。

NO.4
嘉德四季连环画手稿专场白手套

事件 _ 据悉，嘉德四季第37期拍卖会以2.52亿元圆满收槌，博得全年开门红。此次拍卖会上，嘉德四季首次推出"妙笔连珠"连环画创作手稿专场，全场105件拍品100%成交，其中刘继卣的《武松打虎》连环画手稿以36.8万元成交价（含佣金）拔得本专场头筹。其他如《荆轲刺秦王》《武松打虎》《范进中举》《刘胡兰》等人们耳熟能详的经典作品，均受到广大连环画爱好者的垂青。

点评 _ 连环画具有较强的叙事性、趣味性和艺术性，能够满足藏家兴趣及收藏需要。但因其年代较近，版本较多，高端藏品难觅。

NO.5
清华大学与苏富比联合培养艺术管理人才

事件 _ 清华大学经济管理学院、清华大学美术学院、英国苏富比艺术学院高端人才培养合作启动仪式于2014年3月12日在京举行，3所学院将利用各自优势联合培养高端艺术管理人才。据悉，3所学院将汇集各自的顶尖师资及业界资源，共同开发面向中国市场的"艺术管理专业硕士课程"以及"艺术管理

与投资高端研修课程"。课程将采用体验式教学模式,包括课堂授课、案例分析、企业参访、小组讨论,并结合苏富比艺术学院引入的资深业界嘉宾与学员进行成功经验的分享,帮助学员了解全球艺术品市场的发展现状与未来趋势。"艺术管理与投资高端研修课程"将于2014年秋季正式启动,计划招生人数为30人左右。"艺术管理专业硕士课程"计划招生人数为25人左右。

点评 _ 近年来,中国已逐步成为全球领先的艺术品交易大国,急需大量的高端专业人才。他们不仅要具备专业的商业知识与管理技能,还要对中国乃至全球的艺术品收藏与投资市场具有全面深入的了解,具备美学及艺术修养,以应对新时期艺术产业发展的挑战。

6月

NO.1

纽约苏富比:印象派与现代艺术再掀高潮

事件 _ 纽约苏富比于2014年5月初举办的"印象派与现代艺术晚间拍卖会"全场共斩获2.19亿美元。拍卖会中的领衔之作皆来自美国私人藏家,其中毕加索于1932年创作的《救援》在经历持久的竞价战之后以3152.5万美元成交,大大超出之前最高估价1800万美元。10年前,该作在纽约苏富比上拍时的成交价为1480万美元,如今是其2倍之多。该场拍卖会的另一亮点在于拍卖会6390万美元的成交额(约占总成交额30%)来自亚洲藏家。此外,亨利·马蒂斯、莫奈、阿尔伯特·贾科梅蒂的作品均有出色表现。

点评 _ 印象派大师作品一直备受市场追捧,此次亚洲藏家的介入也使得印象派与现代艺术版块高潮迭起,体现出亚洲藏家对西方艺术品的青睐。

NO.2

西泠春拍开门红:总成交率87.3%

事件 _ 近日,为期4天、共21个专场的西泠印社2014春季拍卖会圆满收官,总成交额7.02亿元,总成交率高达87.03%。成交额呈稳定态势,总成交率十分喜人。拍卖现场藏家济济,尤其预展与拍卖恰逢五一假期,进一步提升了城市艺术文化氛围,助推了周边文化产业的发展。从各专场的成交表现能看出今年市场的风向与热点所在。中国书画仍稳居拍场重要地位,拍品的艺术价值和水平较高,尤其古代书画一路坚挺,单场成交额1.21亿,成交率达83%。古代书画专场中,吴门名家珍品沈周的《七段景》册页为其有感而发、情之所至之作,最终以966万元成交;八大山人的作品《鱼》则以1288万成交。

点评 _ 作为今年全国春拍季的序幕,本届西泠春拍保持了其一贯的拍品规模与质量,成为今年春拍的"开门红"。

NO.3
葡萄四时劳醇，琉璃千钟旧宾——中国嘉德初拍葡萄酒

事件 _ 中国嘉德2014春季拍卖会于5月19日在北京国际饭店会议中心盛大举行。这次是嘉德首次推出的葡萄酒专场，拍卖世界名庄葡萄酒，以波尔多葡萄酒为主，全部拍品均来自酒庄直供，估价优惠、质量纯正。为了推广红酒文化，本场拍卖还特别制作了保证金仅10万元的号牌，这是中国嘉德历年春秋大拍中从未有过的先例。

点评 _ 随着国人视野开阔与观念的提高，葡萄酒或能成为彰显品位的收藏新贵。

NO.4
嘉德脚步迈向广州

事件 _ 中国拍卖业巨头嘉德于2014年4月19日在广州正式开设了办事处，这是中国嘉德在华南地区的首个机构，也是对广州艺术品广阔发展前景的认可。中国嘉德董事总裁胡妍妍表示，"广东拥有具创新思维的画家群体、丰富的收藏品和庞大的收藏群体。同时，毗邻香港，辐射澳门和东南亚，与海外艺术界、收藏界交流广泛。时隔多年，嘉德再次启动华南战略成立广州办事处，希望与广东的藏界和爱好者有更好的交流和沟通，为藏家提供贴身服务。"

点评 _ 华南地区地理位置优越、经济发达，有孕育当代艺术的良好基础。嘉德在广州正式开设办事处，是对广州艺术品交易市场的进一步开拓与促进。

7月

NO.1
大师真迹入驻淘宝，你敢买单么？

事件 _ 近日，20世纪著名画家巴勃罗·毕加索的作品《脸》在"淘宝春季拍卖会"上以1元起拍，经过166次竞价，截止到5月24日凌晨前一秒，最终以1149444元成交。当天同时拍卖的还有达利的青铜雕塑《时间的轮廓》，于24日凌晨成交，成交价为357001元。据了解，这两件稀世拍品由美国纽约的一家艺术机构所提供，为表现诚意，特将这两件艺术珍品的起拍价设为一元人民币，且不设置保留价。这是西方经典艺术作品首次入驻淘宝拍卖，拍卖形式的平民化与拍品的高端化冲突引发众多网民关注。

点评 _ 相比传统拍卖会，线上拍卖选择空间较大，可以较大程度上容纳那些价格平实、进不了拍卖会的艺术品，但不能现场确认真伪始终是网络拍卖平台无法规避的重要问题，尤其是价值百万的大师作品更让藏家难以抉择。

NO.2
北京匡时 2014 春拍 17.5 亿元圆满收槌

事件 _ 北京匡时 2014 年春季艺术品拍卖会 17.5 亿元圆满收槌。书画夜场作为藏家关注的焦点，以 4.20 亿元领衔拍场，其中澄道中国书画夜场不负众望拍得 3.06 亿元；首次推出的畅怀中国书法夜场顺利斩获 1.14 亿元。今年春拍还出现了革新——关良、林风眠、刘海粟作品专场、吕斯百旧藏作品专场、"至德堂"藏近现代书画专场、融合——中国重要私人收藏当代艺术专场、苦铁不朽——纪念吴昌硕诞辰一百七十周年作品专场等 5 个白手套专场。石涛中年鼎盛期的佳作《黄山紫玉屏》以 1610 万元成为本次春拍的冠军拍品，吴冠中的《墙上秋色》和陈洪绶的《炼芝图》均以 1380 万元成交。

点评 _2014 年艺术品市场虽然还没有回到全盛时期，但此次匡时中国书画、油画雕塑以及瓷器杂项等板块均有不错的成绩，可以看出，中国拍卖市场正步入良性增长阶段，成熟藏家的鉴赏水准显著提高，收藏品位也更趋个性化、多元化。

NO.3
拍卖一次力气？

事件 _ 日前，北京今日美术馆的户外广场，艺术家厉槟源将策展人、批评家杭春晓"公主抱"一分钟（准确说是分三次抱起，共计时 1 分 20 秒）。只见两人"面红耳赤"颇为吃力，原来同时抱起的还有重约 41 公斤的今日美术馆画册。这是"蔷薇拍卖"三方合约人（拍卖方、艺术家、拍得者）的一个执行现场，即艺术家厉槟源与拍得者杭春晓，根据拍卖约定在拍卖发起方墙报的见证下共同完成。可以说厉槟源对杭春晓的一抱堪称"史上最贵一抱"！

点评 _ 抱起杭春晓的这一分钟在很多层面都改变了以往对拍品的定义，也打破了传统的拍卖方式。

NO.4
约翰·列侬手稿专场创白手套佳绩

事件 _ 近日，在纽约苏富比亮相的 89 件约翰·列侬手稿与艺术作品全数成交，为这一专场创下白手套佳绩。该专场为纪念披头士乐队来到美国 50 年而设立，共实现 290 万美元的成交额，是拍前预期的 120 万美元成交额的两倍多。在这些拍品中，成交额最高的为《安妮·达菲尔德小姐的奇异经历》(The Singularge Experience of Miss Anne Duffield)，该作以 20.9 万美元售出，它的拍前估价为 5 至 7 万美元。在列侬的素描作品中，最高售价的是一幅绘着四眼吉他手的无题插画，成交价为 109375 美元。

点评 _1964 年，披头士乐队四位成员走下降落在肯尼迪机场的航班，受到了成千上万粉丝的欢迎，并在艾德苏利文秀上给出了他们史诗般的表演。时至今日，他们依然是很多人心中的偶像。

8月

NO.1
印象派与现代艺术再登顶峰

事件 _ 日前,伦敦苏富比"印象派与现代艺术"晚拍总成交额1亿2200万英镑(约合人民币13亿元),上拍的46件作品中仅有4件流拍。克劳德·莫奈1906年的作品《睡莲》以3172万英镑成交,成为整场拍卖最耀眼的一颗明星,也成为莫奈拍品中成交额排名第二的拍品。另外,现代派画家皮耶·蒙德里安1927年的《红蓝灰构图》以1520万英镑成交,同样成为艺术家第二高价成交拍品。除此之外,康定斯基以及毕加索的作品也为这个总成交额做出了极大的贡献。在伦敦佳士得"印象派与现代艺术"晚场中,成交率67%,成交总额突破8578.4万英镑(约合人民币8.98亿元),完美收官。由德国知名艺术家库尔特·施威特斯于1920年创作完成的经典画作《是的-什么?-图画》顺利成为了本次拍卖的领衔珍品,一举斩获1397.05万英镑,创下了该艺术家作品的拍卖历史新高,轰动全场。本次专场中,有22件艺术精品的单品成交金额超过100万英镑,另有32件藏品突破100万美元。

点评 _ 印象派与现代艺术一直是国际艺术市场的焦点拍品,中国少数"土豪"藏家也趋之若鹜。相比2013年夜场中部分拍品流拍的情况来看,今年伦敦两大拍卖行春拍的表现在一定程度上反映出国际艺术市场的复苏。

NO.2
朵云轩朱昌言藏书画专场创白手套佳绩

事件 _ 日前,朵云轩春拍推出的朱昌言藏品专场创造了中国艺术品拍卖多项纪录:一次拍卖会连续创造两个"白手套"专场;三幅吴湖帆精品以过千万元价格成交,每平尺单价超500万元,为吴氏作品市场价格标出新高。而一个专场同一艺术家作品连续三件过千万元,在艺术品市场行情持续低迷的当下实属罕见,这无疑是今年全国艺术品春拍最大亮点。尤其是吴湖帆书画专场整体以远超预期的高价位成交,既预示了吴湖帆乃至海派艺术大师作品"价格回归价值"之势可期,更彰显了朵云轩百年品牌魅力所在。朱昌言书画收藏以海派大师吴湖帆精品称誉藏界,不少佳作得自长年为吴湖帆诊疗、堪称至交的海上名医方幼庵,朱老视为至宝,数十年深藏不露。朱老去年驾鹤,朵云轩受其家属委托,以吴湖帆诞辰120周年为契机,于今年春拍推出两个朱氏藏书画专场,拍卖前在上海、杭州、厦门、北京举办全国巡展,迅速成为藏界和媒体聚焦点,因此两个专场可谓"未拍先热"。

点评 _ 2013年至今,无论是当代艺术还是书画,私人珍藏专场无疑是促进拍卖成交的一把利器。凝结高度学术含金量并且饱含人文历史韵味,对拍卖行而言,除了提高业绩,更可以成为品牌宣传的亮点。对藏家来说,名人效应带来的间接保真功能,仿佛一颗定心丸。

NO.3
佳士得首推现代雕塑网上专场拍卖

事件_ 佳士得"以小为美：现代雕塑网上专场拍卖"即将举行，此次是佳士得首场专门呈献印象派和当代艺术家包括英国现代艺术家小型雕塑作品的网上拍卖。这一崭新拍卖概念折射出全球藏家对于包括萨尔瓦多·达利、亨利·摩尔、奥古斯特·罗丹、马克思·恩斯特和巴布罗·毕卡索等艺术大师的小型艺术作品需求的持续增长。在本次伦敦印象派及现代艺术周期间，这一网上拍卖的形式为新晋与资深藏家提供了丰富其艺术收藏的难得机会。精选拍品时期横跨1892年至今，估价介于800至100000英镑。全部拍品将于2014年6月20日至7月3日在位于南肯辛顿的伦敦佳士得现场展出。

点评_ 大师精品不是被各大博物馆、美术馆收藏，就是被雄厚资金的顶级藏家收入囊中，本次小型艺术作品拍卖，也为那些热爱艺术品的、年轻的藏家提供了契机。

9月

NO.1
2014年春拍市场首次同比回升

事件_ 根据雅昌市场监测中心数据统计，2014年春拍中国艺术品市场呈现平稳发展的趋势，成交总额近300亿元人民币，同比2013年春有11%的上升。这是自2011年春拍以来首次同比回升。其中一个非常明显的变化：中国艺术品四大拍卖巨头（香港苏富比、香港佳士得、中国嘉德、北京保利）的市场支撑力度下降，而二、三梯队拍卖公司竞争力增强。四大拍卖行千万元级以上的作品共有116件，成交总额27.21亿元人民币，占本季度艺术品拍卖总额的9.20%，同比2013年春降低了1.23%。在今年宏观经济流动性偏紧的背景下，成交总额同比上升，说明艺术品作为资产配置的观念在财富人士中得到了稳健认同。虽然没有具体的统计数字，但业内普遍认为每年有20%以上新收藏者入市，而且这些新藏家往往从现当代艺术和低价位的"原始股"作品买起。

点评_ 2014春拍，中国书画的优势未能显现，导致港澳台与京津地区冷热不均现象较为突出。不过，各拍卖行积极大力进行学术拓展和市场营销，收获颇丰。同时新品类和新藏家的加入，都将给中国艺术品市场带来新的增长点。

NO.2
写实油画成当代板块的中流砥柱

事件_ 在今年北京保利春拍中，罗中立作品《春蚕》与程丛林的《码头的台阶》分别以4370万元和2875万元成交，两个数字分别刷新了艺术家个人拍卖纪录。20世纪以来，写实油画逐渐成为中国画坛的主流之一，自2000年在拍卖市场上出现，到去年为止，成交率基本超过一半。2006年至2008年成交率高达80%以上，持续至2013年，成交率都稳定保持在70%以上，即使遇到市场调整期，也均在高位，

未出现大幅跌落。2014春拍中，靳尚谊的《牡丹亭》在华艺国际以4830万元成交；陈逸飞的《晨祷》在香港苏富比以2133万元成交；王沂东的《寒露》在北京华辰拍以920万元成交。随着中国写实油画价格屡创新高，稳步发展，其逐渐成为拍场的中坚力量。

点评_ 纵观中国现当代油画发展史，写实油画的发展可谓其中最为浓墨重彩的一笔。写实油画经历众多历史节点，具有历史价值，同时它在很大程度上迎合着大批国内买家的审美需求，雅俗共赏，因此也成就了写实油画驰骋拍场，经久不衰。

NO.3
苏富比携手 eBay 展开线上争夺

事件_ 近日，苏富比发表声明将携手全球最大在线交易市场 eBay 联手开创一个可以令全球百万人更加轻松地发现、浏览、购买艺术品、古董以及其他收藏品的网络平台，内容涵盖珠宝、钟表、版画、洋酒、摄影、20世纪设计等18个类别。苏富比此次与 eBay 的合作，瞄准的是1.45亿活跃于网络的购买用户，正如苏富比首席营运官布鲁诺·文奇盖拉说："基于艺术品市场不断增长、新兴技术日益发展的全球大趋势，苏富比与 eBay 共享双方优势，创造全新互联网时代的机遇就是现在。"双方此次合作还释放出了一个重要的信号:借力互联网，让网络用户参与高端艺术品定价，艺术品拍卖行业将会迎来新的发展空间。

点评_ 通过网络平台有利于艺术品拍卖突破地域、时间及长期受众群局限，把艺术品推至更广阔的市场。但不管怎样的经营模式，足够的信誉才是艺术品拍卖行业走得更远的保证。

10 月

NO.1
尤伦斯再次规模性拍卖中国当代艺术作品

事件_ 早在2011年香港苏富比春拍，尤伦斯夫妇就曾大规模上拍106件中国当代艺术作品，从当时的拍卖战绩看可谓大获全胜。今年秋拍香港苏富比将再次推出一系列来自尤伦斯夫妇私人珍藏的37件中国当代艺术品，其中涵盖艺术家方力钧、曾梵志、张晓刚等人的作品。这些作品将分别于2014年10月5日"现当代亚洲艺术晚间拍卖"及10月6日"当代亚洲艺术日场拍卖"中推出，总估价为1.115亿港元，其中重点拍品包括方力钧的《系列二（之四）》（1992年作）、曾梵志的《面具系列4号》（1997年作）、张晓刚的《血缘大家庭1号》（1995年作）、岳敏君的《幸福》（1993年作）、余友涵的《圆87-2》（1987年作）及王兴伟的《盲》（1996年作）。这些拍品几乎每件都是艺术家创作生涯的代表作，对早期当代中国艺术的发展起到了推进作用。

点评_2014春拍，油画及当代艺术板块表现出稳中有升的行情，刷新纪录的拍品固然有，但并没有意外惊喜，尤伦斯夫妇作为中国当代艺术发展的重要推动者，此次拍卖能否拉动当代艺术再次起航？

NO.2
保利否认欲收购邦瀚斯拍卖行

事件 _ 近日，2014年秋拍降至，一则《保利传将收购邦瀚斯拍卖行，或将利好股价》的报道在业界流传。报道称，"有着200年历史的邦瀚斯拍卖行即将易主，中国保利文化集团在竞标者中处于领先地位，或将接手该公司""邦瀚斯内部人员向记者确认了该消息，并称保利如果买下将超过中国嘉德，成为世界第三大拍卖行。受该消息影响，保利文化股价曾出现不小涨幅"。今年3月6日，保利文化在香港挂牌上市，成功募集25.7亿港元，成为首家上市的中国拍卖企业。就收购传言，保利拍卖执行董事赵旭表示"不清楚此事"，后称"没有（收购）这个事，未接到集团的有关通知，对此不做评论"。赵旭还表示，"保利要发展自己的品牌，没有必要借助其他品牌"。

点评 _ 正所谓无风不起浪，"保利欲收购老牌拍卖企业邦瀚斯"既如一颗重磅炸弹，也像一出闹剧，备受瞩目。但相比于靠新闻来扬名的做法，企业最重要的还是依靠实力来生存。

NO.3
小拍行乱象丛生，假拍严重

事件 _ 随着艺术品拍卖行业竞争日趋激烈，拍卖行面临着严酷的生存考验。调查显示，今年北京同比去年拍卖会减少了20%，即便如此，仍不断有新面孔加入艺术品拍行的队伍中来。据北京市商务委网站统计，迄今为止，在北京注册过的拍卖企业比2002年同期增长9倍，2014年，京城新注册的拍卖企业50多家，占目前北京总注册拍卖企业数量的9%，占2014年经审核继续持有经营许可证拍卖企业的16%。对此，业内专家认为，这可能会为艺术品拍卖市场带来负面影响，因为这些成立时间不长、经营规模较小、实力较弱的小拍行由于资金实力有限、管理水平不足，在竞争中处于劣势，违规操作的行为时有发生，"拍假"现象严重。

点评 _ 拍品征集难、赝品泛滥是每个拍卖行共同面临的难题，对于小拍卖行来说，更是如此。小拍卖行可以选择专业化、特色化道路，放长线，钓大鱼，切勿目光短浅，只顾眼前利益。

NO.4
赵涌在线重磅挖掘版画潜力

事件 _ 随着艺术市场和中国收藏人群的多元化发展，国内限量名家的版画市场也开始启动。赵涌在线将于近日开启"名家版画——九月当代艺术专场"。该专场推出了中国当代艺术家的作品，如吴冠中的《鹦鹉前头人语喧（126/300）》，构图精巧细致，数十只鹦鹉各具神态、顾盼喁喁，一片祥和景象；王沂东的《红绣球（27/99）》也是其代表作之一，描绘了红衣少女倚躺榻前眺望远方的神情，含蓄动人。此外还有冷冰川的《春（11/99）》、罗尔纯的《海滩（3/100）》、朱德群的《无题（67/99）》等。近年来，随着国际市场上名家限量复制版画屡创拍卖佳绩，国内藏家也开始对版画的艺术价值有所认同，但在国内，相比

国画、油画等其他艺术作品,版画依然处于市场的边缘。

点评 _ 收藏具有价值的名家限量版画,对于经验并不丰富的初级收藏者来说,不失为良好的收藏起点。

11月

NO.1
香港苏富比 2014 秋拍稳健收官

事件 _ 近日,香港苏富比 2014 年秋季拍卖会最终以 29.04 亿港元收官,由于经济环境及行业调整期等多种因素影响,该成绩较去年同期下滑近 30%。尽管总成交额不够理想,但本季拍卖也不乏亮点,香港苏富比在今年秋拍推出的"NIGO®:一生二命"专场取得较大成功,不但赢得其固有客户的关注,更为香港苏富比在世界范围内带来不少新买家。同时,"当代文人艺术:丘壑内营"专场拍卖以超出估价一倍的成绩完成 2480 万港元的总成交额,其中 80% 拍品以超越最高估价成交,最高成交拍品为刘国松的《中悬一明镜》以 196 万港元成交,高出估价近 4 倍的成绩远超预期。另外,瓷杂与奢侈品板块也均有亮点显现,中国瓷器及工艺品的 7 场拍卖总成交达 8960 万美元,其中,放山居故藏的"粉青釉浮雕苍龙教子图罐"以 1200 万美元刷新清代单色釉瓷器拍卖纪录。

点评 _ 尽管 29.04 亿港元的总成交额较其往年同期的成绩有一定缩水,但就香港苏富比对多样拍卖品类的挖掘及专场设置的合理性而言,其专业程度值得国内年轻拍卖行学习、借鉴。

NO.2
保利香港 2014 年秋拍力推当代水墨

事件 _ 10 月 7 日,保利香港 2014 年秋季拍卖圆满收槌,12 个专场总成交额达 8.22 亿港元,其中十多件拍品超千万港元成交,多件拍品刷新艺术家个人纪录。保利香港的当代水墨部门依旧延续春拍格局,力推当代水墨板块;中国近现代书画板块成绩也较理想,多件拍品获得场内藏家的热烈追捧,均以超出估价 4 至 6 倍的价格成交;当代艺术市场持续走高,其中曾梵志的《安迪·沃荷肖像》以 1947 万港元高价成交,袁远的《梦幻客轮 3》以 80 万港元刷新艺术家的个人拍卖纪录。其次,珠宝及钟表、中国古董珍玩及中西名酒珍酿专场亦有出色表现。

点评 _ 香港在整个亚洲地区可谓艺术品拍卖重镇,而保利香港作为香港拍卖市场的新晋成员,其未来发展仍需努力。

NO.3
乾隆"瓷母"现身纽约艺术周 大陆神秘买家竞得

事件 _ 9 月 18 日,此前颇受业内关注的清乾隆"瓷母"在美国斯纳金(SKINNER)拍卖行以

2472.3 万美元（约合 1.51 亿元人民币）成交，被内地一神秘买家竞得，这也使得今年秋季的纽约亚洲艺术周格外受到关注。这件"瓷母"在 1964 年首现拍卖市场时，成交价仅为 4000 美元，按照当时的汇率算，还不到 1 万元人民币，而 50 年后拍得如此"天价"，出乎许多圈内人士的意料。"瓷母"本身有多处修补，且局部出现裂缝和划痕，故在当年难以拍得高价，也令许多国内藏家望而却步，没有参与竞拍这件拍品。

点评_ 纽约艺术周乾隆"瓷母"的天价成交，是中国藏家看中其流传有序的显赫身世，也是中国人对"China（瓷器）"的情有独钟。对于有实力的成熟藏家来讲，瓷器的投资回报率与真伪的准确性，远比书画和当代艺术更有投放价值。

NO.4
2014 秋拍"70 后"艺术家上位

事件_ 国庆期间，香港苏富比、保利香港、嘉德（香港）相继拉开 2014 年秋拍序幕，在现当代艺术板块中，"70 后"艺术家持续发力。今年香港苏富比秋拍，其在"现当代亚洲艺术晚间拍卖"中首次大力度推出"70 后"年轻艺术家的作品，有 9 位艺术家的作品在该夜场中各自打破了作品的最高纪录。其中，刘小东的《违章》拍出 6620 万港元，拔得本场头筹，也刷新了个人世界拍卖纪录；方力钧的作品《系列二（之四）》拍得 5948 万港元，成为个人世界拍卖最好成绩。近 50 年来首现市场的赵无极作品《秋之舞》拍得 5948 万港元。另外，嘉德与佳士得同样推出新专场"中国当代设计"和"当代水墨"，其中"70 后""80 后"水墨新实力代表艺术家曾健勇、肖旭、李军、杭春晖等人的精彩作品同样不可多得。

点评_ 此前市场一直关注"60 后"艺术家，因为他们的创作已趋于稳定，在美术史上的地位相对明确，苏富此次打破格局，力推"70 后"艺术家，对接下来的国内秋拍和藏家的心理定会产生一定程度的影响。

12 月

NO.1
中国藏家 3.77 亿元购藏梵高《雏菊与罂粟花》

事件_ 近日，在结束的纽约苏富比印象派及现代艺术晚间拍卖中，瑞士雕塑家贾科梅蒂创作巅峰期的铜雕作品《双轮车》以 1.0097 亿美元成交，该价格也成为其第二件亿元作品。而后印象主义先驱梵高于 1890 年所作的《雏菊与罂粟花》以 6176.5 万美元（约合 3.77 亿元人民币）被国内"华谊兄弟"董事长王中军竞得。

《雏菊与罂粟花》在拍卖之前的估价为 3000 至 5000 万美元，被誉为近几年拍卖市场中屈指可数的

梵高作品。该作品为梵高于保罗·嘉舍医生家中创作完成，而他在几星期后便结束了自己的生命，梵高借用鲜艳的野花表达自己的精神状态正是其标志性的创作手法。此作品堪称梵高短暂绚丽艺术生涯的巅峰作品，更是其生前售出的少数作品之一。据悉，《雏菊与罂粟花》经德国、美国的多位藏家及机构收藏，曾在1990年以低于估价1000多万美元的价格售出，而值得一提的是，梵高目前拍出的最高价格作品为《加歇医生肖像》，该作品也曾于1990年在佳士得拍卖中以8200万美元拍出。

点评_ 继大连万达于去年购藏毕加索的《两个小孩》之后，此次为国内藏家第二次于国际市场购藏西方大师的作品。不管其最终目的是收藏还是投资，足见国内艺术市场中的资本配置方向在发生着转变。

NO.2
Artnet公布在世艺术家top100榜单　曾梵志位列第三

事件_ 外媒Artnet近日通过统计国际艺术品市场中的拍卖数据公布了一份"拍场中最具收藏价值的100位在世艺术家"的名单。据榜单数据显示，2011年到2014年期间，中国艺术家曾梵志全球排名第三位，作品拍卖数量为218件，总成交额约2.26亿美元。位居榜首和第二名的分别是格哈德·里希特和杰夫·昆斯。另外，在今年3月已出炉的《2014雅昌·胡润艺术榜》中曾梵志以作品最贵的在世艺术家位居榜首，其2001年作品《最后的晚餐》于2013年在香港苏富比秋季拍卖会中以1.8亿港元落槌，成为2013年度最贵的在世艺术家作品。

点评_ 曾梵志位列第三是国际艺术市场对中国现当代艺术家及作品的认可，艺术榜单虽不能代表艺术家及作品的全部价值，但对国际艺术品市场中的拍卖和收藏趋势却有着一定影响。

NO.3
保利厦门首拍2.4亿元收官——拍卖行力拓二线城市市场

事件_ 保利厦门2014年秋季首场拍卖会近日在厦门国际会议中心酒店以2.4亿元的成交额落槌。在此次拍卖中，"玄览夜场"汇聚了弘一法师、张大千、徐悲鸿、齐白石等大批名家作品，其中吴冠中的《云与雪，遮不住的心头色》以569.25万元成交，拔得中国书画头筹；徐悲鸿的《秋风万里图》以430万元落槌；陆俨少的《峡江行舟图》以80万起拍，最终以300万元落槌。除此之外，现当代艺术、珠宝腕表、古董珍玩等专场都获得了较高成交额。

另外，除了保利拍卖于厦门开拓市场外，荣宝斋（济南）拍卖有限公司也于今年6月成立。在今年秋拍中，荣宝斋（济南）首届艺术品拍卖会依托其整体于书画领域的优势推出"中国书画精品专场""当代名家四条屏专场""朱新建书画专场""中国书画近现代专场""中国书画当代专场"五个专场，共600余件拍品，涵盖中国近现代书画、当代书画新水墨等多种门类的拍品。

点评_ 此次保利厦门及荣宝斋（济南）首场拍卖会的成功，显示了国内艺术品市场在除京沪一线城市之外新的增长点，而这在一定程度上也表明了国内的艺术品拍卖市场正处于全盘开发中。

NO.4
罗芙奥（香港）首办"中国当代水墨"专场

事件_ 罗芙奥 2014 秋季拍卖会近日在香港湾仔君悦酒店举行，现代、当代艺术及古文物 3 个拍卖专场先后拉开帷幕。而本季推出的"中国当代水墨"专场是罗芙奥在拍卖中首度推出的。该专场精心搜集了中国内地、香港和海外杰出的中国艺术家在过去数十年里所创作的具有代表性的水墨作品。其中，既有林风眠、丁衍庸等蜚声海内外的老艺术家，亦不乏于彭、卜兹、李津、秦风、泰祥洲等新水墨的中坚力量，同时还包括王蒙莎、吴楠等画坛新秀。百余件当代水墨优秀作品于罗芙奥此次拍卖会现场一一呈现，为观者开启了中国水墨艺术的新视角。

点评_ 相比于传统书画作品而言，当代水墨以其在价格、鉴定、存世量等方面的优势吸引着诸多藏家的关注，而高端书画精品的逐渐稀缺及价格高位也让市场把更多焦点聚集于中国当代水墨。

PART 2　展览 EXHIBITION

1月

NO.1

"零界"2013首届中国装置艺术双年展

事件_ 20世纪80年代，通过美国著名波普艺术家在中国美术馆举办的展览，装置艺术作为一种新的艺术形态逐渐被中国民众及艺术家所认识、接受，并得到蓬勃发展。近日，中国的首次大型装置艺术成果展——"2013年中国装置艺术双年展"在北京宋庄的"北京当代艺术馆"与大众见面。本次展览以"零界"为主题，意味着一种没有边界的边界，传达了装置艺术与大众思想的交接，透露出当代艺术在中国的临界状态。展览汇集了艾未未、陈曦、陈红汗、仇德树、高氏兄弟、黄岩、焦兴涛、李铁军、李占洋、王广义等艺术家近年的探索成果。他们的作品大都来源于我们身边触手可及的现成品，但经过艺术家艺术化的创意加工，这些原本熟悉到不能再熟悉的物品再次亮相于我们眼前时，已转化为熟悉的陌生，甚至变得荒诞，成为饶有寓意的艺术形象。

点评_ 艺术本身就是一种挑战，装置艺术则是走在最前端的冒险艺术。简单，只是它的皮肤并不能代表它的内涵。在当代艺术链条上，装置与现代雕塑、新型多媒体等之间的界限越来越模糊，它们会并驾齐驱还是逐渐融合，也许这个展览会帮我们找到答案。

NO.2

"鲁本斯、凡·戴克与佛兰德斯画派"列支敦士登王室珍藏展

事件_ 近日，中国国家博物馆迎来了一场为加强两国友谊对话的展览——"鲁本斯、凡·戴克与佛兰德斯画派"列支敦士登王室珍藏展。国家主席习近平对该展览的举办表示热烈祝贺。该展分十三部分，全面展出了列支敦士登王室收藏的100件作品，画作的作者为佛兰德斯画派画家鲁本斯、凡·戴克、昆丁·马西斯、德·蒙佩尔、小弗兰斯·弗兰肯、扬·德·考克、雅各布·约丹斯、斯奈德斯、勃鲁盖尔家族成员、罗兰特·萨弗里等多位著名艺术家。展出的作品包括油画、版画、挂毯、雕塑等不同形式，全方位地展示了巴洛克时期佛兰德斯画派的艺术成就。展览将持续到2014年2月15日，历时两个多月，是一次不可多得的精品展。

点评_ 佛兰德斯画派的艺术是写实与浪漫的结合，观众可以通过展览近距离品味西方艺术精品的高贵与华丽，感受佛兰德斯巴洛克艺术的宏大气势和浪漫情怀。

NO.3

中国嘉德艺术品拍卖20年精品回顾展

事件_ 在中国嘉德拍卖二十周年之际，由国家博物馆和嘉德拍卖公司联合主办的"'承古融今星汉灿烂'中国嘉德艺术品拍卖20年精品回顾展"于11月10日在中国国家博物馆隆重开幕。展览囊括了嘉德成立

20年以来所拍出的近400件文物艺术精品,也是在当时屡创拍卖纪录的明星拍品,分中国书画、瓷器家具工艺品、中国油画及雕塑、古籍善本、名表珠宝翡翠、邮品钱币几个门类,不乏国宝级的作品。如宋高宗《真草二体书嵇康养生》、仇英《赤壁图》、宋人《瑞应图》等均可看到。尤为值得关注的是,中国嘉德与藏家于9月底联合捐赠故宫博物院的国宝级法书《隋人书出师颂卷》跋文与故宫藏品《隋人书出师颂卷》也首次合璧展出,为本次展览再添光芒。

该展不仅浓缩了中国嘉德20年的发展成果,也见证了中国文物艺术品拍卖从无到有、从零突破到突飞猛进的发展历程,更是对璀璨的华夏文明和优秀的历史文化的弘扬和展示。

点评_ 在嘉德二十年之际能举办如此"大手笔",不仅是嘉德所取得辉煌成就的展示,也给观众带来了一次视觉上的饕餮盛宴。

NO.4
2013中国写实画派九周年展

事件_ 近日,"2013中国写实画派九周年展"亮相中国美术馆,这也是中国写实画派的第九次展览,为观众呈现了艾轩、杨飞云、王沂东、陈衍宁、徐芒耀、刘孔喜、龙力游、徐唯辛、忻东旺、庞茂琨、冷军、王少伦等写实派画家的100余幅油画作品。从艾轩的西藏情结、陈逸飞的古典韵味,到冷军的《世纪风景》、王沂东的浓郁乡村气息,虽然作品风格迥异,但都从西方油画中汲取精华,在创作中融入本土深厚的文化内涵,坚持从油画的本体语言出发。无论是江南水乡的风景,还是生动传神的女子肖像,无不淋漓尽致地体现出画家运用西方绘画技巧的同时,赋予作品传统的中国文化精神。展览呈现了画家们创作的基本面貌,表达了当下人们对生活着的土地、对日思夜念的故乡、对逝去的时光和历史呈现出的某种追寻。

点评_ 近几年艺术市场如过山车般起起落落,但写实油画始终宠辱不惊,作为各大拍卖行每年拍卖成交量的"主心骨",写实油画不但保证了拍卖行的成交量,还逐渐成了拍场中"油画及现当代艺术"板块的中坚力量,这与一级市场的培育密不可分。

2月

NO.1
工·在当代——2013第九届中国工笔画大展

事件_ 近日,由中国美术家协会、中国美术馆、中国工笔画学会联合主办,紫臣雅赏协办的"工·在当代——2013第九届中国工笔画大展"在中国美术馆举行。中国文联党组书记、副主席赵实,国务院参事室副主任、北京画院院长王明明,中国美术馆馆长范迪安,中国工笔画学会会长冯大中等出席开幕式。本次展览总面积达5100平方米,展线长1400米,占据中国美术馆1-9号展厅。展览共有特邀艺术家18位、学术提名艺术家60位、全国征稿入选艺术家68位,基本囊括了当前最为活跃、在工笔画各个领域

最有创新的老中青三代艺术家，共展出作品近 400 件。相较之前八届展览，此次亮点颇多：如首次邀请台湾地区的工笔画家参展，首次容纳绘画装置等跨界、探索性质的作品参展等。展览坚持学术品质、实行开放的原则，站在时代和理论的高度，以新的学术标准和创新的形式展示了中国当代工笔画的水准和学术探索，并配合深度的学术研讨、推广传播，让美术界、文化界乃至全社会对当代工笔画有了全新认识。通过此次展览，收藏和拍卖市场将对工笔画有进一步关注，无疑对工笔画发展具有阶段性意义。

点评_ 本届展览是中国工笔画领域的一次盛会，在社会各界的关注下，工笔画将怎样平衡与市场的关系？又会走出一条怎样与众不同的道路？这是本届工笔画大展留下的值得深思的问题。

NO.2
2013 中国油画院院展

事件_ 2013 年 12 月 14 日，中国油画院承办的大型油画展《2013- 中国油画院院展》在中国油画院美术馆举行。本次展览由中国艺术研究院主办，参展主体为中国油画院的在职画家。中国油画院 6 年来在杨飞云院长的带领以及所有艺术家的努力下，取得了很多骄人成绩，举办了各类展览以及相关学术活动，在业内产生了较大的影响。此展是中国油画院第一次全院在职艺术家的展览，15 位艺术家遵循油画院"寻源问道为学术"的宗旨，以个展联合的方式全方位展示个人艺术思想和艺术追求。展览自开幕以来得到很高的社会评价，在大众审美、社会心理、价值判断等方面也产生了一定影响，有力推动了中国当代油画的发展。

点评_ 展览是将艺术引向大众的途径。在社会文化迅速发展的今天，如何让更多人了解艺术，如何让艺术更接地气，是艺术家需要注意的问题。

NO.3
中坚：70 年代油画展

事件_2013 年 12 月 18 日，"中坚：70 年代油画展"在北京今日美术馆开幕。本次展览由彭锋策划，今日美术馆主办，将持续至 2014 年 1 月 18 日。北京福展洲文化艺术发展有限公司、展洲国际艺术区董事长杜永安，艺术北京总监姚薇，策展人彭锋，今日美术馆执行馆长高鹏，参展艺术家赵培智等以及众位嘉宾共同出席了开幕仪式。本次展览展出赵培智、李学峰、张文惠、康蕾、杜春辉、何永兴、努尔买买·俄力玛洪、王雷、杜海军 9 位 70 后艺术家的 60 幅油画作品。参展的艺术家皆是来自北京房山展洲国际艺术区，从他们的艺术作品中可以看到 70 后所独有的"中坚"气息。正如策展人彭锋在开幕式上介绍说，"中坚"不仅旨在表明时间上的承上启下作用，而且力图阐明一种中正坚实的艺术观。这些作品真实地反映了艺术家自己的趣味所在，与观众建立了心灵上的对话。

点评_ 艺术是在前人的基础上不断发展的，不管是继承还是创新。现今看 70 年代的油画作品，要以一种看待历史的态度，公正而客观。

NO.4
那一年，他们脱颖而出——央美"一九七八"展

事件_2013年12月21日下午，由中央美术学院主办、中央美术学院美术馆承办的"一九七八——中央美术学院恢复高考后第一届油画班同学毕业三十年展"在中央美术学院美术馆开幕。展览展出七八级油画系同学曹力、曹立伟、朝戈、季云飞、高天华、李宝英、刘长顺、刘溢、马路、施本铭、王忻、王沂东、夏小万、谢东明（特邀）、杨飞云的绘画作品以及大量文献资料，他们都是七八级中央美术学院油画系的学生，是1978年"文革"后恢复高考、美院正式招生的第一批学生。展览由陈丹青担任学术主持，分艺术家作品和历史文献两部分。整个展场既统一于1978级这个整体，又分别由艺术家各自的画语录做空间的隐形区别。展览既反映了多年来中央美术学院油画系的教学思想和创作理念，又体现了七八级艺术家在艺术上的探索和突破。展览将于2014年1月5日结束。

点评_此次展览让观众回顾中国学院派油画历史进程的同时，也引起了对于油画未来发展道路的思考。

3月

NO.1
"江山万里"—张大千艺术展

事件_2014年1月20日上午，由中国美术馆与长流美术馆共同主办的"江山万里——张大千艺术展"在中国美术馆对外预展。此次展览作为中国美术馆2014年春节贺岁展览系列之一，是中国美术馆与台湾长流美术馆通过交流、精心策划，在各方面多重考虑后为公众呈现出的一份文化大餐。本次展览本着新春集雅、轻松品鉴的主旨，以时间为依据安排展览结构，共展出张大千不同创作时期的山水、花鸟、人物和书法作品一百余件，对张大千创作早期的尊崇传统，中期的"师法自然"以及后期对中与西、传统与现代的融合作出全面的阐释。尽管此次展览规模有限，加之张大千作品的流向非常广泛，未能展出其全部具有代表性的作品，但仍能传达出一代名家的绘画品格与精神及中国书画深厚的传统文化根基。该展览将持续到2014年3月3日。

点评_民国画坛，溥心畬与张大千素有"南张北溥"之称，张大千的书画造诣及摹仿能力之高不言自明，通过此次展览也让观者更加了解其名气背后的艺术性。

NO.2
人生若寄——齐白石的手札情思展

事件_由北京画院主办的北京画院藏齐白石作品系列展之十"人生若寄——齐白石的手札情思"于2014年1月10日至3月18日在北京画院美术馆展出。展览完整地呈现了北京画院收藏的所有关于齐白石的绘画、书法、石印、手札等艺术品，还包括齐白石先生的日记、信札、杂记、诗稿、手稿等各类藏品。

其中，手札的分量之重、体系之完备、种类之繁多是国内外任何机构或个人都难以比拟的，对于推动齐白石的研究具有重要意义。此次展览有以下几个亮点：一，以《白石老人自述》为线索，导引观众观看展览；二，关蔚山捐赠的《十二属图》首次展出；三，现存最早的"一出一归"日记——《癸卯日记》展出；四，寂寞之道——对齐白石先生历经半个世纪的从艺生涯进行了深刻的总结。本次展览以齐白石自述为蓝本，以院藏作品、手札为基本元素，让公众能够更加深入的了解老人，体味老人笔下的艺术情感世界。

点评_ 在白石老人诞生 150 周年的纪念日里，以这种自述形式做展览，展开一场超越时空的故事讲述，无疑是对白石老人最好的纪念。

NO.3
"ChiFra"中法艺术交流展

事件_ 2014 年 1 月 21 日，由文化部中外文化交流中心、中国美术馆主办的"'ChiFra'中法艺术交流展"在中国美术馆举行。该展是中法两国政府庆祝建交五十周年系列庆祝活动在文化领域的重要项目。展览共展出目前活跃在中法艺术界的 40 位优秀艺术家的近两百件油画、版画和雕塑作品，参展的艺术家包括白明、朝戈、段正渠、费正、广军、郭润文、贾鹃丽、孙家钵、谭平、王克举、王文明、王以时、徐仲偶、闫平、杨飞云、袁正阳，Pierre CARRON，Rémy ARON，Philippe GAREL，Zwy MILSHTEIN 等。本次展览是近百年来将两国当代著名艺术家的作品置于同一空间进行展示的最大规模的展览，打开了中法两国艺术交流新的窗口。此次展览将持续至 2014 年 2 月 16 日。

点评_ 本次交流展是一次中法文化交流的饕餮盛宴，相信也为中国的艺术创作带来启示。

NO.4
2014·中国 798 感叹号当代水墨邀请展

事件_ 由感叹号艺术空间·北京景盛国际文化发展有限公司主办的"《2014·中国 798 感叹号当代水墨邀请展》"于 2014 年 1 月 19 日在 798 艺术区 2 号门工美楼一层"感叹号"开幕。参展艺术家包括王非、杨群、张晓东、陈力、许英辉、张朝晖、金扬、陈柄呈、冯瀚乐、方春华、祝青、梅婉婷、蔡涵悦、王清州、刘豫华等当代水墨艺术家。水墨的含义在每个时代都会滋生不同的文化见解，绘画创作之人可以依据自己的理解对生活中的万物以水墨的形式加以表现。在这些作品中，艺术家尝试运用各类综合材料及表现技法，不着重墨，把日常生活中的物件晕染得通透柔美，给观者提供了一个哲理思考空间。

点评_ 当代水墨蕴含当代文化精髓，在这个过程中传统与创新应该是怎样的一个关系，相信本次展览会帮助我们思考这个问题。

4 月

NO.1

"花样年华"2014年女性艺术家油画展

事件 _ 为迎接国际三八妇女节,上海香江画廊于2月13日特别推出"花样年华——2014年女性艺术家油画展"。"花样年华——女人花女性艺术家系列展—油画、水墨"是上海香江文化传播有限公司、上海香江画廊每年必推的品牌活动,此展是继去年成功举办后的第二届展览。参展艺术家都是在画坛上有一定影响力与贡献度的中国及法国女性艺术家,通过中外文化交流,让中国艺术家走向国际化。此次展览作品均与"花样年华"主题呼应,艺术家们以其独特的女性经历与细腻的心理,向观众呈现了充满智慧且丰富多彩的当代女性艺术世界。

点评 _ 在当下的艺术市场中,男性艺术家仍占据重要地位,但不得不承认,"女性绘画与女性艺术家"确实已经成为中国当代艺术研究的重要课题。

NO.2

曾梵志长幅珍贵手稿首次展出

事件 _ 2014年2月20日至2月28日,武汉元老级艺术机构美术文献艺术中心举办了"在武汉——美术文献艺术中心十年"作品展览。本次展览展出曾梵志、冷军、刘一原等47位画家的60多件作品,涉及油画、水彩、手稿等多个艺术种类,可谓百花争艳,风格迥异。其中曾梵志展出自己一件珍贵的手稿册页,为2009年至2011年创作。据了解,这件作品曾梵志之前是随身携带的,在日常生活中,一旦灵感涌现,他就会拿出册页记录并创作,通过这件作品我们可以见到,艺术家对于这些琐碎灵感的收集、整理,以及创作过程,也让我们和这位"亿元级"画家更走近了一步。

点评 _ 艺术家的经典作品往往是经过千锤百炼形成的,手稿记录了艺术家的灵感来源以及思维激变的过程,它不仅有助于我们了解作品,更有助于了解艺术家,因此具有十分珍贵的意义。

NO.3

喜玛拉雅美术馆"吾乡吾土"首展亮相马拉喀什国际双年展

事件 _ 2014年2月28日,马拉喀什国际双年展·上海喜玛拉雅美术馆主题展馆"吾乡吾土"展于摩洛哥马拉喀什博物馆正式开幕。作为马拉喀什双年展首个,也是唯一一个来自中国的参展美术馆,喜玛拉雅美术馆在"我们现在何处"的第五届双年展主题下,以"吾乡吾土"为题,通过四位关注社会发展问题的重要中国艺术家作品的展示,推动乡土问题的国际交流与探讨。喜玛拉雅美术馆邀请袁顺、王南溟、倪卫华、王久良四位艺术家,分享自己对"吾乡吾土"的思考。他们用不同的方式观察乡土,以摄影、水墨、影像、装置、行为等不同媒介,运用各自的艺术书写方式进行反思与讨论,共同探讨

现今人类生存状况。

点评_ 创作不仅需要艺术家从个人经验进行分析，更需要对时代环境的关注与当下人性的解剖。

NO.4
"设计上海"2014上海国际设计创意博览会

事件_ "设计上海"2014上海国际设计创意博览会（Design Shanghai）于2014年2月27日至3月2日在上海展览中心隆重举行。作为上海首个真正国际化的设计盛会，"设计上海"2014的主题为"西方遇到东方"，发布了以中国传统祥瑞"龙"为创意的主视觉形象。该主视觉形象以"西方遇见东方"作为设计概念，集Cappellini、Vitra、Boca Do Lobo、Fritz Hansen等顶尖品牌的标识性设计产品之大成，创造出一个具有现代感的东方概念"龙"。在此基础之上，也延展出代表当代设计、古典设计、限量（珍藏）设计三个分馆的次视觉形象。"设计上海"2014是国际优秀设计品牌在中国的首次集体亮相，逾150个世界知名艺术设计品牌将齐聚上海，其中90%的品牌首次登陆中国，是中国迄今为止规模最大的国际原创设计博览会。

点评_ 本次博览会不仅是中西方文化交流的展示平台，也是民众接近设计、接近艺术的体验现场。

5月

NO.1
汉风墨韵——李可染暨"彭城画派"美术作品晋京展

事件_ "汉风墨韵——李可染暨'彭城画派'美术作品晋京展"于2014年3月19日在中国美术馆开幕，3月27日结束。徐州古称彭城，是国家历史文化名城。近几年来，徐州书画在中国的影响力越来越大，离不开徐州多位杰出的美术大师，如张伯英、王子云、王青芳、刘开渠、李可染、王肇民、朱丹、朱德群等。本次共展出国画、油画、版画、雕塑、书法作品191件，其风格大气、厚重，将"汉风墨韵""书画彭城"的独特魅力展现得淋漓尽致。其中李可染的作品有15件，可谓是展览中最受欢迎的部分之一。本次展览不仅有书画作品，还有徐州八大名家的文献资料，展现了徐州的美术发展史。

点评_ 徐州书画得到的关注日益增多，"彭城画派"将会不断发展。而以文化产业带动经济建设，也成为一个推动徐州发展的良好契机。

NO.2
张大千临摹敦煌壁画精品展

事件_ 2014年3月22日由四川博物院、无锡博物院主办的"张大千临摹敦煌壁画精品展"在无锡博物

馆开幕,展期为一个月。展览展出四川博物院院藏的张大千临摹敦煌壁画的 60 幅精品,这些作品真实反映了原作壁画的清晰影像及绚丽的色彩。此次展出的作品都是首次与无锡市民见面,这也是敦煌艺术第一次走进无锡,将有助于观众深入地了解敦煌这座辉煌的古代艺术宫殿,深层次地延伸解读敦煌艺术对中国现代美术发展的重要作用,以及深蕴民族魂魄的中国艺术精神,不仅使观众感受到了千里外敦煌文化的灿烂,更体会到了一代国画大师的魅力。

点评 _ 张大千用高超的技艺与严谨的态度临摹敦煌壁画,创立了中国艺坛上的"敦煌画学"。将这千年的石窟文化带到了我们的眼前,让我们即便身处城市中也能感受到这千年的敦煌艺术的无穷魅力。

NO.3
"关切的向度"当代水墨六人展

事件 _ 由中国美术馆、中国美术家协会中国画艺术委员会主办的"'关切的向度'当代水墨六人展"于 2014 年 3 月 31 日在中国美术馆开展。本次展览参展人员有梁占岩、刘进安、袁武、周京新、张江舟、刘庆和 6 位画家,由范迪安做学术主持,旨在通过 6 位画家的一批新作,展现当代水墨人物画创作的一些重要特征。这六位画家在长期的探索中形成了鲜明的个性风格,创作成果十分丰厚。在他们个性化的努力中有着自觉的学术意识和清晰坚定的学术追求,从他们的风格差异中可以看到共同的精神指向和文化抱负,他们对人的主题的关切、对水墨语言的关切以及所展开的关切的向度,为讨论水墨人物画的当代发展提供了一种契机。本次展览将持续至 4 月 10 日。

点评 _ 本次展览虽然是实验性展览,但它对当代水墨的深度与发展方向的探究无疑是对中国当代水墨发展的又一步推进。

NO.4
欧洲美术巨匠原作大展

事件 _ "大师真迹对话天津——欧洲美术巨匠原作大展"于 2014 年 3 月 19 日至 2014 年 5 月 1 日在天津博物馆举办。本次大展展品均来自意大利、法国、西班牙等顶尖博物馆的镇馆之宝或是世界顶级收藏大师绝版私藏,时间跨度从文艺复兴时期到现当代。展出包括莱昂纳多·达·芬奇、米开朗基罗、达利、雷诺阿、毕加索、米莫·帕拉迪诺等世界顶尖艺术大师在内的 280 余件经典原作。其中世界唯一公认的达·芬奇《自画像》真迹也将出展,此幅作品继 2013 年 10 月份在山东博物馆免费向公众短暂的展出 5 天后,2014 年继续在天津博物馆展出,据悉这次也是该件作品最后一次离开意大利国境在外展览。

点评 _ 本次为期 40 余天的展览将是目睹欧洲美术巨匠的风采和高超画艺的绝好机会,通过这样的展览可以让更多的观众感受西方艺术魅力,进一步了解西方文化。

6月

NO.1
安迪·沃霍尔作品上海展

事件 _ 近日,上海艺术界将迎来由"波普教父"安迪·沃霍尔授权并且具有特殊意义的丝网版画展,与以往不同的是这次展览由红星美凯龙家居主办,展品于2014年4月9日至5月3日在其家居艺术设计博览中心(即金桥商场)与观者见面。此次展览邀请到森内敬子作为策展人,力图打造国内艺术水准最高的安迪·沃霍尔的展览。本次展览共展出代表"波普教主"安迪·沃霍尔最高艺术水平的60幅限量授权丝网版画,这些作品不仅仅只是用于学习和交流,更重要的意义在于所有参展的作品既是展品同时也是拍品。因此,本次展览将艺术体验与经济利益完美结合,也是继K11莫奈展之后,上海商场艺展界的又一股新浪潮。

点评 _ 企业介入艺术品的展览、拍卖,无疑是艺术市场影响力扩大的表现,也逐渐成为企业提升软实力的重要方式。

NO.2
纪念中法建交五十周年特展

事件 _ 2014年4月11日,由法国国家博物馆联合会—大皇宫和中国国家博物馆联合主办的"名馆·名家·名作——纪念中法建交五十周年特展"在中国国家博物馆盛大开幕。此次展览作为庆祝中法建交50周年的重要项目,展出的作品由法国卢浮宫博物馆、凡尔赛宫博物馆、奥赛博物馆、蓬皮杜现代艺术中心、毕加索博物馆五座知名博物馆首次联袂呈现。展出作品囊括了乔治·拉·图尔的《木匠圣约瑟》、弗拉戈纳尔的《门闩》、雷诺阿的《煎饼磨坊的舞会》、毕加索的《读信(毕加索和阿波利奈尔)》、费尔南·莱热《三个肖像的构图》等8位大师的10幅极具代表性的法国绘画杰作,涵盖了法国从16世纪至20世纪的重要艺术成就。展览围绕五座博物馆而设计成五个单元,使观众在欣赏这些从未到访中国的法国名家名作的同时,也能近距离感受五家法国著名博物馆的独特风采。同时,这个由两国首脑人物致辞的展览也是第九届"中法文化之春"艺术节的开幕展览。

点评 _ 从巴洛克、洛可可艺术至印象派与立体主义,这是一场穿越时空的艺术之旅。由艺术、文化到外交,见证了中法半个世纪的友谊。

NO.3
梳理——重启中国当代艺术

事件 _ "梳理——重启中国当代艺术"于2014年4月19日到6月7日在卡索艺术中心北京市朝阳区酒仙桥路2号798艺术区进行,这是一次旨在梳理中国当代艺术发展的脉络的展览。此次展览由夏可君博

士策划,参展艺术家有林风眠、吴冠中、赵无极、刘丹、徐累、尚阳、徐冰、蔡国强等。参展作品包含了 20 世纪 50 年代到当代的作品,其中不仅有中国传统的水墨画,比如吴冠中作于 1992 年的《不争春》、林风眠作于 1960 年的彩墨作品《仕女》,还有借鉴西方艺术油画技巧与观念的朱德群作于 2006 年创作的布面油画《发光的形式》。此次展览对艺术思想的探讨就像卡索艺术中心所表达:"艺术家们都是以东方传统美学出发,以中体西用的美学价值作为自己艺术的追求目标,他们在当代的基础上融合东西方艺术并探索出新的艺术语言,使他们的艺术具备了大时代中的当代审美价值。"

点评 _ 对自 20 世纪 50 年代到当代的艺术进行有价值的梳理,不仅是对已有艺术史成就的总结,更是对中国当代艺术发展的启示。

NO.4
美轮美奂——娘本唐卡艺术展

事件 _ 由中国国家博物馆、青海省文化和新闻出版厅主办的"娘本唐卡艺术展"于 2014 年 4 月 16 日在中国国家博物馆北 11 展厅正式开幕。作为"首届中国唐卡大师"、中国工艺美术大师及国家级非遗代表性传承人,娘本此次共展示出代表作品 65 件,并且还陈列了一定数量的绘制唐卡所用的矿物质颜料及工具,展览图录中也纳入了藏传佛教的知识及唐卡技艺的相关调查。值得一提的是,观众还有机会在此次展览中看到画师进行现场绘制及多媒体演示,可以从不同角度对唐卡艺术进行更直接、全面的了解。据悉,本次展览将持续至 5 月 30 日。

点评 _ 古老神秘的传统技艺亮相现代语境下的展示平台,将会擦出什么样的火花?我们拭目以待。

7 月

NO.1
"感知中国"——中国当代油画展

事件 _ 近日,由联合国教科文组织、中华人民共和国常驻联合国教科文组织代表团、中国联合国教科文组织全国委员会共同主办的"感知中国——中国当代油画展"开幕式在联合国教科文组织总部一层米罗厅予举办。此次展览是为了纪念中法建交 50 周年举办的。参展人员包括董希文、罗工柳、靳尚谊、詹建俊、全山石等几代艺术家,展示了他们自新中国成立 60 年以来,特别是改革开放以来代表性的优秀油画作品 61 余件,内容广泛,涉及艺术语言、社会发展、文化精神等诸多方面。不仅是艺术家运用各自的艺术语言对中国的社会生活、人民的精神诉求等多方面的探索,也是中国当代油画家融合中国文化传统、时代审美理念、现实社会生活等创作思路的反应,体现了中国当代油画的多元并重,以及对个性特征和精神的追求。

点评 _ 此次展览不仅表现了中国当代油画家在探索中欣欣向荣的精神面貌,同时他们也为世界油画艺术的文化内涵和形式符号增添了生机,为世界了解中国文化开辟了一个新的窗口。

NO.2
纪念吴昌硕先生诞辰 170 周年特展

事件_ 近期,"昌古硕今——纪念吴昌硕先生诞辰170周年特展"在浙江省博物馆西湖美术馆举办。此次展览展出吴昌硕先生作品170件(组),由书法、绘画、篆刻、诗文尺牍及其他4个单元组成。吴昌硕先生最擅长写意花卉,受徐渭和八大山人影响最大,由于他书法、篆刻功底深厚,把书法、篆刻融入绘画,因而形成了富有金石味的独特画风。所作花卉木石,笔力老辣,力透纸背。其作品常用"草篆书"入画;舍弃了形的羁绊,进行"意"的描绘,从而形成了影响近现代中国画坛上的直抒胸襟,酣畅淋漓的"大写意"。此次展览为广大观众,特别是吴昌硕艺术爱好者、研究者,提供一次观摩一代宗师作品的极好机会。

点评_ 吴昌硕先生艺术造诣高深,为人谦和勤勉,不论在艺术创作上还是为人品格上,都值得我们钦佩与敬仰。

NO.3
"水墨经验"——对水墨的思考

事件_ 近日,"水墨经验——2014上海新水墨艺术大展"在上海朱屺瞻艺术馆隆重开幕。随着水墨作品受到的关注越来越多,水墨也渐渐走入了大众的日常生活中,本次展览意在突破时下水墨艺术界中文化论和媒介论这两种现状,让我们重新对其价值进行思考,探索水墨在当代的各种可能。展览共分为四个部分:水墨经验的多样性、水墨经验与中国文化、水墨经验和日常记忆、水墨经验的再利用,再以《与古为徒》《水墨经验与日常记忆》《跨界——作家与诗人水墨作品展》《水墨与心性》《误读与创新》五个单元的群展分别展开。本次选取的参展艺术家来自各种不同的领域,但他们都有一个相同点,就是对"水墨"的热爱,为本次展览的内容增添了多样性和完整性,也呈现了一场与众不同的新水墨景观。

点评_ 时代的不断发展,促成了"新水墨"的诞生,本次展览体现了与时俱进的创新精神,让未来的水墨艺术展现更多可能性。

NO.4
中国艺术界盛事——"2014 典藏·山水"

事件_ 由中国国家画院国展美术中心主办的"2014典藏·山水作品展"在中国国家画院国展美术中心开幕。开幕现场中国国家画院名誉院长龙瑞、中国国家画院院长杨晓阳、中国美协副主席许钦松以及国展美术中心总裁彭骏雄等领导出席,共同见证了这场行业盛事。此次展览是国展美术中心2014年"典藏"系列大展的首部曲,因此参加本次展览的艺术家为国内该领域最受瞩目的16位大家:龙瑞、许钦松、于志学、崔振宽、李宝林、苗重安等,参展的作品共计200余幅,代表了当下国内山水画界的高超水平。据悉,此次展览将通过索票的方式,免费向社会各界开放。

点评_作为 2014"典藏"系列的首部曲，此次展览在某种程度上代表了国内山水绘画的最高水平，确是一场不能错过的精彩展览，同时也期待其呈现更加高品质的后续系列展。

8月

NO.1
丝绸之路上的艺术：新疆国际艺术双年展

事件_近日，由文化部、新疆维吾尔自治区政府主办，以"相遇丝绸之路"为主题的首届中国新疆国际艺术双年展在新疆举办。本届双年展由主展、特别展、专题展和外围展 4 个部分构成，其中主展展出中国、美国、希腊、哈萨克斯坦、土耳其、尼泊尔、印度、保加利亚、叙利亚、意大利、伊朗等与丝绸之路有关的 18 个国家艺术家作品；特别展展出新疆广汇实业投资集团"雪莲堂"近现代艺术馆收藏的约 100 幅绘画佳作，包括中国近现代美术大家徐悲鸿、齐白石、林风眠、傅抱石等 10 位大师的 117 幅绘画珍品；专题展推出"司徒乔与新疆""新疆印象——青年艺术家画新疆创作展"两个展览；外围展包括"宋元明清绘画展""精神如山——当代艺术展""盛宴——李津作品展"等。展览内容涉及绘画、影像、装置、摄影、雕塑等多种艺术形式，对于新疆当地民众来说这次展览是一场绝佳的艺术盛宴。此次展览是在习近平总书记提出共同建设"丝绸之路经济带"之后的伟大实践，着力将新疆打造成为丝绸之路上的排头兵和主力军，对新疆的文化开放和交流，经济的创新和发展，都有着重要的意义。

点评_新疆本地的民族文化十分具有特色，理应被传播与熟知。而对于文化事业的建设也是拉动经济发展的重要方式。

NO.2
记忆——2014 中意当代艺术双年展

事件_2014 年 6 月 28 日"中意当代艺术双年展"在北京 798 艺术区 3 画廊开幕，展览由北京白菜文化传媒有限公司主办，将持续展至 8 月 20 日。本届双年展的主题为"记忆"，它代表艺术家的思想和经验、知识，是每个艺术家拥有并使用其创作作品的武器。经过精心挑选，策展团队在中、意两国当代艺术家中遴选了 91 名艺术家参加展览，其中中国大陆参展艺术家 48 名，意大利参展艺术家 43 名。本届中意双年展共有五个展场：一、艺术工厂——面向过去的回忆；二、百年印象画廊——数码的回忆；三、杨·国际艺术中心——回忆 2012："自然之沉思"；四、在 3 画廊——特别艺术项目：理性的狂喜—陈丹阳个展；五、北京塑料三厂文化园——面向未来的回忆。以"对话式"为布展原则，将相近风格的中意两国艺术家作品放在一起展览，使得观众得到更深入的思考。

点评_以"记忆"这一人类共通的行为为主题，以相同风格进行对比放置为展览形式，这种融合而又分离的方式使两个不同地域的艺术得到有力的展示。

NO.3
2014 国际新媒体艺术三年展

事件 _ 近日,"齐物等观:2014年国际新媒体艺术三年展"开幕式在北京中国美术馆举行。本次展览共展出来自 22 个国家和地区的艺术家及艺术家组合创作的 58 件作品,展示了艺术与科技在新的文化语境下发展的状态。展览共分为"独白:物自体";"对白:器物之间"和"合唱:物之会议"三个部分;参展人员有克里斯托弗·贝克、基思·阿姆斯特朗、劳伦斯·英格利、西尔维奥·胡哲、皮朗、马丁·梅西耶、雷雅纳·坎托尼、莱昂纳多·克雷申蒂、乌尔巴努斯、崔 U-Ram、王仲堃、杨振中等。该展览共通探讨了多元化生态中条件与生命的关系及人与自然物质的关系,囊括了万物之间的各种关系。本次三年展是中国美术馆的学术展览品牌项目,在中国美术馆展出,是 2008 年举办第一届展览以来的继续,受到了众多青年观众的欢迎。通过本次展览,观众可以模拟进入微观的生命体,体验不同的生存感受,从而进一步注重对现实生态的关注。

点评 _ "新媒艺术"发展至今,创作及技术问题已经得到了很好的探讨,但如何将新媒体技术更好地与市场结合是值得我们思考的问题。

NO.4
申城寻踪——上海考古大展

事件 _ 近日,2014 年上海博物馆的首个特展"申城寻踪——上海考古大展"开幕,本次展览将持续至 8 月 31 日,免费对公众开放。展览汇集了上海地区历年出土的文物精品 500 余件,分为"文明之光""城镇之路""古塔遗珍"三大部分展出,展现了上海史前文明的起源、发展和传承,重建古代上海随着吴淞江、黄浦江两大水系变迁的城镇发展历程。展品中众多文物都是首次展出,也有一些文物是近年来考古发现的最新收获,但它们所揭示的也还只是上海古代历史神秘帷幕的一角,未来有待上海考古工作者的不断努力获得更多的新发现,彰显上海城市文化精神的丰厚历史底蕴。从"文明之光""城镇之路"到"古塔遗珍",展览通过时间线索,整合出了上海地区的历史面貌,从而使我们领略了在自然环境与人类生存不断发展变化下,上海逐渐从史前走向繁华现代的艰难步伐。

点评 _ 这不仅仅是一个展览,更是对于一座城市的思考,它的过去、现在与未来,都值得我们发掘与探究。

9 月

NO.1
明四大家之一唐寅特展

事件 _ 台北故宫博物院在 2014 年度力举行"明四大家特展",继第一季沈周、第二季文徵明之后,唐寅特展近日开幕,展览将展至 9 月 29 日。此次唐寅特展,精选了台北故宫博物院藏唐寅与其师友作品共 70(组)件,

共分为"诗画山水""仕女人物""花卉竹石""书法艺术"四个主题单元,诸多被人们熟知的唐寅代表作品予以展出,如《溪山渔隐图》《高士图》《仿唐人仕女图》《画韩熙载夜宴图》《万山秋色图》等。唐寅作为明四家之一,工诗善画,年少与祝允明、文徵明、张灵为友,留下许多诗画唱和之作。画学沈周、周臣,对南宋院体着意颇多,其又广泛吸收元代、明初文人画传统。笔墨秀润清雅,刻画细腻生动,构图匠心独运。书法取法元代赵孟頫,并上溯唐代李邕、颜真卿,以行书树立个人面貌,然为画名所掩,传世不多。

点评 _ 台北故宫博物院为公众举行此系列的展览,内容丰富且吸人眼球,此次展览较为全面呈现了唐寅在艺术创作上的风格多样以及其自身的优秀才华。

NO.2

吴冠中绘画作品广东展

事件 _ "'艺行无疆'吴冠中绘画作品展"近日在广东省博物馆开幕。此次展览由广东省博物馆、浙江美术馆联合主办,共展出吴冠中作品80件,均为吴冠中及其长子吴可雨前后两次向浙江美术馆的捐赠品,其中油画作品10件,如《女藏民》、《羊圈》、《春》、《岸》、《眼》等,彩墨画作品27件,如《太湖岸》、《紫禁城》、《山野》等,速写作品43件,如《云南行》等。吴冠中作为20世纪中国现代绘画的杰出代表性画家之一,其在中西艺术融合的探索为中国现代绘画产生了很大影响。本次展览以"艺行无疆"为题,着重表现了吴冠中晚年阶段的艺术风貌,展现了"文革"后吴冠中履行于全国各地,在生活中领悟美学、激发灵感,以及深思飞扬、自由无疆的艺术立场。

点评 _ "艺行无疆"不单单是展览标题,更是对其艺术人生的一种诠释及其艺术精神的一种体现。

NO.3

"白天烟火"《蔡国强:九级浪》上海全新个展

事件 _《蔡国强:九级浪》上海全新个展于近期在上海当代艺术博物馆展出,《九级浪》既是一件装置作品,也是一次艺术事件,该作品以水路航行至上海当代艺术博物馆馆外码头,之后呈现于一楼展厅。作品中木船倾斜的桅杆展现出最后关头千钧一发的焦急与动魄,船上99只动物在惊涛骇浪中显现出的疲态触动着每个人的心灵,从中引发人们对人与动物、人与世间万物关系的思考。该作品与现代文明形成鲜明对比,呼吁社会关注环保与生态,展现了对自然的关爱与责任。开幕式时,蔡国强在上海当代艺术博物馆外黄浦江面,完成了他在国内的首件"白天焰火"作品《无题:为"蔡国强:九级浪"开幕所作的白天焰火》。整场白天焰火分成"挽歌""追忆""慰藉"三幕。此外,该展还展现了蔡国强为上海个展特别创作的纸上火药草图《没有我们的外滩》、在现场完成的火药陶瓷作品《春夏秋冬》,以及在当代馆标志性的"大烟囱"内创作的装置《天堂的空气》等。

点评 _ 蔡国强总会玩出不一样的"烟火",此次,蔡国强重返上海滩完成的"白天焰火"系列,在以特殊形式表现环保主题的同时,也给艺术爱好者带来新的视觉体验。

NO.4
第八届 AAC 艺术·生态·观察巡展北京站

事件 _ 由雅昌文化集团、今日美术馆主办,雅昌艺术网承办的"第八届 AAC 艺术·生态·观察巡展北京站"于近日在今日美术馆拉开帷幕,知名美术理论家、北京画院美术馆馆长吴洪亮担任策展人。本次巡展展览主题为"艺术、生态、观察",展览作品类型多种多样,包括国画、油画、版画、雕塑、装置、影像等,共有 47 位艺术家参加展览,国画类参展艺术家有刘大为、何家英、刘庆和、石虎、朱伟、金沙等,油画类有靳尚谊、苏高礼、忻东旺、郭润文、岳敏君、刘小东、尚扬、苏新平等,版画类为方力钧、卢昊,雕塑类为展望、陈文令,装置、摄像类为崔岫闻、UNMASK。AAC 艺术中国是雅昌艺术网在 2006 年发起,联合 45 为艺术领域权威人士共同举办的对艺术家、艺术事件及艺术市场等进行年度性总结与评选的平台,已经进行了 8 届的评选与两年的巡展活动。据悉,本次北京站的展览结束后还将在济南、南京、武汉、重庆及海外城市进行巡回展览。

点评 _ 本届 "AAC 艺术·生态·观察巡展" 全面、系统的呈现出中国当代艺术的生态面貌与发展态势,展示了不同时代、地域下的不同理念、形式创作,对中国艺术生态可谓进行一个全景式的梳理。

10 月

NO.1
"踪迹大化" 傅抱石艺术回顾展

事件 _2014 年为我国著名国画大师傅抱石先生诞辰 110 周年,在此之际,由中国美术家协会、北京美术家协会、南京博物院、关山月美术馆、李可染艺术基金会共同主办,北京画院美术馆承办的"'踪迹大化'傅抱石艺术回顾展"在北京画院美术馆举行。本次展览作为北京画院策划组织"20 世纪中国美术家系列展"重要专题之一,全面呈现了傅抱石在山水画创作领域、篆刻艺术探索以及中国美术史学的开拓等各方面的成就,包括其早期的摹古作品《策杖携琴图》、重庆金刚坡时期的代表作《潇潇暮雨》、新中国成立后的长途写生作品《天池瀑布》以及其不同时期的篆刻作品、关于美术史研究的著作。同时,主办方还将关山月赴东北地区以及李可染赴德国的写生精品与之并置,使观众一览 20 世纪 50 年代中国山水画的风采。

点评 _ 此次展览展出三位大师的重要作品,使观众能更为全面、系统地了解中国近现代绘画的发展历程与面貌。

NO.2
"中国当代摄影 2009—2014" 群展

事件 _ 近日,由民生现代美术馆、中央美术学院美术馆主办,上海艺术影像展协办的"中国当代摄影 2009—2014 群展"在上海民生现代美术馆举行。本次展览旨在展示、梳理中国当代摄影的发展历程以及当下摄像对摄影艺术的探索与实践。展览由 52 位(组)艺术家参展,如储楚、戴建勇、邱晋军、封岩、

付羽、胡介鸣、蒋鹏奕、李俊、黎朗、刘勃麟、刘瑾、刘辛夷、刘铮、李郁+刘波、李政德、卢广、骆丹、马良、缪晓春等，其摄影、装置作品共分为三个大单元，依次为"边界／漂移""景观／日常"及"社会／身体"，其中第三单元还特别设立了"公民新闻"板块，集中梳理了2009年以来一段时期内发布于社交媒介中的图像新闻。本次展览将持续至10月15日。

点评_ 本次展览在对中国当代摄影艺术回顾、展示的同时，也鼓励、推动了当代摄影的发展与创新。

NO.3
袁运甫暨"清华大学美术学院学群"作品邀请展亮相国家大剧院

事件_ 袁运甫先生是我国当代著名画家、公共艺术家、艺术教育家。2014年是袁运甫先生从艺65周年，袁先生1949年从艺并于1956年任教新成立的中央工艺美术学院，在工艺美术学院及现在的清华大学美术学院工作期间，他潜心创作、专心教学，终得桃李天下。在与其老师、同事和学生的推动下，当代中国美术史上出现了一个重要的艺术现象——一个以前中央工艺美术学院和现清华大学美术学院为核心的"清华大学美术学院学群"逐渐形成。本次展览以袁运甫先生的艺术作品为主，首次向社会全面展示"清华大学美术学院学群"的学术面貌和学术主张，展览邀请了这一学群的66位老中青艺术家，对其多种艺术风格中的百余件作品、相关文献进行展示。

点评_ "清华大学美术学院学群"对建国初期的国家建设和改革开放思想解放运动有着重要影响，为新中国美术事业的发展做出了重要贡献。展览折射出中华人民共和国艺术事业中人文精神的萌生、发展、传承和演变，体现出以袁运甫为代表的清华美院人对艺术、人生、社会的学术思考。

NO.4
现在就是未来——中国当代青年水墨年鉴

事件_ 中国当代艺术蓬勃发展的30年也是当代水墨探索转型的30年，值此契机，中国现当代美术文献研究中心（CCAD）推出"中国当代青年水墨年鉴"研究项目。该项目包括丛书出版和系列展览两个主要部分，从当代性与国际性的角度关照青年水墨艺术创作，梳理创作现状、研判创作趋向、凸显艺术价值。

"中国当代青年水墨年鉴展"首展分为三个主题，策展团队根据艺术家关注、针对的问题，对参展艺术家进行分组展出。2014年9月初在798圣之空间开幕的"中国当代青年水墨年鉴展"第一回，主题为"虚实"，有郝世明、姜吉安、马灵丽、秦艾、秦修平、吴少英、徐加存、于继东8位艺术家参展。该组艺术家的创作，体现了接受现代美术学院系统训练的青年艺术家创作理念中强烈的思辨意识，表达水墨创作的多重可能性，在东方意韵和当代观念中达到和谐统一的艺术效果。另外，"中国当代青年水墨年鉴展"北京首展的第二回、第三回，分别将于10月、11月进行。

点评_ 当代水墨经过长期的实验、发展和积累，逐渐形成了独特的艺术特征和评论体系，尤其是年轻一代水墨艺术家的成长，以其有别于传统艺术观念的表现形式而逐渐受到了社会的关注与认可。

11月

NO.1

第十二届全国美术作品展：中国画作品展

事件_ 2014年9月26日，第十二届全国美术作品展览中国画作品展在天津美术馆开幕。全国美展中国画部分是在全国各地选送的1300多件中国画作品中，由老、中、青三代中国画艺术家组成的评奖委员会，通过多轮规范、严格的评选，最终遴选出591件（其中包括38件评委作品与86件进京作品）成为最终的展览作品。这些精品力作，凝结着中国艺术家的心血，印证了他们对艺术的不懈探索与追求，是向新中国65华诞献上的一份厚礼。全国美术作品展览5年一届，按照作品种类的不同分为13个展区，杭州为油画展区、北京为壁画展区等。

点评_ 在全国美展丰富的展览品类中，中国画作为我国传统的绘画语言，承载着极大的希冀与挑战，展品显现出艺术创作新旧交织的情况，未来的创作方向仍需艺术家的不断思考与探索。

NO.2

南京国际美术展

事件_ 首届南京国际美术展近日在江苏省美术馆举行，本次展览由中国侨商联合会、南京布罗德文化投资有限公司主办，南京利源集团、南京财富投资集团有限公司承办，由顾丞峰担任策展人。作为首届南京国际美术展，是迄今为止由中国民营机构发起主办的，以国际规则为标准，面向全球征集参展作品的较大规模的美术展。本次展览在展出毕加索、雷诺阿、莫奈、夏加尔、毕沙罗、罗丹、马蒂斯等10位世界顶级艺术大师原作的同时，还举办了一系列的学术论坛活动。首届南京国际美术展成功征集了来自世界20个国家和地区4507名艺术家的20087件作品，创中国美术展作品征集数量之最。同时，展览也囊括了多种艺术门类，涵盖中国画、书法、油画、版画、雕塑及影像、装置、综合材料等。

点评_ 民营机构作为艺术组织机构的新生力量，它的加入促使中国艺术的展示更具丰富性与多元化，其资源与官方力量相互整合，更利于艺术的持久发展。

NO.3

"开渠百年"纪念刘开渠诞辰110周年展

事件_ 为纪念中国美术事业、中国雕塑事业、中国美术馆事业的开拓者与奠基人刘开渠诞辰110周年，近日由中华人民共和国文化部主办，中国国家博物馆、刘开渠艺术研究院承办的"'开渠百年'纪念刘开渠诞辰110周年展"在中国国家博物馆举行。展览在全面呈现刘开渠艺术成就的同时，也举办了相关的学术研讨会，梳理和研究20世纪以来中国雕塑发展之脉络。本次展览展出多件刘开渠的代表作品，如《"一·二八"淞沪抗日阵亡将士纪念碑》（1934年）、《无名英雄像》（1943年）、《王铭章骑马像》（1943

年)、《孙中山像》(1944 年)、大型浮雕《农工之家》(1945 年)、《鲁迅头像》(1947 年)等。展览结束后,刘开渠先生家属将其 42 件代表作品捐赠给中国国家博物馆永久性收藏体系,极大地丰富中国国家博物馆 20 世纪中国美术作品的收藏。此次展览将持续至 11 月 8 日结束。

点评_ 在回忆"前人栽树"的同时,也是对后人的激励。刘开渠作为杰出的艺术教育家,他为现代雕塑艺术教育事业辛勤耕耘 60 年,可谓今日中国雕塑艺术教育体系的奠基人,现今中国雕塑艺术领域的中坚力量几乎无不直接或间接地受教于刘开渠,而其创立的教学体系又孕育中国现代雕塑艺术之未来。

NO.4
第十届 CIGE 中艺博国际画廊博览会

事件_ 时隔两年,2014 年 10 月 9 日,第十届中艺博国际画廊博览会(CIGE2014)于北京国家会议中心 1、2 号展厅再次拉开帷幕。本次 CIGE 与雅昌艺术网合作,带来了来自国内外 120 多家画廊、机构的展览,展览场地也首次启用北京国家会议中心作为新的展场空间,以不同以往的面貌为展商和观众提供全新的会场环境。助力推广青年艺术家作为 CIGE 的长期关注点,在本届博览会中也展现新的风采,例如为了更加有效地扶持青年艺术家,博览会加大了青年艺术家项目比重,策划了"知名艺术家提名展""青年艺术家个展""AAC 获奖青年艺术家联展",为青年艺术家提供最为优渥的推广平台。本次博览会为了让广大观众能够更加清晰地了解展览全貌,便捷地体验观展流程,特将展区分为 A、B、C 三区。A 区:共计 77 个展位,参展画廊主要来自于中国大陆、中国香港、中国台湾、日本、韩国及欧美。B 区:分为四个艺术项目,包括艺术家个展、知名艺术家提名个展、雅昌 AAC 艺术家联展、雅昌画廊黄页 TOP10 艺术家联展。C 区:共计 44 个展位,皆为当代水墨展览。

点评_2014 年是 CIGE 的第十个年头,启用全新的展览空间,同多家艺术机构开展合作,VIP 室呈现出的不同形态、风貌,也为藏家提供了更好的体验服务。

12 月

NO.1
中国"写实"中坚——写实画派十年展

事件_ 近日,成立于 2004 年的"中国写实画派"于中国美术馆迎来十周年的回顾性展览。此次展览汇聚了 31 位艺术家的 450 余幅精品画作,涵盖每位艺术家的最新力作、成名作和 10 年来创作的代表性作品,同时展览还包括了每位艺术家很少示人的数幅写生、素描、创作稿。另外,写实画派为 2008 年汶川地震募捐义卖的集体创作《热血五月》(200cm×2000cm)巨幅画作也将亮相。经过 10 年的发展,中国写实画派由成立之初的 13 位快速发展到现今的 31 位画家。在当代艺术概念不断拓展、迁延,艺术观念不断变革、更新,艺术表现形式自由、多样,艺术面貌丰富多彩的今天,中国写实画派的艺术家们仍执着持守,在尊

重传统、尊重绘画语言的同时,每位艺术家都以不同的风格、个性,探索着对本土情感体验的独特表达。

点评_ 中国写实画派自成立以来,在每年一次的展览中我们可以看到艺术家们在秉持共同艺术理念的同时,主动追求自己的个性与创新。尽管其中某些艺术家存在争议,但画派整体却是中国画坛不可或缺的力量。

NO.2
为学、为师、为艺——首都师范大学建校60周年美术作品展

事件_ 为庆祝首都师范大学建校60周年,首都师范大学美术学院建院50周年,全面反映首都师范大学美术学院在艺术创作、人才培养、科学研究等方面取得的成就,近日,"为学、为师、为艺——庆祝首都师范大学建校60周年美术作品展"在中国美术馆开幕。本次展览面积涵盖中国美术馆一层七个展厅,以首都师范大学美术学院教师近年创作的艺术精品为主,同时包含优秀学生作品、校友作品、离退休教师作品,以及首都师范大学美术学院多年积累的珍贵藏画,共五百余件。包括中国画、油画、版画、综合材料技法、平面设计、环境艺术、新媒体影像作品等,全面反映了首都师范大学美术学院艺术创作的整体水平,人才培养方面取得的辉煌成就,以及近五年来师生创作的最新成果。

点评_ 本次展览为公众提供了一个集中审视现代美术学院教育系统的平台,也展现出首师大美院的师生们立足当下,对美术教学和美术创作进行的探索与实践。

NO.3
青年水墨三步曲——"中国当代青年水墨年鉴"展

事件_ 近日,"中国当代青年水墨年鉴"展在成功举办以"虚实""入境"为主题的第一、二回展之后,以"形神"为主题的第三回展于798圣之空间开幕,此次展览集邓先仙、李军、李婷婷、潘汶汛、彭剑、彭薇、吴雪莲、徐华翎、杨宇、祝铮鸣10位艺术家参展。该组艺术家的创作,在画面构成、水墨技法层面均有一定突破,且对技法的研究并非目的,而是作为手段,旨在探寻水墨表达的多种可能性。艺术家在偏重视觉图像的创造,强调观看的愉悦性,在创造形象的同时也在传达情绪,将传统画论中的"以形写神"在当代语境下进行新的演绎,与该展览主题"形神"相契合。"中国当代青年水墨年鉴展"是中国现当代美术文献研究中心(CCAD)重点学术项目,除系列学术展览外,项目还包括与人民美术出版社合作出版的系列丛书《中国当代青年水墨年鉴》。

点评_ 通过展示作品及文献记录的方式呈现当代青年水墨的创作现状,梳理其中线索,可谓是对当下青年水墨艺术整体面貌的一种总结,同时,中国水墨艺术的未来趋势也许就蕴藏其中。

NO.4
独与天地精神往来——刘勃舒八十艺术展

事件_ 由中国国家画院、中央美术学院、中国美术家协会和中国国家博物馆共同主办的"独与天地精神

往来——刘勃舒八十艺术展"近日在中国国家博物馆南 14 展厅举行。此次展览是对年届八十岁的艺术家刘勃舒从艺六十余年艺术生涯的全面回顾,共展出刘勃舒历年创作的艺术作品 50 余幅,从素描到写意水墨,从重大历史题材的人物绘画到潇洒自由的奔马及孤傲随性的雄鸡等,全面展示了刘勃舒先生非凡的艺术成就。在本次展览的作品中,刘勃舒 1955 年创作的《套马》格外引人注意,这张作品曾经入选当年在波兰华沙举办的第五届"世界青年与学生和平友谊联欢节国际美术竞赛"。自 1954 年的《群骏图》开始,刘勃舒就在徐悲鸿画马法的基础上探索自己的风格,将素描中轻松、简练地表现形象的方法运用到中国画的笔墨之中,是刘勃舒先生画马的精髓。

点评_ "独与天地精神往来"正是对刘勃舒先生 60 余年绘画精神的写照,而他笔下的艺术世界也将通过此次展览为更多的观众所熟知。

PART 3 / 热点 HOTSPOT

1月

NO.1
艺术品指数期待优化　剔除"假拍"成关键

事件 _ 艺术品指数对于当代中国市场的指引作用一直被忽视,不少艺术从业人员认为当代艺术市场变化大、波动强,虽然有数据存在,但是由于某些假拍出现,无法辨认指数的真实性和可靠性。2013 年 11 月 6 日,商务部在"典当拍卖租赁"专题新闻发布会上透露,商务部正会同中国拍卖行业协会等单位携手开展中国文物艺术品拍卖指数的编制工作。无独有偶,央视经济频道在 2013 年 11 月 11 日播出的节目中提到,央视与雅昌携手研发的艺术品指数已正式启动。据专家分析,三方合作各自履行不同职能,有利于数据优化,去伪存真,从而更接近"真实指数"。

点评 _ 经过优化后的艺术品指数将更具有真实性和权威性,这有助于中国当代艺术市场向更加规范化、合理化的方向发展。

NO.2
文交所探索新模式介入艺术品交易

事件 _ 自十八届三中全会提出要发展多层次资本市场以来,沉寂了一段时间的文交所在被叫停艺术品份额化交易之后,开始积极探索艺术品交易的新模式。元盛文交所近期与北京产权交易所等专业机构共同推出"艺术品转让和后续服务专项计划",就是在探索艺术品交易和收藏投资的新模式,该模式将启动"确真规范交易"和"后续全程保障"双保险。转让方首先将持有的艺术品完成确真权属鉴定、价值评估、防伪等事项,再以单件艺术品为交易单位在北京产权交易所的交易平台挂牌转让。转让完成之后,收藏投资人既可将艺术品实物带回家,也可委托存管于第三方的专业机构。

点评 _ 文交所对于新模式的探索,若能确保艺术品的真实性并提供完善的售后服务,将会在解决传统市场中存在的保真鉴定、价值评估、权益保护等问题上做出一定贡献,从而扩大艺术品投资的范围。

NO.3
今日美术馆携手安盛艺术品保险打造美术馆艺术品安全规范

事件 _ 近日,今日美术馆新的执行团队选择与国际机构安盛艺术品保险合作。而此次合作,今日美术馆将携手安盛艺术品保险打造美术馆艺术品安全规范并推进基础行业规范,合作双方将着力在如何规避艺术品风险、艺术品受损的修复以及艺术品彻底损坏后的赔付等方面进行研究合作。今日美术馆建馆 10 年来,作为一直领跑中国的民营美术馆建设进程的代表,其曾在安盛艺术品保险的推荐和帮助下,完成了全球风险评估 GRASP(Global Risk Assessment Project)并获得 97 分的高分。伴随着此次与安盛艺术品保险的合作,今日美术馆将继续借鉴国际经验,为中国的民营美术馆建设进

行更进一步的探索和实践。

点评_ 作为中国民营美术馆的领航者，今日美术馆与安盛艺术品保险联手打造对艺术品"事先维护，事中保护，事后赔护"的安全规范体系，在客观上对建立美术馆艺术品安全规范具有示范意义。

NO.4
自贸试验区艺术品交易：酝酿三个突破

事件_ 11月24日，上海自由贸易试验区（又称"自贸试验区"）内举行了首场拍卖会。首场拍卖会的拍品为钟表、珠宝两大类，共计92件，总值约为960万至1000万元人民币，来自海外的拍品份额占本场拍卖会的76%。自贸试验区将在今年底至2014年就文化艺术品交易领域酝酿多项突破，其中包括文化艺术品进口实现真正"一线放开"的政策、外资经营文物艺术品资质的突破，以及进口艺术品进入中心城区过程中自贸试验区担保功能的升级和相应财务成本的节约。

点评_ 自贸实验区是艺术市场发展新兴向荣的体现，此举的确是一个创新，但这只是一种办事方法，面对每一个案例进行特批，而不是一项政策。未来如果能形成一种常态化的规则相信会更好的体现其价值。

2月

NO.1
沈桂林携十亿巨款"失踪"　美丽道艺术机构受影响

事件_ 近日，海南省工商联副主席、海南省收藏家协会会长、海南泰达拍卖有限公司和海口泰特典当有限责任公司的法人代表沈桂林，涉嫌诈骗巨款"失踪"，经粗略统计，目前已有约150名债权人登记，涉及金额逾10亿元人民币。此外，沈桂林还投资了"美丽道国际艺术机构"，任该机构的董事长。事出之后，北京美丽道受到最为直接和严重的影响，北京美丽道画廊的不少作品已被运走抵债。上海美丽道的运营虽不会受到决策上的影响，但能否继续沿用"上海美丽道"这个名字成了未知数。

点评_ 该事件的发生，让一个真实的沈桂林和他的"泰达系"逐步浮出水面。如今，沈桂林非法融资的巨款究竟流向何方，而他本人又身在何处？该事件又将以何收场？成了公众关心的问题。

NO.2
中国雕塑家鸿韦在卢浮宫获"泰勒大奖"

事件_ 在2013年12月12法国卢浮宫国际展览上，中国雕塑家鸿韦的《沉思的重量》荣获国际展雕塑类最高奖项"泰勒大奖"。泰勒大奖是法国巴黎秋季沙龙的最高奖项，自成立以来，共有三位中国雕塑艺术家荣获，另两位是蔡志松、李向群。法国美协主席米歇尔·金亲自为鸿韦颁奖，法国前美协主席贝拉尔也热情接见了他。鸿韦于2005年7月毕业于中央美术学院雕塑系，同年8月前往陶艺专业全美排

名第一的纽约州阿尔弗雷德大学艺术设计学院，攻读硕士研究生。他 2007 年 8 月受聘为该校艺术设计学院讲师，2011 年 8 月当选联合国教科文组织国际陶艺家协会会员，目前任教于首都师范大学美术学院，同时为美国阿尔弗雷德大学访问学者。

点评 _ 泰勒大奖花落中国青年雕塑家之手，是对其个人的鼓励，也让更多的中国青年雕塑家提振信心。期待鸿韦以及更多的美术工作者，能在自己的事业上屡创佳绩。

NO.3
国家艺术基金将成立　个人机构均可申请

事件 _2013 年 12 月 24 日，文化部副司长陶诚在"完善文化管理体制专家座谈会"上透露，国家艺术基金将于近期成立。国家艺术基金作为公益性基金，主要来源是中央财政拨款，同时依法接受自然人、法人或者其他组织的捐赠。其资助项目分为一般项目和特别项目，资助范围包括艺术的创作生产、宣传推广、征集收藏、人才培养等方面。其资助方式有三种：项目资助，根据申报类别以及评判情况予以资助；优秀奖励，对优秀作品以及优秀人才进行表彰、奖励；匹配资助，对获得其他社会资助的项目进行陪同资助。

点评 _ 国家艺术基金面向社会，符合条件的机构和个人均可按申请，不仅推动了艺术事业的发展，同时也提高了全民参与国家文化建设事业的积极性。

NO.4
故宫宝蕴楼进行修缮

事件 _ 故宫西侧紧邻西华门，有一处砖木结构的西洋楼，名叫宝蕴楼，自 1915 年建成以来，近百年间一直秘不示人。2013 年 12 月 24 日，这座曾保存沈阳故宫、承德避暑山庄 23 万件文物的故宫藏宝库开启大门，启动修缮。经过修缮后宝蕴楼将不再存放文物，而是变身展厅，举办"故宫博物院院史陈列"，展示民国时期故宫的历史变迁。此外，延禧宫、水晶宫区域以及周围 20 世纪 30 年代初建造的库房，经过修缮后将作为故宫的外国文物馆。这两组建筑一东一西，分别展示中外两种文化，十分令人期待。按照计划，整个修缮工程预计于 2015 年 5 月底竣工。

点评 _ 宝蕴楼作为故宫明清建筑群中唯一的民国建筑，蕴含了深厚的历史文化底蕴，经过修葺，我们将有机会重温故宫的历史变迁。

3 月

NO.1
全国首次可移动文物普查结果公布　涉及藏品上亿

事件 _2014 年 1 月 14 日上午，国家文物局通报了全国首次可移动文物普查的开展情况：2013 年，国有

单位文物收藏情况摸底调查基本完成,其中涉及国有博物馆、藏有文物的图书馆、美术馆、档案馆等150万个国有单位,上亿件文物藏品。目前,已有半数省(区)市基本完成国有单位调查工作。自2014年2月起,国家文物局将正式开展文物采集认定,对已有的资源进行审核。据悉,此次普查登记工作预计于2016年底结束,国家文物局将建立起全国可移动文物普查信息登录平台,届时各类藏品以名称、年代、保存状态等14项信息入库,方便公众进行查询和了解。

点评_ 全国可移动文物普查工作的开展有助于解决目前可移动文物存在的数量不清、保管情况不明等问题,使全国可移动文物的管理更加系统规范。

NO.2
巨额艺术品税成"流浪文物"回家障碍

事件_2013年,中国藏家在海外文物艺术品市场中"高歌猛进",这在促进海外文物回流的同时,艺术品税所带来的问题也日渐白热化。根据我国关税税则中的"第二十一条",中国藏家或拍卖行在从海外购买、征集文物时,入关需要交两种税,即艺术品关税和艺术品增值税。目前我国艺术品关税为6%,增值税为17%。有业内人士透露,在高额税率的逼迫下,现在我国国内艺术品市场上百分之六十到七十的份额都是地下交易,大部分藏家将文物艺术品随身携带以便入关。针对艺术品税目前的尴尬和混乱局面,业内专家也指出,将艺术品关税免除,并将包括增值税在内的艺术品各个环节的税进行综合征收,征收一个税率控制在6%以下的"艺术品综合税"不失为一个较好的解决方案。

点评_ 虽然目前巨额的艺术品税使得海外文物的回流困难重重,但随着国家对相关政策的改进和完善,定会有越来越多的重要文物顺利回归。

NO.3
美院教授微信上办画展 火爆朋友圈

事件_2014年1月15日晚上,一则微信被艺术圈内人士不断转发,火爆了微信朋友圈。这就是中央美术学院教授易英发布的"另一面:作为画家的易英"微信艺术展。易英是国内著名的艺术批评家、西方美术史学者,却很少有人知道他还是个油画风景写生爱好者。此次微信艺术展是由易英教授的学生策划的,目的是想通过一种轻松好玩的方式展示出易英的油画作品。未曾料到这种不按常规出牌的"微信艺术展"一经发出就得到众多艺术圈人士的认可与呼应,连北京大学美学与美育研究中心副主任彭锋教授都在微信里回复说"早听说易老师画画,没想到画得这么好",让这一展览着实在艺术圈里小小火爆了一把。

点评_ 随着微信应用的普及,人们已经习惯每天在朋友圈里分享各种新奇事,这种新的交流和沟通方式不仅影响着日常生活,也在悄然改变着艺术在人们生活中的存在方式。

NO.4
著名油画家忻东旺于 2014 年 1 月 11 日逝世

事件_2014 年 1 月 11 日晚 18：00，著名油画家忻东旺因癌症在北京肿瘤医院逝世，享年 51 岁。忻东旺是中国美术家协会会员，中国油画学会理事，曾先后任教于山西师范大学、天津美术学院、清华美术学院，他的作品中始终包含着艺术家深切的社会意识和人文关怀精神。在 2013 年"相由心生——忻东旺艺术作品展"的自述中他曾这样说："50 岁是一个熟悉又遥远的概念。因为在儿时，50 岁好像是父辈们的专属年龄……谁知却如此快地悄悄逼近我的身边……我希望我的绘画具有民族的气质，我希望我的绘画具有当代文化的深度，我希望我的绘画具有人类审美的教养。我将为此继续奋斗，五十岁虽然是翻越了生命跨度的山头，但艺术的高峰是我永远攀登的方向"。

点评_忻先生的离世给我们留下了太多怀念和不舍，愿忻先生一路走好。

4 月

NO.1
故宫沉睡文物或将大白天下

事件_北京故宫博物院收藏的青铜器、殷墟甲骨等珍贵文物，很多都在文物库房"沉睡"，并没有发挥其应有的研究价值。随着"故宫研究院"即将展开十一项科研与出版项目，它们将有望"大白于天下"。该项目启动后，故宫研究院将引进人才，建立与其他机构合作的新机制，开拓新的学术视野。此外，北京故宫还就此提议实行北京与台北两岸故宫合作计划，对双方馆藏的两千余件青铜器及其铭文做综合考察与研究，写出新的铭文考释。目前，该提议已得到台北故宫的积极回应。

点评_北京故宫博物院的这一措施，使沉睡已久的文物重新实现其价值，更让公众一饱眼福。

NO.2
文化部正式启动《画廊从业人员规范》和《画廊评级标准》制定工作

事件_继 2011 年 9 月北京画廊协会成立、2012 年 6 月"艺术红坊暨画廊联盟"正式启动之后，2014 年初，文化部正式启动《画廊从业人员规范》和《画廊评级标准》制定工作，为画廊业的健康发展提供保障。画廊是我国艺术品市场体系中的一级市场，但由于大陆地区的画廊业起步较晚，整个画廊市场发展并不稳定。没有明确的行业定义和从业标准，部分非专业画廊缺乏规范和信誉等问题，阻碍了国内画廊业的发展。此举将使国内画廊业有规可循，最终制定完成的两份规定将率先在北京地区推广实行。

点评_《画廊从业人员规范》和《画廊评级标准》的颁布将使我国画廊行业发展更规范有序，在完善一级市场的同时，更能促进我国艺术品市场的平稳快速进步。

NO.3
台北故宫 50 多幅吴镇 3 幅半是真迹

事件 _ "台北故宫 50 多幅吴镇作品,只有 3 幅半是真迹","《唐怀素自叙帖》不可能是唐朝人的笔迹……"这些对中国艺术史近乎颠覆的观点,均来自英国牛津大学东方研究所博士、艺术史学者徐小虎在 2012 年推出的博士论文《被遗忘的真迹:吴镇书画重鉴》。20 世纪 80 年代,徐小虎曾经为在台北故宫找出自己认为的真迹,从加拿大迁居中国台湾,花费大量经费从台北故宫提画,反复研究,最后得出惊人结论:现存台北故宫的 50 多幅吴镇书画中,只有 3 幅半是真迹。虽然她此后文章不能在台湾发表,在任何鉴定场合也成为不受欢迎的人,但仍有人称赞她为"少有的干净、率真和少功利性的学者"。

点评 _ 在对文物艺术品进行鉴定时,学术鉴定本身即是思辨的过程。而徐小虎率真的性格,大胆的鉴定观点,也着实给学术界带去了一阵不小的波澜。

NO.4
盘点 2014 全国两会中的美术界政协委员

事件 _2014 全国政协十二届二次会议于 3 月 3 日举行。据统计,此次会议有唐勇力、欧阳中石、范迪安、刘小东、汪国新等 40 位美术界人士参加。他们多数不是第一次参加政协会议,且绝大部分艺术家来自传统艺术界,而刘小东作为首次入选的两会委员,同时也是新中国建立以来首次列席的当代艺术家,无疑成了此次美术圈内关注的重点。虽然对于他的入选界内存在各种讨论,但刘小东表示:"大家能这么信任的让我代表当代艺术界,我感到受宠若惊。作为一个两会代表来讲,在很多领域可能我也是无法胜任的,但我会站在公平公正的立场上为中国当代艺术说点话。"

点评 _ 从两会中美术界政协委员的变动就可看出,中国的艺术领域格局也在发生着调整,当代艺术在国内艺术界的影响力有所提升。

5月

NO.1
华人艺术家朱德群逝世:留法三剑客的时代结束

事件 _2014 年 3 月 26 日,著名华裔艺术家朱德群在巴黎家中去世,享年 94 岁。朱德群 1920 年出生在安徽,1941 年毕业于杭州艺专(现中国美术学院),1980 年入籍法国,是法兰西学院第一位华人院士。巴黎评论家让·法朗索瓦·沙布朗评价他为"20 世纪的'宋代画家'",意寓朱德群的抽象艺术既是现代意识的体现,又充满了中国传统文化的古典精神。在中国艺术史上,朱德群、赵无极、吴冠中通常被视为是林风眠的三位最优秀的学生。朱德群的溘然长逝,标志着中国旅法现代主义艺术家群体中最后一位大师的离去。

点评＿朱德群与吴冠中、赵无极等都是由中国美术家之父林风眠培养的国美第二代艺术家的优秀代表，而三位的相继离去，不仅是当代世界美术史的哀痛，也宣告着"留法三剑客"时代的结束。

NO.2
皿方罍"身首合一，完罍归湘"

事件＿纽约时间2014年3月19日，佳士得官方网站发布消息称来自中国湖南的收藏家群体向佳士得正式提出联合洽购皿方罍，以促成此青铜重器"身首合一，完罍归湘"。皿天全方罍自1922年于湖南省桃源县漆家河出土之后不久，便盖身分离，开始了长达88年辗转流徙、离散无常的坎坷命运。时至今日，在湖南省公、私单位和热心人士的合力推动之下以及纽约佳士得拍卖公司与皿天全方罍当前所有者的积极沟通之后，流落海外近一个世纪的商周青铜器皿天全方罍器身终将重归故里与器盖合璧，并由湖南省博物馆永久收藏。

点评＿"万罍之王"被一分为二近百年，今日终于身首合一，这不仅是国宝的回归，更是中华文明的传承和延续。

NO.3
《2013中国艺术发展报告》发布

事件＿2014年3月26号，由中国文联组织编写的《2013中国艺术发展报告》（以下简称《报告》）首发式在京举行。《报告》中提到：2013年的艺术创作，顺应共筑中国梦的时代潮流，积极讲述中国故事、唱响中国声音、书写中国形象，用艺术的方式点亮中国梦。《报告》首席专家、北京大学艺术学院院长王一川提到，在美术方面美术家采风团赴河西走廊开展以"追寻中国梦"为主题的写生创作；书法方面举办"中华情·中国梦"中秋美术书法作品展、"书写时代"全国名家书法作品展等都是传达中国梦的重要形式。同时，他也指出，要正确处理中国梦与个人梦之间的关系，把人民群众的人生梦想与中华民族的强国梦、复兴梦紧密结合在一起，切实提升文艺作品的感染力和影响力。

点评＿《2013中国艺术发展报告》全面总结了2013年中国艺术各门类的发展历程，指出当前文艺领域存在的问题，探讨文艺发展趋势，为未来中国艺术发展指明了方向。

NO.4
纽约举行"中国艺术市场：现实与未来"高峰论坛

事件＿2014年3月13日，中国拍卖协会与美国艺术行业机构Artnet公司联合举办的"中国艺术市场：现实与未来"国际高峰论坛在纽约举行。本次论坛围绕"新兴经济体下的中国艺术市场""中国艺术品需求和艺术品金融化趋势""中国当代艺术的发展""国际视野下中国拍卖市场的展望"四个话题展开讨论。此次中国艺术市场国际高峰论坛邀请了全球艺术市场中诸多重要的机构组织、拍卖、画廊经纪、收藏、

艺术市场研究、艺术品金融等方面的领军人物参加,共同分享二十年来中国艺术品市场所取得的辉煌成果。论坛围绕全球化背景下中国艺术品市场发展新的机遇与挑战、推进东西方艺术市场的了解、融合及共同探寻未来艺术市场新增长和新方略等方面展开讨论。

点评_ 此次国际高峰论坛的成功举办表明中国的艺术品市场愈发成熟,在国际艺术品交易中也开始扮演重要角色,但要实现国内艺术市场的规范化仍有很长远的路要走。

6月

NO.1
百余画廊"五一"打造艺术嘉年华

事件_ 2014年5月1日至3日,由世界各地近150家画廊和艺术机构打造的"2014艺术北京博览会"在全国农业展览馆举行。本届艺术北京博览会总展出面积超过2万平方米,展出艺术品达千余件,既有对经典作品的守望,也有同当代艺术的对话。除了常规的画廊展区以外,艺术北京还将推出12个具有学术性的专题展览,内容涉及当代艺术、国画水墨、西方经典油画、中国民间艺术、设计艺术等。届时法国驻华大使馆、以色列驻华大使馆、墨西哥驻华大使馆、北京塞万提斯学院也将在"艺术平台"这一板块为观众带来国际前沿的艺术作品。为了拉近艺术与公众的距离,激发观者的参与感,今年艺术北京仍沿用"寓艺术于环境"的理念,在博览会场馆外推出PARK—2014艺术北京"ART ZONE"特别项目,把雕塑、装置、灯光结合起来,与周围环境融为一体,为公众提供一次在户外环境中观赏和体验最新当代艺术作品的独特机会。

点评_ 艺术北京博览会自2006年起至今已经成功举办了八届,本届艺术北京更充分地发挥了艺博会作为艺术推广和交流平台的功能,而艺术北京也逐渐成为中国乃至亚洲地区的重要标志。

NO.2
中华艺术宫或隐瞒谢稚柳画作遗失真相

事件_ 近日,由一名不愿公开身份的国内艺术界人士发布消息称,中国近现代画家、前国立中央大学艺术系及国立重庆艺专教授、上海博物馆顾问谢稚柳藏于上海中华艺术宫库房的几套册页和数十幅扇面作品不翼而飞。该人士指出,信息是受丢失艺术品的艺术家家属嘱托代为发布,同时也向馆内高层同仁确认过,知晓作品失窃是在春节假期过后,即至今馆方已隐瞒近三个月。中华艺术宫于四月中旬开始撰写报告交代此事,报告称数十件作品只是暂时找不到,又指遗失的作品"材质不佳、内容雷同、应酬之作、仅作价七百余元(人民币)"。而据发布消息的人士估计,丢失作品价值数千万元。

点评_ 虽然艺术品安保问题已被提上议事日程,但艺术馆馆藏丢失案件频频发生、案发后不及时上报、没有应急预案等一系列问题也对艺术品机构在责任和安全方面提出了更高的要求。

NO.3
文化部公布《国家艺术基金章程（试行）》

事件_ 国家文化部公布的《国家艺术基金章程（试行）》于 2014 年 5 月 1 日开始实行。国家艺术基金为公益性基金，成立于 2013 年 12 月 30 日，基金来源包括中央财政拨款和自然人、法人或其他组织的捐赠。国家艺术基金资助范围面向全社会，主要用于艺术的创作生产、传播交流推广、征集收藏、人才培养等，国有或民营，单位或个人均可按申报条件申请基金。国家艺术基金的资助方式分为"项目资助""优秀奖励""匹配资助"三类，分别对项目申报类别及评审情况、优秀作品和杰出人才以及其他社会资助项目进行相应的表彰和资助。同时章程规定，申请项目有弄虚作假、违背公序等问题，将被追回已拨经费并取消项目承担主体和相关人员三年以上申请和参与新资助项目的资格。

点评_《国家艺术基金章程（试行）》的公布在一定程度上为集体或个人参与到艺术创作中提供了保障，促进了公众参与文化事业的热情和积极性。

NO.4
第七届上海中国古玩艺术品博览会隆重举行

事件_ 第七届上海中国古玩艺术品博览会（简称"古博会"）近日在上海东亚展览馆隆重举行，本届"古博会"由全国工商联古玩业商会和上海市徐汇区人民政府主办，上海云州古玩城承办。此次"古博会"展览占地面积达 5000 平方米，参展商逾 200 家，展品多达数万件，涵盖了瓷器、玉器、青铜器、古籍、书画、文房四宝、木雕杂件等，其中不乏青花封侯拜相莲子罐和白玉立体圆雕德禽鸿雁这样的精品。中国古玩艺术品博览会自 2008 年起每年 4 月举办，吸引了诸多知名的展商携精品前来参展，如国内古玩城团队、台港澳团队、海内外著名藏家团队等，展品质量和展商信誉也具有可靠地保证，"古博会"逐渐成了国内古玩界知名的品牌博览会。

点评_ 经过了七届的发展，中国古玩艺术品博览会已具相当规模和影响力。相信随着上海自贸区的建设，"古博会"定能得到蓬勃的发展，逐渐走上国际化发展道路。

7 月

NO.1
第八届 AAC 艺术中国终极大奖在慈宁宫揭晓

事件_ 近日，"第八届 AAC 艺术中国·年度影响力评选（2013）"山水文园特约巅峰之夜颁奖盛典在故宫慈宁宫举行。当晚包括故宫博物院院长单霁翔、拍卖界权威温桂华、胡妍妍、著名艺术家靳尚谊、徐冰等在内的 600 多位重要嘉宾齐聚故宫，共赏这场年度艺术盛典，见证了"年度艺术出版物大奖""特殊贡献奖"等十三项终极大奖的诞生。本次评选活动是对 2013 年当代艺术家、艺术事件及艺术市场情

况等进行的年度性总结，旨在鉴证中国当代艺术的成长，推动中国当代艺术的发展。此外，在颁奖典礼现场，众多机构和嘉宾还携手开展慈善活动，为贫困地区孩子们的艺术梦想贡献一份力量。

点评_ 与前几届评选活动相比，此次AAC的学术水平更高，评选机制也更加清晰。经过八年的发展，AAC逐渐成为推广和宣传中国优秀艺术家、艺术作品具有公信力的重要平台。

NO.2
山寨狮身人面像引埃及投诉

事件_ 埃及的狮身人面像作为埃及标志性旅游景点，在很多人心目中的吸引力和影响力都是首屈一指的。而近日，在河北省石家庄市的一所文化创意园建起的高仿狮身人面像，却遭到了埃及文物部门的投诉，称中国的这一复制行为违反了相关条约规定。该文化创意园负责人回应说，这座山寨版的狮身人面像实际上是为拍戏而搭建的临时场景，拍摄完毕就会改景，其目的并不是为了创收。而国内外对于这一事件也持不同看法，部分埃及人对中国的复制行为表示不满，也有一部分埃及人认为此事纯属小题大做，中国驻埃及大使馆新闻处主任、新闻发言人宗宇则表示，目前尚未接到埃及方面正式通知。

点评_ 无论该文化创意园出于什么目的，我们都应对埃及方面的做法表示理解。同时，我们也不禁要问目前仿制他国建筑的微缩景观屡见不鲜，它们是否存在着侵权风险呢？

NO.3
歌德拍卖莫言手稿乃潘家园废品收购所得

事件_ 莫言短篇小说《苍蝇·门牙》的手写原稿将亮相2014年北京歌德拍卖有限公司的春季拍卖专场"小雅观心——赵庆伟藏重要名家书稿、手札"中。但近日却有报道称，手稿作者莫言找到委托人赵庆伟，希望赵庆伟能归还手稿并将其捐赠给现代文学馆进行保存。在与莫言的通话中，赵庆伟坦言手稿是他从潘家园废品收购处所得。当莫言表示愿意以赵庆伟的收藏价或高于收藏价的价格回购手稿时，赵庆伟则说他同意无偿捐赠。但北京歌德拍卖有限公司拍卖市场部负责人王先生却表示，目前歌德还没有接到任何要求停拍的消息。

点评_ 当下，名人手稿拍卖的现象已逐渐增多，这其中涉及艺术家个人、委托人和拍卖公司三方面的利益关系，一旦出现纠纷，当中的孰是孰非很难辨清。

NO.4
国家成立重点文化项目保护海量珍贵老唱片

事件_ 中华老唱片数字资源库项目情况通报会日前在北京召开。据悉，中华老唱片数字资源库项目已列入《国家十二五时期文化改革发展规划纲要》，成为国家级重点文化项目。目前中国唱片总公司保存着13万面唱片金属母版和5万条磁性胶带，其中1949年以前的唱片模板有4万余面，均是典藏的珍贵孤

品模板，艺术价值很高。而据项目负责人、中国唱片总公司总经理周建潮介绍，中国唱片总公司通过前期硬件设施的投入、老唱片的文物搜集和社会收集以及项目实施过程中技术的应用，目前已完成了近2万条开盘胶带母版的数字化采录。

点评_ 对老唱片母版进行数字化处理，不仅是对中国珍贵老唱片的保护和开发，更带动了中国音乐产业的数字化转型，为中国音乐产业的繁荣发展做出贡献。

8月

NO.1
中国大运河、丝绸之路列入《世界遗产名录》

事件_ 近日，在卡塔尔多哈召开的联合国教科文组织第38届遗产大会上，中国的"大运河"项目和中国、哈萨克斯坦、吉尔吉斯斯坦跨国联合申报的"丝绸之路"项目被列入《世界遗产名录》，这也成了中国申请的第32、33项世界文化遗产。此次申报的成功，标志着大运河、丝绸之路的真实性，同时其在历史上发挥的作用与价值也得到世界范围内的充分认可。中国政府也将恪守《世界遗产公约》及其操作指南的有关要求，继续为大运河、丝绸之路等文化遗产提供保护，并继续团结各利益相关方，进一步巩固跨地区、跨行业对话和协调机制，深入探讨巨型线性文化遗产尤其是活态文化遗产的保护、管理和利用模式。

点评_8年申遗之路圆满成功，不仅使两项文化遗产的历史价值得到肯定，更增强了中国与中亚、阿拉伯国家在战略合作方面的现实意义。

NO.2
李克强赠希腊总理三星堆文物复制品

事件_ 日前，国务院总理李克强与希腊总理萨马拉斯共同出席希腊伊拉克利翁博物馆的开馆仪式，在此期间李克强向伊拉克利翁博物馆赠送了来自中国四川三星堆遗址的青铜面具复制品。随同青铜面具一起送出的，还有英文版图书《三星堆：古蜀王国的神秘面具》。据悉，被誉为"千里眼顺风耳"的青铜纵目面具于1986年在三星堆二号祭祀坑出土，是三星堆六件国宝级文物之一。而这件国宝级文物复制品被作为国礼送出时，希腊人也把新博物馆的第一张门票送给了中国国务院总理李克强，表示对中国客人的最高尊重。

点评_ 文化的交流成了国与国之间交往的重要基础，它将使两国古老厚重的历史文明焕发出新的生机，同时中希双方的互利共赢合作之路也将越走越宽。

NO.3
中国国家博物馆在全球人气最旺博物馆中排名第三

事件_ 近日，"国际主题公园协会"（Themed Entertainment Association）发布了全球人气最旺博物馆排名

数据报告。在该报告中排名第一的是位于法国巴黎的卢浮宫，排名第二的是美国华盛顿的自然历史博物馆，排名第三的即是中国国家博物馆，而美国国家航空和太空博物馆、英国伦敦大英博物馆、美国纽约大都会博物馆均在中国国家博物馆之后。并且，该排名与每年博物馆入馆人数数量的变化也有着密切的关系。据悉，排名第一的卢浮宫在 2013 年的入馆人数比 2012 年下降了 4%，而排名第三的中国国家博物馆入馆人数却较之 2012 年上涨了 38.7%，因而中国国家博物馆也成了排名前 20 的人气博物馆中成长最快、游客访问量增幅最大的一个。

点评_ 中国国家博物馆是展示中华民族历史与文化的重要平台，而本次全球第三的国际排名不仅反映出中国博物馆建设水平和综合实力的提升，更意味着中国日渐强大的文化实力与国际竞争力。

NO.4
国内多家博物馆推出馆藏文物"创意饼干"

事件_ 近日，国内多家博物馆都纷纷推出了以馆藏文物为原型的创意饼干，这些饼干一经推出就迅速走红。最先走红的是由苏州博物馆文创团队为今年的博物馆日而特意研发的秘色瓷莲花碗曲奇饼干，目前该饼干在网上的销售量已接近 200 件。无独有偶，四川广汉三星堆博物馆的官方微博随后也晒出了以三千年前的古蜀面具为原型制作的文物饼干；陕西历史博物馆更推出了一系列文物饼干，西汉皇后之玺玉印、汉代长乐未央瓦当、唐代开元通宝货币、盛唐银器舞马衔杯银壶等都成了栩栩如生的饼干图案。苏州博物馆工作人员还表示，接下来以苏州博物馆建筑为原型的创意食品也将陆续推出。

点评_ 以博物馆馆藏文物为原型的创意食品既贴近百姓生活又具备丰富的内涵，不仅成了博物馆在生活中颇受欢迎的衍生品，更在潜移默化之中增强了大众对中国传统文物的认识。

9 月

NO.1
藏家刘益谦用 2.8 亿港元鸡缸杯喝茶

事件_ 在 2014 年 4 月举行的香港苏富比春季拍卖会上，上海藏家刘益谦以 2.8 亿港元将玫茵堂珍藏明成化斗彩鸡缸杯收入囊中。近日，这件珍贵的拍品终于顺利移交买家，从香港苏富比回到上海，进入徐汇滨江的西岸艺术品保税仓库。而在办理交接手续的过程中，刘益谦竟然用这件价值连城的鸡缸杯喝了口茶，此举也被广泛传播到互联网上，引起了无数网友的感叹。当面对公众的诸多言论时，刘益谦解释道："我其实就是用这个方式来表达一下当时的兴奋之情。你想想，这杯子距今有 600 年了，当年皇帝、妃子都应该拿它来用过，我无非是想吸一口仙气。"

点评_ 继"《功甫贴》真伪"事件后，"鸡缸杯喝茶"一事再次将刘益谦推到了舆论的风口浪尖。然而抛开鸡缸杯本身的文物价值和高昂的价格，喝一口茶或许也是藏家本人自然表露出的"凡人冲动"。

NO.2
故宫博物院推出"掌上故宫"智能导览应用

事件 _ 近日,故宫博物院正式推出了一款智能导览应用——"掌上故宫",该应用是由故宫出版社和故宫宣传部共同制作的。据悉,这款轻便小巧的导览能利用卫星定位为游客详细解读故宫每座宫殿背后的典故,同时它还可以为故宫游客提供多种精品游览路线,游客可根据自己的兴趣利用 GPS 准确定位。而这款"掌上故宫"中内置的古典相框和"清宫范儿"大头贴更是方便了游客随时随地地进行拍照,未能亲自参观故宫的公众也可通过该应用中图文并茂的"故宫百科"轻松了解故宫的整体概况。目前,公众可以在 App Store 和腾讯、百度、360、小米等应用市场免费下载使用"掌上故宫"智能导览。

点评 _ 故宫博物院此次推出的智能导览与之前提供的日租导览器相比更加的轻便快捷,适用人群的也更加广泛。它不仅能够方便广大游客从各方面了解故宫,更使公众体会到了游览故宫的乐趣。

NO.3
国家典籍博物馆开放《资治通鉴》手稿将露真容

事件 _ 据悉,位于北京国家图书馆总馆南区的国家典籍博物馆将于 2014 年 8 月 1 日向社会团体开放,于 9 月 9 日国图 105 岁生日当天向全体公众开放。这也意味着关闭三年之久的国图老馆重张,同时作为我国首家典籍博物馆,它也成了一种全新的图书典籍阅览形式。据国图馆长韩永进介绍,国家典籍博物馆建筑面积达 11549 平方米,设有 9 个展厅,届时读者不仅可以在善本古籍展厅看到国图的四大珍藏《永乐大典》、《四库全书》、《赵城金藏》、《敦煌遗书》,还将看到司马光编纂的《资治通鉴》原稿残本。目前这卷真迹仅存 465 个字,曾经过许多名家的收藏,在其左上角有一方印记,证明曾是乾隆皇帝的珍藏。

点评 _ 对于大多数人来说,这些国宝本身是无法碰触的,而图书文献又是供人翻阅的。因而国家典籍博物馆的开放和其中智能新设备的运用真正实现了大众与文物典籍之间的近距离接触。

NO.4
武汉大学建校图纸成国家一级文物

事件 _ 日前,经湖北省文物管理部门鉴定,1929 年由美国人开尔斯设计的武汉大学建校图纸被确定为国家一级文物,此次入选的图纸共 59 套、117 张,其中涉及法学院、老图书馆、理学院、工学院、宋卿体育馆等。目前,武汉大学建校图纸被保存在武汉大学档案馆,确保其环境恒温恒湿。湖北省文物博物馆处处长余萍介绍,"武汉大学建校图纸有真实的来源,就在档案馆。而且武大老建筑也是国宝级,符合文物历史、艺术和科学这三大价值。"除此之外,此次武汉大学的界碑也被评为国家一级文物。

点评 _ 武汉大学建校图纸保存之完好,设计之精致在中国的高等学府中实属凤毛麟角,现今从这些已成珍贵文物的图纸中也可以追溯"中国最美大学"的雏形。

10 月

NO.1
中国国家美术馆正式开建：面积约 12.9 万平方米

事件 _ 近日，坐落于奥林匹克公园中心的中国国家美术馆于 2014 年开建，预计在 2017 年底完工。建成后的国家美术馆将成为世界最大的国家美术馆，总建筑面积约为 12.9 万平方米，是现在中国美术馆的 10 倍。国家美术馆重在实现艺术博物馆的功能，以历史发展和未来发展作为两大主题，既展现 20 世纪以来中国美术的长期固定陈列，又为当代多种形态的视觉艺术提供充分展示，在此基础上还设立了书法篆刻、民间美术和国际艺术三大收藏展示区。中国国家美术馆的设计理念在国际上也具有重要意义，它既为 21 世纪的美术馆的标志，同时也印记着源远流长的中华文化。

点评 _ 中国国家美术馆是为了满足社会不断增长的审美需求而建，如何丰富馆内藏品，如何充分利用新馆的空间优势为大众奉献优质的展览，正是未来国家美术馆应考虑的重要问题。

NO.2
2014 年度国家艺术基金启动初评

事件 _ 近日，2014 年度国家艺术基金专家培训电视电话会议在国家图书馆举行。据了解，国家艺术基金一般项目的评审要经过初评、复评与终审三个程序。今年国家艺术基金的初评工作采用了干扰少、效率高、成本低的网上通讯评审平台来完成，初评专家组将从报名的 4000 余个项目中筛选出优秀者，最终预计只有 20% 左右的项目能够进入 9 月下旬的复评。国家艺术基金理事会副理事长兼秘书长赵少华提出，评审工作要始终做到导向正确、公平公正、坚持标准、清正廉洁，按照科学规范的工作程序，推选出优秀的艺术作品，努力发现有潜力的优秀艺术人才。

点评 _ 此次艺术基金的评选将在音乐、舞蹈、戏剧、美术、曲艺等方面发挥引领示范作用，鼓舞广大艺术工作者创作的积极性，充分发挥人民的创造力。

NO.3
国家文物局规定民宅不得办博物馆

事件 _ 日前，国家文物局下发了《关于民办博物馆设立的指导意见》，明确规定不得租借其他博物馆作为办馆场地，也不得使用居民住宅、餐饮场所、地下室以及其他不适合办馆或存在安全隐患的场地作为办馆场所。此外，《指导意见》还规定民办博物馆的办馆注册资金最低限额为 50 万元；馆藏展品数量不得少于 300 件，且真实可靠并有合法来源。另外，《指导意见》中还指出民办博物馆须配备符合条件的专职馆长或副馆长。专职馆长或副馆长应具有大学专科以上学历，有相关领域学术专长和 5 年以上博物馆从业经验。

点评 _ 近年来国内民办博物馆的数量虽不断上涨，品质却良莠不齐。国家文物局此次下发的指导意见可谓一场"及时雨"，在规范民办博物馆开设、增强民办博物馆学术水平等方面将起到良好的引导作用。

NO.4
中国文化首次唱响"美国亚裔传统月"

事件_ 恰逢中美建交 35 周年之际，由中美两国官方支持的大型中美友好交流活动——"美国亚太裔传统月 新世界中国周"不久前在美国盛大举行。1993 年由老布什总统倡立的"美国亚太裔传统月"，旨在感念亚太裔人对美国的贡献，在美国展现亚太裔民族丰富多彩的文化，引起美国对亚太国家的关切。历任美国总统，尤其是现任总统奥巴马，都非常重视此次年度节庆盛会，但中国文化以往并未呈规模介入，在美国首都华盛顿，中国文化的长时间缺席，加重了人们的期待。此次"新世界中国周"文化交流活动的主题首推非物质文化遗产，同时优选绝艺、武术、摄影、民乐、少儿绘画等多种喜闻乐见的艺术形式。美国亚太裔传统月期间，亚太地区有 10 余个国家的 30 多个团体前来展示各自的文化艺术。中国团因是唯一举办连续一周的团体，因而获得当地媒体和观众的特别关注，活动范围更是跨及华盛顿、弗吉利亚、马里兰。

点评_ 此次由清华大学教授邹文担任总策划的"新世界中国周"文化交流活动，是中国文化首次规模性地参加的"美国亚裔传统月"，并成为其中核心内容，可谓是中国文化海外交流的一大盛事。

11 月

NO.1
2014 全国艺术品市场法制宣传周在京举行

事件_ 近日，"2014 全国艺术品市场法制宣传周"启动仪式在北京国际饭店会议中心举行。此次活动由国家文化部文化市场司、中国拍卖行业协会主办，中国嘉德国际拍卖有限公司承办。今年的艺术品市场法制宣传周以"放心体验艺术魅力"为主题，在现场来自拍卖界、画廊界、收藏界等业界权威专家为公众讲解了最新的艺术品行业规范，普通艺术品爱好者也借此机会了解了拍卖流程细则、艺术消费趋势、画廊业发展和收藏市场现状。同时，2014 年新出台的《从业人员职业守则》、《拍卖标的审定规范》、《标的保存管理规范》三项新的行业规范也于现场发布。

点评_ 此次"法制周活动"发布的一系列制度有利于艺术品拍卖规范化发展，促进艺术市场法律规范体系建设。

NO.2
中国剪纸首次整体亮相"中国艺术品产业博览会"

事件_ 日前，由文化部和北京市政府主办的"中国艺术品产业博览会"在北京宋庄文化产业聚集区开幕。此次艺博会共开设了 5 个大的主题展区，吸引了 300 多家画廊参与。其中"中国剪纸专区"首次在中国非物质文化遗产的展示中亮相。据了解在剪纸专区共汇集了 11 位剪纸艺术家的 200 余幅代表作品，剪纸内容可谓精彩纷呈。如今，民间剪纸艺术在实际的传承与保护上依然存在着问题。对此，国家提出将

剪纸艺术产业化的解决方法。一些民间剪纸艺术家开始创办与剪纸相关的文化产业公司，一边传承剪纸，一边推出诸如抱枕、挂件等文化创意衍生品，获得了良好的收益。

点评 _ 对于中国传统手工艺的保护与传承是当下亟须解决的重要问题。参加博览会、制作艺术衍生品是传播传统工艺美术的有效途径，这也说明只有让工艺美术走进大众生活，才能被真正接纳与延续。

NO.3
圆明园推出数字导览系统软件

事件 _ 近日，圆明园数字复原工程的重要成果——圆明园数字导览系统软件推出。据悉，圆明园数字复原工程利用三维建模、虚拟现实技术、增强现实技术与传统建筑技术相融合，通过数字化技术手段最大限度地恢复圆明园原貌。此次复原工程共清理收集档案1万余件，完成四千幅复原设计图纸、两千座数字建筑模型、41个圆明园景区、128个时空单元的复原研究工作。如今，数字复原工程已使得九成以上的圆明园原始全貌得到复原，而新版的数字导览软件也已与游客见面。游客只要在涵秋馆、三园交界、全景沙盘等地租界安装导览系统，用手机便可以一睹100多年前圆明园的12处辉煌景观。

点评 _ 随着时代发展，诸如故宫博物院、圆明园等文物古迹也在传统导览模式的基础上配备了"现代化"导览软件，游览观众在解文化的同时，也感受着科技带给传统的新活力。

NO.4
"湖北书画名家真迹作品电子数据库"启动

事件 _ 日前，华中文交所正式启动了"湖北书画名家真迹作品电子数据库"。该数据库采用电脑技术鉴定书画，令观者大开眼界。经文交所技术人员介绍，过去艺术品电脑鉴定仍要靠人眼，科技智能作为参考，且鉴定时间越长结果越容易出现偏差。而此次的湖北书画名家真迹作品电子数据库在识别技术上得到提高，在工作人员的演示下可以发现，当电子显微镜镜头瞄准被鉴定书画的一点时，数据会被记录下来然后通过电脑进行对比分析，在一分钟内，电脑屏幕上就会显示鉴定结果。据悉，电子数据库鉴定目前仅限于在世艺术家作品和曾在数据库中保存记录的作品，对于已故艺术家作品无法判断真伪。

点评 _ 随着科技的发展，高新技术也在文物艺术品鉴定中占据了一席之地，而不可否认的是，人工的鉴定经验与科技的鉴定手段相结合会使艺术鉴定更加准确、完善。

12月

NO.1
中、法元首为"汉风——中国汉代文物展"题写序言

事件 _ "汉风——中国汉代文物展"于近日在法国国立吉美亚洲艺术博物馆开幕。中国国家主席习近平

和法国总统奥朗德分别为此次展览题写序言。习近平与奥朗德均在序言中表示,今年是中法建交 50 周年,在此之际举办"汉风——中国汉代文物展",既是对中法关系发展的总结,也是进一步开启了双方共同开创紧密持久全面战略伙伴关系新时代。据了解,本展览是作为中法建交 50 周年系列庆祝项目之一在法展出,展览共有超过 2000 件展品,其中 68 件为国宝级文物,文物来自于中国 9 个省份、27 家机构。其中包括徐州博物馆、河北省博物馆、陕西汉阳陵博物馆、甘肃博物馆以及新疆维吾尔族博物馆等。此外,法国印象派的代表作和五大博物馆收藏的精品也会在中国进行为期一年的展出。

点评_ 在中法建交 50 周年之际,两国携手,共同推动中方文化和法兰西民族文化发展,并将中华文明推向世界,让更多的人更为形象地了解中华文明的历史传承。

NO.2
糖雕兵马俑亮相 APEC 餐厅

事件_ 在近期举行的 APEC 会议中,以糖粉制成的兵马俑食品雕塑成了 APEC 餐厅中的亮点。据悉,之所以选择兵马俑作为食品雕塑原型,主要缘于其在国际上较高的认知度,而让兵马俑成组亮相,是取其和谐与团结的寓意,跟此次 APEC 会议形成呼应。除糖雕外,还有果蔬雕、面塑等食品装饰,制成了中、西两种样式的 8 组雕塑。在题材和元素构成上除兵马俑之外,还有双龙戏珠、民间泥人、青花图案以及门楼、石鼓和北京胡同等。并且,为了让中国元素能够在此次会议中全方位呈现,参会客人在每一餐中都能看到形态不同的食品雕塑。

点评_ 在此次 APEC 国际会议中,中国文化特色渗入了会议中的每一处细节,而食品雕塑的出现也使得餐桌成了展示中国文化与饮食魅力的独特平台。

NO.3
全国最大壁画临摹研究基地将在永乐宫建成

事件_ 元代建筑永乐宫位于山西省运城芮城县,保存在永乐宫的壁画题材广泛、制作精美,吸引着世界各地的壁画研究者和爱好者前来临摹、研究。但由于设施与场地限制等原因,永乐宫壁画开始难以满足日益增多的艺术爱好者的需求。对此,当地政府于近日在京召开了山西芮城永乐宫壁画临摹研究基地筹备座谈会,确定了打造全国首个壁画临摹研究基地——永乐宫壁画临摹研究基地的方案。据悉,永乐宫壁画临摹研究基地计划占地 1000 亩,建成后的基地将具备研究、临摹、收藏、保护、研讨、培训和巡展等 7 个功能,充分利用和发挥出永乐宫及其壁画的价值。

点评_ 壁画同古建筑、石窟寺等均属于我国的不可移文物,国家对其不仅是停留在保护阶段,若能给予适度的开发和利用,其历史、文化价值将能得到更好的传播。

PART 4　艺评 CRITICISM

1月

NO.1

语录＿ "对于艺术品投资,一方面大家很看重艺术品值多少钱,涨多少钱,尤其在基金投入方面过于关注财富数据,以至于很多艺术品基金都失败在这个方面。实际上,世界上真正好的艺术品投资人投的都是话语权,能把握住艺术品在未来的定价权才叫成功。所以我们应当把目光放远一点,基金设的时间长一点。另一方面,是你想在艺术品投资领域得到什么?人们想得到的应该是尊严,是身份地位的提升。我觉得这是一个非常值得考虑的问题,同时这也是我们的市场在发生重大变化的一个关键点。"

——北京荣宝拍卖有限公司总经理刘尚勇说"艺术品投资投的是艺术品的话语权"。

点评＿ 艺术品在从收藏走向投资的过程中,也从无价的关于美的精神享受沦为资产和财富增值的投资工具。保持对艺术品的话语权,艺术品投资才不至于迷失方向。

NO.2

语录＿ "现在很多中国艺术家都在为探索'中国精神,当代语言'而努力,我们要从早期对西方的学习、模仿到逐渐学会思考,直至未来真正建立起一个既有中国气派、中国精神又有当代性的价值观和审美系统。只有这样,我们在与西方对话时才不会是仅仅穿了一个中国的外衣,而在内核上依然是西方当代艺术的延续。随着不断地努力和自我转型,我相信中国当代艺术的国际地位会越来越高,甚至最终影响到国际当代艺术。这是一个过程,就像我们常说的'中国制造'要走向'中国创造'一样,中国不少艺术家特别是成功的、有思想的艺术家已经开始了这种转型。"

——四川美院院长罗中立说"当代艺术也从'中国制造'转向'中国创造'"。

点评＿ "当代性"只有以自身的"传承性"为基,才能在国际当代语境中独立、长久。

NO.3

语录＿ "数字技术创作的文化逻辑是一种文化形式和新的技术软件彼此之间的交流,既不同于以往以千年为单位所形成的超越和再现,也不同于全球化背景下不同的民族、国家间彼此文化交融的文化逻辑,它是文化和计算机的混合,这完全是一种全新的问题。其次,传统的平面绘画忠实地再现一个对象,是一种对'错觉'的营造,而在数字时代,'错觉'让位于'沉浸',做数字艺术的人也强调'沉浸'这个词。其实在古典时代就有这个需要,只是技术达不到。今天的沉浸实际上也是过去的一种必然,因为技术条件已然允许。最后,我们怎么界定数字技术创作的'作品'概念?谁是艺术家?艺术家的主体角色在哪里?这些都是需要我们认真思考的。"

——艺术批评家、策展人高岭说"数字时代的艺术批评是一个非常复杂的问题"。

点评＿ 艺术与技术、媒体等现代手段的融合交汇已成必然趋势,与之对应的理论研究与批评标准亟待建构。

NO.4

语录_ "用人民币买西方或中国的艺术品是个人的趣味和投资选择,不能习惯于用民族主义的思维方式看待每个问题。艺术品价格本身就没标准。只要是合法的,投资艺术品都应该支持。不过,中国需要具有国际视野的收藏机构,很好地将自身企业的经营国际化和收藏国际化结合运作。"

——华辰拍卖有限公司董事长甘学军说"用人民币买西方或中国的艺术品是个人的趣味和投资选择"。

点评_ 相比于单一的投资行为,我们更需要建立相对合理的艺术品认知收藏体系。

2月

NO.1

语录_ "用价格来恒定艺术的标准,目前很多人都可能会有这样的心理。尽管我们现在的社会有很多人已经脱贫了,物质上已经极其丰富,但是90%以上的人思想上还是很贫困。以赚取利润为目的的艺术品投资行为,并没有得到一种愉悦心情、陶冶情操的价值。在我看来,拍卖的价格只是艺术品价值的一个符号而已,而作为艺术的真正价值有很多,有人文的、颠覆性的、里程碑纪念意义、学术的参考价值,甚至有的时候是一个国家文明、个人财力的凸显,都有可能。"

——北京保利拍卖现当代艺术部总经理贾伟说"价格只是艺术品价值的一个符号"。

点评_ 艺术品价格背后的文化力量,才是衡量艺术的真正标准。

NO.2

语录_ "我觉得政府和艺术家的关系应该是政府搭台艺术家唱戏,而不是艺术搭台政府唱戏或者文化搭台政府唱戏本。这可能是一个很难越过的一个横杆,如果这个横杆越不过去的话,我觉得艺术家所有的梦想最后都是一个不切实际的幻想。我们讨论的任何问题都没有意义。我特别呼吁社会能够尊重我们的人文知识分子,尊重艺术家,呼吁公共空间给艺术家更多的自由,实现他们浪漫梦想的一个平台,真正能够使美成为我们一个城市或者我们空间的胜利者。"

——中国民间文艺家协会主席冯骥才说"公共空间应给予艺术家更多自由"。

点评_ 艺术搭台,经济唱戏,这种倒置的发展模式必然导致艺术走向迷途。剔除历史、人文精神的城市文化,必将失去其特色符号走向平淡无奇。

NO.3

语录_ "没有良好的机制,宋庄徒有表象,连这里的艺术家做展览都要到798和今日美术馆去寻找自信,而围城里的想出去没进来的人想进来,这又是何苦呢?一个大谈文化创新区域竟然没有任何的措施保证这里的文化实践活动和文化推广运营,这又是什么力量在作祟,让宋庄的发展如此脆弱和不堪?如果和

文化人没有关联的宋庄是大势所趋,那么请把我们遗忘!"

——艺术评论家陈晓峰说"宋庄,请把我们遗忘"

点评_ 艺术家源源不断的创作是艺术区持续发展的生命力,这需要一个良好的艺术区运营机制来保障。

NO.4

语录_ "放开对外资经营文物拍卖的限制是迟早的事情。目前不放开解禁,只不过因为我们还不适应,所以国内暂时不放开,这也是可以理解的,但是毕竟不是长久之计,早晚这个防线也会被突破。金融防线是国家安全的第一道防线,金融都已经放开了,文物的重要性远远比不上金融,因此放开是迟早的事,所以我相信'当整个身子都掉进去的时候,一个耳朵是挂不住的'。我预计最多三到五年,就会被突破。而且我并不认为会对国内拍卖行有冲击,与强手过招是进步与学习的一个过程。不应该惧怕竞争,那是弱者心态,如果总是用弱者的心态来应对世界的变化,也就谈不上中国的伟大复兴了。我们所要做的就是将自己变成强者,提升档次和实力。"

——北京荣宝拍卖有限公司总经理刘尚勇说"文物拍卖解禁最多三到五年"。

点评_ 文化是国家强盛与否的真正标志,文物则是承载文化的最佳载体。当年我们食不果腹的时候对文物流失无暇顾及,现在,经济发展了,国家更应该凭借硬实力让文物回到我们身边。

3月

NO.1

语录_ "'策展人'在西方已经是一个体制内的东西,它与西方基金会、美术馆、双年展等构成整体,互相连接、推动。我们国内的策展人,最早是由担任报纸、刊物编辑工作的批评家转换而来,并在中国当代艺术中承担了重要角色,这可以说是时代使然。而我们评判一个策展人的标准,第一是其能否把握当代问题和对展览主题进行提炼、选择;第二是其能否围绕展览主题合理选择相应的艺术家;第三是展览本身的结构、呈现方式,以及展览布局本身所体现出来的艺术性。以上几个方面均能反映出一个策展人的能力、水准、视野以及学术判断。"

——策展人、艺术批评家贾方舟说"对当代问题的把握是策展人评选的重要依据"。

点评_ 策展人的核心价值,主要体现在其对艺术世界的敏锐观察和对时代脉搏的准确把握。

NO.2

语录_ "中国还没有世界性的美术馆,也就是说在中国的美术馆,你看不清楚世界。在中国,呈现古代美术、古代艺术的美术馆和博物馆很多,比如故宫和上海博物馆,它们都以古代美术为主,近现代部分很少。这就和西方国家美术馆的重点不同,在那里最让人激动的部分是现当代作品。我们的美术馆缺这

些东西，这也说明研究者对十九、二十世纪的研究不够。"

——东亚艺术研究中心主任巫鸿说"中国缺乏世界性的美术馆"。

点评_ 美术馆不是博物馆，它不但是"过去时"的记录者，还应是"现在进行时"的见证者。当代艺术研究的缺失，导致美术馆收藏体系的失衡。

NO.3

语录_ "将艺术从从属于纯粹理性的科学认知和从属于实践理性的伦理认知中区别出来，这种认知是一种'无利害关系'的审美沉思。从人性的角度看，我们不能要求艺术家在一生中都只能从事与艺术相关的创作，一辈子都只思考艺术的事情，他完全可以经商从政，但我担心的是我们会将两种性质不同的活动混为一谈。混淆就会导致艺术质量的下降而不是上升，政治宣传的艺术，依从商业的艺术，从根本上讲就与'无利害关系'这个定义没有关系了。艺术的自由在于它只为自己生产自己。"

——OCT当代艺术中心馆长黄专认为"艺术的自由在于它只为自己生产自己"。

点评_ 艺术的独立价值在于真正做到"为艺术而艺术"，从本质上秉承艺术的纯粹性。

NO.4

语录_ "国内正在积极地推动文化产业，但是追溯文化产业的本源，通过故宫等博物馆可以了解到，所谓的文化内容其实就是过去的生活，而现在的生活将会成为未来的文化。中国的创意文化是非常丰富的，也有很多人才，但是如何把这些丰富的文化资产转化成创意产品，影响现代人的生活，这是艺术授权正在关注的问题。艺术授权这种商业模式正在将文化资源转化成文化商品，进而让文化商品潜移默化的将中国文化传播到全世界。"

——"artkey"创始人郭羿承说"艺术授权是一种商业模式"。

点评_ 艺术授权的真正内涵，在于以文化的途径改变人们的生活方式。

4月

NO.1

语录_ "2014年，中国艺术品资产化进程将会得到进一步深化。首先，机构、企业等资本依然会大规模地进入中国艺术品市场，正规金融机构也会不断介入到艺术品资产化、金融化的进程当中。其次，国家的一些政策法规所实施的预期推动，也不断向着艺术品资产化、金融化的方向发展，如不动产登记条例的实施，房产税及遗产税的预期等，都是其中重要的因素。另外，一批艺术品资产化的平台正处于实验与完善的过程当中，它们可能会成为新的资产配置业态，为社会提供服务。"

——中国艺术品市场研究院副院长西沐说"艺术品资产化进程将在2014年加快"。

点评_ 艺术品安全、有效地流通，是艺术品资产化走向成熟的保障和基石。

NO.2

语录_ "公民素养在整个文化遗产保护工作中具有主导性影响,而中国当下的公民素质给当代文化建设提出了无法回避的问题。实现公共文化服务均等化,必须先构筑支撑均等化的公民素质。以此为基,文化的传承与创造才能得到全社会集体呼应,才能够真正实现文化遗产的保护。此外,要使文化和自然遗产在社会生活中起到一定作用,不是商业性开发和利用中的'吃祖宗饭',而是文化的传之久远的作用和影响。因此,特别需要将公民素质的培养和提升纳入到全面规划计划之中,只有这样,中国的文化遗产保护才能走上摆脱商业性开发利用、追求文化品质的正确道路。"

——国家博物馆副馆长陈履生说"文化遗产保护基于公民素质"。

点评_ 对文化遗产的保护意识,首先在于公民对文化遗产的内核价值表示认同。

NO.3

语录_ "艺术家的伟大并非单纯依靠作品的艺术价值得以彰显,在迈向成功的途中,他们更多的荣耀来自于幕后画廊或经纪人不遗余力的推广。长达数十年甚至一生的合作,艺术家与画廊、经纪人建立了彼此坚固的信任基石,唯其如此,才能统合艺术事业的共同诉求,并不断为之努力。当下中国画廊业和画家最迫切需要解决的不是其他问题,而是亟待建立一种信任,类似或超越亲情和血缘的深度信任。"

——太和艺术空间董事长贾廷峰说"画廊与画家需建立深度信任"。

点评_ 艺术生态的有序和规范,取决于画廊、画家在互信基础上明确各自定位,具备真知和远见。

NO.4

语录_ "我们在精神上始终离中国传统文化更近。我并不认为在中国传统文化框架内的创造是一种束缚,相反,这正是东方文化的一种核心特征,这种特征使人在限制中又激发了创造力。回归传统,是在表达对传统文化的尊重,或者说是对自己所属阶层的自我身份认知,这是中国文化很重要的现象。做作品的过程中,我慢慢也感觉到今天中国的很多现象确实仍和中国文化核心、根性上的东西相关联。"

——独立艺术家徐冰说"艺术应回归传统"。

点评_ 艺术家的根本使命,首先在于"文化自觉",其次才是"面向世界"。

5月

NO.1

语录_ "文化产业在国家GDP所占比重最高的是美国,达到了30%;亚洲最高的是日本,占12%左右;印度占6%左右;而我们中国只占2%。这就说明在文化产业化上,我们是相当落后的。现在的问题在于,我们在文化产业化的过程中很多时候把钱放在了第一位。其实文化和其他经济不一样,它是双重的,既

有经济上的价值，又有精神上的影响。我们现在需要做的，就是争取找到这两者之间的平衡——怎么样既有票房又对人们有着积极促进的作用，这是个很复杂的问题。"

——中国美术家协会主席靳尚谊说"中国文化产业发展落后是由于太在意钱"。

点评_ 文化产业的性质决定其既要重"文化"，也要重"产业"，发展的难点就在于如何从多重价值中寻求平衡。

NO.2

语录_ "中国传统文化是家国文化，对家国文化之外的广大公共区域相对缺少文化关注。从中国艺术的发展过程来看，其突出的是艺术家个人的自我完善，同样也缺少和城市的必然联系。所以中国人缺乏公共道德乃长期所致，并在国际化的当下被突出显示了出来。而现今我们建立公共文化馆博物馆、美术馆的过程，正是对过去传统文化的一个补充。也就是说，美术馆兼顾着一个重要的功能，那就是对公共文化的培养和对城市民众的美育培养。不可否认的是，这种培育是一个长期的过程。"

——西安美术馆馆长杨超说"用美术馆给传统文化补课"。

点评_ 设立公共文化场所的根本目的，在于以美育的方式增强公民道德文化素养，最终从本质上改善公民生活质量。

NO.3

语录_ "策展人概念的出现，实际上对美术馆展览方式和展览观念提出了挑战。如果说现代艺术涌现出很多黑马，那么美术馆就像套黑马的缰绳，最后把这些黑马都拉到美术馆的墙上、空间里当做新的经典进行展示。所以美术馆和现代艺术现象之间是一种博弈，而展览策划和美术馆之间也是一种博弈。美术馆是一个相对固定体制的产物，有自己的结构、资金运转方式和组织机制，不能轻易改变，但展览策划却是一个具有创造性、思维性的活动，所以，如何将展览机制更科学地纳入美术馆的运营机制中是亟须解决的问题。"

——中国美术馆馆长范迪安说"美术馆应和策展形成合力"。

点评_ 美术馆应在保持自身文化诉求和学术立场的基础上，充分的吸纳、接受新的展览理念与策展机制，谋求长远发展。

NO.4

语录_ "必须承认，目前我们所遇到的最大问题是市场与学术的网络娱乐化问题。今天的《功甫帖》真伪之争凸显了市场和学术势不两立的尖锐矛盾。媒体，特别是网络媒体又把它发酵成大众的集体娱乐。这已经不是究竟学术干预市场还是市场干预学术这么简单的二元对立问题，也许已经有更大的力量在同时干预学术和市场，只是我们熟视无睹而已。所以，在我们这个时代，市场需要开明与自信，学术同样需要开明

与自信。同时要警觉娱乐主义的大众文化在主导商业和学术的情形,那将会把严肃的学术研究引向歧路。"

——中央美术学院人文学院院长尹吉男说"莫让娱乐主义主导学术和市场"。

点评_ 当今时代,各类媒体的繁荣并不意味着传播方式的成熟。与此同时,过滥的媒体参与更会直接导致"和稀泥"局面的出现。

6月

NO.1

语录_ "中国的拍卖行起点其实是很高的,国内的艺术品拍卖走到现在,也已经有了一个回顾和再论证的过程。但从另一个方面来看,我们又面临着一个瓶颈,即国内现有的将近五百家艺术品拍卖行的模式几乎是雷同的,也就是类似于苏富比和佳士得的模式。这说明我们对拍卖的认知既是高端的,也是皮毛的。基于这样的观念,我们认为易拍全球这样的电商模式,会在我们重新开启下一发展阶段的时候起到好的作用。所以,我们应该与之融合,并一起创新。"

——北京华辰拍卖有限公司董事长甘学军说"国内艺术品电子商务的基础还不够完善"。

点评_ 艺术品拍卖的未来趋势,一是继续规范自身的机制与规则,二是积极拓展新的互动领域。

NO.2

语录_ "市场是艺术品获取和增值的渠道,而艺术品不仅是财富的载体,本质上它更是文化的载体,收藏的本质含义也在于发现并享受艺术作品的艺术价值。所以,收藏艺术品是获得财富的方式,同时也是藏家品味、素养的体现。对于收藏家来说,不能只看市场表面的'繁荣',跟风买进,而是要练好'内功',深入地研究艺术品的价值,才能不被市场'忽悠'。"

——北京大韵堂文化传播有限公司艺术主持蔡万霖说"藏家提升自身收藏品味和素养势在必行"。

点评_ 在价格和价值不能完全划等号的今天,中国艺术品市场亟须高品质、高素养的藏家群体的出现。

NO.3

语录_ "现在看来,'手工艺'不仅没有死,而且愈发蓬勃,好的手艺人收入可观,徒弟成群,相关收藏蔚然成风,拍卖市场不断创下佳绩。从某种意义上说,重回手艺美学的本质就是重回'材美工巧',在合成物质极其丰富的今天,那些天然的美材在特别的意义上更让人心动。而'工艺美术'不是一般的人工制造物,尤其是中国的'工艺美术',它是亚洲这个独特文化国家在地理上的标本,它是中国独特生活方式的'原型'所在,它折射了土地、人、生产之间的关系,并通过馈赠和流转,在纵向的历史和横向的生活片断中得以传承。也正是这个原因,'工艺美术'不死,它会与中国人如影相随。"

——中国美术学院美术馆馆长杭间说"'工艺美术'不死"。

点评_ 当商业社会发展到一定程度时，人们会主动寻求某些传统生活的延续方式，收藏传统工艺美术作品无疑是其中最为直接的方式之一。

NO.4

语录_ "我们现在既缺失真正的美术批评家和批评家精神，也缺失真正可供批评家生存发展的环境。真正的批评家也许有，但媒体限于各种原因不敢发表其言论，使得真正的批评声音很弱。我觉得要鼓励、支持批评家多讲实话，这样有利于美术的健康发展。其实有些时候需要批评言辞激烈一些，如果批评家对美术界一些乱象和部分不良书画家不能及时公正地批评，就会助长不良风气蔓延。"

——南京师范大学教授陈传席说"应鼓励、支持批评家多讲实话"。

点评_ 当代批评家所发出的每一句言论，都应肩负起足够的社会责任与学术使命。唯此，才不愧对时代。

7月

NO.1

语录_ "引进的过程，其实也是在藏品保护、展览策划等方面不断学习的过程。说实话，中国很多博物馆还处于比较低层级的发展时期，不管是展览还是藏品保护、研究、公共教育等方面，整体上都有待提高。而且，随着近些年收藏市场的兴起，民办博物馆也火热起来。对于建立民办博物馆的人，需要有人不断提醒：博物馆不是一个私人展示馆，真正意义上的博物馆应该具有完善的博物馆功能——除了展览以外，对藏品的鉴定和研究、交流、公共教育等方面也必不可少。博物馆是中小学生的第二课堂，是成年人的终身课堂，不管是民办还是国有，如果一个博物馆不能对城市、对公民产生影响，就不能算是一个好的博物馆。"

——中国国家博物馆副馆长陈履生说"博物馆不仅仅是做展览"。

点评_ 博物馆所创造的价值应建立在于其"公共性"之上，而后以此为基逐渐走向功能的完善。

NO.2

语录_ "一个策展人应该具备哪些必要的素质呢？首先，策展人需要有良好的美术史知识。在这里，美术史包含了两个维度，一个是普通意义上的当代美术史，另一个维度是需要了解当代艺术展览史。其次，策展人也是当代艺术语境的创造者，这需要策展人在既有的美术史谱系中，结合对当代艺术现状的研究，提出有意义的主题。第三，策展人也是作品意义的创造者。也正是从这个角度讲，策展人或多或少的扮演了批评家的角色。"

——四川美术学院当代艺术研究所所长何桂彦说"策展人应具备多重素质"。

点评_ 当代艺术世界的多元化与专业化，势必对策展人提出更高的职业要求，首先就体现在策展人多重职业身份的叠加。

NO.3

语录 _ "对于书画艺术品市场而言,展览十分重要且不可缺少,它对活跃书画市场、促进市场发展大有好处。但是,展览也是一把'双刃剑',因为画家在地方搞展览很少是为了学术交流,而是为出售和推广作品。所以,接待和承办主办展览,必须要看展览画家是什么档次,什么水平,展览的目的和性质的,及对市场和投资购画者是否有意义和价值。书画艺术市场最需要的是健康,低档次的展览越多,对市场伤害就越大。"

——当代艺术品投资顾问王正悦说"不要让展览成为市场的灾难"。

点评 _ 作为艺术品市场的中间环节,展览所起到的作用越发凸显,随之而来的则是"去粗存精"的紧迫性。

NO.4

语录 _ "我们现在做的是支持年轻艺术家、实验艺术家,而'80后'、'90后'的当代艺术家更是泰康空间所支持的着力点。其实,国内第一批当代艺术家的创新就是率先模仿,他们的作品在国外都是有原型的。但我认为,在30年的改革开放过程中,中国遇到很多新的问题,随之也出现了很多根植于中国的当代艺术,它们脱离了模仿,刻画了属于当代中国的现实,如对道德滑坡、环境污染、城市拥挤等都有所反映。可以说,现实生活已经发生了变化,现实的土壤也已经开始培养起真正的本土艺术家。我所期待的,是真正成长起来的100%的中国当代艺术家。"

——泰康人寿股份有限公司董事长兼CEO陈东升说"泰康人寿主要以收藏当代艺术为主"。

点评 _ 中国本土当代艺术的成熟,一定程度上根植于国内现实生活的变化,同时也离不开市场本身的不断成熟与完善。

8月

NO.1

语录 _ "内地拍卖市场在经历一个特别好的阶段后,紧接着会有一段时间变得相对平稳,这符合市场经济的规律,所以只有不断地调整才能不断地前进。但是不管市场多不好,好的作品永远有最好的价钱,市场再好,一般的作品也卖不出天价。与此同时,某一件拍出高价的稀有作品也并不能把整个市场和其他作品的价格带动起来,最终还是要看作品的质量。现在很少有一拍脑门就能买件东西的买家了,尤其对于大价位的拍品,买家事先都会做好功课,研究得特别到位。"

——北京翰海拍卖有限公司总经理温桂华说"内地艺术品市场尚处调整期"。

点评 _ 无论市场处于发展期还是调整期,构成市场主体的艺术品本身是永恒不变的主题,且随着藏家整体水准的提升,艺术品的价值将会遭遇更为冷静的学术、审美评判。

NO.2

语录_ "当我们去收藏传统书画作品，乃至其他古董，或者其他类型的作品时，我们必须知道，我们在跟这个国家的历史，传统的美学、文学、信仰、价值观进行互动。我们必须回到艺术收藏的第一个核心问题，必须了解我们的文化，了解我们的艺术史，了解我们基本的艺术范式，只有在这样一个层面我们未来才能在文化和精神层面都得到更好的收获，而不是简单地把它当成金融工具、投资工具。"

——北京匡时国际拍卖有限公司副总裁谢晓冬说"艺术品市场应该不遗余力推广文化"。

点评_ 从纯粹的商业角逐到文化品牌间的较量，是现今艺术品市场特别是知名拍卖公司间竞争方式最显著的变革，也是市场引导藏家和普通群众面向文化、精神层面所起到的积极作用。

NO.3

语录_ "中国私立现、当代美术馆，如果从完整的美术馆运营制度上理解，到目前为止还很难说有哪一家达到标准。这不仅体现在中国私人美术馆在组织框架上的残缺不全，更为重要的是：如何将优秀的投资人、评论家、策展人、艺术家以及优良的国民艺术教育、艺术的法律环境等因素，综合地组织进一个完整的艺术系统中。从这个角度看，完善的私立现、当代美术馆目前仍只存在于西方。所以，中国私人美术馆的发展首先要完成系统化的建设（包括上述的多个必备因素），从而实现美术馆的知识生产，即完成社会化传播并实现其历史价值。"

——中国当代艺术发展基金会副秘书长徐子林说"中国私人美术馆尚未达标"。

点评_ 中国私立现当代美术馆的健康发展，需仰仗良好的先行产业政策及对于当代艺术发展形势的正确判断。

NO.4

语录_ "如今，整个中国当代艺术的价值体系跟 80 年代相比已经产生了巨大变化，现在年轻的艺术家也更加关注市场，看书更少，思考走捷径却更多。今天中国当代艺术的种种状况，都只能作为金融现象去分析。在这种情况下，市场上真正的消费者并不多，绝大多数是投机者。起关键作用的不是艺术的判断，而是数字的变化。艺术品被作为股票那样来处理，变成一种纯粹的投资行为。其实商业本身是中性的，我们要看的是这一代人在这个价值系统中的反应。但是现在的人越来越容易被短期效应、实际的物质效应所吸引，连最基本的是非、黑白都可以颠倒。"

——独立艺术评论家、策展人费大为说"中国当代艺术 25 年来没进步"。

点评_ 现今的中国当代艺术一方面受制于市场观念的影响，一方面受制于西方价值体系的导向与干涉，在表现中国现实问题的基础上更多暴露出的是自身的先天不足与后天的畸形发育。

9 月

NO.1

语录 _ "从社会方面讲，江湖画家与一切造假行为相一致，彰显出这个时代价值的混乱与道德的沦丧。江湖画家不过是这个社会'造假系统'的一部分。从文化的方面讲，文艺大众化的路线，诞生了大批量的'艺术家'。他们不管是三教九流，都各打各的牌，强行说自己是艺术家。为了解决生计，他们只能采用坑蒙拐骗的方式，江湖的习气也就传染了。但毋庸讳言，人人成为艺术家是不现实的，而都成名成家就更是幻想了。社会上的江湖书画家层出不穷，欺骗手段无所不用其极，不过是对体制内主流艺术界的一种效仿、一种感染。相比于前者，后者的江湖习气更让人愤慨与担忧。"

——中国国家博物馆副馆长陈履生认为"主流画坛日益江湖化"。

点评 _ 虽然根除"江湖画家"难于登天，但该群体一旦成为主流，中国艺术品市场定将百病丛生。

NO.2

语录 _ "'美术馆文化'指的是一个区域的美术馆与这一区域的文化发展、学术艺术标杆、文化政策、文化态度及社会公众的文化关系等，包括美术馆本身专业化、规范化的运作方式和程度。在中国的美术馆里，见不到对我们美术史、视觉文化历史的陈列、展示和描述，缺乏强大的藏品体系和资金、政策、社会支持，缺乏美术馆专业道德和规范标准，缺乏公众自觉参与和文化认同，缺乏国家及地方政府专业性、可执行的政策。"

——中央美术学院美术馆馆长王璜生说"中国没有真正意义的美术馆文化"。

点评 _ 一个国家的美术馆文化的成熟度不在于场馆数量的多寡或体量的大小，而决定于其所持有的学术立场和文化态度是否对等于其所承担的社会责任。

NO.3

语录 _ "中国从农耕文明向工业文明的转型是传统水墨艺术向当代转换的内在动因和必然要求，但是在西方学者眼里，正如工业化是中国人面临的生命课题，水墨艺术的现代转换也是中国特有的文化命题，而不是说国际文化的共同课题。所以，中国水墨艺术仅仅局限于本民族本地区的狭小视野，就不可能被国际学术界所关注。在我看来，对于中国水墨艺术而言，不仅要有语言媒介上的创新，更要有精神内涵上的突破。只有突破水墨宣纸的既定媒介，超越'气韵生动'的传统境界，致力于普遍人性的深刻揭示，才能使水墨艺术获得新的生命力。"

——中国艺术研究院研究生院美术系教授王端廷说"揭示普遍人性可以使水墨艺术获得新的生命力"。

点评 _ 水墨是中国特有的绘画语言，冠名"当代"并不等于玩命颠覆，而是在立足传统的基础上对可能存在的表达方式进行探索和扩展。

NO.4

语录 _ "中国当代艺术是当代文明遭遇中国现实处境后的艺术表达,对当代文明的准确、深刻理解,是当代艺术的重要内核。在中国当下的文化状况下,继续普及当代文明的常识,依然是最重要的。尤其,个人主义、个体权利,作为当代文明的基石,是无法回避的。中国当代艺术家,围绕这些问题来展开工作,才更值得期待和关注。但近年来,很少有艺术家在这些问题上有深入的思考和精彩的表达,这既是缺憾,也可以是新的起点。"

——《艺术时代》杂志执行主编杜曦云说"中国当代艺术家应对当代文明进行准确、深刻的理解"。

点评 _ 对于优秀的当代艺术而言,可变的是表达方式或行为手段,不变的应是立足于现实问题的思索及对时代情感的真实反映。

10月

NO.1

语录 _ "画院的普遍性发展以及各行各业办画院已经成为一个社会问题,可悲的是,在这种高度普及的过程中,并没有带来美术创作的提升,相反,创作水平呈现出明显的整体下降趋势,而更多的是消解画院主流特征的负面问题。如此来看,各行各业办画院绝大多数都不是为了书画的本体问题,而是为了与书画相关的利益问题。这此过程中,简单的是修身养性,复杂的是谋名逐利,中间的是混吃混喝。从体制上来分析,国营的有正规军,有编制有粮饷,也有业余选手;编制少而更缺粮饷,或者没有编制也没有粮饷;私营的有游击队,也有草台班子。在讲'群'的年代,这真正是一个鱼龙混杂的'画院群'。"

——中国国家博物馆副馆长陈履生说"画院乱象正造就当代文化灾难"。

点评 _ 画院群体的失常,主要体现在其默认了权利与职能的互渗,无视了称谓与实质的映照,模糊了庙堂与江湖的分野,而内在的驱动力无非名利。

NO.2

语录 _ "中国的艺术品信托主要是金融业的人在做,他们容易将艺术品当做投资产品来对待,能看到艺术品的高额回报,但对其中的风险、变现等问题了解不多。与此同时,运作团队的专业性也决定了艺术品信托不能单纯依靠金融人。通常而言,艺术品基金的运作需要经济类、艺术类等多种人才共同完成,这几类人只有将专长组合到一起并相互理解配合,才有可能将艺术品基金运作做好。此外,艺术品的买和卖一定是建立在艺术品有所升值的基础上,而中国人喜欢赚快钱。相对于国外5年到7年的艺术品基金封闭期,国内不管是针对证券还是房产,5年以上的投资都很少。因此,急功近利的心态也是做好国内艺术品基金的一大阻碍。"

——艺术市场分析研究中心(AMRC)总监马学东说"不懂艺术的人在搞艺术品信托"。

点评_ 国内艺术品信托的负向发展，一方面源于运作团队、投资行为等诸多因素的影响，同时也受制于国内艺术品市场长久以来缺乏完整、权威的评估体系的现实。

NO.3

语录_ "对于当代艺术作品，所有的观看都是有知识的观看，特别是关于艺术知识的观看。如果我们带着这样的求知欲去观看，或者野心再大一点，从艺术史中去寻找答案，那么不管你喜不喜欢，你的观看都有了价值。而与之相反的是把当代艺术'拜物化'，即把高价等同于好，这个逻辑是错误的。我们在观看艺术作品时需要心怀警惕，因为我们实际上是被一只无形的手在支配观看。这只手，过去是艺术史家，今天是策展人或者收藏老板。不管怎样，最好不要在拍卖会上观看，这是最糟糕的观看语境。"

——广州美术学院教授黄专说"不能把当代艺术'拜物化'"。

点评_ 分析和理解当代艺术作品的能力来源于长时间对有效知识的积累，也直接决定了对当代艺术品价格因素的理性判断。

NO.4

语录_ "策展人应该尊重作品本身。在展览中更多地把作品放在最主要的位置，如何把展览作品凸显出来应是策展人最为关心的问题。策展人对艺术家应做到提醒和帮助，给艺术家一些见解，让作品做出来更好，但并不是主导艺术家。此外，策展人要做到让艺术家更大的发挥其创造性，调动其积极性。如何与不同性格、不同类型的艺术家谈判、协商、交换意见，这是一个很有挑战的工作，也极为考验策展人的整体能力。"

——策展人、评论家黄笃说"策展人要与艺术家进行良性互动"。

点评_ 无论是职业策展人还是自由策展人，其存在的角色意义都应是沟通作品和观众、学术与市场之间的桥梁。

11月

NO.1

语录_ "古典艺术以作品为中心，部分遗失作者名字的重要作品，不妨碍其名垂艺术史；现代主义艺术更看重创作主体，认为艺术家是决定艺术的最重要因素。当代艺术则不再以作品或艺术家为重，而是以制度为中心。这种艺术制度由生产、展示、推广、交易、收藏等一系列环节构成。比如艺博会的成功，某种意义上可以认为是艺术制度的成功。就单件作品而言，作品价值的体现更与展示平台息息相关。所以，与艺术相关的法制是否健全、海关是否便利、艺术品进出是否顺畅、艺术金融是否配套、会展业的商业运作是否规范等制度环节，都是需要我们努力构建和完善的。"

——中国美术学院雕塑系教授孙振华说"要用制度保障艺术"。

点评_ 构建符合国情、根植于本土艺术土壤的艺术制度，使艺术品运作趋于合理、科学、透明，可以避免艺术品的"运作"直接等同于"炒作"。

NO.2

语录_ "当下艺术市场往往滞后于其真正的学术价值。自律规则必然在合适的时刻才会显现其拨乱反正的威力，肃清虚妄，而唯一恒久真实的恰恰是我们时常淡忘和忽视的艺术价值。艺术产业作为整个社会活体的微小缩影，礼品画的积重难返不是偶然，这仅仅是艺术市场面临良性转型期的必然抉择。说到底，艺术品的价值最终还是要回归到艺术本体上来。在当下，礼品画从来就不曾具备作为艺术品的存在价值。礼品画之于生产者，不再是关照内心、慰藉精神的彼岸正果，而仅仅是捞取功名利禄的吸金快轨。庆幸的是，违背常理的虚假表象都会在时间面前显露破绽，唯有真正让人感动的艺术品才经得起心灵的检验和历史的推敲，以市场炒作价格、礼品渠道的效用为标尺去衡量艺术价值的时代终有一天会伴着艺术本身的光芒渐行渐远。"

——太和艺术空间董事长贾廷峰说"礼品画的积重难返不是偶然"。

点评_ 艺术本体价值的回归是一个漫长的过程，礼品画的衰落正是漫长征程的重要节点，希望人们自此重获艺术价值的判断标准与直面真正优秀艺术品的自由。

NO.3

语录_ "对观众而言，在当代艺术面前'看不懂'的焦虑往往来源于非历史性的观看。除了受制于这种片断式的观看方式外，我们对当代艺术的观看还会受制于各种艺术解释权力的暗示和诱导。所以，在当代艺术面前想获得'观看的自由'，首先是要使这种观看服从于自己的直觉、趣味和经验，甚至完全可以把它作为我们观看当代艺术的一个主要理由。当代艺术的观众既有喜欢它的自由，也有拒斥它的自由，既有以这种方式观看的自由，也有以那种方式接受的自由。'观看的自由'就是以理性的态度去控制、发现、表达自己观看行为的自由，而通过艺术史了解、审视、评断当代艺术，并由此找到喜欢它们或厌恶它们的理由，这也许是在当代艺术中获得这种自由的更佳途径。"

——何香凝美术馆OCT当代艺术中心主任黄专说"观众应获得真正的'观看自由'"。

点评_ 当代艺术在今天已经具备了某种视觉强权，在任何形式的权力控制面前保持有意识的警觉、不轻易屈从时尚和舆论的压力，我们也许才能获得观看的最大自由，成为一个真正自由的观众。

NO.4

语录_ "在艺术家、运营机构、市场三方面的关系中，艺术家回避不了市场，纯粹独立的艺术消费几乎是不可能的，一定要有好的机构、经纪人、学者、展览来介入，这就要求每个阶段、每个方面的人员都

要专业，专业的推动和包装对艺术家未来良性的发展起到积极的作用。最终作品的价值是由学术和市场来定价，而不是某个人。价值回归，一定要是好画家，即便被低估没人鼓吹也不必担心，是金子总会发光。"

——南京先锋当代艺术中心馆长朱彤说"艺术家回避不了市场"。

点评_ 对于一个艺术家而言，与其个人市场效应并行的是时间对其作品的考验和评判。

12月

NO.1

语录_ "美术馆不仅仅是展览的场地，也是一个集收藏、保存、展示、研究和交流为一体的学术机构。在我国，美术馆主要是针对现当代美术作品对象而言的，它与博物馆共同构成了完整的文化传承、保护体系，同时美术馆也是美术文化传播的重要渠道和美术评价体系的重要组成部分。如果没有美术馆的建设，就会造成美术文化传承的断裂和美术生态系统的失衡，同时也造成美术文化体系的缺失。所以，随着硬件建设的不断改善，美术馆履行专业职能的能力和公共文化服务的能力会有所提高，美术馆格局也在逐步完善。"

——文化部艺术司司长诸迪说"美术馆不只是展览馆"。

点评_ 美术馆应以藏品为根本，以公共性为守则，以完善功能为要务，最终达到文化保护、传承的目的。

NO.2

语录_ "年轻艺术家应该和一级市场建立良好关系，拍卖市场是二级市场，过多的新艺术家跟拍卖行合作可能是一把双刃剑。虽然从拍卖行的角度愿意与艺术家开展合作，但还是建议艺术家把自己的市场基础打好，毕竟拍卖市场是一个藏家交流的市场，藏家对于作品的认知是要建立在许多综合因素上，比如学术梳理、展览等。藏家不太可能只依靠绘画作品本身来决定是否收藏该作品。"

——北京匡时国际拍卖有限公司副总经理谢晓冬说"年轻艺术家不能只依靠拍卖市场"。

点评_ 时代要求决定了当代艺术家不但要充分关注高端艺术品生态，还应对艺术市场机制进行整体性把握。

NO.3

语录_ "受制于不得销售中国古董以及古代和部分近现代名家绘画的限令，面对以投资为主导的中国艺术市场现状，国际艺术品拍卖巨头各显其能，力求在竞争激烈的市场上实现突破和超越。中国市场无疑被大多数国际拍卖行和经销商视为最重要的潜力市场之一，能否将潜力成功转化为生产力，关键在于如何去看待和介入这个充满诱惑力的市场。"

——上海文化艺术品研究院执行院长孔达达说"国际拍卖行看好中国市场"。

点评_ 如今，各大拍卖行除了于中国香港拓展市场外，苏富比及佳士得已然开始拓展中国内地市场。

NO.4

语录 _ "画廊本应以'画家经纪人'的角色为主,其次才是充当画家与买者之间的'中间商',即发现、培养和包装画家。它可以专注于一个画家,也可以同时包装几个人。而目前,画廊在这两件事上本末倒置,纷纷成了'机会主义者',只是机械地挂出一批画作,然后坐等自动上门的买家,除此外再无作为。这不叫画廊,而是类似于美术馆的展示窗口,而且展示得还不充分。这种行为促使画廊自身距离它的主业越来越远,使得画廊业看似一片繁荣,实则整个业内系统、规则和制度完全没有建立好。"

——北京大学文化产业研究院副院长陈少峰说"目前国内画廊多数是机会主义者"。

点评 _ 成熟的画廊从业者,应摒弃短线投资等较为初级的运作方式,更加注重于画家的持续性发展。

PART 5　观澜　ANECDOTE

1月

NO.1
意大利团队新发现：或确定蒙娜丽莎新身份

事件 _ 日前，意大利研究团队从佛罗伦萨一个家庭的地窖中挖掘出三具遗体，佛罗伦萨当局声称此墓葬正是乔孔达家族。这一发现将有助于进一步确定达·芬奇名作《蒙娜丽莎》中模特的真实原型——佛罗伦萨丝绸商人弗朗西斯科·乔孔达的第二任妻子丽莎·格拉迪尼（Lisa Gherardini）。去年，意大利考古学家希尔瓦诺·文塞提（Silvano Vinceti）所领导的团队从佛罗伦萨格拉迪尼的墓葬所在地，挖掘出了8具女性遗体。通过比对证实，其中三具与格拉迪尼的死亡年龄大致相同。如果此次挖掘出的乔孔达家族DNA能与其中一具女性遗体匹配上，就能确定格拉迪尼的遗骨，进而可以通过提取DNA重建此人的轮廓面容，还原"蒙娜丽莎"本人的真实面貌，并且重建的误差大概只有2%-8%。

点评 _ 学术界、艺术界、民间一直对《蒙娜丽莎》关注颇多，通过此次对墓葬遗体的研究比对，或许会诞生一个新的研究成果，解开困扰人们数百年的"蒙娜丽莎微笑之谜"。

NO.2
加州沙漠的"透明"木屋犹如海市蜃楼

事件 _ 近日，美国加州沙漠上一座有70年历史的小木屋经艺术家史密斯（Phillip K. Smith III）重新打造后，再次焕发生机，吸引了大批艺术爱好者参观。独具匠心的史密斯用几面镜子、彩色LED灯与定制的电子设备，赋予这座小屋晶莹剔透的外观，将其打造成了"透明"小屋。在白天，小屋借助镜子照出远处的风景，看上去部分是透明的，好似沙漠上的海市蜃楼。到夜晚，门与窗反射出红色、绿色与蓝色等光线，形状为方形或矩形。门窗上布满LED灯光，并由计算机控制，可逐步改变色调，将单调的景色变为生动的"挂毯"。这座小木屋建在史密斯2004年从联邦政府买下的5英亩土地上，此块土地以沙漠为主，间杂着灌木丛。

点评 _ 艺术犹如沙漠中的仙人掌，不分地域不分环境，以其旺盛的生命力不断进行着突破。沙漠中的破旧小屋经艺术家之手都能焕发艺术气息，那么还有什么缺乏艺术之美呢？

NO.3
小布什首幅油画作品热卖万份

事件 _ 美国前总统布什的首件油画描绘了一只红雀栖息在枝头，作品标价为29.98美元，它原是小布什送给前美国驻联合国大使蒂切诺的礼物。小布什称自己是受到英国二战时期首相丘吉尔启发而开始作画的，他承认自己不是天才画家，更自嘲"签名似乎比画作本身更有价值"。美国著名艺术评论家萨尔茨认为，布什的油画作品看起来简单笨拙，但已是无天赋的人能做到的最好程度。有博物馆店员透露，目前这款产品已热卖约1万份。临近2013年圣诞节，此幅作品正好可用来装饰圣诞树。

点评_"搞艺术"的娱乐界、政界人士不断增加，如倪萍办画展、小布什画作热卖等，而作品销售情况却因其"名人效应"趋于良好，鲜有人关注其中的艺术价值。

NO.4
苏富比首席拍卖师 Tobias Meyer 辞职

事件_近日，有消息宣称，苏富比首席拍卖师 Tobias Meyer 将辞职，离开苏富比当代艺术中心。Tobias Meyer 是一位受人尊敬的拍卖师，他 20 年来陪伴苏富比度过了许多决定性的时刻，苏富比对他所做出的贡献也非常感激。由于合同即将到期，并且 Tobias Meyer 对自己以后的生活也有了确切的规划，所以双方一致认为到该分别的时候了。Tobias Meyer 在接受《纽约时报》电话采访时也表示，即将 50 岁的他，开始了评估这种在全球当代艺术世界风口浪尖的日子。或许离开苏富比，以私人经销商的身份继续跟那些收藏家合作，是 Tobias Meyer 更喜欢的生活方式。

点评_对于 Tobias Meyer 辞职离开苏富比，外界有各自不同的看法。但不管何种原因，作为苏富比的首席拍卖师，他对自身职业的专注是每位艺术从业者都应该学习的。

2月

NO.1
马云画个"圈"值 242 万

事件_2013 年 12 月 21 日，马云自创的"马体墨宝"在"淘宝官方拍卖"落槌。拍卖自 12 月 19 日开始，共经历了 913 次出价，在经过 63 次加价至 242 万余元后无人跟进，最终在超时 5 小时 12 分后成交，被一位香港藏家买走。事后，马云宣布将该画所得款项捐助给淘宝"魔豆"公益项目。微微泛黄的画纸上黑色线条绕着一中心点，挥洒成螺旋状，此即马云的画作内容。对此，不同人士有不同的见解，所画内容像"太极图""煎饼果子"等呼声也此起彼伏。

点评_近年像马云一样"半路出家"、作品拍出高价的"大师"不在少数，这不禁让人怀疑，在名人作品拍卖上拍卖的究竟是他们的名气，还是艺术作品？拍卖界永远不乏高价作品，真正缺乏的是极具艺术价值的精品。

NO.2
新变化之 2014 布鲁塞尔艺博会

事件_今年，布鲁塞尔艺术博览会（Art Brussels）将继续保持其"将新兴艺术家和画廊与更加成熟的机构汇集起来"的形象，同时，它将加强作为一个"发现新人"的侧面，促使艺术家在其职业生涯开始之时就被人们认识。国际知名策展人 Katerina Gregos 将继续任艺术总监，负责发展博览会的整体艺术面貌和策略，筹划艺术项目和话语事件。该团队的新成员是 Anne Vierstraete，她在 Degroof 银行市场营销与

传播部做过 18 年的主管,并有 8 年拉斯谟基金会医学研究主任的专业经验。2014 年这一届的"FIRST"部分,将囊括一些从未展示过的年轻艺术家与画廊,它们由国际知名策展人委员会评估后参与其中。据悉,出现在"YOUNG"部分的画廊将达 50 家。

点评_ 作为老牌且有声望的艺术博览会,布鲁塞尔此次做出的调整,将博览会的三分之一以上都贡献给新兴者,这是否可作为艺博会的方向标?新兴艺术将有多大的市场?让我们拭目以待。

NO.3
"中国艺术大餐"将现艺术巴黎主题国

事件_2014 年 3 月 27 日,法国巴黎"大皇宫"将举办第 30 届"艺术巴黎"艺术展(Art Paris Art Fair)。此次展览将吸引来自全世界 144 家国际画廊参展,展会上除了展出现代与当代绘画、雕塑等艺术品,还将会展出摄影、艺术设计作品以及艺术书籍等。同时,为了庆祝中法两国建交 50 周年,"艺术巴黎"2014 特挑选中国为展览"主题国(Guest of Honor)",届时,来自北京、上海、香港等地的中国画廊将在艺术展上亮相,他们将同其他从事中国艺术创作的西方艺术家们一道,为 2014"艺术巴黎"艺术展奉献独特的"中国艺术大餐"。2014"艺术巴黎"艺术展将从 3 月 27 日一直持续到 3 月 30 日。

点评_ 随着中国经济的快速发展、综合实力提升,中国在国际上的文化地位越来越高,这也促进了国际文化与艺术的交流。

3 月

NO.1
彩绘卡车成为纽约独特风景线

事件_ 近期,据美国《赫芬顿邮报》报道,在纽约存在着一道不甚明显但又极具特色的风景线,由日常来往于每条街道上的彩绘厢式卡车构成,它们为整个城市增添了流动的艺术色彩。据悉,30 年前开始有人为卡车车厢绘制图案作为装饰。至今,彩绘卡车已经成了一道独有的风景线,游动于城市的大街小巷。摄影师 Jaime Rojo 对纽约市的移动风景线叹为观止,并用相机记录下了很多绚丽的彩绘卡车。

点评_ 作为交通运输工具的厢式卡车已经发展成为了一种独特的街头艺术,从推动城市发展的动力工具到流动的雕塑艺术的转变已然在告诉人们艺术在生活中的表现形式愈加丰富多样。

NO.2
上海海关开通艺术品绿色通道

事件_ 近期,日本当代艺术女王草间弥生"我的一个梦"个人作品展在上海当代艺术馆举办,共展出草

间弥生 60 年来的 100 多件作品，囊括了绘画、雕塑、装置等各类艺术品。针对其展品种类多、布展时间紧等特点，上海海关特别开通绿色通道，以最快速度为这批总价值约 3300 万美元的艺术品办理了暂进境验放手续。据统计，2013 年，上海海关先后高效服务了"第 15 届上海国际车展""亚洲商务航空展""首届上海国际技术进出口交易会""第 11 届中国国际数码互动娱乐展览会"等各类国际展会 234 场，国际展览面积约 142.5 万平方米，监管进境展览品总货值达 11.3 亿美元。

点评_ 上海海关采取搭建展会"一站式"海关服务平台，并加强对国际展会的监管，提供各项便利服务，体现出其全力支持会展经济发展的态度。

NO.3
美国女子捡漏得 10 万元名画

事件_ 近日，一位美国体育教师玛西娅·福卡在跳蚤市场上花 7 美元淘来的《塞纳河畔风景》被 FBI 定为赃物，法院勒令其归还原主。这幅《塞纳河畔风景》貌不惊人，但它有着一个精美的画框，上面还有"雷诺阿 1841—1919"的铭牌。此画是福卡于 2009 年在弗吉尼亚州的跳蚤市场上花 7 美元买下，后经鉴定竟被认定为法国艺术家雷诺阿的真迹，价值约 10 万美元。福卡一家"捡漏"的事迅速传开，最终被马里兰州的巴尔的摩美术馆得知。馆方当即宣称此画是他们于 1951 年被盗的藏品，并就此起诉了福卡，FBI 随后介入调查。由于巴尔的摩美术馆有足够证据证明此画为本馆被盗作品，近日法院宣布福卡将画作归还巴尔的摩美术馆。

点评_ 不管此画在被盗后的 60 年间经历了什么，希望巴尔的摩美术馆能以保护名人真迹为前提，更好的尽到一个美术馆的职责。

4 月

NO.1
空中的"星云"——珍妮特·艾克曼的大型悬空雕塑

事件_ 近日，来自美国弗洛里达州的艺术家珍妮特·艾克曼，正在与美国电脑软件公司欧特克合作，为 2014 年 3 月在温哥华举行的 TED 大会打造一个 700 英尺长的"星云"，这也是珍妮特又一个美丽炫目的大型悬空雕塑作品。她的作品使用彩色网状结构在空中搭建而成，材料柔软通透，可随风运动而自由改变形体，并配合灯光，达到极光般的炫目效果。据她个人透露，"星云"在 TED 大会结束后会重新呈现在世界各地，意在将 TED 的理念传播到全世界。

点评_ 当抬头目睹珍妮特的"星云"时，人们不仅能从紧张的都市快节奏中得到片刻的身心放松，或许也可以激发出自己心中的创意。

NO.2
关闭近12年的阿尔塔米拉洞窟"重现人间"

事件 _ 位于西班牙北部的阿尔塔米拉洞窟因内部大量的史前壁画而闻名于世,但早年科学家们称,由于大量参观者呼出的二氧化碳导致壁画受到破坏,并出现褪色剥落,洞窟于2002年关闭。管理阿尔塔米拉洞窟的基金会于2014年1月份宣布,该洞窟将重新向公众开放。2014年8月,专家将重新评估参观者对壁画造成的影响,此前,每周只允许5人进去,参观时间为37分钟,参观者必须遵守严格的着装规范,穿着特殊的套装、面具和鞋子。

点评 _ 如阿尔塔米拉这样的洞窟遗迹所遇保护问题是现今的世界难题,除了对游客采取的相应防范措施,中国敦煌莫高窟的数字化展示技术,或许也可为他国所借鉴。

NO.3
秦兵马俑考古首次发现完整弓弩

事件 _ 近日,秦始皇帝陵博物院对秦俑一号坑的第三次发掘中,考古人员在一处过洞的中部清理出一件较为完整的弓弩,弓弦清晰可见,直径约0.8厘米,表面光滑圆润,非编织物。在不同的部位还残存有彩绘遗迹,可分辨出红、黑等颜色。这是在秦俑考古中首次发现比较清楚的弓弦。经过仔细观察和分析,考古人员推测其材质可能是动物的筋。考古专家认为,根据这些发现可以复原出比较接近真实的秦代弓弩。根据机械运动学以及机械设计原理,可以推算出弓箭的射程,以此对秦军强大的战斗力有一个正确的评估。

点评 _ 随着科学技术进步和考古发掘的不断深入,会有越来越多关于中国古代科学、文化和技术的信息被人们所发现、研究。

NO.4
故宫将出百科全书

事件 _ 2014年2月25日,故宫研究院公布近几年将开展的11项大型科研与出版项目。这11个项目包括故宫研究院博士后科研工作站,"新中国出土墓志整理与研究""故宫博物院藏殷墟甲骨文整理与研究""故宫藏先秦有铭青铜器研究""历代书画家族史的研究",《长沙走马楼三国吴简》《唐兰全集》《清代宫廷历史图典》《故宫百科全书》《北京中轴线彩色实测图》《故宫博物院藏文物精品集》(十卷、英文版)出版等。

点评 _ 故宫作为中国最大的古代文化艺术博物馆,承载着文化继承与传播的艰巨任务,这既是其本职也是其责任所在。

5月

NO.1
海上丝绸之路"申遗"

事件_ 近期,广州申报世界文化遗产工作小组召开第一次全体会议,预计将在2015年与南京等9城市共同将海上丝绸之路史迹"申遗",若成功广州将实现世界文化遗产"零"的突破。自2007年以来,广州为了推进海上丝绸之路史迹"申遗",开展了相关学术研究、材料编制等工作,最终选定南越国宫署遗址、南越王墓、光孝寺、怀圣寺光塔、清真先贤古墓、南海神庙及码头遗址作为申报点,并于2012年11月与南京、泉州等9城市的海上丝绸之路史迹共同列入《中国世界文化遗产预备名单》。此外,国家还成立了12到15人的"申遗"专家委员会,由国家文物局、省内高校文物考古、保护规划、古建筑保护、历史等领域的专家学者组成,对申报工作进行指导。

点评_ 海上丝绸之路,又名陶瓷之路,是中国古代对外贸易的重要通道,海上丝绸之路早在中国秦汉时代就已经出现,到唐宋时期最为鼎盛,此次"申遗",属情理之中。

NO.2
台北故宫将出借典藏文物

事件_ 近期,据台湾"中央社"报道,台北故宫与美国旧金山亚洲艺术博物馆于2014年3月31日共同签订合作备忘录,台北故宫同意出借典藏文物,2016年在美国旧金山亚洲艺术博物馆展出。为回馈台北故宫,美国旧金山亚洲艺术博物馆同意提供馆藏精品文物,于2017年在台北故宫南部院区展出。台北故宫表示,自1961年台北故宫文物赴美国旧金山等城市巡回展出,至1991年台北故宫参加华府"一四九二年之际"国际大展,期间均获得热烈反响。台北故宫博物院院长冯明珠表示,2016年及2017年台北故宫及旧金山亚洲艺术博物馆两馆交流展将再度造成轰动。

点评_ 台北故宫与旧金山亚洲艺术博物馆两馆相互借展,促进了中外艺术文化的交流。也期待台北故宫与内地博物馆加强交流联系,使两地间观众能领略到更多国宝级艺术品的魅力。

NO.3
拍卖开启"网络"时代

事件_ 目前,各拍卖公司旗下的在线拍卖,包括淘宝、苏宁易购等大型电商,都开始试水艺术品网络拍卖,掀起了一轮电商试水艺术品拍卖浪潮。据了解,2013年网络拍卖成交金额超过200亿元,仅全国拍卖企业通过中拍协网络拍卖平台组织的网络拍卖会就有3097场,成交额达到92.79亿元,与2012年相比增长7倍多。此外,各种在线竞价、网络拍卖平台大量涌现,亚马逊、国美、淘宝网等电商平台,甚至一些传统的拍卖公司也纷纷加入到线上艺术市场份额抢夺大战中。但我国尚未出台网络拍卖的相关法律法规,网络拍卖平台大多与实体拍

卖公司合作，以此规避相关政策法规的风险。不过中拍协制定的《网络拍卖规程》正在征求意见过程中。

点评 _ 线上拍卖在成为补充与完善实体拍卖的重要方式的同时，与其相匹配的法律制度、标准规则也亟须尽快落实。

6月

NO.1

属于华人的收藏家协会

事件 _ 据报道，2014年5月8日在伦敦将举行名为"全英华人收藏家协会"的成立大会，这是一个非营利性的社会组织，总部将设在伦敦。协会成员是自愿组成的，包括来自各地的华人收藏家、收藏爱好者、世界级著名文物鉴赏家、收藏家等，任何爱好收藏的个人及公司团体，均可成为会员。任全英华人收藏家协会会长的陶瓷鉴定家、收藏家周自立表示："协会成立后的首要工作有两方面，第一个是定期开展收藏知识培训和学术研讨活动；第二个是举办收藏品展示会、交流会，以提高鉴赏、收藏及经营水平。"

点评 _ 全英华人收藏家协会的成立为华人收藏家、收藏爱好者鉴赏和收藏艺术品提供了更为广阔的平台。收藏者的欣赏品位及鉴赏力提高了，不再被"忽悠"，对艺术市场健康发展也起到重要作用。

NO.2

迪拜创意新招——地铁站变身博物馆

事件 _ 近日，在城市建设和宣传方面颇具创意的阿拉伯联合酋长国迪拜又出新招：迪拜道路交通管理局与文化艺术管理局将联手把市内6个地铁站改造为展示创意文化艺术品的博物馆。用于装修改造地铁站的总投资将达1.84亿迪拉姆（约合3亿元人民币），全部工程预计将于2015年3月完工，以迎接2020年世博会。这6座地铁博物馆基本位于迪拜市中心区域，每一座都有各自独特的主题。两家官方机构还签署了一份谅解备忘录，表示将共同致力于美化装饰市内的主要过街天桥和地下通道，努力将艺术气息渲染到迪拜的大街小巷。

点评 _ 以奢华著称的迪拜如今也在积极的进行公共设施与文化建设，这表明在经济发展的同时必不可少的是文化软实力的支撑。

NO.3

尼泊尔被盗石像将何去何从

事件 _ 近日，作为法国"亚洲艺术"国家博物馆的"吉美博物馆"表示，目前他们正在讨论将馆藏的两座被盗雕像打包并归还给尼泊尔政府。这两件被盗雕像于十几年前被转至法国吉美博物馆，其中一件为12世纪毗湿奴（Lord Vishnu）石像，于20世纪70年代被盗掘；另外一件是造于13世纪的Shiva-Uma石像，于1984年被盗走。吉美博物馆发言人表示两件文物是吉美博物馆正当合法购买所得。而法国文化部就此事则

谨慎表示："这件事还须根据法国现行法律进行核查。"目前，尼泊尔驻巴黎大使馆未就此事作出任何评论。

点评_ 谁才是艺术品或文物的合法所有者？如果这些艺术品是通过武力、战争、盗窃或者金钱交易而取得的，那么没有任何一方能够完全声称自己对该物件拥有永久的所有权。

NO.4
意大利艺术品新政策引发业内担忧

事件_ 据报道，根据意大利新颁布的法规，任何被定性为国家宝藏的藏品如果出境，最多只能离开意大利国土18个月，而不能永久离开。同时未被定为国家宝藏的藏品，如果历史年限超过50年，要离开意大利就必须得到意大利政府同意。对于意大利政府颁布的新政策，业内相关人士表示惊讶，艺术作为该国最大的行业之一极有可能发展为世界级的艺术市场，但政府颁布的新政策显然对其以后的发展相当不利。新政策对意大利艺术品的出口条件控制如此严苛，虽然对保护本国艺术起到了强有力的效果，却阻碍了意大利艺术市场的自由发展，同时此新政策对于意大利的一部分私人收藏家来说也会是一条"噩耗"。

点评_ 意大利新政策显示了政府强烈的自我保护意识。虽在一定程度上能够保护本国艺术品，但过于严苛的要求与中国曾经的"闭关锁国"政策相似，况且隔断了与国际艺术市场的交流并不能完全把意大利艺术至于"真空"状态中，未免有些因噎废食。

7月

NO.1
当英国艺术市场遭遇"英国脱离欧盟"

事件_ 英国退出欧盟不再是禁忌话题。如果支持退出之风持续到2015年的大选，英国最晚可能于2017年对此进行投票表决。针对英国退出欧盟能否对英国艺术市场产生影响的问题，英国ARTINFO做出了多方面分析。一方面，英国去留欧盟对于英国艺术市场的自由贸易来说并不会有多大影响，甚至能因完全自治而更加专注艺术行业。但另一方面，如果英国脱离欧盟，在"劳动力自由流动"原则的作用下，英国艺术专业人才选择范围将大幅降低。不仅如此，脱离欧盟很可能导致英国文化机构不能继续受到欧盟领导组织的资金帮助，将产生潜在损失。

点评_ 从数据上看，英国是继美国及中国后的第三艺术大国，若英国在未来几年真的脱离欧盟，对于当地艺术市场来说不一定会是一条好消息。

NO.2
西班牙博物馆开发手机软件：用X光查看名画原稿

事件_ 据报道，西班牙普拉多博物馆近日开发了一款手机应用软件，能让观众用X光线查看隐藏在名画

下面的信息。这款手机应用名为"第二个普拉多博物馆",能够用现代 X 光技术,查看普拉多博物馆 14 幅最著名的画作。油画的原草稿是什么样?经过应用软件处理的名画,我们不仅能看到画作创作初期画家草拟的结构,还能看到画家的修改痕迹,这正是追踪画家创作过程的线索。

点评_ 越来越多的新技术被应用于认识艺术品、鉴定艺术品,从另一方面来说,也帮助观众更为充分地了解艺术家的创作过程,体味作品魅力。

NO.3
"第二次世界大战"纳粹销毁油画习作入驻以色列博物馆

事件_ 据报道,耶路撒冷的以色列博物馆(The Israel Museum)日前收购了 19 世纪奥地利画家古斯塔夫·克林姆特(Gustav Klimt)唯一被人所知的遗存油画习作《医学(成分设计)》,收购价格未被公布。此画作绘于 1897 年至 1898 年间,是最初为维也纳大学大礼堂天花板创作的一个大型系列绘画的习作。而它的原作已被德国军队在第二次世界大战尾声销毁殆尽。《医学(成分设计)》具有新巴洛克风格与分离主义美学交融辉映的独特风范,是这个系列三联画中的唯一现存版本。这件标志性的作品展现 19 世纪的精神内涵,同时也为 20 世纪艺术的激进转变奠定了重要基础。

点评_ 艺术可以超越时间得到永生,是"生命力"最顽强的"物种"。愿这种极强的"生命力"能不断鞭策艺术领域的每一位从业者。

8 月

NO.1
柏林展出"中国莲"

事件_ 近日,由柏林中国文化中心和广东中山文学艺术界联合会共同主办的"中国莲——刘春潮漆画展"在柏林中国文化中心开幕。艺术家刘春潮以中国传统漆画为立足点,从本土文化资源中撷取创作灵感,开掘出具有强烈东方神秘美感的艺术表现形式,对漆画艺术形式进行重现和创新,画展在开幕式当天吸引了诸多当地参观者,观众对这种新奇的绘画方式也是赞不绝口。

点评_ 中国漆器自 16 世纪起在欧洲广为流传,成为中外文化交流的重要媒介。希望此次展览能传递出中德两国人民追求和美、享受和谐的心声。

NO.2
《戴珍珠耳环的少女》回家了

事件_ 近日,著名荷兰画家维米尔肖像画《戴珍珠耳环的少女》在与其他馆藏一起历经漫长的世界巡回展览之后,最终回归到荷兰莫里茨皇家美术馆(Mauritshuis)。经过翻新与扩建工程的荷兰莫里茨皇家美

术馆已于 2014 年 6 月底重新开幕，此工程历经 6 年，耗资 2200 万欧元，由莫里茨皇家美术馆自主管理。美术馆馆长埃米莉·戈登科（Emilie Gordenker）希望《戴珍珠耳环的少女》的回归可以使更多的人把这幅名画与莫里茨皇家美术馆联系起来。

点评_ 美术馆馆藏作品直接关系着美术馆整体艺术水准，同时成为美术馆展览宣传点，提升美术馆的名气。

NO.3
荷兰男子用计算机创作"梵高画作"

事件_ 近日，来自荷兰的艺术家范德·莫斯特（Jeroen van der Most）为了改变梵高画作稀少这一现象，运用计算机应用技术对现存的梵高画作进行相关分析，推算出了梵高在生命结束后相关画作的特征。据悉，范德·莫斯特依据推算得出的相关数据创作了"梵高画作"，如今这批画作正在阿姆斯特丹市恩尔茨博物馆小区酒店内举办名为"回到未来：文森特·梵高"展览，从展出的相关画作来看，在色彩、落笔等方面，还略有梵高画作的特征。

点评_ 将科技与艺术相连，这无疑增加了艺术的更多趣味性，但无论科技发展到何种程度，艺术家亲自创作的艺术精品是任何高科技都无法超越的。

NO.4
狂热的巴西世界杯与街头涂鸦

事件_ 随着 2014 巴西世界杯如火如荼的举行，以足球为主题的涂鸦也越来越多的出现在巴西各城市的大街小巷。和其他类型的涂鸦不同，足球涂鸦一般比较写实，充满正能量。巴西政府也非常支持并出资鼓励民间艺术家在马路边的墙上进行艺术创作，而领受政府津贴的被大师涂鸦的房子甚至能升值数倍。在如今巴西的圣保罗、里约热内卢等大城市，涂鸦早已突破传统，越来越多的出现在高架桥、电线杆、下水道井盖、加油站、卷帘门甚至斑马线上。

点评_ 巴西是一个热情多彩的国家，其城市面貌与国人性格及其爱好总是非常一致。

9 月

NO.1
故宫明清皇室珍品将亮相美国

事件_ 美国弗吉尼亚美术馆近日在中国驻美国大使馆举行新闻发布会，正式宣布"紫禁城：故宫博物院藏皇家珍品展"将于 2014 年 10 月 18 日至 2015 年 1 月 11 日在该馆举办。弗吉尼亚美术馆馆长亚历山大·纳哲斯对弗吉尼亚美术馆能够与故宫博物院携手深度合作感到非常荣幸。他表示，"自 2011 年签订合作框架意向书以来，双方的交流与合作不断迈入更高层级。通过此次珍品展，我们希望向美国民众更深入地

介绍来自中国皇家璀璨的艺术文化"。该展筹备近 3 年时间,将呈现约 200 件中国明清时期的皇室珍品,涵盖庆典仪式、皇帝生活区、宫廷绘画、皇室宗教生活四个部分,其中部分展品更是首次在海外展出。

点评 _ 在全球经济发展的背景下,虽然经济合作是国与国之间发展的主要方面,但近些年加强文化交流、促进文化产业发展愈发被予以重视。此次"故宫博物院藏皇家珍品展"在美国展出一方面符合中国文化走国门的发展战略,同时也给美国民众提供亲身感受中国皇家文化的机会。

NO.2
敦煌莫高窟数字展示中心开放　可全方位展现洞窟

事件 _ 在敦煌研究院近日举行"莫高窟旅游开放新模式新闻发布会"后,敦煌莫高窟数字展示中心开始正式对外开放,该数字展示中心占地面积约 10 万平方米,建筑面积为 1.18 万平方米。据悉,数字展示中心以数字化为基础,利用当代先进的信息技术和展示手段,通过全方位、立体化的虚拟洞窟场景,使游客感受身临其境的参观效果。同时,游客还可在此了解与莫高窟遗址相关的历史、文化、艺术、自然风光以及洞窟开凿、壁画彩塑制作等诸多方面的信息。

点评 _ 敦煌莫高窟一直以来都是研究佛教艺术、中国美术史的中心地带,也是壁画家必定朝拜的圣地,此次数字展示中心的开放,将更好的向人们展示敦煌莫高窟的艺术之光。

NO.3
3D 打印艺术品是福还是祸?

事件 _ 现在利用 3D 测绘技术,只需 10 分钟就可在非接触情况下获取名家紫砂壶的精确三维数据,进而很快打出跟原作几乎一致的样品。这类仿品和样本之间器型的相似度达到 95% 以上,成功率和相似度均高于按传统工序的翻制,专家要通过精密的仪器才能分出它与真品之间的区别。在 3D 技术出现以前,仿制文物或修复文物,都必须要在原文物上面覆泥模,然后再做蜡模,会对文物产生一些污损。以制作一件青铜器仿制品为例,以往需要用人工描线和制作模具,工匠大约需要一个月的时间,现在只用一个多星期扫描打印建模便可制出。据业内人士介绍,如今的技术已经可以做到,只需要有一个残件的碎片,就有可能复原整个器物,前提是图案对称、连续。

点评 _ 3D 打印技术可谓一把双刃剑,关键还要看如何使用。新的技术让艺术家在创作艺术品方面拥有了更多的空间,但利用不当也可能成为造假的利器。

10 月

NO.1
刘益谦夫妇获万宝龙国际艺术赞助大奖

事件 _ 日前,第 23 届万宝龙国际艺术赞助大奖颁奖礼在上海举行。万宝龙文化基金会主席贝陆慈先生(Lutz

Bethge）出席了颁奖仪式，并宣布万宝龙国际艺术赞助大奖中国获奖人为中国知名艺术品收藏家、龙美术馆创始人刘益谦、王薇夫妇。作为今年的获奖人，刘益谦夫妇获得了万宝龙艺术赞助人系列亨利·施坦威（Henry E. Steinway）特别版书写工具和万宝龙国际艺术赞助大奖赠予的15000欧元奖金。万宝龙国际艺术赞助大奖创办于1992年，每年都会在欧洲、亚洲和美国的颁奖典礼表彰多位在各自地区努力推动文化艺术事业发展且不惜献上个人时间、精力及金钱的杰出人士。自1995年至今，每位获奖者都获得了万宝龙艺术赞助人系列特别限量版书写工具作为留念。

点评_ 把推动中国文化艺术事业与获得荣誉相比，显然前者对艺术收藏者而言更具有意义。

NO.2
"大黄鸭之父"再出"25米月兔"新作

事件_ 据报道，由荷兰"大黄鸭"之父霍夫曼打造的大型装置艺术作品"月兔"于近日亮相台湾桃园大园乡海军基地，以庆祝中秋佳节。这是霍夫曼的"第四个孩子"，霍夫曼仍呈现一贯风格，将周遭的小动物"极大化"，颠覆视觉的常见性。"月兔"长25米，外表采用防水纸，会随风飘动，内部以木材加保丽龙框架支撑，兔毛用防水纸做成，不怕日晒雨淋，也没有去年"大黄鸭"泄气的潜在危机。霍夫曼制作"玉兔"的灵感来自于中国神话中捣杵的玉兔。由于兔脸朝向天空，除非高空拍摄，否则观众无法看到"月兔"的脸庞，只能从低角度"仰角观兔"。

点评_ 继"大黄鸭"成名之后，将表现主体"极大化"似乎也成为一种吸引大众眼球的"艺术表现形式"。

NO.3
3500年前商代古沉舟经两年科技洗澡后"出浴"

事件_ 日前，一艘在河南省信阳市息县发现的3500年前商代古沉船经过两年的脱水浸渍处理后，顺利"出浴"，迈出了古沉船保护的第一步。据悉，该沉船于2009年7月在息县城郊淮河西岸发现，是我国迄今为止考古发现的最大、最完整的的商代独木舟。整个木舟长9.28米，最宽处0.78米，高0.6米，经测定建造该独木舟的树种为母生树，系热带树种，现江淮地区已经绝迹。独木舟出土后藏于信阳博物馆，2012年开始实施脱水处理，据河南省文物考古研究所专家介绍，完成独木舟的整个保护工作还需至少5年。

点评_ 商代独木舟的发现对于研究我国航运史、古代先民的生产生活状况等都提供了珍贵的史料，同时此次木舟的保护过程也对我国文物保护修复技术提出了更高的要求。

NO.4
鲁本斯故居镇馆之宝将赴英进行修复

事件_ 据报道，伦敦国家美术馆将对鲁本斯故居中收藏的《鲁本斯自画像》进行修复。本次修复工作还将去掉上次作品修复中的补色，并对作品进行全新补色。在画作修复工作完成后，这幅作品将参加2015

年举行的"鲁本斯私人作品展:大师家庭成员肖像"作品展,之后,《鲁本斯自画像》将归还鲁本斯故居。《鲁本斯自画像》是鲁本斯故居收藏的最知名的作品,这幅作品几乎从来没有离开过安特卫普。

点评_ 能在艺术史留名的艺术品必是经典,保护修复前辈艺术家留下的珍贵遗作不仅是对艺术家的尊重,也是对艺术史的尊重。

11月

NO.1
憨豆先生"惊现"蒙娜丽莎

事件_ 近日,英国家喻户晓的喜剧演员罗温·艾金森,即憨豆先生(Mr. Bean)的扮演者的肖像出现在世界各大名画之中,一时间被互联网媒体疯传。达·芬奇的《蒙娜丽莎》、伦勃朗的《自画像》、吉尔伯特·斯图尔特的《乔治·华盛顿》等世界名作无一幸免的被憨豆先生"攻占"。据悉,艺术家罗德尼·派克(Rodney Pike)运用现代数字图像编辑,将罗温·艾金森的形貌惟妙惟肖地融合到世界各大名画中。而拥有机灵眼眸、红润面颊、浓黑眉毛并故作憨态的罗温·艾金森竟天衣无缝的与西方艺术史上的名画连接。

点评_ 从美国波普艺术到中国当代写实绘画,从玛丽莲·梦露到章子怡,名画与名人的激情碰撞让艺术更加平易近人,充满生机。而对于名人与艺术作品的良性"恶搞"与互动,让我们在欢笑之余,更看到了人们对艺术越来越多的关注与喜爱。

NO.2
达·芬奇名画又有新发现

事件_ 近日,据英国《每日电讯报》报道,列奥纳多·达·芬奇的著名画作之一《抱貂的女子》描绘的是一名神态安详的女子怀抱白貂的画面。然而科学家近日研究发现,这幅画最初并没有白貂。达·芬奇曾画了三个版本,最原始的版本只是一张简单的女子肖像,第二版本画上了一只身材修长的灰毛动物,第三版本才将其改为白貂。通过图层放大技术,这三个版本得以被一一展现。这意味着达·芬奇曾在创作过程中改变想法,或是雇主改变了意向。该作品描绘的是米兰公爵卢多维科·斯福尔扎的情妇切奇利娅·加莱拉尼。一些专家认为,在画中加上这只貂,是为了表达她对公爵的爱,因为这位公爵的昵称就是"白貂"。法国科学家帕斯卡尔·柯特耗时3年,对这幅1489年至1490年所作的艺术品进行分析研究,最终得以发现其中的历史。这项研究方法应用流明技术,通过测量投射在画面不同区域的反射光,来一探画作涂层下的究竟。

点评_ 伴随着科学技术的不断发展和科学家的执着探索,曾经埋藏于艺术作品中的许多历史谜团开始不断被解开。

NO.3
意大利唯一一家当代摄影美术馆面临倒闭

事件 _ 据报道,日前意大利唯一一家以当代摄影艺术为主题的美术馆因为缺乏资金,将面临关门的命运。美术馆成立于2004年,收藏了超过200万张摄影作品和底片,包括 Letizia Battaglia、Fischli & Weiss、Candida Höfer、Federico Patellani 以及 Thomas Struth 等艺术名家的作品。该机构的运营资金主要依赖于奇尼塞洛巴尔萨莫市政府每年资助的30万欧元以及米兰省文化部门每年拨款的20万欧元。今年由于米兰省政府部门的拨款未到账,导致了美术馆的资金危机。美术馆发言人表示,如果资金迟迟不到账,美术馆是否能继续维持已不得而知。美术馆方面已与相关政府部门取得联系,但问题目前仍未解决。

点评 _ 对于公共艺术机构,政府部门应严格履行职责,以保证其正常、有序的运营,而艺术机构本身也应在一定程度上学会自身合理"造血"以维持生存。两者共同努力,才能更好地促进艺术文化的发展。

12月

NO.1
北京故宫用创意对话公众

事件 _ 近日,北京故宫一改往常庄严肃穆的形象,以自身的建筑、馆藏文物等元素作为创新基点,推出了一系列"萌"范儿十足的文化纪念品,朝珠耳机、冰箱贴、瑞兽铅笔、木质微缩家具、琉璃、手机壳等都是颇受大众追捧的产品。而在这其中,还不乏一些以宫廷宝贝为核心的产品,整体设计上俏皮而富有新意,让人爱不释手,以"萌"为核心的纪念品的问世体现了故宫博物院"把故宫带回家"的服务理念。故宫博物院相关部门负责人接受采访时也表示:"这么多年,我们一直在思考故宫文明如何与明天的人们顺畅对话,我们要做的就是用我们的创意,将文明遗存与当代人的生活、审美、要求对接起来。"

点评 _ 如何让博物馆与当代公众有效对话,是博物馆工作者始终面临的问题。而诸如此类富有创意的文化产品的推出在两者之间搭建起了良好的沟通桥梁。

NO.2
2014国际艺术界最具影响力百人名单出炉

事件 _ 近日,2014年度国际艺术界"最具影响力100人"名单由《ArtReview》发布,它被认为是国际当下最为成熟的当代艺术排名。上榜人物包括策展人、美术馆馆长、资助人、艺术家、藏家、画廊主等。今年荣登榜首的是泰特现代美术馆馆长尼古拉斯·塞罗塔,作为享誉全球的美术馆馆长,其荣登榜首可谓实至名归。本次入选名单再次显示出当下艺术界公共区域和私人区域之间互相融合与渗透的趋势;上榜的策展人呈现出日益多样化的兴趣及爱好,间接证明了当代艺术正在变得更加国际化、多元化。同时可以看出画廊主势力的不断增强:位居2、3的分别为大卫·茨维尔纳、伊万·沃斯,拉里·高古轩和

玛丽安·古德曼分别位居8、9。

点评 _ 从前10位有影响力的名单中可以看出当代艺术家在国际的影响力远比其他时期的艺术家大，但是在国际艺术交流空前繁盛的今天，艺术家既要跟上国际步伐又不能失去自身的艺术特点，因此，我们本土艺术家们还需冷静思考。

NO.3
巴塞尔艺博会完全收购巴塞尔香港

事件 _ 近日，瑞士巴塞尔艺博会拥有者MCH集团收购巴塞尔香港剩余的40%股份，至此，巴塞尔香港归MCH集团所有。事实上，早在2011年，MCH集团便从亚洲艺术展手中收购巴塞尔香港60%的股份，并将其"ART HK"更名为巴塞尔香港，今年的收购也是当年协议中的一部分。瑞士巴塞尔艺博会已经成为艺术机构中的佼佼者，全球最具影响力的艺术家、商人都在此欣赏、消费艺术品。本次巴塞尔艺博会对巴塞尔香港的收购，也表明其对亚洲艺术市场进攻的决心。

点评 _ 本次收购可以视为现今亚洲艺术市场发展的重要风向标，同时这在一定意义上也是巴塞尔艺博会对亚洲艺术市场的肯定与期望。

中国艺术市场生态报告
专题研究

高校如何培养适应艺术市场需求的人才
——专访中国拍卖行业协会秘书长李卫东

中国艺术市场自改革开放至今，经历了20余年的恢复、发展历程。从20世纪90年代初的萌芽，到之后的规模化发展，直至今天呈现出的"新常态"，中国艺术市场从最初的探索期逐渐转向相对理性的发展时期。与此同时，艺术市场对于专业人才的需求也成为影响其现阶段发展的重要问题。为了满足社会发展对于新型艺术人才的需求，同时也为了顺应中国文化艺术的发展趋势，与艺术市场相关的新型学科在国内高校中应

图1　李卫东与首都师范大学硕士研究生

运而生。自2000年开始，山东艺术学院、首都师范大学、四川美术学院、中央美术学院等30余所院校先后开始招收与艺术市场相关的本科生；首都师范大学、南京艺术学院、上海大学、中央美术学院、清华大学美术学院等院校还培养这一专业的硕、博研究生。

在实际教学与学生培养过程中，面对艺术市场这一应用型专业，多所高校采用学校与企业联合的方式，共同培养适合市场需求的人才。2013年10月29日，首都师范大学美术学院与中国拍卖行业协会艺委会建立合作关系，成为国内在艺术市场与管理领域中较早实行校企联合的高校之一。此外，中央美术学院、中国人民大学、南京艺术学院、北京大学、清华大学等高校也先后与国内外艺术机构展开合作。为此，2015年6月30日，首都师范大学美术学院艺术市场与管理专业硕士研究生戴婷婷、常乃青、石婷婷（以下简称"生"），针对当下校企联合的办学模式以及艺术市场对于人才的需求等方面问题，对中国拍卖行业协会秘书长李卫东（以下简称"李"）进行专访。

生：从2013年开始，高等院校与艺术市场机构之间的联系逐渐增强，对于这种现象您是如何看待的？

李：校企联合架设了一个人才培养与实际需求的桥梁，对于学校、学生和市场来说是三方受益的。对于学校来说，校企联合这种方式将学校与市场紧密地联系起来，使高校能够切实了解市场的实际情况，有利于高素质人才的培养。一方面，通过对实践的了解，学校在设置相关专业课程时会更为切合实际，在培养学生美学素养，教授其艺术市场基本理论知识的同时，也增添了市场实践的课程，使课程结构更加合理。另一方面，学院与艺术机构的合作，为学生提供了更多、更好的实习机会。这也是校企联合带给学生最重要的益处，即能够使学生通过这一平台，参与到艺术市场运作的各个环节，在学习理论知识的同时增添了实践的机会。在实践过程中丰富知识、开阔眼界，得到全面的发展，为今后就业奠定良好

的基础。而这一培养方式，也在无形中提升了学生的就业率，有利于学院学科的发展。

对于市场来说，校企联合能够在两方面惠及市场发展。其一是为行业补充了新的专业型人才。高校学生通过进入企业实习进而了解行业发展的基本状况，找到适合自己发展的位置，从而最终被行业所吸引，进入其中工作，这也是校企联合对于市场最重要的贡献。另一方面，艺术市场的发展需要与之相对应的理论指导，但是目前市场在这方面所具备的能力较为薄弱。实施校企联合之后，艺术市场在发展中暴露出的部分问题，便可以通过高校的资源进行深入研究，进而将研究成果反馈于市场，对行业发展起到指导作用。

图 2　李卫东与首师大学生进行交流

生：请您介绍一下目前艺术市场中从业人员的构成情况。

李：市场的发展与人才是密不可分的。现阶段，国内艺术市场的发展主要呈现出如下特点：一级市场发展得较为缓慢，以拍卖市场为主的二级市场处于强势地位，二者之间存在着较大的差距。而实际上，一级市场与二级市场应同处于相对平衡的状态。形成这一局面的原因，也与人才的构成有着密切的联系。

目前，国内艺术市场人才来源主要分为三个方面：一部分人才在进入艺术市场之前以艺术创作为主，对艺术品本身较为熟悉，也具备一定的艺术素养；另一部分是主要从事艺术品流通行业的人员，该类从业人员原本就身处市场当中，因而对艺术市场的经营、运作规律较为熟知；还有一类人员是从其他行业中转型而进入艺术市场的。所以，艺术市场当前的从业人员多数并非科班出身，基本都是在市场中锻炼出来的实践型人才。

生：未来艺术市场需要什么样的人才？

李：未来艺术市场需要的人才大致可分为三类。首先需要复合型人才，具备多种知识结构，既要了解艺术品本身的规律，又要对市场的经营、运作十分精通；第二种人才需要具备较强的理论知识，同时又能以理论做基础，在此基础上经过实践锻炼，将理论与实践相结合；第三种为创新型人才，因为艺术市场是在不断变化的，其从业人员必须要具备创新的思维。例如互联网在近年发展速度很快，艺术市场也在很大程度上受到互联网的影响，身为从业人员如果不能接受这种变化，在未来的市场竞争中就可能被淘汰。所以，市场的变化要求人才应具备较强的创新意识。

生：高校如何培养更加适合市场需求的人才？

李：除了刚才提到的"校企联合"方式，学校在课程知识结构的设置上应与市场实际需要进行更紧

密的结合。前面说到，艺术市场需要复合型人才、创新型人才，高校在课程设置上应按照市场对于人才的需求适时进行调整。其次，学校教师队伍的选择与培养也十分重要。艺术市场这一专业属于注重实践的应用型专业，而中国的艺术市场本身正处于发展阶段，更替速度较快，所以教师既要具备艺术与市场两方面的专业知识，了解艺术市场发展的基本规律，同时又要及时把握国内外艺术市场发展的基本动态。

生：请您对即将步入艺术市场中的在校学生提出一些建议。

李：由于我国艺术市场恢复发展的时间比较短，所以国内尚未形成具有体系的市场发展理论。而这种情况对于当下学习艺术市场专业的学生来说，是利弊兼具的。有利的方面是，这些学生是国内较早一批进行艺术市场理论研究的专业人员，学习与施展才华的空间较大。而不利的方面是，现阶段尚未出现成熟的市场理论专家可供学习，也没有相对完善的理论研究成果进行借鉴，这也是整个行业发展至今所面临的困惑所在。

针对这些情况，我认为学生在校期间的时间是十分宝贵的，应对其进行充分利用。随着社会对人才需求的改变以及校园环境的变化，现今的高校学生在完成个人学业之外，还应有意识地在其他方面对自己进行培养，提升综合素质。另一方面，学生还可根据个人兴趣，对自己未来的发展方向提前进行规划，制定长远的发展目标。最为重要的是，艺术市场专业的学生在日常学习过程中应注重专业本身的应用性，做到理论与实践相结合。

（采访稿整理：戴婷婷）

发现与被发现——艺术市场需要什么样的人推动

甘学军

谢谢大家来参加这个座谈。为什么选定这个题目呢？因为过去偏重讲一些宏观的、理论上的或者理论与实际相结合的内容，这次则是从从业者的素质角度来谈这个问题。我们从事这样一个行业，那么这个行业的特点是什么？首先就是"发现"，然后在"发现"的过程中，也会"被发现"。发现的价值和发现价值者被发现，构成了整个市场的价值，这是我的经验之谈。

我想讲的第一个问题就是，我们既然是做艺术品市场，那么艺术品市场是什么？要怎么才能形成一个艺术品市场？

我认为，艺术品市场的形成是人们对人类精神创造物的价值认定和传播的过程。首先，我们操作市场就要有价值认定，认定价值之后，由于传播价值的载体是交换性的，所以就形成了等价交换，然后形成市场。这是想说的第一句话，虽然只是一句话，但是里面包含了很多内容，解释这句话的时候，我想讲一个成语——抱璞泣血，这个成语后来的引申意思是形容人怀才不遇。那么原始的故事是什么呢？是和氏璧的故事。春秋楚厉王时期有一个叫卞和的人发现了一块玉，他献给楚王，楚王请宫廷里的鉴定师们去鉴定，鉴定结果认为那就是一块普通的石头。卞和犯了欺君之罪被削去了左足。他觉得很冤枉，就一天到晚抱着这块玉哭。后来楚武王登基，卞和觉得换了一个新君应该有了新的希望，就再度去献宝。于是宫廷又进行了一次鉴宝活动，结果仍然认定这块玉是假的，卞和又被削去了右足。他就抱着这块自己认为的美玉，眼泪哭干了，流出来的是血，这就是这个成语的由来。一直到了楚文王上台，又听到这个故事，就召见他再次献宝。这次得出的结论是相反的，认为这是一块天下第一美玉。从此卞和得到平反，然后这块玉就被称为"和氏璧"。这块玉后来一直在楚国的宫廷里面流传，进而衍生出了"纵横"的故事。

一块玉就产生了这么多的问题。这块玉从未被认知到认知的过程，从发现到被发现的过程，包含了两层意义：一个发现是玉原本的价值，二是我们还发现了卞和，这是一个独到的、能超越所有人来发现美玉价值的人。就像那块玉不仅是天下第一的美玉，它也有着独特的命名——和氏璧。所以这块玉有两个价值，璧的价值以及"和氏"的价值，合在一起成了这块玉的价值。所以这就是我为什么要以"发现"和"被发现"开题，卞和在发现这块天然美玉本质价值的同时，在被别人分享他这个发现的同时，他也被发现和承认了，而我们现在在市场中扮演的就是这个角色。首先是发现者，然后为了使我们的发现得到分享和承认，我们也要被发现。发现的过程实际上就是实现我们被发现的过程。这个成语就帮助我从这个角度来给大家做一个解释，算是一个歪批。其实这个道理不光是在艺术品市场，在所有的市场都是如此。因为和氏璧还衍生出了许多故事，甚至引起了历史轨迹的演变。例如有一个成语叫"价值连城"，还有一个成语叫"完璧归赵"，还有"将相和"的故事，都由它引申而出。

价值连城是什么意思？我认为，艺术品从来就是有价的。在人类有交换、有市场、有等价交换这个概念以来，所有的价值都是通过价格来实现的。价值连城就是价格，因为我们说无价之宝就是价值连城。价值连城这个故事怎么来的？和氏璧后来辗转到赵国，而赵国是一个小国，秦王认为这么重要的一件东西怎么能在赵国呢，应该在秦国才对。秦王要和氏璧，但赵国不给。于是秦王开了一个价格，以秦国十五座连城换这块和氏璧，这就是价值连城，就是价格。后世引申为无价之宝，就是没有价格可循。实际上价值连城就是开了一个价码，这是通过价格体现出了和氏璧的价值。

和氏璧的发现与被发现，说明我们在发现别人或者是发现某个事物价值的同时，也在实现我们自身的价值，你在"发现"的同时也在实现"被发现"。伯乐与千里马的故事也是如此，这个故事本来是说伯乐怎么去挑千里马，怎样运用独特的技术把一匹看起来很不起眼的、瘦弱的马判断为千里马。本来这是一个技术含量很高、很专业的故事，但我们没有记住千里马，却记住了伯乐。同样是一个发现和被发现的过程，千里马可寻，伯乐难得，就是发现者很难得。他发现的这个课题可能不是那么难得，但是发现课题的这个人难得，所以后世说，不寻千里马而寻伯乐。我想这是在任何领域都相通的一个道理，无论是在艺术品市场还是在其他市场，无论我们在学校也好，在社会上的任何领域也好，都是如此。我们在实现别人的价值的同时，自己的价值也被实现。我们在发现别人价值的同时，我们自己的价值也被发现，这是一个通理。

第二个问题是，艺术品价值认定的规律又决定了我们对其发现者的特殊要求。

今天坐在这里的同学，与学金融、市场营销、保险或其他市场管理专业的学生不一样。我们的专业是艺术品市场与管理，是跟其他领域里的经营和管理不一样的。我们是一群未来市场特殊的参与者和管理者，是一群特殊的发现者。为什么？因为一个东西要进入流通，第一个环节就是价值认定。而艺术品的价值认定，正如我刚才的故事所讲，是非标准和非数据化的。所有其他的商品都可以用成本来计算，而艺术品是无法用成本来计算的。艺术品的价值是无法用诸多因素来累加的，它不是一个累加的过程，而是一个中和的过程。其他商品，如材料等，成本会计很快就能计算出材料运输、加工、仓储、物流、保险等各种费用的总和，累加以后再进行算式上的处理，然后得出一个结论。而艺术品的价值判断不是这样的，我们刚才讲的和氏璧，要付出两条腿的代价，甚至要付出"泣血"的代价才会被认知。和氏璧如果在现代可能很快就被认知，但是在几千年前那个信息不发达的时代，它只能这样。

艺术品的价值认定可以从几个方面来说，一是艺术品本身的价值。比如说和氏璧，从它的自然属性上来说，它是否是一块美玉？你怎么判断？它还没有被开琢，你就要能判断它是否是一块美玉，这是它原本的价值。现在来讲，比如说一幅画，这幅画的画法、题材、构图、画家的功底等，都构成了艺术本原的价值。我们必须掌握这些，这是偏重于技术层面的专业的判断。我觉得更重要的来体现发现者价值的东西，就是对艺术品附加值的判断，这一点比判断本原价值更复杂，更需要沟通和分享。而艺术品的价值认定是非数据化、非标准化的，所以在它被确认之后，我们就要将这个确认传播出去，使它得到认可。

所以，有时会形成一个很痛苦的、很尴尬的现象，严重的就像卞和那样。现在虽然不可能出现卞和那样的案例，但也可以让人体会到卞和那种孤独和无奈。

但是怎么把这种苦恼转化为一种分享和价值实现呢？这就对我们这些发现者提出了更高的要求。别的市场领域是标准化、数据化的，结论是无可置疑的。比如说成本，它就是那样，售价会直接标出来，成本顶多打8折，批发价是批发价，零售价是零售价，这些都很明显，它是可控的、可见的。但是艺术品市场经常能碰到这样的情况，就是"冤情"。你看见一个很精美的东西，人家却嗤之以鼻。反过来也一样，别人津津乐道的东西你可能也会不屑一顾。比如现在市场上关注度很高的范曾，就是一个非常鲜活的例子，从不同的视角看，对他会产生不同的判断。所以，这就是艺术品价值认定的规律，记住两个词：非数据化和非标准化。我用这两个词来概括艺术品价值认定的特征，或者说是规律。这有一个重要的原因，就是艺术品的价值有两部分，本原价值和附加值，特别是附加值，它是要求发现者自身具有一些附加能力才能实现的。

艺术品价值认定有一个重要的特点：审美。大家把鉴定真伪看得很重要，鉴定真伪是艺术品本原价值的一部分。和氏璧真伪只是一个因素，而它是天下第一美玉才是最重要的。传说最后秦国还是得到了这块美玉，李斯将它刻成了一方传国玉玺，"受命于天，既寿永昌"。就是这样一方传国玉玺，谁得到这方玉玺就传国于谁。到了乾隆时期，乾隆的宫廷里收藏了十余件这样的玉玺，进献者都说自己的是真的，但乾隆只是一笑置之，他知道都是假的，但是也得收下来。通过这个例子，说明和氏璧的真假只是其中一个重要因素，最重要的还是"美玉"这一特性。

美玉是什么？美玉就是一个审美的结果。现代的艺术品市场更是如此。是谁画的很重要，画得好不好更重要。比如我们去798看展，是谁画的还用鉴定吗？在现代艺术品市场，真伪已经不是最重要的问题。因为现代艺术品市场的档案已经做得很清楚了。我们对古代艺术品之所以纠结于真假问题，是因为古代艺术品的档案不健全。不仅中国，欧洲也如此。欧洲的古典艺术大师的作品为什么卖不过现代艺术大师的？除了审美情绪的转变外，还有一个重要的因素是真伪问题。对古代艺术品来说，判断真伪的难度很高。但对现代艺术品来说，真伪是可考据的。所以在拍卖的时候，不能容许拍的现代人的东西是假的。虽然法律有规避的条款，但作为专业的拍卖机构、画廊或者专业的艺术品经纪人，要是判断不出一件现代、当代艺术品的真伪，就不够资格做这个角色。人家会说，要么你是疏忽，要么你就是故意。"疏忽"是说明你有缺陷，是专业素质上的问题。"故意"则是说明你操守上的缺陷。

所以，在当下的艺术市场中最重要的是判断（艺术品）好坏高下的能力，也就是审美的能力。如果我没记错的话，审美的标准说法是"审美客体和审美主体之间的心灵观照"。什么叫心灵观照？关于美有着各种说法。美是客观的还是主观的？有一种说法认为美是主观的，美在你心中，比如情人眼里出西施。还有种说法认为美就是客观存在,不管你感知与否,它就客观地存在于此。这是美学流派的不同说法。而心灵的观照实际上就是把这两派融合了一下。美既有它客观的东西，又有它的审美主体的感知，审美

主体就是人。我们在对艺术品进行价值判断的过程中，很大一部分就是关于审美的。我们在判断真伪的同时，最重要的就是附加上我们的美学判断，这是我在实践中的真切体会。现今，我们处在一个信息发达甚至信息爆炸的时代，我们需要的是对信息进行判断和拣选，对文物艺术品进行考察和价值判断。所以，真伪是艺术品价值判断的一个方面，但是在当代更重要的是艺术品的附加值。比如我们现在很多的年轻人都关注当代艺术，但是如果你没有很坚实的美学积累，是很难做这方面策划的。仅靠人脉、口才或者良好的形象就去做这些推介是不可能的，因为大家接受你的方式不仅是鼓掌和微笑，更是要付出真金白银。所以，这就对我们提出了一个非标准化的，而又非常复杂的要求。我们不只是要学一些营销的手段，更重要的是要有内在的能力。我们作为审美主体，需要具备审美的能力。我想大家应该记住这么一个道理：艺术品价值的判断，是审美的判断。即大家对色彩、创作方法、形制的感受，更重要的是正视色彩、创作方法、流派对于人的艺术欣赏过程中的影响。所以说，艺术品价值的判断，对于作为发现者、判断者的我们来说，是很重要的因素。

我们还有一个任务，就是传播。前边说过，艺术品的价值被认定后，要经历一个传播过程。我们光认定不行，还要使这个分享得到承认，这才能达到我们的目的。如果光认定的话，那就成了"知物不知价"。但是我们是市场人，是操作者，不光是认知的人，还是传播的人。我们要有市场营销的能力，因为艺术品是特殊的商品，是一个被特殊的方式、特殊的原则来认定价值的商品，我们对它的传播、推介，不能套用一般的方式。

我们所做的市场，无论现在有多热，相比其他市场而言仍然是小众的。自我从业开始，我一直反对全民收藏的说法，这在中、西方都是不可能的。即便现在艺术品金融化程度很高，也是不可能的。艺术品金融也是一种特殊的金融，不是普通的金融产品，一定是一小部分人在运用，不会被广大的公众来运用。根据报道，沪深两股市一天9000个亿成交额，拍卖市场在有水分的情况下才成交400个亿，体量上是无法相比的。所以，我也反对另外一个说法，艺术品市场是继房地产、金融市场后的第三大投资市场，回报率平均水平高于房地产，这也是不可靠的。艺术品市场投资，在所有的投资架构里面是最顶尖的投资类型，所以我们都是特殊的艺术市场的操纵者和参与者。我们面对的是一个特殊的媒介，一群小众的投资者。虽然他们跨界很大，但他们是一群特殊的人，都是有"癖好"的人。所以我们要特别的理性，即便我们热爱这个行业、选择这个行业，可能是非常感性的。做自己喜欢的事其实就是最好的，我们在发现别人价值的同时，也被别人发现我们的价值。

反过来，艺术市场从业者也是一群特殊的人。我们这一行是需要付出很多心智，是一个高端的服务行业。中国农业银行总部曾经让我讲艺术品投资，我讲到服务的核心：不是殷勤，是专业。为此，我又为他们讲了另外一课——服务。我认为这个观念很重要。我们现在把服务理解得太片面了，认为服务就是周到、殷勤，甚至细致到客户家庭生活的种种，这是不对的。工作就是工作，生活就是生活，工作同事、工作伙伴不应该连日常生活也牵扯进去，彼此应是工作关系、契约关系，而不是依附关系。做服务并不是一贯秉承客户都是对的理念，而必须要坚持自己的原则。艺术市场的服务人员要秉承自己是一名专业

人士的原则，要有底线，为客户提供最优质的服务，但必须要表现出自己的专业水平，并且让客户知道和认可，这也需要表达等各个方面的能力。人格自信会奠定你在各个方面上的自信，坚守人格可能会使自己失去一些东西，但在失去的同时一定会得到其他的收获，会等到更好的机会。

我们这一行，"三年不开张，开张吃三年"的局面已经过去了。在经济不发达的时候，这一行业不进行经营时的成本是很低的，主要就是房租和人工，这些成本是可见的、可控的、可预测的，不像流水线的工厂，开工了就得运作，停不下来。从这个行业抽身半年甚至是一两年去休息、游玩，等回来之后还可以拿起来继续做，不会受太大影响，这是这一行自在的地方。但前提是自身必须要有一定的从业基础，也正因为有这样的基础使得我们可以保持这样一种格调。

我们是价值发现者，而发现的基础是我们的审美能力和格调。文化的力量是很强大的，有些教授感慨："现在懂的人买不起，不懂的人却总在买"。我们不能要求一个在其他行业处于顶尖位置的投资人士对艺术品特别专业，这在实际中也很难实现。收藏家刘益谦有一句名言："我不懂，但我买的都是对的。"这个"对"不是真假的对，而是所买的艺术品都是在涨的、升值的。事实证明，确如刘益谦所说，他买的艺术品都涨了，虽然《功甫帖》引起了极大的争议，但他也买对了，这个争议本身就是附加值。我们不能说他不懂，他懂的是市场，当他把艺术品放到投资市场中做考察的时候，他就是内行，就形成了自己的价值判断体系。

现在的艺术品市场与传统的艺术品市场的不同就在这里，（即）对市场的运作者和操作者的要求不同。（现在）市场中需要的角色，（包括）艺术创作者、史论家、批评家、策展人、代理商、画廊、拍卖行、收藏者（包括企业、机构、博物馆、个人）、投资家、鉴定家（鉴定机构）等，这些职业在座的同学今后可能都会涉及。首先，批评家对于市场是必不可少的，因为是他们发现了艺术品的价值。但现在批评界存在一个弊端，就是只说好不说坏。我们现在没有真正独立的批评，这是市场乃至学界很大的一个通病。寄望各位同学们，以后把我们的批评风气改正过来。

其次，我们现在也很缺乏真正的策展人，很多策展人是业余的，还有很多策展人是被人借用的。策展人应该对所策划对象的每一幅作品，都有亲力亲为的接触和考察。对参展的每一位艺术家、每一件作品，都有自己独立的判断，这样才能做策展。而现在很多策展人并不专业，做出的展览是虚空的、没有学术含量的。

拍卖也是如此，华辰拍卖行不像其他拍卖行一样不断地扩充规模，而是"砍规模"，只有把规模界定好，才能做得更专业。在华辰，我们销售的每一件东西都是不一样的，每一件东西的真伪都需要个性判断。这样可能不容易将公司做大，但对于我们自己的价值判断却是一个好的实现方式。

代理商从市场角度讲，就是被信托的人。因为是一种信托，所以代理商首先是可信的。目前，艺术品市场的信用机制亟待加强，这就对我们自身提出了更高的要求。我们要恪守底线，而这也是一种专业精神，所以选择什么样的价值观是最重要的。画廊、代理商和艺术家本身也存在着一些诚信问题，有些艺术家在私下销售的过程中，有意压低作品价格，影响了画廊和代理商对其作品的销售。反过来看，画

廊也在某种程度上存在着弊端。因为中国没有真正意义上的画廊，只有传统意义的画店，荣宝斋就是最具代表性的，通常以挂笔单、代销的方式出售艺术家作品。现代意义的画廊就不只是一种代销了，而是一个艺术价值发现推介的过程。虽然我从事的是拍卖行业，但是我呼吁社会对画廊业进行倾斜与扶持。没有画廊业，艺术市场的持续稳定就不可能实现。

现在的艺术市场是一种倒挂现象，好像拍卖行是无所不能的，其实拍卖行不希望出现这种现象。画廊之所以处于弱势地位，一是因为经济上支撑不够，第二是专业上不具备做艺术代理商的能力。而拍卖行的问题也是专业度不够。如果我们现在要去参与艺术品的推介活动，虽然会有很多学历较高的人来应聘，但是能够让公司满意的很少，主要就是应聘者不善于操作，动手能力差。所以同学们应该多参与实践活动，学会展现自己的专业形象。我们是一个高端服务领域，所以我们对自身要有更高的要求，同学们在学校就应该培养自己的这种素养。要以职场人的要求来规范自己，要举止得当，能够很好地表达自己的观点。

在收藏上，过去的收藏家有项元汴，现在有刘益谦。收藏有一个很重要的效益——人以物贵。以前中国有"妻以夫贵""母以子贵"，现在艺术市场上是"人以物贵"。"人以物贵"主要归功于现今艺术市场的专业运作。在当下，收藏艺术品的人不一定是专业的，因为有很多专业的从业人员、专业的机构去帮助他们选择，而他们的参考标准主要来源于对市场价值的判断，这也是传统收藏市场和现在收藏市场的区别所在。

所以，无论大家以后从事哪个职业，人都是最重要的。无论将来从事拍卖还是从事学术研究，无论是在画廊、拍卖行还是留校等，最重要的是你能够认识自己真实的形态，然后在这个基础之上，对自己进行一个有益的塑造。我们不是经常感慨"人生如舞台"吗？有舞台就有角色定位，就有衣着行为的要求。现在你们虽然在学校，但是你们离从业很近，很快就会进入职场，所以大家在平时不仅要学习理论知识，还要做为人处世、行为方式方面的准备。

另外，大家平时还要多去展览和拍卖会，就算你不购买任何东西，只是"袖手旁观"，也是有收获的，这是一种无声的文化。我经常和年轻的同事讲，最好的徒弟是什么？是偷学的人。最好的徒弟一定不是师傅手把手教出来的，而是自己偷偷学的，在师傅旁边侧目琢磨。开始是扫地、挑水、砍柴，最后成了真正的衣钵传人。传承不在于学习师傅的一招一式，而是要学他的方法和路径，培养自己的领悟能力。现在市场对学术的要求是非常高的，尤其是做当代艺术，要是没有一定的学术支撑，没有一定的关于投资、市场运作的能力，是很难做这个行业的。所以，现代艺术市场的运作对每一个角色都提出了新的要求。

而随着需求的增多，当下的艺术市场也吸纳了不同类别、不同身份的藏家介入其中，无论这些藏家是以什么样的初衷参与进来，客观上都促进了财富的增加。从根本上讲，他们也都对文化、艺术起到了传承与保护的作用，我们集合这些不同需求的人来共同做件事情，即做艺术品美的价值的界定和推介。客观上，我们就是艺术创造最有力的发现者和传承者。我们在发现和传承艺术价值的同时，我们的价值

也被发现，我们被发现的自身的价值，也会附着在我们发现的艺术品上，成为艺术品的附加值，所以才定下了今天讲座的题目：发现与被发现。

今天我就讲到这里，谢谢！

提问：

提问1：您刚才讲到老一辈的鉴定家。我想问的是，在老一辈的鉴定家里面，有很多是收藏家，就比如说王己千。他们以前的一些藏品在进入当今市场之后的现状如何？大家是对这些藏品趋之若鹜，还是能对这些藏品本身的价值做出客观评判？

甘学军：我想二者都有。我刚才说了一半，就是人以物贵。现在说后面一半：物以人贵。如果是王己千的藏品的话，同样的东西，他的一定比别人的要贵。是谁的收藏，就构成了一个附加值。我现在在艺术市场要做的，就是要寻求这种附加值。你刚刚举的王己千的例子，王己千不仅是一位鉴定大师，也是一位美学大师。他的一生都在做为其所收藏的艺术品增加附加值的工作，所以他的东西比别人的东西贵重是理所当然的。同时，他们也有他们时代的局限，我们寻求这样的老收藏家的收藏的时候，也要理智地去分析。我们要用今天人的价值判断来审视他们的判断，从而来反省或是进一步添加他们的价值。我想这都是两者兼有的。

提问2：您刚才讲在拍卖会的准备过程中，华辰对规模等方面的要求是很高的。我想问您的这种高标准，藏家看到了吗？第二，虽然说现在的藏家比过去理性了很多，但仍然有哄抬价格这样的现象出现，对此您怎么看？

甘学军：这就是市场中的普遍现象。我具体去做的这些事情不需要他们看见，我需要他们看见的和体验的是我做出来的结果。然后你说的第二个问题。这就是大家往往感叹的世风日下的问题。不懂以及不热爱的人把价格抬高了，而使得真正热爱的人又无法得到心爱之物，这是传统市场在向现代市场转型的表现。现代市场是投资的市场，不光是在中国，在西方也是如此。所以，历史有一个很怪的、无奈的现象——历史是在先贤们的哀叹声中前进的。你看，从孔子那时候就这样了，但历史一直在前进。比如春秋战国时代，当时一方面社会动乱、人心不古，另一方面春秋战国也成为中国文化大繁荣大发展的时代。而现在的市场也是这样，包括文化界、艺术界在内，纷乱不止。但是，当我们前进到五十年以后再反顾现今这个时代，感受一定是不一样的。我们这个转型现在看来是很无奈的，但一定要从历史的观点来看。就像我刚才所说的，不要去探究别人的出发点，而是要看客观的效应。现在真正喜欢艺术品的人拿不到他们喜爱的东西，这可能就是一个趋势，他们只能剩下一声感叹。将来就是这样一个形势，是必须面对和承认的现实。因为资本对市场的介入使得我们当前出现了价格被哄抬起来的无奈现象。但是客观效应是什么呢？是艺术品鉴赏和收藏成为公共的、全球的事情。我们现在去博物馆，人流络绎不绝。十年前去博物馆什么样？门可罗雀。为什么？就是因为价格引

领着人们去探究艺术品的价值。所以，对于非专业人士来讲，这是一个机会，是时代赋予他们的机遇。资本的介入才使得更多的人能参与到这之中，继而领略到艺术的魅力。因为不管你进入市场的目的是什么，经典的艺术一定有其自身的魅力，面对它你会受到自觉或不自觉的熏陶。这就是艺术品收藏与投资的内涵和魅力所在。

<p style="text-align:right">甘学军</p>
<p style="text-align:right">北京华辰拍卖有限公司董事长兼总经理，北京拍卖行业协会会长</p>

<p style="text-align:right">（本文根据甘学军于 2014 年 12 月 4 日在首都师范大学所作讲座整理而成，</p>
<p style="text-align:right">讲座稿整理：高云、王雪茹、石婷婷）</p>

国民经济与艺术品产业关系研究

陶宇

艺术品产业的范畴包含一切为艺术品交易提供支持的个人与企业。我们经常听到媒体报道艺术品拍卖价格刷新纪录的诱人消息，每年从统计报告中读到艺术品成交总额迅速提升的数据，不断感受市场繁荣带来的振奋与喜悦。这实际上只占全部艺术品经济中的一部分比例，站在市场背后的是那些提供服务的，存在于生产、交换、消费环节中的"个人与企业的集合"，它们的整体即构成了艺术品产业。

市场与产业之间存在着相辅相成的关系，产业为市场的繁荣提供重要的战略资源，市场的火爆则时刻助推着产业扩张的强劲动力，产业的发展与演变同时也紧密关系着无数个人与企业的前途命运。改革开放至今已30多年，与艺术品相关的商业交易活动日益增加，从1992年举行首次艺术品拍卖活动开始，交易的频繁使艺术品市场得到了报复性的增长。2009年中旬，全球知名经济杂志《经济学人》刊文指出中国已经取代法国，成为继美、英之后世界第三大艺术品市场。进入21世纪，依附艺术品市场而存在的生产者及各类企业已经发展成一个与国民经济密切关联的产业的规模。

客观评价中国乃至世界艺术品产业的整体规模与前景是一个很难回答的命题，相关问题的研究既缺乏严谨的调查报告，也缺少精确的统计数据。对艺术品产业的评价可以从很多方面考察，本文主要是从艺术品产业的财富效应、经营主体的变化、从业规模、市场及其生产的全球化，艺术品产业与国民经济其他行业的关系等角度，描述艺术品产业的现状，预测产业未来的发展。

一、艺术品产业的财富效应

首先需考察一下艺术品产业的整体规模，艺术品市场中交易财富的价值水平可以看作反映全部产业规模的一项重要指标。在以美元为中心的货币体系中美元可以最直接反映财富的多少，以人民币计算的产值则可以反映中国艺术品市场的财富价值。目前对中国艺术品交易市场整体规模的衡量仍然缺乏精确的统计，在"艺术北京2008年论坛"上，策展人兼"艺术北京"CEO董梦阳指出中国艺术品交易市场规模从2004年的200亿元发展到2008年的10050亿元。另据《2009中国艺术品市场年度报告》提供的数据，2009年我国拍卖业的成交额，加上画廊及民间交易的部分，总成交额保守估计约为1200亿元。由此可见，艺术品市场在国民经济的总产值中已经占有了不可忽视的比重。在国际艺术品市场方面，2008年9月8日，《第一财经日报》记者通过邮件采访了英国最权威的艺术品投资基金集团美术基金（Fine Art Fund Group，FAF）CEO菲利普·霍夫曼（Philip Hoffman）。他认为目前全球艺术品市场的规模是3万亿美元，年成交总额约300亿美元，并预测按照目前的发展趋势，到2012年全球艺术品市场的年成交总额将达到1000亿美元[①]。另据《2009中国艺术品市场年度报告》的数据，2002年全球艺术品市场的总市值达到3万亿美元，2007年全球艺术品市场的

总市值则已经达到 5 万亿美元的水平[②]。

艺术品市场的规模及发展速度显然与艺术品投资的财富效应密切相关，只要艺术品的平均价格继续稳步增长，就会吸引更多的个人与企业资金前来参与市场的竞争，艺术品市场的规模也将持续地扩大和发展。

二、经营主体的变化

艺术品经营主体的变化及数量的多少也可以看作衡量艺术品市场规模的有效指标。当代艺术企业的类型已经不再局限于传统的画摊、古玩店等，出现了大量中介性质的现代艺术企业，画廊、拍卖行、艺术博览会逐渐成为现代艺术品市场的三大支柱。艺术品市场中从事居间活动的传统的经纪人职业仍然存在，但是随着社会分工的发展，中介的角色越来越被画廊、拍卖行和艺术博览会所取代。

专业中介机构的出现是社会分工发展的必然产物。从艺术品流通过程中可以看到，艺术家和购买者分别位于这个流程的两端。艺术品的生产者与最终的供应者或服务对象彼此之间是远离的；反过来，消费者也不能直接与艺术品生产者相互见面、洽谈业务，供需双方都需要相互协调与行为模式的调节，这一环节就由商业中介来实现和完成。社会的发展使艺术品消费的队伍不断扩大，社会中大多数艺术品购买者对艺术品的技巧水平与人文价值缺乏了解，也不太容易直接与艺术家商谈作品的价格，往往是从杂志、电视访谈、专家点评以及拍卖会的成交记录中注意到艺术品的相关信息。他们哪里知道，这种全社

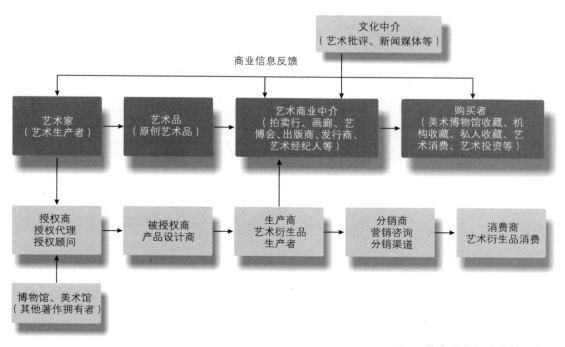

图 1　艺术品市场产业链示意图

会的广泛关注往往是商业展览、画廊、拍卖行等企业长期运作的结果。从艺术品生产到消费中间,价值的实现是一系列复杂的过程。以商业展览为例,大体需要策划、宣传、运输、出版、艺术批评、开幕式、研讨会等很多复杂的环节,需要调动社会的众多力量协调配合。无论艺术家本人还是传统经纪人单打独斗的经营模式已经很难适应社会分工的需要。即使专业的策展人也很难在3至5年的时间内持续关注某位艺术家及其作品,因此,社会分工的发展需要专业化的团队来实现复杂的中间环节,因而画廊、拍卖行这样的专业艺术品经营机构才能够应运而生。

专业中介机构的参与同时也是现代社会资本运作的必然要求。从艺术家的生产到艺术品消费的过程就是艺术商品价值实现的过程,其中经过了无数起不同作用的艺术中介的交易活动。交易环节增多导致最终艺术品消费价格的增加,这一过程也是资本增值的过程,其结果包括财富的积累、促进消费、扩大就业……并再次促进了生产的投入,形成良性的循环。现代社会中中介环节的增加是社会经济发展的必然需求,古代那种画家依靠"常卖"之类的经纪人[3],以简单手段进入市场的经营方式已经无法适应社会分工与经济发展的现实需要。

中介机构在实现艺术品价值增值的过程中可以促进艺术家社会地位的提高,促成商业的成功。许多事实证明,一些艺术新秀的脱颖而出,一举成名;颇有艺术功底却不为人知的艺术家获得了应有的声誉,往往是不同程度地借助了商业中介的力量来实现的。可以说,由于艺术中介的积极活动,才使艺术的价值得到尊重和实现。

中介机构的发展程度可以用企业的数量来说明。截至2007年的统计数据显示:全国拍卖公司约有4000多家,其中有800多家进行过艺术品的拍卖,有近200家有文物艺术品拍卖资质的企业。全国画廊的数量初步估计在10000家以上,年成交总额约200亿元。从企业的数量上看,艺术品产业的发展已经达到了相当的规模。[4]

现代社会中的画廊、拍卖行和艺术博览会等企业针对不同的消费需求提供不同种类、不同层次、不同价位的艺术商品,并按照社会分工的排列,彼此之间形成了完整的供需链条,这是现代艺术品市场发展成熟的表现。例如,按照社会分工,画廊业属于艺术品市场的一级市场,拍卖行是二级市场。画廊代理艺术家的作品,经过长期的宣传与推广,逐步受到学术界和收藏家的认可,经得起考验的作品才可以进入二级市场,通过拍卖最大限度地实现价值的增值。画廊、拍卖行、艺术博览会等商业中介组织形成了联系紧密、彼此依赖的介于艺术品生产者与消费者之间的"集团"或"群落"。根据区域经济发展的特点,在北京、上海等中心城市中形成了初具规模的产业群和聚集区,说明艺术品产业已经逐渐成为国民经济中不可分割的组成部分。

三、艺术品产业的从业规模

从事艺术品生产、交易以及中介活动的从业人员数量也可以作为反映产业发展规模的一项指标,当代社会中的艺术品产业已经成为一个国家在制定经济政策时,在扩大消费、增进就业等方面不可忽视的

力量。下面的分析材料虽然不能完全给出依靠艺术品产业谋生的从业人员的准确数字，但至少可以使我们了解各国艺术品产业发展的一些基本情况。美国的智库兰德公司曾对美国的表演艺术、媒体艺术、视觉艺术等进行过深入研究，并出版了系列报告，其对视觉艺术的研究成果主要体现在名为《视觉艺术概况：迎接新时代的挑战》的报告中。2000 年，美国人口普查局统计估计全美大约有 25 万名画家、雕塑家、版画与手工艺品制作者，占所有艺术从业人数的 12%，同一时期，从事表演艺术的大约有 10 万人，作家有 10 万多人。如果把摄影师也算在内的话，视觉艺术工作者将占所有艺术工作者人数的 1/4 以上；如果再加上约 75 万设计师和约 22 万建筑师，就占到了所有艺术从业人数的 2/3，而在美国这样的商业社会中，大部分人员要依靠艺术品市场的供养。⑤

英国在世界艺术品交易份额中所占的值与量都是举足轻重的，年交易额占世界艺术品及古董交易的 26%，居欧洲之首，在全世界仅次于美国。英国的艺术品及古董市场的总价值估计约为 42 亿英镑，其中艺术品与古董各占一半，全境约有 9500 个艺术经纪人和 750 家拍卖公司，全职员工总共约 28000 人，兼职者则有 9000 人。从事视觉艺术创作及设计方面的人数估计共有 148700 人，其中，根据艺术家信息公司（The Artists Information Company）提供的数据，专门从事视觉艺术创作者可能介于 6 万至 9 万人，绝大部分属于职业艺术家；另据英国视觉及画廊协会的统计则有 45000 名专职艺术家。英国艺术品产业的发展格局一部分要归因于苏富比与佳士得两家独占世界拍卖经济鳌头的大公司的经营规模。英国艺术品产业所得到的年税收共有 4.26 亿英镑，包括受雇员工纳税 1.3 亿，公司营业税收入 1.93 亿，以及 0.4 亿的加值营业税。⑥

由于经济体制的不同，中国大陆地区从事艺术品交易的从业人员的情况十分复杂。2005 年，苏富比拍卖公司中国、东南亚及澳大利亚区董事司徒河伟在谈及中国艺术品拍卖市场在世界艺术品拍卖界所占地位时，认为在中国业界的从业人数已经达到 5 万人。相比之下，全球艺术品市场占第二位的英国拍卖业从业人员不过 37000 人左右⑦。拍卖业的人员规模也许能够代表国内艺术品产业从业人数的情况，作为二级市场的拍卖业人员尚且达到了如此的规模，一级市场的画廊业，以及古董店、典当行、展览公司、咨询公司，艺术博览会等商业企业加上为其提供产品的兼职或职业艺术家，从艺术品市场中直接和间接受益的人数肯定还会几何级地增长。

四、市场及生产的全球化

艺术品产业规模的扩张同时受益于国际艺术品市场发展的全球化趋势，全球化的市场推动了全球化的生产，同时引导了艺术创作的审美方向。艺术品市场的发展已经远远超越了民族和国家的范围，形成了全球规模的艺术品大市场，尤其是在 21 世纪，信息技术尤其是互联网的广泛应用更是对全球艺术品市场的形成起到了推波助澜的作用。

首先是作为艺术品产业的一部分，艺术品经营企业为扩大利润，增加艺术商品的附加值采取了国际化的经营策略。以苏富比为例，公司经过多年的扩张已建立起遍布全球的数以百计的分支网点，1973 年

于中国香港，1979年于东京，1981年于中国台北，1985年于新加坡，1992年于汉城（今首尔），1994年于上海……截至2009年，已在全球五大洲设立了14个永久性的拍卖场，在81个地点设立了代表处和分支机构。佳士得拍卖行则在全球拥有88个分支机构。两家具有垄断性地位的拍卖公司已在全球建立了高度网络化，信息互通与资源共享的商业帝国。可以迅速从全球任何一个国家的市场中获得艺术品拍卖的委托，及时掌握艺术品价格变化的情况，通过内部网络调节实现艺术品从低价地区向高价位地区的流动，实现利润的最大化，同时以迅捷的方式将艺术品传递到藏家手中。

近年中国艺术品市场的快速升温，使中国艺术品在国际市场间的交流日益频繁。一方面，中国古代及近现代艺术品在国际市场上价格屡创新高，不断进入国际藏家的收藏序列。另一方面，中国当代艺术品也在美国、英国、中国台湾、中国香港等地拍卖市场上不断受到追捧。以拍卖为例，2005年，伦敦佳士得"中国陶瓷、工艺精品及外销工艺品"拍卖会上，"鬼谷下山图"元代青花瓷罐以1568.8万英镑，折合2.3亿元人民币拍卖成交，成为当时全球最昂贵的陶瓷艺术品。2006年，油画大师徐悲鸿1939年创作的《放下你的鞭子》在香港苏富比拍卖会上被藏家以7200万港元收入囊中，创造当时中国油画拍卖的最高纪录。2007年，香港佳士得秋拍的亚洲当代艺术专场，蔡国强的《APEC景观火焰表演十四幅草图》以7424.75万港元成交，创下中国当代艺术品的世界拍卖纪录。同年，岳敏君的《处决》在伦敦苏富比拍出293.25万英镑，约合3812.25万元人民币，创造当时中国当代绘画作品拍卖的最高纪录。2008年，台北艺流国际拍卖公司在香港的春季拍卖会上推出了宋徽宗《临唐怀素圣母帖》，这件国宝级的珍品经过激烈的争夺最终以1.28亿元港币成交，创造当时中国古代书画拍卖价格的世界纪录。

中国艺术品海外屡创佳绩的同时，海外中国艺术品也纷纷借助近年国内市场的火爆之势，回流国内，兑现其价值回报。据相关报道，中国艺术品拍卖恢复后的15年，海外回流的艺术品总量逾8万件[⑧]，并不断刷新单件拍品的成交纪录。1995年，北京瀚海推出北宋张先《十咏图》手卷，被故宫博物院以1980万元购得；2002年，流落海外300年之久的米芾《研山铭》在中贸圣佳拍卖公司上拍，创2990万元的天价，被故宫博物院收藏。2003年，嘉德拍卖公司推出了号称"中国现存最早书法作品之一"的晋索靖《出师颂》，最终被故宫博物院以2200万元购买。另据不完全统计，国内各大拍卖行推出的拍品中，海外回流的文物艺术品差不多占据了半壁江山。

分析中国当代艺术在国际市场上屡创佳绩的情况，我们不难发现其中艺术家直接针对国际藏家们的审美趣味，改造自身创作风格的生产思路。与此同时，海外中国艺术品的"回流"更是突显出国际藏家与国内拍卖企业之间正在进行的全球"接力"，毕竟在全球化的时代，任何一个从事艺术品经营的企业都不会轻易放弃从国际市场中获取利润的想法。

五、艺术品产业与国民经济一体化

评价艺术品产业发展程度的另外一个方面是分析艺术品产业与国民经济其他产业、行业之间的

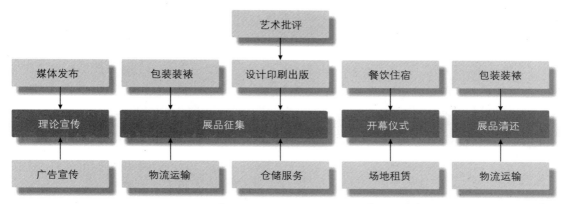

图 2 商业展览与国民经济其他行业关系图

关联程度。从艺术品生产向消费传导过程中存在众多价值增值环节，需要增加成本与服务的投入，因此也带动了更多企业进行经营运作。以组织一次商业展览为例，大致分为舆论宣传、展品征集、开幕仪式、展品清还四个阶段，完成这四个阶段的过程需要媒体发布、广告宣传、包装、装裱、设计、印刷、出版、艺术批评、物流运输、仓储、场地租赁、餐饮、住宿等一系列的成本投入以实现艺术品的价值增值，其中涉及的产品和服务则分别由广告媒体、运输企业、包装公司、设计公司、出版社、展览馆、宾馆、饭店等企业提供，因此，艺术品产业的发展可以促进消费，并带动国民经济中其他部门相关企业的发展。

其次是研究艺术品产业向国民经济其他领域的辐射效应。艺术品产业与国民经济领域的密切关联，更加突出地反映在艺术品产业与现代服务业以及金融资本的结合方面。为了实现利润最大化与资本增值，艺术品产业的发展需要提供哪种服务，提供此类专业服务的企业就会"雨后春笋"般地不断涌现，近年社会中出现了专门提供艺术品价值评估、艺术品真伪鉴定、艺术品投资指导的咨询公司正是艺术品产业规模扩大化的有力体现。这些变化是由于艺术品产业逐渐向国民经济的上层延伸，向高级阶段发展，并开始进入资本运作的层次。资本运作所贯穿的是以谋取利润为目的的资本意志，它使媒体、画廊、拍卖行及艺术家之类的市场资源在成本最小化，利润最大化的原则下得到优化与重组。

艺术品市场资本运作的主要表现之一是作为金融工具的艺术品投资基金的出现。艺术品投资基金是一种利用艺术品交易为投资者提供实际利润的投资工具，首先从欧美国家的金融机构中衍生出来，21世纪到来之际，全球约有 50 家主流银行提出了建立艺术投资基金的意向或增设艺术品投资服务，至少有 23 支艺术品投资基金已经开始了运作，这一情况反映出当代金融资本与艺术品市场相互渗透的整体趋势。2007 年 6 月，中国民生银行在国内首先举起了"艺术品投资理财"的旗帜，相继推出"艺术品投资计划"1 号和 2 号基金产品。2008 年 10 月，媒体报道国内管理咨询及投资银行业的巨鳄"和君咨询"联手西岸圣堡国际艺术品投资有限公司，共同发起的艺术品投资基金"和君西岸"即将投入运营，使中国艺术品投资基金的历史再续新篇。

可以预见，随着经济的快速发展，中国已经逐渐进入了资本扩张的时代，随着艺术品市场的逐步发展，艺术品产业与整个国民经济的联系也会愈加紧密。

<div style="text-align:right">

陶宇

首都师范大学美术学院副教授

本论文系教育部人文社会科学研究项目"当代艺术产业聚集区调查及其发展战略研究"（编号：10YJC760066）部分研究成果

</div>

注释：

① 上海文广新闻传媒集团等. 第一财经日报.2008，9，22.
② 文化部文化市场司.2009中国艺术品市场年度报告. 长沙：湖南美术出版社，2010：21.
③ 宋代的艺术品市场已经相当活跃，出现了专门从事居间交易与中介活动的人员，经营艺术品的人被称作"常卖"。
④ 张晓明. 2008年中国文化产业发展报告. 北京：社会科学文献出版社，2008：220.
⑤ 上海情报服务平台：www.istis.ch.cn/ 第一情报 / 文化创意产业 / 美国视觉艺术概要。
⑥ 卓群艺术网：arts.zhuor.com/ 艺术市场 / 英国式策略：英国当代艺术产业报告。
⑦ 雅昌艺术网：www.artron.net/ 雅昌人物 / 拍卖业 / 司徒河伟 / 中国文物艺术品市场占有的地位。
⑧ 搜藏网：www.sctxw.com，"海外回流"艺术品占半壁江山，拍价屡创新高，2009，12，28.

中国文物艺术品拍卖市场概况

赵榆

一、拍卖的起源

拍卖一词源于中国,始于魏晋(公元220年)时期,在当时就已有了这种商业的交换形式,被称为"唱衣"。唐玄宗二十五年《通典》有记载,"典藏者三年不赎者,即行拍卖"。应该说,在我国历史上"拍卖"这个词于公元737年就已经出现了。所以说,"拍卖"这种商品交易形式不是外来的,是我们中华民族自己的,这一点请大家一定记清楚。

拍卖属于一对多的交换形式,这种形式最能体现拍品的实际价位。这种受人欢迎的形式到清代中晚期时,吸收了西方拍卖形式的一些优点,因而到清代中晚期至民国时期,拍卖在我国东南沿海已经比较发达。1949年新中国成立后,中国实行计划经济,此时拍卖形式已不存在,有的只是典当行。改革开放后,1986年拍卖重新登上舞台,然而文物艺术品拍卖会则是从1992年北京国际拍卖会开始的。1992年北京国际拍卖会是在国家文物局和北京市文物局的支持下,北京市政府某常务副市长的带领下,把几个主要部门组织在一起进行的拍卖会。此场拍卖会有2188件文物艺术品上拍,成交额达300多万元。

1992年电子设备还比较落后,拍卖师叫价时是翻动象棋比赛所用的牌子作为计价器。当时拍卖的文物是特殊商品,所以收取的是外汇。拍卖时也没有电子屏幕,需服务员将作品展示给竞价者。当时大陆还没有艺术品专职拍卖师,就由香港的张宗宪先生请来胡文啓做拍卖会的拍卖师。拍卖会前的展览、开幕和拍卖地点设在北京21世纪饭店的一个容纳1200人的剧场。由于牵涉的部门很多,拍卖当天看热闹的人也很多,文物局、文化局、外汇局、公安局、工商管理局等(工作人员)入场都需要入场票,票价定为50元。因为当时的拍卖会对所有人来说都是件新鲜事,所以当拍卖会正式开始时,拍场一到三层座无虚席。当时的全国人大常委会副委员长王光英也到拍卖会现场,而国家领导人的到场也为此次拍卖会增添了浓重的一笔。

此场拍卖会对中国的文物政策是一大突破,1992年实行的《中华人民共和国文物保护法》是1982年颁布的,应当是国家最初的文物保护法。1982年的文物保护法规定文物不是商品,不能买卖,只能送到文物商店出售,否则都视为违法。[①]1992年经国家文物局研究特许,举办了北京国际拍卖会,对文物政策是一大突破。经过此次特许后,1992年第一场文物拍卖会所拍文物比较多,包括瓷器、玉器、书画,甚至还囊括了毛主席乘坐的红旗牌轿车,以及景德镇生产的直径1米的大斗笠碗,可谓是各种文物艺术品齐全。

文物政策突破后就需要修改,经过1992年到2002年10年的努力,2002年新的文物保护法,即《中华人民共和国文物保护法》(2002年)形成。此处一定要强调"保护法"三个字,因为文物界始终秉承着文物保护的思想。

1960年文化部和外贸部针对官窑瓷器，联合制定了《中国文物出口参考标准》，标准规定；1949年以前的文物不允许出口；乾隆六十年以前的不允许出口；1911年以前的部分不允许出口；官窑瓷器一律不允许出口。2013年国家文物局对文物保护法也进行了修改，将1949年以后逝世的共240多位艺术家根据其作品的存量，做出了是否允许出口的规定划分。例如，齐白石的作品现在规定一律不允许出口（在此之前，齐白石的人物、山水不允许出口，花鸟可以出口）。对文物艺术品而言，有关文物艺术品的政策必须要理顺清楚。

二、中国文物艺术品拍卖市场二十年的发展

文物艺术品拍卖只是文物艺术品市场的一小部分，但是拍卖市场的效益影响较大。1992年到2012年的20年（间中国）文物艺术品市场飞速发展，成交额由第一场拍卖会的300多万到2012年的560个亿，增长了1980倍，超过了英国，排名世界第二。

中国文物艺术品拍卖市场二十年的发展，分两个阶段，出现三个高潮。

第一个阶段是1992年至2002年之间，这一阶段是试点总结经验阶段，此时还并没有确定的文物保护法。国家文物局通过设立北京翰海、中国嘉德、北京荣宝、中商圣佳（现为中贸圣佳）、上海朵云轩、四川翰雅六个拍卖试点摸索经验，进而逐步推广，直到2002年新的《中华人民共和国文物保护法》出台，经营文物艺术品拍卖企业和经营文物的文物商店终于取得法律地位。

第二个阶段是2002年至2012年。2002年新的文物保护法的出现，将文物艺术品拍卖和文物商店写入了文物保护法，有了文物保护法的保证，中国文物艺术品拍卖市场得到规范，进而得到迅速发展。

在这两个阶段，拍卖市场表现为成交额高、高价位的拍品多。文物艺术品拍卖市场运行走势是波浪曲线形的，受着成交总额和高价位拍品数量多少两个坐标影响，当这两个坐标运行轨迹相吻合时，就是一个高潮。因而，在我国文物艺术品拍卖市场的发展也出现了三个高潮，分别是：1995至1996年；2002至2005年；2009至2012年。1995至1996年全国（拍卖企业）成交额大部分突破亿元，并出现了过千万的拍品。2002至2005年出现第二个高潮，高潮过后出现了平稳发展期，即调整期。平稳期过后直到2009年出现第三个高潮。

中国文物艺术品在国际市场上基本也分为三个高潮。1980年出现第一个高潮。当时中国大陆还没有艺术品拍卖，在香港和英国伦敦推出的拍卖会上，出现了中国的成化杯，以300多万元成交额实现了第一个高潮。国际拍卖市场第二个高潮是1989年，英国铁路基金会推出了中国文物艺术品——一尊唐三彩马，以900万美金的高价成交。第三个高潮是2005年出现2.4个亿的元青花鬼谷子下山罐拍卖成交额。

三、拍卖作品集锦

纵观现在充斥于市场的拍卖图录，尤以1998年或2000年以前的拍卖图录较珍贵。另外，中国嘉德十年、中贸圣佳十年、翰海十年的拍卖图录集锦的拍品基本都为珍品。

1. 齐白石《松鹰图》

该图首次出现在1994年中国嘉德春季首场拍卖会中，为当时嘉德拍卖图录的封面（折页）作品，标价10万美金，最终以170万高价卖出，后被北京一公司收藏。

2. 张大千《石梁飞瀑》

同为1994年嘉德首场拍卖会拍品，当时标价10万美金，后以209万人民币的高价卖出。

3. 张先《十咏图》

该作品曾著录于《石渠宝笈》，于翰海1995年拍卖会中推出，最终被北京故宫博物院以1980万元竞得，这也是国内第一件打破千万元的拍品。

4. 傅抱石《丽人行》

这件作品在1996年中国嘉德秋季拍卖会中，以1090万元成交。这也是傅抱石先生最大、最精美的作品，这幅作品绘于重庆，是为其好友郭沫若先生绘制，反映的是当时的抗战思想。郭沫若子女为了建立郭沫若故居基金会筹集资金，故将此画拍卖。

5. 米芾《研山铭》

该件作品曾经藏于日本友邻博物馆。后来几经周折，由国家文物局以2999万元将作品购得，现藏于国家文物局。

6. 齐白石《诗意山水册（节选）》

这幅齐白石的作品于1995年中国嘉德秋拍举办的"杨永德收藏齐白石专场拍卖"中流标，但在1998年嘉德的秋季拍卖会中以159万元成交。2003年，原买家将此作品委托给中贸圣佳拍卖，最终以1661万元成交。五年时间，同件作品上涨了整整十倍，目前该作品的估价为七千多万元。

7. 傅抱石《三老图》

这幅傅抱石的《三老图》绘于重庆金刚坡。1995年，委托方将此作品送到北京翰海拍卖有限公司，报价37万元。当时北京地区的几位专家对该件作品真伪的意见不统一，为此秦公专门派人坐飞机送南京傅抱石艺术馆进行鉴定，傅二石评价此画"写得不错，画得不错，题款弱一点"，但图章"不及万一"暴露了这件作品为伪作，因为"不及万一"是傅抱石先生看了毛主席诗词37首后所刻的，晚于此作品。

8. 傅抱石《毛主席诗意册》

此画原是为江苏省副省长所绘，是傅抱石在《毛主席诗词37首》发表后创作的，画到第八幅时英年早逝。美术界人士都知道有这八幅作品，但从未有人见过。直到2003年中贸圣佳拍卖会上才见到此作品，是收藏者子女送来拍卖的，定价300万人民币，最终以1800万元落槌，加上佣金共1980万元。

9. 徐扬（清）《平定西域献俘图》

2009年，清徐扬《平定西域献俘图》以1.34亿元成交，把中国的文物艺术品拍卖市场带进亿元时代。乾隆一生打过十次影响较为深远的大仗，十次将我国国土边界全部稳定下来，因而自称为"十全老人"。

该幅作品为"献俘礼图"，描绘的是当时新疆发生回部叛乱后乾隆派大将镇压取得胜利的庆祝仪式。宫廷画家徐扬通过绘画形式将此仪式详细地记录下来，具有极高的艺术价值与政治意义，因此该作品首先突破亿元也是理所应当的。

10. 吴彬（明）《十八应真图》

明代吴彬代表作《十八应真图》以 1.7 亿人民币成交于北京保利拍卖国际有限公司[②]，现于上海龙美术馆陈列，此作品著录于《石渠宝笈》。

11. 徐悲鸿《巴人汲水图》

该作品绘于重庆，宽 0.5 米，高 3 米。通过作品能够看出徐悲鸿深入生活，将重庆人民的饮水情况描绘得淋漓尽致。此作存世两幅，一件收藏于徐悲鸿艺术馆，一件卖于印度商人。1999 年民间所藏《巴人汲水图》在翰海拍卖会上以 132 万元成交，五年之后此作品涨到 1500 万元。现在市场价格是 1.7 亿元。

目前作品拍卖价格过亿的近现代书画家主要有傅抱石、徐悲鸿、李可染等，这些画家都是深入生活、专心创作所得，而不是急于求成、应付市场。

从 2004 年起，艺术品市场开始稳步增长，2004 年至 2007 年平均增长率达到 70%。在 2008 年金融危机的影响下，艺术品市场出现了小小波动之后，2009 年开始迅速反弹，实现 V 形复苏，并在 2010 年呈现出令人震惊的 573 亿元成交额，较上年涨幅达到 170%。中国文物艺术品拍卖市场 20 年来运行轨迹是向上的波浪曲线，受每年成交总额和高价位拍品的影响。

四、文物艺术品拍卖市场对社会主义文化建设作出的贡献

中国文物艺术品拍卖市场经过二十年的发展为社会主义文化建设作了五方面的贡献。

第一，提高了人们的文化水平和保护文物的意识。

第二，为国家博物馆和民间博物馆提供了藏品。如沈周《仿黄公望富春山居图》，原为民国大总统徐世昌收藏，后经"文化大革命"抄家后，暂寄藏于故宫博物院。1983 年落实政策后，胡耀邦同志要求必须退回，此作品又回到了徐家。1996 年徐家后人将此作委托给北京翰海拍卖，最终被北京故宫博物院以 880 万元购得。

第三，促进了文物艺术品回流。我国是一个有五千年历史的文明古国，我们的祖先为我们留下了丰富的文物，但自清朝中期之后，帝国主义列强侵入我国，大量的文物被掠夺。最惨痛的事件有圆明园被焚毁，敦煌文书流失，清东陵乾隆、慈禧墓被盗掘，溥仪窃走故宫书籍古画等。然而拍卖这种方式，却在促进我国文物回流方面做出了重要贡献，包括宋徽宗《写生珍禽图》[③]、清乾隆《粉彩八仙过海八角瓶》、清乾隆《六角套瓶》等珍贵的文物艺术品都先后回流。也有部分文物在回流后又流出，如宋刻本《文苑英华》等。

第四，提高了中国文物艺术品在国际上的地位和经济价值。

第五，培养了文物艺术品的鉴定人才和企业管理人才。

五、收藏文物艺术品的建议

第一是自己喜欢；

第二是要学习、看书；

第三是参观博物馆，看真东西、看实物；

第四是要拜师，向有真才实学的老师学习；

第五是要交朋友，三人行必有我师；

第六是要量力而行，由小到大、由少到多、循序渐进；

第七是到大的拍卖公司或者有信誉的画廊、文物商店购买。

文物艺术品收藏的最高境界是系统收藏、出版图录、建立博物馆。

<div align="right">
赵榆

文化部前党办书记、中国国家画院原副院长

（本文根据赵榆于 2013 年 12 月 19 日在首都师范大学美术学院所作讲座整理而成，

讲座稿整理：王雪茹、戴婷婷）
</div>

注释：

① 《中华人民共和国文物保护法》（1982 年）第五章第二十四条规定：私人收藏的文物可以由文化行政管理部门指定的单位收购，其他任何单位或者个人不得经营文物收购业务。第二十五条规定：私人收藏的文物，严禁倒卖牟利，严禁私自卖给外国人。

② 2009 年北京保利秋季拍卖会"尤伦斯夫妇藏重要中国书画"专场中，明代画家吴彬的《十八应真图卷》以 1.6912 亿元成交，打破了中国绘画拍卖成交世界纪录，成为国内单件成交额最高的艺术品。

③ 《写生珍禽图》2002 年被比利时收藏家尤伦斯以 2530 万元购得，2009 年保利春拍中以 6171.2 万元的价格成交，比之前上涨了 2.4 倍，净增长率 144%，引领了之后古代书画上涨的行情，现在被国内藏家刘益谦收藏。

对中国艺术品拍卖流通领域的评估与前瞻

刘幼铮

此次的讲座,首先我主要介绍中国文物艺术品拍卖流通领域近年来的实际状况和未来发展趋势,包括拍卖行业的规模、资质与地域分布特征,中国艺术品拍卖行业22年来的发展历程,每年的年度成交额、实际交割情况、佣金收入、税收贡献等方面;其次着重分析国外文物艺术品拍卖市场的基本情况,研判国外和国内的市场动态,从对比中我们能更加清晰地认识到国内艺术品拍卖市场目前的发展状态和问题所在;最后对国际艺术品拍卖市场未来发展趋势作出预测。

以2013年文物艺术品拍卖市场为例,中国大陆全年成交了350亿,这是由中国拍卖行业协会发布的较为客观的数据。中国拍卖行业协会统计数据的依据不是新闻媒体所报道的数据(即拍卖会场中的落槌价格),而是每个拍卖公司提供给中国拍卖行业协会的实际成交情况、结算情况以及税收情况。因此,我们通常于货款到位、税收上缴之后的次年五月份公布数据。2013年全国共举办911场文物艺术品拍卖会,分2226个专场。共上拍711965件拍品,成交360341件,成交率为50.61%,成交数量为上拍数量的一半左右,成交额350.95亿,应收买方佣金47.07亿。截至填报日(2014年5月15日),350.95亿元货款已完成结算的共198.73亿元,仍有152.22亿元尚未完成结款,由此可以推断拍卖公司的实际佣金收入也应当是应收买方佣金的一半左右。

2007年至2013年全国文物艺术品拍卖年度成交额如下:2007年为197亿,2008年受金融危机影响,年度成交额迅速降落至91亿,此后中国投资4万亿资金刺激经济增长,2009年成交额迅猛上涨至203亿,2010年达354亿,2011年为553亿,呈一路上升态势。据文化部统计,2011年整个中国文物艺术品交易市场共两千多亿元,超过了美国,人们很亢奋,自诩为世界第一。但2012年的成交额下滑了一半,为288亿,其中货款到位的是160多亿。2013年成交额有所上扬,为350亿,但实际交割规模与2012年不相上下,大家可以通过中国拍卖行业协会的年度报告查看这部分数据。所以,这一段时间内从业人员由沮丧变成高兴,业内用"企稳回暖"来形容。

艺术品拍卖行业的规模主要通过企业数量、资质情况、注册资本、从业人员几个方面来体现。截至2013年底,全国具备文物拍卖经营资质的企业共计382家,2014年估计有410家左右,增速较2011年、2012年有所减缓。资质的概念来源于国家文物局的管辖和审批,拍卖公司必须通过国家文物局批准、授权才可具有文物艺术品拍卖的资质,在评审过程中有一系列的条件要求。文物资质可分一类、二类、三类,二类、三类是第一个层次资质,三年后合乎条件可增加一类资质,由此成为一类、二类、三类都具备的全资质拍卖公司。如今国内的380多家拍卖公司里边,具备一类、二类、三类文物拍卖经营全资质的企业128家,可以拍卖书画、瓷器杂项、家具、古籍善本等品类;剩余254家企业具备二类、三类文物拍卖经营资质,不能拍卖瓷器、玉器、金属器。国家文物局每年审核具备文物艺术品拍卖资质的企业。

这些企业未开拍前及拍卖后应该具备哪些程序，二类、三类文物资质上升为一类、二类、三类文物资质必须具备什么条件等都有具体规定。在最近发表的文件中，全国65家拍卖企业被暂停文物拍卖经营资质，上海以朵云轩为首的十几家拍卖公司全部停止文物拍卖，北京也有十几家。另外，具备文物艺术品拍卖资质的企业必须具备一千万元的注册资金，382家文物拍卖企业注册资本金总额超过46.85亿元，文物拍卖企业从业人员共计6564人，这就是中国艺术品拍卖行业到2014年底的实际规模。

从宏观角度看，文物艺术品拍卖是中国整体拍卖业当中的一部分，占全行业成交总额的5.01%，但是佣金收入占全行业的33.31%。因为中国物资拍卖成交额很高，但其佣金比例是不确定的，例如拍一栋楼房成交额达几个亿，但佣金或许只有一、二百万，没有一个明确的比例数。而艺术品这一部分，按照正常规律，一般买方15%，卖方10%的佣金，相比国外来说还是比较低的。但是实际情况是，拍卖公司会对卖方减收或免收佣金，佣金比例数的大小依据对客户的熟知程度及客户的诚信度。据我们推算，行业内买卖双方的佣金收取比例平均为15%左右。

再看2013年各区域市场规模的比较：从平面上讲，中国艺术市场的分布是京津地区、长三角、珠三角地区和国内其他地区。京津地区的成交额是248亿元，长三角地区成交额70亿元，珠三角是15亿元，其他地区忽略不计。长三角地区相比往年有所进步，但是上海地区成交总额不及往年，半年前上海拍卖协会到北京学习，因为上海政府对上海拍卖市场近年来地位下降的情况很是担忧。

拍卖公司的实际收入占总成交额的比例是市场健康程度的体现。京津地区实收拍品款为23亿元，占成交额的57%，长三角地区6亿元，占成交额的60%，珠三角地区的最低，0.87亿元，占成交额的37%。珠三角地区往年的实际收入颇高，曾经形成自北向南实际收入占比依次增加的格局，但由于地区稳定性不足，所以尚且不能下定结论。

2013年各门类拍品份额中，书画占70%以上，包括古代书画、近现代书画、当代书画、油画及当代艺术，其他份额包含瓷玉杂项、古籍善本、邮品钱币等，这是中国艺术品市场的商品结构概况。不同价位之间作品的分布也不尽相同，一亿元以上的拍品仅有一件，属于近现代书画，5000万以上的有16件，1000万至5000万215件，500万至1000万673件，100万至500万5683件。前些年欢呼"亿元时代已经到来"已经一去不复返，2013年仅有一件亿元作品，即北京保利秋拍中黄冑的《奔腾的草原》拍至1亿两千万元。

2013年，全国文物艺术品拍卖的行业内竞争格局基本稳定，中国拍卖行排名前五的企业的成交份额即实收拍品款为111亿元，占市场份额的55.89%，排名第6至20名的企业实收拍品款39.13亿元，占市场份额的19.69%，排名21至38的共17.59亿元，占市场份额的8.85%，其余344家拍卖公司实收拍品款30.93亿元，占市场份额的15.56%。通过这些数据我们可以知道，规模较大的拍卖公司支撑着市场。

2013年全国文物艺术品拍卖主营业务收入33.45亿元，主营业务成本20.72亿元，主营业务利润12.73亿元，主营业务利润率38.06%。2013年，完成填报工作的309家文物拍卖企业中，专门从事文物艺术品拍卖业务的员工总数是4244名，按其33.45亿主营业务收入计算，行业平均劳动效率为78.82万元／人／年。

2013年，文物艺术品拍卖盈利的企业有166家，占总文物艺术品拍卖企业数量的43.46%。盈利不论

大小，即使是 1 元的盈利，也属于此范围之内。

　　同时，拍卖公司也为国民经济做了很大的税收贡献。2013 年度，全国文物拍卖企业共纳税 10.63 亿元，即 4000 多从业人员的税收贡献为 10.63 亿元。其中，营业税为 1.89 亿元（文物艺术品拍卖业务所缴营业税额就达 1.45 亿元）。对广告宣传、出版印刷、会展、邮递、保险、学术教育等相关产业支出 7.49 亿元。在社会公益上，共慈善捐款 2924.60 万元，同时举办 131 场公益拍卖活动，公益拍卖中属于捐赠的资金总额为 4374.98 万元。

　　在中国市场仍处于调整的现状下，海外市场却呈现复苏景象。2013 年，海外中国文物艺术品拍卖总成交额达 150.8 亿元人民币，比 2012 年增长了 42%，回升至 2011 年水平（146 亿元人民币）。值得注意的是，2013 年海外市场的成交率达 67.4%，高于中国大陆市场的 50.6%，表明海外市场供需关系更加趋于成熟。2013 年，海外经营中国文物艺术品的拍卖企业数量有 280 家，这是一个相对保守的数字，因为我们现在还没有能力把海外的文物艺术品拍卖企业全部统计过来。这个数字比 2012 年增加了 20.6%，增长最快的是欧洲，增加了 22 家，北美、亚洲以及世界其他地区也分别增加了 11 家、10 家和 5 家。

　　在中外文物艺术品拍卖市场的对比上，全球经营中国文物艺术品的拍卖企业 662 家，国外有 280 家左右。在成交额上，中国年度总成交额占全球市场的 72.5%，是文物艺术品拍卖的主要市场，但实际占比可能小于这个数字，因为我们在统计国外数据方面有一定的局限性。国内排名前五的拍卖公司总成交额占全球市场的 42.6%，排名前 25 的拍卖企业占全球市场总额 70% 以上，这与其他市场类似，即少数顶尖的拍卖企业占据主导地位。2011 年以来，全球中国文物艺术品拍卖平均价格逐年下滑，但 2013 年海外市场已止跌回稳，均成交价由 4.9 万美元（32.4 万元人民币）回升至 5.0 万美元（32.4 万元人民币）。中国大陆地区下滑幅度更大，相比 2011 年下降了 32.4%。这是我们对中外艺术品市场对比之后的概括了解。

　　中国艺术品拍卖市场 22 年的发展历程，可分为三个阶段。

　　第一阶段是从 1992 年至 2002 年的十年时间。标志性事件是：

　　1. 1992 年由北京市政府主办的"北京国际拍卖会"成交了 300 万美金。

　　2. 1993 年至 1994 年，上海朵云轩、中国嘉德、北京翰海相继成立。

　　3. 1994 年，国家文物局审慎颁发《关于文物拍卖试点有关问题的通知》《文物境内拍卖试点暂行管理办法》，全国批准了六个拍卖企业。

　　4. 1997 年《拍卖法》实施。

　　5. 2000 年，中拍协艺委会成立，行业发展已具备一定规模。

　　6. 2002 年，《文物保护法》修订，首次明确民间文物收藏和拍卖的合法性，这是文物拍卖历程中一个重要的节点。

　　据不完全统计，2002 年全国文物艺术品拍卖成交额 11.39 亿元，这个数字来之不易。这一阶段也是我的创业阶段，所以对这一时期记忆尤深。

　　第二个阶段是 2003 年至 2009 年的规范化阶段。

1. 2003年国家文物局专门颁布《文物拍卖管理暂行办法》，其中规定：凡是拍卖文物艺术品的公司必须有专家。在以往的计划经济体制下，这些专家全部都是国有的，因此规定他们必须是退休满1年后，即（年龄在）61岁之上70岁以下。其次，拍品必须经过政府文物部门鉴定，防止来源不清晰或出土文物流入市场。后来又增加一条规定：经文物局批复后的文件须附在拍卖图录明显位置；二类、三类企业在升全资质文物拍卖时，必须具备五位通过国家文物局所设考试的文博专家。

2. 2009年第一部拍卖行业标准《文物艺术品拍卖规程》出台，中国文物艺术品拍卖加入标准化建设时代，全年成交203.66亿元。

第三阶段是2009年下半年至今，这也是发展阶段。

这一阶段中出现的标志性事件是2009年下半年，金融资本开始介入艺术品市场，当年秋拍出现亿元拍品，此后一路上扬，直至2011年达到历史高峰，成交额为553.53亿元。2012年金融资本逐渐退潮，艺术品市场立即转入调整期，直至今日。

综上所述，可以预测中国艺术品市场的未来趋势：

第一，市场将继续保持调整状态。从国内主要拍卖公司的春秋拍成交额看，除了北京翰海和中贸圣佳，其余皆呈下降态势，而北京翰海适逢成立20周年庆典，中贸圣佳则是由于内部组织机制原因举办了两次春季拍卖。明年年报中这些数据的实际成交数据是多少呢？我估计还是60%左右，即这些数据的百分之六十，则为实际交割的数据，2014年国内市场规模或许仍是呈现小幅下降。我们以中国嘉德、北京保利等10家拍卖公司数据为样本统计，100万元（含）以上拍品件数仅占5.97%，较2013年同期下调1.96个百分点，而100万元以下拍品件数达25775件（套），占比94.03%，中低价位作品占比提升，亿元作品不见，中间档次的拍品规模扩大。

第二，从市场总的情况看，这两年是在下降，但好的信息是不断有新的买家介入。这些新藏家年龄约在四、五十岁，属于高级白领，文化层次比较高，具有艺术鉴赏的眼光，购买目标主要放在中档拍品上，往往会选择当代新水墨、新工笔和油画等这些年轻人比较喜欢的品种，但对古代书画不大感兴趣。这是因为他们对近当代艺术的理解能力比较强，熟悉自己所处的时代以及源于这个时代环境所产生的艺术。相对应的，去年以来，在以纽约和伦敦为代表的国际市场中，中国艺术品的价格明显上升。2014年11月6日，苏富比伦敦中国瓷器及艺术品专场落幕，本场拍卖会成交总额为8912万英镑。其中，清乾隆绿底粉彩瓶以782500英镑成交；宋代龙泉青瓷瓶以242500英镑成交；清康熙鎏金无量寿佛像以542500英镑成交；清代青白瓷玉鹌鹑小米如意权杖以278500英镑成交。我也在这次拍卖会的现场，总体气氛和成交情况比之去年要平淡一些。

前几年，苏富比的高级副总裁汪涛博士上任苏富比中国艺术品部主管，为艺术品拍卖市场带来一些高古气象，他的上任实际上是苏富比"以艺术和文化来主导市场"思路的代表，但是很遗憾，他明年四月份就要离开苏富比，去芝加哥艺术研究院下属的博物馆工作。在他的主持下，苏富比2013年9月拍卖会推出了"礼器辉煌：朱利思·艾伯哈特收藏的重要中国古代青铜礼器"专场，成交额达1680万美金。

之后，在 2014 年春拍再次推出青铜器专场，整场拍品 11 件成交（1 件流拍），成交额达到 349 万美元。其中"金石斯文"专场中《吉金图》所记载的"已祖乙尊"以 126.5 万美元成交。另一件"清十九世纪末愙斋所藏吉金图拓本"被一位来自上海的买家以 60.5 万美元拍得。而佳士得隆重推出的"青铜酒器皿方罍"在中国湖南收藏家群体的努力下，完成了私下交易。2012 年纽约苏富比拍的春秋陈国壶，就因为汪涛先生将其铭文查出，且有所著录，所以这件壶的身价飙升了 10 倍以上。

由此可见，瓷器、青铜器、佛像在国外市场上被众藏家热情追捧。2011 年比较重要的一件青铜器就是芮伯壶。芮国在陕西省渭水一带，是西周时期的一个小国，此件器物是芮伯的一个随葬器，也称礼器，之前由世界顶尖的古董商——埃斯肯纳茨所珍藏。人称"中国古董教父"的埃斯肯纳茨也是元代青花《鬼谷子下山》大罐天价纪录的缔造者，最近又在香港购得一件宋代的定窑白瓷碗。2012 年，国家文物局以三千多万人民币购回芮伯壶，现收藏于国家博物馆。

近年来，中国人移师境外拍场，出手坚决，买气甚旺。纵观所有海外的中国文物艺术品拍卖会，中国买家占绝大部分，尤其是在中国书画门类上。同时，在购买中国文物艺术品的基础上，中国买家还开始向欧洲艺术品扩展。今年秋季，在佳士得的营销下，中国十几位实力雄厚的藏家购买了不少欧洲艺术品，价值均不菲。

今年还有一个重要的事件，即中国拍卖的国际化，也可以称之为国际中国艺术品拍卖的中国化。2014 年 3 月中拍协在纽约举办"中国艺术市场国际论坛"是国际化的里程碑。参加此次论坛的众多嘉宾是各国拍卖界的代表性人物及专业人士，比如法国的拍卖工会会长奥斯纳、美国的拍卖师协会首席执行官汉尼斯·康柏斯特、中国拍卖协会会长张延华、中拍协秘书长李卫东、中国嘉德国际拍卖有限公司副董事长王雁南，还有匡时拍卖董事长董国强、中央美术学院教授赵力、华辰董事长甘学军及我本人等。中拍协发布的国际年报是外国人比较喜欢的，主要的中国和国外艺术品拍卖机构的数据都在里面。

对经济走势的观点，包括房地产，多数人持偏于负面的观点。文物艺术品市场的走势，呈现几种趋势：第一，国内市场平缓前行，持续微幅降低，至少维持 3 至 5 年；第二，结构继续向中档为主的格局调整；第三，国内市场价格将愈加受国际市场价格的牵制，并迫使国内商品结构产生调整。这里有必要解释一下，价格体系是分国内和国外的。比如齐白石和范曾的定价权在中国，但瓷器的定价权在国际。随着中外交流越来越频繁，这两个价格体系开始出现融合的趋势，最后值得大家参考借鉴的，还是国外市场价格。比如 2014 年秋拍中部分艺术家的作品价格降了一半左右，为什么降？在市场交易中，有一部分艺术家的作品常常被用作行贿的代金券，真正懂这些作品，具有艺术审美水平的人几乎没有，很大的市场份额在送礼上。

从国际角度上说，随着国内中高阶层人士的迁移，中国文物艺术品市场已经开始跟随这个群体的迁移路线而转移阵地，这个变化始于两年前。其迁徙路径和将要形成的市场分布有：以纽约为中心的美加地区、以伦敦为中心的欧洲地区、以香港为中心的亚洲和大洋洲地区。

现在有些中国拍卖公司在国外举办拍卖会，以中国的运作形式经营、拍卖，糊弄中国买家，让他们

误以为是国外公司。但是正面的事例也有很多，比如天津鼎天国际拍卖有限公司成立"鼎天英国拍卖公司"，并于今年九月份成功在伦敦举办了首场拍卖会，拍了近百件艺术品，成交率70%左右。此次拍卖的意义不亚于嘉德和保利在香港设立分公司，虽然遇到很多困难，但试水成功，或许将成为中国拍卖行未来发展的一个范例。

最后，以2014年为起点，我们对未来十年国外国内艺术市场作如下总体预判：这十年是中国艺术品在国际背景下的大运动和大交汇的阶段，行业运作状态正在出现多样化的趋势。或者出现中国人的拍卖公司，以中国艺术品为主；或者和外国人参股经营拍卖公司，经营范围中外兼有；或者给原有的当地老拍卖公司配货，目标针对国内客户，自己在幕后；或者以各种形式占领网络销售和拍卖渠道，但质次价低、以量取胜。这个趋势估计在十年之后还将延续扩大，并且，新的业态和布局模型在国际范围内逐步形成，价格在国际范围内的相对作用和平衡的动能作用逐渐趋于平稳，价格国际化的新模型基本形成。最终，中外的隔墙或许也会随之模糊。

刘幼铮

中国考古学、博物馆学和文物学知名学者，由国家文物局评定文物博物馆研究馆员职称，现任中国拍卖行业协会艺委会常务副主任

（本文根据刘幼铮在首都师范大学所作讲座整理而成，讲座稿整理：张春燕）

收藏五部曲

寇勤

我就读于武汉大学中文系，毕业后，我们班里一部分人上了研究生，一部分人选择了工作。那时候是国家统一分配，有比较好的工作岗位，也有比较艰苦的，分配后的工作是必须要去的。我还算幸运，毕业之后被分配到北京，经历过不同岗位后参与到嘉德的筹建中。1993年的5月18日，中国嘉德国际拍卖有限公司成立。上大学时的想法，与到五十岁的状态可能会有很大的不同，但是有一点很重要，就是做事情要认真。自己的目标可能会随着社会环境、工作环境的变化而变化，但是你在任何一个环境下能够坚持把手头上的事情做好，或者做到最好，这个是最重要的。虽然这是我第一次来首师大，但是之前我见过学校的好几位同学，刚刚陶老师介绍大家有的到拍卖公司去实习，有的到拍卖现场，都很认真、仔细，我觉得这就是一个好的开始。所以，今天有机会跟大家交流，我希望我们第一线工作者的这些体会与看法，能够对你们下一步的学习、就业带来一些帮助。

收藏五部曲

收藏这个话题很单纯、很普通也很朴素，并且历史并不是很长，所以我想从一个相对生动的角度，更加直观地跟大家谈一谈收藏到底是什么。今天讲座的一条主线就是：一个对艺术、收藏感兴趣的人，怎样才能真正进入到这个角色，能够比较好地获得心仪的藏品，而且又不犯或者少犯错误。同时，在这条线索中我也会涉及其他的内容，比如说相关的拍卖规律、法规、鉴定、市场交易规则等。

1. 碰得到

从我的角度来看，收藏是需要很大的机缘的，说得通俗一点，就是"碰得到"。"碰得到"可以理解为运气、机缘，也可以把它理解为做了很多充分的准备之后所得到的一个平台。

在收藏时想要"碰得到"，应具备以下几方面的条件。第一，要专注，并且这种专注与投入（的主体）是相对的，必须是排除了拍卖的中介人、经纪人或者是中介机构而真正以收藏为主、以收藏为乐、以收藏实现投资的藏家。第二，收藏具有不确定性，但其背后却是有规律可循的，藏家应充分了解藏品，在收藏之前做好准备。第三，藏家应具备广泛的社会资源和良好的收藏界面，为自身的收藏提供更多信息来源与收藏渠道。

2. 看得懂

1）看得懂的三个层次：

在"碰得到"之后的第二个重要问题就是得"看得懂"。因为藏家在鉴赏水平方面有所差别，所以，"看得懂"是分为三个层次的。一为"以假当真"，即藏家本身很喜欢艺术品，但是不具备鉴定艺术品的能力，结果以假当真，上当受骗。二为"以真当真"，指藏家具有一定的鉴赏水平，在平时的收藏过程中能辨

别文物艺术品的真伪，不会买回赝品。最高层次为"以真当假"，即藏家鉴定功力较为深厚，且能言善辩，能把真品以赝品的低价买回。

2）看得懂的方法：

"看得懂"有很多方法和途径，在艺术市场中归纳起来就是两方面——理论知识与实践经验，二者缺一不可。前者可称为"学院派"，他们具备丰富的理论知识与学术储备，为实现"看得懂"奠定了重要的理论基础。后者属于"实战派"，他们充分了解艺术市场的各个环节、各种现象，能够在市场中"接地气"，知道怎样以一个合法合规的思路去进入这个领域。同时，大家还应注意的是，对于市场的了解一定要全面，不仅要看得懂，还需看得全。

3. 买得起

我所说的"买得起"需从两个方面来看，其一指的是一种价值判断，或者是与价值相关的价格判断；其二指的是选择和眼光。我大致将拍卖市场中的艺术作品分为四个层次，1）出于应酬而作的，是最为普通的作品；2）出于画家赠送意愿的随意之作，为第二层面的作品；3）作为商品出售的画作，为第三个层面作品；4）画家赠予重要人物或画家与画家之间互相馈赠唱和的作品，是高境界的。画家在不同境遇之下创作的作品，价值与价格不同，藏家应能够品评出作品的优劣高下，判断出艺术品的价值，选择适合自己且具有收藏价值的藏品。

4. 藏得住

做一个合格的收藏家，是需要具备许多条件的。我认为有几点十分重要：1）要有自己的收藏体系和收藏的侧重点。2）藏品须具有一定的规模。3）藏品在达到一定数量后，个中必须有精品。最后，藏家要（在相应的领域）有所研究、有所著述。总体来说，就是藏家要有所追求，所收藏的艺术品要能够形成体系，且有规模、有质量、有成果。

那么，怎么才叫"藏得住"？嘉德曾经拍卖过的"翁氏藏书"，表现出一种传承观念，也就是对一种文化的态度。从翁氏几代传承，大家就能理解什么叫"藏得住"。后来嘉德还把翁万戈先生的其他收藏做了一个专题展览，题目叫"传承与守望"，这其实就是对"藏得住"的另一种文雅而富有感情的表述。另外，我所说的"藏得住"，不仅是指收藏时间长，更重要的是指作品的内涵。嘉德曾拍卖过陈独秀、梁启超、徐志摩致胡适的信札。一方面，这次拍卖中出现的信札是首次在公众中亮相的，其中记录了部分新文化运动的内容，具有珍贵的史料价值，因而意义重大。另一方面，其中的"陈独秀致胡适信札"是国家首次通过实行"文物优先购买权"而购藏的。因而，这一藏品也被打上了历史与时代的烙印，具备了丰富的内涵。还有一种，是在美术史上具有影响力的作品。藏家如果有机会获得这样的作品，且能"藏得住"，也会取得丰厚的回报。所以收藏是需要有定力的，并且要对艺术品进行深入的研究，做到真正了解，同时也需要有一定的经济能力作为支撑。

5. 卖得出

对于一些非传统拍品，首先需要通过市场来进行科学定价，其次需要充分了解藏家群体及其收藏心

理，可以通过前期策划与具体方案的实施，充分调动起藏家的热情。在具体拍卖过程中，拍卖的先后顺序也是十分讲究的。有一些拍品是很难去操作的，在处理时一定要有智慧，而不是强制藏家去被动收藏。

最后还要强调一点，诚信在拍卖的过程中非常重要。拍卖作为中介行业守住自己的底线很重要，不能做有损委托方与买受方利益的事情。

今天讲的都是很有意思的几个话题，把它归纳起来就是要"碰得到"，这需要有机遇、有准备。能"看得懂"，就是要能够鉴定，既有理论知识，又有实战经验。能够"买得起""藏得住"，最后能够卖出去。这一套理论也需要大家在日后的学习过程中慢慢去与体会，谢谢大家！

寇勤

嘉德投资控股有限公司董事总裁兼 CEO、嘉德艺术中心总经理、中国嘉德国际拍卖有限公司董事

（本文根据寇勤于 2014 年 10 月 30 日在首都师范大学所作讲座整理而成，

讲座稿整理：王金、戴婷婷）

书画鉴定的困惑
——以《功甫帖》为例

刘尚勇

大家好,我今天的讲座主题是"书画鉴定的困惑",主要分为三个专题展开:第一部分围绕当下艺术品市场热点——《功甫帖》真伪事件展开,并结合近几年艺术品市场真伪案例讲解书画鉴定的困惑;第二部分从当下的热点事件回归学术,详细讲解书画鉴定的常识;第三部分则从市场的角度来分析书画鉴定。

一、《功甫帖》真伪辨析

这一部分主要从拓本与墨迹、印章真伪、纸张年代、用笔、"义阳世家"藏家印、文献研究、翁方纲题跋对比几方面对《功甫帖》的真伪进行了详细的辨析。

1. 拓本与墨迹本:我们知道古代的艺术品有两种存在形式,一种是艺术家直接创作的,一种是行业中称之为"黑老虎",就是拓本。拓本其实是双钩得来的。早先的拓本来源于墓志铭。墓志铭往往是找人把文写好,再委托书法家把书法写好,然后(把墨迹本)直接蒙在石头上刻,刻完之后墨迹本就不存在了。但是这样做存在很大的浪费,所以后来人进行改革,即先把墨迹本蒙在石头上钩起来,墨迹传到石头上之后,再用朱砂这种颜色钩一遍,然后进行篆刻。但是很多墨迹本到后来就失传了,我们能看到的不少著名碑帖,实际上都是拓本。拓本在书法学习过程中是很重要的,但它并不能代替墨迹本本身。

刻碑的过程,实际上也是一个再创作的过程。工匠在刻的过程中一方面基于自己用刀的方便,另一方面加入了自己的理解,所以碑刻并不是完全忠实于原作的。而工匠的理解能力与真正的艺术家之间还是有差别的,如果是一个大书法家的作品,工匠刻出来未必神完气足。并且他刻出来的漂亮,也未必是书法功夫要的那种漂亮,书法作品的漂亮,与工匠工艺的漂亮其实是两回事,这是艺术品与工艺品之间的差异。

但是从刻碑与墨迹中,我们也发现了,这二者其实是矛盾的,即两个人在共同完成一件作品。于是碑刻本与墨迹本之间就存在着差异。但是这二者孰好孰坏,每个人得出的结论是不一样的。如果说是欣赏工艺美的人,他可能认为拓片刻得好,但是欣赏纯艺术美的人,就更喜欢那种美中不足的东西,二者之间可能差距很小,但是境界就不一样了。所以墨迹有墨迹的美,碑拓有碑拓的美。不能说因为喜欢碑拓就否认墨迹,甚至于因碑拓而去否认墨迹本,那就更为荒唐了。但是到了今天,还有人用这种方法来质疑苏东坡的这件作品,我们觉得从一开始这个方法就是错误的,这是第一点。

2. 印章:在专家学者的讨论意见中,还提到一个"印章"问题。上博的专家提出一个观点,说这件《功甫帖》中所有印章的红颜色都是一样的,其实这是不可能的。历代的印,盖上去之后,年代不一样,

氧化程度不一样，印油的制法不一样①，所以颜色肯定是不一样的。上博的三位专家之所以这么说，是因为他们看的是拍卖图录，没有看原迹，这就显得不够严谨。拍卖公司在每次拍卖前都会印刷拍卖图录，在制作过程中如果把历朝历代不同颜色的印章都追成原色，实在是太困难。拍卖图录就是一个商品目录，不是精美画册，所以只用一色红，这是在印图录时所采用的一种简便方法，并不能反映作品本身的真实情况。三位研究员用拍卖图录进行研究，并且认为所有的印章颜色是一样的，因此所有印章都是假的，得出这样的结论确实有些草率。所以这一结论也被驳斥了。

3. 纸张：还有社会专家提出，纸张有问题。《功甫帖》用的纸是罗纹纸，是明代的一种纸，苏东坡是宋代人，怎么能在明代的纸上写字？这个听起来很有道理，但是他得到的结论过于简单，过于经验化。有一位专家曾经专门写过关于中国造纸史的书籍，在宋代纸张和明代纸张方面都做了非常细致的研究。书中提到宋代人的抄纸技术不高，纸张相对偏厚，大概是 0.4 几毫米；明代的纸厚度大约是 0.3 几毫米。因为非常细腻单薄，所以就更加透明，把（纸张）下面的帘纹反映得更清楚，因此明朝人把这种纸称之为罗纹纸。

其实这种罗纹纸在宋代也有，只是因为宋代人抄纸技术不好，纸张较厚，不太容易看到席纹，但是放大了仍可以看到。其次，在宋代，人们抄纸的功夫比较差，抄出的纸尺幅也不大，所以这幅《功甫帖》尺寸并不大。而明代人的抄纸技术比较高，可以抄出较大的纸。

在现代的研究中可以借助很多科学仪器，其研究方法中叫做"实证学"研究，或者叫"实验学"研究。关于《功甫帖》的讨论，龙美术馆也找了香港的纸张研究部门——近墨堂书法研究基金会做了鉴定，用激光测量，这个作品纸张的厚度为 0.4 几毫米，跟记载的宋代标本纸张的厚度是一样的。所以从尺寸和厚度两方面就可以得知，这个纸就是宋代的纸，不是明代的纸。显然，之前关于"明代纸"的观点是一种经验式的判断，不是一种实证式的。

4. 用笔：当然，还涉及一些美术批评方面的问题。三位专家说到用笔问题，表示《功甫帖》中的用笔不是苏东坡本人的用笔，《功甫帖》中的笔锋很多，三位专家纠结于"苏东坡的用笔只能是一种"这个问题上。上海博物馆早期的专家谢稚柳先生，曾研究过苏东坡笔法。其实苏东坡的笔法是很多的，早期、中期、晚期有所不同，也曾用过偏锋。谢先生研究的结论在《功甫帖》中可以体现，所以从审美经验的研究方法上看，《功甫帖》应当是苏东坡的。

5. "义阳世家"印：《功甫帖》事件简述这一短片中刚刚提及了朱绍良先生,他研究出了一个"义阳世家"的印。"义阳世家"是南宋时期非常重要的藏家。现在在台北故宫博物院以及国外美术馆中收藏的中国宋代重要书法作品中，经常能够看到"义阳世家"这个印。"义阳世家"印识破之后，就解决了这样一个问题，即所有盖上这枚印的作品都不晚于南宋。如果说上海博物馆的专家把这件《功甫帖》给否定了，就表明所有打上"义阳世家"印的作品都为假的；反过来说，故宫博物院、大都会博物馆盖了这枚印章的作品为真迹，那么这件作品也应当是真迹。这枚印章的揭示，表明了这件东西一定是宋代的。

6. 文献：除了在物质层面的研究，还有来自于文化层面的研究，也就是来自文献和史实的研究。有

学者提出,《功甫帖》里有"奉议"二字。在宋代,苏东坡与郭功甫在世的时候,因有赵光义皇帝,所以对"义"字比较避讳,为何《功甫帖》中没有避讳"议"字。我们知道启功先生有一个很重要的研究,就是把历史上很多重要东西的年代破解了,其中用到的一种方法就是"避讳字"法。但是通过翻阅文献发现,在宋代这种避讳并不是非常认真地执行。在宋代的官职表里依然有"奉议"这个官职,只是在上朝和正式公文时并不这样称呼。并且在这一时期,郭功甫与苏东坡都被贬斥,二人在私下称呼时并非是朝廷的正式行文,因而作"奉议"这样的提法在许许多多的书信与早期作品中都有出现,所以《功甫帖》并不是孤立事件。还有另外一种说法,是指当时郭功甫被贬后已经不是"奉议"了,为何还这样称呼?这里不外乎是一种人情,这种人情古今一样。

7. 翁方纲题跋:这其中还有关于翁方纲的一个研究。翁方纲对这件作品有个题跋,并且收录在翁方纲的文集中。有人将文集中的题跋与《功甫帖》中的题跋进行对比,发现文字不一样,因此说《功甫帖》中翁方纲的题跋是假的,所以这件作品也是假的。但把翁方纲全集全部看一遍后可以发现,他提了无数的题跋,将他的文集与实际作品相比较经常会有不一样的。因为在文集编纂与出版的过程中,作者自己与编辑都会在某种程度上进行修饰完善,所以最后出版的书与当初写的字就可能存在差别,这个也是我们文献中经常遇到的事。

二、从学术角度分析书画鉴定

《功甫帖》事件提出了一个问题,当市场中有人说真有人说假的时候,你听谁的?如何去辨别?接下来我们将正式讲解在鉴定中遇到的一些问题,以及我们如何确立正确的鉴定方法。

画家能否为自己的作品进行鉴定?

我们在市场中经常碰到一个问题,就是画家为自己的画鉴定。比如雅昌艺术网现在开设了一个"画家认证"的项目,就是画家认证自己作品的真伪,然后把真迹放到网上,雅昌与这些画家签署了"专属合同",帮助画家销售。这也意味着雅昌网的作品都是真的,都经过画家认证的。关于这件事,我提出一点异议。第一,画家是否诚信。艺术家为自己的作品鉴定,常常涉及诚信问题。最简单的一个例子,画家在不同时期创作水平肯定是不一样的,为了维护自己的市场行情,常常将自己画得好的作品就说是真的,不好的作品则说是假的,因此画家很难给自己做鉴定。第二,即使画家给画作进行了鉴定,法律也是不予以承认的,因为画家不能既当运动员又当裁判员。所以画家给自己的画作进行认定一方面市场不认同,另一方面法院也不认同。这里有与之相关的两个案例,是吴冠中的画作所引发的纠纷,一个是《毛泽东炮打司令部》[2],一个是《池塘》[3]。艺术品官司其实很难打赢,学术鉴定、司法鉴定、市场鉴定不处于同一语境,思维方法、认证方法、鉴定方法不同,因此不要混淆不同的认知和声音。

专家意见是否可信?

2011年初北京中嘉国际拍卖有限公司曾拍出2.2亿天价的"汉代玉凳"。这个事件与《功甫帖》真伪事件都说明,专家在研究学术时脱离社会实践、脱离市场,延续一种陈旧的思路,有时在学术上无法解

决实践中遇到的新问题。

下面这个案例是我们早期拍卖中经历的一件事情，也是"中国拍卖第一案"——张大千《仿石溪山水图》假画案[④]，这个假画案也引发了南北两派鉴定家的相互争论，以北京故宫的徐邦达先生和上海博物馆谢稚柳先生为代表的两派对决。实际上，这张画有着重要的意义，此案的判断是有法律依据的，即重大误解返还原状，它是我国拍卖业早期如何鉴定画作的案例，也是重要的司法实践与判决。

画家家属能否鉴定？

画家徐悲鸿的《人体蒋碧薇女士》拍出7000万的高价，拍卖之前，徐悲鸿之子徐伯阳曾证明这件作品为徐悲鸿真迹并开具证明。事后，中央美术学院油画系首届研修班10名学生，联名在《南方周末》上刊登文章质疑徐悲鸿天价作品《人体蒋碧薇女士》，称这幅在九歌拍卖公司拍出7280万元的作品，只不过是他们28年前一堂油画课的习作。此消息一出，舆论哗然，纷纷指责送拍人与拍卖公司的诚信问题。在这个案例中，可以看出市场更倾向相信家属的意见。在这个案例里，是听毫不相干的画家意见还是听取亲属的意见，究竟听信于谁成为一个问题。因此，我们有必要建立正规的拍卖鉴定体系。

书画鉴定学概述

提到鉴定，我们要提到一个人——张珩。张珩是中国书画鉴定学术体系的奠基人。关于张珩是否经手过《功甫帖》曾经也引起过争论，上海博物馆专家认为张珩从未经手过《功甫帖》，后来翻阅张珩的日记，证明张珩确实接触过《功甫帖》并认为是真迹。张珩曾任故宫博物院文物征集处处长，同时将徐邦达先生请到北京作为他的助手。张珩的一个重要贡献就是发表《怎样鉴定书画》一书，在这本书中他提出两个重要观点：首先，面对一幅作品应该把它还原到历史风格中去。例如在宋代，宋代是一个非常有性格、有思想、有风格、有审美观的朝代，当然这是由统治者左右的。一幅作品所透露出的时代风格是不是与宋代整体时代风格相吻合是非常重要的，如果不是则应该质疑，如果符合朝代的风格，才可以继续讨论，这是第一层。其次，是否很好地体现了画家个人风格。画家的绘画风格是变动的，早期、中期、晚期风格各有不同。因此不仅要掌握时代的绘画风格面貌，还要掌握画家个人的艺术风格面貌，在这两个框架之下去讨论作品是否为真迹才有意义。张珩提出的鉴定方法是前人没有提出过的，这是目前我们运用的最根本的鉴定方法。在这个框架之下，很多人根据不同的实践又提出不同的鉴定方法。

1. 艺术鉴定——谢稚柳

谢稚柳先生始终围绕艺术风格进行鉴定。谢稚柳的过人之处是着眼直达书画本身，从笔墨、个性、流派诸方面来认识作品的体貌和风格。艺术鉴定即从书画艺术的本体，包括意境、格调、笔法、墨法、造型、布局等特征入手进行鉴定，是书画鉴定最直接的路径，是鉴定的筑基功夫。如同现代医学的生理学和病理学。鉴定学中也以艺术鉴定最难，也最切实。石涛说"笔墨当随时代"，反过来，从笔墨上也能看出时代风格。如谢稚柳在鉴定《游目帖》时，认为不是王羲之的真迹，连唐摹本也不是，而是元人

手笔。其实我们知道,我们目前看到的任何一件王羲之的作品都不是真迹。但是我们仍然认为王羲之是一位书圣,这件事情比较复杂。谢稚柳先生之所以认为《游目帖》是元人所作,理由是《游目帖》的笔势与形体具有赵孟頫的风格。书法中有颜、柳、欧、赵之说,这个人在作王羲之的作品时以赵孟頫的笔法模仿王羲之,露出马脚,为谢老先生识破,因此谢老认为《游目帖》是元人作品,也得到大家的认同,这是谢老先生的一大功绩。

2. 技术鉴定——徐邦达

故宫博物院的徐邦达先生讲究技术鉴定,这有点像我们所说的"实证式"鉴定。"实证式"鉴定非常重要,比如说材料、作伪的手段、不同代笔者的特点等。徐邦达在目鉴之外特别注重考订,如题款、题跋、印章、纸绢绫、著录等,他精心审察分析,用极其严谨的科学态度,对书画作品进行客观的研究。如果说谢稚柳的"望气"具有可意会不可言传的特色,徐邦达的鉴定手法则具有系统性、可传授性,故而我们将其定位在技术鉴定。运用著录是徐邦达鉴定古代书画的切入点,也是他鉴定的特色之一。如对文徵明,他查出其兄弟三人,长名"奎",次徵明原名"壁",三名"室",都是星宿的名字,"壁"字从"土"不从"玉",凡是写作"璧"字款的,一定是伪本。

3. 学术鉴定——启功

启功先生最大贡献就是提出学术鉴定。启功的书画鉴定具有另一特色,为其他鉴定家难以取代,即他以学问支撑鉴定。他对中国古典文学、文献学、目录学、版本学、考据学、历史学、音韵、训诂、书法等均有很深的造诣,故而他在历代书法碑帖的鉴定和文献考据方面,具有过人之处,对书画鉴定学有着特殊的贡献。张旭草书《古诗四帖》,启功先生就是以避讳字作鉴定依据认为非唐人所书。启功先生曾写过一篇非常重要的论文《董其昌及其代笔人考》,文中提出有十三人同时给董其昌代笔。启功先生就把这十三人一一区别开来,这个工作量其实很大。首先要把这十三个人的个人风格研究透彻,在笔性上、用笔习惯方面有什么特点,其次,还要分辨代笔者为董其昌代笔时的风格优势又是如何。大家写的都是董其昌体,而且几乎可以以假乱真,但是启功先生就可以分辨出来个人风格,由此可见启功先生的学术水准。

总结:这就是我们目前鉴定的一个体系,其实最基本的鉴定就是本体的鉴定,是对艺术本身进行鉴定,在它的外延有技术鉴定,技术鉴定属于物质鉴定,已经脱离艺术本身,例如纸张、印色以及其他的技术手段,还有学术鉴定,属于学术环境和社会环境的鉴定。在实践过程中有许多经典案例,大家在学习过程中可以参考这些经典案例。

三、从市场角度了解书画鉴定

以上是从学术角度谈鉴定,接下来我们从市场角度来看如何鉴定的问题。鉴定时我们会遇到很多问题,其实大家都是站在不同的角度提出自己的意见,有司法、法院、行政、学术、市场等角度,甚至是

来自个人的角度。因此我们会发现，鉴定权不是专属的，不专属机构也不专属个人，鉴定权不是专属而是分属的，要看在哪个层面解决鉴定问题，而且是在什么样的语境下，是否有话语权。尤其我们要注意，当我们把一个鉴定问题诉诸法律时常常得不到一个很好的结论，因为法院的认知方法与我们不同。法律的真实不一定是事实的真实，但一定是程序的正义。艺术的真实不一定是原创的真实，但必须是经典的唯一。它一定是唯一的，重要的，无可替代的。这也是艺术的价值逻辑。

提问部分：

问题1："刚才您讲了学术和市场纠纷的案例，荣宝斋遇到过这种纠纷么？如果遇到过，荣宝斋是如何去避免的？是不是应该实现拍品的专业化？"

刘尚勇：其实我们天天都遇到你说的这个问题。遇到这类问题，也并不可怕。艺术作品一旦离开了艺术家，历史信息就会被扰乱。现在很多作品在市场上流行100年、500年甚至更久，经历了战乱等各种外部因素的变化，它的信息被扰乱。今天社会上存量的艺术品已经很难说清它是真是假。以《功甫帖》为例，今天的争论并未结束，它具有争议并不意味它就不能交易，这是两回事。拍卖公司要解决的是交易问题，即当一件作品没有认定是真是假，它也是可以交易的。交易本身是自愿的，在拍卖过程中拍卖公司也会提示它具有风险性。

问题2："如何看待学术鉴定和市场鉴定？"

刘尚勇：这取决于你所站的立场。代表学术的立场就站在学术的一边，代表市场的立场就站在市场一边。学术鉴定经常是反复无常的，求真的过程就是质疑的过程，它允许质疑，也允许承认错误，是在反复的自我否定过程中不断趋近真理，学术鉴定的结果不论最后说真还是假，都是正确的，我们应该采取支持的态度，这是学术研究的过程，追求真理就是要怀疑一切。但是市场鉴定则用钱说话，价格高说明市场普遍认同为真，反之则说明市场大多质疑。市场注重交易，一切阻挡交易的都是对市场极大的破坏。

问题3："中国拍卖行业协会提出艺术品走专业化道路，您怎么理解专业化？"

刘尚勇：这里所说专业并不是所有参与者成为专家，这是不可能的。这里的专业指的是专业有分工，要有自己的专长，打造核心竞争力，例如是更擅长近现代艺术还是当代艺术，或者是古代艺术。因为我们的任务是促成交易，并不是让所有的拍卖从业人员成为专家。

问题4："企业收藏对艺术市场的影响是怎样的？"

刘尚勇：企业收藏艺术品是非常好的一件事，在国外是深受鼓励的。在美国企业收藏可以抵消部分税款。万达集团购买收藏艺术品是非常有意义的。因为目前企业遇到发展的一个困境，我们今天的发展由于低效率、高能耗、高污染，引发民众的憎恶，如果不调整，则不具备继续向前发展的动力。企业购

买艺术品可以看作是暂时储存购买力，因为艺术品跟着社会总财富的增长而增长，跟随社会总财富的收缩而收缩。因此购买艺术品是一件非常正确的事情，转换了一种财富存在的方式。

<div style="text-align: right;">

刘尚勇

北京荣宝拍卖有限公司总经理

（本文根据刘尚勇于 2014 年 3 月 24 日在首都师范大学所作讲座整理而成，

讲座稿整理：杨薇）

</div>

注释：

① 刘尚勇在讲座中表示：早期印油制法有水调印、蜜调印，后期流行桐油调印，即油调印，现在所使用的印以桐油调的印为主。由于用的不同材质调的印附着力不同，所以它在纸上的表现力也不同。再加上在做印泥的过程中，用的朱砂、朱磦和其他红颜色的多少，使得印泥的配方也不同。就算是一个师傅调的印泥，每个批次出来的红颜色也都不同。

② 1993 年 11 月 30 日，吴冠中以侵犯姓名权、名誉权为由向上海市中级人民法院起诉。翌年 4 月 18 日开庭审理无果。1994 年 7 月 16 日，吴冠中再以上海朵云轩、香港永成古玩拍卖有限公司侵害其著作权为由向上海市第二中级人民法院提起诉讼。1995 年 9 月 28 日，上海市第二中级人民法院一审宣判吴冠中胜诉。

③ 上海的艺术品投资者苏敏罗 2005 年从翰海拍卖公司花 253 万元买了一张吴冠中的油画《池塘》，后被吴冠中认为是伪作。经与翰海拍卖公司多次协调未果后，苏敏罗把翰海拍卖公司告上法庭。

④ 1995 年 10 月 28 日，浙江中澳纺织有限公司总经理王定林在杭州参加的一场由浙江国际商品拍卖中心举办的 95 秋季书画拍卖会上，以 110 万元人民币拍得了一幅张大千早年作品《仿石溪山水图》。后经徐邦达先生鉴定为假画。1999 年 11 月下旬，最高人民法院最终判决，中国拍卖业第一案——张大千《仿石溪山水图》拍卖纠纷案，最终以原告王定林获胜而结束，为这场历时 4 年的假画案划上了圆满句号。

在学术与商业之间：浅谈拍卖行的市场推广

谢晓冬

今天很高兴来到首师大，跟同学们交流这样一个题目。作为一家艺术品拍卖公司，最近几年我们赢得很多赞誉，无论是业绩还是公司品牌都有较大提升，被认为是在做文化拍卖、学术拍卖，这令我们倍感光荣。表扬指向我们是一家有价值观、有文化情怀的商业机构，这确实抓住了要点。就像著名哲学家马克思韦伯曾经指出的那样，政治不是简单的利益博弈，而是基于原则和价值观的。一家商业机构也不能只为了利润而存在，它必须有除此之外的追求，履行其社会责任。

但应该幸运地说，艺术品拍卖公司是一个天生能够把日常经营活动和社会责任完美结合在一起的商业机构。因为拍卖行经营的是文物艺术品，而这些作品本身就是中国传统文化的重要载体，通过拍卖活动，把这些作品的内在价值充分地阐述出来，既能产生良好的商业效果，同时也把中国传统文化进行宣传推广。

所以从这个角度讲，拍卖行的市场推广就具有了双重意义和关键意义：正是它把一种商业活动变成了一项文化事业。反之，好的市场推广，尤其是立足学术基础、文化内涵定位准确、传播范围广的推广，也会促进企业在商业上的成功，既获得业绩，也赢得口碑。因此，我今天主要结合过去几年我们所做的几个案例，来谈谈如何进行有效的市场推广。

一、决战过云楼

第一个案例，就是2012年春天我们拍卖的"过云楼"藏书。"过云楼"是清末民初中国著名的藏书楼，素有"江南藏书甲天下，过云楼藏书甲江南"之称，拍卖的这套古籍善本就是过云楼的旧藏，包括宋刻本《锦绣万花谷》在内，共计140余种（藏书），1300多册，总估价1.8亿。这次拍卖之所以影响力很大，纵然跟"过云楼"的名声以及最后的高价有关，但最关键的还是我们前所未有的推广方式，以及拍卖结束后所发生的戏剧性的冲突。

当年（2012年）的6月4日晚，江苏凤凰传媒集团在拍卖现场以1.88亿的落槌价拍得这部书，熟料时隔几天之后，北京大学公开宣布行使优先购买权，双方都为了得到这部2.2亿元的藏书各不相让。一时间新浪首页头条推出了耸人听闻的大专题——2.2亿元藏书究竟花落谁家？此时，江苏凤凰集团打出亲情牌，称这套藏书是完整数目的三分之二，另外三分之一在南京图书馆，现在回归江苏是应有之义。而北京大学则认为自身有很好的学术基础，可以更好地对该书进行学术研究等，亦志在必得。由于国家法律规定国有文物收藏单位在同等条件下享有优先购买权，这意味着虽然江苏凤凰传媒集团拍下了这部书，但仍然有付诸东流的风险。或许是对此有所预料，我们拍卖结束第二天，凤凰集团就在北京召开了新闻发布会，公布竞拍结果，高调宣布自己获得拍品所有权。而这样一种方式，中国大陆拍卖市场20

年以来前所未有。

　　我当时也应邀参与了新闻发布会，记得有个记者向凤凰集团董事长陈海燕问了一个尖锐的问题：国有机构有优先权，凤凰集团会不会最后拿不到藏书，陈总则表示绝不会得而复失。他还请记者问我的意见。我说首先祝贺凤凰在场内竞得这部藏书，但是目前我们要等待时间，如果7天内国有机构没有行使权利，那么最后的祝福就给凤凰集团，否则我们只能按照国家要求办事。一周的时间很快过去，就当各界以为不会有国有机构采取行动时，6月11日的下午，北京大学突然宣布行使优先购买权。当时我的电话就被打爆了，江苏、北京以及全国各地的记者把电话打过来了，问我对此问题的看法。

　　北京大学大家都很了解，而凤凰集团在文化界也很有号召力，我国有套非常有名的丛书——"海外汉学研究丛书"，就是这个集团出版的。这个集团下面还有上市公司，是中国出版业的"双百亿"企业。所以，当记者问我这个问题怎么办时，我想了想，就说了三点意见：一是，凤凰集团作为国有文化类企业的领军角色，对这套丛书有很好的开发计划，比如进行展览出版、学术研究、电影及音乐剧的拍摄等，这对藏书来说，应该是一个很好的价值呈现。而北大作为一个历史悠久的古籍研究机构，研究保护经验丰富，如能拿到这部书，相信也会有诸多规划，对学术研究有利，所以无论二者谁拿到，我们都会祝贺。二是，我们作为一个中介机构，现在必须遵守法律、遵守规则，等待国家有关部门的裁决，因为这涉及了法律适用争议的问题。三是，无论最后结果如何，我们都会遵守我们在拍卖之前的承诺，即如果国有文物收藏单位购藏，届时将捐出全部买方佣金；如果国有文化企业购买，我们也会给予一定的佣金优惠。总之，我们一切都要遵守规则。这就是我的三点表态，媒体后来也广泛刊载了我的表态。大约一个星期之后，国家文物局下达裁定意见，要求依据市场法则来决定最终归属，以藏书花落凤凰集团作为结局。两个月后，这套藏书出现在了台湾，国民党主席连战站在这套书面前，与其拍照留念。从2013年以来，过云楼的音乐剧开始上演，已经在国内多个城市进行了巡演，还远赴英国参加爱丁堡国际音乐节，应该说结果还是很好的，凤凰集团对这部藏书持续进行了文化发掘与推广。

　　这一系列的动作在今天看来，也颇有象征意味，它代表了一个古老传统的复兴。古籍刻本在明清时曾被作为收藏的最高等级被收藏家追逐，有"一页宋版，一两黄金"之说，民国时期，更有一部宋本买两个四合院的案例。民国研究甲骨文的大学者罗振玉收藏的宋画标到4000大洋一张，一部宋刻本标到6000大洋。被称为"民国四公子"之一的袁寒云当年为了得到一本宋刻本，给中间人开的条件是只要找到线索就可以先给一幅文徵明作品的立轴。我们知道文徵明的作品非常好，现在拍卖（市场）上动辄就千万级，即便是这样，民国时候（文徵明的作品）依然无法和古籍比较。时过境迁，到20世纪末期中国文化开始复兴的时候，古籍这个中国文化殿堂级别的品种远远落后于它应有的价值，无法与以前相比。因此通过拍卖过云楼藏书，使得人们重视古籍，进而重视古籍善本背后所代表的中国文化，这令我们感到很荣幸。

　　这部书的拍卖凭借高价成交和竞购风波达到高潮，从做拍卖的角度来说，当然是一个成功。但之所

以会有这样的结果，应当说还是要归因于我们前期的推广策略和定位，这也正是今天讲座的主题。这部书曾经在7年前（2005年）交易过一次，当时的价格是2200万元。当年三月份我们拿到委托时，价格是1.8亿，虽然彼时，我们已经跻身全国四大拍卖公司，但古籍拍卖我们从来没做过，压力还是有的。

从销售的角度讲，当时的古籍市场，还不具备能够消化这个级别价格的藏家，因此我们面临的第一个问题，就是要给这部藏书做一个新的定位，让现有的书画类或器物类藏家对此产生兴趣。那个时候，书画和器物已经进入了亿元时代，但如果有一部可以过亿元的藏书，会不会是这套过云楼？当我们再度安静下来审视这部藏书，尤其是与一些古籍专家学者交流时，这套藏书的质量，以及古籍自身的魅力给了我们极大的信心。

首先，这套藏书中的四十册《锦绣万花谷》极其难得地保留了大量宋以前和其他同时期的资料，可以校订目前许多古籍版本之失，因此文献意义非常重大。例如著名的《梦溪笔谈》，这部藏书的记载，就有十三条与我们现在看到的版本不同，还有一些已经找不到的五代时期的书，都可以从中找到相关记载。通过对这部藏书所记载的内容进行梳理，我们可以回到宋人的知识世界，来一场回到古代的穿越之旅。也就是说，它不仅仅是收藏意义上的一套藏书，更重要的是，它首先是一笔文化遗产。

其次，从版本角度看，它也是全世界最大部头的孤本宋版书，藏家只要购得此套藏书，就会令全世界公私藏书机构为之注目。在北京大学的库房中，他们最大的藏书是26册的宋刻本，但这部藏书是40册，展开之后十分震撼。而且这部藏书的纸张保存了快一千年还完好如新，非常了不起，所以无论从规模还是品相上看，确实是震撼人心。藏家只要买到这部藏书，就会跨入重要藏书家之列。

在确定这两点之后，我们为它展开了一系列组合式的宣传。其中最重要的一点，就是将其定位为中国的文化遗产，从宋人的知识世界、文化与藏书传统等角度，力图使藏家对这部藏书的价值进行重估。为此，我们对其进行了全方位的价值挖掘与展示。一是在国家图书馆古籍馆召开了一次研讨会，汇集了中国古籍学界最具实力的专家，并将最终会议讨论结集成书。二是为这部藏书制作了一部宣传片，用15分钟左右的时间讲述这部书的前世今生以及它在中国藏书传统中的历史地位。三是组织了一次前所未有的全国性巡展，足迹遍及成都、杭州、福建、南京等中国历史上的刻书中心。四是，我们做了古籍界多年以来最为精美的一本图录。最后，我们把拍卖预展设立在国际饭店会议中心三层。在展览现场，平地建立起一座古色古香的江南藏书楼。当观众走到这个门口看到白墙黑瓦、青青翠竹，穿过走廊，一帘帷幕落下，隐隐约约看到背后深邃不可及的藏书景象时，会有一种时空穿越之感，那个场景是非常震撼的。这一情景带入的展览手法，使得过云楼藏书在拍卖前的宣传达到了一个前所未有的高度。

在实际竞拍过程中，江苏凤凰集团在现场竞得了这部藏书。这部藏书也因为凤凰集团与北京大学两家的争夺而变得名声大震。之前很多人说1.8亿元太贵了，但是经过这两家的竞投后，大家都不会再去质疑它的价格。这个拍卖结束后不多久，我们得知凤凰集团为它做了五亿的投保，据说现在已经超过十亿。去年，一个美国芝加哥大学的访问团到我们公司时，我给他们介绍了这个案例，他们都很惊讶也很赞赏，这是非常值得我们骄傲的。因为过云楼给我们带来的声誉，去年我们还得到了一部北宋刻本的委托，这

是目前市场上唯一的北宋刻本,全世界统计不到12部,最终也以3000万元的价格拍出。所以好的推广可以帮我们在商业上获得成功。

二、争议梁启超

在过云楼拍卖刚刚结束的一个星期,我们得到了另一个委托,而这场拍卖会也在当时再次震惊了市场,使得2012年的拍卖市场注定是"匡时年"。一是该拍卖标的的成交额最终达5000万,超过市场估值三倍。二是这次拍卖引发了争议,这就是一批包涵信札、手稿、家具器物在内的"南长街54号"藏梁氏重要档案的拍卖。

"南长街54号"藏梁氏重要档案实际上揭开了20世纪20年代一段隐秘的历史,当我们今天走在北沟沿胡同23号的时候再也看不到梁启超故居的牌子。梁启超在北京到底有没有故居?有,但不是北沟沿胡同23号,而是在南长街54号。但是这个地方今天面临着被拆迁的命运,我们拍卖时正是这个处所命运交关的时刻。当我们看到保存下来的梁启超的手稿与他弟弟的通信,他的将近200册藏书加上曾经用过的家具、花盆、镜子等(物品)的时候,梁启超的风云历史就慢慢浮现在我们眼前了。

(将档案)委托(给)我们的是梁启超弟弟梁启勋的后人。梁启勋是梁启超的二弟,也是关系最好的兄弟。作为中国历史上的卓越人物,梁启超在回国之后成了中国政界、学界当之无愧的领袖,对整个20世纪中国的文化、政治、民主、科学等产生了深远影响。但是,当我们今天打开百度词条的时候,看到他仅仅是康梁保皇运动中的一个代表,或许更多的人会知道他是清华四大导师之一,再多一点知道他是"中华民国"传奇才女林徽因的公公。但是,除此之外梁任公之于中国历史是一个什么样的地位,恐怕知道的人就很少了。所以,这次的拍卖就是我们巩固梁启超历史地位的一次努力。为什么梁任公很重要,我们必须回到清末民初的这个时代。可以发现梁任公很多的洞见和贡献超越了时代,对现今也有很大的现实意义。如果说作为一个百科全书式的学者,梁启超已经得到了大家的公认,那么作为现代中国的开创者,足可与孙中山、毛泽东相提并论的伟大人物,他还未被充分认知。事实上,这与我们今天对戊戌变法、维新运动缺乏正确的评估,尤其是对1914年再造共和的努力评估缺乏正确的认识有着很大的关系。梁启超一生写了1400万字,近代的弘一法师曾经说过有些人是生而知之者,比如马一浮,但是马一浮与梁启超又不能相提并论,梁启超是金融、法律、文学、史学等无所不包。这样的人物,我们曾经在明末清初的一些大家身上发现,如顾炎武,但是他们依旧无法与梁任公相比。遗憾的是,梁任公非常年轻的时候就因协和医院错误的医治而过早结束了生命,否则他能达到什么样的高度真的无法想象。

令我们感到高兴的是,在匡时为此批档案举办的国际研讨会上,与会专家在这两点上和我们形成共识。于是,我们将梁启超定义为"现代中国的开创者"和"中国百科全书式的思想人物"进行宣传,并把这批档案中的近三百封通信和十余件手稿放在清末民初二十多年历史中进行呈现。就在这个时候,梁任公的后人发表了声明,公开指责我们炒作梁启超。所以进入(2012年)9月份的一天,当突然看到上

海东方早报和北京青年报用两个整版来报道这个声明时,我们也感到很吃惊。但考虑到我们的说法是基于学术的背景,建立在可靠的史实之上,所以我们迅速发表了声明,强调说,如果这种定位也是炒作的话,我们认为这种炒作还远远不够,我们需要通过宣传还原梁任公的真实历史地位。

为了使整个宣传足够扎实,我们还推出了两个纪录片。一个是对民国的历史做了一个呈现,另一个对是梁启超与现代中国的关系做了一个解读,这两个片子在网上也受到了欢迎。因此,当预展开始的时候,又有很多人涌进了现场,这次他们再次感到吃惊,因为我们在现场搭了一个时空走廊。观众进来之后就可以看到一个旋转的时空隧道,感觉仿佛置身于清末民初的历史。在走廊的两侧,从1893年起,这些事件和历史人物结合每一个通信与手稿逐一呈现出来。如五四运动、护国运动、国共战争等,我们将内容与场景相结合,给观者很大的震撼。与此同时,我们在预展的每天下午三点,准时推出一部四幕话剧:梁启超与现代中国。这部话剧很具有感染力,也令不少藏家感到震撼。到了12月3日,拍卖现场再次被藏家挤满,整个拍卖过程可以说是高潮迭起。很多原来可能估价在几十万的(拍品),拍到了百万的价格,有一些价格今天来看可能在很多年(内)都是最高价格。

梁启超在1914年发动了再造共和护国战争的时候,他认为这是一个个人行为,与政党无关。他曾做了一个脱党公告,脱离了进步党,要独立发起这场运动。这个脱党公告只有三行,不到180个字,也就是不到0.15平尺,最后拍到了200万元。换句话说,如果可以换算成一平尺的话,那么它的价格是一平尺两千万。我们也在反思,为什么会拍到这个价格,答案只能在内容里,因为这个公告可能见证了中国历史上一个极其重要时刻。买到这封信的藏家笑着说他买了一个十年之后都不见得会卖出去的价格,但是仍觉得物有所值。所以当这场拍卖结束一周左右,一个上海记者问我怎么看待这场拍卖。我说我首先要感谢藏家,因为没有他们的认可就没有这次拍卖会的成功。第二是感谢媒体,是他们在宣传当中给了我们信心和鼓励。

这次梁启超的拍卖,再次在业内和整个社会引起了轰动。我们比较好地处理了一个文献与文物之间的关系。在上一场过云楼藏书中,所有藏书是作为一个标的来处理的,而梁启超的信札,我们是作为一个个分散的标的来处理,这场(拍卖会)结束后,标的会流入不同的藏家,所以拍卖前我们就和中华书局合作,将信札整体出版。其实,这么做匡时会面临一些风险,因为我们把文献曝光,对于买这件藏品的藏家来说就只有文物价值了,可能会影响成交价格。但是我们必须要冒这个风险,因为一旦这批档案分散之后不可能再有契机将他们集合在一起,如果不把内容事先保留下来供学界研究,会造成一种遗憾,虽然我们可能会盈利更多,但是对曾经经手这些文物的人来说,这是一种罪过。所以我们宁愿冒一些商业上的风险去这样做,而此举也获得了学界的好评。

今年(2014年)春天我们再次拿到了一批手稿,这批手稿是鲁迅的弟弟周作人的手稿,我们得到了周作人孙子的授权,把这批书信公开出版。之所以这么做,就是我们(对)商业与社会使命关系的一种认知,在整个企业经营中,我们不能成为一种纯粹的功利主义者,而必须要成为文化的传承者、担当者、责任者,这样我们才对得起自身,对得起历史。当然这些事情也为我们带来了声誉和商业成就。所以当

2012年结束的时候，整个市场和媒体都把这一年视为"匡时年"，因为我们用两场拍卖奠定了匡时的形象和定位，那就是——文化拍卖。

三、品牌之道

当然，在这年中还有一个文化事件值得去说。我们曾经在2012年的7月份与雅昌艺术网合作，推出了"艺术文化地理之旅"——收藏寻城记。在这个活动开始之前，我们进行了充分的思考和策划，之后前往10个城市，将公开征集活动、文化论坛、采访调研相结合，这一举动让艺术界和商业界都十分震撼。因为这个活动超越了一次单纯的商业活动，而变成了一次品牌之旅、客户关系改善之旅和市场开拓之旅，媒体界、收藏界、艺术界一致叫好。我要强调的是这次活动虽然投入大，但是我们也获得了很大的商业回报。10个城市走下来，我们认识了许多新客户，这些新客户把拍品委托给我们拍卖，同时也会来竞拍，所以这个活动变成一个客户开发之旅。其次，这次活动也给老客户提供了一个平台，使他们得到曝光和宣传的机会，（所以）这个活动也成了老客户的维护平台。从政府角度来说，也是一次公益之旅。在这次活动中，有超过一半城市的文化厅、书协、美协、文联的领导参与进来。在2012年的夏天，曾经有这么一场艺术风暴席卷中国10个城市，想想是很了不起的。所以在2012年底，我们回顾这12个月，感到确实做了很多的事情，因为这极大的工作量，也使得我们的团队得到了很大的锻炼。

去年我在首都师范大学举办的艺术市场论坛做了一个演讲，提到许多人注意到匡时的宣传做得很多，但公司市场部实际只有三个人，那是怎么做到一年40场活动的？因为匡时的宣传体系与其他公司不一样，在匡时除了市场部有宣传功能以外，每个部门都有宣传岗，再加上运营部门、客户部门等协助作业，一起达到这样一个效果。所以，市场推广的另一重要问题是，企业内部必须配备合适的组织体系。

今天我主要是谈一下关于市场推广的基本理念，概括起来就是我们怎样把一个商业推广与学术结合起来、与文化结合起来，或者说怎么做到二者最好的结合。只有做到最妥帖的结合，才能获得最高的境界，在既赢得荣誉的同时又能够达到商业的成功。当我们考虑一个项目时，必须思考两个问题。第一，逻辑上是否可行；第二，有没有现实的资源支持。做事必须进行批判性思考，只有逻辑成立了才考虑去做。就算逻辑成立，如果没有足够的手段和资源去做，也是浪费时间。我们必须客观考虑这两个方面，只有这两个方面都通过时才能去做。

今天到这里讲座，希望给同学们讲点干货，也将我的心得分享给大家，因此我选择了2012年的案例。当然我是学逻辑出身的，喜欢哲学、体系这样的东西。也很感谢匡时给了我这样一个机会，能让我落实自己的想法。当然我的团队也很辛苦，因为他们为落实我的想法付出了很多。同时我也简单地介绍一下2013年我们实施的另一个案例——艺术体验季。艺术体验季就是在思考怎么把我们的拍卖预展，同时也是一个纯粹的商业活动推广出去。

什么是预展？就是在正式销售之前给客户提供一个了解拍品的时间和空间，所以它是一个面向销售导向的活动。现在我们把它进行了调整，不仅面向客户，也面向广泛的大众，加入了更多的体验元素，

比如艺术沙龙、公益讲座等，把它变成一个文化性的平台。此举一方面提升了公司品牌，另一方面开发了新的潜在客户。我们把优秀的藏家转换为专家，请他们来交流讲座，他们的到来也带动了他们的粉丝、朋友的到来，可以说是一个粉丝平台。通过这样一个场合，也可以把客户活跃度提升起来。所以，"艺术体验季"从2013年推出以来已经举办了四届，主要包括讲座、沙龙、论坛、雅集和展览四个部分。我们最重要的讲座是博物志，匡时已经先后邀请了12位国际相关领域的重量级专家前来讲座。

还有艺术北京（博览会）每年六月份推出的"两岸三地艺术家邀请展"，我们把我们的品牌与一个持久性的项目结合，与客户相结合，希望把一个事情标签化、平台化、品牌化、学术化。通过这些措施来实现品牌与学术的双赢。为什么是标签，因为所有活动都需要一个辨识度很高的名字，别人一听就知道这个活动是匡时的，所以我们需要一个有文化内涵且令人印象深刻的名字。第二点，平台化是搭建一个与客户互动的平台，艺术品拍卖必须在维护老客户的关系上开发新的客户。第三点是学术化，让我们的活动成了一个具有学术深度的活动，我们所邀请的专家并非是销售作品，而是从学术的角度解析艺术品，长此以往，公众就会感受到匡时的诚意。坚持这三点，你就创立了自己的品牌，也能够获得品牌与商业的双赢。

因为时间的关系，我就不多展开了。再次感谢陶老师的邀请，感谢学院同学们的参与，谢谢！

<div style="text-align:right">

谢晓冬

北京匡时国际拍卖有限公司副总裁

（本文根据谢晓冬于2014年11月6日在首都师范大学所作讲座整理而成，

讲座稿整理：辛宇）

</div>

艺术品网络拍卖初探

莫琳

20世纪90年代以来,信息技术和数字技术得到了蓬勃的发展,并逐渐影响到了人们的日常生活。网络媒体的应用使许多传统行业的经营方式、经营理念发生了巨大的改变,而艺术品拍卖这一具有两百余年历史的行业在时代高速发展的今天,也不可避免地受到网络潮流的影响。近年来专业化的艺术品拍卖网站不断出现,拍卖与网络的结合,使传统的拍卖业焕发出新的活力。1995年全球第一家以拍卖方式进行交易的网站eBay(www.ebay.com)成立,所销售的商品包括艺术品,如今eBay已经成为世界知名的拍卖网站。同年,Artnet(www.artnet.com)网站在纽约创立,是全球首家专业化的艺术品线上竞价拍卖网站。1999年6月,雅宝网(www.yabuy.com)正式开通,成为中国大陆地区首家采用拍卖方式进行商品交易的网站。2000年6月,嘉德在线(www.artrade.com)成为国内首家专门经营艺术品拍卖业务的网站,并于当年11月以250万元的价格成功拍卖徐悲鸿的油画名作《愚公移山》,这次拍卖成为内地首宗大型网上艺术品交易,此后艺术品网络拍卖受到了更多的关注。2007年11月,以经营亚洲当代艺术品为主要业务的香港首家网上拍卖公司安亭拍卖(www.attinghouse.com)正式上线。2011年4月,中国拍卖行业协会网络拍卖平台(www.caa123.org.cn)正式上线运行,其中包含艺术品板块,不具备网上拍卖技术条件的艺术品拍卖企业可以利用该平台进行交易,说明官方性质的行业协会已经开始意识到网络拍卖的重要意义。越来越多网络平台的建立,使得艺术品网络拍卖这一现象开始受到广泛关注。

艺术品网络拍卖是网络技术快速发展以来,传统拍卖营销方式与网络媒介相结合所产生的新兴事物,它既借助了网络媒介的传播力量,又拥有传统拍卖优化分配的特点。随着传统拍卖行业的业务拓展和互联网平台的搭建,艺术品拍卖的网络化逐渐成为一种流行趋势,越来越多地受到人们的关注。笔者旨在通过对中外艺术品网络拍卖的发展历程的梳理,对这一新兴事物进行回顾,并就此领域进行深入的思考。

艺术品网络拍卖的兴起,离不开艺术品市场繁荣、网络技术的进步与普及、拍卖行业发展这三个重要原因。

改革开放三十余年来,经济的飞速发展为我国艺术品市场的繁荣奠定了坚实的基础,消费水平的提高促进了国人购买力的提升,人均GDP连年增长,由2008年的23708元增至2013年的41908元[1],其中,北京、上海、广东等地区的人均GDP已超过一万美元,标志着这些地区经济社会的整体发展已经达到了中等发达国家水平。随着经济的发展,中国艺术品市场总体规模连年扩张,据《2013中国艺术品市场年度报告》显示,2013年我国艺术品市场的市场交易总额为2003亿元,比2012年增长12%[2]。经营艺术品的中介组织迅速发展和扩大,越来越多拍卖行、画廊、博览会的出现,昭示着艺术品市场的繁荣。据《TEFAF2015全球艺术品市场报告》显示,2014年全球艺术品市场再创新高,总交易额高达511亿欧元(约折合人民币3300亿元),其中中国艺术品市场份额占全球艺术品市场份额的22%,连续三年位居

世界艺术品交易金额第二位，中国已经成为全球艺术品市场的热点之一。③

互联网技术起源于 20 世纪 60 年代末期，通过网络把来自世界各地的信息整合起来，实现了资源的网络共享，使人们足不出户就能从中获取海量信息。互联网技术从 20 世纪 90 年代进入商业应用，现已成为推动当今经济发展和社会进步的重要力量。随着互联网技术的发展，网络进入了家庭，与人们的生活关系日益密切。市场调研公司 eMarketer 发布的数据显示，2015 年全球网民数量将超过 30 亿，占全球人口的 42.4%。④中国互联网信息中心（CNNIC）发布的《第 34 次中国互联网络发展状况统计报告》的数据显示：截止到 2014 年 6 月底，我国网民总人数达 6.32 亿，互联网普及率为 46.9%，较 2013 年底提升 1.1 个百分点。

21 世纪是信息时代，也是互联网的时代。网络具有便捷、快速的特点，也改变了企业与消费者的联系方式，网络消费适时而生。网络消费是指直接或间接利用互联网，购买所需商品或虚拟商品等的行为。随着网络技术的迅猛发展，互联网这一新兴产物在我国迅速普及，相关的产业也进入了黄金时期，聊天、邮箱、游戏等生活方式逐渐被千千万万网民所接受，网络消费成为一个新的商机，被越来越多的人注意到。2014 年阿里集团"双 11"（每年的 11 月 11 日，以淘宝网为代表的电商组织促销活动）一天的交易额为 571 亿元人民币，如果再算上京东、国美、苏宁易购等互联网交易平台，全国"双 11"一天的交易额约为 800 亿元，这个数量相当于我国传统零售业三天的交易额。而作为美国网购消费节日的"黑色星期五"（美国商场的圣诞节促销），全网交易额是 24 亿美元（约折合人民币 150 亿美元），大约为中国的五分之一，无论是在交易额还是商业模式和创新服务上，中国已经完全替代美国成为全球电子商务的最大市场，网络消费已经改变了人们的日常生活，并以惊人的速度发展着。

"从 1995 年到 2006 年，十年之间，大陆相继出现的拍卖公司高达 4000 多家。"⑤拍卖公司数量的激增显示了中国拍卖市场的繁荣景象，但经过市场筛选存活下来的拍卖公司却十分有限。1992 年 10 月，"92 北京国际拍卖会"拉开了中国文物拍卖的序幕，这是中国第一次面向海外开放的大型国际拍卖活动。1993 年，首家中国艺术品拍卖股份制企业"中国嘉德国际拍卖有限公司"成立，中国的艺术品拍卖真正进入大众的视野，实现市场化运作。1995 年，中国拍卖行业协会成立，中国拍卖行业协会是由商务部直接领导的，为国内拍卖行业服务、协调、监督的行业协会，标志着中国的拍卖市场开始进入规范化管理的阶段。1997 年，《中华人民共和国拍卖法》颁布并实施，我国的拍卖行业有了自己的法律可供参考。近年来，中国拍卖市场交易额更是走高，屡屡受到国内外的关注，迈向了国际化的新阶段。2004 年中国拍卖市场的交易总额为 6.9 亿欧元，2014 年则已增至 75.6 亿欧元，增长近 10 倍。中国拍卖行业协会 2014 年 7 月发布的《2013 中国文物艺术品拍卖市场统计年报》指出，全国文物拍卖企业数量从 2009 年的 240 家增长至 2013 年的 382 家，成交额则由 2007 年的 197.14 亿元增至 350.95 亿元，涨幅超过 78%。大浪淘沙，中国文物艺术品拍卖公司数量由一家发展到现在的 380 多家；企业注册资本金从第一家的 1000 万元到今天的 46.8 亿元；年度成交额从开始的千万元到现在的数百亿元；在国际市场上，从最初的寂寂无闻到如今三分天下的举足轻重的位置，中国文物艺术品拍卖市场已经从简单的"数量增长"走

到了"质量变化"、"国际融合"、"提升服务"的阶段。

拍卖行数量的增加同时导致了竞争的激烈,根据中国拍卖行业协会发布的《2013 中国文物艺术品拍卖市场统计年报》,艺术品拍卖企业的盈利面不足一半,其实大多数拍卖企业是不赚钱的。在这样的激烈竞争环境下,加之 2012 年下半年,艺术市场受到国际经济形势的影响,业绩开始下滑,而通常企业的应对方法有三种:一是降低成本;二是差异化经营;三是面向大众消费,走亲民的路线。越来越多的拍卖企业开始放下身价,把未来发展寄希望于互联网,希望通过互联网争取到更多的客户,而网络在这些方面确实有自己的优势。

随着网络技术的应用与普及,与互联网技术有关的拍卖、艺术品交易等活动也随之应运而生。1995 年 9 月,彼埃尔·奥米德亚(Pieirre M·Omidyar)在美国的科技前沿地区硅谷,通过当地互联网服务商建立了一个网页,名为"eBay",成立最初只为了在网上建立一个物品交易的平台。后来 eBay 开始了拍卖业务,受到越来越多的关注,eBay 便成为世界上第一家经营网上拍卖的公司。eBay 是开放式的网络交易平台,任何网上用户只要在该网站上完成注册手续,就可自由参加 eBay 的拍卖活动,其经营的商品涵盖生活中的方方面面,eBay 建立后的一年多时间里,每日处理的网上拍卖交易数量超过 20 万笔。2013 年,eBay 在线交易额超过 200 亿美元。eBay 的成名证明了网上拍卖的蓬勃生机,让人们看到了电子商务的无限可能。随后几年间,全世界的拍卖网站纷纷成立,其他类型的网站也开展了网上拍卖的业务,都在不断地努力探索一条像 eBay 一样的道路,eBay 已经在全球范围内创造了不可替代的品牌优势。2014 年 7 月,eBay 与苏富比拍卖行达成合作,让全球用户可以通过 eBay 网络平台轻松发掘、浏览及竞投艺术品。2014 年 10 月,eBay 艺术品拍卖服务上线,为用户提供更加专业化的服务,和 150 家拍卖行达成合作,用户可以通过 eBay 参与竞拍这些拍卖行的艺术品和收藏品。这些拍卖行包括纽约道伊拍卖行(Doyle Auction)、弗里曼拍卖行(Freeman's Auction)、加思拍卖行(Garth's Auction)、斯旺拍卖行(Swann Auction Galleries)等。这 150 家北美拍卖行在举行拍卖会时,会提前将拍品放在 eBay 的艺术品拍卖网站上,用户可以通过 eBay 搜索拍卖数据,但仍需依靠拍卖行自己的网站进行网络拍卖。这些拍卖公司与 eBay 的合作显示了 eBay 作为全球第一家专业化拍卖网站的品牌影响力。2002 年 eBay 与易趣网形成战略合作伙伴关系,eBay 的业务涉足中国大陆地区。

1989 年,艺术数据公司 Artnet 在纽约成立,它拥有来自全球 1400 多家拍卖公司的数据和 800 万件数据记录。1995 年,该公司旗下的艺术品拍卖网站(www.artnet.com)创立,成为全球首家专业的艺术品线上竞价拍卖网站,拍品涵盖现当代绘画、版画、雕塑、摄影等等,全年 24 小时无休,为用户提供竞买服务。至今为止,全球 120 多个国家的 23000 多位注册用户利用 Artnet 购买或出售艺术品。

Paddle8(www.paddle8.com)成立于 2011 年 5 月,每月都推出新的主题拍卖和慈善拍卖,同时邀请策展人对作品进行线上展览的策划。Paddle8 的界面友好,工具便捷,得到了收藏家的青睐,目前,每天约有 2000 名收藏家造访 Paddle8。Paddle8 的合作对象包括 200 余家画廊,洛杉矶艺术博物馆等博物馆、高古轩(Gagosian)和大卫·兹维纳(David Zwirner)等都是 Paddle8 的合作伙伴。高品质的合作对

象决定了 Paddle8 的拍品具有较高的艺术水准。Paddle8 对用户也有一定的筛选条件，任何人都可以浏览 Paddle8 的线上展览，但为了提高买家的可信度，只有注册用户才能进行交易和查看由画廊提供的作品价格。Paddle8 目前向艺术品卖家收取 6% 的佣金，并向买家收取 12% 的佣金。Paddle8 不公开所有拍卖的记录、价格，从这些特点来看，Paddle8 在某种程度上与传统拍卖行的经营模式类似。[6]

除了电商业务向艺术品交易方向延伸，传统拍卖公司也开始尝试艺术品的网络交易。2006 年 7 月，著名拍卖行佳士得试水网上实时竞投，全球客户可以通过互联网，在工作人员的帮助下参与到佳士得的线下拍卖中。2011 年 11 月，佳士得拍卖行举办了首场网络拍卖会，拍品来自于伊丽莎白·泰勒的故居，该场拍卖成交额近 1000 万美元，远远超出预期，佳士得认可网络拍卖的潜力，正式推出网络拍卖服务。

1999 年 6 月，国内首家在线竞价交易网站雅宝网（www.Yabuy.com）正式成立，最初是通过模仿美国 eBay 的模式，后转而寻求"中国特色"。在成立不到一年的时间里，注册用户已经超过了 1 万名。雅宝网上陈列的卖品包括生活用品、电子设备、收藏品等，种类繁多。它类似于跳蚤市场的交易模式，鼓励人们将日常生活中暂时用不着的物品以合适的价格卖出，竞买者则能用较低的价格购买到自己所需的物品。雅宝网的界面友好、运作完善，有利于用户方便地进行交易。雅宝网的拍品多、分类详细、平台功能强大，人气旺，热门货品往往要经过多次竞价才能成交。在成立之初，雅宝网曾与上海青莲阁拍卖公司合作举办网络珠宝拍卖会，该场拍卖会的展示、竞拍都是在雅宝网上进行的，共有千余人次参加竞拍，近 40% 的珠宝成交，取得了理想的效果。"1999 年的中文拍卖网站调查数据显示，雅宝的日访问量超过 5 万，注册用户超过 3 万，是中文拍卖网站中注册用户最多的，占所有中文拍卖网站注册用户的 35%，浏览人数也最多，占中文拍卖网站总浏览人数的 66.3%。"[7]

嘉德在线拍卖有限公司于 2000 年 6 月 18 日正式开通，是中国内地第一家从事艺术品拍卖的专业网站，是中国嘉德国际拍卖公司与日本软体银行等共同组建的专业性拍卖网站，执行独立的董事会制度。不同于其他开展网络拍卖业务的互联网公司或拍卖公司的互联网业务，嘉德在线是根据《拍卖法》成立的独立拍卖公司。嘉德在线的创始人陆昂与中国嘉德的前董事长陈东升曾经为夫妻，最初，嘉德在线的建立是为了与其母公司中国嘉德实现业务上的互补。嘉德在线的网页提供中国嘉德的网站链接以及中国嘉德的成交记录查询，两家公司有着千丝万缕的联系，但嘉德在线不是完全依附于中国嘉德而发展，之后随着陆昂与陈东升分道扬镳，嘉德在线与中国嘉德的业务也渐行渐远。嘉德在线在发展中不乏一些热点事件：2000 年 8 月，嘉德在线作为协办单位参加了 2000 年在北京举办的中国国际艺术博览会；2000 年 11 月，嘉德在线以 250 万元成功拍卖徐悲鸿的油画名作《愚公移山》，成为内地首宗大型网上艺术品交易；2000 年 12 月，嘉德在线参加 2000 年广州艺博会，在艺博会现场与网络平台同时对拍品进行展示和销售，向大众展示了艺术品网络拍卖不受时空限制的优势；2004 年，嘉德在线对中国嘉德 2004 春拍进行了全程网上直播，受到全球藏家的关注，产生了强烈的社会反响；2004 年 5 月，嘉德在线与中央美术学院造型学院合作，设立"学院之光"毕业生优秀作品专场拍卖，对艺术院校的学生创作给予支持与关注，并于 2005 年起形成常设专场。嘉德在线作为一家拍卖企业，能够为客户提供与中国嘉德、北京保利等拍

卖公司相同的任何拍卖相关服务。从成立最初，嘉德在线就是为了和其母公司中国嘉德的业务形成互补，所以拍品选择了价格相对较低的工艺品、当代艺术品等，单价多在十万元以内，随着嘉德在线和中国嘉德业务的渐行渐远，嘉德在线也在不断尝试开拓新的市场。但是由于在艺术品真伪鉴定等方面的问题依然存在，目前嘉德在线仍然保留了其经营中低端艺术品的市场定位。嘉德在线在很多方面受到中国嘉德的影响，与电商拍卖平台相比，所拍艺术品体现出更高的档次与专业水平，对买卖双方的资质审查方面更加严格，具有一定的保障性。由于嘉德在线依托了中国嘉德的市场资源和专业业务，因而比网络电商成长起来的艺术品拍卖网站更具有拍卖优势。网络拍卖原是中国嘉德这个母公司所开展业务中的一项，却在互联网时代生存下来并进一步发展，这既是公司的选择，也是时代的选择。

随着网络技术的成熟，通过网络可传输的信息量增大，各拍卖企业网站及网络媒体亦开始对拍卖现场进行网络直播，这些都有助于网络拍卖的进一步推广。2004年5月，嘉德在线对中国嘉德2004春季拍卖会进行了全程网上直播，使拍卖会突破了传统的地域限制，将本次拍卖会的所有拍品及现场激烈的竞价过程在第一时间呈现在全国乃至全世界公众面前。本次拍卖会获得了强烈的社会反响，拍卖两日内的网络点击量已超过1300万次，其中近两成的访问者来自海外，覆盖了88个国家和地区，堪称中国艺术品拍卖业的一大盛事。2011年3月，雅昌艺术网推出"拍卖电子图录"应用，藏家可以通过下载应用，查看各大拍卖公司的图录，获取途径更加便利，也减轻了拍卖公司印刷和运输图录的负担。

哈嘿艺术网（www.hihey.com）2011年创办于北京798艺术区，模仿上文所提及的外国网站Paddle8建立，是一家以推广艺术家为核心业务的艺术品拍卖网站，提供多个门类的艺术品拍卖业务，并对艺术家进行包装和推广。迄今为止，HIHEY已签约逾千名艺术家，还和数家画廊达成了代理合作关系。哈嘿艺术网关注的重点是中青年艺术家，对其进行包装，提供成长和发展的平台。除了从注册会员中寻找潜在卖家，哈嘿艺术网也会主动到艺术院校展开宣传，开展艺术院校在读学生的作品推广业务。哈嘿艺术网对艺术院校在校生作品重点关注的原因有三：一是由于这个群体对互联网营销比较熟悉，更容易接受这种方式；二是由于艺术院校的学生经过系统的美术教育，作品更符合现代消费者的审美需求；三是由于艺术院校在校生的作品价格较低，更符合大众的消费水平。哈嘿艺术网为艺术家提供专用的卖家后台，艺术家将自己的作品上传后，买家可以看到艺术家个人主页中的艺术作品，也可以点击"喜欢"按钮支持自己喜欢的艺术家，通过对已有大数据的分析，网络后台可以推断出用户的行为习惯、潜在倾向和喜好，挖掘其背后的商业价值，判断出用户对哪些艺术品感兴趣以及可以接受什么价位的艺术品等，向用户提供更适合其要求的艺术品。卖家可以获知买家对作品的偏爱度情况，即买家的地域分布、职业分布、喜欢哪类作品等信息，有助于艺术家对市场的整体认知和理性分析，判断出最受市场欢迎的作品类型。针对所得结论，艺术家还可以根据买家的喜好，对艺术创作进行相应的调整。

淘宝网（www.taobao.com）是国内知名的购物网站，从诞生之初就有通过竞拍购买商品的功能，但人们在淘宝上购买商品普遍采用定价、议价等方式，拍卖的功能较少被使用。2011年6月，淘宝看到了拍卖业务的巨大发展空间，正式推出拍卖平台，提供司法、资产、艺术品和公益等的拍卖平台，目前已

经有 200 余家国内外著名的拍卖机构、画廊和十余家产权交易所入驻淘宝艺术品拍卖会。淘宝拍卖平台的商品相对具有珍稀、高附加值等特点，包括司法、资产、艺术品、公益拍卖等类别。与淘宝购物类似，淘宝拍卖同样采用商家入驻的模式。虽然目前淘宝网的艺术品拍卖在其拍卖业务中体量并不大，但造成的社会效益却极大，淘宝网对艺术品网络拍卖的介入，使艺术品拍卖变得更加平民化，使中端消费人群有机会在网络购物时触及艺术品领域，从而拓宽了艺术品消费的渠道。迄今为止，淘宝网已获得了北京保利、北京荣宝、上海驰翰等拍卖公司，上海艺博会以及北京百雅轩、中国美术学院、广州美术学院等艺术机构的拍品授权。

2013 年，家电业巨头苏宁电器进军艺术品网络拍卖，其直属的电商平台"苏宁易购"正式推出艺术品拍卖频道，不久，在线下就与苏宁存在竞争的国美电器旗下的国美在线也正式上线了其艺术电商平台"国之美"。据《2013 中国艺术品市场年度报告》，截至 2013 年底，含拍卖公司线上业务的中国艺术品电商不低于 2000 家，占有中国网络消费交易额 80% 以上的几家电子商务平台，都开始拥有自己的艺术品销售渠道，艺术品网络拍卖市场迎来了快速发展时期。[8]这些形式上的创新为拍卖市场带来新的活力，使拍卖信息更加公开，从而增加拍卖信息的受众，有利于打破信息的不对称格局，使更多人参与到拍卖活动中，受到拍卖各方当事人的认可。

在传统的认知中，藏家购买艺术品的方式通常有几种：文玩市场和文物商店、画廊和画店以及传统拍卖会。对比这几种方式，传统拍卖会在人们眼中是品质的保证，拍品精良，作者往往具有一定的知名度，但拍卖门槛相对较高，拍品价格也会更高；文玩市场和文物商店、画廊和画店则似乎不够透明，价格虚高。传统渠道费时费力，流通不畅，动辄几千万、几个亿的成交额，让很多工薪阶层的艺术爱好者望尘莫及；随着网络技术和电商的发展，越来越多线上拍卖和线上竞买活动的出现，让更多的普通百姓有了购买艺术品的机会和渠道。网络拍卖中的艺术品更符合人们日常消费的需求，使艺术品开始走入千家万户，有助于培养藏家艺术消费的理念。

2015 年 3 月 5 日的十二届全国人大三次会议上，李克强总理在政府工作报告中首次提出"互联网+"计划，提倡互联网行业的创新，提倡互联网行业发展的新形态、新业态。国家向互联网给予了更多的关注与肯定，随着国家推动创新，互联网势必再次迎来发展高潮，所有的交易只要贴上互联网的标签，就会备受瞩目。淘宝、苏宁、京东等传统电商纷纷加入艺术品市场，与艺术品相关的经营竞争也会愈演愈烈。

互联网为艺术品消费者提供了新的获取信息和交易的方式，随着电子商务的兴起，网络拍卖逐渐走入大众的视野并被认可。网络交易额的增大吸引了越来越多商家的参与，他们逐渐看到了艺术品网络拍卖业务的前景并投身其中，本文所提到的多数艺术品拍卖平台也多是随着电子商务兴起而出现的。这些艺术品网络拍卖平台有两种形式，一种是传统拍卖公司"旧瓶装新酒"，只是对原有经营活动进行延伸，另一种则是艺术品网络交易平台利用了拍卖这种方式。笔者在这里不妨引用业内人士的观点，2014年 12 月北京保利拍卖执行董事赵旭在第五届中国艺术品市场高峰论坛中的发言："（艺术品行业）现在要去谈转型、发展，最应该关注的就是电商和金融。"保利公司也确实选择了一条网络发展之路，这一方面

是因为他看准了艺术品网络拍卖的前景，另一方面则是他能够通过自己的执行力和影响力去试水和推广艺术品网络拍卖的实践。

莫琳

首都师范大学美术学院 2012 级硕士研究生

注释：

① 数据来源：《2014 中国统计年鉴》，中国统计出版社，2014 年 1 月出版。

② 中央美术学院艺术市场分析研究中心 . 2013 中国艺术品市场年度报告 . 北京：人民美术出版社，2014.

③《TEFAF 2015 全球艺术品市场报告的主要研究数据》，2015 年 3 月 16 日《新民晚报》，第 22 版。

④《eMarketer：2015 年全球网民数量将超过 30 亿 年增长 6.2%》，2014 年 12 月 3 日，http：//www.askci.com/chanye/2014/12/03/1011331ao4.shtml.

⑤ 罗青：《艺术投资获利比贩毒还高？——当代艺术市场的结构》，载《东方艺术》2006 年第 21 期，第 109 页。

⑥ IT 时报 . 何宇清 .2012 年 2 月 16 日，《Paddle8：艺术品在线交易市场的新挑战者》，http：//www.it-times.com.cn/wangzhidaohang/3377.jhtml.

⑦ 张晔：《网络经济 一拍就灵？》，1999 年 10 月 25 日《互联网周刊》，第 14 版。

⑧ 中央美术学院艺术市场分析研究中心 .2013 中国艺术品市场年度报告 . 北京：人民美术出版社，2014。

当代北京艺术品拍卖市场发展状况概述

戴婷婷

20世纪90年代初,我国的当代艺术品拍卖业起步发展,至今已二十余年。在这一历史进程中,中国的艺术品拍卖业逐渐探索出自身的发展道路,也改变了国家对于文物艺术品个人持有与交换的态度,赋予艺术品流通的新方式。而"公开拍卖"这种方式使艺术品本身具备的艺术价值与商业价值更为清晰地显现出来,最初以收藏需求为主体的艺术市场开始纳入更多的商业资本,不断刺激着高价拍品的涌现,引发艺术市场的火热态势。对于当今的公众来说,艺术品拍卖不再是一个陌生的领域,随着艺术市场的规模化发展,它已逐渐被人们关注与熟知。

拍卖这一交易方式,在我国最早可以追溯到魏晋时期,当时被称作"唱衣",隋唐时称为"拍卖"。[①]在晚清文人葛元煦的《沪游杂记》中,可见到对于当时拍卖过程的详细记载。[②]北京地区最早出现的拍卖公司为"鲁麟洋行",它于光绪末年(1908年)创办,设在当时的崇文门大街路东,主要从事衣物、家具等二手物品的拍卖。[③]民国时期,国内多个省市开展了拍卖业务,北京市于民国13年(1924年)始有英籍印度人设立"品德拍卖行",之后由华商及外商经营的公易、华通、幸福、福乐、恒顺、和利等拍卖企业先后在北京成立[④],中国拍卖市场在这时初露端倪。但这一态势还未得到长足发展即因时局之变而戛然止步。20世纪50年代之后,由于受当时经济体制的影响,中国拍卖业曾经被迫中断了近30年[⑤],直至1986年国营广州拍卖行的问世,才标志着我国拍卖业的复苏。

恢复后给拍卖行业的艺术品拍卖市场的发展带来了新的生机。1992年10月11日,"92北京国际拍卖会"拉开了当代中国艺术品拍卖市场发展的序幕。1994年国家文物局颁布的《关于文物拍卖试点问题的通知》和《文物境内拍卖试点暂行管理办法》将包括北京翰海、中国嘉德、北京荣宝、中商圣佳(现"中贸圣佳")在内的六家拍卖企业作为国内首批文物拍卖试点公司。1997年《中华人民共和国拍卖法》(以下简称《拍卖法》)的实施,标志着我国拍卖业开始有法可依。2002年国家修订的《中华人民共和国文物保护法》(以下简称《文物保护法》)将艺术品拍卖纳入其中,表明艺术品拍卖在我国终于取得合法地位。2005年在伦敦佳士得拍卖的《元青花鬼谷子下山图罐》以2.4亿元成交,将中国艺术品国际拍卖推向高潮。2009年中国艺术品市场不断升温,以1.2亿元落槌的《平定西域献俘礼图》将中国艺术品拍卖市场带入亿元时代。此时,中国艺术品拍卖的国际主导权从境外转向国内,而北京也成为继纽约、伦敦、香港之后的全球第四大艺术品拍卖中心。现今,无论是在拍卖行业发展规模、拍品数量还是总销售额上,北京都在国内居于首位,引领着中国艺术市场的发展,因而对北京地区的艺术品拍卖市场进行深入地探析与研究至关重要。

相较于画廊业、古玩业、艺博会等艺术市场的构成要素,目前学界对于艺术品拍卖市场的研究

更为细致深入,既有对中国艺术品拍卖业发展历史的梳理,只有对当下发展现状的实时记录,这些成果为构建成熟的艺术市场理论体系奠定了重要基础。本文主要聚焦于北京地区,围绕其行业概况、拍品情况、经营方式以及政策法规等方面,概述改革开放之后尤其是近十年来北京艺术品拍卖市场发展状况。

1. 行业概况

2013年中国大陆地区文物艺术品拍卖企业各省、市、自治区分布情况　　表1

序号	省、市、自治区	文物艺术品拍卖企业数量
1	北京	129
2	上海	66
3	浙江	38
4	江苏	26
5	广东	21
6	四川、河南	13
7	陕西	11
8	福建	10
9	天津、辽宁	8
10	山西、湖北	6
11	河北、山东、安徽	4
12	云南	3
13	宁夏、重庆、湖南、广西、海南	2
14	黑龙江、甘肃	1

(数据来源于中国拍卖行业协会发布:《2013中国文物艺术品拍卖市场统计年报》)

截止到2013年底,国内共有382家主营或专营艺术品的拍卖企业,北京地区开设有129家[⑥],约占全国企业总数的34%,在各省市中居于全国第一(表1),其后依次为上海、浙江、江苏、广东等地。从图1中可以看出,我国75%的艺术品拍卖企业集中于京津冀、长三角及珠三角地区,西北、东北、西南等地所占比重较小,而艺术市场的繁荣程度有与其背后的经济实力、政策方针与文化底蕴都有着密切的关系。北京地区的拍卖企业不仅在国内占据领先地位,而且在亚洲仅北京一地艺术品拍卖企业的数量就为日本和新加坡等国的6~7倍。[⑦]可见,北京的艺术品拍卖业在中国的艺术品拍卖市场中发挥着主导作用,同时以北京为中心的中国艺术市场也引领着亚洲艺术市场的发展。

图 1　中国艺术品拍卖企业区域分布图

具体来看，北京地区艺术品拍卖企业可根据年度成交量、实际成交额、税收、高价拍品、从业人员数量等方面大致划分为四个层次。

1）以中国嘉德国际拍卖有限公司、北京保利国际拍卖有限公司为代表的国际性拍卖企业。目前，中国嘉德与北京保利无论在员工数量、总成交额还是高价拍品上都居于国内领先地位，是北京地区最具代表性的拍卖公司，也是中国艺术品拍卖行业的标志。而2012年嘉德与保利入驻香港，则在开拓国际市场上迈出重要一步。现今，北京保利与中国嘉德全球排名分别为第三、第四，位列佳士得与苏富比之后[⑥]，开始在国际艺术市场中占据一席之地。同时，国际老牌拍卖企业苏富比落户北京，也体现出北京地区与国际艺术市场之间交流的增强。

2）以北京匡时、北京荣宝、北京翰海、北京华辰、中贸圣佳、北京诚轩为代表的在国内具有较强影响力的拍卖企业。在这一类拍卖企业中，有部分为中国当代拍卖业恢复初期政府开设的首批试点拍卖企业，如由百年老字号荣宝斋衍生出的北京荣宝拍卖有限公司、脱胎于北京文物公司的北京翰海拍卖有限公司、最初隶属于商业部的中商圣佳（现"中贸圣佳"）。这些企业成立之初在自身文物储备或艺术品征集渠道方面有着先天的优势，同时接受国家在行业发展上政策的扶持，因而起点较高且发展迅速，是国内艺术品拍卖市场中根基相对深厚的企业。而如匡时、华辰、诚轩等则是先后在嘉德、保利的引领下成立的民营拍卖企业。尤其是近三年来注重企业宣传推广的北京匡时拍卖有限公司，成为当下成长速度最快的艺术品拍卖企业。

3）以北京艺融、银座、长风、传是、盈时为代表的艺术品拍卖企业。这一层属的拍卖企业在拍品款与买卖双方佣金的实收、企业营业税的实际缴纳情况上基本处于北京地区前50名，综合实力较好，在北京具备一定的影响力。与上述特征相吻合的拍卖企业数量近三十家，约占北京艺术品拍卖企业总数的20%。剩余70%的拍卖企业可大致划分至第四阶层，这一阶层的拍卖企业多为2009年之后建立，且

图 2　北京各层次艺术品拍卖企业所占比重

部分企业是在经营其他拍卖门类基础上开拓出的艺术品拍卖业务，经营方式仍处于摸索学习中，因而总体实力较为薄弱。

通过比较拍卖企业自身综合实力的强弱，可将其划分为不同的层次。而随着北京地区拍卖公司数量的增多，企业间的集聚现象也促使艺术品拍卖出现"商圈化"。目前，北京有两个较为显著的拍卖"商圈"。一为分布在朝阳门至建国门，东二环至东三环附近，处于北京商务中心的艺术品拍卖"商圈"。如位于朝阳门的北京保利；分布在建国门附近的中国嘉德、北京传是；位于东三环附近的北京华辰、北京艺融、北京中汉等。这一商圈也是北京艺术品拍卖企业较为集中的区域，堪称北京艺术品拍卖重镇。而另一拍卖地理中心则位于北京的历史文化街区琉璃厂，北京翰海、北京荣宝、海王村等多家有着传统文化背景的拍卖企业都开设于此。与北京类似的是，上海也同样存在着艺术品拍卖"商圈"，如被誉为"中华文化第一街"的福州路就是上海拍卖企业的聚集区，上海博古斋、上海国拍都设立与此。艺术品商圈的形成，有利于买卖双方通过拍卖公司的中介，更方便、理想地从事艺术品交易，也使众多拍卖公司借助商圈的优势，促成相互之间合理有序地竞争，共同推动行业的健康发展。⑨

2. 拍品

北京地区艺术品拍卖市场中，所占市场份额比重较大的主要为中国书画、瓷玉杂项、油画及当代艺术几个门类。其中，中国书画作为艺术市场中的主力板块，所占份额最大，约占市场总额的 60% 左右。而在由古代书画、近现代书画、当代书画组成的中国书画门类中，由于近代书画存世量较大、可见著录多且相对易于鉴定，因而受到了不同层次藏家的青睐，成为近年来成交情况较好的部分。并且，随着对该领域学术与市场价值的不断挖掘，张大千、齐白石、黄胄、李可染、傅抱石等近现代名家作品相继进入高价拍品行列。在刚结束的 2015 中国嘉德春季拍卖会中，出自潘天寿、李可染的作品《鹰石山花图》与《井冈山》分别以 2.79 亿元、1.265 亿元人民币成交，为今年春拍中最先突破亿元的拍品；而近期由北京保利展出的齐白石《山水十二条屏》更是成了当下关注度最高的艺术作品。

虽然中国近现代书画在近年中呈现较为强劲的发展势头，但是以北京为代表的中国艺术品拍卖

市场自 2011 年秋拍之后就逐渐进入调整期。尤其是 2014 年之后，当代书画、油画、瓷玉板块都呈现出不同程度的下滑，其中下滑幅度最为明显的是当代艺术板块。一方面，国家经济发展速度放缓制约了投资资本的介入，之前超前发展的当代艺术板块逐渐回归；另一方面中央"八项规定"、"六项禁令"和反"四风"等多项举措的实施，使画家"以名显画"与高端礼品市场中的"雅贿"现象不断下降，限制了拍卖市场的拍品来源与流向，与之关系密切的山东一级、二级书画市场也受到了较为明显的冲击。

除了中国书画、瓷玉、油画及当代艺术等门类，古籍碑帖、邮品钱币、珠宝玉石等也是北京艺术品拍卖市场中的常设板块。但随着大众艺术品消费需求的凸显，部分非主流的小众门类也在近三年中迅速增长。⑩如佛教艺术品、近现代及当代工艺品、海外藏家珍藏北京传统工艺品等都为当下北京市场中关注度较高的拍品。在佛教艺术品上，北京翰海、北京保利、中国嘉德、北京匡时相继推出了金铜佛像、唐卡等拍卖专场。2011 年春拍，北京翰海推出的"金栗神光——比利时私人珍藏佛造像"专场实现 100% 成交率，成为内地佛像拍卖首个白手套专场；2015 年春拍中，北京保利开设了"致心——藏传佛教艺术专场"与"散华聚念——应真藏中国佛教文物宝藏"两个佛教艺术品专场，可见其当下的火热程度。此外，随着文物艺术品征集难度的增大和藏家消费需求的丰富，越来越多的近现代及当代工艺品出现在拍场中。在 2015 年春拍中，北京保利、中国嘉德、北京匡时共推出 6 个相关专场，当代紫砂、陶瓷、玉石等艺术品备受瞩目。

而自 2014 年之后，北京保利还陆续推出珐琅器、料器、京绣等海外珍藏的北京传统工艺品，体现海外中国文物的回流趋势。2015 年 7 月 1 日，北京开设了"全国首个海外回流文物口岸交易市场"，这将在一定程度上改善海外文物回流不畅的状况，在未来或有更多相关艺术品聚集于北京。另外，艺术设计、名人信札、青铜礼器等也是近年来的新兴拍品，从北京地区艺术品拍卖门类的变化可看出，当下艺术品拍卖专场的设置正逐渐向细分化、多元化与专业化的方向发展。

横向来看，与其他地区相比，北京艺术市场中的拍品也具备显著的地域特征。例如在近现代书画板块中，北京地区常推出以溥心畬、陈少梅、齐白石、启功等为代表的北京书坛、画坛的名家作品；而在上海、浙江等地却以海派书画见长，广东则倾向于岭南画派的推广。可见，深厚的地域文化为当今不同区域艺术品市场的发展提供养料，而艺术品拍卖也成了守护与延续传统文化的重要渠道。另一方面，曾作为元、明、清三朝古都的北京，因其特殊的历史文化背景而使宫廷御制、御用品的拍卖尤为引人注目，这类拍品汇聚的专场往往品质非凡，成交率较高。在 2014 年秋拍与 2015 年春拍中，北京保利相继推出了"孔颜乐处——乾隆御书房五器""龙香——清宫御赏文玩""陶成——雍正御窑掇英"三个专场，成交率均在 86% 以上，其中"孔颜乐处——乾隆御书房五器"专场取得 100% 成交率。

3. 经营方式

在拍卖方式上，北京地区仍以传统实体拍卖为主，但随着市场外部环境与内部要素的变化，新的拍卖方式也逐渐产生。一方面随着科技进步与网络的普及，网络拍卖开始延伸至艺术品流通领域。在北京

地区,从 2000 年嘉德在线开始即已诞生艺术品网络拍卖;2011 年以推广艺术家为主的艺术品拍卖网站"哈嘿艺术网"在北京 798 艺术区创办;2013 年北京保利登录淘宝网等,一步步推动了艺术品网络拍卖的发展。并且随着近两年来手机用户的普及及其功能的拓展,微信拍卖也应运而生,这使得北京艺术品拍卖市场呈现出更为丰富的特征。此外,保利、嘉德、匡时等拍卖企业还率先推出了适用于手机用户的 APP 软件,通过这一软件客户能够便利地了解拍卖公司的日常动态、预展资讯、拍卖结果等。网络拍卖的出现在一定程度上满足了公众的拍卖需求,弥补了传统拍卖方式的不足,但是艺术品网络拍卖的规范化发展仍任重道远。

另一方面,为了满足不同阶层收藏群体的需求,如"私人洽购""无底价拍卖"等方式也出现于北京艺术品拍卖企业。2012 年北京保利贵宾部的成立开启了国内私洽业务的先河,随后中国嘉德、上海朵云轩等拍卖企业也将关注点投向这一领域。而无底价拍卖这种方式则首先在北京部分中小企业中推广,也经常应用于微信拍卖中。当下,以北京保利为首的知名拍卖企业也开始尝试推出无底价拍卖专场。

市场的发展不仅促使拍卖方式的调整,也引导着企业内部的经营运作方式。在近一两年中,北京保利、中国嘉德、北京匡时等拍卖公司增强了企业营销、拍品宣传与藏家培养的力度;而北京华辰、荣宝等拍卖企业则面对调整期的艺术市场,采取压缩规模、降低成本、主推中低档拍品等经营策略。与其他地域相比,处于中国艺术市场中心的北京如同整个行业的风向标,能最为灵敏地感知市场的发展变化。

4. 政策法规

当代北京拍卖业从 20 世纪 90 年代开始起步,在二十余年的发展历程中不断探索与完善。而伴随着拍卖市场发展的还有相应法律、规范、政策的颁布。在北京艺术品拍卖市场法律规范体系的完善过程中,企业与政府之间相互促进,共同推动行业的稳定发展。

一方面,企业发展面临的困境促进了政府政策的出台,其自身的规范管理也为政府法律规范的制定提供了良好参照。在 1997 年《拍卖法》制定之前,我国的拍卖业在法律上尚未有"合法"身份,艺术品拍卖活动也缺少统一的规范模式。创建于 1988 年的北京市拍卖市场(现"中联国际拍卖中心有限公司")在当时制定了《北京市拍卖市场章程》,后来被商业部转发至全国各市作为行业参照。同时,该公司于 1988 年 5 月首次拍卖中使用的"成交确认书"这一名称也被《拍卖法》采用,成为拍卖成交文书的法定名称。[⑪]

在北京艺术品拍卖市场发展过程中,中国嘉德、北京翰海等企业逐渐成为行业发展的重要参照。尤其是由中国嘉德创立的"带 * 号标记拍品不得携带出境""定向购买政策""国家行使优先购买权"三个具有中国特色的艺术品拍卖政策,实际解决了国家文物保护与艺术品拍卖之间的矛盾,成为全行业共同遵守的准则。2002 年国家重新修订的《文物保护法》将"优先购买权"纳入其中;2009 年嘉德拍卖"陈独秀等致胡适信札"被视为是国家第一次真正意义上行使"优先购买权"。除了为国家艺术品拍卖法律

规范体系的发展提供策略，北京地区拍卖企业相对成熟的管理与运作体制，也成了规范行业发展的标杆。2010年，国家颁布《文物艺术品拍卖规程》，对艺术品拍卖的主要程序作出了明确规定。在《规程》的制定过程中，中国拍卖行业协会参考了国内若干艺术品拍卖公司的内部制度，最终选定以嘉德内部规章制度与管理办法作为《规程》蓝本。

反过来，国家法律规范的颁布也引领着北京拍卖企业的发展。2015年7月，北京市文物局下发了《关于拍卖企业经营文物拍卖许可相关事宜的通知》，宣布今后北京市拍卖企业经营文物拍卖许可将不再进行一类、二类、三类的划分，已取得文物拍卖经营许可资质的企业均可开展各类文物拍卖业务，在客观上对北京艺术品拍卖企业的发展起到"松绑"作用。

总体来看，由于中国当代艺术品拍卖市场恢复较晚，国家相关政策法规的制定也处于摸索阶段，理论体系相对薄弱。因而处于中国艺术市场发展前沿的北京在实际拍卖过程中，先于国家产生了部分适合自身发展的行业规范，体现了北京艺术品拍卖法律规范体系的自主性与独立性。而北京地区艺术品拍卖规范的制定，也为其他地域规范体系的发展提供了重要参照，进而促使中国艺术市场政策法规的制定与实施。

综上所述，目前北京的艺术品拍卖市场在企业数量与行业规模上居于国内首位。在拍品与拍卖方式上，随着经济、政治、科技科等外部因素及消费者自身需求的变化，传统主流拍品与实体拍卖呈现出一定局限性，寻求多元化成为当下北京艺术品拍卖市场的发展趋势。与此同时，拍卖业与古玩业、画廊业、艺博会之间的联系也在逐渐增强，尤其在拍品征集与经营运作过程中，二级市场不同程度地借力于一级市场、艺博会等，这在体现北京艺术品拍卖市场对行业发展作出探索的同时，也表明了北京艺术市场的整体生态变化。

在国内艺术市场格局中，北京、广州、上海等地的艺术品拍卖市场因起步较早，且受惠于政府政策的扶持而得到较快发展。以北京为主的京津冀地区与经济实力雄厚的长三角、珠三角地区共同引领着中国艺术市场的进步。这其中，北京凭借其在行业规模、企业实力与成交情况上所占据的优势，成为中国艺术品拍卖业的中心。并且在近年里，它与伦敦、纽约、香港等地差距逐渐缩小，迅速成长为世界艺术品交易中心。因而在中国艺术品拍卖市场的发展过程中，北京艺术品拍卖业作为全行业发展的风向标，对于艺术品拍卖与法律规范体系的建立具有重要的引领与推动作用。在国际领域中，北京作为国际艺术市场与中国交流的重镇，与香港等地共同发展，促使中国成为目前世界上最为重要的新兴艺术品拍卖市场。未来，北京还将在国内外艺术品拍卖市场的激烈竞争中积极调整与发展，不断促进中国艺术市场的完善与成熟，为国家发展文化产业、建设社会主义文化强国做出贡献。

<div style="text-align:right">

戴婷婷

首都师范大学美术学院 2013 级硕士研究生

</div>

注释：

① 赵榆.中国文物拍卖二十年（上）.收藏，2012（03）.

②（清）元煦.沪游杂记卷二.上海：上海古籍出版社，1989：56.

③ 季涛.当代北京拍卖史话.北京：当代中国出版社，2009：4.

④ 吴延燮等.北京市志稿（度支志货殖志）.北京：北京燕山出版社，1998：640.

⑤ 乐智强.中国拍卖业的状况及发展思路.厦门大学硕士研究生论文，2001.

⑥ 数据来源于中国拍卖行业协会发布：《2013年中国文物艺术品拍卖市场统计年报》，不包含港澳台地区。

⑦ 据笔者不完全统计，截止到2012年日本艺术品拍卖企业的总数约14家；截止到2013年新加坡艺术品拍卖企业的数量达20家。

⑧ 克莱尔·麦克.安德鲁编著，CARI上海文化艺术品研究院编译：《TEFAF全球艺术品市场报告（2014）》。

⑨ 盛运付.当代中国艺术品拍卖市场发展研究.财贸研究，2002（04）.

⑩ 赵余：《中国文物艺术品拍卖市场持续增长——全国10家文物艺术品拍卖企业2011年春拍述评（下）》收藏家，2011（10）.

⑪ 季涛.当代北京拍卖史话.北京：当代中国出版社，2009：4.

私人洽购：艺术品拍卖场外的私人定制

<center>王雪茹</center>

"英雄观时而动,顺势而为"。如今艺术品拍卖机构想要获得更好的生存,长足的发展,就要追求精化。精化的不仅仅是艺术品的品质,也需要艺术品销售形式的创新。近两年私人洽购在中国内地艺术品拍卖市场中格外吸引人们的眼球,并呈现如火如荼之势。"私人定制"一词的出现更增加了艺术品私人洽购形式的出镜率。在"私人洽购"起步之初,由于市场中买家寻求精品的意识已越来越强,拍卖行越发重视艺术品的品质及自身诚信问题,努力打造品牌。目前,私人洽购在艺术品拍卖界已初具规模,并形成了具有中国特色的私人洽购模式雏形。而本文笔者将带您一览中国特色私人洽购如何在中国内地拍卖市场中成长。

一、"青铜器之王"的洽购回流

2014年3月19日,美国纽约佳士得拍卖公司与中国湖南省博物馆达成关于皿方罍的洽购协议,并于6月28日正式实现了皿方罍的"完罍归湘,身首合一"。而实现皿方罍身首合一的方式正是美国纽约佳士得拍卖公司的私人洽购。

皿方罍器身与器盖分离已90多年,在将近一个世纪的时间里,皿方罍器身吸引了众多买家的目光。2001年此件重器在佳士得拍卖会上以924.6万美元的成交价被法国买主购得,该成交价在当时创下了中国青铜器拍卖纪录,皿方罍器身也被业界称为"青铜器之王"。时隔12年,此件艺术精品再次出现于美国纽约佳士得秋拍预展上,起拍价为1800万至2000万美元。但在佳士得秋拍正式开槌的前一晚,此件艺术品通过佳士得私人洽购的形式,被湖南省博物馆购得。由于私人洽购的保密性,我们不得而知其成交价,但可以肯定的是皿方罍的洽购价格低于预计拍卖成交价的一半。私人洽购既保证了皿方罍交易过程的私密性,又很好地避免了因拍场竞拍而有可能出现的价格炒作。由此合体的皿方罍,让私人洽购再次受到众多拍卖业内人士的关注。

二、何谈"私人"如何"洽购"

在经济领域中,"私人"的概念一般都会跟"高端"产生相应的联系,如银行业中经常出现的贵宾理财部。就艺术品市场拍卖界的"私人"概念而言,则可以引申为高端藏家、买家和卖家之间一对一的交流、结合。在这种高端艺术品的信息交流、买卖中,"私人洽购"无疑更具可信性。私人洽购是独立于拍卖业务之外的一种艺术品销售模式,即拍场之外的议价交易。该销售形式主要是利用拍卖行的品牌和客户资源,通过展览等方式,吸引藏家和各大买家、卖家的关注,通过私下洽谈完成交易,销售过程及结果一般不对外公开。

中国内地艺术品市场真正意义的私人洽购最早发展于画廊、博览会等艺术品的一级市场。而私人洽购这种国际拍卖业中的常规业务，由于国内整体大环境的影响，在中国内地拍卖市场并未形成成熟的运营模式。在内地市场上，有些流拍作品会在拍场外由拍卖公司出面，为买家与卖家牵线并继续其未完成的交易。这种现象可以粗略概括为艺术品拍卖市场"私人洽购"的雏形。虽然以"私人洽购"来命名，但拍卖行也只是完成其拍场上尚未完成的业务的一部分。严格意义上讲，目前在中国内地拍卖市场上，这种现象虽有据可循，却无法可依。中国目前的法律法规仅允许拍卖行用竞价方式进行拍卖。那么，目前各艺术机构通行的私人洽购模式是怎样运行的呢？

私人洽购较拍卖而言，最大的区别是点对点的销售方式。笔者以"流拍作品私人洽购"和"市场价与成本价有分歧时的私人洽购"为例，简析私人洽购运营模式。

1. 流拍作品的私人洽购。拍卖公司私人洽购的作品主要来自于各大藏家，但其中也有很小一部分是流拍作品。当面对由于种种原因造成的流拍现象时，卖家想降低价格出手作品或买家想重新购买拍品时，私人洽购业务人员通过与买家、卖家之间的交流，谈成双方都接受的价位，促成流拍作品的场下交易。如图1所示：

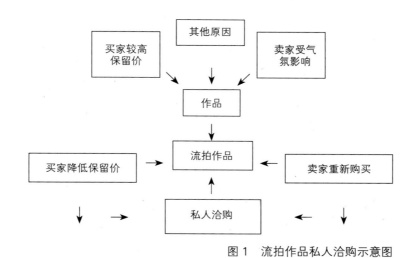

图 1　流拍作品私人洽购示意图

2. 市场价与成本价有分歧时的私人洽购。艺术品的价格在很大程度上取决于市场的认可度，这就导致买卖者之间的价格分歧。例如，对于某件作品，卖家想300万元出手，而买家只想出200万元购得，这就需要迂回于买家和卖家之间，尽力为双方谈成一个较为合理的价格。当然，如果卖家一口咬定较高价格，拍卖公司就要根据市场定位尽力寻找合适的买家，只要找到合适的买家接受这个市场价位，供求平衡，自然也就促成了交易。如图2所示：

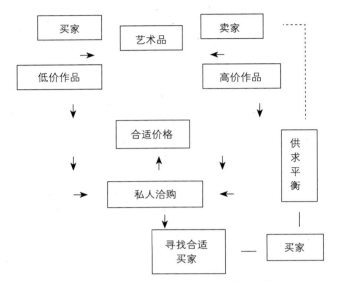

图 2　市场价与成本价有分歧时的私人洽购示意图

三、"私洽"之火能否燎原

　　艺术品的私人洽购，贵在其私密性上，所以有关拍卖公司私人洽购业务的成交量也是不对外公布的。尽管如此，就近两年私人洽购出现的频率来看，中国内地艺术品拍卖的私人定制即将迎来春天。

　　2012 年保利贵宾部成立后推出的私人洽购业务，可以看作是中国内地私人洽购业务的正式开端。据保利贵宾部业务人员田先生介绍："经过近两年的运营，在私人洽购这项业务上，除了极具艺术价值的精品、名家高仿作品之外，私洽业务范畴更重视的是对新的艺术家的挖掘和对新的艺术品种类的探索。例如贵宾部近期推介的某艺术家作品，其作品私人洽购的价格目前已达到了 2 万元 / 平尺；新的艺术品种类的尝试如目前正在做的'问木堂'，该板块是对文人家具在私人洽购这项业务上的探索。"

　　2013 年中国嘉德秋季拍卖会"大观——中国书画珍品之夜"，刘文西作品《幸福渠》在拍卖开始之前就用三方协议方式以 4060 万元售出并撤拍。嘉德也以此种特别的方式向外界宣布嘉德拍卖公司也开始涉足私人洽购业务。在谈到如何看待私人洽购这个问题时，朵云轩拍卖副总经理承载持一种支持肯定态度，他认为，"在这种情况下，看似没有公开竞价，但并没有损害委托方利益，拍卖公司收取佣金是很正常的。只不过在成交规模上，场下交易远小于公开拍卖。"同时，他也表示朵云轩会跟进私人洽购业务，并在合适的时机加入。

　　由于私人洽购的私密性，我们很难全面了解到各拍卖公司此项业务的具体业绩数据，但涉足私人洽购业务的拍卖公司认为，此项业务为公司本身带来了一定的业务增长。目前私人洽购之火还并未达到燎原之势，但很多公司已看到了私洽对拍卖公司的正面影响。相信各拍卖公司会以静观其变的态度观望私洽的成长，并在其星星之火正式燎原之时融入私洽的行列。

在私人洽购业务进展如此之快的艺术品拍卖界，作为一级市场的代表会担忧其对自身所造成的冲击。对此，保利贵宾部业务人员解释道："拍卖公司涉足的私人洽购不会抢占一级市场的份额。画廊是学术性很强的机构，而私人洽购则是侧重于交易，偏向市场。画廊是艺术氛围相对浓厚的艺术机构，但是他们缺少对市场更强的认知度，而拍卖行恰恰有这方面的优势，所以寻求与画廊的合作、交流也是拍卖公司今后的一个方向。其实作为艺术市场的从业者，无论身处一级市场还是二级市场，我们都希望能更好地完善艺术市场的运营机制，拍卖公司和画廊只是在用不同的方式做同一件事情。"拍卖行涉足的私人洽购是对艺术品藏家、买卖者之间的一个资源整合平台，搭建起了连接买家与卖家之间的桥梁。因此不应片面地将私人洽购跟拍卖行的私下交易联系起来，认为这是抢占一级市场、不透明的线下交易模式。拍卖界的私人洽购既然已经依托各方资源产生，就有其合理性。这种具有中国特色的私人洽购的艺术品交易形式将会是艺术市场各环节的润滑剂，成为连接一级、二级市场的坚固桥梁，促使艺术品市场未来发展和结构转型的强大驱动力。

笔者认为拍卖界私人洽购业务的展开与长远发展，有两点是需要突破的。其一，私人洽购如何解决作品洽购价格与拍卖价格之间的价格落差。其二，如何挖掘市场潜力较大的洽购作品。通过私人洽购业务交易的作品在很大程度上会比拍卖会的价格略低，如何说服卖家以相对低的价格售出，是需攻克的一道难关；毕竟每个卖家都想以高价售出，而买家都想低价购入，因此有些卖家就会将作品放到拍卖会一搏，而买家则想通过私人洽购业务人员的沟通得到相对满意的入手价格，如何协调并平衡卖家与买家的心理价位，是私人洽购顺利进行的瓶颈之一。即使一件作品的艺术价值再高也会面临流标的风险，而私人洽购一对一的即时交易，或许是说服卖家的条件之一。如果是卖家主动出手艺术作品，这样的洽购在沟通过程中会相对顺利些，这种情况卖家看中的往往是资金到位的速度。拍卖行通过私人洽购向客户推荐的作品是否具有一定的升值空间，这对私人洽购业务的长久发展也是一个制约与瓶颈，这就需要拍卖行业务人员具有对艺术品的敏锐鉴别力。

王雪茹

首都师范大学美术学院 2013 级硕士研究生

（本文发表于《艺术市场》杂志 2014 年 9 月刊）

抚今追昔观"翰海" 继往开来看拍卖

石婷婷

一、缘起与沿革

依托于1960年成立的北京市文物公司（前身为北京文物商店），1994年1月北京翰海艺术品拍卖公司在琉璃厂这条古老、繁华、古玩商肆云集的历史文化街挂牌成立，是国内首家由国家文物主管部门批准的从事综合文物艺术品拍卖的国有企业。2000年4月，经北京市工商局批准，北京翰海艺术品拍卖公司已可拍卖取得专项审批的任何拍卖标的[①]。2000年底，为了符合党的十五届四中全会关于加快企业改制步伐的要求，建立与社会主义市场经济体制相适应的企业运行体制，推进国有拍卖企业的改制工作，中国拍卖行业协会提出了《关于加快拍卖企业改制的意见》，旨在逐步建立现代企业制度，使拍卖企业成为自主经营、自负盈亏、自我约束、自我发展的法人企业[②]。2003年，北京翰海艺术品拍卖公司完成股份制改造，同年11月正式更名为"北京翰海拍卖有限公司"。

北京翰海拍卖有限公司（以下简称北京翰海）现为国家文物局获准拍卖一类、二类、三类文物的大型综合性拍卖公司，是国内成立最早的拍卖企业之一，以从事文物艺术品拍卖经营活动为主。公司在创立之初聘请启功、徐邦达、史树青、刘久庵、耿宝昌、朱家溍、杨伯达、傅熹年、孙会元、章津才等国家级文物鉴定专家，与北京文物公司鉴定人员组成了常设审鉴机构。"文翰咸集，艺海求真"作为北京翰海拍卖有限公司的企业宗旨，由其创始人秦公提出，这八字则是表达了这一文翰咸集的盛会，奠定了北京翰海拍卖有限公司"求真"的宗旨，以及"精稀珍"的甄选标准。[③]

二、"敢为天下先"的引航者

北京翰海拍卖有限公司于1994年9月举办首届拍卖会，分设"中国书画"和"古董珍玩"两个专场，拍品460件，总成交额3300余万元，创当时国内拍卖新高。此后，北京翰海每年会定期举办春季和秋季艺术品拍卖会，还会举办四至五场小型艺术品拍卖会，截止到2015年3月（翰海四季第87期拍卖会），北京翰海已举行大中型艺术品拍卖会百余场，拍品数量总计超过19万件，拍卖项目涵盖中国书画、古籍碑帖、油画雕塑、陶瓷玉雕、竹木牙角、金铜佛像、木器家具、当代工艺品等。

2012年至2014年，北京翰海拍卖有限公司共举办20场艺术品拍卖会，共设210个专场，其拍品总量和成交额远超几乎与其同时成立的第一批拍卖试点公司，如北京荣宝拍卖有限公司、中贸圣佳国际拍卖有限公司、上海朵云轩拍卖有限公司，但与中国嘉德国际拍卖有限公司这类国际性的拍卖企业相比，还存在一定差距（图1）。据《2013年中国文物艺术品拍卖市场统计年报》数据显示，北京翰海拍卖有限公司2013年企业所得税位居国内第七名[④]，虽相比前些年位居前五名的状况有所下滑，但依旧稳固在国内前十大拍卖企业之中。从其拍品数量及拍卖成交情况来看，经过二十余年的发展，北京翰海拍卖有

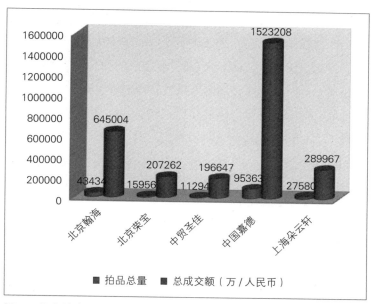

图 1　北京翰海及相关拍卖企业 2012～2014 年拍品总量及总成交额

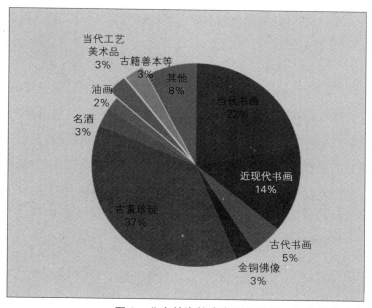

图 2　北京翰海拍卖有限公司近三年的经营种类

限公司始终是北京及国内其他地区拍卖企业中的俊彦。

从北京翰海拍卖有限公司近三年的经营品类可见（图2），占拍品总量最大份额的三个板块分别为古董珍玩、当代书画和近现代书画。

其中，古董珍玩作为近三年来北京翰海拍卖有限公司所占比重最大的拍卖标的，明清瓷器和玉器工

艺品约占这一板块的70%,其余包括铜炉、铜镜、鼻烟壶、木器家具等古代工艺品和少量现代仿古工艺品,总成交率约为65%。自北京翰海成立以来,古董珍玩类拍品的成交纪录多具有里程碑式的意义,不同时期各类古董珍玩成交额不断刷新市场的原有纪录(详见附录),表明了国内艺术品市场发展到不同阶段时,收藏群体对北京翰海所经营的这一类文物艺术品的价值认可程度在逐步提高。

 2010年之后,古董珍玩板块则鲜有刷新历史纪录的拍品出现,但依旧不乏高价拍品,如2014年翰海春拍推出铜炉专场,一件明代"冲耳炉"以140万元起拍,最终以920万元成交;玉器专场中"清乾隆白玉御题诗文吉庆有余如意"以2300万元的高价成交;古董专场中"清乾隆仿汝釉鱼篓尊"以1955万元成交;2014年秋拍,翰海重要古董书画夜场推出元卵白釉暗刻五彩戗金,以7475万人民币高价成交,引起业内广泛关注。自1996年北京翰海拍卖有限公司于内地首次推出"鼻烟壶"专场之后,鼻烟壶的市场价位便以50%至70%的幅度上涨⑤;同年11月,北京翰海秋拍在国内率先推出"中国玉器"专场,使玉器独立于珠宝珍玩杂项之外,与书画、瓷器一样按照其所属门类被单独细化、梳理,为此后玉器市场专业、精细化地发展奠定了重要的基础。同样,北京翰海拍卖有限公司在创立初期推出"成扇"专场、"中国书法"专场、"文房清供"专场和近些年推出的国石专场,都开内地艺术市场之先河。北京翰海对于细化艺术品专场这一举措,后被拍卖界普遍推广,影响至今。

 当代书画和近现代书画作为北京翰海拍卖有限公司所占比重较大的另外两个板块,分别占据拍品总量的20%和14%,其中当代书画板块主推的艺术家包括张仃、饶宗颐、娄师白、黄永玉、欧阳中石、刘大为、龙瑞、霍春阳、王镛、朱新建、范扬(顺序按出生年月排列)等在国内艺术市场已具备很高知名度的书画家,与同样注重推广当代书画作品的北京荣宝拍卖有限公司相比,其对70后、80后艺术家新水墨作品涉猎较少。除此之外,北京翰海拍卖有限公司推出的近现代书画作品一直很有分量,如1999年7月徐悲鸿作品《巴山汲水》第一次出现在北京翰海的拍场上,2004年北京翰海春拍该作以1650万元成交,改写徐悲鸿作品成交最高价,2010年北京翰海秋拍此画又以1.7亿元成交,创中国绘画拍卖成交世界纪录,在十一年间的三次拍卖中,该幅作品升值130倍,北京翰海拍卖有限公司在发现与提高文物艺术品的价值方面做了许多努力。2004年北京翰海春拍推出陆俨少作品《杜甫诗意百开册页》以6930万元成交,改写了当时中国书画拍卖的世界纪录;同年秋拍,傅抱石的作品《茅山雄姿》以2090万元成交,刷新傅抱石作品成交纪录;李可染的作品《井冈山》以1100万元成交,改写李可染作品成交的最高纪录;2011年北京翰海春拍黄宾虹的绝笔精品《黄山汤口》,以4772.5万元成交,创下黄宾虹作品拍卖的最高纪录;傅抱石创作顶峰时期的代表作《毛主席诗意册》2.3亿成交,成为傅抱石首件过亿元的拍品。古董珍玩、当代书画和近现代书画作为北京翰海拍卖有限公司所占比重最大的经营品类,其较为突出的成交业绩尽管不能代表拍品的绝对质量,但与荣宝一直致力于稳固"底盘"市场的状态相比,北京翰海更注重追求与中国嘉德、北京保利一样的市场定位,经营预期成交价较高的拍品。

 除上述品类外,北京翰海拍卖有限公司最被业内称道的特色版块则是古代书画、金铜佛像和古籍碑帖三个部分。这三类拍品因市场的稀缺性,尽管仅占拍品总量的3%~5%,但依然为北京翰海的主打板块。

古代书画由于真伪鉴定难度大、存世量及市场流通量少，对于这类拍品的收藏一直是"高端、专业藏家"的专属。北京翰海拍卖有限公司依托国家文物部门的重要平台，如北京市文物公司下属的分支机构宝古斋、虹光阁均为文物公司历代字画门市部，对于其拍品的渠道来源和品质方面为北京翰海增加了保证，由于北京翰海古代书画在质量方面相比其他许多拍卖行更有优势，使得其古代书画部分一直不乏高成交率。1994年北京翰海开始上拍金铜佛像，中国佛教艺术品的藏家也在此时开始壮大。2004年秋，北京翰海、中国嘉德首次推出金铜佛像专场，自此以后，国内的佛像市场真正的活跃起来，越来越多的中国藏家也在佳士得、苏富比的拍场上竞拍中国佛像。2006年至2009年，北京翰海相继推出金铜佛像专场，这一时期其对佛教艺术品的经营已跨越了探索阶段，并邀请诸多有关专家如谢继胜、金申、黄春和等人进行指导，每遇重要拍品均请国内外专家撰文，从专业的角度深入解析拍品的历史、艺术、宗教和社会价值，对其进行深层次的发掘和推广。北京翰海持续数年的高品质佛像专拍，确定了其在国内佛像拍卖领域的主场地位。中国内地佛像市场的兴盛一方面得益于资本的大量涌入，另一方面则因佛教美术以及相关学术研究的成熟为市场的发展提供了必要的理论支持。而如北京翰海、中国嘉德、北京匡时，包括海外的拍卖企业苏富比、佳士得等公司对市场的培育和引导都密不可分。

古籍碑帖这类拍品从秦公担任翰海董事长时就成为其经营的特色之一，作为著名的文物鉴定专家和书法家，秦公尤擅碑帖之学，曾前往各地访碑。1979年，在北京翰海还未成立之际，时任北京市文物公司资料研究室主任的秦公就发表了多篇关于金石碑帖的文章。另外，作为北京翰海"后盾"的北京市文物公司在成立之初就已拥有9名碑帖鉴定家，并有专门经营历代碑帖的门市部庆云堂，以北京市文物公司与其领导者秦公专业的背景支撑，使得北京翰海一直将其作为特色板块进行推广。时至今日，除北京保利有针对性地推出过金石碑帖拍品外，因业务人员专业素质有限，国内其他拍卖公司极少涉及这类拍品。所以，继秦公之后的北京翰海历任领导者一直坚持推广这一板块，并将其不断完善。值得一提的是，北京翰海拍卖有限公司于2007年分别首开内地亚洲当代艺术专场、当代工艺品专场，始终坚持学术理论作为市场开发的重要手段，得到了藏家的认可。具体表现在：2006年北京翰海在徐悲鸿纪念馆举办"徐悲鸿油画《愚公移山》作品观摩与学术研讨会"，这是国内拍卖业首次为单件作品展开研讨，该作于2006年春拍以3300万元成交，创下当时中国油画拍卖的世界纪录以及徐悲鸿作品拍卖的最高纪录；2006年北京翰海秋拍，王沂东《我心中的远方》以671万元成交，创当时王沂东作品最高成交纪录；2007年翰海秋拍，当代工艺品"牛克思制昌化鸡血石雕楼阁山子"以1344万元成交，创中国当代工艺品交易市场最高纪录。

北京翰海拍卖有限公司从始创至今，对于中国拍卖市场的持续繁荣以及艺术品价格的嬗变，起到了深具影响的推动作用。1997年至1998年，亚洲遭遇大面积的金融风暴，进入内地购藏艺术品的藏家和资金减退，《中华工商时报》在一篇题为《艺术品拍卖快崩盘了》的文章中表示："作为拍卖界一面旗帜的翰海，97拍卖能否会演绎出一个'东方不败'的传奇？"⑥随后，1997年北京翰海依旧保持领先的成交额，媒体的疑问可以见得当时北京翰海在拍卖界的地位之重。2000年秦公猝然辞世，一家媒体感慨道：

"秦公的去世，使拍卖界少了一位具有想象力的领军人物。"[7]秦公个人的开拓性、北京翰海人才、经验、领导力、公共关系和存藏等各种因素，决定了其一直走在拍卖界的最前端，以"敢为天下先"的姿态为中国拍卖市场的成长做出贡献。

三、本土文化的守护者

在北京翰海拍卖有限公司成立之初，北京市文物公司就已经拥有国内顶尖的文物鉴定、评估和营销专家、渊源深广的客户人群以及超过百万件的库存，这一切构成了北京翰海进入拍卖市场的先决条件和竞争优势，北京翰海与北京市文物公司常被业内称之为"两个牌子，一套人马"，所以，北京翰海拍卖有限公司与北京市文物公司的定位始终保持一致，从其拍品征集渠道、经营的品类、拍品的最终流向到内部业务人员的专业素质，均可将其视为一个守护本土文化的践行者。"本土文化"是将传统文化整合发展的一种文化形式，随着地域之间的界线模糊，本土文化已不是绝对的本土化。文中的"本土文化"广义上泛指中华民族的传统文化艺术，狭义上则指代北京地区特色文化，包含宫廷艺术到民间工艺美术的各个方面，都是中华民族文化的瑰宝。首都北京有着三千余年的建城史和八百余年的建都史，其历史文化厚重，文物艺术品资源丰富，地域上的客观条件为北京文物艺术品市场的发展奠定了重要的基础。北京翰海拍卖有限公司作为注重弘扬民族文化的现代企业，从成立之初就一直以重量级拍品和高成交价不断刷新艺术市场的记录，其中优秀文物艺术品所占比例超过30%，国家认定的一级、二级文物珍品占10%左右。作为国家文物部门下设的重要文化机构，北京翰海积极与全国文物商店合作，充分发挥文物系统主渠道的作用，保证货源的充足。

从拍品来源上看，北京翰海拍卖有限公司除了与宝聚斋、庆云堂、敬华斋等北京市文物公司下设的文物商店合作外，其他老字号企业如懋隆、国有控股单位如北京工美集团有限责任公司、北京国学网等都与北京翰海有着密切的联系。一直以来，北京翰海拍卖有限公司的拍品来源和品类设置与北京地域文化联系的十分紧密，对于北京传统工艺的传播有着积极的作用，如2011年翰海四季（第72期）拍卖会推出"燕京八绝 非物质文化遗产传承大师工艺精品"专场，其中包括花丝镶嵌、金漆镶嵌和景泰蓝等北京传统工艺美术作品；2011年、2012年推出北京工美集团各类藏品专场，其中工艺品专场包括明清瓷器、珊瑚雕、北京玉雕工艺品等。北京玉雕作为国家级非物质文化遗产，作品材料多样，题材广博，颇受京津地区藏家群体的欢迎。北京翰海拍卖有限公司的拍品来源不仅局限于北京地区，对于国内其他地区有影响力的企业所藏的拍品也会征集，如2009年北京翰海十五周年庆典拍卖会推出的"天工艺苑集藏近现代书画"专场、2013年推出的"藏友阁13翰海·拍宝首届拍卖会"等。除上述各类企业、集团的送拍外，现当代国内外重要私人藏家也是北京翰海拍品的主要征集渠道，如2010年春拍推出台湾著名收藏家陈国恩藏品专场，2010年、2011年、2014年连续推出北京都美画廊总裁赵庆伟的藏品专场；2011年、2012年、2014年相继推出"金粟神光—比利时私人珍藏佛造像"专场；2013年秋拍推出英国收藏家斯皮尔曼旧藏"宋元时期中原地区铜鎏金罗汉"和海派名家王一亭旧藏的王铎临王羲之草书《十七帖》；

2014年北京翰海二十周年拍卖会推出"孙佩苍家族藏品专场"。北京翰海拍卖有限公司与北京荣宝拍卖有限公司作为琉璃厂东西两街的重要文化企业，二者同年成立，琉璃厂文化从"肆市冷如秋"到"别有春声入市稠"⑧，其浓厚的文化氛围离不开二者的经营与维护。据了解，若有顾客送入北京荣宝的拍品不符合其经营的范畴时，荣宝便告诫送拍者可将拍品送往对街的北京翰海。虽为同一地界的"竞争"对手，但两家拍卖企业对共同经营琉璃厂的整体文化氛围有着难得的默契。而与北京荣宝每日络绎不绝、来自全国各地的送拍者相比，北京翰海的拍品来源则更多依靠文物公司强大的"关系网"。

北京翰海拍卖有限公司从20世纪90年代开始注重对海外回流文物艺术品的经营，其中包括英国、美国、日本、新加坡、中国港台地区等多地拍品的征集，北京翰海始终提倡"保护国家珍贵文物，引导境外文物回流"，其海外回流拍品由最初的5%增至现在的60%，有助于扭转中国文物流失海外的窘况。2007年北京翰海春拍海外回流文物"清乾隆粉彩霁蓝描金花卉六瓶"以2408万元成交，首次由国内私人博物馆购藏；2000年圆明园遗珍"清乾隆六方套瓶"在香港公开拍卖，我国政府以外交手段交涉未果，北京翰海拍卖有限公司则以2090万元人民币将漂泊海外140余年，现存世仅两件的一级国宝收回祖国内地，于2006年6月10日中国第一个世界文化遗产日，将此珍品捐献给首都博物馆。北京翰海争取珍贵文物艺术品的回归，考验了中国藏家的接纳力，并拉动中国文物艺术品价格逐渐走高。

公司在成立之初，中国的文物交易量已经开始逐渐上升，20世纪90年代中期，由于政策法规的滞后，许多散佚民间的珍稀文物被秘藏，流通于半地下市场的文物价格混沌，因而，北京翰海作为国家文物局下设的拍卖企业，从征集拍品伊始，就意味着承担规范、完善中国艺术品市场的重任。1960年北京文物商店成立之初就四遣专家，入户收购，及后将许多馆藏重要文物附加15%的利润，转售北京故宫、上海、天津等国家文物机构⑨，所以北京翰海成立的基本理念与北京市文物公司是一致的，历任领导者皆坚持"文物经营与拍卖应坚持国家和民族利益高于一切的原则"，凡文物公司征集的文物精品，无论利润空间有多大，都坚持优先提供博物馆。所以，自从北京故宫博物院率先在北京翰海1995年秋季拍卖会上，以1980万元竞得并收藏了北宋张先《十咏图》手卷之后，许多重要文物被北京故宫博物院、中国国家博物馆、北京图书馆、首都博物馆、北京印刷博物馆、保利艺术博物馆、北京大学图书馆、各企业博物馆、私人博物馆以及收藏家个人收藏。如2001年翰海拍卖元赵孟頫《归去来辞》以682万元成交，由福建博物馆购藏；2004年翰海拍卖宋版《春秋经传》以193.6万元成交，由中国印刷博物馆购藏；2004年春季拍卖会，《陆俨少杜甫诗意百开册》以6930万元成交价被企业博物馆购藏；2007年春季拍卖会，海外漂泊百余载的"清乾隆粉彩霁蓝描金花卉大瓶"，以2408万元成交价被国内私人博物馆购藏。国有文博系统在中国艺术品市场初兴时出手购藏，对于公众认知拍卖、活跃市场、价格澄明和拉升，尤其吸引散佚民间和海外的国宝浮出和回流，有着重要影响。⑩除营利性质的拍卖活动外，北京翰海也常举办慈善义拍，如2008年汶川地震，北京翰海推出"'中华名人慈善义卖晚会'捐赠作品"专场、"心手相牵，重建家园——中华名人抗震救灾慈善拍卖会"；2014年北京翰海四季（第83期）拍卖会推出"翰海——中华儿慈'爱·温暖'大型精品拍卖专场"等，表现了企业较强的社会责任感。

北京翰海拍卖有限公司最初的从业人员多由北京市文物公司的员工组成，秦公、温桂华作为北京翰海前两任领导者，长期在文物行业"摸爬滚打"，在文物艺术品领域均有较高的专业素质。与中国嘉德、北京华辰、北京诚轩这类国内第一批从事拍卖事业的企业领导者相比，如陈东升、王雁南、寇勤、甘学军、左京华等人均从其他行业转型而来，但北京翰海拍卖有限公司的主要领导核心均为国家文物部门的专业人士，如秦公作为开拓北京翰海市场的第一人，自身学养深厚并有广阔的人脉，如今离世十余年，业内对其评价依旧很高。温桂华在任时，与同时任职于北京翰海的总经理勾惠贤均为北京市文物公司的研究员，对于鉴定文物艺术品有着较为丰富的经验，两代领导者专业的背景决定了北京翰海的起步很高。自 2012 年起，国内艺术品市场逐渐开始去泡沫化，2013 年之后反腐力度加大，国内礼品市场逐渐萎缩，加之中国嘉德、北京保利这类注重公司运营模式、推广宣传，内部绩效考核机制健全的公司垄断了市场的大部分份额，近三年来，北京翰海拍卖有限公司的成交单中甚少出现高价或者刷新纪录的拍品。

北京翰海现有员工约 55 人，2013 年原任北京市文物公司总经理的何小平现任北京翰海拍卖有限公司董事长，作为翰海第三代领导者，与秦公、温桂华不同的是其并非文物艺术品领域内的专家，作为行政干部出身，对于公司现阶段的整体运营更依赖公司内部的业务人员。北京翰海拍卖有限公司注重引入社会的学术力量，其高层管理人员多为科班出身，如现任总经理姚作岩为研究玉石方面的专家，近些年不断将国石引入北京翰海的拍场，成交情况可观；紫砂工艺品部门负责人汤云东和佛像法器部主管一西平措均有着较为扎实的专业背景；瓷器工艺品部主管汪立国为中国社会科学院考古与文物专业硕士，1981 年进入北京市文物公司工作，1994 年调入北京翰海拍卖有限公司工作，从事文物整理、鉴定工作近三十载，其对瓷器、玉器、青铜器等器物的鉴定有着丰富的经验。北京翰海拍卖有限公司作为国家文物部门下设的企业，其在拍品征集和客户拓展方面均有着得天独厚的优势，在享受裨益的同时，也正因其为国有单位，公司在鼓励员工、奖励幅度方面受到诸多限制，在温桂华离职之后，许多业务骨干流失。据业内人士透漏，北京翰海首席拍卖师王刚离职，转入北京保利工作。事实上，机制的限制是国有拍卖企业都在面临的现实问题，北京翰海如何在市场的强大竞争中占有一席之地，需要其对现有团队进行巩固和培养，守住本土文化、守住翰海的根基，另外对专业人才的引进在此时也显得尤为重要。

四、结语

从方兴未艾到蓬勃发展，在中国艺术品拍卖市场砥砺前行的二十三年里，北京翰海拍卖有限公司经历了中国艺术品市场发展的各个阶段，其对促进中国文物艺术品的定价权回归本土起到了推动作用。北京翰海既是国内艺术品拍卖行业的推动者，又是中国传统文化的守护者。时至今日，中国文物艺术品市场的繁荣以及对于文物艺术品历史文化价值的发掘，北京翰海有着不可磨灭的功绩，其始终沿袭国有企业的价值标准和社会责任感，为国家的文物回流及保护工作做出了重大贡献。面对结构多元的当代拍卖市场，北京翰海与中国嘉德、北京荣宝、中贸圣佳、上海朵云轩等拍卖企业作为国内首批拍卖试点单位，

在当下中国艺术品拍卖市场的"新常态"下，发展状态参差不齐，仍面临着诸多挑战。若欲突破壁垒，攀登更高巅峰，北京翰海拍卖有限公司还需以"不畏浮云遮望眼，只缘身在最高层"的状态坚守其在国内拍卖行业中的中流砥柱地位。

附录　1996年至2010年北京翰海拍卖有限公司重要拍品（专场）

年份/拍卖会	拍品（专场）名称	成交价格	重要意义
1996年"鼻烟壶"专场拍卖会	清乾隆"粉彩轧道西番莲瓷鼻烟壶"	104.5万元	创当时瓷质鼻烟壶拍卖世界纪录
1996年翰海秋季拍卖会	红山文化玉龙形钩	253万元	创当时国内古玉拍卖成交纪录
2001年翰海春季拍卖会	清雍正"青花釉里红云龙天球瓶"	1045万元	创当时国内雍正官窑瓷器拍卖最高价
2001年翰海秋季拍卖会	缂丝姜晟书乾隆御制八徵耄念之记	343.2万元	创当时中国缂丝艺术品的拍卖纪录
2002年翰海秋季拍卖会	清康熙"铜胎画珐琅缠枝牡丹纹碗"	215万元	创当时清代铜胎画珐琅器的最高成交价
2004年翰海迎春拍卖会	元管道升针绣"十八尊者册"	1980万元	刷新当时中国刺绣艺术品拍卖世界纪录
2004翰海秋季拍卖会	清雍正"青花矾红云龙大盘"	1298万元	刷新雍正瓷国内拍卖最高纪录
2004翰海秋季拍卖会	清"黄花梨雕云龙纹四件柜"	1100万元	创当时家具拍卖国内最高价
2005年翰海春季拍卖会	明永乐"青花折枝花卉八方烛台"	1100万元	创当时家具拍卖国内最高价
2005年翰海春季拍卖会	明永乐"青花折枝花卉八方烛台"	2035万元	改写国内瓷器拍卖最高纪录
2007年翰海春季拍卖会	海外回流文物"清乾隆 粉彩霁蓝描金花卉大瓶"	2408万元	首次由国内私人博物馆购藏
2009年翰海15周年庆典拍卖会	清乾隆"青花海水红彩龙纹如意耳葫芦瓶"	8344万元	创国内瓷器拍卖最高纪录
2009年翰海15周年庆典拍卖会	清嘉庆御制"凤麟洲""水净沙明"翡翠组玺	1769.6万元	改写国内印章拍卖的最高纪录
2010年翰海春季拍卖会	明嘉靖"青花五彩鱼藻纹盖罐"	2352万元	成为当时最贵的中国艺术品，也是价格最高的亚洲艺术品

石婷婷
首都师范大学美术学院2014级硕士研究生
（本文发表于《中国美术研究》杂志第15辑）

注释：

① 其中包括：抵债、抵押物品的拍卖；破产企业和企业产权及股权的拍卖；土地使用权、动产和不动产的拍卖；各类知识产权和无形资产的拍卖等。

② 马继东：《敬华翰海改制 艺拍行业竞争加剧》，载《艺术市场》，第7页，2004（7）。

③ 佚名：《春秋十载铸辉煌翰海 1994-2004 纪事》，载《收藏家》，第4页，2005（1）。

④ 中国拍卖行业协会文化艺术品拍卖专业委员会：《2013 中国文物艺术品拍卖市场统计年报》，2014年7月发布。

⑤ 佚名：《鼻烟壶拍卖如火如荼》，载《民营经济报》，第B02版，2006（3）。

⑥ 温桂华．翰海经营品牌的十年之旅．中国拍卖，2006（8）：6.

⑦ 同上，第7页。

⑧ 文轩．累累硕果北京市文物公司50年．收藏家，2010（11）：75.

⑨ 同上。

⑩ 温桂华．翰海经营品牌的十年之旅．中国拍卖，2006（8）：5.

北京华辰拍卖有限公司发展现状调研

石婷婷

1992年至2002年,在中国内地艺术品拍卖行业发展的第一个十年中,中国嘉德拍卖有限公司(以下简称中国嘉德)、北京翰海拍卖有限公司、北京荣宝拍卖有限公司(以下简称北京荣宝)、中贸圣佳国际拍卖有限公司相继成立。中国文物行政部门通过举办文物艺术品拍卖试点、修改补充拍卖政策、协调商务、工商、海关部门[①]等方式来探索和稳定初期的中国艺术品拍卖市场。相比于中国嘉德、北京翰海、北京荣宝等拍卖公司,北京华辰成立时间较晚,在2001年11月由文化部所属的中国对外文化产业集团和北京华观文化发展有限公司联合组建,成为一家以经营中国文物艺术品为主的综合性拍卖公司。北京华辰拍卖有限公司每年定期举办春季和秋季艺术品拍卖会,还会不定期推出华辰鉴藏拍卖会。截止到2015年春季,华辰已举办了200场文物艺术品专场拍卖会,拍品总数近93000件,成交总额超过43亿元,其常设品类包括中国书画、瓷器、影像、苏绣、现当代艺术等。

从经营品类上看,与国内大多数从事文物艺术品拍卖的企业一样,北京华辰拍卖有限公司的支柱板块为书画,这一类拍品的数量约占每年拍品总量的30%。常设拍品包括书法和国画两类。其中书法类以郭沫若、茅盾、启功、赵朴初、沙孟海、台静农等人的作品最为常见,而国画作品则多来自吴作人、林风眠、叶圣陶等名家。在国画作品的拍卖价格上,80%的作品成交价在10万元以内,20万元以上的拍品则较为少见。对于当下备受追捧的近现代画家,如张大千、齐白石、李可染等人的作品,因征集难度较大,所以涉及不多。除却中国书画,瓷器、玉器等工艺品在华辰的拍品中也占有重要地位。华辰瓷器玉器工艺品专场历年成交率均在50%左右,春季和秋季艺术品拍卖会成交额普遍高于1500万元,个别年份有精品出现时其成交额也有突出业绩。如2011年春拍,华辰瓷器玉器工艺品专场成交额超过1.4亿元,其中宋元间仲尼式虎啸琴以500万元起拍,最终以5700万元落槌,成交价高出估价十倍有余;另一张元代仲尼式朱致远琴亦以2415万元成交。同年秋拍,瓷器玉器工艺品专场总成交额超过7400万元。在瓷器拍品中,华辰以经营明清瓷器为主,其董事长甘学军作为中国古陶瓷学会名誉理事,在瓷器鉴定和评估方面具有一定的话语权,凭借自身在业内的影响力吸引了部分藏家,该板块成交状况良好。

虽然中国书画与瓷器杂项是华辰较为重要的拍卖门类,但最值得一提的莫过于影像与苏绣这两个华辰独具品牌特色的经营品类。2006年11月23日,北京华辰秋拍举办了中国首场影像艺术专场拍卖,由此推动了中国影像艺术品拍卖市场的进一步发展。中国的影像拍卖是从20世纪90年代后期开始的,中国嘉德是国内最早拍卖历史老照片的公司。1997年嘉德秋拍将影像作品与邮票、古籍善本设置在同一专场,作为杂项开始上拍;2003年嘉德秋拍中,上海外滩景色的全景照片以14.85万元的高价成交,引起了藏家的关注。虽然国内第一家拍卖影像作品的公司并非华辰,但因其推出了第一个专场,并在此后历年都将其作为特色板块进行宣传、推广,所以它标志着中国内地影像拍卖的正式开端。2007年5月,

中国嘉德、北京诚轩继华辰之后，分别增设了"中国影像艺术"与"中国摄影"专场。

北京华辰影像拍品整体分为两类，一类是纪实摄影作品，包括历史事件、民俗风景等社会纪实类摄影作品和特定时间内具有时效性的新闻摄影作品。其中，"红色经典"一直是华辰影像拍卖的着力点，近两年来都取得了较好的成绩。2014年春拍，华辰"影像的占领"专题整合了1894年至1945年期间日本官方、军方、间谍、研究机构、学者、探险家和新闻媒体所拍摄的影像资料，专场成交率达96.6%；"影像中的通商口岸"专题首次梳理了广州、上海、福州、厦门、宁波五大通商口岸的外国摄影师作品，包括了大量原版照片与文献，成交总额为252.54万元，成交率达72.4%，厘清了中国早期摄影史的基本脉络。2015年正值反法西斯战争胜利70周年，华辰春拍推出了"1894～1945日本对华影像的采集"专场，该专场汇集了甲午战争以来出自日本的原版照片、史料和文献，受到专业藏家的欢迎。

近年来，地域性摄影收藏热的兴起也使得华辰于今年春拍向藏家推介了天津和山东等地的影像作品。如清末德军于北京、天津等地拍摄的作品影集、相册，杨村、塘沽、山海关、青岛湾海岸全景照片等，这些具有地域色彩老照片的专门梳理对还原特定时期的历史有着重要作用，同时开辟了区域性摄影作品的市场，开发了新的收藏群体。此外，华辰影像专场常会推介一些中外名人的肖像摄影作品，如伊丽莎白二世女王、菲利普亲王、奥黛丽·赫本、毕加索等名人的肖像，这类影像作品的成交情况一直较好，如2011年北京华辰拍卖周璇一生主要的肖像照片、生活照、剧照、工作照，终以190万元高价落槌，创影像拍卖最高纪录。

华辰影像拍卖主推的另一类拍品为艺术摄影作品。这类作品多为国内外现当代知名摄影师的影像作品，题材丰富多样，表达了摄影艺术家独特的艺术观念。如2013年华辰影像征集到庄学本、王小亭、郎静山、卢施福、胡君磊等民国摄影名家的早期原版照片和姚璐、颜长江、莫毅等人的当代影像艺术品。影像专场自2006年设置以来，成交率多集中在50%～60%，在前述两类影像作品的基础上，延伸出了立体照片、底片、摄影技术技法、行为艺术影像纪录、彩色影像等多种品类，丰富了摄影拍品的种类，并为藏家梳理出清晰的收藏体系。影像艺术品二级市场的逐渐完善推动了一级市场的发展，继北京华辰首场影像拍卖之后，798艺术区、草场地艺术区、酒厂艺术园区都不断地出现专门经营影像艺术的画廊和研究机构，如2007年6月北京三影堂摄影艺术中心成立、2009年8月专业经营影像艺术品的泰吉轩画廊成立，2014年12月香格纳画廊北京空间推出"V&P"首个大型摄影群展等。

北京华辰拍卖有限公司继推出特色影像板块之后，于2011年秋拍着重推出了国内第一个苏绣专场，相比书画和影像板块，华辰苏绣拍品成交量小，但苏绣专场的举办从未间断。一方面由于甘学军自身较为喜欢苏绣工艺品，每年都会收藏几件苏绣作品；另一方面，苏绣既是中国四大名绣之首，又是近年来日益受到关注的非物质文化遗产，所以华辰在这方面给予了较多关注。但现阶段华辰苏绣拍卖的成交情况却不够理想，精品较少，苏绣拍卖未像影像一样形成了相对成熟的市场体系和固定的消费群体。从其专场设置和成交状况可以看出华辰对苏绣拍品的经营模式还处在探索阶段，如2014年秋季上拍的苏绣工艺品为任嘒闲工作室的作品，拍品多为任嘒闲学生的作品，成交价格在7万元至20万元不等，专场

成交率为46.66%，总成交额为572.9万元，作品内容多临摹朱耷、张大千、林风眠、梵高等国内外名家的绘画作品，虽在工艺上使用了苏绣技法，但在色彩、图案设计等方面，苏绣本身的传统艺术韵味并未充分体现。2011年之前，在一级、二级艺术品市场中，消费者对苏绣的认知度和关注度还处于一个较为初级的阶段，苏绣的价格一直处于低谷之中，2011年之后，经过华辰进一步地开发和推广，苏绣市场价格逐渐开始提升，这一经营举措在某种程度上对中国传统工艺起到了发扬和促进的作用。

另外，华辰也会定期举办亚洲重要藏家藏品拍卖专场，张宗宪作为伴随中国拍卖业发展所成长起来的重要收藏家，与甘学军私交甚好。从2010年开始，华辰陆续推出张宗宪藏品的拍卖专场，如2010年春拍"荷香书屋拾珍——张宗宪先生收藏"，包括瓷器、佛像、各类工艺品，专场成交率达49%；2013年春拍"掌上乾坤——张宗宪先生藏鼻烟壶精品"专场成交率达92.02%；2013年秋拍"掌上乾坤——张宗宪先生藏鼻烟壶精品"专场成交率达90.81%；2014年春拍"掌上乾坤——张宗宪先生藏鼻烟壶精品"专场成交率为69.38%。拍卖明星藏家的私藏确实为华辰带来可观的经济收益，例如2014年秋拍"掌上乾坤——亚洲重要私人珍藏鼻烟壶精品"专场成交率仅24%，与2013年秋拍"张宗宪先生藏鼻烟壶精品"专场90.81%的成交率相比，可以看出二者之间巨大的差异。同样，2014年保利春拍推出"华彩霓裳——张信哲先生暨海外藏家珍藏明清织绣服饰"专场，155件标的成交79件，成交额达1641.86万元，拍品涵盖100多件织绣，包括皇家龙袍、衮服、棉甲等服装，也有炕垫、扇袋、烟袋等贵族日用小件。由此可见，明星藏家的品牌效应和拍品是否流传有序对于收藏者和投资者来说至关重要，也见得拍卖企业高管层在行业内的人脉资源十分重要。

自2011年起，国内艺术市场的拍品结构逐渐调整，一些以往纳入杂项专场的拍品门类多以专场形式出现，以往未曾或者很少入列的品类也频频出现在各大公司的拍场中，家具、邮品、钱币、紫砂茗具等门类在各拍卖行的专场中均有突破性的发展，如北京保利推出的"清代宫廷服饰夜场"；上海朵云轩推出的"名家篆刻印谱专场"；西泠印社延续其一贯的经营理念——提倡"文人情怀"，推出的"中国首届明清竹雕专场"、"中国历代庭园艺术石雕专场"和"中国首届历代紫砂盆专场"。华辰针对市场需求的多样化，不断尝试开发新品类，其中包括西洋古董、老唱片、佛教艺术品、铜炉、美术文献、版画及宣传画连环画插图原稿等。2012年之前华辰年均专场数量15个，至2012年后逐渐转变为30个专场左右，可见华辰在经营品类的丰富性上不断开拓，同时也反映出传统艺术品的难以征集和市场需求的多元性。北京华辰拍卖有限公司一直在不间断地推出新品，但后续的拍品始终没有达到影像和苏绣的品牌效应。

从经营战略上看，华辰一直实行较为务实的营销策略，在征集拍品的过程注意控制规模，更为严格地把控拍品的质量，而不刻意追求拍品的数量。2015年北京华辰拍卖有限公司出台了新版员工手册，在图录印刷、劳务支出、佣金比率等方面把控得更加严格，2015年春拍，拍品构成主要以中低档为主，标的整体估价、标的数量以及专场数量均有所减少。本次春拍标的总体估价约为7000万元，比以往1.5亿元至2亿元的整体估价大幅减少，专场数量也从去年春拍的12个专场缩减至2015年春拍的5个专场。

华辰拍卖会专场的设置情况，与其公司内部的运营和员工的流动关联较大。如2002年至2003年，左京华在北京华辰工作期间，华辰一直设有邮票钱币部门，在她离职后，华辰再没有涉及这类拍品。另外，现任常务副总经理兼影像部门主管李欣和华辰拍卖顾问陈金川的入职，为北京华辰分别引进了影像和苏绣专场。从拍品来源上看，北京华辰拍卖有限公司各类拍品的征集主要依托于各部门主管，如李欣自己在上海经营了一家影像公司，公司早年从海内外征集了大量的影像艺术品，这些"库存"则是华辰影像专场主要的拍品来源。陈金川作为华辰的顾问，同时与江苏一家工艺品公司合作，华辰苏绣的拍品来源主要由该公司提供。与北京荣宝这类"国企"老字号拍卖企业较为稳定的拍品来源相比，华辰作为私企，拍品征集难度较大，所以任职于各部门的主管均需有强大的市场资源。相较于中国嘉德、北京翰海，华辰虽为行业内的后起之秀，但领导者们多为参与开创国内拍卖企业的第一批高层管理者。如甘学军曾在1993年参与中国嘉德的创办，与现任中国嘉德董事总裁王雁南皆任当时嘉德副总经理，而北京华辰现任副总经理、书画部门主管赵宜明原为中国嘉德书画部门主管；2002曾年任北京华辰行政副总经理的魏丽军原为中国嘉德宣传部门主管；2002年曾任北京华辰邮品钱币部门主管的左京华与供职于中国嘉德时职位相同。这些主管在"离嘉投华"时带领了一批青年助理，如戴岱、徐磊、杨杨等人，较少的"离嘉投华"者至今在华辰仍担任要职，如华辰现任副总经理赵宜明。其中多数人则另起炉灶，如左京华离开华辰后组建北京诚轩拍卖有限公司（以下简称诚轩）；徐磊现任北京诚轩行政部主管；戴岱于2005年离开华辰，先后供职于北京诚轩、北京永乐，均主管瓷器工艺品。从华辰创立至今，存在许多关于"华辰拷贝嘉德"的声音，在其创业之初北京华辰的骨干主要由中国嘉德的老员工构成，其在拍品种类设置、征集渠道、拓展藏家方面，确实受到中国嘉德的影响，但华辰对其他拍卖行业的建立也起到了一定的示范作用。

具体来看，北京华辰拍卖有限公司现有员工33人，公司内部设置8个部门，包括中国书画部、瓷器玉器工艺品部、中国当代艺术部、影像部、苏绣艺术文化部、客服部、保管部、财务部。中国书画部和影像部作为华辰的支柱部门，均有5人，中国现当代艺术和苏绣艺术文化部则有2人。北京诚轩拍卖有限公司部门设置和员工比例分配情况与华辰极为相似，其下设部门分别为书画部、瓷器部、现当代艺术部、邮品钱币部、行政部、资讯部、财务部，其支柱部门书画部6人、邮品钱币部和瓷器部4人，现当代艺术部2人，两家公司的行政部门人数均在4人左右，可见"离华"之后，诚轩领导人对华辰的经营模式有一定借鉴。与北京匡时国际拍卖有限公司（以下简称匡时）这类注重公司制度运营、非传统经营方式的拍卖企业相比，其内部机构的设置相差很大。②整体来看，上述三家私企拍卖行相比北京荣宝拍卖有限公司的部门设置还是存在诸多共性的，荣宝员工总数46人，业务部门设置分别为书画部、四季拍卖书画部、古董部、油画部，四个部门除油画部另聘主管外，其他均为公司总经理刘尚勇、副总经理李砚强、郑军、王为，古董部共有4人，其他部门包括主管在内仅有2人，另设6个行政部门，人员安排均在4至6人之间，可见国营拍卖行内部员工对于拍品征集的压力较小，行政事务工作量较多。

北京华辰拍卖有限公司的员工较为年轻化，除甘学军、赵宜明、胡相臣、李欣等高层管理者外，其

各部门主管和员工80%为70后、80后中青年,从业人员多为科班出身,具备较强的学术素养和理论基础。

从藏家群体来看,华辰的顾客群体较为多样化,许多拍品针对的顾客较为专业,如影像拍品藏家多为专业的摄影师;常现身嘉德、保利等国内巨头拍卖行的刘益谦、王薇、王刚也是华辰的常客。除专业藏家外,华辰的顾客还包括一些收藏爱好者,如高级职业经理人、银行家、自由投资人等。

通过对北京华辰拍卖有限公司发展现状的调研,可管窥北京地区同层次拍卖企业的生存状态。华辰历经十五年的发展,一直保持较为稳健的状态,作为国内中等规模拍卖企业的典型代表,华辰集开拓性与保守性于一身。开拓性表现在对拍品、对市场区域选择的前瞻性,如2014年厦门华辰拍卖有限公司的建立,是继保利之后北京地区第二个拓展华南市场的拍卖企业,相比匡时、诚轩等拍卖公司,华辰在京外区域性市场的开发方面更具有拓进精神;保守则表现在公司的发展始终较为平缓。作为一个综合性拍卖行,其经营范围始终以文物艺术品为主,与保利这类综合性拍卖行常涉及的珠宝、钟表、名酒、科技古董等拍品相比,其经营品类相对较少,但更为专一。从1992年国内出现第一个中国艺术品拍卖会至今,在艺术品拍卖行业逐渐成长的二十三年中,2011年建立的华辰恰好出现在整个行业发展的中间阶段,它在一定程度上吸纳和继承了身为国内第一批拍卖企业——中国嘉德的经营经验,作为承前启后的重要纽带,对其身后成立的国内拍卖公司,具有示范性和带动作用。总的来说,作为中国艺术品拍卖市场的中坚力量,北京华辰拍卖有限公司对北京地区艺术品市场文化面貌的形成起到了不可低估的作用。

<div style="text-align: right;">石婷婷
首都师范大学美术学院2014级硕士研究生</div>

注释:

① 赵榆.中国文物拍卖市场二十年(上).收藏家,2012,2:82.
② 匡时现有员工89人,内部主要分为业务中心、业务运营中心、综合运营中心、客户关系中心,其内再设具体部门,如业务中心内设中国书画部、瓷器杂项部、油画雕塑部、当代工艺品部、珠宝上品部,主要负责拍品征集;而其业务运营中心同样内设中国书画部、瓷器杂项部、油画雕塑部、当代工艺品部,主要负责拍品的销售,这种设置看似是一种重合,实则分工明确。

艺术衍生品的时尚之路

翟晶

艺术与时尚联姻,已经成为国际艺术界的新常态。在中国,越来越多的展览、艺术活动选择与时尚界结盟,邀请时尚明星、时尚媒体、时尚品牌、时尚团体参与活动,甚至直接介入艺术家的创作,而时尚界与艺术家合作,通过艺术家的创意来为时尚产品加值的做法,也越来越普遍。

实际上,在艺术衍生品的开发方面,时尚界与艺术界联姻的方式,是有着一段不短的历史和许多成功的范例的。例如2002年,日本波普艺术家村上隆与著名时尚品牌LV合作,推出了有15种套色之多的樱桃包,引起了广泛的关注,对于LV来说,这是它的设计和制作史上最早、最细致地追求渐层效果的作品,对于村上隆而言,则为他赢取了国际声誉与商业成功。同为日本艺术家的草间弥生,也曾为奥迪百年纪念展设计了一款独特的红色波点汽车作品,并与她的招牌南瓜一起,于2009年12月12日至次年1月5日展出。在中国,通过与时尚界联盟而取得艺术衍生品的巨大成功的案例,也不在少数,例如法拉利曾联手中国艺术家卢昊,针对中国消费者而设计了一款"冰裂陶瓷"限量版跑车,并于2009年10月15日在上海举办"法拉利艺术典藏跑车私家预览暨中国车主会会所开幕典礼"。2010年,来自瑞典的著名品牌"绝对伏特加"与中国80后艺术家高瑀联合,推出一款专为中国定制的限量版伏特加"72变",于同年8月正式发售,让伏特加随着孙悟空这个传统文化形象而深入中国。次年,中粮集团邀请艺术家曾梵志,设计了一款酒标,命名为"君顶·荣品",系中粮君顶酒庄的艺术典藏限量版葡萄酒,并在中艺博国际画廊博览会上市。

然而奇怪的是,这些成功的案例,似乎并未能真正打开中国艺术衍生品产业的视野。迄今为止,博物馆和美术馆里的艺术商店、开设于各艺术区的艺术商店,似乎仍然是开发和销售艺术衍生品的主力军。仅就北京而言,为人所津津乐道的,仍然是尤伦斯艺术商店、今日美术馆艺术商店、中央美术学院美术馆艺术商店等,似乎它们就是艺术衍生品开发和销售的成功范例和样板。但是,撇开这些艺术商店自身所存在的种种问题不谈,仅就它们的触及面而言,也有着很大的局限性。很显然,它们所触及的消费群体,是那些已经接受过一定程度的美术教育、经常流连于美术馆和艺术区的都市时尚群体,尤其以青年人为主,而这个群体,本身就能比较自觉地接受美术馆的文化辐射、寻求公共美术教育的机会,因此,艺术衍生品与他们的接触,并无助于拓展美术馆的文化影响力。换句话说,当走进美术馆、艺术区的人和购买艺术衍生品的人是同一个群体时,衍生品就失去了它的部分价值:通过衍生品销售扩大美术馆效应、传播艺术信息和知识、推动更多的公众走进美术馆并再度拉动衍生品销售的双向流动价值。这不但是对衍生品的经济潜力的局限,也是对美术馆的社会资源的浪费。

如人们所知,在艺术衍生品中,时尚类产品是一个非常重要的门类,尤以服饰、珠宝等为最。因此,在各大美术馆、艺术中心的衍生品开发中,也都十分关注对这类产品的开发,其中,丝巾、领带、T恤

是最为常见的。例如南京博物院，使用南京的传统工艺云锦，开发了云锦系列领带，其中既有包含着较明确的传统文化元素的龙凤纹领带，也有比较贴近生活的连续纹样领带，制作工艺也比较精致，定价较为合理，在博物馆的艺术衍生品中，算是不错的范例。丝巾类的衍生品，以台北故宫博物院的"富春山居图"丝巾较有代表性，而这在其他博物馆和美术馆，也是常见的品类。在服装的开发方面，绝大多数机构仍然局限于从原创手工制品的角度去开发、制作服装，而未曾充分地使用衍生元素的潜力，即便偶有为之，也大都局限于在服装上印上某幅画或某个图案，没有能够真正融于服装的设计和制作。

与艺术衍生品业自身的较为局限的思路相比，时尚界却十分活跃，不少时尚生产商，都已经在借助一些著名的艺术图样，设计、制作面料，并将之转化为服装类产品，通过商业渠道进行销售。而时尚企业请艺术家代言、利用艺术家的文化形象来塑造自己的企业形象的情况，也并不罕见。这些都说明艺术衍生品与时尚的结盟，可以在更加丰富的层面上、以更加灵活多样的方式展开，艺术衍生品的开发与销售，应该走向更加市场化、时尚化的路线。

通过收藏和展览，博物馆、美术馆、艺术中心拥有大量的图像资源，这些资源经过了时间的沉淀，拥有很高的美学价值，并且本身就有着极高的品牌效应，对于服装业而言，这些是十分宝贵的资源，能够在较短的时间内大幅度地提高其产品的文化内涵和品位，增加其设计的可能性和多样性，而对于拥有这些资源的博物馆等机构来说，如何开发、利用这些资源，则是决定其艺术衍生品部门之运营成功与否的关键。

在当代服装设计业中，面料设计是十分重要的一环，而博物馆等机构所拥有的大量图像资源，在面料的设计中可以找到广阔的用武之地，如果能够通过授权，将这些图像资源出让给相应的面料生产者，再经由面料生产者而与相应的服装生产商联合起来，这些图像发挥最大的效用，通过各大服饰品牌的销售、推广渠道，而被传播到世界各地，其传播的能量，远远不是博物馆、美术馆、艺术区的艺术商店所能比拟的。而对于时尚企业而言，与博物馆等机构的结盟，可以成为提升企业文化形象、提升产品附加值的有力手段。这样，将形成一个双赢的局面，为中国的时尚界和艺术界制造出新的经济增长点。更重要的是，它能够以最大的传播力量，进一步推动公众走进博物馆，从而有助于实现提升国民审美素质的目的。同样的道理也可以应用于珠宝设计，著名的古代珠宝的形象，如果与当代的珠宝企业结盟，将提升企业的设计能力、文化形象、经济效益，以及博物馆等机构的影响力、经济利益。

在瓷器、玻璃器皿等日用品的设计制作中，也可以沿用这个思路。实际上，与博物馆、美术馆等相比，日用器皿生产者们拥有更强的设计和制作力量，以及更广泛的推广和销售渠道，与他们的联合不但能够提升艺术衍生品的设计和制作能力，也能够提升艺术衍生品的销售量。相对而言，国内在日用品尤其是瓷器类艺术衍生品的开发中，做出的尝试是比较全面和深入的，除了各大博物馆等艺术机构自身的尝试之外，一些企业也参与了这个过程，例如ARTKEY所生产的齐白石艺术衍生品茶具等，以致日用瓷器已经成了除文具和出版物类之外的最重要的衍生品门类。但是，这些处于艺术界之内的"业内企业"，与真正的时尚企业是有着很大的区别的，其所能投入的资金量、所能调动的社会能量，都十分不同。在

各大商场中，纯粹的设计师品牌，例如膳魔师等，有着成熟的设计、开发、推广、销售系统，与之相比，艺术衍生品类日用器皿就显得十分单薄，其潜力还远远未能得到充分的开发。实际上，艺术衍生品的性质，本身就更多地接近普通时尚产品、而非艺术品，与普通时尚企业结盟、走进普通商场，应该是比摆在艺术商店更好的出路。

最后应该指出，艺术衍生品和原创手工工艺品有着本质的区别，只有利用了既存的艺术符号，将之沿用于产品开发、制作的，才属于艺术衍生品，而那些利用了某种美学特质、以设计师原创的方式出现的，仅仅是原创手工艺品。目前，不少艺术衍生品部门都将两者混为一谈，在艺术商店中，普遍地存在着销售原创手工艺制品、而非艺术衍生品的情况，在服装和珠宝类制品，这种情况尤为普遍。短期来看，这些"伪艺术衍生品"能增加艺术商店的销售品类，提升销售总额，但从长期来看，它却是抛弃了博物馆、美术馆、艺术中心等的核心竞争力——对艺术图像资源的占有——而去迎合短期经济利益，这样，就使得艺术衍生品部门的经营变得过于庞杂，不利于自身品牌形象的形成，长此以往，必将造成本质性的伤害。

与将时尚明星、时尚媒体、时尚品牌、时尚团体"请进"博物馆、美术馆、艺术中心相比，将自己的艺术资源"送出去"，交托给这些企业，利用他们的资金、社会能量、销售和推广渠道，是更加有利的方式，它不但能为博物馆等机构节省人力、物力、时间成本，而且能够最大限度地提升其经济利益、扩大其社会影响力。尽管目前，对于艺术界与时尚界的结盟，已经听到了不少批评的声音，但对于艺术衍生品这样一个特殊的门类而言，这种结盟不是过多，而是仍然太少了。我们应该清楚地认识到，艺术衍生品属于普通商品，而不是艺术品，它的发展，应该更多地利用市场经济的普遍规律，走上商品的发展之路，艺术商店的四面墙壁，只是它的最初的襁褓和最终的牢笼。

翟晶

首都师范大学美术学院副教授

［本文为北京市教委"北京市艺术衍生品产业及市场研究"项目（编号SM025145306000/069）依托论文］

展览、鉴藏对当代艺术品市场的推动作用
——论近年民国艺术主题展览的勃兴

莫艾

一、

在近年中国及国际艺术市场发展格局中，相较而言，中国古典艺术、当代艺术（1949年新中国成立后至今）成为市场中的强势"板块"，作为整体的民国艺术则始终处于"边缘"位置，拍品以零散形态出现，市场价值评估普遍较低，仅有少数名家作品获得有限重视。这一状况不仅存在于拍卖市场，还同时存在于鉴藏领域。海内外具备系统性、权威性与质量保证的相关鉴藏机构屈指可数，公众对于民国美术的认知也处于启蒙状况。整体而言，无论公众、鉴藏界还是艺术市场，对于民国美术都尚未形成真正意义上的"认知"与重视。

这一现象的形成潜藏着多重历史与现实原因。由于中国现代特殊的历史条件，民国美术自身未能获得充分的发展，新中国成立后新的意识形态要求与现实条件下，又无法以直接的方式作为新艺术创作的经验基础、许多发展脉络与"支流"被抑制；其后，20世纪80年代的新思潮直接指向对新中国成立后道路的反思与反拨，在这一前提下，中国现代艺术发展的历史脉络与民国艺术没有获得历史性反思与重视的新契机，中国当代艺术的走向也更多朝向对西方现当代艺术的学习与"接轨"。近十年左右，伴随着对中国近现代艺术史重新梳理、认知的趋向，民国艺术的研究开始起步。且连带性地，学界开始将对民国艺术的认识放置在中国现代艺术发展的历史过程与发展方向的整体性问题视野下，民国艺术由此获得与中国新中国成立后艺术、中国当代艺术发展乃至世界范围内中西艺术交流、世界现代艺术历史发展的关联性。但，对于中国现代艺术历史的研究与重新认知，单只依靠民间资源与学界的努力，依然力量薄弱。在学界形成初步研究积累与认知共识后，对中国现代艺术史的研究逐步获得国家的支持。国家近现代美术研究中心于2012年4月成立。相关举措有力地推动了相关研究及展览工作的开展。在此整体氛围与契机中，以民国艺术为主题的展览，近几年开始全方位、规模性地呈现在公众面前。展览，特别与研究相互推进的展览，对于培养公众的审美趣味与艺术理解、培养潜在及专业的鉴藏群体与机构，对于收藏的系统化、规模化与专业化，进而，对于相关艺术品的市场定位、评估乃至流通状况，都将起到引导、推动作用。本文正期待探讨民国艺术的主题展览对于鉴藏及艺术市场相关状况可能发挥的功能。

二、

对民国艺术的关注与展览组织，主要集中于下列机构：中国美术馆、中央美术学院美术馆、北京画院美术馆、广东美术馆、炎黄美术馆、上海中华艺术宫，等等。此外，部分民间艺术品机构如台湾大未

来画廊、北京与台湾索卡艺术空间、上海龙美术馆、百雅轩、苏富比、佳士得公司的香港分部等机构，也都或系统、或零散收藏、展示民国艺术。下面将展开的分析多集中于较为重要的美术馆。这些机构在专业权威性、信誉、资金、展示条件等方面具备较为雄厚的实力与资源。近年来有关民国艺术的展览在展示主题及内容方面显示出以下特点：

1. 艺术个案的钩沉与丰富

代表性的个展如：徐悲鸿、刘海粟（偏重20世纪20、30年代早期作品），颜文樑、庞薰琹、吕斯百（以上为炎黄美术馆举办展览）；[①]

王式廓、李宗津、彦涵、李叔同（以上为中央美院美术馆举办展览）；[②]

黎雄才、关山月、周令钊、孙宗慰、秦宣夫、孙常非、张漾兮、任率英、韩乐然、周令钊（以上为中国美术馆展览）[③]；

齐白石、黄均、刘凌沧、徐燕荪、蒋兆和、吴作人（以上为北京画院美术馆展览）；[④]

张光宇、廖冰兄；[⑤]

野夫、梁又铭、杨秋人、沙飞、符罗飞、谭华牧等（广东美术馆展览）。[⑥]

这些个展的策划体现出对于历史对象的不同呈现视角。令人印象深刻的首要特点为，注重挖掘以往不够重视、居于边缘位置或几乎"无名"的历史对象与历史发展脉络。张光宇、廖冰兄的展览使公众首次获得认识二位重要艺术家的机会，并展现出几乎为艺术史所忽视、却为民国艺术的重要面向。孙常非的展览不仅发掘出一位"新人"，且呈现出此前几乎成为认知"空白"的东北20世纪30、40年代的艺术创作面貌，构成认识民国木刻创作整体面貌的重要线索。两位的展览，又都为进一步理解民国时期"现代主义"风格提供了宝贵资源。梁又铭的挖掘则提供了认识国统区艺术探索的新角度。对沙飞为代表的民国摄影领域的开掘，无疑对构筑整体的艺术史视野起到关键作用。李宗津在新中国成立后处于边缘位置，但其自民国开始的艺术实践却构成理解革命历史题材与现实题材创作的重要线索。王式廓、彦涵、野夫、周令钊、秦宣夫、黄均、徐燕荪等艺术家的个展，也都在一定程度上具备重新"发掘"的意义，"点燃"了对民国不同艺术发展线索的关注。

个展的策划与设计重视呈现艺术生涯的整体面貌，着力呈现艺术家不同历史阶段的面貌变化过程。在条件许可的前提下，展览多追求展示艺术家较为完整的艺术生涯及发展面貌（如黎雄才、关山月的展览）。对于知名度较大、作品分散的艺术家，凭借展示机构的社会资源与关系网络，力求集中调取各处分散的作品（从各地馆藏或私人藏家手中调取）实现这一目的。在完成的创作之外，写生、速写、草图、相关文献也获得重视，追求"立体"的呈现。比如，王式廓的展览展示了多幅创作草图、速写、写生稿。其中，延安时期的大批速写非常直接地体现出艺术家在特定环境中的精神与艺术状态，具有与"创作"比肩的价值。《血衣》的多幅草图、写生稿，则呈现出创作过程的思索、摇摆过程与艰苦性，对理解其艺术构想与语言塑造提供了重要依据。《武器——彦涵革命战争时期艺术作品展》则在单幅木刻创作之外包含有连环画、新年画、"小人书"多种形式的"作品"，显示展览策划者对于艺术家实践之内在精神

及所在特定历史情境的理解。这些突破单一"作品"观念与立体式的呈现追求，构筑了深入理解历史对象的基础。

艺术家整体面貌与发展过程的展示，特别有利于对历史对象的完整认识，并呈现出多样的发展脉络。艺术家完整历程的展现使得中国现代艺术与当代艺术两个历史阶段获得贯通，从而扩展了观看与认知视野，易于呈现艺术家民国阶段艺术实践的位置、价值。这还特别有利于对个别作品的定位与价值评估，对于某艺术家及单幅作品的鉴藏与市场评估起到非常重要的作用，尤其为只能以零散方式进行收藏的民间藏家提供了很好的参照条件。

2. 不同历史阶段艺术面貌与不同发展脉络的呈现

在一定的积累之上，有关民国艺术的主题性展览潜在构成对不同历史阶段艺术发展面貌的呈现。如，李叔同的展览中李叔同的作品及留日学生自画像复制品，颜文樑、刘海粟、徐悲鸿、蒋兆和、吴作人、黎雄才、关山月等人的早期作品，呈现出民国早期艺术发展的历史面貌（民初至 20 世纪 30 年代前期）。由于作品散失、早期发展被忽视等原因，民国艺术早期发展状况始终是研究、鉴藏与市场拍卖的缺失领域。有关颜文樑、刘海粟、蒋兆和等人早期艺术实践面貌的呈现具有重要意义。同时，日本为中国现代艺术接受西方影响的重要脉络，相关研究却几乎呈现缺失状态。此前，李叔同的作品相当罕见，民国前期留日学生的自画像，则首次以群体性的面貌出现。这些毕业前夕作为规定作业的自画像，体现出几代留日学生、在不同的导师影响下学习西方绘画的探索面貌，同时显示了日本人学习西方艺术和中国学生接受日本美术教育的明显的阶段性差异，为研究提供了很好的视角与线索。有关董希文、吴作人、孙宗慰、齐振杞、吕斯百、秦宣夫等"国统区"画家的个展，则呈现出 20 世纪 40 年代国统区的美术创作面貌。特别是孙宗慰、齐振杞、吕斯百、秦宣夫等在新中国成立后及已有的艺术史叙述中几乎没有位置的艺术家此阶段作品面貌的呈现，为认识民国艺术的发展过程提供了宝贵线索。

上述展览深入而细致的呈现，特别有利于认识的深入。实际上，处于起步阶段的民国艺术研究往往以历史位置较高的代表性画家的研究为主脉，尚未进行到深入探究各细化的历史阶段的不同状况、现实条件及艺术创作面貌的程度。上述展览则为研究的细化、深入做了很好的铺垫工作。同时，不同历史阶段差异性面貌的呈现，也有助于鉴藏水平的提高，有助于艺术家（特别是不知名艺术家）零散作品的市场定位与价值评估，可以发挥市场导向作用。

另一方面，民国艺术主题的系列展览（包括个展与群体性展览）钩沉出民国艺术的不同发展脉络。包括：

1）民国"现代主义"艺术的发展脉络。其中，广东现代主义发展脉络以集中而突出的面貌呈现出来。系列展览包括广东美术馆近年来的相关主题展览（包括梁又铭、杨秋人、符罗飞、谭华牧等），《群珍荟萃——全国十大美术馆藏精品展》中广东美术馆的展览[7]，张光宇、廖冰兄、庞薰琹（包括决澜社）、刘海粟、常玉的展览也构成对这一脉络的整体呈现。此类展览呈现出以往研究与认知的种种缺陷，丰富了历史面

貌，特别有助于对民国艺术发展主脉的深入理解。⑧

2）徐悲鸿所代表与发挥重要影响的艺术发展脉络。由《中央美术学院美术馆藏北平艺专精品陈列（西画部分）》（中央美院美术馆，2012年）、《艺为人生——徐悲鸿的学生们艺术文献展》（劳动人民文化宫，2010年）、徐悲鸿、吴作人、吕斯百、孙宗慰、李宗津等人的个展构成。上述展览隐在构成一条脉络，展示出徐悲鸿及其弟子们在艺术风格、趣味、技术语言、主题等方面具共同点与差异性的创作、习作，使这一群体以相对完整的面目出现，并显示自民国阶段至新中国成立后的发展过程——学界及公众借此获得更为立体的视角以重新认知徐悲鸿的艺术理念与实验探索状况、教学理念及教学实践状况，以及所谓"写实"道路在不同资源、不同现实语境中可能表现、激发出来的形态，深入思考"写实"道路在中国现代艺术发展历史中面临的历史条件。

3）国统区左翼美术与延安木刻创作的脉络。包括王式廓、彦涵、力群⑨、野夫、孙常非、张漾兮、周令钊等画家。诸多展览集体呈现出民国时期革命美术的面貌。左翼及延安美术不仅与新中国成立后的美术创作具关联性，又构成与民国其他艺术发展脉络之间的参照关系（并在某些方面存在联系），同时，解放区与国统区革命美术创作间又存在差异——这一脉络在民国语境中的呈现，特别有助于对民国艺术发展脉络获得全面、深入的历史理解。

4）民国京津画坛传统派的发展脉络。以北京画院美术馆近年的系列展览为主体，包括齐白石、黄均、刘凌沧、徐燕孙、任率英等画家。京津画坛众多画家经历了民国到新中国成立后的历史转变，如何追寻、挖掘不同历史阶段潜在的连续脉络与转变因素，是完整理解中国现代艺术发展历史的关键视角。对这一脉络的重视与发现，为重新理解新中国国画改革、转变的历史过程提供了基础。

5）台湾现代美术发展脉络。以《美丽台湾——台湾近现代名家经典作品展（1911~2011）》（中国美术馆，2013年）为代表。作为民国美术整体发展中的特殊地域，中国台湾现代美术同时与中国大陆、日本产生内在关联，并可以作为认识中国现代艺术发展特征的有力构成部分与参照。此类展览无疑具有重要的学术价值。同时，不少台湾艺术家与大陆发生直接交互关系，可能在新的整体语境中获得不同的认识。

6）法国近代艺术的探索方向与发展脉络。中国现代艺术是在与西方艺术的碰撞中产生的，其中，近代法国与日本的艺术探索为最重要的借鉴资源。《米勒、库尔贝和法国自然主义：巴黎奥赛博物馆珍藏》（上海：中华艺术宫，2012年11月16日至2013年02月28日）呈现出法国19世纪后半期相对丰富的艺术探索面貌，为理解中国现代乃至当代艺术的历史条件与发展面向提供了新的、重要的参照视野与认知线索。此前，广东美术馆举办的展览《19世纪下半叶俄罗斯现实主义作品展》（2006年）与《浮游的前卫——中华独立美术协会与20世纪30年代广州、上海、东京的现代美术》（2007年11月19日~2008年1月6日），同样提供了开阔的理解视野，并与奥赛珍品展构成相互间的呼应关系。

上述展览所呈现的多样而丰富的历史发展脉络，扩展了关于民国艺术的历史视野，为认知提供了不可或缺的整体性基础。这一视角的打开，也为鉴藏与市场交易、评估提供了新的向度。在以个体艺术家

为线索的鉴藏方式外，以艺术群体、艺术的历史发展脉络为依据的鉴藏，恐怕更能体现市场价值。以往难以进行市场定位或知名度不高的艺术家作品，也可能因放置于某历史脉络中而获得重新定位，并影响其市场价值。

3. 更为开放的理解视野与"作品"观念

有关民国美术的部分展览显示出更为开放、灵活的艺术史理解与展示方式。一个新的趋势为，突破传统的"绘画"观念，自油画、国画、版画（木刻）等重要类别之外，将关注视野扩展至漫画、连环画、工艺美术（封面设计、家具设计）、摄影、著述、草图、手稿、与艺术实践相关的书信等领域及实践形态中。

如，张光宇的展览（百雅轩）呈现出漫画、动画、广告设计、书籍封面设计、插图、连环画、家具设计、摄影等丰富的实践形态。廖冰兄的展览着重于漫画。展览《不息的流动——上海美术专科学校建校100周年纪念展》（中华艺术宫，2012年），也包括上述多种实践形态，呈现出新的美专教育面貌；蒋兆和个展中早期封面设计、广告设计的呈现，则为更深刻地理解艺术家的艺术道路与资源提供了重要线索。《武器——彦涵革命战争时期艺术作品展》、《芳草长亭》等展览充分利用与艺术实践相关的多样的作品形态、历史文献与研究成果，呈现出新颖的视角。《武器》特别比较了新年画与传统年画的异同，呈现延安文艺创作与中国民间传统的联系；李叔同的展览则将对其作品的检测报告、鉴别过程作为展示内容，并由数年间留日学生自画像的展示勾勒出留日学生接受教育的整体性面貌与差异性来源，突破了极为有限的展示条件（仅有两幅李叔同作品）。

前述对沙飞摄影实践的开掘，使得民国摄影开始进入鉴藏者与研究者的视野，具有重要意义。沙飞、吴印咸等人的摄影实践，可以从多个角度进行解读，并对理解同时期的绘画实践起到重要参照意义。

部分展览从社会交往关系、艺术家间的交互影响状况入手，力求呈现更为丰富的历史空间与艺术创造"现场"。如《艺为人生——徐悲鸿的学生们艺术文献展》在创作、写生稿、素描、速写之外，以书信、教学总结报告、著述等形态的资料勾陈出这一群体在艺术取向、语言、审美趣味、教学方法等诸多层面的探索与认知状况，在呈现整体性的面貌的同时，又开放出艺术家之间的差异与更多的问题线索。《搜妙创真——松石斋藏陆俨少书画精品展》（北京画院美术馆，2013年）自艺术交往、艺术传承的角度呈现艺术家的创作面貌，并揭示出一个扩大的艺术交往空间。《苏立文与20世纪中国美术｜中国现代美术之路》（中国美术馆，国家近现代美术中心学术研究展，2012年），以苏立文先生的藏品（艺术作品、手稿、出版物）、书信（与艺术家的通信、相关事务的通信）、相关艺术活动的文献资料、著述（苏立文先生关于中国艺术的著述）、摄影（苏立文先生所拍摄的有关中国社会与中国艺术家的照片、苏立文先生及其家人的照片）、图片的形式组成。展览突破以往方式，由大量的文献、图片资料与少量作品组成，但却相当新颖地呈现出艺术史学者、历史亲历者的艺术交往与研究视野，以及有关艺术家及相关实践的诸种细节。展览令人思考，经由西方学者的"目光"，中国现代艺术可能获得怎样的新的理解向度。

上述多种艺术实践形态、实践领域的开掘，以及更为丰富的展示视角，无疑丰富了已有的艺术史视野与艺术理解，开拓了理解民国艺术发展面貌的空间与视角。由此，展览一方面体现了研究成果，同时也将对进一步的研究起到直接的推动作用，还将对鉴藏与市场发挥重要引导功能。在油画、国画等门类之外，漫画、摄影、工艺美术（封面设计、广告设计等）等形态都将逐步受到重视，并开始进入鉴藏与市场领域。草图、速写、文献、书信等形式的"艺术品"的鉴藏价值与市场价值将获得提升；艺术实践中的社会交往关系也将成为鉴藏与市场价值评估的重要线索。

三、

上述分析表明，近年涌现的有关民国艺术主题的展览，对于研究、鉴藏、市场价值评估与定位几个层面都将构成持续的推动力。

展览与研究本应形成互为推进的关系状态。研究为展览策划提供参照视野、认识基础与问题意识，对策展的主题、内容、展示方式产生影响。高质量的展览又可能为研究提供新的资料线索与认识线索，推动研究的深入程度与整体推进进程。较为成熟的展览策划会寻求在展览前期与后期阶段，研究工作的介入。目前国内较为普遍的方式，是在展览策划阶段引入专业学者参与主题、作品选择、展示方式等环节的设计，围绕展示作品设计主题性学术研讨会，并在会后出版专业论文集。由此，展览成为学术研究工作的重要组织方式与实践形态，并在某种意义上构成学术焦点、动态与发展趋向的引导力量。同时，学术交流成果不仅可以"呈现"展览的价值，还对进一步发现相关线索、推动相关主题、领域的艺术对象的认识与展示计划，构成积极的推动作用。上述展览已经显示出与研究紧张之间的交互关系，并将进一步发挥积极的参与、引导作用。

展览及展览所呈现的研究含量，还构成社会公众建立民国艺术认知的重要社会基础。民国艺术展览多在占据重要位置与权威性的高质量、国家级的展示机构举行，对社会公众起到熏陶、教育的作用，这也可视为培养潜在的艺术市场的"客户"群体。只有在社会公众层面实现一定程度的普及效果的基础之上，鉴藏群体才可能获得持续性的培养与"生长"。目前，对民国艺术的鉴藏还局限于非常小的范畴、尚未形成规模；大量声名较低的艺术家或某些艺术家某阶段的创作，因为认识能力的限制，没有获得应有的重视；因为缺乏对民国艺术整体发展脉络的理解、缺乏对某历史阶段在整体发展中的位置的理解，公众与鉴藏界处于较为初级的认知水平，无法对具体艺术家及特定作品形成真正意义的价值评判，更无论认知与鉴藏的系统性——这些构成民国艺术作为整体板块难以在市场中形成一定规模、获得相对统一而合理的价值评判的原因。展览所发挥的社会教育功能，将为鉴藏群体的发展形成土壤与气候。真正具鉴藏能力的群体之发展，需要对投资对象有相对充分、完整、深入的理解。而展览及研究理应成为鉴藏能力发展的重要依托。

在研究、展览、公众认知、市场拍卖、鉴藏这几个环节中，展览对于鉴藏与拍卖所具有的连接与构建功能，无疑需要经由相对长的时段才可能实现。但，相信有关民国艺术主题的规模性展览，一方面会

使对此领域的认识获得更为完整的历史定位，一方面将使认识走向深入、细化。在此基础上，个体艺术家及作品的定位都将更为准确。鉴藏的视角、方向、视野也将获得丰富、拓展，更加深入与系统化。有关民国艺术的整体市场价值定位，以及特定作品及艺术家的市场定位与价值评估，在此基础上也将走向更为合理的局面。

伴随展览的规模性出现，有关民国艺术的鉴藏状况也出现了新动向。即展览与收藏的"国家化"与"机构化"：中国美术馆、广东美术馆、中央美院美术馆等在很大程度上同步进行展示与收藏行为。最普遍的做法为，针对位置边缘或"无名"的艺术家，凭借展示机构的权威性与信誉，相对完整地搜集某艺术家全部作品，在进行公开展示的同时进行永久性收藏。这一状况或许将对民国艺术的民间鉴藏、市场流通状况与拍卖行情起到一定影响。

在更深的层面，对民国艺术认知的逐步成熟，以及由此而来的市场定位、价值评估的变化，还将对中国现当代艺术的整体市场位置产生影响。民国艺术的认知变化，牵涉对中国现当代艺术史发展的理解性理解的变化。民国艺术的深入认知与面貌开掘，将可能建构出理解当代艺术的新的线索与视野。在这一新的整体视野与认知情势下，阶段性的历史理解与定位必将发生"位移"与变化，包括对新中国成立后、改革开放后至今的中国当代艺术实践的重新理解。由此，经历了民国与新中国成立后历史过程的艺术家的整体位置及其不同历史阶段的实践及作品价值，都将获得新的定位。这样的关联也会潜在变动观看中国当代艺术的视野，并经由民国艺术的"发现"钩沉出不同的历史发展脉络来"校正"目前的观察。这些因素或许会在某种有限的程度上影响目前国内及国际艺术市场对于中国当代艺术的价值判断与定位。

莫艾

首都师范大学美术学院副教授

（文章缩减版以《展览、鉴藏与市场发展——论民国艺术主题展览的市场推动作用》为题目，发表于 2014 年第 7 期《美术观察》）

注释：

① 炎黄美术馆的"中国现代美术奠基人系列"展览包括：《徐悲鸿大型艺术展》（2009 年），《颜文樑大型艺术展》（2010 年），《刘海粟大型艺术展》（2011 年），《庞薰琹大型艺术展》（2012 年），《吕斯百大型艺术展》（2012 年）。

② 中央美院美术馆：《从延安到北京——王式廓百年纪念展》（2011 年）、《武器——彦涵革命战争时期艺术作品展》（2012 年），《凝固的激情·李宗津艺术回顾展》（2011 年），《芳草长亭：李叔同油画珍品研究展》（2013 年）。

③ 中国美术馆：《百年雄才——黎雄才艺术回顾展》（2012 年），《山月丹青——纪念关山月诞辰 100 周

年艺术展》(2012年),《求其在我——孙宗慰百年绘画展》(2012年),《抱朴自然——秦宣夫艺术展》(2013年),《刀笔利痕——孙常非木刻展》(2012年),《路漫漫兮,荡漾兮——张漾兮百年艺术展》(2012年),《任率英百年回眸暨捐赠作品展》(2011年),《中国美术馆藏韩乐然作品展》(2011年),周令钊艺术展(2011年)。

④ 北京画院美术馆:齐白石系列常年陈列展,《老竞天成——黄均书画作品展》(2011年),《庄丽正雅——刘凌沧工笔画精品回顾展》(2010年),《华彩妍秀——著名人物画家徐燕孙先生精品展》(2010年),《尽写苍生——蒋兆和绘画艺术发现展》(2012年),《造化天工——吴作人写生作品展》(2009年)。

⑤《张光宇艺术回顾展》(798百雅轩艺术中心,2012年)。《冰魂雪魄——廖冰兄艺术回顾暨捐赠作品展》(中国美术馆,2011年)。

⑥ 广东美术馆:《铁马野风——野夫的木刻艺术》(2010年),《梁又铭艺术回顾展——纪念抗战胜利65周年特展》(2010年),《羁绊的激情——杨秋人艺术回顾展》(2011年),《追寻沙飞足迹——纪念沙飞诞辰百年摄影作品及文献巡展》(2011年)。

⑦ 中国美术馆举办,呈现了梁锡鸿、赵兽、谭华牧、符罗飞、关良等画家的作品。

⑧ 中华艺术宫另一大型展览《海上生明月——中国近现代美术之源》(2012年10月起长期陈列)也呈现出丰富的民国美术发展脉络。

⑨ 中央美院美术馆《武器》之外,还有《中国美术馆藏彦涵版画特展》(中国美术馆,2011年12月31日至2012年01月10日)。《中国美术馆藏力群版画特展》(中国美术馆,2012年)。

当代北京本土画廊发展现状调查
——以长征空间为例

辛宇

 北京长征空间于 2002 年在北京 798 艺术区建立，它位于朝阳区酒仙桥路 4 号第七九八厂北区 3 号平房，占地面积达 2500 平方米。该空间设有 A 空间、B 空间及长征收藏馆。[1]它是一家成立时间较早，关注现当代艺术，代理国内中青年艺术家为主，以西方画廊模式为经营立足国际视野的高端本土画廊。该画廊目前签约艺术家 25 位，其中代理艺术家 18 位，合作艺术家 7 位。作为中国本土画廊，它力图打造中国当代艺术的国际核心阵地。

 长征空间最主要的一个长期特色项目便是"长征计划"项目。长征计划包含重走长征路艺术实践、长征艺术基金会、长征驻地创作计划等业务。艺术空间建立之后，依旧继续推行长征计划。长征艺术基金用于资助实验策展与艺术、民间性艺术、民间性艺术家的发展[2]。长征计划出版物则与长征空间代理的艺术家相结合，进行编辑、出版发行了一批与中国现当代艺术有关的著作，注重对于美术史的学术梳理与补充。

一、

 从画廊团队看，长征空间目前核心员工不到 10 人，其创办人卢杰为福建人，现在常年旅居美国。1988 年毕业于中国美术学院国画系，此时正逢 85 艺术新潮，卢杰努力学习英语，毕业后参与上海美术出版社编辑工作并大量接触西方现当代艺术的一手资料，结交了一批艺术市场的人脉，之后在 1992 年协助瑞士经纪人文少励（Manfred Schoeni）在香港开办了少励画廊，他们发掘并推广了如今炙手可热的中国当代艺术家方力钧、岳敏君、曾梵志等人[3]。1995 年卢杰辞职，并远离艺术圈，环游世界旅行。之后于 1998 年去英国伦敦大学哥德斯密思学院攻读艺术策展与管理硕士专业。"长征计划"便是此时他多达 90 页的毕业论文。他在画廊创立之前，便关注国际展览并参与多次重要展览的策划，具有较高的艺术专业素养与商学思维，留学英国的经历锻炼了他的语言能力，同时开拓了国际视野。卢杰对画廊的定位及其发展方向具有很大的决策作用。先有了长征计划项目，后有了二万五千里文化传播中心在 798 艺术区不到 250 平方米由老房子成立的艺术空间，即今天面积达到 2000 多平方米的长征艺术空间。卢杰本人也希望打造一支去"中国"标签化的国际型画廊团队，其经营理念与经营模式一直向国际高端画廊看齐。其员工通常至少会双语，具有留学经历或者较高的专业素养，其中不乏来自港澳台的员工。长征空间的内部实行制度化管理，形成了一支高素质的团队。

 除了画廊负责人卢杰，该画廊还设置了空间总监、画廊经理、媒体公关、前台服务等职位，并聘请金融相关专业人才担任财务总管，大多职位对员工素质要求较高。在具体的分工方面，长征空间又分为

海外总监与国内总监（包括港澳台）为主的两个团队，目前，海外总监以2011年从英国伦敦留学归国加入长征空间的梁中蓝为主要负责人，她率领一支团队，全程负责海外的组织参展、策划、执行、销售、后续跟踪与反馈等工作。国内总监以李欣格为主要负责人。在整个画廊的活动与策划中，都按照制度化的方式进行，所有事项的进出从上到下必须进行层层把关。

作为一级市场重要力量的画廊，长征空间在画廊人员的选择上与二级市场进行了互动。例如，目前长征空间画廊总监李欣格，在长征空间之前曾在罗芙奥（香港）拍卖行担任高职多年。李欣格不仅精通多国语言，熟悉相关业务，较为了解港澳台艺术市场环境，而且先前积累了一定的客户资源。这为画廊的发展直接带来收藏群体。而长征空间自己培养的团队人员，也受到了拍卖行的认可，对外输送了一些人才，如目前就职于佳士得（上海）拍卖行现代艺术板块市场专家之一的李丹青，之前便在长征空间长期任职。可见，长征空间的画廊团队在培养业界人才的同时，也为业界输送了一些人才。

作为本土画廊的长征空间，在培养人才方面是向着国际画廊的模式靠齐。相比国内的其他本土画廊，如荣宝斋、汲古阁在员工选聘上具有不同的倾向，即其他本土画廊更愿意选择熟悉中国传统绘画及本土艺术市场业务的员工。同时，所有本土画廊相似的特征是团队成员以中国人为主，很少有外国人参与。相比国际画廊，如佩斯北京、香格纳画廊，国际画廊在团队成员上除了外籍专家更多一些，其他方面具有相似之处。这与长征空间定位于国际画廊的模式有关。

从艺术家合作机制上看，卢杰作为长征空间的创办人，也肩负发现与挖掘艺术家、推广艺术家的职责。长征空间认为独家代理艺术家是一种画廊品质的保证，并在发现艺术家的过程中比喻为"联姻"关系，画廊经理与艺术家具有一种"婚姻"一样的关系，在满足画廊定位的同时，尊重艺术家自身风格的选择与发展。同时，也希望艺术家能够尊重画廊，信任画廊。

长征空间目前代理艺术家18位，合作艺术家7位[4]。相比其他国内外画廊，长征空间代理与合作的艺术家并不多。合作艺术家并非都是知名艺术家，长征空间在挖掘一批青年艺术家的时候，也会首先选择合作艺术家，以考验青年艺术家在艺术市场长期发展的潜力。根据抽取长征空间22个艺术家（包括代理和合作）的有效样本，进行了数据统计，所得结果如下：

通过图1可知，长征空间艺术家年龄构成较为全面，既有30后、40后的艺术家，这一批主要来自长征计划中发现的民间艺术家，也有70后、80后的一批青年艺术家；而这一批以60后为主的艺术家便是当今中国现代艺术中的中坚力量。如展望、喻红、邱志杰等。

通过图2可知，长征空间代理艺术家中毕业于国内专业院校的艺术家占到了68%，可见看重专业学院出身。另外也重视来自国内普通高校和国外学历的艺术家。无专业学历背景出身的艺术家也占到了14%，是因为长征空间推出的"长征计划"的影响。它代理一批非艺术专业出身的民众成为艺术家。

通过图3可知，长征空间代理艺术家出生地域大部分来自本土，也关注到了港澳台的一些艺术家，如来自台湾的陈界仁。但是依旧主推中国本土的现当代艺术家。与其他国际画廊不同的是并没有签约大量外国艺术家，而与本土画廊不同的是，长征空间签订的艺术家都是现当代的，没有传统的艺术家。

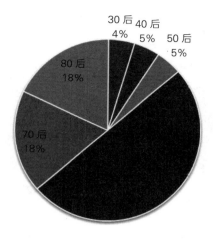

图 1 长征空间代理艺术家年龄构成

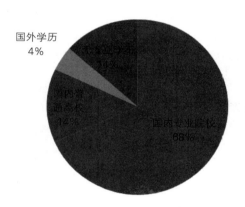

图 2 长征空间代理艺术家学历情况

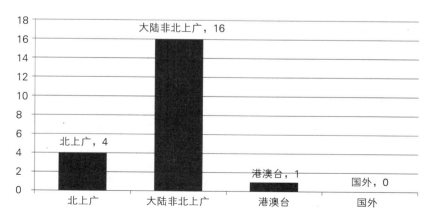

图 3 长征空间代理艺术家出生地域

综上，长征空间作为一家本土画廊在代理艺术家方面，一直坚持代理、合作、培养国内的现当代艺术家，类别包括中国画、油画、版画、多媒体、综合材料、装置艺术等。其代理的艺术家主要来自三类：第一类是国内相对已经成熟的现当代中青年艺术家，以60后、70后为主，大多来自国内外学院派，如邱志杰、展望、汪建伟、喻红、朱昱、刘韡、徐震等；第二类代理国内青年艺术家，以80后为主，目前还没有涉及90后，大多来自国内专业美术院校，其中以中央美术学院、中国美术学院、四川美术学院为主，如陈杰、陈秋林等；第三类也是长征空间自身较为独特的一类，通过"长征计划"发现并签约的几位来自民间的普通艺术家，他们之前或是普通的工人、或是田野的农民，按照卢杰的理解是"我们想告诉艺术界，当代民间有一种非常乡土、与民间结合的当代力量，有自成一体的视觉创造性"，如郭凤怡、李天炳等。在资金方式上，一般采取年薪制度或比例分成的方式。合作与代理画家的市场销售价位少在千元，多达上百万，而以几万到几十万的艺术作品为主推力量。

由此可见，长征空间相比国内其他本土画廊，如百雅轩、杏坛美术馆，它并没有去代理国内画院、美协、美院体制下的延续传统中国画的艺术家，而是代理与国际画廊一致的具有更受西方现当代艺术思潮影响的中国本土艺术家。相比国际画廊，如佩斯画廊、香格纳画廊，长征空间反而立足本土，并没有去签约如达明·赫斯特、大卫·霍克尼这样的一批在西方炙手可热的艺术家。同时还通过"长征计划"和长征艺术基金发现一批散落在民间的具有现当代艺术潜质的普通民众作为艺术家。当然，长征空间无法签约国外高端的现当代艺术家可能与自身代理条件受限有关。

从画廊的展览上看，长征空间除了利用自身的展示空间外，也积极地参与到国内外各大美术馆、画廊、艺术机构的展览推广艺术家。近三年看，长征空间总共策划了29场展览，其中以北京画廊的实体空间作为展览的不超过10场，而其余的展览立足海内外。主要以代理或者合作艺术家的个展为主，也兼有多个艺术家群展。在国内参与的其他展览有中国美术馆、上海外滩美术馆、今日美术馆、深圳华侨城等，主要以北上广的艺术机构为主。国际上，参与的有伦敦白教堂美术馆、卡内基美术馆、美国纽约古根海姆美术馆等，主打老牌欧洲艺术国家与现代艺术大国的美国，并关注到了日本、韩国等亚洲国家。长征空间积极参与国内外高端艺术展览，在推广艺术家的同时，也促进了画廊品牌在国际上地树立。

长征空间注重自身代理艺术家参展。不仅通过自身的艺术空间进行策展，也将艺术家选送到海内外参展，这些展览包括美术馆、博物馆、艺博会等。通过笔者对22个艺术家目前所得参展经历，得出以下统计：

通过图4、图5可知，长征空间在代理艺术家方面很注重艺术家的参展经历，可以说是高频率、高密度的参展。长征空间结合自身艺术空间，并多与国内外各大美术馆、艺术机构合作，为艺术家举办个展，协助艺术家参与群展。较为成熟的艺术家的个展在10～20场为主，而年轻艺术家的个展也至少有5场左右。群展方面，已经成熟的艺术家参展多达30场。该画廊的主要艺术家，如展望、郭凤怡等，每年都会至少举办一次个展，参加2～3个群展。

此外，由于画廊负责人对于艺术策展颇有心得。除了自己亲自参与画廊的策展，也会邀请当代艺术

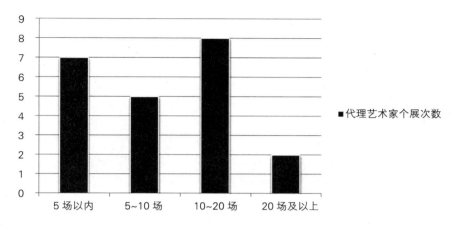

图 4 长征空间代理艺术家平均每人个展次数

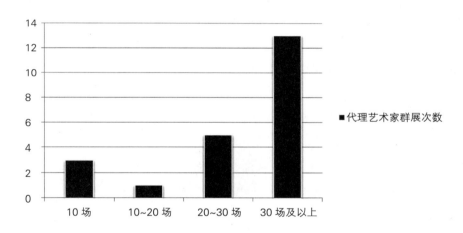

图 5 长征空间代理艺术家平均每人参加群展次数

界的学院策展人参与到画廊的策展中，如皮力。同时，也会遵从艺术家的建议，在一些展览中让艺术家自己策展。如徐震的没顶公司团队。长征空间在国内除了运营自身的网站空间，也与时俱进，运营了微信公共号、新浪微博等，同时与雅昌艺术、99艺术网、ARTLINK 等也有媒体合作，纸媒方面也与《芭莎艺术》、《艺术财经》等专业杂志有联系。通过全方位的艺术媒体进行宣传。

近三年，长征计划最受到关注的艺术家便是郭凤怡。郭凤怡并没受过专业的美术教育，作为一名工人妇女运用自身的有限知识，借用宣纸水墨，被长征空间包装成一位"具有涵括了人体、神经系统、易经、历史、生物、天文、地理等，从时间和空间双重层面向我们展现出属于她个人的世界观"代表中国特色的当代艺术家。虽然郭凤怡离世多年，长征空间依旧每年为郭凤怡举办一次个展，2013年，郭凤怡成为威尼斯双年展主题展参展的两位中国艺术家之一。2014年在长征空间为郭凤怡举办了"山水相"个展。

一方面，长征空间认为，以郭凤怡这样的艺术家，代表了反抗当代精英艺术下的，不受西方影响的中国当代艺术，另一方面，部分学者、艺术家、藏家认为郭凤怡是一个长征空间运作下的"被剥削者"和"被绑架者"，西安美术学院教授彭德曾公开发表文章指责"郭凤怡被请进威尼斯双年展主题展，无异于嘲弄中国当代艺术"。⑤因此郭凤怡成了当代很受争议的艺术家，同时受到国际藏家的瞩目，在艺术市场不胫而走。

不管是出于商业利益，还是为了发现并继承民间艺术，长征空间在这个项目上成了艺术市场和当代中国美术史中不可或缺的一个重要影响力。这也是其他国内外大多数画廊没有涉及的一个领域。不过"长征计划"在近三年，活动与项目没有之前频繁。

二、

从藏家群体看，长征空间虽然属于本土画廊，但是其代理以现当代概念艺术为主的艺术家及其作品，受到西方藏家的喜爱。一方面，虽然长征空间位于798艺术区，每年的房租费用高达上百万，在人流攒动的艺术区，长征空间的藏家群体却一直坚持以国际专业藏家为主，主打高端藏家，并对相应的藏家群体定期回访。通过每次的艺术博览会、国际展览的参与发现新的国际藏家。

近三年，受到中国艺术市场的发展以及整个世界经济的衰微地影响。长征空间将目光从以国际藏家为主转变为国内外同步进行。一方面，巩固原有的国际藏家，维持好已有的客户关系；另一方面，也大力培养新的藏家，注意结识新兴的年轻藏家群体。从国际上看，许多收藏现当代艺术的国际藏家与长征空间有着往来。法国藏家夫妇 Dominique Levy 与其妻子 Dominique Levy 便是他们重要的客户之一。该藏家夫妇在2005年接触中国当代艺术后，便将收藏重心转向了对中国当代艺术，并为此成立了一个DSL收藏机构。通过北京的长征空间、北京公社，他们收藏了许多中国艺术家的作品，而这些画廊也成为他们出售其部分藏品的途径。他们每年会交换约15%左右的藏品，以便收藏更多的当代艺术家的作品，而交换的途径便是通过这些画廊。⑥对于国内藏家，长征空间也在努力培养新兴藏家群体，开拓新的客户。例如，作为新一代藏家群体代表乐拉，与长征空间有着很好的关系。2014年1月她在长征空间买下了第一件在作品来自汪建伟的《物》，2014年4月，她观看了长征空间举办的个展"广场"，并收藏了张慧作品《意外》。相比拍卖行，她更倾向画廊，尤其是长征空间这样的画廊，她认为一方面，她还没有形成自己的收藏体系，一级市场价格相对比较容易接受，可以通过一级市场不断地学习，丰富自己的同时，也能最终确定自己的方向；另一方面，认为像长征空间这样的画廊会坚持自己的学术品位，学习当代艺术方面，跟画廊打交道，可以跟着画廊学到很多东西。与此相同还有青年藏家昆仑对汪建伟作品的收藏。在长征空间对艺术家的介绍与引领中，昆仑对汪建伟有了基本的认识，并加入到了相应的收藏队伍中。

从画廊及其作品推广上看，艺术博览会成了长征空间最为主要的推广方式。每年的国际高端博览会长征空间基本都会参与。从近三年来看，2013年长征空间参加了四场博览会，分别是巴塞尔艺术博览会：迈阿密海滩、中国台北国际艺术博览会、伦敦弗里兹艺术博览会、巴塞尔艺术展。2014年参加了迈阿密

海滩巴塞尔艺术展、中国上海廿一当代艺术博览会、巴塞尔艺术展、中国香港巴塞尔艺术博览会；2015年参加艺术北京博览会、香港巴塞尔艺术博览会等。高密集的参与国内外重要的艺术博览会成了长征空间的必备业务，其中，门槛之高的瑞士巴塞尔艺博会能够让长征空间第一次申请就能参加，并持续不间断地参加了5年，从侧面说明了画廊实力。

从艺博会的销售情况看，长征空间依旧盈利可观。根据2015年香港巴塞尔的报道，长征空间呈现了9位艺术家的十几件艺术作品最终成交额超过7成。预估成交额在百万元。一直立足高端市场，放眼国际的长征空间也借此机会认识了来自港澳台的新的藏家。虽然长征空间是一个本土画廊，但是其一直国际化的经营模式，使得画廊的整体盈利集中在"保质保量"中，即提供高质量的稳定数量的高端艺术品。在2015年的艺术北京，长征空间也销售胡向前的影像、展望的雕塑等作品，当晚仅展望的雕塑作品成交价为30万元。根据长征空间参加展览的租金看，长征空间选择的是当代艺术展区B区，该展位36平方米大约为9万元，因此，长征空间参展成本可能在10万元左右。结合所销售的情况，可见，基本实现盈利。而在2015年，长征空间将继续参加美国纽约弗里兹博览会等博览会。

三、

长征空间作为北京画廊业界本土画廊的翘楚，可为国内的本土画廊提供一些启示与借鉴。一方面，从画廊精简的团队人员来看，该团队核心成员普遍具有较高学历、会多国语言、有丰富的从业经验等，使得整个长征空间的团队"以少胜多"、"均有所长"。能够发挥很大的成员优势；另一方面，重视代理的艺术家与藏家关系的经营，对于艺术家的培养是精英式的，对于藏家关系的维护是持续而专业的。在保证艺术家、藏家的根本利益的同时方能促进画廊的发展。此外，"长征计划"项目的推动与发展，也为长征空间在国内外树立了口碑与名气。

当然，画廊较多的依赖高端藏家市场是利也是弊，这使得画廊承担了较大的风险，毕竟国内外的高端藏家数量与购买实力有限，在面对全球画廊的激烈竞争中，一个固定合作的高端藏家的消失，会可能对画廊造成很大的冲击，这也将促使该类型画廊努力寻找新的下家并学会自身定位的调整。同时，在798艺术区乃至世界，整个同行的竞争是如此激烈，作为一个中国本土画廊要想立足于西方体制下的画廊业界，与高古轩画廊、佩斯画廊、香格纳画廊等国际知名画廊并肩，"僧多粥少"的局面必将持续，本土画廊并要为此付出更多的代价，争取更大的话语权。而立足国际的定位使得画廊的运营成本也是相对国内其他本土画廊高很多。这或许也是长征空间如此花大精力参加国内外艺博会、双年展、艺术节的原因之一。同时，也是长征空间在时隔5年后重新参加"艺术北京"的原因之一。其目的可能是努力发现本土的新兴藏家，扩大自己的客户数量。

纵观长征空间，该画廊虽然立足本土，却坚持打造成代表中国当代艺术的国际画廊。相比较北京本土画廊，如琉璃厂街区画廊，长征空间定位却是西方理念下的国际画廊模式。但与国际画廊比较，整个团队却以中国人为主，且主推中国当代艺术家，甚至是民间具有当代艺术性质的艺术家，因此，在强大

的西方国际画廊竞争中，又具有一定的中国特色。然而，随着国际画廊以及港澳台等画廊在北京地区的不断深入，以代理中国当代艺术家模式的长征空间优势日益锐减，使得该类型画廊出现了同质化现象，如同属于798艺术区的索卡艺术中心、亚洲当代艺术中心均以推广中国现当代艺术家为主力军。此外，鉴于中国艺术家的特色代理体制，部分成熟的艺术家很难维持独家代理的形式，如展望、徐震——没顶公司，因此该画廊推出的成功艺术家必须与诸多画廊共同分享，从而失去了自身的特色。反而是"长征计划"中出现的艺术家，更能够让长征空间进行坚守。另外，受到二级市场拍卖行的冲击，一批当代艺术家在市场较为成熟以后，更愿意选择走拍卖行成就高价。这也使得长征空间在艺术家代理方面流失了一部分好的艺术家和好的艺术作品。

长征空间，作为北京乃至国内较为成功的本土画廊具有重要的代表性及现实意义。其生存状态能为国内的画廊提供一定的参考与借鉴。同时，基于该画廊的一些特殊性，也对当代北京本土画廊的发展提供一定的启示。长征空间能否成为北京乃至中国画廊的有效典范，与外资画廊共同促进中国一级艺术市场的良性发展，还需要时间的商榷。

<div style="text-align:right">

辛宇

首都师范大学美术学院2014级硕士研究生

</div>

注释：

① 黄寺. 长征空间——以长征的方式面对艺术史. 当代艺术与投资，2007（1）：48.
② 根据"长征计划"的解释，这里的民间艺术并非是通俗意义上讲的民间艺术，而是当代艺术中对抗精英群体的普通大众创作的当代艺术。
③ 常旭阳. 一个理想主义者的商业模式——长征空间. 艺术与投资，2010（12）：72.
④ 这里的代理是指长征空间能够对艺术家进行全权代理，而合作属于多方代理机制，该画廊并没有全权长期代理的资质，合作艺术家经过培养是有可能转化为代理艺术家的。
⑤ 彭德. 质疑郭凤怡. 中国文化报，2013（7）.
⑥ 罗书银. Dominique Levy：基于全球化网络平台 收藏推广中国当代艺术 [EB/OL]. http://gallery.artron.net/20141124/n680009_2.html.

北京台资画廊发展现状调查研究
——以索卡艺术中心为例

辛宇

台湾地区艺术市场发展相对大陆较早。台湾的画廊市场早在 20 世纪 70 年代已经起步[①]，最初是以经营传统文房用具与美术作品兼具的美术商店为主。随着台湾经济在 20 世纪 90 年代不断繁荣，台湾艺术市场得到空前发展，涌现出一批具有西方画廊经营模式的台湾画廊，如亚洲艺术中心、帝门艺术中心、大未来画廊、索卡艺术中心等。与此同时，台湾的画廊规模从原有约 50 家急速发展为 200 多家。但是，随着全球金融危机以及台湾本地市场泡沫的影响，20 世纪末到 21 世纪初的台湾画廊一度受到重创。作为海岛的台湾，其艺术市场的消费能力与抗压能力有限，同时又受到经济不景气、西方画廊体系的冲撞及西方收藏喜好的左右，自 2000 年后，台湾的画廊开始将目光放向全球，在中国、新加坡、马来西亚等地区成立画廊分支，开拓市场。

一、

北京索卡艺术中心（以下简称索卡）是最早入驻北京的台资画廊，2001 年在北京设立画廊空间。2007～2009 年间，受大陆经济平稳发展以及北京"奥运"热的影响，不少台湾的画廊入驻北京，如大未来画廊、亚洲艺术中心、新时代画廊、观想艺术等均在 2007 年进军北京，现代画廊于 2008 年在北京设立铸造美术馆，帝门艺术中心也在 2009 年入驻北京。总体看来，台湾画廊入驻北京时间不长，大多不到十年。2010 年以后，中国经济发展放缓，艺术市场整体进入调整期，鲜有新的台湾画廊涌入，同时，原有的一些台资画廊因外在环境与自身经营等方面发生变化而做出相应改变。如索卡艺术中心迁址、帝门艺术中心负责人陈绫蕙去世导致画廊关闭、大未来画廊两位主要负责人进行分家，创立了两个画廊空间。

索卡艺术中心是台湾成立较早的画廊之一，由台湾商人萧富元创立于 1992 年。2001 年，索卡艺术中心正式进驻北京，经历秀水使馆区、北新桥场地后于 2010 年搬迁至朝阳区酒仙桥路 2 号 798 艺术区，经营面积达到了 1000 平方米。798 艺术区的行业聚集吸引了索卡艺术中心最终落户。同样入驻 798 艺术区的画廊，还有亚洲艺术中心、帝门艺术中心等。此外，台湾老牌画廊大未来林舍画廊、大未来耿画廊均选择在雍和艺术区开设。萧富元成为北京地区最早开办台资画廊的人，索卡也成为北京地区入驻最早的台资画廊。索卡艺术中心立足经营亚洲当代艺术为主，尤其是对亚洲油画艺术的代理与推广。现在索卡艺术中心代理或收购作品自海内外的艺术家将近 300 人。索卡艺术中心除在北京设立分支机构，目前在台湾的台北市和台南市均设有画廊空间。

索卡艺术中心的管理与经营队伍相对精简。其总负责人萧富元在其中发挥较大作用。1992 年索卡画廊在台南成立，不久萧富元就将大陆艺术家作品引入台湾，他也是台湾到大陆开设画廊的第一人。在

图 1　索卡艺术中心在北京 798 艺术区正门（摄/辛宇）

他的主持下，索卡一度扩张到中国台湾、中国北京、中国上海、韩国首尔等地，现在的索卡艺术中心仅剩北京、台北、台南三个地点。萧富元之所以入驻大陆，是因为对整个亚洲艺术的关注，一方面，在 2001 年，台湾整个经济环境欠佳，因 1997 年亚洲金融风暴，1999 年台湾"9·21 大地震"和台湾政党独立等诸多原因，造成整个艺术市场较为萧条。另一方面，从 1992 年开始，萧富元作为经纪人开始代理大陆的艺术家，一直往返海峡两岸，当时中国大陆很少有画廊，所以中国大陆这块市场尚待开拓。[2]萧富元也是在台湾最早一批进行大陆艺术家及作品引进与推广的画廊之一。索卡希望做出"亚洲当代艺术"的概念，之所以选择北京并且坚持在北京做分支画廊空间，是因为其主要立足点在中国[3]。随着全球化进程的不断深入与亚洲经济地发展，尤其是作为亚洲经济大国的中国蕴含了无限的商机。同时，中国的艺术市场与收藏群体还没有完全被开发出来。实际上，看重大陆强大的商机，对大陆的艺术市场具有吸引力的台资画廊并非萧富元和他的画廊。由林天民、耿桂英成立的大未来画廊；由李敦朗成立，其子李宜霖接手的亚洲艺术中心；由已经去世的陈绫蕙创立的帝门艺术中心等台湾老画廊相继入驻北京，他们均在不同的场合或媒体表达过相似的看法。

北京索卡艺术中心除董事长萧富元以外，其他员工数量较少，目前北京索卡艺术中心员工规模为 5～10 人。相比其他台资画廊，如亚洲艺术中心 10～20 人的规模，索卡员工规模较小。因此一个艺术总监常要身兼数职，如索卡现任艺术总监孙艺玮，不仅要负责画廊空间日常打理工作，也身兼策展人、艺术顾问、客户公关等要职。外语能力、科班出身等较好的自身条件让她能够较好的胜任多职。除了空间拥有的策展人以外，还聘请了中国本土的中青年优秀学者担任策展人，如夏可君等，索卡表示将在今后的展览中邀请更加知名的国内外专业策展人参与策展。索卡在人才选用与培养上也具有独到的眼光，现任中艺博文化传播有限公司总监并兼任 CIGE 执行董事的王一涵曾经在 1999 年至 2002 年担任北京索卡艺术中心总经理及艺术总监。

二、

北京索卡艺术中心与台湾本地的主要机构形成联动，业务涉及近 300 名海内外艺术家[4]。其合作的主要方式是有代理、代销、寄售三种方式。代理，是画廊的基本合作方式，索卡的代理制采用比例分成，分为独家代理与多家代理。索卡艺术中心与其他代理中国当代艺术家的画廊一样，代理了一批当今艺术市场上火热的艺术家，如尚扬、徐冰、蔡国强、冷军等，同时，索卡也关注和培养中青年艺术家，如刘

野、张洹、季大纯、曾健勇、王光乐等。索卡也独家代理艺术家,这些艺术家从台湾的索卡合作至今,虽然索卡独家代理的艺术家很少,却很稳定。其中最为成功的案例是艺术家洪凌。索卡与洪凌有长达15年的合作,如今洪凌已经成为大陆与港台地区收藏家追逐的成熟艺术家,作品价格从最初的千、万元级别,成了几十万甚至几百万的价位。代销,主要来自萧富元自身的购藏,萧富元自己早年积攒了一批艺术家作品,并在拍卖行表现活跃,他建立了较为完善的中国现当代艺术家作品收藏体系。寄售主要来自萧富元的朋友、藏家、客户的作品,索卡通常通过收取相应的寄售佣金获得收入。以这种方式进行合作的艺术家,包括知名的海内外艺术家,如颜文樑、徐悲鸿、吴冠中、朱德群、赵无极、安迪·沃霍尔、草间弥生等。值得注意的是,索卡代理的艺术家的年龄、学历、层次不一,但主要以亚洲现当代艺术家为主,将艺术家按照美术史的地位分为经典和当代两个板块。据索卡工作人员介绍,他们发掘艺术家的主要方式是通过艺术院校、艺术展览和艺术家工作室。此外,索卡艺术中心与北京地区的部分拍卖行业有着密切的合作关系。如2014年《梳理一:重启中国当代艺术》的开幕式上就出现了华辰拍卖有限公司董事长甘学军的身影,与此同时,索卡独家代理的艺术家在拍卖市场表现也十分活跃。如洪凌2006年创作的《故园》在北京华辰拍卖有限公司2015春季艺术品拍卖会以132.2万元价格成交,这离不开索卡艺术中心对自身代理艺术家的努力推广。

　　索卡在代理艺术家有一个倾向性——那就是主要以代理油画作品为主。萧富元初来北京便对当地的艺术市场做过调研,中央美术学院的赵力为他的画廊选址与定位提供了有益的建议。与此同时,萧富元亲自考察了红门画廊、四合院画廊等,对当地画廊的整体情况有所了解。当时得到的结论是,中国没有油画市场,只有一些外国人在中国购买油画作品。由此,萧富元发现了这个挑战与商机并存的油画市场,中国藏家对油画艺术的认可度不高、购买力不强以及整个中国油画艺术家培养的不足等方面均使得中国高端油画市场具有很多商机可以挖掘,借此或许能够找到切入点,做一家推广亚洲当代油画艺术的画廊。因此,他在画廊作品代理方面主要以油画类为主,同时经营门类有中国画、版画、雕塑、多媒体与装置等中国现当代艺术。索卡自成立以来,对中国经典油画做了大量的研究、整理及收藏工作。强调通过对学术价值的注重与对艺术史的梳理,代理从第一代艺术家李铁夫、林风眠、颜文樑、徐悲鸿等美术史上具有名望的近现代艺术家作品到致力于发掘、推广有潜力的当代艺术家。

　　相比其他的画廊,北京索卡在推广艺术家及作品方面更加关注画廊自身空间的运营。由于索卡现有三个画廊空间,因此它将主要的精力放在了画廊空间的展览上面。如2015年,台北、台南索卡共推出了10个展览、北京索卡推出了4个展览。这三个展览分别

图2 《大竞技场——席世斌个展》展览现场(摄/辛宇)

是 2014 年 12 月至 2015 年 1 月的艺术家群展《人间滋味》，2015 年 3 月至 2015 年 4 月的艺术家个展《大竞技场——席世斌个展》，2015 年 5 月至 2015 年 6 月艺术家群展《梳理二：寻找"东方印"》，2015 年 7 月至 2015 年 8 月艺术家个展《意识图景：赵博个展》。北京索卡与台北、台南的索卡一脉相承，强调对于美术史的学术梳理，因此在策划展览时常与美术史相结合。同时，索卡也会参加国内外的艺术博览会，如 2015 年的艺术北京、2014 年内的 ART021 上海现代艺术博览会等，索卡也成了最早在北京参加艺博会的台资画廊之一。此外，索卡也为代理的艺术家策划展览、发行画册以及进行媒体推广等。在推广过程中运用的媒体有自身画廊网站、艺术网站、微博、微信、平面媒体、学术著作等。值得注意的是，萧富元自身对于学术的梳理与追求，也促使他在近三年开始策划并举办个人藏品展，如 2014 年 4 月 19 日开幕的《梳理一：重启中国当代艺术》，选取了林风眠、赵春翔、吴冠中、丁雄泉、朱德群、赵无极、刘国松等美术史上著名的艺术家作品，获得了界内的好评。2015 年 5 月又推出了《梳理二：寻找"东方印"》，这次借由美术史上的成功艺术家，推出画廊自身推广的青年艺术家作品。

三、

"西进大陆"成为台湾画廊近十年的主流趋势。受到台湾经济发展有限、台湾本土艺术家及消费市场有限、大陆经济发展迅速、艺术市场购买需求不断扩大等方面的影响。台湾诸多的成熟画廊不断挺近大陆。这些画廊从原有的关注本土画家到对大陆画家的大范围关注与代理，从侧重对传统艺术的关注到 2000 年以后对现当代艺术的不断涉及。台湾画廊一直将大陆看做一个炙手可热的金钱热土。近三年，受到大陆经济发展放缓、国家政策调整、"台湾经济"有所好转等方面的影响，台湾不少画廊又开始关注到台湾本土青年艺术家的发展，并选择重新推广一些台湾本土的艺术家。如索卡艺术中心在 2014 年 8 月举办了《同构·对"画"——两岸青年艺术家作品交流展》。这不仅仅促进了两岸青年艺术家的交流与合作，也具有重要的政治、文化意义。一个台资画廊，能够通过艺术展览来促进两岸青年艺术家的推广与交流，难能可贵。

正如其他来自台湾的画廊一样，索卡针对收藏群体除了挖掘大陆本土的新兴藏家之外，自身也拥有一批固定的台湾地区藏家。因此，相对于大陆本土的画廊，台资画廊在收藏群体方面具有一定的优势。索卡艺术中心画廊藏家群体以专业藏家、国际藏家与国际机构为主。一般作品销售价位在十几万元，同时兼有几十万和上百万元的作品，少有万元级别以内的作品。著名当代艺术收藏家余德耀夫妇便是索卡的重要藏家客户之一，余德耀夫妇常常会关注索卡，参与展览并收藏洪凌、毛旭辉等心仪艺术家的作品。此外值得注意的是，索卡艺术中心负责人萧富元与拍卖行或藏家的合作也造成了一些负面效应。如在 2008 年引起轩然大波的吴冠中《池塘》假画事件，该作品的送拍人正是索卡老板萧富元。2011 年，赵无极作品失窃事件也让索卡蒙受信誉与财力的双重损失。因此，在文化部公布的第四批诚信画廊名单中，索卡的诚信称号被取消[5]。

对于画廊的发展，索卡认为目前最主要的制约因素，一方面是受到宏观经济环境的影响，经济大环

境的不景气使得部分国际藏家、国际机构的消费供求趋向饱和，而国内藏家的整体购买能力还有待培养；另一方面，虽然索卡一直在宣传方面做足功夫，但其宣传效果还是希望能够进一步显著，从而扩大画廊及其代理艺术家的影响力。此外，北京索卡艺术中心的近三年的经营情况并没有台湾、台南的分支画廊乐观。通过相关负责人透露，台北、台南的索卡艺术中心基本能够实现盈利，但是北京的索卡艺术中心只能勉强维持现状，与前者相比，北京索卡艺术空间更多的成为画廊实力的体现，并成为一个索卡藏家在大陆集会的地方。

台湾画廊业虽然相比西方画廊业发展还有很大的不足，但是相比大陆画廊已经显得很成熟。台资画廊不断进驻北京艺术市场，为北京艺术市场带来了一些可供借鉴的成果与经验。在调研中，索卡艺术中心、亚洲艺术中心等画廊均表示国内画廊行业的规范化程度还有待加强。相比台湾地区，台资画廊在大陆有许多需要适应与变通的地方，同时，也希望北京的画廊业自身能够得到规范。比如在北京很难做到艺术家的独家代理，同行采取不诚信的方式拉拢藏家顾客等形成恶性竞争、艺术品税收过高等负面问题。同时，画廊协会也没有完全发挥出相应的作用，相比之下，北京画廊协会无论在成立时间还是协会规模方面，与台湾画廊协会都存在较大差距[⑥]。与前者相比，台湾画廊协会在自身行业监督与规范方面发挥了很好的作用，如为会员提供政府补助、安排会员外出考察、协助会员出国参展、监督定价以及进行伪作争议案件申诉处理等。反观大陆的画廊协会，发展缓慢，机制不够健全，会员认可度不高，在很多方面没有发挥出相应的职能。

相比韩国画廊群在北京的昙花一现，日本画廊群在北京的刚刚起步，香港画廊群以香港为主要阵地，同样作为亚洲地区的画廊，台湾画廊不仅是最早一批入驻北京的海外画廊之一，也在努力适应大陆政策与经济环境。满足大陆收藏家群体需要的同时，针对北京画廊市场做出许多改变。一方面，台资画廊积极代理并推广中国艺术家而不是仅仅将台湾艺术家推广到大陆。这和努力将韩国、日本艺术家推广到的中国大陆的日韩画廊容易导致水土不服有很大不同。同时，台资画廊更倾向于关注真正喜爱艺术的精英阶级藏家，培养藏家群体而不是投机群体的经营模式更显稳健。代理的艺术家也具有国际眼光，更愿意选择在美术史或者国家大奖上有过作为的现当代艺术家。这些方面让台资画廊更好地适应北京的生长环境，也顺应了中国艺术市场发展的趋势。但值得重视的是，台资画廊在发展过程中也表现出一些乱象。台湾画廊入驻大陆后似乎更加顺应本土，尤其是与大陆部分画廊、拍卖行、藏家群体靠近，依靠政治关系、人情世故、恶意炒作等方式哄抬艺术家作品、倒卖字画、与同行恶性竞争等，以此进行有违市场公平竞争原则的行为，导致台资画廊负面新闻时有出现，尤其在近三年的政治环境调整中，部分画廊、画商或是惨遭重创、或是销声匿迹。台资画廊在台湾本地强调的国际视野、行业规范、管理秩序等到北京以后时有触犯。同样作为中国人的台资画廊商人们深谙大陆艺术市场的生存之道。这种察言观色的行为是把双刃剑，让台资画廊在大陆赚得财富，推广艺术作品的同时也为其在北京的信誉蒙上了一层阴影。台资画廊是否能够成为中国大陆画廊业的一支标杆，携手大陆画廊共同促进中国艺术市场的良性发展，还有待进一步观察。

附录：北京台资画廊基本情况

画廊名称	入京时间	成立时间	负责人	具体地址
索卡艺术中心	2001 年	1992 年	萧富元	北京市朝阳区酒仙桥路 2 号 798 艺术区
大未来·林舍画廊	2007 年	1992 年	林天民	北京市东城区安定门外东滨河路雍和家园三号院一号楼首层 101
亚洲艺术中心	2007 年	1982 年	李宜霖	朝阳区酒仙桥路 2 号大山子 798 艺术区
新时代画廊	2007 年	1984 年	吕恒顺	北京市朝阳区酒仙桥路 4 号 798 中二街 D09 区
观想艺术	2007 年	1993 年	徐政夫	北京市朝阳区酒仙驼房营南里甲 6 号 东风艺术区北区 2-1
铸造美术馆（现代画廊北京分支机构）	2008 年	1982 年	施力仁	北京市朝阳区崔各庄乡何各庄村一号地国际艺术区 D 区
大未来·耿画廊	2009 年	1992 年	耿桂英	北京市东城区安定门外东滨河路雍和家园二期二单元 B106
帝门艺术中心（已经关闭）	2009 年	1989 年	陈绫蕙	北京市朝阳区酒仙桥路 798 艺术区

<div style="text-align:right">

辛宇

首都师范大学美术学院 2014 级硕士研究生

</div>

注释：

① 董昕昕. 台湾画廊，兴衰沉浮三十年. 东方艺术，2008（1）：128.

② 何妍婷. 张学敏. 萧富元：三地经营 根据不同的市场侧重不同的风格. 雅昌艺术网专稿，2015（5）。

③ 周晓：《萧富元：我们的立足点在中国》. 北京商报，2011，第 C03 版。

④ 索卡艺术中心的展览作品除了代理与签约艺术家的作品，还有来自二级市场的作品，如萧富元的个人收藏、部分藏家的收藏作品。这些收藏作品可能来自艺术家及家人、其他画廊、其他拍卖行等。

⑤ 顾博. 文化部公布第四批诚信画廊名单：索卡诚信称号取消. 京华时报，2012 年 6 月 27 日，（第 1 期），第 D03 版。

⑥ 社团法人中华民国画廊协会，即台湾画廊协会，于 1991 年正式成立。北京画廊协会在 2011 年 10 月 15 日正式登记。

北京地区外资画廊初探
——以佩斯北京为例

邢飞

一、背景

画廊这一名词被引入中国已有几十年历史，虽然中国自古以来就有"画店"、"画铺"等经营艺术品的场所，但真正意义上的现代画廊的出现是20世纪90年代由澳大利亚人布莱恩·华莱士创办的红门画廊。这一外资画廊的入驻无疑使中国艺术品市场与世界有了一个接轨的平台。近十几年来，越来越多的海外画廊进驻中国内地，成为拥有海内外双重市场的国际画廊。这些知名画廊的跨国经营，其原因主要有三点：一是改革开放以来中国整体经济水平的快速发展，这不仅使中国广泛地融入全球经济体系，还有力地推动了中国当代艺术市场的发展；二是如何推广中国当代艺术，已成为当下艺术市场的热门话题，为了在中国当代艺术热潮中抢先占有一席之地，也是外资画廊把目标锁定在中国的一个重要原因；除此之外，中国日渐庞大的藏家队伍和不可小觑的购买力，吸引着外资画廊进驻中国，从中国客户在拍卖行的惊人表现以及其数量的成倍增长，可以看出中国日渐成为国际艺术品交易的新兴市场。

中国内地外资画廊主要分布在京沪两地，有统计表明，入驻北京的专业外资画廊近70家，主要分布于798艺术区、酒厂艺术区、草场地艺术区等艺术区；上海的外资画廊数量也很可观，如莫干山路、茂名路、泰康路、多伦路等都是外资画廊聚集地。除京沪两地外，在广州、成都等经济发达的城市，也零星分布着一些外资画廊。但总体而言，处于北京地区的外资画廊实力最为雄厚。从坐落于北京崇文门南大街的红门画廊、大山子艺术区的常青画廊和798艺术区的尤伦斯艺术中心可看出端倪。这些画廊的入驻虽然代表着中国艺术品市场的蓬勃发展，但并未代表最高水准，直到佩斯北京进驻798艺术区，才标志着世界顶级画廊进入中国艺术市场的开端。通过了解这些外资画廊所代理与合作的艺术家，可以看出进入中国的外资画廊以经营中国当代艺术为主，其中包括张晓刚、方力钧、曾梵志、隋建国、蔡国强、王广义等目前在市场较为人所熟知的当代艺术家；也包括以孙逊、王光乐等为代表的较为年轻的艺术家。外国画廊已有200多年历史，在其发展过程中已形成正规的经营模式和成熟的体制，而中国画廊发展至今仅经历了20余年，仍处于探索阶段，再加上外资画廊丰富的经验、雄厚的资金以及专业的团队，无疑会给国内带来新的参照方向。但外资画廊与本土画廊在对艺术家、艺术品选择上的差异，也会在无形中区分开画廊的客户群体，增加市场的丰富性和多元性，在一定程度上对本土画廊起到了引领与规范的作用。

二、佩斯北京发展概述

了解佩斯北京的发展历史与经营模式，首先要对位于纽约的佩斯画廊总部做一个简要了解。佩斯画廊创始于1960年，位于波士顿纽伯里街，是一家以代理现代艺术名家而著称的画廊。20世纪60年代起

佩斯画廊先后推出过雕塑大师阿尔普、路易斯、尼维尔森等人的个展，代理的画家则包括了毕加索、巴塞利布菲、芭芭拉·海普沃斯、亨利·摩尔、劳申伯格等现代艺术大师的作品。1993年，为了顺应时代潮流，与威尔顿斯坦因画廊合并为佩斯—威尔顿斯坦因画廊。两家画廊联合使他们在大师名画与当代艺术品市场两个领域同时拥有了难以匹敌的优势。

目前，佩斯画廊在世界范围内拥有八家分支机构：在纽约有4间展厅；在北京和香港各有一家画廊；伦敦有两家分画廊，数目仅次于高古轩画廊。据悉，画廊每年的艺术品销售额达4亿美元。这样的业绩为佩斯画廊在全球范围内开展业务提供了雄厚的资金来源，也为艺术家的培养与画廊的运营提供了保障。

佩斯北京位于798艺术区，占地近3000平方米，是其第一个跨国分属机构。佩斯画廊将目光首先放在北京也主要是因为北京作为国际都市所具有的经济优势以及中国当代艺术的迅速发展，可是分析在北京的外资画廊可以得出佩斯北京的入驻时间是稍晚于其他一些外资画廊的，例如创立于1991年的红门画廊、创立于1996年的四合苑画廊、创立于2005年的北京艺门画廊、创立于2006年的麦勒画廊以及创立于2007年的尤伦斯艺术中心。这一举措有利于佩斯北京在入驻之前分析与借鉴其他外资画廊在北京的运营经验，对日后在北京开展画廊事业提供有力保障。

三、佩斯北京经营运作

画廊是一种营利性的商业企业，通过与艺术家合作，以相对较低的价格获取艺术作品，经过自身经营与运作提高艺术品的价格并获得利润。佩斯画廊在全球的各个分支虽然独立运营，且分别设有销售、媒体和仓管部门，但彼此之间也是有密切联系的，在销售展览方面，各个分部也密切协作。比如2015年上半年大卫·霍克尼的在佩斯北京的个展"春至"，佩斯纽约就根据佩斯北京做出配合调整；2014年，佩斯北京结合佩斯香港、佩斯伦敦的分部力量，在一年内将多个中国艺术家推向世界，如在2014年11月，艺术家赵要与另两位外国艺术家在伦敦白教堂美术馆举行佩斯群展，进一步提高了中国艺术家的国际地位，这也是佩斯北京作为外资画廊所具备的国际优势。佩斯北京近年来也在挑战者艺术观念的革新，像在2014年年底，佩斯北京的年度项目"北京之声：不在图像中的运动"，联合了常青画廊、当代唐人艺术中心，三个空间同时开展。在近几年的画廊排名中，佩斯北京也一直位于名单前列。在2014年《芭莎艺术》中国画廊排行榜当中，佩斯画廊位于榜单第三位，在2013年则位于榜单第一。

1. 艺术家推广

画廊若想做到名利双收，除了需要具体的经营战略以外，还要致力于推广有潜力的艺术家。代理知名艺术家的画廊自然也会名声大震。例如20世纪90年代中期开始，当中国当代艺术还处于边缘的时候，香港香格纳画廊便开始代理曾梵志的作品，香格纳画廊运用西方规范式的运作体制，除了将曾梵志的作品送拍以外，在2000年就带其相关作品参加艺术博览会，其中就包括巴塞尔艺术博览会。曾梵志名气高涨之后，其他画廊也纷纷与其签约，可见代理有市场号召力与具有艺术原创性的艺术家对画廊的成功运营是至关重要的。佩斯画廊与香格纳画廊都是世界级画廊，这些有声望的画廊在艺术家发掘与推广方

面都有着成熟的模式。佩斯画廊在全球范围内代理了近100名艺术家，为其举办了700多场展览，并为其展出作品出书成册。佩斯北京主要代理中国艺术家，合作方式大都是长期代理的方式，这也是外国画廊与艺术家合作最常见的方式。此外，佩斯北京所代理的画家一般都是已经具有声望的艺术家，如张晓刚、隋建国、王光乐、岳敏君、尹秀珍、宋冬等。他们都是中国当代较为重要的艺术家，大都出身于专业艺术院校，且年龄都在40～60岁之间。其作品大都经过国际上的包装与宣传，这也符合佩斯北京的国际化定位。佩斯北京较少代理年轻艺术家，可能与其自身的定位与充足的资金有关，这使它不必像本土大多数画廊那样花费较少资金去发掘和代理艺术家。从而把资金与精力放到推广与巩固现有成名艺术家身上。在这一点上，同样具有代表性的前波画廊与其相反，前波画廊在选择艺术家方面会一般都是"名师推高徒"。比如合作艺术家赵赵是艾未未的门徒、叶楠是邱志杰的学生。与画廊合作最年轻的艺术家大概生于1980年至1987年，处于大概毕业一两年的阶段。

佩斯北京定期为其代理的画家举办展览，包括个展与联展。并且大多数展览周期都比较长，一般都会持续两个月左右。个展更多地偏向艺术家的个体创作理念及呈现的艺术方式。如2009年张晓刚的"史记"、2012年的"北京之声"；群展则把多元的艺术形式呈现给观众，像"伟大的表演"就是自首展"遭遇"开幕后的第二个群展。这个展览一共展出了32位艺术家的代表作品，比起个展而言，需要画廊投入更多的心思。除了举办展览之外，画廊还会将代理艺术家的作品送至拍卖行与艺术博览会，增加其知名度。值得注意的是，佩斯北京的定位也是它将目光锁定在国际性艺术博览会的主要原因。它参加了过去三年的上海艺术博览会，也是巴塞尔艺术博览会以及其他国际知名博览会的常客。但是，佩斯北京不会参加2015年5月份的艺术北京与下半年的CIGE。作为在北京地区的画廊，这样做虽然是符合其国际化的定位，但或许会阻碍其融入北京艺术市场。

在艺术家培养与推广方面，从佩斯北京可以看出外资画廊与本土画廊的异同。本土画廊在这方面效仿外资画廊，为其代理艺术家举办展览，并参加艺术博览会，但不同点是外资画廊往往会与艺术家进行更为长期的合作并保持良好的合作关系。大部分本土画廊与艺术家则采取较为短期的合作方式，在策划展览方面也没有外资画廊成熟，这也与本土画廊的资金与不成熟的运营机制有关。在提高艺术家的学术地位方面，佩斯北京的战略也有别于本土画廊。像2015年上半年的大卫·霍克尼个展，在展览开幕之前，佩斯北京就以主办方的身份组织大卫在北京大学的演讲，以提高其学术知名度。但本土画廊在提高其代理艺术家学术地位方面主要依靠帮助艺术家冠上各种各样的头衔，导致重头衔而轻艺术。据业内人士透露，国内收藏家在购画时往往注重的是艺术家是否为美协会员。有些画廊则将其代理艺术家送到高校进行研修，然后为其冠上美协会员的头衔。从中可以看出国内收藏群体的不成熟，也可以看出本土画廊更加注重商业盈利，而外资画廊相对而言可以以更长远的目光对艺术家进行培养。

策展人是决定一个展览成功与否的关键，佩斯北京的合作策展人有崔灿灿、孙原、彭禹等。其中最能体现佩斯北京与其他画廊不同之处的要数其画廊总监冷林，他同时身兼策展人的工作。佩斯北京的首展"遭遇"是他和安尼（佩斯画廊主席）合作策展的，包括之后的多场展览也有他担当策展人。在创办

画廊之前，冷林曾做过很长时间的科研工作，且他美术史出身的背景也有利于提高展览的学术性。现在画廊所举办的展览的最终要求是吸引最大量的观众，其策划人必须尽量考虑大众需求，学术价值往往成为第二位因素。佩斯北京在选择冷林作为其画廊负责人与策展人时，应该也考虑到了他的学术背景。其他几位策展人也大都具有美术史或绘画背景，具有这样背景的策展人在做展览时，必定会从美术史的角度出发，追溯艺术的本源，做更多艺术上的思考。这在一定程度上帮助画廊提高了其与学术上的结合，这也是一个画廊长期生存所要具备的条件。

2. 经营品类

从佩斯北京所代理的艺术家可以看出其经营艺术品类之广，涵盖了几乎所有艺术门类，包括架上绘画、装置、雕塑、影像与行为艺术，但还是以架上绘画与装置艺术为主。2009年佩斯北京首展"史记"主要展出了张晓刚的架上绘画作品，其中还包括雕塑以及一些钢板的作品；继张晓刚个展之后又在同一年推出了年轻艺术家李松松个展《抽象》，展出了李松松近年创作的十余幅油画作品；2010年的两场群展更是将绘画、装置、摄影、雕塑等艺术表现形式融在一起，将彼此不相关的作品并置在一起，通过一种特殊的方式呈现出来；2013年尹秀珍个展"无处着陆"装置艺术展；2015年上半年大卫·霍克尼个展"春至"展出一种新的绘画创作方式，即在IPAD上绘画，再复制限量版销售。据悉，此次展出的作品是在伦敦展出后所剩余的25版中的最后一版，展览还包括两个影像艺术作品。佩斯北京涵盖艺术门类之广与其代理的众多和艺术家是分不开的，其代理的艺术家也大都涉及多中艺术创作方式，这也极大丰富了佩斯北京所经营的艺术门类。

3. 艺术品销售额

据有关数据统计，佩斯画廊在世界范围内的艺术销售额可达4亿美元。在拍卖市场上，佩斯与同样身为国际性画廊的高古轩基本上并步齐驱：在2011年上半年的拍卖市场中，高古轩的77个签约画家的销售总额达到50%，而佩斯的54位艺术家作品销量同样让人印象深刻，但相比高古轩只是微不足道的12%。实际上，高古轩的领先地位，很大程度上归功于对安迪·沃霍尔作品的所有权。而在北京地区，画廊有上千家，其中40%~50%的年销售额百万元以下，20%~30%约100~300万之间，10%~20%在300~1000万之间，10%超过2000万，只有个别过亿。从佩斯北京的排名中可以得知其属于上述的个别之列，其每年盈利过亿元是毋庸置疑的。在最近的大卫·霍克尼"春至"个展中，有近七十幅作品展出，现场不时有买家向工作人员咨询，并被引进办公地点进行详细的商榷。据工作人员透露，画幅为1米×1.5米的作品大概有50件，售价在2万到5万美元之间；尺寸稍大的作品售价在十万美元，画幅为1.5米×2.5米，此类作品有10幅左右展出。依照大卫·霍克尼在国际上的知名度及其艺术上的创造力，其销售额相当可观，因此，此次展览至少盈利200万美元。只是这一个展所得盈利就让其他画廊望尘莫及，这也是佩斯北京能在798艺术区占地3000平方米的资金保障。如果按租金每天每平方米5~7元来计算，佩斯北京每年的租金高达600万人民币左右，这样的价格表明佩斯北京的资金还是非常雄厚的，一般的中小画廊根本无法承受如此昂贵的租金。

4. 收藏群体

目前外资画廊的客户群主要集中在国外，这主要得益于其拥有的海内外双重市场，也就是所谓的国际优势。外国画廊经过长期的发展大都具有较为固定的收藏群体，这也为其在北京的分支提供了后援保障。据佩斯北京工作人员介绍，他们的客户大都来自海外或是居住在北京的外籍人士，这种现象在国内是非常普遍的。红门画廊的主体客户群也是来自海外，其中包括国外的博物馆、画廊、经纪机构和艺术商人，也包括在京外籍人员；北京三潴画廊几乎没有向中国本土的藏家进行过销售，这其中涉及税收制度的问题；北京前波画廊经过挑选、包装中国当代艺术作品然后输送到纽约进行推广销售。北京地区一些主要代理国外艺术家的画廊更是面对这类问题，主要是因为国内藏家对外国艺术品认识不足；还有一个原因就是国外艺术品为公众所喜爱的一般都是名家，作品价格较高，超出国内藏家的经济能力范围；并且，中国的收藏家一般较为关注本国艺术家，因为国内艺术家的作品更符合他们的审美趣味，且价格也在能接受的范围之内。但是，最近几年，随着中国人的购买力与接受当代艺术程度的提高，国内买主也渐渐多起来。

四、结语

外国画廊的发展历史比中国画廊要早近 200 年的时间，且已经形成正规的经营模式和配套的成熟体制。外资画廊规范性管理和市场运作，使中国艺术品管理者可近距离学习，从而缩短本土画廊摸索的时间。但是，外资画廊在中国的运营并不顺利。佩斯北京在开幕的第一年就遭遇了装修、房东倒闭、各种租金等问题；北京其他外资画廊的进出也是其在最初没有认清中国的形势，没有正确分析中国艺术市场形态；上海一家外资画廊—茂名画廊同样面临问题，自 2006 年 7 月开业至今交易情况远不如预料，且买家以外国人为主。究其原因，是因为外资画廊在对中国的人际关系、政策的掌握以及收藏家趣味的把握等方面，都不如本土画廊具有优势，而在艺术家资源的争夺方面也处下风；再有就是中国艺术品市场的基本情形，一级、二级市场之间的正常模式应该是一级市场的画廊与画家签约，将其作品售予收藏家；二级市场的拍卖行则从收藏家、画廊中获取艺术品并拍出；各类艺博会为画廊提供展示平台并依靠出租展位、冠名等赞助盈利等。但中国的普遍情形是，艺术家作品越过画廊，直接向藏家出售或送拍。这些现象主要是中国艺术市场发展不成熟所导致的，需要经过长时间的发展才能使市场走向正规。

邢飞

首都师范大学美术学院 2014 级硕士研究生

"卡通式绘画"的市场发展现状
——以"80后"创作群体为例

王嘉祎

一、"80后"卡通式绘画创作群体的诞生

卡通式绘画顾名思义,是指融合了卡通构思与漫画技法的绘画作品,装饰性的色彩、卡通化的造型都是其必备元素。从这些特点出发,可发现早在波普艺术流行于美国时,一些绘画作品就已较为直接地向观众展示了卡通化的创作倾向。波普艺术的先锋与代表艺术家——罗伊·里奇腾斯于1961年创作的《看!米奇!》意味着"卡通"第一次直接成为当代艺术的主题。通过里奇腾斯坦而萌芽的卡通式绘画,在日本落地开花,于此从对卡通形象的引用发展成富原创性的卡通化创作倾向,尔后随日本动漫文化的传播来到中国。

20世纪80年代初到90年代,在社会主义国家相继出现的艺术新潮蔓延到中国,并衍生出了"政治波普"和"玩世现实主义"等风格的分支,卡通化的创作倾向也在此间浮现。王广义就如同里奇腾斯坦在中国的翻版,用于政治宣传的招贴画被覆以更加鲜艳的漫画式色彩和幽默讽刺的意味;方力钧和岳敏君则将自我形象克隆成挂着卡通化的夸张表情的人物,糖果般的色彩和超现实韵味弥漫在他们的作品中。另一些知名度相对较低的"60后"与"70后"画家的创作充斥着更加浓郁的卡通气息,其中以刘野和熊宇为代表。他们的作品几乎已经完全披上了卡通的外衣,与后来的"80后"画家的卡通式绘画可归于一类——即成年人的思考通过卡通的形象诉诸画面。

高瑀、穆磊、杨纳、陈飞是"80后"这个创作群体中的代表画家。这四位画家都毕业于专业艺术院校,其中的穆磊和杨纳是一对艺术情侣。与"70后"画家相比,这一代拥有更自由、更开放的创作环境,卡通在他们笔下是一个个借喻,用来表述更年轻一代的对待生活、处理生活的生存方式。

二、"80后"卡通式绘画的代表画家及其市场状况

1. 高瑀

高瑀生于1981年,少年时期他最大的理想是成为一名漫画家,"如果没做当代艺术,也许现在我会是个漫画家,"高瑀这样说。虽然长大后的高瑀没有向漫画家发展,但"卡通"仍成了他为自己的艺术所选择的表现窗口。自2003年从四川美术学院油画系毕业开始,他的绘画就有着一个中心形象——表情叛逆的卡通熊猫,如今这已经成了他的个人艺术标签。

不仅创作风格具有鲜明的个人特色,从市场来看,高瑀也是"80后"卡通式绘画创作群体中最受欢迎的画家之一。根据雅昌网的拍卖数据,高瑀的卡通式绘画最早上拍是在2005年,当时他创作于2004年的《梦见佳佳的绿色头发》在估价2至3万人民币的情况下拍出了6.38万元的价格,在2012年动漫

化退潮到来之前，这种成交价翻倍于估价的情况相当频繁地发生在他的作品拍卖中。2007年12月的上海泓盛拍卖会中，他作于2005年的《艺术不是济世良方》估价16至20万人民币，成交价41.44万人民币；2009年10月的香港苏富比拍场上，高瑀作于2003年的《编制一个中国梦》估价6至8万港币，成交价27.5万港币；2010年6月的北京翰海拍卖会上，于2006年创作的《浅薄不是我的座右铭》估价28至38万人民币，成交价104.16万人民币；2011年5月还是在北京翰海，作于2004年的《伪造的政治学商品》估价35至45万人民币，以80.5万元的价格成交。

从以上数据可以看出：首先，自高瑀画作进入拍卖市场开始，他的卡通式绘画就有了过万元的拍卖表现，而且在2005年至2011年间仅有三次流拍，这说明市场相当顺利地接受了他的此类作品；其次，在2005至2011年间，凡成功拍出的作品没有一个是成交价低于估价的，而且还多次出现成交价翻倍于估价的情况，可见这种风格的绘画作品在艺术品收藏界收获了比预计更高的欢迎。

另外，值得注意的是，这种成交价高于估价甚至是翻倍的情况大部分发生在香港苏富比和佳士得的拍场上。如作于2003年《在红旗下系列——符号激情 符号理想及符号革命三件》在2005年5月的佳士得拍场上拍出20.4万港币，是估价2至5万港币的四倍之多；作于2005年的《文化的精子》在2008年10月的香港苏富比拍场上拍出62万港币，是估价5至7万港币的将近10倍。相较而言，这样的数据在内地拍场上却十分罕见，这也暗示了卡通式绘画在中国内地市场上虽然获得了初步成功，但拍卖价格从整体来看还是比较保守的，而在和国际接轨最密切的香港拍卖市场中，良好的成交状况无疑给了画家本人及艺术市场本身更多的惊喜。

2. 穆磊 & 杨纳

穆磊生于1984年，杨纳生于1982年，两人和高瑀一样毕业于四川美术学院油画系，作为一对情侣，这两位画家的艺术有着形式上的相似和内容上的相通。

在穆磊的创作手记中他写道："我的绘画充满了消费时代的种种具体对象，象征速度、强势力量、隐形渗透的工业文明下的产物如B2战机、坦克和潜水艇，以及东方文化语境中的蚊香、祥云、莲蓬等，我把它们共同安排进我所构架的抽象的卡通维度里，希望以此创造出一个新颖的视觉环境。"而他这一系列绘画中的主题人物就是他的女友，即另一位"80后"卡通式绘画代表画家——杨纳，这位看似乖巧活泼的女主角在穆磊的绘画中时常对应着带有巨大的威胁及毁坏力量的战机。以青年女性的柔美形象来挑战寓意强势与权威的战机，穆磊正是用这种不平衡的、对比强烈的斗争关系来表达他作为中国"80后"一代对强势涌进的外来文化的心理感受。同时他也将战争变得甜美，他常在画中加入棉花糖、祥云、墨镜、气球、安全头盔等物象，使观者从中获得一种慰藉，即本国的文化即便遭遇了外国文化的强权和入侵，也依旧美好而富有魅力。

杨纳自幼成长于艺术家庭，但作为年轻的一代，她的生活环境同样充斥着浮华与虚荣，于是杨纳创造了一个变形于自身形象的卡通少女——"纳纳"，在她的作品里，纳纳都有着性感的躯体、小狗的鼻子、大而妩媚的双眸，以及水润丰满的红唇。杨纳用这个卡通角色来面对光怪陆离的欲望都市，并借此讽刺

她所见的那些热衷瘦身、盲目追求时尚的年轻女性。在这一系列作品中，纳纳时而是被黑色蠕虫围困的无助少女，时而又是散发珠光宝气的虚荣女人，一种充满矛盾、诱惑，并略带病态的青春美是杨纳想要表现的主题。她的卡通式绘画以发人深思而又具魅力的样貌呈现在观众面前，甜润的色彩和细腻精湛的画风使她的绘画看上去光鲜靓丽，理想化的美少女形象"纳纳"则成了杨纳独特的卡通艺术标签。

和高瑀一样，穆磊和杨纳虽然十分年轻，但在国内外的收藏圈里都已经有了一定的影响力。北京别处空间、上海当代艺术馆、台北当代艺术馆、瑞士季节画廊、比利时罗宾逊画廊、荷兰阿姆斯特丹等艺术机构都展出过穆磊与杨纳的卡通式绘画作品，二人作为年轻的亚洲新锐画家于2011年受邀参加第54届威尼斯双年展的平行展，可以说他们的卡通式绘画已经走出中国，受到了来自海外的关注。

从市场来看，穆磊和杨纳的数据虽然不像高瑀那样具有"80后"卡通式绘画创作群体的代表性，价格也未明显受到2012年动漫化退潮的影响而产生波动，但依旧可以从中看出二人的创作具有升值的倾向。穆磊创作于2011年的三幅作品，拍卖成交价均明显高于他创作于2006年和2007年的两幅作品，这种价格的增长与拍卖年份也呈同步对应关系。并且，杨纳的作品在2008年的拍卖成交价是4.29万人民币，而创作于2011年的作品在2013年5月的北京华辰拍场上拍出了23万人民币的价格，也具有明显的涨幅。这两位画家的上拍记录虽然不多，但价格都从刚出道时的万元升至目前的十万元左右，升值的走势相当明显。

3. 陈飞

陈飞生于1983年，毕业于北京电影学院美术系，与以上三位"80后"画家有着相似的成长背景：同是独生子女，未曾经历过物质贫乏，没有自幼接受中国政治理论的浓重熏染，都是伴随着国外引进和国内原创的卡通片成长起来并深受其影响。他们都是独立思考、热爱自由、追求独立并忠于自我的青年画家，他们也都有自己卡通式绘画的"标签"，就像高瑀的"熊猫"、穆磊的"杨纳"、杨纳的"纳纳"一样，陈飞也有自己的卡通主题——"丛林"。

从陈飞的市场表现来看，在2008年他的所有上拍作品都多以万元左右的价格成交，而从2010年开始他的卡通式绘画风格走向了稳定，拍卖成交价也随之迎来高点。此时，几幅高价拍出的作品大部分是陈飞于第二阶段创作的：如作于2008年的巨幅油画《送同志们留念》在2010年12月的北京匡时拍卖会上以89万人民币成交。根据雅昌数据显示，这幅作品在拍出了89万的高价时，陈飞只是个刚毕业五年且知名度较低的年轻画家，因此该拍卖结果在当时引发了界内不小的轰动。而作于2009年的《熊熊的野心》在2013年12月的北京苏富比以540万人民币的价格成交，再一次刷新了陈飞的个人拍卖纪录，更使得收藏界对这名"80后"的卡通画家刮目相看。

三、动力与阻力：对卡通式绘画消费心理的分析

1. 消费主义与"追时髦"心态的成熟

从上述四位80后艺术家的市场数据来看，他们都在毕业之后的短短几年内就在艺术拍场上收获了成绩，而高瑀和陈飞更是屡屡迎来拍卖高点，这些都说明"80后"画家的卡通式绘画自走上稳定的创作

道路开始就顺利获得了市场的关注和肯定,可见这些画家自身和他们的作品从闯入艺术收藏界开始就带来了较为充足的购买动力,并以此驱动他们作品成交价屡创新高,整体呈现出升值倾向。这些消费动力与当下时代背景的变化密切相关,其中相当重要的一点就是现如今消费主义与"追时髦"心态的成熟。

国力强大与否,与全世界对一个民族的文化是否认同密切相关,当代艺术又与文化认同不可分割,因此当日本卡通文化在中国的年轻人当中掀起消费热潮与时髦风暴的同时,日本的卡通式艺术也顺利地获得了公众的关注。消费主义和时髦心理在中国已然趋向成熟,"80后"卡通式绘画创作群体中每个画家独创的绘画主题会和他们自身挂钩,成为个人标签,从而带来更多的关注、更大的知名度。

2. 卡通式绘画独特的艺术价值

独特的艺术价值是消费者收藏卡通式绘画的另一个重要因素。如今画家的表达语言早已不再单一,卡通已然成了一种沟通语汇,它突破了种族、国籍、性别的局限,当卡通进入到艺术中时便产生了拨动观者心弦、激发成年人内心纯真一面的效果,使源自日常生活的负面情绪得到慰藉,成了成年人的"都市乌托邦"。因此卡通式绘画远远不止于"可爱"的浅薄层面,而是可以深入人性的、具有独特的功能和审美体验的一门艺术。

"80后"画家的卡通式绘画以艺术的方式呈现了当下年轻人的生活状态,具有诙谐的态度、细腻感性的画风,以及内在张力。这些青年画家在将国产动画作为根基的同时将视野开阔到国际,以自创的虚拟卡通角色作为主体来表达自身对于流行和消费文化的反思,他们既不像前几代画家那样被历史与政治的阴霾所笼罩,也比更加年轻的"90后"创作者有更加丰富的社会经验和更加成熟而有主见的思考,由他们组成的是一个有着独特艺术色彩的创作群体。

3. 大众批判与动漫化的退潮

中国的卡通式绘画所受到的大部分争议来自对其中普遍存在的"抄袭"倾向的批判。由于"80后"的卡通式绘画在创作风格和手法上普遍与日本的卡通式艺术十分相似,而其中的创作主力——"80后"画家也确实都是在日本动漫大量流入中国的时代背景下成长起来,于是在这一方面受到来自大众的怀疑也就难以避免。因此从2012年开始,"80后"卡通式绘画创作群体普遍开始了他们的创作反思期,如何表达卡通的内容而不至于模仿日本动漫文化的外表成了这些青年画家主要思考的问题,而这种反思也同步反映在画家的创作数量上。如创作于2011年之后的作品普遍较少出现在拍场上,而在2005年之后创作的作品在拍场上的成绩也有明显下降,动漫化退潮不仅表现在"80后"画家的个人的创作中,更呈现于艺术市场的明显变化。

来自社会大众的文化批判以及同时发生于画家内部和外部市场的动漫化退潮情况,对于"80后"卡通式绘画创作群体的市场发展来说无疑是相当大的阻力,在影响了创作产量的同时,更导致了购买力度的大幅下降。太过小资、小智慧,缺乏强烈的社会、政治思想,缺乏时代担当精神,媚俗等,这些都是卡通式绘画所遭受的来自社会大众的批判,而对外来卡通文化和日本卡通艺术家是否有抄袭的问题则是来自艺术界内部的质疑。年轻的"80后"画家们必须从卡通式绘画中过滤浮躁和抄袭的嫌疑,增加作品

深度，回归中国文化的传统根基，以此来为自己赢得更广泛的大众认可。

卡通式绘画在美国波普艺术流行时期初露端倪，后在日本完成了其风格化，在中国的"60后"、"70后"两代画家中，卡通式绘画作为一种创作倾向或称现象已经产生，然而由于其尚未成形，故普遍被归于"超现实主义"和"玩世现实主义"这些固有的绘画风格。到被冠以"新新人类"、"卡通一代"等称号的"80后"一代，这些年轻的画家通过成长过程中的思想沉淀，以及对国内外卡通传统的扬弃，使卡通式绘画开始在中国扎根和定型，他们也因此成了目前卡通式绘画在中国最具代表性的创作群体，并在国内艺术市场中获得引人注目的一席之地。

作为青年画家的领跑人，"80后"画家的卡通式绘画不论在创作风格上还是市场发展情况都具有代表性。他们在市场上收获的佳绩不仅表现了市场对新审美的需求，也在一定程度上呈现了市场发展的必然规律，对于收藏家来说挖掘和培养新艺术家也是可持续收藏的必要；而2012年开始的市场回落也说明了卡通式绘画的市场成长尚在初期，"80后"的主力创作群体经过阶段性的成功迎来了创作的反思期，希望他们能够经受住来自艺术界内外的考验，使中国的卡通式绘画走向成熟并成为中国当代艺术中独具特色的一门。

王嘉祎

首都师范大学美术学院 2011 级本科生

（本文节选自作者本科毕业论文《"卡通式绘画"的市场发展现状——以"80后"创作群体为例》，指导教师：陶宇）

北京地区外资画廊探究
——以香格纳画廊·北京为例

邢飞

一、香格纳画廊·北京概况

香格纳画廊目前在世界范围内拥有5个展示空间,从1996年在酒店走道上开始自己第一个展览的香格纳画廊,到如今已在上海莫干山50艺术中心内拥有了由2个旧仓库改造而成的空间(香格纳画廊主楼和H空间);2008年,香格纳画廊在北京设立一个空间(香格纳北京);2010年,香格纳画廊于上海桃浦设立的展库正式对公众开放(香格纳桃浦展库);2012年,在内地画廊和拍卖行抢滩香港之时,迎来了十六个年头的香格纳却选择了新加坡作为它的第五个展示空间。香格纳画廊作为首批中国当代艺术画廊,参加了许多国际知名的艺术博览会,如巴塞尔国际艺术博览会、法国国际现代艺术博览会以及迈阿密巴塞尔国际艺术博览会。积极参加国际性的艺术博览会,不仅标志着香格纳画廊国际性画廊的定位,也为其开拓海外市场打下了坚实的基础。香格纳画廊不同于其他外资画廊把中国作为其画廊分支的目的地,香格纳画廊的创办者来自瑞士,并且他首先把香格纳画廊定位在上海,2012年香格纳画廊首次走出中国,在新加坡开设第五个展示空间,也标志着香格纳画廊开始扩大其经营范围。

成立于2008年,坐落在朝阳区机场辅路草场地261号的香格纳北京作为高端外资画廊在北京地区较具代表性。其展示空间位于草场地灰房子区,设计简洁大方,分为上下两层,一层的展览空间为300平方米。虽然相比同样身为国际性大画廊且展示空间为2000平方米的佩斯北京,香格纳北京在这方面稍显逊色,但这丝毫不影响其国际化的定位。而且香格纳北京将展示空间选在草场地艺术区也显示出其经营理念,即追求稳定性。因为画廊成立之时正值经济危机,因此把画廊落户在草场地艺术区能在租金方面减少开支。且相比798艺术区高昂的租金,草场地艺术区不仅租金较为便宜,而且艺术氛围也更加浓厚。香格纳画廊决定开拓新加坡市场而非香港与香格纳北京的选址情况类似,曾在香港有过画廊从业经验的劳伦斯表示香港开画廊成本太高。虽然新加坡的地价也不便宜,但劳伦斯更看重吉尔曼军营艺术区(政府开发艺术区)所带来的稳定性和集群效应,这也符合香格纳画廊的经营理念。香格纳北京选择在2008年金融危机爆发之时成立,在外界看来是不合时宜的,但香格纳画廊有其经营策略。

二、画廊内部构成

外资画廊如果想在中国的艺术品市场分一杯羹,除了取决于对中国艺术品市场形势的熟悉程度,还决定于其背后成熟的经营模式及理念。香格纳北京能够位于外资画廊前列与其健康的运营机制有密切关系。

1996年夏天,香格纳画廊总负责人劳伦斯(中文名何浦林)为画廊取了一个英文名"Shanghart","Shang"代表上海,"hart"是心脏,因此"Shanghart"的意思为上海的心脏。劳伦斯把上海作为画廊的

第一个开拓地是有其原因的：当时上海还没有真正意义上的现代画廊，这为画廊抢占上海市场提供了基础；另外，相比同时期香港及北京画廊业的发展，上海画廊的缺失使得一些优秀的艺术家被埋没，因此香格纳画廊的成立也为优秀艺术家提供了机会。然而劳伦斯把其分支落到北京也只是时间上的问题。不仅是看重北京作为全国政治经济中心的地位，也是因为北京是全国画廊聚集地。但为什么选在2008年金融危机爆发、外资画廊纷纷撤资或缩小规模之时，劳伦斯有他自己的理念和策略。其实早在金融危机爆发的2年前，劳伦斯便开始对香格纳画廊进行自身调整：第一，有意拉长展览频率，从当初几周一次展览调整到2个月一次；第二，开始挖掘新的艺术家和年轻艺术家，所花时间大大超过销售的精力；第三，就是与国外画廊合作，如欧洲、美国等，让合作艺术家的作品能够在其他国家和区域都能呈现，也扩大并牢牢稳定了与艺术家之间的合作关系，如丁乙、杨福东、周铁海、张恩利等艺术家，香格纳都为其在国外找到了合作代理画廊；第四，在价格上，香格纳也从不随外界干扰，一直按照非常合理的定价操作。这些未雨绸缪的举措不仅使得香格纳画廊平稳地度过经济艰难时期，也为香格纳北京的成功创立打下了坚实的经济基础。

目前画廊主要分为媒体、展览、销售三个部门，但是各个部门并不是孤立运行的，没有具体的分工，都是互相协作运营，这可能与其员工数量较少有关（4～5人）。其实香格纳画廊在全球范围内的员工数量也不过二十几人，这也对员工的综合能力有了较高的要求。员工每天的工作都非常琐碎且具体。负责媒体宣传的人员的工作包括为艺术家更新网络资料与档案库，管理画廊的公共影像资料库和图书馆，以及花时间理解艺术家的作品。加上平时对微博平台的管理和更新，不仅充分利用网络资源，在推广自身的同时，也很好地推广了艺术家。这些资料都是中英双语，虽然画廊更看重本土的反应，但现在艺术市场是对全球开放的，所以这些英文资料也便于欧洲的老客户和艺术爱好者了解香格纳画廊的最新动态；展览部门主要是负责画廊展览的策划，但在这方面画廊有专门与其合作的专业策展公司，在最大程度上提高展览的水平；销售部门主要是开拓新的客户群以及巩固已有的藏家群体。

三、艺术家推广

从一开始，香格纳画廊的工作就是与艺术家密切合作并始终将他们置于工作的中心，这是香格纳画廊保持成功的首要因素，也是画廊一直坚持的经营理念。因为香格纳画廊是中国大陆开设较早的画廊之一，所以很多今天比较成功的中国艺术家都与其有过合作，或者直接经由香格纳画廊的成功推广，而且一直保持着亲密关系，比如丁乙、周铁海、曾梵志、徐震、杨福东等。香格纳画廊·北京的日常工作就是围绕着这些艺术家和他们的作品展开，而它们的工作细致到艺术家最基本的档案整理和信息完善，随着资料日益丰富，画廊的功能也更为丰富。香格纳画廊成就了曾梵志的神话，或者说曾梵志的成长与香格纳画廊的扶持密切相关。当中国当代艺术还处于边缘的时候，香格纳画廊便开始代理曾梵志的作品，香格纳画廊运用西方规范式的运作体制，除了将曾梵志的作品送拍以外，在2000年就带其相关作品参加艺术博览会，其中就包括巴塞尔艺术博览会。2008年度香格纳画廊最重要的展览之一就是曾梵志个展

《太平有象》，香格纳画廊北京空间开张不久，他们就举办了曾梵志个展，并且取得了成功。在 2015 年香格纳北京也推出了曾梵志的个展《卢浮宫计划》，展览持续了两周的时间。虽然近年来曾梵志与其他国际性大画廊有了合作，但从这个展览也可见香格纳画廊的实力以及曾梵志与画廊的密切关系。现在香格纳画廊代理的艺术家有 50 多位，是国内代理艺术家较多的画廊之一。在金融危机之前，香格纳画廊主要代理已经成名的艺术家，但在 2007～2008 年经济危机期间，为了应对资金危机，香格纳画廊在代理上增加了好几位新的年轻艺术家，比如孙逊、张鼎和刘唯艰等。与其他外资画廊相同的是，画廊对艺术家的推广方式也是十分多样的，包括策划展览、发行画册、媒体推广、学术讲座、艺博会、艺术沙龙等。加上现在网络很发达，网络媒体的推广力度日益增大，该画廊自身也有官网、微博、香格纳画廊 APP 等商业平台，对艺术家的推广也起到了很大的作用。

画廊在 2014 年这一年中策划了许多大型的展览，中国北京、中国上海、新加坡都有其展览，并且每个分部之间都互相配合运行，在北京的展览就有 12 次之多。在这 12 次展览中，有 6 次自办的展览，6 次参加艺术博览会，其中自办的展览中有艺术家个展也有群展。参加的博览会中，三次是国际型博览会，两次位于内地，一次位于台北。在刚刚过去的 2015 艺术北京博览会上，香格纳画廊·北京主要展出了六位艺术家的艺术作品，这些艺术家大都是画廊近些年推广的较为年轻的艺术家，其中有孙逊、赵洋、刘唯艰、邵一等。此次艺术博览会展出的艺术家作品涵盖了多种门类，钢板装置艺术、布面油画、丙烯水墨木板综合材料等；在 2014 年的北京艺术博览会上，香格纳画廊·北京主要推出了张震的六幅雕塑作品；2013 年的艺术北京博览会展出了孙逊、陈晓云、石青等艺术家的作品。可见近年来画廊主要把精力放在推广年轻艺术家上。并且这些艺术家主要来自上海或南方地区，这也是与其画廊总部首先成立与上海有关。在一些大型展览进行的同时，画廊还会为展览艺术家出版画册，以持续展览的效应。由此可见，香格纳画廊·北京在 2014 年里是十分忙碌的，展览次数也比前两年多，表明画廊建设还在稳步进行中。香格纳画廊·北京有着独特的生存模式和策略，相比较其他画廊，他有着外资的优点，扩大画廊知名度和画家影响力同时，可以更好地将艺术家们推上国际的舞台。

将艺术家推到国际市场香格纳画廊还与国际活跃的诸多画廊以及美术馆建立合作关系，比如巴黎 MarianGoodman 画廊、纽约的 MoMA 等。香格纳画廊还会"推销"艺术家到国际市场，将整理好的完整档案信息供国外的艺术机构在第一时间索取到，以便在他们在需要中国艺术家参与活动的时候，可以得到较为主动的被选择权。在 2015 年上半年就与多个国家的画廊以及博物馆合力展出艺术家作品，其中有来自罗马、巴塞罗那、柏林、悉尼等城市的画廊及博物馆。像这种跨国展览一般都是各个分支机构共同合作推出。参加展览艺术家有杨福东、周铁海、徐震、丁乙等较有市场及知名度的艺术家。

不过据香格纳画廊·北京工作人员介绍，其画廊代理艺术家也是有条件的，作品除了要比较符合市场需求，在国内外有一定的影响力的，符合画廊定位的。该画廊寻找艺术家的途径，大都在艺术展览中寻找有潜质的画家，经过画廊的推广，让更多的画家的画推到了国际市场上，画廊和艺术家也大多是长期合作的友好关系，一些在上海培养出的艺术家也会经由北京展览空间来进行推广，使艺术家更具有知

名度。画廊所代理的年轻画家也大多出自专业院校，艺术风格不仅受到西方艺术的影响，也来自中国传统文化，对社会更敏感，也更具备市场观念。

四、藏家群体

因为香格纳画廊是较早一批崛起的画廊，加上其外资画廊的独特身份，因此已经具备了固定的专业藏家。虽然香格纳到北京才七年的时间，但凭借香格纳画廊在全球范围内积累的藏家群体，也成功吸引了长期合作的专业藏家。藏家主要来自海外，这与中国藏家接受当代艺术的程度有关，但藏家群体中也不乏国内买家。并且因为画廊在逐渐扩大，现在在新加坡也设有分支，所以可以更好地把艺术家推向国际市场，加上画廊也在不断探索和培养新的有潜质的艺术家，所以也会吸引一些新的藏家群体加入。画廊主要经营的门类十分众多从书法到油画到摄影，多媒体都有涉及，这也决定了其藏家群体的多样性。画廊主营的艺术品的年代和地域范畴也很广，不过大部分为中国现当代艺术。这些藏家主要是对艺术家的作品和名气还有作品的投资价值和升值空间关注较多。该画廊出售作品的价位大多不等，如一般地摄像作品大多为议价，从千元到几十万元不等，要看签约艺术家的名气和市场前景而定，也有拍出天价的例子，如曾梵志的《最后的晚餐》曾拍出1.8亿的高价，他的数作品都在百万元以上。该画廊出售的作品主要来自展销代理和多家代理，很少出现买断的情况。据悉，在培养新的藏家群体时，画廊并没有刻意的引导藏家的购买意向，而是向藏家提供足够的艺术家资料和优秀的艺术作品。并且将精力放到展览策划上，对灯光、艺术家作品以及展览布置做到位，自然会吸引有潜力的藏家群体。

五、结语

1996年建立的香格纳画廊，是国内最早经营中国当代艺术的画廊之一。画廊在缓慢还有稳健地成长，在此期间积累了大量的人脉和合作者。这样良好的发展背景为香格纳北京的运作打下了坚实的基础。虽然香格纳画廊·北京建立的时间不长，但其积极融入北京市场的经营理念使其在北京地区画廊业中较具优势。主要包括推广北京本土艺术家以及举办学术讲座等活动。画廊国际化的定位也使香格纳北京有更多的机会与其他分支画廊一起参与到国际合作的氛围之中，也为北京本土画廊的发展起到了模范作用。香格纳画廊创办人劳伦斯一直坚持稳定发展的经营理念，这从香格纳北京的选址以及具体运作当中可以看出一些端倪，这样的发展理念是香格纳北京在画廊业赢得了较为良好的口碑，使其能够在目前市场较为低迷的时期稳定地发展前进。但是香格纳北京在选择代理艺术家方面还有一些欠缺，虽然画廊有代理一些本土艺术家，但数量远不如其代理的南方地区的艺术家。如果能够花费更多的时间和精力发掘本土和更符合北方藏家审美品位的艺术家，将会更有利于画廊在北京地区的发展。

邢飞

首都师范大学美术学院 2014 级硕士研究生

当代北京外资画廊初探
——以北京前波画廊为例

骆如菲

推广中国当代艺术，是当下艺术市场的一个热门话题。随着中国当代艺术市场的快速发展，不少海外画廊选择进驻中国大陆，成为拥有海内外双重市场的国际画廊。北京前波画廊就是其一，同时也是经营推广中国当代艺术的外资画廊。自茅为清[①]于 2000 年创立纽约前波画廊以后，2007 年，前波画廊在北京草场地艺术区建立了由当代艺术家艾未未设计的近 800 平方米的新空间，也成了第一家入驻草场地艺术区的画廊。本文通过对北京前波画廊的实地调研，分析其作为推广中国当代艺术的外资画廊在中国本土生存发展的优势、不足与独有的特点。

一、经营概况

1. 收藏群体

在纽约画廊与北京前波画廊的关系方面，究竟是平行运行，还是其中一方为主导二者分工配合？虽然北京前波与和纽约前波一样，两者独立运营，而且分别都设有销售、媒体和仓管部门。然而在销售方面，纽约市场也有"帮忙分担一部分"，甚至展览会在北京纽约两地巡回展出。

因此，谈及北京前波画廊，不得不说其自创立之初即有着的不同于其他本土画廊的"先天"优势。换言之，即国际优势。自 2000 年茅为清于纽约创立前波画廊起至今的近 15 年的时间里，前波画廊已在欧美市场积累了丰厚的藏家基础，整体发展相对成熟。而北京前波画廊从 2007 成立年至今，自始至终处于以纽约为中心的欧美市场为主导的运营状态之中。尽管这种主导因素有可能让画廊在市场中变得被动，但其丰厚的欧美藏家基础带来的良好收益是毋庸置疑的。因此，北京前波画廊是一个站在国际视野中成长起来的画廊，如艾未未、蔡锦和吕胜中等较知名的当代艺术家，早年已经成功地被纽约前波进行了推广。当然，尽管展览在两地交叉举办，各自达到的效果仍不尽相同。对此，北京前波画廊负责人谈道："因为北京的画廊面积是纽约的画廊面积的近两倍，同时大部分艺术家也生活工作在北京，所以当我们在北京做展时，实验性的倾向较大。因为场地和费用的限制，又牵扯到包装及运输等实际问题，纽约的展览则更趋向于精致化，当然评价反响也会有所不同。"

北京空间就似一个"生产"大本营，经过挑选、包装中国当代艺术作品然后输送到纽约的"销售"大本营。或者说，北京前波画廊犹如中国当代艺术的窗口，通过纽约前波积累较为成熟的市场基础，实践着将中国当代艺术推向世界市场的目标。

所以说，海内外双重市场会给画廊带来丰富的藏家基础。而在欧美地区和中国本土设立画廊分区是开拓国际市场的一个不错的选择。

2. 运作模式

据统计得知,在北京前波画廊所办的展览中,以装置或影像作品为主的展品约占总数量的三分之一。换言之,在一个有九件作品的展览中,有三件是影像作品、一件是装置作品。画廊对于装置与影像作品的关注与当下当代艺术家热衷于通过此类媒介来表达创作思路有着密切的关系。譬如,艺术家认为某个特定的项目用装置才能体现他们的创作思路,画廊会配合艺术家用装置来呈现。

当然,画廊对于艺术品的选择与把握也有其自身的尺度,主要仍是从销售情况出发,并在综合藏家群体与购买力等因素的基础之上,对影像与装置作品和架上作品之间做出权衡。"不过有时候哪怕艺术家特别想要做影像或装置作品,为了销售好一点,我们还是要求他有架上作品。"②尽管随着观众有更多的机会接触到不同的当代装置和影像艺术作品,装置与影像的创作形式也逐渐被大众所认可,但这类作品的销售情况目前还是不能与架上作品同日而语。据透露,对于装置作品,有一部分私人收藏家选择收藏。至于影像作品的话,便只是询问的人居多;若是有购买,也是少数机构的收藏选择。

以北京前波画廊的个展"叶楠:1984 计划—重生于 2014 年 12 月 13 日"为例。该展览以"重生"与"死亡"为主题,北京前波空间里展示了艺术家的影像、装置与油画作品。艺术家的影像与装置作品不由得让人惊叹其艺术表现力,然而位于另一个隔间的油画作品则表现着"时间"、"自由"等零散的主题,与装置与影像艺术所表现的主题都不太吻合,在整个空间里似乎显得有一些牵强,从而使整个展览的总体感觉稍许凌乱。那么,画廊到底为何如此安排展品?

茅为清对于画廊专业性的看法是:"有时候大家觉得画廊只不过是把艺术家的东西搬过来再找一个空间陈列一些,找到有人能够买就完了,实际上不是的,一个真正专业画廊做的大量工作是很多没有办法替代的。"③而实质上我们不难看出画廊在艺术家与藏家中间的运营策略。它既做到尽量尊重艺术家的创作思路,同时考虑到了市场因素而亦要保证有大部分的架上绘画作品。

如此把装置影像艺术与架上艺术二者权衡得当,即把握中国当代艺术的定义并将学术性与商业性结合起来形成一套运营策略,或者说既不失利益,又隐约地充当着美术馆的功能,前波画廊运营的确是一套理智而又高明的机制也是当代画廊应当看齐的方向。

3. 艺术家

作为推广中国当代艺术的画廊,前波画廊对"中国当代艺术"的界定,会影响到其选择艺术家的问题。画廊要定位什么才是有生命力的中国当代艺术,什么艺术家的作品才能够代表真正的中国当代艺术。而笔者认为,优秀的中国当代艺术必须是既立足于中国本土语境又有当代创作思路的艺术。

在这一方面,前波不是很冒进的画廊,其选择的作品有传统的因素在里面。画廊会先把风格很夸张的作品筛掉,然后再参照媒体资料,研究艺术家在市场上的可操作性如何,看其是否有挖掘性。那么,艾未未作为将中国传统元素与当代艺术形式成功融合的中国当代艺术的领军人物之一,他坐镇前波画廊的"主推"艺术家也就不足为奇了。至于选择艺术家时,要筛掉一些风格过于夸张的艺术家,画廊实质上是在配合销售,保证收益。这又牵扯到上述所说的纽约、北京"双剑合璧"式的画廊机制了。因此,

尽管前波画廊是推广中国当代艺术的先行者之一，但它却是非常理性的。

关于如何选择艺术家的方式，负责人表示通常采用推荐的形式，一般都是"名师推高徒"。比如合作艺术家赵赵是艾未未的门徒，叶楠是邱志杰的学生。与画廊合作最年轻的艺术家大概生于1980年至1987年，处于大概毕业了一两年的阶段。不过，因其当代艺术画廊的属性，也使得前波并不会对合作艺术家有非常苛刻的学术背景要求，而更看重艺术家的敏锐度、想法和创作方向。

总的来说，中国当代艺术具有强烈的特殊性与实验性，画廊要站在学术的高度上去审视这一领域，同时又要带着应有的商业眼光去挖掘具有潜力的合作艺术家。

二、不足与阻碍

当然，在北京前波画廊的发展中，也存在着一定的不足。自2007年进驻北京草场地艺术区至今，它在发展过程中遇到过不少阻碍。

第一，藏家方面。外资画廊要适应中国水土，开拓本土新藏家至关重要。然而，目前国内消费群体基础还较为薄弱，这为北京前波画廊进驻中国带来很大的挑战。

需要强调的是，这里的消费群体基础并非指经济基础，而是指消费者的消费习惯与意识。在国内，很多的投资人或藏家都把重点放在了对于传统的艺术品以及传统媒介的尝试上，这可能是中国当代艺术和收藏历史较短的缘故，也可能由于投资的心态比收藏的心态要多。

其次，国内消费者群体基础的薄弱还包括国内藏家对装置与影像艺术的接受仍处于萌芽阶段，总体接受程度相比欧美藏家较低。因为严格地说，当代艺术在中国只有20～30年的发展历史，真正的收藏也是在最近10年间开始的。

第二，销售模式方面。北京前波画廊特有的"国际输送"优势也给其发展带来了一定阻碍。

一方面，以纽约前波画廊为主导的销售模式使得北京前波的发展不能与欧美市场的风向标偏离太远，因而经营范畴也会有所局限。如画廊选择的艺术作品基本上是在欧美市场上比较受欢迎的带有"中国印记"的作品。另一方面，北京前波相对国内本土画廊会在更大的程度上受到西方政治与经济社会的影响。如2001年的"9·11"事件、2008年的经济危机和2012年的"美国飓风"都对北京前波画廊产生了巨大的负面影响。这也说明外资画廊的发展不能完全依赖欧美市场，当过分依赖欧美市场的时候也会受其牵制而失去在市场中的主动权。

第三，经营管理方面。茅为清在谈东西方画廊差异的时候提到："刚开始到北京有很多苦恼，就是大家不注重细节。"④所以说，北京前波画廊的阻碍还包括关于本土经营者方面的问题，即画廊的本土经营者系统不够完善。

第四，国内一级、二级艺术市场的特殊性。国内艺术市场一级、二级市场地位倒置。拍卖业异常繁荣，画廊业则发展畸形。由于拍卖业的挤兑，画廊业的发展一定程度上"被边缘化"。关于如何对抗各种不合理的现象与各种暗箱操作就更是北京前波画廊要适应中国"水土"必须解决的棘手问题。因此，对于

画廊而言，建立起并坚守一套相对健全的运行规范是关键。这套规范要涵盖从选取作品、到管理、再到销售的每一个范围，同时要涉及画廊的经营者、消费者与艺术家等各个环节。积累长久的竞争力与生命力而非"浑水摸鱼"才是海外画廊适应中国水土的"王道"。

　　北京前波画廊作为一家推广中国当代艺术的外资画廊，在其这八年来的发展过程中，既有优势，也有劣势。它拥有雄厚的国际收藏群体基础、成熟独到的经营模式和专业的合作艺术家；而也正因为其作为外资画廊的身份，面对国内较为薄弱的藏家市场、选择艺术品的局限性、目前未完善的经营者系统与国内一级、二级市场倒置的难题，北京前波画廊在中国的生存会迎来较大的挑战。以北京前波画廊为例，我们也许能窥见当代外资画廊在中国本土生存发展之道。

<div align="right">骆如菲
首都师范大学美术学院 2012 级本科生</div>

注释：

① 茅为清（Christophe W.Mao），前波画廊创始人及现任主管人。
② 据 2014 年笔者于北京前波画廊对其负责人的采访。
③ 2012 年 11 月 14 日雅昌艺术网专稿《茅为清：真正专业画廊的工作无法替代》。
④ 2012 年 11 月 14 日雅昌艺术网专稿《东西方画廊经营差异：细节很重要》。

北京潘家园旧货市场[①]调查研究

刘洁

北京古玩市场的雏形最早可追溯至清代中期。这一时期的北京商业经济发展迅速，市井繁华，商铺林立。古玩交易的集市不断出现并逐渐独立成熟起来，琉璃厂、隆福寺、东四牌楼、护国寺等商业贸易区成为较具有代表性的古玩交易市场，其中又以琉璃厂为最，每逢节日，便会呈现"图书充栋，宝玩填街"[②]的景象。至民国时期，北京的各大商业区有了较大的改变，古玩交易市场也在清朝的基础上进一步发展，原有的古玩交易市场规模不断扩大，经营品类不断丰富；天桥、鼓楼、报国寺等新兴商业区也频频出现古玩交易的现象，顺应了市场的需求。新中国成立前后，北京古玩市场上的交易曾沉寂过一段时间，再一次复苏是在20世纪80年代，潘家园旧货市场、官园、长椿街等古玩交易集市在这一时期初见端倪。至20世纪90年代中期，北京古玩城、亮马收藏市场、红桥古玩城等规模性古玩市场接二连三的出现。随后的爱家收藏品市场、天雅古玩城、程田古玩城等新兴古玩市场均在2000年以后相继建成，与新中国成立之前形成的传统的古玩交易市场，共同构成了现今北京古玩市场的繁荣局面。据不完全统计，目前北京古玩市场有25家左右，具有规模性与代表性的约有15家[③]，而新兴的古玩交易市场数量约占总数的80%，潘家园是其中最为盛名且最受藏家青睐的古玩交易市场。发展至今，它已是北京城市文化的一张名片，众多游客都会来此参观游览，许多文学及影视作品中也会提及潘家园。可以说，潘家园的市场影响范围覆盖全国，名气远播世界。

潘家园位于东三环南路潘家园桥西。其历史可追溯至清朝末年，在20世纪90年代初，自发地形成地摊市场。1992年以后，潘家园街道办事处共投资350万元建设成潘家园，至今已有22年历史，目前是全国最大的旧货批发市场。自成立至今经过三个阶段的发展后[④]，如今的潘家园宽敞整洁、规整有序，总占地面积达4.85万平方米，地摊区、柜台区、店铺区销售区域井然分布。涉及品类丰富，以古旧文物与中低端民间工艺品组成，是真正意义上的旧货市场。周一至周日均有营业，人群熙攘，其中周四开"跳蚤市场"，周六、日开鬼市，市场异常火爆。每逢此时，会有六、七万左右的人来此捡漏，客流量是平时的3倍，是名副其实的"闹市"。

一、

潘家园主体营业区域分布于东侧，占总面积的三分之二，分为大棚区、古建房区、古典家具区等几个区域。西侧是潘家园的停车场，分为大停车与小停车场，其中大停车场只周六、日开放，小停车场周一至周日均会开放。停车场的南侧则是石雕石刻区域，紧靠大停车场的入口。北门是潘家园的正门，由北门入，靠东侧的中央区域便是大棚区。大棚区每个摊位2平方米大小，在地上铺一块布，上面布

置众多文物杂玩,满满一地,眼花缭乱。摊位虽多,东西虽杂,但贵在规划严整。以黄线标识各个摊位,几十个摊位为一排,一个区域约有六、七排,共有4个大棚区域。其中,一区主要经营翡翠玉器、珍珠玛瑙、竹木骨雕以及字画等品类,二区主要经营古玩杂项、民间旧货、古旧钱币以及现代各种收藏等,三区主要经营民间工艺、民族服饰、文房四宝、佛教物品、木雕花板等种类,四区则主要经营瓷器、铜器、紫砂工艺品、印章石料等。围绕大棚区分布于四周的是古建商铺区域,由北至南顺时针环绕为甲排、乙排、丙排和丁排,主要是对翡翠玉石、字画、工艺品等种类的经营。古建商铺丁排的西侧是现代收藏大厅,一层为古典家具收藏展厅,二层为红色收藏、连环画以及票证卡币等现代收藏。大厅的西侧是古典家具大棚,各种工艺品以及家具都有销售。紧挨古典家具大棚的是临时地摊区,古玩杂项、现代工艺品等种类在这里都有涉及。且租金低廉,如古建商铺丁排区为例,其使用费为300元/两天(周六、周日);三区6~25排、四区2~13排摊位使用费为50元/天(周一至周五),摊位保证金约为2000元/摊位。不同区域有不同租金,但相较于北京古玩城、天雅古玩城等,潘家园摊位的租金成本最低,却也一"铺"难求。潘家园卖家聚集、经营品种多样,为了更有效的利用空间,地摊区与大棚区被设置为具有"流动性"特点的销售区域。以大棚区为例,周一至周五主要经营工艺品或字画等古玩,周六、日刺绣、紫砂等种类则会涉及较多一些。不同时间经营不同种类的古玩,这是其他古玩市场所没有的。

潘家园虽是地摊、柜台、店铺共同经营,但最为玩家喜爱的还是地摊区域,即大棚区。在2015年之前,北京古玩交易市场以地毯经营为主的场所,除去潘家园,当属位于西城区广安门内大街的报国寺。但在2014年年底,西城区广内街道对报国寺及其周边胡同进行了整治,拆除了市场内89间违建店铺,彻底取消了露天摊位,古玩交易展销全部移至正殿内以及东西配房里,此前热闹的地摊选货的情景早已不复存在。因此,仍保留旧时古玩传统交易的特点的也只有潘家园了。潘家园地摊区由东西两部分组成,东面大棚内为固定摊位,西面是露天自由摊位,逢周六、日满盈。地摊式经营极大地拉近了贩、买之间的距离,更重要的是商贩与买家间充满了互动。经过调查,每个商贩身旁都有一两个马扎,看见顾客过来,并略有犹疑之态,便会殷勤招呼。若买家有买意,顾客会随之坐下,在一堆杂货中挑挑拣拣,中意的物品放入商贩准备好的小碗或小篮子中,以备进行第二次、第三次地筛选。当然,此种交易方式多见于竹藤果核、珠宝玉石、钱币票证、徽章佩饰、瓷器文玩等小物件类。小商贩以此来招揽生意,顾客也乐在其中。选择逛潘家园旧货市场的玩家大多都抱有怀旧、淘宝、休闲以及猎奇的心态。在一堆堆杂货中挑选精品中的精品、努力辨别其中的真真假假,激发着玩家内心中的赌博、冒险的心性。即使一本小人书,在挑选期间也要认认真真,需要购买者坐于马扎上,仔细翻看身前的每一本,从几十本的连环画中选出最有收藏价值的版本,不是一件轻松的事,也很容易消磨时光,一看几小时或半天都是有可能的。通过自身的眼力和直觉确定真品后,便要开始与商贩议价。如何砍价也是门学问,首先要有丰富的收藏知识,了解自己想要买的物件;其次看出精品、真品也要稳住,尽量与商家讨价还价,否则容易吃亏。

二、

潘家园经营品类繁复，杂玩琳琅满目，古物珍玩、奇石异宝应有尽有，书画、瓷器、玉石器、青铜器、金银器、竹木牙角器等都有涉及。早期的潘家园真正的古物文玩较多，古玩藏家、爱好者在潘家园可以捡漏成功，近几年随着市场的扩大，古玩有形市场上能见到真正古物文玩的机会已不多，逐渐被民间工艺品充斥。据统计，潘家园所设摊位中，民间工艺品摊位约占60%，书法字画摊位约为10%，旧书摊位约为10%，旧生活用品摊位约占20%。因此，民间工艺品是潘家园市场中最主要的经营品类。民间工艺品包含种类广泛，刺绣、竹编、木雕、泥塑、剪纸、民间玩具等，均属于其范畴。潘家园中民间工艺品的经营主要涉及木雕、刺绣，以及珠宝玉石等。木雕工艺品除去摆件、文房用具种类，更为常见的是小型木雕、竹藤果核品类的售卖，约占木雕工艺品经营的80%左右，如核桃、橄榄、葫芦、菩提子等。其中，菩提子是近几年中低端古玩市场上最为受欢迎的品类之一。菩提子是佛珠的一种，根据品种的不同，种类又可分为5种以上，古玩市场上以其大小及质量好坏定价，高低价格之间可以相差几十倍。珠宝玉石的经营数量紧排于木雕工艺品之后，约占潘家园古玩市场的30%。不同于几年前，如今潘家园的珠宝玉石类贩售偏重于宝石玛瑙，玉石器的销售逐渐减缩。宝石玛瑙中常见水晶石、玛瑙、绿松石、青金石、猫眼石、石榴石、黑曜石等，现以青金石、南红玛瑙、绿松石、水晶石等最为流行。除此之外，刺绣、泥塑等民间工艺品经营兼而有之，但数量不多。

特殊的交易方式及丰富的经营品种使得潘家园格外"亲民"，让买者在购买古玩的同时，感受到古玩交易市场特有的乐趣。而能大量吸引玩家的另一因素是市场的交易价格。潘家园不似北京的其他新兴古玩城，如北京古玩城、天雅古玩城以及天坛古玩城等古玩交易场所，许多古玩物品起价便是几千元，价格高得常让普通玩家望而却步。在潘家园里，虽也有高达几十万元的古物文玩，但其面对的仍是广大的中低端消费者，所经营的文玩价格较为多元，几十元到上千元不等，最低可以低至1元。较为低廉的价格更加适合于小资本的普通藏家和刚入门的玩家，普通游客也可以在潘家园中买到物美价廉的工艺品。旧书市场中一本书价格可低至原价的5~3折，也可以以2元一斤的价格买走；竹藤果核市场中，直径1.0厘米大小的金刚菩提子可以2~3元买一颗，也可以300元左右买一串（约15颗左右）；珠宝玉石市场中，巴西水晶石可以5元钱挑选一颗未加工的，也可以200多元购买一颗加工成品。并且卖家的叫卖方式也很多样，一古钱币摊贩，坐在自己摊位前自行拍卖，起价最高10元，最低拍价1元。当以1元价格拍出钱币时，便自嘲到："又骗取了1元！"钱币的销售又有商代的贝币、战国的刀币、布币、秦代的方孔圆钱、清代的方口钱币，清末的机制币袁大头等种类之分，依年代、品相、稀有性来定价格，一套16枚装的品相较好的袁大头卖价可达2000多元。票证销售同样如此，外国票证要比中国的票证价位高，知名公司的票证要比普通公司的票证收藏价位高，以此类推。连环画收藏与红色收藏是近几年较为受关注的收藏品，价格均是原来收藏价格的十倍不止。连环画收藏中，品相好的名家作品价格可卖至上千元，如赵宏本、沈曼云、钱笑呆、陈光镒等人的本子，普通画家的本子仍依年代、品相、有无色彩来划分定价，价位由二十元至几百元不等，若是题材特殊，如雷锋的故事、高尔基的故事、"文革"题材的本子，价位会进

一步提升。这些民间工艺品在其他古玩市场中也同样多见，如北京报国寺古玩市场、十里河古玩市场等，但品类不及潘家园丰富，价格不及潘家园亲民。因此相较而言，潘家园更适合一般的古玩爱好者。

三、

 1992年，潘家园旧货市场刚建立之初，法国前总统希拉克夫人到潘家园来淘宝，此后，逛潘家园和"爬长城"一样，成了北京影响力的名片。1995年，世妇会在北京召开，许多代表来到潘家园旧货市场淘宝。之后，众多国际领导人都来此地游览购物，如美国前总统克林顿夫人希拉里、美国众议院议长哈斯德、希腊总理希米蒂斯、罗马尼亚总理纳斯塔塞、斯里兰卡总统库马拉通加夫人、泰国公主诗琳通等。同时，美国前总统克林顿夫人希拉里还将潘家园写进了回忆录。尤其是在2008年奥运会期间，前来参观潘家园旧货市场的与会人员络绎不绝。保加利亚总统格奥尔基·帕尔瓦诺夫冒雨逛潘家园旧货市场，并以500元购得叫价1000元的一件黄杨木摆件，后又购买3件十八罗汉黄花梨木摆件。法国前总理拉法兰也有到潘家园淘宝，花了30欧元购得叫价1000元的观赏大折扇，同时买下一套中文版的《丁丁历险记》，表示作为中国礼物送给自己的小孙子。据了解，拉法兰对旧货市场中的旧书摊非常感兴趣，在每个摊位前都仔细看了又看，而一般的外国名人很少仔细看中国的旧书摊，语言不同，内容、价值不同，因此拉法兰只有对中国文化涉猎得比较多，才会感兴趣。临走时，这位法国政界名人还带走了一本中国传统宣纸做的签名簿，并写下"充满友谊"四字感言。其他许多政要也进行私人探访，如一名韩国国会议员、文化部长，便习惯自己独享淘宝乐趣。事实上，很多国家的驻华使馆人员都是常客，他们经常"微服私访"这个北京特色跳蚤市场，并了解在这里淘宝所需的各种技巧、情报，逛起来竟然也是如鱼得水。除去国际风云人物的光顾，为潘家园旧货市场无声的做了广告，国内也有众多知名人物在此进行淘宝。赵忠祥、奉节、王刚等，此前都是这里的常客。赵忠祥一高级私人会所中，就有许多藏品就是在潘家园捡的"漏"。

 如今随着艺术品收藏的普遍化发展使得买家群体在不断扩大，并多以投资或保值为目的，许多年轻人开始涉足这个领域，尤其是在现当代工艺品的购买、收藏领域。潘家园便成为这些年轻消费者最初涉水的地方。现今潘家园的古旧文物销售在逐渐减少，珠宝、手串等小型饰品类现代工艺品在古玩市场销售中所占比例却不断增大，这从另一方面体现了现当代艺术品更加贴近时代紧跟潮流，更加符合年轻人的审美观念。在众多消费者中，因为个人喜好而来次购买消费的人占据大多数，约占总体的60%。因此，其中便会有消费者看不准艺术品的真假好坏，单纯的凭借个人的审美观点来挑选艺术品，而没有专业的水准，这在鱼龙混杂的潘家园中是较为忌讳的。

 潘家园旧货市场是北京新兴古玩市场中最具有代表性的。它是全国艺术品的集散地，许多艺术品在这里收购、转让，成为艺术品的中转站。它与报国寺、官园等市场同属于"跳蚤市场"，但其知名度与受欢迎程度却遥遥领先于其他古玩市场，使得人们一提起古玩，便会首先想到潘家园。它既是对传统市场交易的继承，体现了浓重的市井文化，又不断与时俱进，吸引着不同阶层、不同文化背景的人前来观瞻，

成为老北京文化的一个载体。古玩市场需要有北京古玩城、天雅古玩城、天坛古玩城等高层次艺术品交易的场所,更需要潘家园这样适合大众消费的古玩交易场所的存在。

<div style="text-align: right;">

刘洁

首都师范大学美术学院 2013 级硕士研究生

</div>

注释:

① 以旧货市场命名的原因是:在 20 世纪 90 年代,"旧货市场"是北京古玩市场中较为流行的称呼。北京古玩城的前身是"北京民间艺术品旧货市场",期间进行市场建设时,将"文物"从"旧货市场"的概念中脱离,改换以"古玩城"较为中性的名称,荣兴艺廊古玩市场同样如此。而潘家园旧货市场却保留至今。

② 参见清乾隆二十三年潘荣陛所著的《帝京岁时记胜》,其中记载:"每于新正元旦至十六日,百货云集,灯屏琉璃,万盏棚悬;玉轴牙签,千门联络,图书充栋,宝玩填街。"

③ 参见武文龙、哈曼、刘卓:《中国艺术市场地缘全景扫描之京沪古玩市场生态调研》,《艺术市场》,2013 年 07 期。

④ 1991~1993 年为第一阶段,是自发形成地摊市场;1994~1997 年是潘家园古玩市场发展的第二个阶段,政府开始介入管理,实行"退街进场"的策略,开辟了现在的厂址,定名为"潘家园古玩市场";1998 年之后是第三个阶段,潘家园进一步加强管理、加快发展。参见于洋:《潘家园:藏匿于闹市之中的历史博物馆》,《华人世界》,2011 年 08 期。

福建莆田木雕市场调查研究

刘洁

中国有著名的四大木雕流派，分别是浙江东阳木雕、浙江乐清黄杨木雕、福建莆田木雕和广东潮州木雕。这些木雕工艺传承不同，所具有的特色也不尽相同：东阳木雕以平面浮雕工艺见长，乐清木雕以黄杨木圆雕工艺闻名，莆田木雕以精微透雕工艺为荣，潮州木雕则以金漆木雕工艺驰名。如今各地的木雕市场多被这四个流派的木雕艺术品与工艺品占据，浙江东阳、乐清，福建莆田以及广东潮州四地也逐渐成为木雕工艺品的生产销售基地，其辐射、影响范围远及国外。随着木雕市场的不断繁盛，福建木雕产业也在其中慢慢凸显出来，在市场上占有份额逐年扩大。在各地的木雕艺术品收藏以及工艺品的展销，包括红木家具市场的销售中，都可以见到福建地区的木雕产品。

福建木雕工艺由民间建筑、家具、佛像雕刻逐步发展起来，以龙眼木、黄杨木、荔枝木、樟木、红木、茶树木等为主要材料，主要产地有福州、莆田、泉州等地。其中，福建木雕以莆田木雕尤为盛名，是福建生产木雕产品的重要集散地。莆田木雕工艺精致细腻，风格古朴典雅，且历史悠久。它滥觞于唐代，于宋代就已闻名。据考证，现藏于北京故宫博物院的宋代名画《听琴图》中琴桌，就是北宋名臣蔡京呈献给宋徽宗的莆田木雕家具的精品①。至明清时期莆田木雕业越发兴盛，尤其到了清代，莆田木雕工艺日渐闻名，甚至走向了世界，廖氏木雕廖熙、廖永俩兄弟合作的木雕《关公》像曾于清光绪三十四年在巴拿马万国博览会上获得金奖，赢得了国际上的声誉②。同时，莆田木雕依然会被当作贡品晋献给清宫，现存于北京故宫博物院的一只贴金透雕花篮，即清乾隆年间一位莆田后洋艺人制作的清宫贡品。自此之后，由于国家动荡，莆田木雕逐渐沉寂。直至新中国成立后才重新焕发生机，在继承传统手工艺基础上大胆创新，出现了一批著名的木雕大师，如第一代传承人佘文科、黄丹桂等，他们的木雕作品曾获选陈列于北京人民大会堂福建厅。改革开放初期，莆田木雕第二代传承人抓住机遇，创办企业，木雕产业规模不断扩大，同时还带动了玉雕、宗教雕像、竹雕、漆器、金银首饰等相关工艺领域的发展。经过多年的运营建设，莆田在 2003 年荣获"中国木雕之城"全国性的专业称号，也成了全国最大的木雕工艺品生产加工集散地。现今莆田经过政府的规划，木雕产业集聚地主要分据为两个，一是莆田黄石镇的工艺美术城，一是莆田下辖县仙游的中国古典工艺博览城。莆田工艺美术城以展销木雕工艺品为主，如人物造像、文房用具、小型配饰等，占据较大比例。相较而言，中国古典工艺博览城则以销售家具为主，坐落在具有"中国古典家具之都"称谓的仙游。两地相距约 43 公里，驾车只需 40 分钟左右，交通便利，互通有无。

莆田工艺美术城位于莆田荔城区黄石塘头，在沈海高速公路莆田站出口处，建于 2006 年，现为展示福建省木雕、玉石雕、金银首饰等工艺美术品中心，以及生产、售卖中心。整体由展示中心、展销区等区域组成，其中木雕、玉雕、石雕是工艺美术城（图 1）主要展销区域，共有店面 700 多坎，而木雕

图 1　工艺美术城

所占比例最大，约占 60% 左右。并且根据调查，近几年玉雕与石雕商铺数量在逐渐减少，多被木雕店铺所替代。因此，莆田木雕业的逐年兴盛在这里有较为明显的体现。相对于莆田工艺美术城，仙游的"中国古典工艺博览城"展销内容以家具为主，旁涉其他类木雕工艺品以及油画的销售。整个博览城总共分为四区两城：古典工艺家具生产区、展示交易区、商业配套服务区、安置区，两城即中国古典工艺博览城和油画城，现已有超过 500 家的企业入驻博览城，并列入福建省十大文化创意产业园之一，赢得全国的关注。

莆田以这两座展销城为中心，与周围的数以千计的商家一起，形成了一个木雕产品辐射海内外的加工销售地。但是，莆田虽然逐渐成为木雕的加工生产中心，但它的原材料并不完全来源于莆田或福建本地。根据《兴化府志》记载："吾莆地狭，然种植亦有所宜。其近山地宜种荔枝、龙眼，近海地宜种柑橘及桃"因此，除去荔枝木与龙眼木，当前莆田木雕市场上多流行的黄花梨木、檀木、桧木、沉香木、鸡翅木、红酸枝木等硬木原材料，都非本地产有，而来自浙江、江苏、云南、广东、台湾，乃至日本、东南亚等地区。事实上，早在在宋元时期，开埠地泉州港、枫亭港、宁海港等地便从印度尼西亚、马来西亚、菲律宾等东南亚国家进口大量的花梨木、紫檀、鸡翅木等木雕材料，以此作为制作家具的原料。现在同样如此，仅仙游县就集中具有中国 70% 以上的名贵木材，包括海南黄花梨、越南黄花梨、小叶紫檀、红酸枝等种类，可谓木材集结地。且许多现已少有的名贵木材，如桧木、沉香木等也在这里大量出现。据悉，这些名贵材料部分通过中国台湾或日本等地回流至莆田，再在此地进行雕琢加工。产于台湾阿里山区的红桧木，在日本统治时期遭到大量砍伐，并运到日本国内。现今福建地区的许多红桧木木雕艺术品

或工艺品都是经由日本回流在莆田加工制作的,如红桧木佛像、挂件等。而仙游的家具生产所选用的红木、酸枝木、紫檀木、黄花梨木、花梨木以及鸡翅木等,也都来自海南、云南、广东,甚至有老挝、柬埔寨、泰国等东南亚地区进口原料。据悉,每天都有各种原木材料从秀屿港口水路或陆路进入莆田,又有各种由原木加工成的工艺品、家具运出莆田,流向世界各地的市场。因此,加工销售是福建莆田木雕市场发展最重要的环节,推动福建莆田木雕业繁荣发展的实为其工艺,以工艺赢得市场、以工艺开发市场,是莆田木雕业的最根本的发展内容,也是其精湛技艺历史积淀的市场体现。

图2　串珠制作

在对原材料加工过程中,莆田木雕产品都是流水线式生产加工。而这种生产形式早在明清时期便已很普遍,据《莆田县志稿》记载:"莆木工、土工、金工、石工皆有。木工分为三,曰都绳,曰细磨,曰雕柴。"如此,一直延续至今。由于市场的规模化、扩大化发展,莆田木雕业的生产模式分为了两种,即家庭作坊式生产和工厂集约化生产。无论何种生产方式,为了提高效率均为流水线操作。经调查,家庭作坊式生产主要以加工小型木雕产品为主,如手串、念珠、吊坠、摆件以及文房用具等,这种自产自销小规模的生产方式在莆田工艺美术城中也较为多见。莆田工艺美术城中展销小型木雕产品的店铺相对较多,一般一楼为展销厅,二、三楼为生产加工场地。其加工生产所占空间并不大,一般面积在30~40平方米左右,工人6、7个,小型首饰等品类木雕产品多以此形式生产。家庭作坊式生产模式,实际为小型机械加工与手工加工兼并进行。原因之一是其制作过程并不复杂,如制作串珠,从制形、打眼、雕磨到打光抛磨(图2),仅需四道工序,而所使用机器也很小巧简洁,因此占据空间较少。据了解,一个作坊一天就可以生产七百至上千颗左右的念珠,效率很高。其他工艺品,如吊坠、陈设摆件等则需要人工上的精雕细琢,每个作坊所需工人也不多,一般超不过十人,尤其是挂件饰、印章等加工,从打坯、画样到雕刻、修光,需4、5个师傅便能有序进行,先由机器打粗坯(翻模),再由人工细部雕刻(图3)。而花卉、飞禽、走兽、仕女、历史人物等题材的陈设、摆件类加工模式也是如此,既保持了工艺,又提高了效率。制作一件高约60~80厘米、宽约30~40厘米左右的摆件,大约一到两个星期便可完成。

工厂集约化生产则主要集中在对大型人物造像及家具的加工上。大型人物造像包括各种佛像、护法等,商家一般将商铺设立在工艺美术城中,工厂建于其他地区,如仙游、涵江或秀屿等。如"福建莆田聚福木雕工艺品厂",其实体店位于工艺美术城,厂址则位于莆田学院附近。这些工厂从设计研发到加工制作都以市场为准,人员设施完备,加工方式灵活:来料加工、来样加工、手工加工等。加工过程为

图3　人工雕刻　　　　　　　　　　　　　　　　　　　图4　加工流水线

流水线式操作，面部的雕刻、衣纹的处理、底座的修饰等都由不同的工人进行，每人负责一部分程序，简单而有效率（图4）。并且随时代的发展，一些新型材料也应用于佛像造像的制作，如琉璃、玻璃钢等，这些新型材料可以直接运用机械制作，形成真正意义上的规模化加工。而同样在市场上占有一定份额的福建莆田家具的生产加工，则主要以仙游为中心。其生产销售方式与莆田工艺美术城基本相同，部分商家也是将展销店铺开设于"中国古典工艺博览城"中，工厂则分设于附近场地。其家具制作过程也为流水线式操作，但工序相较于工艺品的制作却是要略微繁琐，更为复杂、讲究，从开始加工到结束大致需要7、8道工序。最初是对制作家具的材料的选择、加工：选料、开料、刨料、风干，继而进行修光、刮磨和磨光，最后进行开线条的程序，此时就是展现莆田木雕雕刻水平的关键时候，需要雕刻师傅。一刀一刀进行精细刻画，要求图案透视清楚、雕琢圆润自然，布局合理，层次分明，棱角出清，底子剔平，[③]所有工序进行完之后，再安装成型，之后便可进入市场销售。仙作家具上所雕刻的装饰图案都是国画中常出现的风景，如山水、花鸟、仕女等，抑或是具有吉祥寓意的图案，如百子图、博古图、暗八仙等，也有将整幅画作复制雕刻到屏架家具上的，最著名的、常见的当属《清明上河图》，场景宏大、雕刻细腻，在市场中容易得到消费者认可。在设计过程中，雕刻者会根据木材本身具有天然色泽和文理设计外形，莆田木雕精湛的雕刻工艺结合，展现了木材原有的天然的艺术魅力与人工刻画的细腻精微。这些家具整体框架构造凸显端庄、稳重大气，而且造型与细节的并重，在很好延续了明清时期家具的样式的同时，融入了现代的时尚，许多都是根据现代人的需求创新设计的，以不断满足现代人的文化理念和审美情趣。

　　生产方式的市场化、生产规模的扩大化，致使劳动力需求迅猛增加。以仙游为例，2006年该县荣膺"中国古典工艺家具之都"称号后，从业家具生产的人员由5万多人增至12万多人，更不用说今天的从业人员数量。而这些劳动力大都出于莆田本地，年龄大部分在20~30多岁。月薪根据加工门类不同与技艺高低而有所差别。类似于制作佛珠工艺较为简单的工作,加工工人月薪在2000~4000元左右,边做边学,

学成只需几个星期或几个月左右。而做陈设品等立体圆雕工艺的工人月薪一般约为 4000~6000 元，会依据工人技艺的高低来决定。学成需要两到三年左右，一般跟随师傅从学徒做起，有了一定基础后，部分会到莆田学院工艺美术学院进修，随后在各个公司门下做工。对于家具加工生产也基本如此，一个技术精湛的木雕师傅，每天工作 8 小时，就有 200 左右的收入。据调查，具有面积 2000 平方米的"福建莆田聚福木雕工艺品厂"，员工人数有 260~300 人，属于中小型规模生产，其工作便按照每天工作 8 小时、分等级工薪制进行。同时，经由"文霖木雕工艺厂"的人员介绍，他们的工厂设在莆田涵江，工人多是来自方圆 5 公里的本地人，每天骑自行车或摩的就可以上下班。

莆田木雕工艺品市场上的销售种类十分丰富，除去一些首饰品类外，工艺品中观赏性陈设摆件也占有一定比例，花卉、飞禽、走兽、人物、山水等都有出现，包括一些具有吉祥寓意的微型用品，如算盘、香炉、棺材等；实用性工艺品则有屏风、笔筒、笔架、镜架、香炉、木刻钟等（图 5）。这些在各地古玩市场都深受欢迎，许多古玩商家或藏家都会来此购买，价格由几十元到几千元不等，适合于普通群众购买。佛像木雕种类也较为多见，如：菩萨、飞天、济公、水月观音、关公、麒麟等都有涉及，且各厂家会根据不同地区的信仰，制作不同种类的佛像销售，如日本地区以不动明王、大黑天、十二将神、释迦牟尼、高祖太师等销售为主，我国台湾以关公、地藏菩萨、观音等销售为主。这些造像价格自几千元至几十万元不等，原材料的价值与工艺的精湛与否是评判价格的标准，紫檀木、沉香木、黄花梨木以及桧木的价位会较高一些，玻璃钢、琉璃等现代材料则会较便宜一些，许多买家为了节约成本都会买现代材料的佛

图 5　莆田木雕工艺品市场中的摆件

像。除此之外，在家具的购买上，近几年仿明清家具不断受到广大消费者的追捧，而红木家具的购买与收藏更是成为高层次生活品位的象征，以致红木家具市场的逐年繁荣，全国各地家具商场内都有红木家具的销售区域，古玩市场中也分布着红木家具的交易集市，其中便有不少属于福建莆田仙游生产的红木家具，且多用红酸枝与黄花梨等原材料，主要为仿明清家具样式。此前的红木家具市场中，清式家具销售数量与销售额要高于明式红木家具，但近两年许多消费者的兴趣逐渐向明式家具方向靠拢，原因主要有二：一是近几年红木家具的消费群体趋于年轻化，相较于清家具装饰的繁缛复杂，年轻一代的消费者更倾向于做工中规中矩、线条简单、造型清秀的明式家具；其次，现在普通家庭住房面积多在七八十平方米，明式家具在组合以及空间利用上都比较符合现代要求。

除此之外，代表"高精尖"工艺的艺术木雕在这里也有众多呈现。现今入驻在工艺美术城中的方文桃、佘国平、李凤荣、闵国霖等第二代莆田木雕传承人，经过不懈努力，使传统的莆田木雕在工艺创新上有了进一步的提升，多次荣获国家级奖项。2013年工艺美术大师郑春辉历时近4年创作的大型木雕作品《清明上河图》获得"世界上最长的木雕"的荣誉，载入世界吉尼斯纪录。而这些工艺大师多集中于莆田工艺美术城中。在工艺美术城中国家级工艺美术大师有四位，分别为：方文桃、佘国平、林庆财和李凤荣；省级工艺美术大师有将近20为，其中八成以上为木雕工艺美术大师，如闵国霖、黄文寿、李凤强、吴文忠等。他们都在此设立了工作室或艺术馆，如方文桃的"阳航雕塑艺术馆"、佘国平的"智项轩"工作室、闵国霖的"光临雕塑创作室"、黄文寿的"丹桂传奇"工作室、吴文忠的"蒲洋雕刻艺术馆"等，从另一方面整体提升了工艺美术城木雕业的质量。这些工艺美术大师的工作室设置格局与其他商铺基本相同，一层是展销厅，二层、三层为木雕工艺大师工作室。所展销、创作的品类每个大师侧重点各有不同，但从整体上看主要以佛像、仕女、花鸟、山水以及历史故事摆件为主，大都根据木材的天然造型和天然文理，运用圆雕、透雕、浮雕、根雕等多种工艺，创作出精美的木雕作品（图6）。在制作过程中，一方面工艺美术大师会根据自己的构思与审美独自创作作品；另一方面他们也会接受市场批量订单，加工过程需要师傅与徒弟分工合作，基本由师傅设计形象，由学徒或工人做出粗胚，再通过工艺美术大师进行最后精心的雕琢。因此，类似于学徒式教学生产也成为莆田木雕产业经营者中较为重要的一环，众多工艺美术大师工作室中会招收学徒，如国家工艺美术大师方文桃先生在将技艺传承于其子的同时，也带有几十名学徒。他认为现在的木雕工艺从业者存在一定问题，随着市场竞争激烈，工艺美术产业多是流水线作业，从业者的基本功并不扎实，像老师傅那一代的精微雕刻技艺如今已难有后来人能真正掌握。所以他严格要求自己的徒弟扎实学习基本功，只有基本

图6 精美木雕

功扎实了，其中的佼佼者才有可能融入创作元素，赋予作品以神韵，才能实现工匠到工艺美术师再到大家的飞越。同样，国家工艺美术大师佘国平也培养了大批木雕行业的人才，包含行业技术骨干200多人、学徒300多人，其中省工艺美术大师1名、省工艺美术名人5名、高级工艺美术师4名、工艺美术师15名，为木雕行业的发展不断提供新鲜血液。

由于莆田有地理位置上的优势，对外销售的渠道较为广泛，海外与内地市场并重。首先，现今国内市场木雕工艺品的收藏较热，莆田木雕精湛的雕琢技艺与昂贵的原材料极具收藏赏玩价值，为国内众多收藏者喜爱。据悉，北京潘家园许多木雕工艺品都是由莆田工艺美术城批发的，尤其是手串、念珠、吊坠包括沉香一类。除此之外，广东、上海、山东、四川、重庆等地区也都会来此批发、订做。其次，莆田与日本、我国台湾临近，莆田木雕很快就打开了台湾市场，尤其是佛像造像。莆田木雕大师黄丹桂之子黄文寿是较早在莆田创办生产大型神像的木雕工艺厂的人之一，其创办的"丹桂工艺有限公司"生产出的木雕个个是精品，成为福建省打入日本和我国台湾佛像木雕市场的首家木雕工艺厂。据了解，早在十年前，台湾岛就有800多座天后宫的数千尊木雕分灵妈祖神像，几乎全部产自莆田，岛内上百座寺庙宫观的古建装饰木雕、神像木雕也绝大多数来自莆田。而在20世纪90年代，"丹桂工艺有限公司"承接日本株式会社宗像商会的"力士"订单，为其制作超百对大型"力士""仁王"造像，其工艺的精良让国外佛艺制作者赞不绝口，并被日本《宗教工艺新闻》誉为"地区宗像雕刻第一家"。发展至今，许多木雕公司的订单也纷纷来自我国台湾和日本，主要针对的是各类佛寺造像。再者，东南亚地区是莆田木雕另一市场营销区域。莆田临近泉州，泉州的刺桐港口为古代海上丝绸之路的重要港口之一，自古莆田与东南亚地区便会有商业贸易的历史。并且东南亚地区多信佛教，佛寺众多，佛像木雕产品需求较大，而莆田木雕技艺远扬国外，因此莆田木雕也多销往东南亚地区。

在对木雕工艺品的销售过程中，莆田的许多商家都会将实体店销售与网络销售结合，拓宽销售渠道，以赢得更大的市场份额，如"莆田新意木雕""福建莆田聚福木雕工艺品厂""福建三福古典家具有限公司"等，其均为实体、网络共同并行的销售路线。商家们会将经典作品或近期新品传至网络，吸引顾客，但价格定位比较模糊，以面议价位为准。同时，顾客也可以在网上直接预订，商家可以根据顾客的不同需求来进行生产制作。据了解，许多外地顾客都是在网上看到销售信息与产品介绍以后，来莆田进行实地勘察与购买的。两种销售方式的合体既是互联网信息时代的体现，也是木雕工艺跟随时代发展的要求，不仅是莆田木雕，其他种类木雕、甚至其他种类工艺美术的经营者，也在努力探索实体与网络两条腿走路的方式，这对木雕业的发展实为有利之事。在现在工艺品市场化时代，生产加工、销售都是一条龙服务，包括产品的运送环节。以家具销售为例，生产加工完善之后的家具，会通过物流公司运输到销售地。设置在仙游的各大物流公司，从不会担心没有生意。据不完全统计，在2014年以前，仙游县榜头镇整个镇有几十家物流公司，每天下午装载货物都会有近上千个立方。根据鸿昌物流公司人员介绍，他们公司正常的一天的吞吐量大致有1000个立方，而仿古家具占有吞吐量的80%左右，由此可见莆田古典红

木家具市场的兴盛。

除去上述文中常提到的莆田市与仙游县外,其他莆田下辖区域与木材相关的工艺产业也在发展壮大,如秀屿区、涵江区、荔城区等地。在秀屿,是经国家批准集木材检疫、加工、贸易为一体的专业化国家级木材加工区,木材批发、加工是本地区的支柱产业之一,对外招商港澳台侨外资企业入驻;在涵江,艺术框业发展迅猛,集艺术油画、艺术画框、古典艺术家具、工艺品等产品的研发、生产和销售为一体;在城厢,生产油画、画框也渐成气候,许多公司生产的油画、画框等系列产品会出口美国、欧洲、中东等国家和地区,成为福建省文化创意产业基地。可以说,莆田木雕产业正以前所未有的速度迅猛发展。不仅在木雕市场中,在艺术品等收藏领域也同样如此。

虽然近两年随着整个艺术品市场的调整,木雕艺术品或工艺品的市场销售指数有下滑趋势,原木价格也在持续走低,尤其是红木家具的交易市场,但是优秀的木雕作品及优质的红木家具,依然具有市场收藏价值。福建莆田木雕能最大化占领市场,成为木雕业的领军人,与其积极适应市场、开拓市场的敏锐性紧密相关的。因此,莆田木雕业能在众多区域木雕中打造出一片天地实属不易。工艺上,莆田木雕能继承传统、联系当代,2014年国家博物馆举行"中国当代工艺美术双年展",木雕工艺领域的展示,莆田木雕工艺的展示占尽三分之一,共有16件,足见其工艺之精湛;市场上,莆田木雕业能紧随时代、大胆变革,两者结合,使莆田木雕工艺不断地发扬光大。但是这其中的问题也是不容忽略的:产品生产良莠不齐,整体需要提升;人才需求扩大,需要提高对人才的进一步培养;文化营销较弱,需要更好的体现地方特色等。不仅福建莆田木雕业如此,其他地区的木雕产业同样具有这样的问题。如今艺术品市场已进入理性发展阶段,市场对艺术品的要求在逐渐提高,木雕产业只有进行有效的改革,才能在市场保持优质、快速地发展。

<div style="text-align:right">

刘洁

首都师范大学美术学院 2013 级硕士研究生

(本文发表于《收藏投资导刊》2015 年第 7 期)

</div>

注释:

① 陈高,《莆田木雕的渊源与流变》,福建师范大学,2009。

② 同上。

③ 参考陈朝晖,《"仙作"古典家具的工艺源流及其产业化探究》,福建师范大学,2008。

中国陶瓷市场发展现状研究
——以德化陶瓷市场为例

耿鸿飞

一、

德化位于福建省中部，泉州市北部。自宋时始烧制青白瓷，依靠泉州港发达的对外贸易系统而远销海外，成为"海上丝绸之路"的重要商品。明代一改传统，烧成富有地方特色的"建白釉"，以人物瓷塑最为知名。清末，内忧外患的社会时局对国内的陶瓷生产造成严重威胁，加之关税制度的限制，对外贸易面临被动局面，难以与同时期的日本及英、德、法等欧洲国家同台竞争。德化当地的手工艺人，在生产条件极为落后的情况下勉强维持生产。至 20 世纪上半叶，在外来文化的冲击下，旧有的陶瓷生产、传承、流通方式发生转变，出现了具有现代特征的陶瓷企业、工厂[1]。之后因受到战争影响，生产几乎处于停产状态。新中国成立后，人民政府接管了官商合办的德化改良瓷厂，标志着德化陶瓷产区步入改造阶段，国营瓷厂、公私合营瓷厂相继兴办，逐渐形成了以规模化工厂为主，机械化、半机械化程度较高的现代陶瓷工业[2]。1965 年，德化全县陶瓷总产量达到 1154 万件[3]，日用陶瓷、艺术陶瓷的设计、生产在继承传统、推陈出新两方面都取得了一定成就。但不可否认的是，该时期德化以及国内其他陶瓷产区的生产方式较为单一，参与国内外市场流通程度有限，在"文革"时期更是遭受了不同程度的破坏。

改革开放以来，在国有体制改革及市场经济浪潮的推动下，德化陶瓷产业的结构发生了很大的调整和转变。研究所、私营机构、个人工作室等相继成立，同时也出现具有新时期特征的集团公司及跨国公司。经过不断地发展壮大，在 21 世纪逐渐形成规模化、集群化的产业格局。这种格局的形成，既受到国家宏观政策的影响，也与德化地区的历史传统、区位特征以及自身的发展策略息息相关。虽然在发展过程中暴露出一定问题，但各方面优势得到较为充分的挖掘，竞争力不断提升。从某种角度来讲，德化陶瓷产业的规模化、集群化程度超越了同时期的景德镇，对于外销市场的开拓也创造了较为可观的经济、文化效应。同景德镇、宜兴等重要陶瓷产区相比，德化有着较早的出口历史，区域优势带来的海外市场信息较为丰富，由此设计、生产出的外销瓷受到海外市场的普遍青睐，出口均价高于国内其他同类产品。现阶段，德化地区陶瓷从业人员超过 10 万人，产品销往 190 多个国家和地区，年产值于 2014 年达到 156.1 亿元。不但代表了国内陶瓷产业的生产水平，也为其他陶瓷产区的发展提供了借鉴依据。在此基础上，德化与景德镇、石湾、宜兴、邯郸等重要陶瓷产区相互呼应，共同构建和完善了中国当代陶瓷市场的格局，无论是一级市场还是二级市场，都出现了较多值得关注的现象。

二、

德化是国内较为重要的陶瓷生产、加工基地之一，80% 以上的产品用于外销，供应国内市场的产品不足 20%。产品主要分为日用陶瓷和艺术陶瓷两大类，前者比重较大，约占全部数量的 60%。随着近年来持续、稳定的发展，德化陶瓷产区的生产力继续提高，各类产品满足了国内外市场的需求。

目前，德化地区与陶瓷生产相关的企业、公司总数已超过 1400 家，规模较小的个人工作室、私人作坊更是为数众多。采用大规模、集约化模式进行生产的企业，多集中在宝美工业区、鹏翔工业区等规模较大的工业区内。厂家内部有着分工明确的生产车间，如成型车间、彩绘车间、包装车间等，用来批量加工、生产餐具、茶具等日用陶瓷，以及用于室内装饰、陈

图 1　顺美集团外销产品

设的艺术陶瓷。由于地缘因素所致，德化与以盛产紫砂壶的宜兴、生产陶瓷公仔为主的石湾存在较大不同，前者无论是日用陶瓷还是艺术陶瓷，80% 以上的产品都用于对外销售，面貌较为丰富，也在一定程度上冲淡了自身的地域性特征。据观察，当地有不少专门生产带有西洋文化特色外销瓷的集团公司。如福建德化协发光洋陶瓷有限公司，其前身即福建省德化第三瓷厂，是新加坡协发私人控股有限公司与日本光洋陶器株式会社合作的外资企业。该公司全套引进日本全自动日用瓷生产线，甚至以日式管理制度对企业进行管理④，以生产中、高档中西餐具为主，90% 的产品销往美国、英国、德国、日本、新加坡等国家，产品类别极为丰富。其他较具代表性的还有德化顺美集团，该集团为当地规模最大的陶瓷出口企业，产品销往世界 80 多个国家和地区，尤其畅销于欧美市场。据了解，顺美集团的产品策划、设计工作主要在欧洲完成，而后在中国进行产品的开发、试制、生产。从产品本身来看，与中国传统外销瓷存在很大区别，更多是紧密依附于流行、时尚文化，以迪士尼卡通形象、西方宗教人物形象为主的瓷塑产品（图 1），基本被海外市场用于垄断性生产，并未参与国内市场流通。

与从事集约化生产的陶瓷企业相比，由当地工艺美术大师创建的公司、研究所等生产规模相对较小，但对陶瓷的试制、研发以及市场走向等方面影响相对较大。如由中国工艺美术大师许兴泰创办的泰峰艺术瓷有限公司等，在业内具有较高知名度。据了解，以泰峰艺术瓷有限公司、莹玉艺术陶瓷研究所为代表的生产者，多研发、生产中高档产品，部分产品具备有一定的收藏价值。前者烧制出"釉里红多彩结晶釉"等工艺，受到买家普遍欢迎；后者自建立以来，先后创制了"莹玉白"和"稀土陶瓷"，在市场上售价也高于普通瓷质的产品。其他较具代表性的还有邱双炯投资创办的凤凰陶瓷雕塑研究所等，本文

图2 陶瓷工作室电窑炉

不一一赘述。总之,具有创新色彩的产品一经问世,往往迅速成为其他生产者竞相模仿的对象。此外,德化当地也有不少从事陶瓷生产的个人工作室。这些个人工作室主要以三种形式存在:一种隶属于陶瓷研究所,如凤凰陶瓷研究所下设的邱双炯大师工作室等,与市场联系最为紧密;一种与当地学校进行合作,如设立于德化县职业技术学校的吴锦华工作室等[⑤],工艺美术家与学生通过签订协议的方式建立合作关系,以"师徒制"的方式进行人才培养和技艺传承;第三种是相对独立的私人工作室,多分布于当地的社区、街道,以接受客户、企业订单为主,分工相对细化,部分工作室甚至只承担生产环节中的某一部分(如釉上彩绘)。工作室针对不同档次的产品,往往采用不同的制作方式。一般而言,中高档及限量产品多采用手工方式进行制作,低档产品利用模具、电窑炉(图2)等工具,由陶瓷工作者或学徒进行批量化注浆成型、烧制。

从生产方式上看,现阶段国内陶瓷产区大抵相类,只是各地的发展速度和规模有所不同。德化陶瓷产业经过改革开放至今三十多年的发展,已逐步形成以传统产业技术为基础的产业集群,相比之下,景德镇陶瓷产业的发展则迟缓得多[⑥]。历史传统、产业基础、经济政策等方面的原因,造成景德镇多以小型工作室和作坊的形式进行生产,使得市场上的景德镇陶瓷产品的艺术性要高于前者。而地区的差异,也使得身处内陆的陶瓷产区与位于沿海地带的陶瓷产区,在经济发展、信息流通以及经营理念等方面存在差异,产生各自不同的市场表现。但不可否认的是,在以机械化生产为主的今天,纯手工制作的陶瓷产品越来越少,审美价值随着生产效率的提高而部分遗失。在德化当地的一千多家陶瓷企业中,仅有两家采用纯手工制作的方式进行生产[⑦]。曾经闻名世界的宜兴紫砂壶,也早已不再限于手工制作,这是时代发展和工业化程度不断加深所带来的必然影响。

就从业人员方面来看,德化地区从事陶瓷生产的80%以上为本地人,整体数量低于景德镇和潮州,高于宜兴、淄博、邯郸、铜川等地,与醴陵、佛山、唐山等地持平。总体而言,处于国内领先位置。但针对具有较高艺术成就的高端从业人员而言,德化处于弱势地位。现阶段,德化仅有国家级工艺美术大师1人[⑧],中国陶瓷艺术大师7人,省级工艺美术大师38人,在数量上不及宜兴、佛山等地,与景德镇更难相提并论。这一方面与产区历史及技艺传承情况有关,如明清时期的景德镇以官窑身份长期占据着陶瓷生产的重要位置,新中国成立后,景德镇也较早受到政府的重视和扶持,结合自身较为深厚的文化积淀而迅速崛起。同一时期的德化,生产基础不但落后于景德镇,和醴陵等地相比也存在不小差距。另一方面,与各地的产业格局有着密切的联系。德化倾向于产业化、规模化的日用陶瓷生产,景德镇、宜

兴、石湾等地则更为重视陶瓷产品的艺术性呈现。正因为如此，各陶瓷产区得以在发展过程中表现出不同面貌，日趋加大的竞争压力也促使各自寻求适宜的发展策略。

三、

纵观国内重要陶瓷产区，当地的陶瓷企业、研究所及个人工作室多设有展厅，对产品进行集中展示、销售。而商铺、批发商场以及部分个人工作室，在经过自发聚集或整体规划之后，

图3　陶瓷商铺

往往会形成一至数个规模较大的交易集散地。如景德镇的"中国陶瓷城""陶瓷街"、宜兴的"中国陶都陶瓷城"、佛山的"公仔街"等。有别于以生产为主的企业、研究所，这些集散地主要针对产品的流通和销售，既有只进行交易活动的店铺、商场，也"前店后厂"、产销结合的个人工作室。就德化地区而言，由于在满足国内需求的同时，更多致力于开辟海外市场，所以单从针对内销的本土一级市场来看，数量和规模未能与宜兴、景德镇等地相比，但在全国范围内来看处于中上水平。当地较为大型的陶瓷交易集散地主要集中在西门车站附近，即"古玩城""陶瓷街"和"陶瓷城"。其中，"陶瓷城"方兴未艾，虽然吸引了相当数量的店铺、工作室入驻，发展前景尚待持续关注。"古玩城"主要经营明清、民国、新中国成立初期以及"文革"时期的瓷器，具备较高的历史价值，同时也不可避免地存在真假货品掺杂等问题，适合具备一定购买经验和专业素养的藏家群体。与前两者相比，"陶瓷街"经营规模相对更大，展销产品种类较为齐全。据调查，"陶瓷街"自2002年开始营建，至今已有数百家陶瓷商店、批发商场及个人工作室入驻（图3）。据了解，有些店面的背后，是一个已具规模的工厂，同时也不乏许多成熟企业下设的直营店。如专营日用陶瓷的"冠福家用"，作为国内较大的家用品制造、分销基地，其所生产的日用陶瓷、家用陶瓷系列产品已登录家乐福、大润发等国内各大超市、卖场。同时也与法国、德国等品牌制造商合作，通过代理世界品牌和品牌输出的方式，以构建、拓宽国际营销渠道[①]。此外，以"铭思艺"为代表的综合类陶瓷公司，不但在福建地区具备知名度，在北京等其他地区也设立了分店。同类现象在其他地区也有呈现，如宜兴紫砂产品，其销售场所不仅遍布国内各省市，甚至将经营范围扩展至港、澳、台地区。跨地区营销已成为国内陶瓷市场的常态。

在德化本土交易集散地，常见的经营品种多以适用于国内普通消费者、收藏者的日用陶瓷（图4）、艺术陶瓷为主。在日用陶瓷产品中，价值七、八十元到五百元的中低档产品约占整体市场的80%，高档产品及限量发行的产品约占20%。其中，茶具有茶壶、茶杯、茶洗、茶盘、茶叶罐等，常见种类有青瓷、

白瓷、青花瓷、彩瓷以及各类釉色瓷；餐具有碗、盘、碟、汤匙等，大多数中低档餐具采用白釉贴花手法进行生产，相比之下，采用手绘制作的产品价格相对更高。市面上，无论是餐具还是茶具，均分为单件出售和成套出售两种形式，成套出售的以 8～14 件套茶具、8～46 件套茶、餐具最为常见。除此之外，还有一定数量的烟具和文房用品。由于德化生产的日用陶瓷几乎可以涵盖中国陶瓷范畴内的所有品类，不似宜兴紫砂茶具那样有着较强的地域特征。另外，德化中低档日用陶瓷产品中体现出形制、工艺相互雷同的趋向，亦是国内各地陶瓷领域的共存问题。

艺术陶瓷以各类陈设瓷、人物瓷塑为主（图 5）。陈设瓷多见沿袭传统的梅瓶、玉壶春瓶、棒槌瓶、长颈瓶等形制的产品，以及瓷花壁挂、手绘花插等具备一定创新性的产品，还有部分陈设瓷与福建当地的"漆线雕"工艺相结合，迎合了部分买家追求吉祥寓意的心理。人物瓷塑产品中，约 70% 为延循"何氏典范"的宗教人物、历史人物瓷塑，常见观音、如来、弥勒、罗汉等佛教人物，关公、文昌帝君、福德正神等神话人物，老子、屈原、李白、苏东坡等历史人物。按形式可分为单件瓷塑和组合瓷塑，后者以古代四大美女、金陵十二钗、十八罗汉、水浒一百零八将等最为常见。还有一小部分是按照特定比例制作的仿古瓷塑，如"达摩渡江""渡海观音""坐石弥勒""紫气东来"等。这类延续传统风格的产品因符合德化传统瓷塑一贯的审美意识且有着规范严谨的做工，从而较受买家欢迎。符合时代审美意识的现代瓷塑约占人物瓷塑产品数量的 30%，既有在传统宗教、历史人物形象基础上进行再创

图 4　日用陶瓷

图 5　传统人物瓷塑

作的作品，也有直接表现当代人物（图6）、动物的作品以及形式感较强的抽象作品。与传统人物瓷塑相比面貌更加丰富，很难对其进行分类概括。总体来看。艺术陶艺也以中低档产品为主，价格集中在几百元到几千元之间，私人店铺或批发市场的产品，价格方面存在商议余地，品牌店则明码标价。部分现当代工艺美术家的作品由于材质优良、技艺高超并且数量有限，价格会达到几万元甚至十几万元，这类作品常与具有一定知名度的品牌店进行合作，以专门的展台或展厅的形式进行展销。值得注意的是，与价格集中在数十元至数千元之间的中低档产品相比，一些附有所谓工艺师资格认证的作品，价格也会高出不少。该类现象在国内各地陶瓷市场均属常态，尤其是在宜兴紫砂市场中体现得尤为明显。

图6　当代人物瓷塑

从经营方式上看，多数店面零售、批发兼顾。既有专营某一类或某几类产品的小型店铺，也有类似"千瓷阁陶瓷批发城"这样几乎囊括市面绝大多数产品的大型批发商城。无论采取何种经营方式，一般都会根据客商意愿接受相应的礼品瓷定制。另一方面，线上订单和网络销售也值得关注。目前，网络上已注册有3000多家经营德化陶瓷的店铺。冠福家用、龙鹏艺瓷、戴玉堂等规模较大的集团公司则建设有自己专门的网店，以出售自主研发的陶瓷产品，具备较强的企业特色。如入驻天猫商城的"戴玉堂旗舰店"，从价值几十元的香炉、烛台、摆件到价值数十万元的大师原作均可通过网络达成交易，标价最高的是已故中国工艺美术大师苏清河作品《披坐达摩》，目前已达到50万元的价格，与同时期进入二级市场的大师精品价格大体趋于一致。此外，网络拍卖的出现也为现当代陶瓷作品的交易、流通提供了平台，拍品多以几千元价位为主，其发展态势尚待进一步观察。总体来说，相比于网络交易，现阶段买家在购买方式上更倾向于到销售点直接购买。

四

在陶瓷一级市场得到较快发展的同时，部分艺术价值较高的现当代作品相继进入二级市场，在拍卖领域崭露头角。目前，在拍卖市场上较受关注的当代陶瓷作品主要集中在景德镇、宜兴、石湾、德化、醴陵等地。相比之下，德化瓷无论是古代作品还是现当代作品，在二级市场上受到的关注程度均不及景德镇、宜兴等地的陶瓷作品。这一方面源于国内德化瓷收藏起步较晚，与国外皇室成员、收藏家历来对"中国白"的热衷与偏爱对比鲜明，"民窑"身份亦制约着德化瓷在国内藏家群体中的影响力；另一方面，国内对德化瓷的研究力度不足，而欧洲早在约300年前即开启对德化瓷的研究工作，积累经

验较为深厚。此外，目前为止仍有不少精品被德国德累斯顿国立美术馆、大英博物馆等海外机构或私人收藏。针对国内收藏领域而言，内地对于佛教题材作品的热爱和推崇也不及香港。在苏富比、佳士得、邦瀚斯等国际拍卖行成交的古代德化瓷，价格多集中在数十万元到数百万元之间，观音立像等较具地域特色的拍品往往能达到两百到五百万元的价格表现，但同类作品在国内保利、匡时等拍卖机构的拍价多处于百万元以下。以 2013 年上半年为例，共有 5 个国家的 47 个拍卖公司对 281 件德化白瓷进行拍卖，189 件成交，总成交额为 1523.0242 万元人民币，高价依然集中在国际市场，拍卖纪录的前十强无一例成交于中国内地[⑩]。2014 年 11 月 26 日，德化陶瓷史上最为重要的作品——明代白釉达摩立像现身香港佳士得秋季拍卖会，并以 1444 万港元（约人民币 1156 万元）的价格成交，刷新了古代德化瓷的拍卖纪录。

 相比于古代作品，当代大师作品的市场价值更有待开发。目前德化较为知名的当代陶瓷大师（包含已故大师）的作品，在创作上主要分为两类。一类以许兴泰、苏清河、邱双炯、陈德卿等为代表，作品以继承传统技艺、表现传统题材为主，同时在材料、工艺等方面有所开拓[⑪]；另一类以柯宏荣、陈明良、苏献忠、许瑞峰等为代表，在继承传统基础上，结合外来文化与当代精神对作品加以改造和创新，如柯宏荣、陈桂玉夫妇以芭蕾舞剧《天鹅湖》为原型创作的瓷塑作品，既保留了德化白瓷光洁莹润的特征，又在造型方面突破传统桎梏，具备了一定的现代性。截止到目前为止，德化当代名家作品最高成交价格为 550 万元，即成交于 2010 年的陈仁海作品《携手共荣》。同年，许兴泰代表作品《渡海观音》拍出了 260 万元。这样的价格放在整个当代陶瓷市场来看并不算低，但仅属个别。大多数德化大师作品的成交价格集中在几万元到几十万元之间，如 2011 年厦门举办的明清德化瓷器专场拍卖会上，省级大师陈德卿作品《耶稣立像》的成交价为 48 万元；2013 年，省级大师苏献忠的《紫气东来》仅拍出 8.5 万元。这类作品的市场价值暂时无法与景德镇瓷器和宜兴紫砂壶相比，甚至和以生产人物陶塑为主的广东石湾都存在一定差距。如德化陶瓷名家苏清河与石湾陶瓷名家黄松坚，二人同为 20 世纪 40 年代生人，获得过中国工艺美术大师称号，黄松坚的代表作品《龙之尊者》拍价高达 336 万元，苏清河代表作品的成交价尚不足前者的七分之一。此外，德化当代大师作品进入二级市场的数量有限。近年来，嘉德、保利、匡时等国内一流拍卖机构均推出过关于现当代宜兴紫砂壶、景德镇瓷器、石湾陶瓷等的拍卖专场。如 2013 年 9 月，北京保利策划的"新月雅集——石湾窑当代艺术陶瓷专场"汇集了 78 件当代大师作品，整场拍卖总成交价达 1272.5 万元。以拍卖专场的形式对当代陶瓷作品进行集中展示，对于其知名度的提升十分有利。而针对德化当代陶瓷举办的较为成熟的拍卖专场，对集中在泉州、厦门等地，由国内一线拍卖行举办的并不多见。

 纵观中国当代陶瓷市场，自 2003 年景德镇陶瓷名家李菊生的"豆蔻年华高温颜色釉镶器"以 123.2 万元创下中国内地当代陶瓷拍卖纪录之后，开始进入快速增长期，高价瓷器拍品基本都出自景德镇和宜兴。至 2010 年，张松茂的"三顾茅庐粉彩雪景瓶"拍出 1300 万人民币，是中国当代陶瓷拍卖首例达到千万元拍价的作品。这件当代作品的价格，甚至比 2014 年在香港佳士得拍出的何朝宗款"明代白釉达

摩立像"还要高,可见国内藏家对于德化瓷的价值尚未做到充分认知。近几年来,中国当代陶瓷市场热度有所下降,但也不乏新的成交记录诞生。如宜兴紫砂壶,在艺术品市场整体进入"理性期"的2015年依然出现2800万元一件的成交价格。致使天价陶瓷拍品出现的主要原因,一定程度上源于藏家对于大师身份的推崇。虽然大部分高价拍品本身材质优良、工艺精湛,但不排除部分拍品名大于实,较高成交价格的背后存有泡沫化趋势。相信随着艺术品市场持续、深入的自我调整,当代陶瓷拍品的艺术价值或许将成为藏家考虑的第一因素。

从德化瓷业改良场到国营德化瓷厂,再到陶瓷研究所、企业以及跨国公司,德化陶瓷产业的发展历程,是中国陶瓷产业从发展到壮大的历史过程的缩影。经过三十多年的发展,中国陶瓷的生产方式从相对单一化走向多元化。虽然受到客观因素的制约,各陶瓷产区的发展现状互有差异,但大体上做到了满足内销的同时,积极走出国门。现阶段,中国本土生产的日用陶瓷、艺术陶瓷产量约达到全世界相关产品产量的60%~70%,相比过去有着更为广泛影响力,成为世界范围内最为重要的陶瓷生产、出口国家。在生产力得到较快发展的基础上,各地陶瓷产区整合现有资源,构建本土一级市场,扩大产品销售渠道,取得了较为显著的成效。大量价格适宜的日用陶瓷、艺术陶瓷产品走进千家万户,与部分地区的油画村、版画村所生产的中低档作品一起,共同促进了艺术商品在全国范围内的普及。与此同时,现当代大师作品走出工作室,作为高端艺术品现身拍卖市场,满足人们收藏、投资的需求。与同时期进入二级市场的水墨画、工笔画、油画相比,陶瓷艺术品经历了十年的快速增长,近期随着艺术品市场逐渐理性化,开始进入调整阶段。而一些艺术价值较高的当代陶瓷艺术品,至今仍处于价值洼地。

在发展的过程中,也暴露出许多问题。首先,无论是景德镇、德化、醴陵瓷器,还是宜兴、石湾陶器,限于机械化、集约化的生产方式,不少中低档陶瓷产品的艺术性有所降低,甚至陷入厂家、工作室之间相互仿冒、山寨的恶性循环,品牌意识薄弱;其次,生产力的大幅提高与各地间交流的日益扩大,一定程度上弱化了陶瓷产品的地域特征,消解了传统与现代之间的关系;除此之外,部分中小型作坊、工厂生产以来样加工为主的产品,不但缺乏自主创新的能力和动力,也浪费了不少的生产原材料,特别是一些出口产品,因量大而品质平庸、价格低廉。诸多弊端带来的困扰,促使与之相关的应对策略应运而生,如德化县政府多次倡导的"产业转型""二次创业"等理念,鼓励中高档产品的研发生产,充分挖掘产品的文化价值和潜在的内销市场,以避免对外销市场的过度依赖;启动实施"中国陶瓷文化古镇""屈斗宫德化窑遗址公园"等项目,努力将可供利用的文化资源转化为现实生产力,提升品牌价值。总之,各方的积极应对,加之市场的理性发展与自我调节,或许将促使各地的陶瓷产业、市场加快步入转型阶段。

耿鸿飞

首都师范大学美术学院2013级硕士研究生

注释：

① 1935 年，德化创办了当地第一家具有现代企业性质的工厂，即德化瓷业改良场。

② 参见蔡孟：《从一体化到分化——中国现代陶瓷艺术发展历程的分析》，博士论文，北京，清华大学美术学院，2004。

③ 参见陈帆编著：《中国陶瓷百年史（1911-2010）》，16 页，北京，化学工业出版社，2014。

④ 工作期间采用"三班倒"形式，任务量十分庞大。参见李闻茹：《德化窑考察——德化民窑传统陶瓷与现代瓷工艺民间考察》，32 页，硕士论文，福州，福建师范大学，2006。

⑤ 随着"人才兴瓷"战略的实施，更多大师工作室在政府的支持下成立。如德化职业技术学校集中开设了 14 间大师工作室，至今共组织 28 名工艺美术名家与 200 名学徒建立合作关系，学制为三年。参见寇婉琼：《"大师经济"的德化样本》，载于《福建日报》，2014 年 5 月 7 日，第 09 版。

⑥ 参见谢立新：《传统技术型产业集群成长与地区竞争力提升——德化与景德镇陶瓷产业创新模式比较研究》，82 页，载《发展研究》，2006（9）。

⑦ 参见倪婷婷：《德化现代陶瓷艺术性弱化问题研究》，21 页，福州，福建师范大学硕士论文，2012。

⑧ 中国工艺美术大师许兴泰、苏清河分别于 2006 年、2012 年相继辞世。

⑨ 参见《德化陶瓷产业何去何从》，载于《福建工商时报》，2008 年 7 月 25 日，第 9 版。

⑩ 参见刘幼铮：《德化白瓷国际市场上半年巡检》，雅昌艺术网专稿，2013。

⑪ 参见倪婷婷：《德化现代陶瓷艺术性弱化问题研究》，25 页，硕士论文，福州，福建师范大学，2012。

北京古玩城调研报告

常乃青

北京作为中国的政治文化中心，其厚重的文化底蕴和丰富的历史遗存为当今北京古玩市场的繁荣打下了坚实基础，自明、清以降，北京古玩市场就初具雏形[①]。改革开放以来，尤其是20世纪80年代至90年代初，北京古玩市场开始进入了一个较快的发展阶段，北京古玩城既兴起于那个时期。

一、缘起与沿革

北京古玩城正式建成至今已有20年历史，其落成与改革开放后北京古玩市场的发展和繁荣有着密不可分的联系。

1987年，为数不少的古玩商贩云集于北京朝阳区华威桥下和桥东侧的路边，以地摊形式从事古玩旧货的经营，经营条件较为恶劣。[②]在1989年，北京本地以及全国其他地区自发来这里经营的商户逐渐增多，市场很快延伸到华威路北段的路东、路西两侧（现今北京古玩城周边），一些商户开始在铁皮和塑料布搭起的简易棚屋内进行经营，商户总数有上千家，借助出卖旧杂货、工艺品之名从事文物艺术品销售。1989年9月23日，经北京市文物局、北京市工商局联合发文批准，在原旧货市场的基础上，成立了全国第一家文物监管市场——北京民间艺术品旧货市场，自此，从朝阳门外到潘家园地区的民间古玩艺术品交易市场首次被部分整合并依法监管，而这个市场就是北京古玩城的前身。1992年，邓小平做了著名的南巡讲话，国内经济改革得以继续深入。在经济形势日新月异，经济政策进一步放宽的社会背景下，1993年8月8日，由北京民间艺术品旧货市场的商户集资，北京市工商局、北京市旅游局贷款投资，以北京民间艺术品旧货市场的原址为基础，建立北京古玩城，并成立北京古玩城有限公司。在为古玩城命名时，为了避开敏感的"文物"二字，有关部门多次会审，颇费周折，最后，市工商局、文物局同意使用"北京古玩城"这一名称，并由时任人大副委员长的王光英题写了牌匾。1995年，北京古玩城建成并正式投入使用，原北京民间艺术品旧货市场的古玩商户们开始陆续入驻。[③]北京古玩城初建时，只有二层被划为销售古玩的区域，而一层是友谊商店，三、四层是"大中音响"家电城，直到2000年左右，大量古玩商不断入驻，整座大楼才逐渐成为一个纯粹的古玩商城。同时，为吸纳更多的古玩商户和古玩消费者，缓解古玩城老楼内铺位爆满所带来的环境压力，北京古玩城有限公司投资兴建了北京古玩城B座。

北京古玩城建成，古玩摊贩登堂入室，经营场所的固定、集中，不但有助于古玩经营的规范化，更有利于古玩市场良性、健康地发展。

二、外部环境和内部格局

北京古玩城位于北京市朝阳区东南部，坐落于东三环华威桥西的华威南路上，东临三环和京津唐高

速公路，向北可直达首都国际机场高速公路，交通便利。北京古玩城处于"潘家园"古玩艺术品交易园区内，毗邻著名的潘家园古玩市场以及天雅、弘钰博等大型古玩城。

北京古玩城主要由A、B两座组成，A座坐北朝南，B座坐东朝西，两栋大楼隔三环相望，总建筑面积近40000平方米，市场可出租面积近20000平方米，现有800余家文物公司、古玩经销商入驻。A、B座是北京古玩城有限公司最重要的两大经营实体，其中，无论是建筑面积还是商户数量，A座较B座更大，是古玩城最主要的经营场所。

A、B座虽互相独立，但整体外观类似，楼顶"北京古玩城"的招牌引人瞩目，环楼圈起一道矮墙，墙内是千余平方米的停车场并建有车棚，一座雕梁画栋的仿古式大门将墙内外连通。

步入北京古玩城A座的大门，绕过一道古色古香的红木屏风，一条百余米长的走廊即横亘眼前，一家家古玩店错落有致地分列在走廊两侧，整条走廊都笼罩在柔和的灯光下，顾盼左右，古典静雅的气息扑面而来，店门两侧设有玻璃展窗，店内展柜和博古架上琳琅满目地陈列着各类古玩，令人目不暇接。虽是周末，走廊上亦鲜见人迹，店内大都只见店主一人闲坐，一些店铺内辟小型隔间，店门虚掩，颇有曲径通幽之意，若在店外驻足，则只闻其声不见其人，侧耳倾听方辨得似是议价之言，以上种种，皆异于一般百货商店的热闹和喧嚣。所有的店门上皆匾额高悬，都冠以阁、轩、斋、堂之名，如靖古堂、意旧阁、衡古斋、珍宝阁等。店铺面积都在20平方米以下，个别店铺将两间店面打通，合二为一，这样总面积就达到近40平方米。

A座是类似百货大楼式的中空天井结构，在一楼中心位置是中央大厅，这一区域集中设置柜台，称之为"柜台区"，大厅内160余个柜台井然而列，每个柜台大约占地1.5平方米，柜台区的熙攘与店铺区的冷清形成鲜明对比，顾客们在柜台外流连往返，兴味盎然，商家们在柜台内四处顾盼，对驻足看货的客人颇为热情，这气氛倒与寻常百货大厦相似。柜台上方统一搭建了仿古式屋檐，站在楼上凭栏俯瞰：屋檐上，灯火熠熠生辉，屋檐下，顾客络绎不绝，柜台区边缘，两道电动扶梯盘桓往复，将各层联结。

柜台区约占一楼总面积的六分之一，每户商家多则租用6个柜台，少则租用2个，柜台区边缘环绕着7家半柜半店面式经营的商户，每户除拥有四个柜台外，还在柜台后搭造了一间简易棚屋作为营业场所，棚内面积大都在6到10平方米左右。一楼呈环形结构，内外两道走廊环绕着柜台区，离中心较近的称作一环，稍远的称为二环；除不设柜台区，二、三、四楼与一楼布局如出一辙：鳞次栉比的店铺，排列在一、二环两侧，相对A座来说，B座的整体经营面积较小，内部结构较A座有所不同，如果把北京古玩城比作一座城市，那么A座就是繁华喧闹的旧巷老街，而B座则是崭新素净的新城。B座各层店铺的装潢较A座更为考究，步入一些营设比较精致的店铺，穿行于错落有致的古玩陈设间，仿佛跻身微型展厅一般美轮美奂。一些店铺在屋内辟出了专门的会客区，地方虽不大，但书柜、茶桌、座椅等设施一应俱全，方便店主与顾客沟通洽谈，堪比一间会馆。

B座地上与地下共计五层，负二层为停车场，负一层到三层是营业场所。B座与A座的百货大楼式

构造有所不同,其楼层与楼层间是完全隔开的,在楼层边缘设有楼梯和厢式电梯,无柜台区,商户清一色在店铺内经营;与A座的环形布局不同,店铺均排布在井字形通道相互交织的空隙中,虽然B座面积较A座小近三分之一,但其单个店铺的面积较A座要宽敞,一楼大部分店铺面积都在20平方米以上,少数可达30平方米,因此店铺数量远远低于A座。

三、经营状况

1. 租金与转让费用

北京古玩城的前身是1989年建成的北京民间艺术品旧货市场,在1995年北京古玩城建成前,市场中的摊贩每天要缴纳几元钱的管理费和工商税,这可以算作店租的"雏形"。

现今,在北京古玩城A座的柜台区,无论是柜台商户还是半柜台半店面的商家,租金皆相同,约为每月每平方米400多元。

柜台区之外,A座的店面按照所处楼层和环道的不同,租金也不尽相同(表1)。

北京古玩城A座店面租金情况[④](1个月按30天计)　　表1

楼层 \ 环道	一环	二环
一	260元/m²/月	240元/m²/月
二	240元/m²/月	220元/m²/月
三	220元/m²/月	200元/m²/月
四	200元/m²/月	180元/m²/月
平均	220元/平方米/月	

通过以上对比可以看出,相对于柜台,A座店铺每平方米单位所缴纳的租金较低,均价只有柜台区的一半。据调查,柜台区的租金时有上涨,而店铺区的租金自古玩城开业以来就几乎没有变动。就北京古玩城A座内商家所处的位置而言,柜台区的位置应当是最好的,因为这里地处中央,消费者最容易到达,其次是一楼一环的商铺,再次是二环,然后是二楼的一环、二环,依此类推,四楼二环的位置相对不佳,这一情况从租金的差别上便可见一斑。从表面来看,柜台单位面积所需租金较高,但是店铺的实际使用面积比柜台大,商铺的租金总额往往大于柜台,且柜台的结构简单、不封闭或半封闭,其功能性不及店铺(店铺即能作货仓亦能为店主提供会客、工作、休憩之便)。因此商户们会根据成本,结合经营方式和经营品类因地制宜地选择租用店铺还是柜台。

北京古玩城B座的内部结构与A座不同,楼层内只有店铺而无柜台,所以其租金额只是按楼层不同有所区别,基本上在200元左右,与A座相类。

北京古玩城原属于北京市商务委员会管辖下的企业，现隶属首旅集团，是国有企业，与北京古玩城比邻而立的天雅古玩城属私企，其经营规模与北京古玩城相差不远，就店铺租金可进行比较（表2）。

天雅古玩城店面租金情况[⑤]　　　　　　　　　　　　　　　　表2

楼层	租金（1个月按30天计）
一	645/m² /月
二	570/m² /月
三	465/m² /月
四	420/m² /月
五	390/m² /月
六	360/m² /月

由表2可见，天雅古玩城的店租相对北京古玩城高一倍左右，但规律相似——楼层越高租金越低。从这两家大型古玩城的租金差异上可以看出，北京古玩城是国内经营规模最大的古玩城之一，但其店租并不算最高，这与其国有企业的背景不无关系，且政府投资和组织商户集资建设北京古玩城的初衷本就蕴含一定的公益性目的。除了租金，店铺转让费的高低也能反映出古玩城对于古玩商户的吸引力程度。

1990年，在政府的统一管理下，北京民间艺术品旧货市场中的部分商户开始为计划开建的北京古玩城缴纳集资，得到一间十来平方米大小店面的使用权需要25000元，对当时一个普通商户来说，这笔钱并不是个小数目，而今天若想从商户手中盘得一间同样大小的店面，所付出的价钱与当年相比不可同日而语。据悉，北京古玩城A座的店铺转让费至今仍在不断走高。据调查，2014年11月，二楼一环一间十来平方米的店面进行了转让，转让费（这里的转让费仅用于店铺和店内设施转让，不含店内货物）高达350万元，堪称北京古玩城内迄今为止最高的转让费。

转让行为往往私下进行，由商家自主协商并自行交易，只有在交易达成时才有一个准确的价码，因此转让费并不像租金那样明确而固定。在A座一楼柜台区，一个柜台铺位约需每平方米5到7万元，而"半店半柜"式的柜台大概在每平方米7到8万元，二楼二环的某间12平方米的店铺，店主报价120万元（每平方米10万元）。三楼一环同样大小的一间店面要价每平方米12万元，而三楼二环大约在每平方米8万元，最低的是四楼二环，也在每平方米5万元以上。据表1计算，四楼二环一间12平方米的店铺一年需缴纳26000元的租金，相对于如此高额的转让费，每年两万余元的租金似乎不值一提。古玩城B座的转让费相对A座来说较低，其负一层一间十多平方米的店铺约需85万元，与A座三楼二环和四楼的整体水平相近，其他楼层的转让费也基本遵循：一楼最高，楼层增高则价钱递减的规律。根据店铺位置的不同，转让费的高低变化与租金相似，地段越好价格越高。店面每进行一次转让，北京古玩城有限公司都要抽

取一定比例的费用，大概在两万元上下。

事实上，如此高昂的转让费也抵挡不住古玩商们争先恐后入驻的热情，无论 A 座还是 B 座，现在都列无虚席，店铺租用率呈饱和状态。据某店主称，北京古玩城一店难求，十分紧俏，若某家店放出欲转让的消息，立即便会有求租者闻风前来。北京古玩城 B 座，以及最近刚建成的 C 座[6]，都是为了迎合近几年蜂拥而来的大批古玩商户。

出租房产是当下以北京古玩城为代表的国内大型古玩城的主要盈利手段，也是各类新兴古玩城不断涌现的原因之一，但根本原因只能归结为古玩市场的繁荣，对于当前古玩市场的状况，古玩城内商家纷纷表示："近几年的古玩生意渐渐难做"，"行情较差"，"不如以前好卖"等，商户们一致看衰行情与古玩城内铺位紧俏的实际情况相互矛盾。究其原因，虽然商家们多自称"生意经难念"，2008 年之前古玩市场空前繁荣，之后古玩价格普遍下滑，前后的巨大反差是导致商户们看衰市场的主要原因。事实上，古玩经营在今天仍有不小的盈利空间，只是难以与 2008 年之前相比。

因此，受北京古玩城品牌效应和当前古玩收藏热的影响，大量商户和消费者前赴后继地进入古玩城，不断增大的市场需求逐渐抬高古玩经营的成本，较早从事古玩经营的商户因不断上涨的高额转让费而有恃无恐，同时不排除有房地产投资客混迹其间炒高房价，这一趋势对于古玩商城的未来发展究竟有何影响，仍值得思考。

2. 经营品类与价格

在北京古玩城中，商户众多，经营品类纷繁冗杂，按经营者所经营品类的专门性和多样性可分为两种商家，一种为专营者，如专营某种材质的文玩——譬如专售各类或单售一类玉石（南红玛瑙手镯、蜜蜡手串、翡翠雕刻、和田籽料等），抑或是专卖瓷器（碗、瓶、瓷塑等）；或是专营某个特定年代的文物（领袖塑像、毛主席像章）；还有按照生产方法进行专类经营的（雕刻）；或只售某类专门用途的古玩（文房用具、古籍善本、兵器）。另一种商家是多种经营者，其店内文玩品类不一，材质、形制、年代、价位、制作方法、用途不尽相同，类别少则有数种，多则有数十种。在北京古玩城内专营和多种经营的商户比例约为 3∶7。自北京古玩城 A 座全楼经营古玩之后，古玩城管理部门曾对整个古玩城商户的经营品类按楼层进行了一个划分，在每层扶梯口都挂有标示经营范围的牌子，但各楼层间的经营品类仍存在着重叠、交叉的情况。

A 座柜台区是整个古玩城中最具特色的区域，约有 30 余家商户，玉石类首饰在这里最为集中，除此之外柜台区的主营商品还有贵金属、稀有木料制成的小件工艺品，玉石首饰约占柜台区商品总量的七成，贵金属次之，约占两成。在整个古玩城中，书画店较为罕见，仅见柜台区东侧边缘有两家，其经营场所属于半柜半店面的形式，柜台上摆满了一尺见方的小镜面和三、四尺的横幅，大都是仿古临摹或是印刷品，柜台后是棚屋，其内壁挂满了尺幅不一的书画立轴，棚中有一张长方形大桌，上面也铺满书画作品。柜台区其余三家半柜半店面式的商家大都经营玉石，规模最大的拥有八个柜台。柜台区还有一大特色——只经营当代工艺品和当代书画，这也与经营地段以及所要面对的消费群体有关。

古玩城 A 座一楼店铺区主营玉石、瓷器、古典家具，最常见的当属玉石类器物，尤其是以翡翠、南红玛瑙、水晶、青金石、绿松石、黑曜石等原料制成的首饰最为常见，在一层中所占比例超过五成。二、三、四楼主营瓷器、玉石、织绣、钟表、兵器、古钱币、红色文物等，品类较一楼更为繁多，其中玉石类所占比重依旧最大，据抽样调查统计，约占二、三、四楼所有品类的 40% 左右，瓷器次之，约占 20%。专营某品类的商家有自发聚集的现象，如专售唐卡、佛像等佛教艺术品的商家在二层最为集中，也有松散分布的，如古玩城中仅有三家古董钟表专卖店，分别位于古玩城一层、二层和四层。

B 座原名为"北京古玩城——书画艺术世界"，专营书画，也叫"书画城"。开业之初，书画城入驻的书画商户有百余家，而现今已难觅踪迹，只在负一层有两间主营当代书画的小型画店，皆为新近开业，并不是 2010 年 B 座初落成时入驻的老商户，店内展出的书画数量不多，整体品质高于 A 座。书画商户的消失是有原因的，书画城初建时所销售的书画质量普遍不高，并一直难以进一步提升档次，书画虽属古玩，但消费者对古玩商所售书画的消费信心不足，少有到古玩城中购买高档书画的人，他们更愿意到画廊或是拍卖行中购买，北京琉璃厂、潘家园已形成了规模较大的销售低档书画或仿古书画的市场，新兴的书画城难以与其竞争。因此，书画城的客源越来越少，生意愈发不景气，于是书画商们开始陆续离开书画城，大量非主营书画的古玩商入驻。如今书画城的书画如此之少，已其名难副，现在的 B 座已与 A 座类似，经营品类十分庞杂。

在 B 座中，古玩的品类与所占比例与 A 座相近，多是瓷器、金属器一类，玉石类数量稍有下降，在年代上以古董或仿古文玩居多。B 座负一层在经营品类上略似 A 座的柜台区，主营微、小型文玩和首饰的商户较多，尤其是一些木料类首饰，如小叶紫檀手串、金丝楠木手串等，也兼营瓷器、唐卡、书画等。除地下一层，地上一、二、三层主营玉石、陶瓷、青铜器、玉石等，其中玉石和瓷器数量最多，约占整体的 70%。

北京古玩城内所经营的文玩不但品类繁多，且档次参差不齐，从价值十几元的清嘉庆铜钱，到数千元的和田玉佩饰，再到价值数百万元的翡翠雕刻，高中低三档，应有尽有。

A 座柜台区内，中、低档商品占大多数，中档商品包括：翡翠首饰，标价在 3 万到 5 万元不等，一支品相较好的南红玛瑙手镯要价 2 万元，相对来说较便宜的是一些黑曜石、青金石或绿松石手串，要价在数百元至千余元不等。前文提到的 A 座一楼两个半柜台式经营的书画店，其销售的 16 开名家水墨山水复制品，一张要价 10 元，一张一尺见方临摹范曾或韩美林的镜面，一张要价 200 元，一张仿齐白石花鸟或仿黄宾虹山水的三尺立轴要价 200 元，但仿作水平较差。除了摆在台面上的画作，店中还存有大量仿古书画，其艺术水准都不甚高，价格也都在每平尺 100 元左右。除了销售仿古之作，店内还挂有多幅当代普通书画创作者的作品，水准虽一般，但也颇见几分功力；店主还同时销售自己创作的作品，一幅三尺山水立轴要价 300 元，二尺的书法横幅要价 100 元。经粗略统计，各类书画作品的总均价都在每平尺 200 元左右，整体档次较低。

A 座店铺区高、中、低档古玩皆有。在二楼二环的"忆旧阁"中，一个书有"农业学大寨"的白瓷

罐售价 400 元，一件蕴涵特殊历史意义的蜡质芒果模型要价 1500 元⑦，"文革"题材的海报多在 80 元到 150 元不等，店内价格最贵的要数一尊高一米左右的景德镇窑白瓷主席像，售价 5600 元，这一类商品的总体价位水平较低，普通大众可以消费得起。中档的古玩包括一部分辽、金时期的粗瓷或民国时期的彩绘瓷，或是一些明清时期的唐卡，一个约 30 厘米高的金代瓷罐，要价 1.5 万元；一套五幅裱成镜框出售的微型唐卡（匝孞），售价在两万元左右，店主当初购入时，500 元钱可以买几十张。A 座从事高档文玩销售的商家不在少数，一尊约 15 厘米高的清代德化白瓷菩萨像，标价 10 万元，一件约 35 厘米×10 厘米的翡翠俏色白菜雕刻工艺品，标价达 400 万元。

根据价格档次的不同，也存在一家店内同时兼营中、高、低三档商品或是兼营其中两档的现象，如一层专营古董钟表的"吉祥阁"，年代较晚的钟表，如 20 世纪中后期的钟表多以千余元至万余元的价格销售，年代较早、做工精良的钟表，在几万至几十万元不等。又如二层的"民兴阁"，专售明清佛教艺术品，店内的铜鎏金佛像价格跨度较大，同样尺寸的，其品相优劣不同，价格相差 5 倍至 10 倍，店内佛像尺寸大多在 15 厘米至 30 厘米间，价格区间在 5 万到 15 万元之间。

B 座中、低档古玩为数不少，存在着大量上百至数千元的玉石类佩饰，比如：由木料制成的工艺品，一串品相较好的小叶紫檀手串（材料来源于"文革"时砸碎的木质老家具）售价 3500 元，而一串民国的小叶紫檀手串标价 1200 元，一根老胡桃木手杖标价 4500 元。陶瓷类包括仿古唐三彩陶俑，高约 10 厘米的仕女俑，一般售价为 2000 元左右。B 座经营的书画多是当代书画家的作品，整体档次要高于 A 座柜台区的画店，均价每平尺 800 元左右，属中档范畴。B 座的高档古玩以瓷器、玉石为主，还有一些海外进口或回流的文玩，如一件宋代耀州窑青瓷碗标价 8 万元，一块品相较好的美国十九世纪镀金怀表，标价 5 万元。

北京古玩城还吸引了一大批与古玩经营相关的商店和企业，如销售古玩鉴定器械和投资收藏类书籍的商户，提供有偿鉴定服务的机构，以及提供餐饮服务、物业服务、物流运输服务的商家……通过北京古玩城经营范围的变化，可见当今古玩城，不但经营范围正日趋延伸，同时其内部正在形成一个互为促进并相互影响的商业系统，一个新兴的古玩城产业链条正悄然形成。

3. 经营者和消费者

在北京古玩城 A 座柜台区，经营者多是常年经销玉石的商人，年龄多在 40 岁左右，也有一批 30 岁以下的青年人，但多是受雇于柜台老板的店员。柜台区内一家画店的经营者是一对年龄在 60 岁左右的夫妇，二人轮流在店内值守，男主人擅作书画，出售自己创作和临摹的作品，店主亲友的书画作品也在店内寄售，因为价格低廉，经常有顾客来批量购买或订制，仿名家作品销量最大。

与柜台区不同，A 座店铺区多是店主亲自坐镇经营，鲜有雇佣店员的。二层店铺区的店主大多是原北京民间艺术品旧货市场的摊贩，是缴纳集资后进入古玩城的第一批商户，多为北京当地人，年龄均在 50 岁以上，受地域文化和成长环境的影响，涉足古玩行业较早，对古玩的收藏和投资意识比较超前。这类经营者或是有家学渊源，自小就深受传统文化的熏陶，耳濡目染习得一套古玩鉴藏知识，或

是白手起家，跟在行家身后边干边学，在实践中积攒了较为丰富的经验。比较有代表性的为 A 座二层一家专营红色文物（包括各类口号瓷器和瓷质领袖像，也兼营"文革"海报、"文革"日历、毛主席语录、领袖像章等，也有从国外回流的"文革"瓷）的商户，店主是北京本地人，生于 1958 年，原为国企工人，自称收藏和投资此类物品已有三十年经验，他开始收藏红色文物本是兴趣使然，一路摸爬滚打，藏品颇丰。在 20 世纪 80 年代末开始兜售旧藏以谋生计，于 1995 年北京古玩城初建时入驻，一直专营红色文物，边售边收。

相对于 A 座二层的老商家，A、B 座其他的商户，多是 2000 年以后由北京其他古玩市场（如潘家园、大钟寺、红桥、爱家）或是外地古玩市场迁入的新商家，他们的整体年龄大都在 40 岁左右，除北京当地人外，来自全国各地的商家也有不少，且各商家经营的品类都各具其地域特色，比如来自西南地区的商户多经营翡翠、玛瑙等玉石，东北地区的商户多售卖牙雕，中原地区的商户多出售仿古陶俑、青铜器、瓷器，东南地区的商户多专营瓷器，而在来自西部的商户里，出售唐卡等佛教用品者居多，这批新商户在北京古玩城的经营时间虽没有老商户长，但大都经验丰富，在进入古玩城前就已经入行。总体来看，北京古玩城商户的经营能力和从业经验较强，文化素养与学历水平良莠不齐，入行前的个人身份较复杂。整体来看，北京古玩城的经营者有年轻化趋势，京内、外商户充分聚集反映出了北京古玩市场依托着北京的地域优势和文化影响力，以及对整个中国古玩市场强大的辐射作用。北京古玩城堪称国内最大的古玩交易集散地之一，它对各地商家极强的吸引力突显出北京古玩市场的综合性和包容性。

古玩消费者的需求目的主要分为"投资收藏"和"馈赠"两大类，古玩市场中，消费者们主要是抱着这两大需求目的来进行消费活动。A 座柜台区的消费者多为不从事专业收藏的普通大众[①]，消费目的多因爱好、馈赠，来京旅游的国内外游客亦很常见。

A、B 座店铺区的商户大都拥有固定客户群，多是专业的收藏投资者或资金实力雄厚的古玩爱好者，而古玩商户为顺应这一类消费者的消费习惯和特点，多采取"会馆式"经营模式，古玩会馆与普通的古玩店铺相比，不再是一个单纯的交易场所，而是作为一个"与顾客或同行建立并保持稳定联系的交流场所"，这也与高档古玩的交易周期较长有关系，因此，店铺区内散客较少，固定的专业买家为主要消费者，他们的数量相对散客来说要少得多，这也造成了柜台区和商铺区在客流量上的显著差异。同时，就广义的市场交易中买卖双方所扮演的角色而言，消费者与销售者的身份是会相互转化的，比如，古玩持有者或专业藏家需要将藏品变现，在这种情况下会直接上门进行推销，或主动与熟识的古玩店主联络后带藏品上门交易，而就狭义的古玩市场中藏家与卖家的身份界定来看，其实这两种身份在某种程度上是重合的，古玩店主坐拥大量古玩，也可以看作是藏家，古玩在藏家之间流通是非常普遍的现象，可见在古玩市场中，买卖双方的联系是异常紧密的。

4. 经营方式

古玩经营主要分为进货和销售两大方面，销售方式要根据商品来源的不同和商品的属性而进行相应改变。北京古玩城中商品的来源广泛，如拍卖会购得、外地批发、海外进口等渠道，古玩商首先必须凭

借专业的古玩鉴别能力保证所购进古玩的品质，同时压低成本，如 A 座某经营唐卡的商家，2013 年在山西晋宝拍卖公司以 30 万元购得了五张 18 世纪"释迦牟尼与十八罗汉"唐卡，2014 年以 210 万元出手。柜台区的玉石类首饰几乎全部来源于外地批发，如较为常见的新疆和田玉；海外进口的古玩以回流外销瓷器和欧式古典雕塑、器皿为主。

根据单次交易中商品量的多寡，北京古玩城内古玩商户的销售方式可分为批发、零售两种，这两种方式取决于各古玩品类的属性，大部分古玩商以零售为主，尤其对于一些古玩真品。而批发的方式则多用于一些可以批量生产的中、低档"今玩"，A 座柜台区的当代工艺品和首饰类商户通常以零售和批发相结合的方式销售，比如一家专营南红玛瑙首饰的商户，其商品主要从四川地区集中批发，零售的同时，也做转手批发，按批发多少给予顾客适当的优惠。

根据交易场合的不同，可分线上交易和线下交易，线下交易又分为店内交易和私下交易，交易场合的不同取决于所交易古玩的档次。部分商家会采用网络交易的方式，但并不普及，这与网络信息的可信度较低有关，对于一些高档古玩，更是难以通过网络确认其品质和价格；店内交易是线下交易中最为普遍的方式，私下交易也并不罕见，比如要进行一些贵重古玩的交易时，有的店主会关闭店门，与买家在店内隔间中秘密交易，或是不在店内，另择福地。

除此之外，亦有"寄售"、"预订销售"、"厂家直销"等特殊销售方式，这些销售方式往往因古玩自身属性和来源的特殊性应运而生，"寄售"是画店内较常见的方式，这也是画店为了适应书画的生产者——书画家而专门运用的销售方式，书画售出的所得归书画家所有，画店会从中抽取分成，又因为书画的创作周期较短，内容千变万化，可以按照消费者的需求来订制生产，因此，书画店又较喜欢采用"预订销售"的方式，画店通过这两种销售方式，作为中介方将画家与消费者联系起来。"厂家直销"多适合于能够人工生产的当代工艺品或仿古器物，如首饰、仿古瓷等，一部分经营玉石、稀有木料首饰店的店主或直接隶属某加工厂、或自己开厂、或与厂家合作，以厂家直销或厂家寄售的方式进行销售。

以上各种销售方式也可以结合在一起同时进行，比如 B 座的一户出售木料手串的店铺，店主的朋友开办了一家木料加工厂，产品在其店内寄售，这些商品不仅零售，也可大量批发，同时如果顾客有特殊的需要，工厂会根据顾客的需求进行订制生产。不仅如此，这家店主也有自己独特的营销方式，每笔交易成功，店主并不抽取提成，而是由工厂的朋友定期介绍客户到店内来购买店主自己购藏的其他古玩，这样就可以笼络住一批稳定的客源，并不断有新客源进行补充，同时也巩固了和厂家的联系，可谓一举兼得。

古玩，古代亦称为骨董、古董。⑨在当代古玩交易市场中，"古玩"一词所涵盖的领域已十分广泛，随着历史和文化环境的变迁，新的古玩品类被进一步发掘，不但数量日益增多，其所蕴藏的精神内涵也更为多样和丰富。从元代伊始，北京就已成为我国首都，受北京浓厚的政治和文化氛围影响，北京古

玩市场中常见"明清宫廷御器"、"红色文物"等与政治紧密关联的古玩品类,而在上海古玩市场中,受其国际大都市的历史背景影响,"老月份牌"、"老照片"等品类屡见不鲜,西安古玩市场中的仿古陶俑、重庆古玩市场中的"陪都历史文物"自不必提,上述特色既体现着时代遗痕,又彰显了地域文化的差异。在市场经济高速发展的大环境下,"古玩"与"商城"这一老一新两种概念相互碰撞融合,"古玩城"这一新生事物应运而生,它不单单是仅供销售古玩的商业场所,其本质是将从事与古玩相关经营的市场个体聚合和组织在一起的商业集合。

 在北京古玩城中,古玩商户云集影从。从事当代工艺品经营的商家占据极大比重。而在大量的古代文物中,以次充好、以假冒真的仿古赝品到底为数几何,仍须存疑。无论俯仰明清,还是纵观当代,不管是在北京的琉璃厂、潘家园,抑或是北京古玩城一类的国内新兴古玩商城中,造假、售假之风从未断绝,大量有关买卖赝品的传闻轶事广泛流传于古玩业界,虽不排除有捕风捉影的谣传和讹误,但也确实给古玩市场蒙上了一层暗尘,古玩本身的真假难辨以及人性的趋利与贪婪是这一现象长期存在的根本原因。由于古玩交易的上述特性,"买定离手,真假自负"的潜规则被买卖双方广泛接受,虽不合法理与商业道德,却自古以来未曾动摇分毫。古玩市场乱象横生,古玩赝品鱼目混珠,古玩交易人心叵测,古玩鉴藏如履薄冰,但不得不说,这同时也是它引人入胜的魅力所在。由琉璃厂的古街老巷到潘家园的大市小摊,再到现今如日中天的各大古玩城,北京的古玩行业一直是国内古玩市场中的标杆。古玩进入商场这一现象在 20 世纪 90 年代初尚属新生事物,而在今天,新兴的大型古玩商城已在国内遍地开花,从寥若晨星到星罗棋布,承载着传统历史文化和现代商业特征的古玩商城走过了一段充满着机遇与挑战的征途,虽然在日渐成熟的过程中,古玩城面临着各种问题和困境,但路漫漫其修远,相信在未来,古玩城将在中国艺术市场中占据更为举足轻重的地位并发挥其应有的作用。

<div style="text-align: right;">常乃青
首都师范大学美术学院 2014 级硕士研究生</div>

注释:

① 吴明娣,范俊卿. 清代北京古玩市场考略 // 艺术市场研究. 北京:首都师范大学出版社,2010:328-339。

② 王金昌. 潘家园忆事 // 散文(海外版),2010(1):38。

③ 李虹. 古玩明珠逢盛世——访北京古玩城总经理宋建文 // 工商管理,1999(03):62;郑理. 北京古玩市场与北京文化中心 // 北京社会科学,2004(4):52-55。

④ 表中租金为商户从古玩城公司处直接租赁店面的租金,是一手租金。

⑤ 同注释④。

⑥ 2014年，北京古玩城C座建成，位于华威南路上，在A座西面约500米处，C座其实是由一家台湾企业开发建设的，挂靠在北京古玩城名下，定期向北京古玩城缴纳一定的费用，因其属于挂名性质，而非由北京古玩城直接管理，本文对其不作涉及。

⑦ 1975年8月5日，巴基斯坦总统叶海亚将芒果作为礼物赠送给毛泽东，毛主席指示将芒果转送给工农宣传队的同志们吃，之后芒果首先被送达清华大学，大家舍不得吃，又把它转送其他单位的宣传队。因芒果只有十数只，转来送去根本就不够，难以体现毛主席对群众的关怀。于是，就以石蜡、石膏等材料复制出芒果的模型，放在特制的玻璃罩中，再分发转送全国各地，在当时形成了一股膜拜"圣物芒果"的风潮。

⑧ 据了解，此类消费者多认为：其一，北京古玩城名声在外，有一定的商业信誉。其二，毕竟是相对固定的柜台和店面，不像潘家园古玩市场的摊位具有流动性，因此，商品的质量能有所保证。其三，商品价位符合自己的收入水平。

⑨ 范俊卿.明代北京古玩市场的兴起// 艺术市场研究，北京：首都师范大学出版社，2010：328。

北京地区古旧钟表市场探微

李彦昭

一、北京地区古旧钟表一级市场现状

1. 潘家园及周边古玩市场

北京地区古玩市场数量庞杂,报国寺的钱币市场、分钟寺的古家具及各类工艺品市场、石景山附近的百族、红桥古玩市场等都是北京地区比较有规模的古玩交易聚集地,其中最著名的综合类古玩市场则是位于北京市朝阳区东三环南路潘家园桥西南方向的潘家园旧货市场。除了旧货市场以外潘家园地区还有三个大型的古玩城,其中以北京古玩城和天雅古玩城最为著名。

潘家园的旧货市场自 1992 年开始,就成为北京最重要的古玩交易集聚地之一。旧货市场有地摊、店铺和柜台三种经营方式,商品种类庞杂,包括彩绳、石头、书籍、仿古器具、玉器等,品类繁多且价格低廉。

1)旧货市场

潘家园的旧货市场是一个商品多杂的古旧货交易点,各种规模的店面加起来有上百家。地摊杂货区以售卖石头、瓷器为主,偶尔会在大量旧货中发现一两个怀表或钟表,而这些少之又少的钟表基本都是现代作品或者是 20 世纪中后期的闹钟。

旧货市场钟表类商品的店铺共有十家左右,一层店铺及杂货区有三家,店名分别是"钟表"、"丙十七号"、"中国北京钟艺阁"。二层工艺品经营区钟表店面较多,主营古旧钟表、名表。笔者主要论述杂货区及一层店铺区的钟表店。笔者将这三家店铺分为两类,第一类为主营钟表的店铺,店内钟表数量较多,"钟表"和"中国北京钟艺阁"这两家店属于这一类的。而另一类是将钟表和一些古家具等混杂在一起售卖,钟表数量较少,"丙十七号"则是如此。

旧货市场的店面一般不到 10 平方米,店铺既是仓库也是商店,门外经常摆放许多价格便宜、夺人眼球的小商品用来吸引顾客。"钟表"和"中国北京钟艺阁"这两家店的商品数量很多,均无规则地陈列在货架和柜台上。店铺内顾客流动的空间较小,店内装潢简陋。与杂货摊相比,店铺区的顾客可谓门可罗雀。虽然如此,但店铺区依然无一空缺,可见商家仍有利可盈。

具体来看,"钟表""中国北京钟艺阁"两家店内钟表品种丰富,挂钟、座钟、西洋钟、音乐钟都有,店内基本以西洋钟表为主要的经营品类。其中,"钟表"(图1)的店主约 60 岁,其店铺主营古旧钟表及少量的古旧家具。据了解,其店内货源来自全国各地,有少量钟表是由国外朋友提供。在钟表种类上,西洋钟表居多,苏钟、广钟只有一到两件,而西洋钟表则以英国、法国、德国制作的为主。

店内钟表的价格在 3000 元到上万元不等,后者只占少数。其中价格最高的是一件 19 世纪的镀金西洋人物座钟,价格约为 13000 元。一件法国的部落钟约 5000 元,德国木质挂钟约 4000 元,价格总体不

图1　钟表　　　　　图2　中国北京钟艺阁

高。店内库存量很大，陈列出的钟表只是其小部分库存，价值较高的重要钟表都被店主安置在仓库里，可见潘家园的店铺门面多是为一些随机客户开放，其大量的库存一定有许多老顾客来"消化"。由于苏钟、广钟钟体易损，不如西洋钟装饰设计感强，所以收购者较两年前相对减少。据了解，"钟表"的顾客来自全国各地，店内的钟表主要针对工薪阶层。对于价格贵一点的钟表，若是顾客需求大，店铺店主都会将顾客带往离店铺不远的"仓库"。

"中国北京钟艺阁"（图2）与前述店铺经营的钟表类型有所不同，"钟表"主要售卖二战以前的钟表制品，属古旧钟表一类。"中国北京钟艺阁"主要售卖现代工艺品钟表，鎏金、珐琅座钟，苏钟等，60厘米大小的钟表价格基本在3000元上下，针对的收藏群体也极为类似。通过调研笔者发现，钟表的价格与年代、材质等关系较小，而制作的精细程度却往往对其价格起到决定作用，通常制作越精细越有设计感的钟表价格越高，反之则低。

潘家园旧货市场的两家钟表店铺价格定位有一定差异，除了苏钟及制作精美的钟表，其他同种类型普通工艺的钟表差价约在千元左右。虽然两家店铺的钟表分别为古旧钟表和现代工艺仿制品，但价格相差不大，笔者认为"钟表"店内商品的真伪性有待考证。

2）北京古玩城

与旧货市场的杂乱相比，古玩城的店铺装潢更加精致，客户群体数目虽不及旧货市场多但层次略高。同时，在北京古玩城内的摊位店铺面积一般大于旧货市场，且顾客多集中于一层中心摊位，光临店铺区的相对较少。在店铺区，一间店铺约10～20平方米，店内空间很大，货品丰富，摆放整齐。

图 3　古旧钟表

从店铺数量上看，北京古玩城内经营钟表的店铺少于潘家园旧货市场，数量仅有 5 家。按照经营品种的不同，笔者将北京古玩城内的钟表店铺分为两类：一类为以钟表为主要经营对象的店铺，如"古旧钟表"、"古董钟表"、"吉祥阁"，其中"古旧钟表"、"古董钟表"为同一个店主。另一类是钟表与其他旧家具一起出售的店铺，如"梦源阁"、"笔威华"等。在经营品类上，古玩城钟表店主要经营中型或大型钟表，挂钟、座钟，金属及铜鎏金质地钟表较普遍，石质、木质及珐琅钟较少。西洋钟是古玩城所有店铺主要经营品种，店铺商品价格普遍在 3000～100000 元左右，"古旧钟表"、"古董钟表"店内钟表的平均价格约在 8000 元以上。

北京古玩城内经营钟表的店主既有花甲老者也有青壮年店主，有些钟表店店主还兼鉴定与维修工作，有一家店铺的店主本是修表匠人，后扩大经营，开始售卖钟表。据笔者了解，"古旧钟表"、"古董钟表"的店主赵成元出自钟表世家，在钟表界享有较高声誉。他所经营的店铺在经营古旧钟表的同时也销售现代奢侈品手表，由于奢侈品价格高昂，普通大众需求不大，所以杂货市场没有类似的店铺。

古玩城内的钟表店铺一般有固定的顾客，购买者包括收藏者、旅游者和其他小店的店主，也有因送礼而来此选购的顾客。虽然古玩城的钟表价格稍高，但其内店铺多为经营几十年的老店，诚信度较高。

同种类型的钟表价格在不同店铺差价较大，"古旧钟表"（图 3）这家店铺位于四层的电梯附近，店铺面积不大，店内商品价格普遍偏高，由于其较为优越的店铺选址和较高的货品质量，吸引了许多高端客户。"梦源阁"位于二层顾客较少光顾的角落，相对于"古董钟表"位置更为偏僻，其内钟表常与旧家具一起出售，店内货品量大，但摆放杂乱无序，价格相对低廉，但店主高振元同是北京收藏古旧钟表的名人之一，有"钟表大王"之称，店主承诺商品若为假货可以退换，这种营销手段吸引了许多专业藏家。北京古玩城的钟表经营因其店铺档次不同，利润可以翻至几倍甚至几十倍，各店铺经营价格差异较大。

2. 十里河古玩市场

十里河位于北京市朝阳区东三环附近，与潘家园仅有两公里之隔，十里河古玩市场包括程田古玩城、东方博宝古玩城和文化园。作为一个新兴的艺术品交易集散地，程田古玩城和东方博宝古玩城以经营文玩杂项为主，钟表店铺较多。文化园则主要经营珠宝玉器，钟表店铺寥寥无几，笔者在此不予以论述。

3. 程田古玩城、东方博宝古玩城

程田古玩城作为大型的艺术品交易中心，自 2006 年成立以来对北京古玩市场有一定影响。程田古玩城总面积约 3 万平方米，分为 A、B 两座，店铺约数百家，A 座主要经营瓷器、文玩、杂项及部分海

外回流文玩把件，B 座主要经营佛像佛器、书画和古旧钟表。程田古玩城内经营钟表的店铺共有 6 家，A 座包括"英国陶瓷""金墨坊"，B 座包括"钟缘阁"、"钟表"、"诚善堂"、"西洋古董"几家店铺。上述店铺除"钟缘阁"和"钟表"两家店以钟表为主要经营品类外，其他几家均为综合商品经营店铺。东方博宝古玩城毗邻程田古玩城，其内仅有一家店名为"工艺钟表"的店铺主营钟表。程田和博宝古玩城的店面规格基本等同于北京古玩城，其钟表店营业时间一般在下午 3 点之后，以经营古典钟为主且多为仿古旧钟表的现代工艺品，产地均在国内。

古玩城内钟表店铺的店主相比潘家园旧货市场、北京古玩城更为年轻，经营者以北京当地人居多。这里的钟表店铺一般经营了 3 年以上，而如"钟缘阁"这样的店铺至少营业了 5 年。

十里河古玩市场以销售西洋钟表为主，金属、鎏金及珐琅质地的钟表为其主要经营品类，座钟、挂钟及台钟品类繁多，商品年代多为现代工艺品，钟表价格与潘家园旧货市场价格相近，基本在 3000 元左右。十里河古玩市场多以工厂批发的形式销售，散客较少。据程田古玩城一家店主介绍，其店铺每年毛利润约为 1000 万元。而东方博宝古玩城"工艺钟表"店铺的店主介绍，该店主要经营大小约 10 厘米的小型古典座钟，价格在几百元以内，月售销量在 100～200 台左右，稍大一点的座钟、挂钟平均每件都在千元以上，整体年利润率约百万左右。

潘家园和十里河古玩市场经营的钟表品类有所不同，前者主要经营古旧钟表，后者主要经营现代仿古钟表。相比较而言，潘家园钟表总体价格偏高，货源较广，经营者年龄跨度较大，许多店主自身就是钟表收藏家。顾客既有以专业藏家，也有以投资为目的的购买者，将购得的钟表送于拍卖行上拍。除此之外，许多行内店主也会来此选购。十里河钟表店铺与潘家园的不同之处在于其店内主营钟，无手表、腕表类商品，经营者更具年轻化特征，顾客主要针对工薪阶层消费群体。值得一提的是，北京古玩市场的钟表店铺一般较少涉及线上销售，许多店主认为网络销售容易泄露商品信息，造成市场混乱。

二、北京地区古旧钟表二级市场现状

1996 年钟表拍卖首次在中国内地出现，截止到 2000 年北京地区仅有北京翰海、北京荣宝、太平洋国际和中国嘉德四家拍卖行曾上拍过古旧钟表，2000 年之后随着中国拍卖市场规模的壮大，北京万隆、中鸿信、国际时代、大唐国际等多家拍卖行加入了拍卖古旧钟表的行列。

2007 年国内拍卖古旧钟表的拍卖行不断增长，仅 2011 年北京地区拍卖古旧钟表的拍卖行就增加了 13 家。同年春拍，保利将北京钟表拍卖市场推向了高峰，清乾隆时期《御制铜鎏金转花转水法大吉葫芦钟》的天价成交不是偶然，而因此时北京钟表拍卖市场已趋于成熟。据笔者统计，至 2014 年秋拍，北京近 200 家拍卖行共有 60 余家曾上拍过古旧钟表，与上海 60 余家拍卖行中约有 28 家曾上拍过古旧钟表的状况相比，比率低于上海 20% 左右。

笔者以北京钟表拍卖较为有代表性的拍卖行为例，如北京保利、北京荣宝和中国嘉德三家拍卖行，分析其古旧钟表拍卖市场的现状。

中国嘉德从 2004 年春拍开始推出"钟表、相机"专场，该专场总成交率为 59.13%，古旧钟表成交率为 41.67%，2005 年春拍钟表拍卖的成交状况较差，然而同年秋拍，中国嘉德重点推出了"钟表"单品专场，成交额达 186.35 万元，古旧钟表成交率为 28.57%，成交率虽不理想，但却标志着钟表的拍卖体系更为专业化。2010 年至 2014 年区间，中国嘉德陆续推出钟表专场，但其成交表现总是差强人意，直至 2014 年秋拍其"钟表珠宝翡翠"专场总成交率仅有 19.14%。北京保利涉猎古旧钟表拍品的时间较晚，2008 年同一些小型拍卖企业如北京鑫鑫源、华伦伟业、印千山等拍卖公司，先后推出古旧钟表品类，至 2010 年秋拍保利才正式推出钟表类专场。此后，北京保利每年春秋两季都会推出钟表拍卖专场，一般涵盖古旧钟表和现代钟表，相较于中国嘉德较低的成交率，北京保利钟表成交率基本保持在 50% 以上。2014 年有所下滑，古旧钟表成交率仅有 23.68%。北京荣宝与保利和嘉德相比，其精品钟表数量较少，北京荣宝于 2000 年开始拍卖古旧钟表，因其拍卖会设置专场较少，也因钟表拍品征集数量有限，古旧钟表一直与其他工艺品、珠宝首饰放置在同一专场之中，成交率一般。

上海钟表拍卖市场起步稍晚于北京，上海国拍在 2000 年首次推出钟表品类，2001 年上海东方拍卖行推出了"珠宝翡翠名表"专场，但一直以来其古旧钟表的拍卖情况不如北京乐观。

综上所述，北京古旧钟表拍卖市场的成交价格普遍较低，古旧钟表与奢侈品手表上拍数量和拍卖价格也相差甚远。整体来看，钟表的总成交率并不理想，专场较少，古旧钟表在拍卖市场上成交数值变化稍大。近几年，北京地区的拍卖行钟表交易逐步回稳，有越来越多的拍卖行觉察到古旧钟表的价值，进而开始推出钟表拍品，北京地区钟表市场回温指日可待。

三、与其他地区古旧钟表经营比较

1985 年国际上开始兴起古董钟收藏热，古董表在当年的市场价格比前一年上涨了 30% ～ 35%，其潜在的巨大的市场空间备受收藏群体关注。北京钟表拍卖与香港钟表拍卖始于同一年，1996 年北京翰海在"中国古董珍玩"专场上拍首件古旧钟表，香港佳士得在"中国宫廷御用艺术"专场推出两件乾隆时期的鎏金座钟。

2008 年以前钟表拍卖已经起步十年有余，内地市场仍处于低迷状态，香港佳士得和苏富比钟表拍卖价格一直处于领先地位。直至 2010 年保利推出的《清乾隆御制铜鎏金珐琅嵌宝石料西洋式座钟》才打破了古旧钟表市场价格低迷的局面。2011 年钟表拍卖高峰过后北京地区整个钟表市场价格回落，但香港佳士得的钟表价格一直较高。北京多家拍卖行起初主要经营现代手表，后来逐步发展到古旧钟表拍卖。2008 年之后，一些小型拍卖行跟风拍卖古旧钟表，但成交情况始终不理想。与北京的钟表拍卖市场的状况相同，上海及内地其他地区的钟表拍卖一直不温不火，而海外的钟表拍卖成熟较早，有完善的服务认证体系和稳定的收藏群体。国际上古董钟表价值连城，在香港，苏富比、佳士得及安帝古伦等拍卖行每年都会举办多场钟表拍卖，每场上拍标的三五百件，成交率高达 90% 以上，成交额动辄过亿，内地买家日益也成了这些拍卖会的常客。可见，内地钟表价格还未形成较为完备的评估体系，收藏群体有待培养。

通过对北京地区古旧钟表市场进行深入探究发现，北京地区一级、二级的钟表市场以西洋钟数量最多，拍卖状况最好，其中制作工艺精细的钟表价格偏高。苏钟、广钟因为存世少，不易保存而极少出现在市场上，相对于西洋钟国内生产的古旧钟表价格较高。从整体情况来看，御制钟和奢侈品名表这两种类型的钟表占据了拍卖市场的最高价位。

近年来，国内艺术品市场逐渐开始关注到茅台酒、老照片、苏绣、古旧钟表等具有一定历史价值的艺术门类，市场各个环节都在不断挖掘其新的增长点，国人的怀旧意识使得古旧钟表等这一类具有文化价值和历史内涵的艺术品受到越来越多的关注，相信当下钟表市场踌躇不前的状况是其价值理性回归、发展的重要阶段。

李彦昭

首都师范大学美术学院 2011 级本科生

（本文节选自作者本科毕业论文《北京地区古旧钟表市场探微》，指导教师：吴明娣，助教：石婷婷）

国内齐刀币经营状况及市场价格初探
——以山东淄博古钱币市场为例

<div align="center">陈琪</div>

山东省淄博市是春秋战国时期齐国的故都,因此,淄博是齐刀币最主要的源流地,也是国内最大的交易集散地,淄博古玩市场的构成,以多家大型古玩城为主体,其中最大的是开元文化大世界和临淄古玩城。开元文化大世界的地理位置较为优越,经营规模在淄博首屈一指,且几乎每家古钱币商户都在销售齐刀币。通过对开元文化大世界内多家古钱币店铺进行考察,同时与北京报国寺古玩市场的齐刀币经营情况进行对比,可以初步了解中国齐刀币的经营模式和整个市场状况。

一、山东淄博古玩市场齐刀币经营状况

1. 来源

通过市场调查得知,齐刀币来源大致分为以下三种渠道:

1)民间收购

在淄博,齐刀币常在建筑工地中被挖掘出来,而每当遇到这种情况,古钱币商户会闻风而至进行收购,然后再拿到店铺出售。开元文化大世界的汇泉阁中所销售的齐刀币,大部分来源于民间收购,店主张先生消息灵通,一听到有齐刀币出土便亲自到场询价收购。另一类齐刀币来源于农户自家祖传,往往在农村也能收到不少品相不错的齐刀币,在采访义泉阁的过程中了解到,该店齐刀币大多是从农户手中购得,其中还有一部分来源于民间藏家。上述进货渠道是山东淄博齐刀币市场所独有的,因为淄博是齐刀币的源产地,与北京报国寺古玩市场相比,开元文化大世界的销售规模不仅远超其上,而且在货源渠道方面更是占据着独有的地域优势。

2)钱商之间的交易

钱商之间的交易又分为店铺经营者之间的交易和非店铺经营者与店铺经营者之间的交易两种。

店铺经营者之间的交易就是商户从其他商家处购得齐刀币后加价转卖。例如,某店主在他人店铺中发现一枚标价3万元品相较好的三字刀其实可以卖到3.5万元,他买下后再以3.5万元的价格在自己店中出售。另一种非店铺经营者与店铺经营者之间的交易,指店铺经营者店内所售齐刀币来源于没有店面的钱商。开元文化大世界荆泉轩内的齐刀币的来源皆是钱商之间交易得来的。

3)回流及拍卖会购得

虽然说山东淄博是齐刀币的源流地,但通过调查,古钱币商铺中也有不少海外回流的齐刀币,这些齐刀币大部分来源于中国香港、中国澳门、中国台湾、日本等地。在走访的过程中,最具代表的便是开元文化大世界的青蚨斋。

青蚨斋有两名经营者，一名是店主袁文辉先生，一名是店经理陈立先生。通过了解，店主时常外出，从香港、澳门等地的拍卖会上拍下从海外回流的齐刀币，由经理常驻店内负责销售。据调查得知，虽然拍卖会上大部分齐刀币的品相与价格不甚匹配，但有时也会有一些品相不错且价格合适的齐刀币，但这种情况较为少见。

2. 营销

1）营销方式

对于营销方式，可以大致分为三种：直接销售、寄售和私下交易。

直接销售是指商户将商品直接出售给买家的销售方式。寄售俗称代卖，没有商铺的钱商想出手齐刀币，大都会找拥有实体店面的店主代卖。例如，某钱商携一把三字刀希望放在某店中寄售，心理价位是3.2万元人民币，如果店主觉得有利可图，则会以3.2万元或更低的价格收下，然后以3.8万元人民币出手，从中赚取差价。荆泉轩的老板荆波因其良好的业内声誉和较强的销售能力，很多无店铺钱商都喜欢找他代卖。私下交易指在店铺中进行的交易。一般来说，摆在店内货架上的齐刀币主要销售对象是普通消费者，而店主通常会雪藏一部分精品以待真正有眼力的行家出现。每家店铺都拥有庞大的固定顾客群，很多熟客或者行家不会直接去店里，而是私下联系店家交易。与济南开元文化大世界相比，北京报国寺的齐刀币数量少且来源不稳定，几乎全部采用直接销售的方式，寄售和私下销售基本不存在。

2）盈利状况

根据市场调查，齐刀币市场盈利状况具有偶然性，且利润空间大。

所谓的偶然性就是在古钱币商铺中，齐刀币的盈利状况是不稳定的，这取决于齐刀币货源的数量问题。众所周知，齐刀币属较罕见的古钱币，存世数量少，来源不稳定，但其市场需求量却很大，对于商户来说，更多的齐刀币意味着更多的利润。近几年，一个古钱币店铺一年如果有稳定的货源且销售方式得当，能盈利几百万甚至几千万人民币，例如临淄古玩成博泉斋老板专做齐刀币生意，其年利润能达到百万以上。但如果货源不稳定，也可盈利十几万元。

由于齐刀币的价格较高，因此它的利润空间也非常大。例如汇泉斋的老板最近从一个外行卖家手中以数万元购得一把四字刀，而四字刀的市场价是十几万，若能成功出售便可获取十万元左右的利润，这种情况就是所谓的"捡漏"。正常情况下一把三字刀或者四字刀有着几千到几万元的利润空间，六字刀空间就更大了。

据不完全统计，开元文化大世界一个规模较大的古钱币商铺年盈利约在几十万元左右，其中约有十几万元的利润是依靠销售齐刀币得来，由此可见，相对于其他古钱币品类，齐刀币具有很大的利润空间。

3. 购藏

据调查，根据购藏齐刀币的目的和其最终去向的不同，将购藏群体大致分为行内购藏和行外购藏两种。

1）行内购藏

行内购藏者分为三大群体。前文中已提到，齐刀币的来源之一是钱商之间的交易，所以其中一大购藏群体便是钱商。另外两大购藏群体是古钱币收藏爱好者和齐刀币投资者。

钱商购藏齐刀币的主要目的是盈利。他们在工作之余会去"逛市场"以物色货源。另一主要购藏群

体是古钱币收藏爱好者，淄博作为一座具有悠久历史文化的古都，除当地为数众多的钱币收藏爱好者，还有不少自外地慕名而来的购藏者。齐刀币投资者这一群体较为特殊。他们往往以投资赢利为目而大量购买齐刀币，若干年后待其增值再高价卖出，从而获利。据悉，近几年的古钱币市场发展速度很快，价格成倍上涨，吸引了一大批投资者入市。

2）行外购藏

在调查过程中，有一部分是行外购买群体，这些购买者平时并不经常出入古钱币商铺，通过采访店铺老板和一些购买者了解到，他们购买齐刀币的目的是送礼。到了年底，人们都热衷于购买一些古玩作为礼品送出，而这些齐刀币在售出后普遍流入受赠者的手中，而受赠者大都是行外人，不具有将礼物再次出售的意向。于是，这一批齐刀币便沉积于市场以外。这样一来，市场内的齐刀币数量便会减少，根据供需关系的变化分析可知，行外购藏是导致齐刀币价格上涨的原因之一。

二、齐刀币的市场价格

齐刀币的价格取决于它的存世量和供需情况，也取决于国内的经济环境。不同品类之间存在着价格差异。

1. 齐刀币近6年（2010年～2015年）的市场价格

以下所引用和整理的齐刀币的价格数据皆取自齐刀币上品的价格（所谓齐刀币的上品是指刀币非常完整，铭文清晰，锈色好，铸造工艺精制，而中品则外形完整，但是锈色略差，铸造工艺略粗，下品就较差了，铭文不清晰，锈色和铸造工艺也差）。另外，由于莒邦刀极为罕见，市场上没有出现，难以进行市场调查，所以本文章将不对此品类的价格进行分析。

1）三字刀"齐法化"2010年～2015年的市场价格

三字刀属于田齐刀的一种，通过采访汇泉阁经营者张连波先生了解到，2010年时，三字刀的价格在3万元人民币左右。2011年底到2012年初，齐刀币的价格到了一个顶峰，是有史以来的最高价，三字刀的价格到达5万～6万元的价格。2014年开始，价格有所回落，三字刀价格回到3万～4万元的价格。通过采访张连波先生后得知，2014年至今齐刀币价格有所回归，古钱币价格进入正常轨道。

2）四字刀"齐之法化"、五字刀"节墨之法化"和"安阳之法化"2010年～2015年市场价格

四字刀"齐之法化"、五字刀"节墨之法化"和"安阳之法化"都属于姜齐刀，之所以把"齐之法化"四字刀、"节墨之法化"和"安阳之法化"五字刀放在一起说，是因为这三种齐刀币的稀有程度是一样的，都较罕见，且在市场上价格非常相近，几近相同。据调查了解，2010年，四字刀和五字刀的价格涨到了10万～15万元左右。价格上涨幅度很大。到了2011年底至2012年初，价格直接涨到了18万～20万元。2014年开始，四字刀和五字刀的价格有所回落，大致为13万～16万元。古钱币经营者孙永行先生及其他许多经营者都表示，价格回落必有其原因，但还是回落之后的价格更为合理。

3）小四字刀"节墨法化"2010年～2015年的市场价格

"节墨法化"又称小四字刀，小节墨刀，属于姜齐刀的一种，由于小四字刀尺寸小，虽说存世量非

常稀少,但他的外形不如大刀美观,从某种程度上影响了它的价格。通过采访开元文化大世界荆泉轩老板荆波先生了解到,2010年,小四字刀市场价格大约在4万~5万元。2011年底到2012年,价格在10万元左右。跟其他齐刀币一样,2014年至今,小四字刀的价格也有所回落,大约到了8万元左右。

4)六字刀"齐建邦长法化"2010年~2015年市场价格

由于六字刀极为罕见,笔者听闻当地著名古钱币收藏家陈旭先生手中有一把品相极好的六字刀,为此笔者拜访了陈旭先生,并向他咨询了关于六字刀市场价格的一些问题。

陈旭先生表示,2010年时,六字刀价格涨到上百万元人民币,在150万元左右。到了2011年底至2012年初,六字刀价格到了2000万元左右。而2014年至今,价格有所回落,大约在160万~180万元左右。在近十年六字刀的国内的拍卖市场中,一共只成交了一件六字刀,可见其稀有程度(表1)。

齐刀币2010~2014年市场价格对比表　　　　　　　　　表1

年份 \ 品类 价格	齐法化	齐之法化	安阳之法化	节墨之法化	节墨法化	齐建邦长法化
2010年	3万~3.5万	10万~15万	10万~15万	10万~15万	4万~5万	150万左右
2011年底~2012年初	5万~6万	18万~20万	18万~20万	18万~20万	10万左右	2000万左右
2014年至今	3万~4万	13万~16万	13万~16万	13万~16万	8万左右	160万~180万

5)2014年至今中、下品齐刀币及仿品的市场价格情况

以上所描述的2010年到2014年齐刀币的市场价格均是上品的价格,但中、下品齐刀币的数量也较多,其价格亦具有重要的参考价值,同时,据粗略考察,古玩市场中充斥着为数不少的齐刀币仿品,其价格也能从一个侧面反映出齐刀币整体的市场状况。

2014年至今齐刀币上、中、下三品价格对比　　　　　　　　　表2

名称 \ 品相 价格	上品	中品	下品
齐法化	3万~4万	2.5万~3万	2万
齐之法化	13万~16万	12万~13万	10万
安阳之法化	13万~16万	12万~13万	10万左右
节墨之法化	13万~16万	12万~13万	10万左右
节墨法化	8万左右	7万左右	5万~6万
齐建邦长法化	160万~180万	110万~120万	70万左右

由表 2 可知，各品类齐刀币按品相主要分为三个档次，各档价格不尽相同，而齐刀币仿品也有纯赝品和真刀仿之别，其价格也存在着差异。

纯赝品的销售对象一般是行外人，而专业人士基本都能准确辨别其真伪。这类仿品的成本很低，在 100 元左右，一般按真品的半价出售。一些存有捡漏心理的行外人最容易上当受骗。

而真刀仿就是对真品三字刀进行改造，从而仿制六字刀，因为三字刀和六字刀均是田齐刀，刀形完全一致，在铭文"齐法化"的基础上做改动，仿制成"齐建邦长法化"。这类仿品极不易辨别，眼力较浅的普通购买者大都会将其当作真品，就算是专业人士也会"打眼"。由于这类仿品是拿三字刀真品进行改造，所以成本有 3 万～4 万元，品相稍差的能卖到十几万元，品相较好的价格会更高。

2. 齐刀币与其他春秋战国古钱币市场价格比较

1）殊布当鈏、空首布、魏国方足布、燕刀币、先秦半两近 6 年（2010 年～2015 年）的市场价格

据调查了解，殊布当鈏[①]2010 年的价格在 2.5 万～3 万元，而 2011 年底到 2012 年初，楚大布价格上涨到 4 万～5 万元，2014 年到现在，楚大布价格有所回落，降至 1.5 万～2 万元。

东周空首布[②]的平肩弧足布 2010 年价格在 3 万～3.5 万元，2011 年底到 2012 年初价格最高在 4 万～5 万元，而 2014 年到现在，价格回落至 1 万～2 万元。

魏国方足布[③]的价格略低，2010 年有 500～700 元，2011 年底到 2012 年是 1000～1500 元，到了 2014 年至今，价格在 700～800 元。

燕刀币[④]更为普遍且价格便宜，在 2010 年时只有 100～200 元，2011 年底到 2012 年初到了 500～600 元，2014 年以后是 300～500 元。

另外对厚重的先秦半两[⑤]在 2010 年价格是 1000 元左右，2011 年底到 2012 年初到了 1500～2000 元人民币，2014 年至今回落到 500～800 元人民币。（以上价格均为上品价格）

2）三字刀与其他春秋战国时期古钱币价格对比

三字刀与其他春秋战国古钱币价格对比表　　　　表 3

价格＼名称＼年份	齐法化	殊布当鈏	空首布（平肩弧足）	方足布	燕刀币	秦半两（厚重型）
2010 年	3 万～3.5 万	2.5 万～3 万	3 万～3.5 万	500～700 元	300～400 元	1000 元左右
2011 年底～2012 年初	5 万～6 万	4 万～5 万	4 万～5 万	1000～1200 元	500～600 元	1500～2000 元
2014 年至今	3 万～4 万	1.5 万～2 万	1 万～2 万	700～800 元	400～500 元	500～800 元

由表 3 可知，春秋战国古钱币市场价最高的种类是齐刀币，即便是罕见程度比三字刀（齐法化）更罕见的殊布当鈏，其价格跟三字刀也有一定的差距，据此推断，齐刀币在春秋战国古钱币市场中占据着

重要地位，最受购藏者欢迎。

国内古钱币市场内部复杂且多样，复杂性体现在其经营方式、经营品类、经营者及消费群体的纷繁冗杂，而多样性则多体现于各地域、各古玩市场、各商户间经营状况的不同，就齐刀币市场来说，地域性差异十分明显，在其出产地山东淄博，齐刀币种类和数量之丰富、经营形式之多样、经营者和消费者群体规模之庞大，相对于国内其他地区，甚至是古玩市场较为繁荣的北京地区，也具有难以比拟的优势，这一优势随着全国古钱币市场逐步一体化和齐刀币在全国范围内的广泛流通，逐渐转化为淄博齐刀币市场价格对全国齐刀币价格的主导态势，淄博的齐刀币市场价格堪称国内齐刀币市场价格的晴雨表。此外，通过市场价格比对和形制类比等手段，可以看到齐刀币在春秋战国时期品类众多的货币中，其艺术风貌和文化内涵的独树一帜，也从侧面反映出了当下古钱币购藏者对齐刀币的热衷。

<div style="text-align:right">陈琪
首都师范大学美术学院 2011 级本科生
（本文节选自作者本科毕业论文《国内齐刀币经营状况及市场价格初探——
以山东淄博古钱币市场为例》，指导教师：吴明娣，助教：常乃青）</div>

注释：

① 战国中晚期楚国铸币。面文旧释"殊布当十化"；今有释读"旆布当釿"，俗称楚大布。因最初于徐州出土，更有析"旆"为"沛"者，疑刘邦所造。楚大布形态特殊，体长腰瘦，双足似燕尾垂挂；首阔呈倒梯形，上有大孔。（详见汉铭编著《简明古钱辞典》江苏古籍出版社，1990 年 5 月第一版，第 59 页）。

② 空首布是春秋战国时期晋、郑、卫等国铸行的一种金属货币。也是我国最早的金属铸币之一。空首布是先秦四大钱系之一布币体系的分支。西周末始铸，春秋晚期以后盛行，公元前 221 年被秦始皇废止。（详见汉铭编著《简明古钱辞典》江苏古籍出版社，1990 年 5 月第一版，19 页）。

③ 战国中晚期，广泛流通于三晋地区赵、魏、韩等国的铸币。方足布特点为平首、平肩、方足、方裆，首部只一道直纹。

④ 由于燕明刀币的铸地、铸造时间不同，再加上刀币自身的演变又可简单分为圆折明刀和磬折明刀。燕明刀因铸造量大、流通广，出土量大，故明刀是刀币中最常见的一种（详见汉铭编著《简明古钱辞典》江苏古籍出版社，1990 年 5 月第一版，第 87 页）。

⑤ 先秦半两钱轻重差异很大，轻的六克多，重的在二十克以上，介乎其中的则重十几克，成色也很不一律。这里对厚重型先秦半两的价格做整理（详见汉铭编著《简明古钱辞典》江苏古籍出版社，1990 年 5 月第一版，第 126 页）。

北京名石印章市场发展现状探究

欧阳典典

一、古玩市场名石印章的发展现状

　　艺术品交易市场分为一级市场和二级市场，在名石印章交易中，品质好的印章大多会流入到二级市场中，以求得利益最大化。而在属于一级市场的古玩城中则很少出现稀有品，大多为普通商品。偶见一两家专营中高端名石印章的商铺，也大都是因为店主长期从事名石印章行业，手中存有当时低价购得的珍品。但是一级市场具有很多拍卖行无法比拟的优势，也能吸引大量的普通藏家、投资者前来购买。

　　本文主要研究对象为潘家园旧货市场、天雅古玩城和北京古玩城。这三处古玩市场在北京地区比较具有代表性且均属于潘家园古玩市场圈，因此通过对它们的研究可以管窥名石印章在北京地区的市场现状。潘家园旧货市场是全国最大的旧货市场，也是历史悠久的古玩地摊市场，吸引着全国各地的名石印章经营者和收藏者来到潘家园旧货市场进行交易；天雅古玩城属于潘家园古玩市场圈里的另一个重要组成部分，在私营古玩城中具有代表性，在天雅古玩城内有三家经营店铺经营着中高端的名石印章，各具特色；北京古玩城是中国首家国营的文物艺术品市场，其中有一家店铺主营金田黄石印章。

　　1. 潘家园旧货市场

　　潘家园旧货市场主要分为一、二、三、四区的地摊和围绕其四周的甲、乙、丙、丁排的店铺，名石印章的经营多集中于一区、二区、甲排和丁排。因为潘家园旧货市场比较杂乱，缺乏整体规划，所以并不是严格的按照此区域划分来经营，于三区也有一些零散的经营印章的地摊。

　　一区经营名石印章的摊位有十数家，经营者大都来自福州，主营寿山石印章，种类主要有芙蓉石、高山石、花坑石，也售少量鸡血石、青田石，还有近年来受人追捧的新石质印章，如雅安石、丹东石、云南翠绿石等。所售寿山石印章规格多为 5 厘米 ×5 厘米 ×10 厘米、7 厘米 ×7 厘米 ×15 厘米，价格在十元到八千元不等。其中寿山芙蓉石印章价格最高，多在二十元到八千元之间；寿山高山石价格相对较低，大都在十元到三千元之间；寿山花坑石印章价格最低，在十元到两千元之间。相对于二区专售名石印章的摊位，一区所售品类较杂，除了经营印章之外还兼售把件和摆件。

　　二区共有八九个摊位经营名石印章，经营者大都来自于内蒙古巴林右旗。经营品种较类似，主营巴林石印章，如巴林墨绿冻、巴林翡翠绿、巴林水晶冻、巴林鱼子冻、巴林牛角冻、巴林红花冻、巴林瓷白石等（图 1）。所售巴林石印章规格多为 5 厘米 ×5 厘米、7 厘米 ×7 厘米、9 厘米 ×9 厘米。售价从五元到七千元之间不等，一万元以上的甚少。巴林石相比其他三大名石来说开采较晚，种类较多、较杂，且有一定存量，但品质较为一般，所以这些巴林冻石印章售价最高的也只有几千元，次品只需百元。用于练习刻印所用的章料，由于品相一般，常出现开裂、沙丁、杂质、缺角等现象，因此价格更为便宜。这些摊位还兼售少量的鸡血石印章、青田蓝星和青田蓝花印章，还有近两年很受市场欢迎的新[1]石质印章，

如雅安石、丹东石、云南翠绿石、老挝石等。每年五月中旬到八月中旬是巴林石出货时间,因此经营者会在此时回到巴林石的原产地巴林右旗挑选石料,在当地加工后运回北京出售。这些经营者有着原产地的优势,因此货源比较充足。但这里的摊位经营时间较短,多数只有几个月,所售印章也多为中低档产品。

一区和二区的摊位都有出售少量的鸡血石印章、青田石印章和新石质印章,具有相似性,价格也趋同。青田石印章种类繁多,价格不等。其中,青田

图 1　潘家园旧货市场二区某摊位

蓝星印章多在五百到一万元之间;而青田封门青印章在古玩市场中售价在八百到八千元之间,但拍卖市场中售价高者可达到百万;青田蓝花印章的价格在青田石印章当中最低,在二百到七千元之间;最名贵的还是灯光冻,清代王士祯《香祖笔记》载:"印章旧尚青田,以灯光为贵。"其与寿山田黄、昌化鸡血并称为中国"印石三宝"[②]。巴林鸡血石印章在八百到五千元之间;而新石质印章的价格相对较低。这些摊位都未出售田黄石,主要是因为田黄石非常稀少,且价格高昂,低则七八千元一克,品相稍好的田黄可达几万一克。

潘家园一共有五家门店经营名石印章,其中一家名为"名石轩",店主来自福州,经营面积大概有20平方米左右,主营寿山石、巴林石的印章和摆件,所售寿山石印章价格多为二百到一万元之间,摆件价位相比印章略高。巴林石大都为冻石印章,价格多从一百到八千元之间,相比寿山石价格较低。

丁排另一家经营名石印章的门店名为"梦石楼",经营品类涉及四大名石,但主要是青田石和鸡血石的印章、摆件、把件,也摆有几方新石质印章来迎合市场需要,如雅安石、老挝石等。青田石印章价格从三百到两万元不等,规格主要为 5 厘米 × 5 厘米 × 10 厘米、7 厘米 × 7 厘米 × 15 厘米;鸡血石印章只有几方,因为鸡血石年产量稀少,所以市面价格高,大都在万元以上。货源主要来自于巴林右旗、福州等地,粗料一般会在福建加工后返回北京出售,同时也在同行业者手中购买稀有品。

在潘家园旧货市场经营名石印章的经营者主要分为两种:一种是地摊式经营,经营者大都来自巴林右旗或福州,从业时间较短,所出售的印章都属于中低端品种,主要针对的买家是普通收藏者或投资者,价格相对较低;第二种是店面经营,出售中高档名石印章,满足中高端收藏者、投资者的需要,店铺经营者往往从业时间较长,信誉度相对较高。但潘家园旧货市场整体缺乏有效的市场监管,所售印章真假难辨,缺乏保障,出售印章的摊位也并不在一个区域内,相比琉璃厂的规范,略显散乱。

2. 天雅古玩城与北京古玩城

天雅古玩城一共有三家店铺经营名石印章，二层有两家，一家名为"宝石斋"（图2），另一家名为"石在缘"，以及位于四层的"藏一楼"。

"宝石斋"具有较长的经营历史，从1998年入驻天雅古玩城，至今已有十数年。主营寿山石和巴林石的印章和摆件，货源主要来自福州，经营者在当地购买原料，然后按原料的品质高低分配给不同的手工艺人来雕刻，少部分中高档商品也会从同行当中购买。所售巴林鸡血石印章售价在一万到上百万元之间；寿山石印章价格则在两千到五十万元之间；巴林石印章价格多在五百至二十万元之间。规格大都为5厘米×5厘米×10厘米、7厘米×7厘米×15厘米。店里兼售部分新石质印章，比如金田黄、老挝石、四川雅安石等。由于四大名石的

图2　笔者对宝石斋进行采访

原料紧缺，所以市场上出现的新石质印章在一定程度上满足了印章收藏者的需要。

"藏一楼"入驻于2007年，主要经营巴林鸡血石印章，价格从三万到八十万元不等。货源主要来自经营者的家乡巴林右旗，品质上乘的印章也会从其他藏家手里购得，具有稳定的客户群体。十年前售价仅十万元的一块鸡血石印章，店主于2013年以八十万元收回，说明了巴林鸡血石在十年间的价格上涨。

天雅古玩城里的店铺大都装修精致，主要针对的是中高端客户。经营者从事名石印章生意时间较长，素质较高，有稳定的客户群体，与潘家园旧货市场相比，在管理上较为规范。

北京古玩城位于天雅古玩城西面，分为A座和B座，但是只有A座一层中间的柜台经营着金田黄石印章，面积约8平方米，店主是本地人，每年都会到印度尼西亚选购石料，经过在福州对石料进行加工，最后运到北京古玩城售卖。虽然金田黄石不是传统四大名石，但是近几年受到越来越多人的喜爱，售价也在不断上升，价格甚至超过普通寿山石印章，像5厘米×5厘米×10厘米规格的金田黄印章售价在一万元左右。

二、拍卖市场名石印章的发展现状

拍卖市场中的印章拍品，多数为四大名石，也有极为少量的玉石印章，但总体来说多为中高端品质，因此吸引了众多印章藏家。在名石印章拍卖方面最有名的要数西泠印社拍卖公司，该拍卖公司成立于2007年春季拍卖会中首次推出名石印章专场，成交额达1382万。2011年之后相继还推出了鸡血石专场和田黄石专场，各场成交额颇为可观。

2007年之后国内各大拍卖行开始进军名石印章领域，推出专场拍卖。2008年北京嘉德推出"国石国艺"

专场拍卖；2011年之后嘉德推出"清宁"和"可石怡情"两场印章拍卖的专场；而北京保利也在2009年推出自己的印章专场拍卖会，名为"雅印聚珍"，此专场成交额为1547万人民币[3]；匡时在2013年推出"方寸乾坤——国石篆刻专场"，成交额为3811万人民币[4]。然而拍场上并不都是几百万元和几千万元的名石印章，更多的在几万元到几十万元之间，这些才是名石印章拍卖上占大多数的基础类拍品。

拍场里出现最多的当属寿山石印章，与十年前相比，其价格涨幅已超过十倍。寿山石里最为名贵的品种是田黄石，拍场出现的高价、"天价"印章，多半都为田黄石印章，如北京匡时2010年秋拍"瓷玉工艺品专场"中"田黄仿汉平安钮印章"拍出了1456万的高价；昌化石和巴林石共有的鸡血石品种，价格可以与寿山田黄石相媲美。早在2007年北京瀚海秋季拍卖会上一件"牛克思制昌化鸡血石雕楼阁山子"摆件拍出1344万的天价，而在2013年北京九歌，"寿山石及紫砂艺术品专场"中"昌化大红袍鸡血石方章"也拍出了368万的高价。鸡血石已经成为行内行外关于名贵印石的代名词。然而并不是四大名石印章都频现于拍场，在拍场就很难见到青田石的身影，除非出自名家之手。

近两年拍卖场上虽然"天价"印章还时有出现，可实际市场上已经远不如四年前那般了。当今市场中，寿山石是印石当中的标志性品种，有着市场龙头的地位[5]，也是印石市场的风向标，因此其价格的起落在很大程度上反映出印章市场的走势。通过对2009年至2012年寿山石拍卖市场进行了解可以看出，2012年春拍与2011年秋拍的成交金额相比，只到2011年成交额的一半，而2012年至今为止，艺术市场都在持续的调整之中。金融危机给艺术品市场带来了不小的影响，但好处是去除了泡沫之后，让名石印章的价格回归到理性状态。

在海外各大拍卖行的拍品中也有名石印章的身影，但是名石印章毕竟是过于中国化的艺术品，不被大多数西方国家所接受，有接近半数的拍品流拍，被拍下的印章价格也不理想，大多在几千元到几万元人民币之间。但是在今年纽约佳士得3月19日的"锦瑟华年——安思远私人珍藏"专场拍卖中，一件"清朝玉串饰连印章"拍出1383万人民币的高价，但其材质是玉。名石印章在海外市场没有"根"，这种被冷落的情况在短期内很难改变，所以名石印章的市场暂时还是在中国本土。

篆刻艺术有千年的发展历史，是中国传统文化的一部分，名石印章是其传统的物质媒介，有着深厚的文化内涵，深受文人、藏家的喜爱。但目前北京名石印章市场还未能形成良好的文化艺术氛围与良性的市场循环，加之近年来受到经济危机及国家反腐政策的影响，因而整体略显沉寂。但是中国优良的传统文化应当得到重视，所以笔者对这一市场进行实地考察，得到翔实可靠的数据，期望收藏者、投资者给予关注，让传统的艺术形式得以健康有序地发展。

<div style="text-align: right;">欧阳典典
首都师范大学美术学院2011级本科生</div>

（本文节选自作者本科毕业论文《北京名石印章市场发展现状探究》，指导教师：吴明娣，助教：邢飞）

注释：

① 在此是相对于传统四大印石来说。

② 黄燕. 自然的瑰宝石魂_四大名石_之寿山石和青田石 [J]. 金融管理与研究，2008（01）。

③ 数据来自保利国际拍卖有限公司官方网站。

④ 数据来自北京匡时国际拍卖有限公司官方网站。

⑤ 乔棜. 十年 10 倍 印石市场扫描. 收藏，2012（06）。

北京天坛古玩城调研

常乃青

北京天坛位于故宫的东南方向，自明永乐以降即是明、清两朝帝王祭拜天帝和行祈谷礼的重要祭祀场所。北京是当代中国的文化中心，天坛堪称当代北京的一张城市名片，毗邻天坛的红桥市场在20世纪90年代初就曾是有名的古玩旧货市场，而于2012年建成的天坛古玩城正是借助于天坛的深厚历史背景和文化资源所建立起来的一座大型古玩城。

一、地理位置和外部环境

天坛古玩城位于北京市东城区天坛公园的东北角，毗邻著名的红桥市场。在法华寺街西端的路北侧，耸立着一座碧瓦丹楹的高大牌坊，牌坊上书"北京街"三个大字，坊后一条小巷蜿蜒向北，夹道林立的灰色双层小楼中设有商铺，楼顶飞檐反宇一派古意盎然。过此巷口再向东三十米，是另一座风格相似的牌坊，高悬"天坛古玩城"一行烫金楷书，坊下小路贯通整个古玩城，而连接两座牌坊的是一道仿古式围墙，围墙中大门正对天坛古玩城最大的主场馆——3号馆，"北京天宝润德古玩文物艺术会展中心"的招牌和"崇文1921"的图案标志在馆门上方十分惹眼。

天坛古玩城虽建成不久，但其营业场所的前身是一座"工商业遗迹"——原为1921年由法国人设计建造的北京第一家电车修造厂，20世纪20年代初从西四牌楼到西直门的"第一路"有轨电车就是由这里制造。除3号馆外，古玩城内的多数场馆和商铺是利用老电车厂的检修车间和装配厂房改造而成的，低矮宽厚的老厂房由灰砖砌就，部分老墙壁和欧式的圆拱黄铜门窗被原封不动地保存了下来，每扇门上都搭起了雕梁灰瓦的仿古屋檐，经过整修，古典雅致中透着灿然一新，而3号馆则是对20世纪90年代崇文区（现东城区）天民海鲜市场批发大厅的二次改建，鲜红色的高大金属拱棚与老厂区灰沉内敛的整体格调呈现强烈反差。

二、内部格局

天坛古玩城占地面积3公顷，总经营面积超过3.6万平方米，是一座由室内古玩商城、古玩会馆和户外商店组成的古玩艺术品交易园区。园区分为两部分，由东半部的"古玩商区"（以下简称古玩区）和西半部的"民俗文化商区"（以下简称北京街）两大区域组成。"古玩区"主要面向专业的古玩投资收藏者，可按经营功能和方式的不同分为"古玩商城单元"、"古玩会馆单元"、"会展中心单元"，"古玩区"内共设9个场馆，1、2号馆属"古玩商城单元"，3号馆功能较为复合，商铺、会馆、会展三大单元在其内部汇集。其他场馆大都被古玩商整体承包作为独立的古玩会馆。1号馆、3号馆建筑面积较大，在2000平方米以上，2号馆约1400平方米，"古玩区"共有244家商户入驻其中。而"北京街"则是面

向普通的古玩爱好者和来京游客开设的文化商业街,据不完全统计,不足200米长的北京街上共有约54家店铺处于营业状态。

在"古玩商城单元",单间店铺面积最小约20平方米,最大超过100平方米。店内多设有展架、展柜、展桌、柜台以陈列古玩,内设桌椅以便店主与顾客洽谈。其中,1号馆和2号馆只有一层,内部结构紧凑,合计共90余家店铺。3号馆共两层,一层共有82间古玩店铺。会展中心位于3号馆第2层,占据2层的大部分面积,会展中心包括展厅和礼堂,展厅面积近1000平方米,展厅内设有独立展柜和墙柜,会不定期对外出租以举办各类古玩展览、文博会,而礼堂则用于举办拍卖会、讲座、会议等大型活动。

3号馆二层的另一部分是4号馆,属于"古玩会馆单元",较普通古玩店铺来说,古玩会馆将展览、交易、仓储、会客、餐饮等多种功能合为一体,是经营规模更大且服务功能更为综合的古玩交易场所。4号馆内共有5家会馆入驻,每家面积均在100平方米以上。会馆内外部装修都极为考究,且十分注重私密性,不挂招牌,其内部分隔为展厅、洽谈区、书房、厨房、餐厅等区域,各类古玩在展厅内星罗棋布。内设极为隐蔽的暗门密室,涉及贵重古玩交易时,店主会与买家在密室中洽购。"古玩会馆单元"内分布着16家独立会馆,经营规模普遍较大,例如紧邻1号馆的"世君堂"占地面积约600平方米,馆内陈设富丽堂皇,步入其中如身临专业的博物馆展厅,令人叹为观止。

北京街内是户外独立店铺,店门上高悬的黑色匾额写明店名,有玉德阁、京美堂、明古斋、百宝汇等,店铺都在20平方米左右,有些店铺加盖了二层。部分商家在店外搭起简易的摊位,现场制作和销售工艺品。

三、经营状况

1. 租金与转让费

天坛古玩城内部结构复杂,各大区域、各个单元、各场馆间的租金状况都有着细微的差别,在"古玩区"的"古玩商城单元"中,租金状况如表1:

天坛古玩城"古玩区——古玩商城单元"场馆内店铺租金状况　　表1

场馆	租金
1号馆	10元/平方米/每天
2号馆	8元/平方米/每天
3号馆一层	9元/平方米/每天
3号馆二层	7元/平方米/每天
平均价	8.5元/平方米/每天

在"古玩会馆单元",各家会馆的租金与上表中3号馆二楼店铺的租金状况相同,如"世君堂"这样的大型古玩会馆,因占地面积大,租金总额极高,其经营者每年需支付约140万元的租金。"会展中

心单元"内的"展厅"和"礼堂"两区租金相同,每天需1万元,约11元/平方米/每天,但实际价格不固定,可以与古玩城协商。北京街的店铺租金统一为10元/平方米/天。

综上所述,天坛古玩城内所有区域、单位的平均租金约为9.1元/平方米/每天,与朝阳区潘家园的北京古玩城、天雅古玩城相比,处于中间水平,而相对于坐落于同一商区内的其他非经营古玩的大型商城①相比,天坛古玩城租金较高。

天坛古玩城因建成时间短,因此在"古玩区"内,店面资源较充足,未出租的空店占店铺总数的约20%,有转让意向的古玩商户极少,因此转让费的概念在"古玩区"内还未产生。相比之下,北京街的店面紧张,基本处于饱和状态,其店铺存在转租的情况,转让费大概在6.5万元左右。

2. 经营品类和价格

古玩品类极其多样,在"古玩区"的"古玩商城单元",主要经营玉石、陶瓷、家具,其中玉石类工艺品最多,约占整体的60%,陶瓷类约占20%,古典家具占10%,除此之外,还有书画、佛像、猛犸象牙、沉香、西洋工艺品等。在"会馆单元",经营品类多以经营古典家具、瓷器、玉雕为主,如"世君堂"内展示和收藏各种式样的小叶紫檀、黄花梨、金丝楠木质地的明清家具百余件。

在北京街,主要以经营当代的民间工艺品为主,如雕漆、景泰蓝、玉石手串等,也兼营仿古文玩、书画,经营品种繁杂,其中,一家名为"桂宝轩"的店铺,不但主营蜜蜡珠串,其二层不足10平方米的小阁楼和通往阁楼的扶梯墙壁上,还挂有十余幅当代书画家的作品,不但有一部分知名书画家的作品,如李津,也不乏一些业余从事书画创作的名人,如董浩、倪萍。另一家店铺"明古斋"主营雕漆工艺品,店内大到半米高的尊、罐,小到10厘米长的鼻烟壶,均由店主自己制作。

天坛古玩城内经营品类繁多,且价格档次参差不齐,1千元以下是低档品,而1千元至5万元左右的是中档品,10万元以上皆可称之为高档品,而百万元级、千万元级的古玩在天坛古玩城中也很常见,这一类堪称高档古玩中的精品。低档品多为当代制作的小型玉石或木质首饰,这一档次商品在北京街较多,在"古玩区"的"商城单元"较少见,在"会馆区"几乎没有。中档品多见于"商城单元","会馆区"和"北京街"中较少,高档古玩在"商城区"极多见,其中百万元以上的精品古玩也不少,于"会所区"中更多。从各档次古玩的数量比例和分布状况可以看出,天坛古玩城内中、高、低档古玩齐全,但以高、中档古玩经营为主。

3. 经营者与消费者

在天坛古玩城中,大部分古玩商来自于潘家园、报国寺、爱家古玩城等其他古玩市场或珠宝商城,部分经济实力较强的古玩商在其他古玩城中也开有分店,有的商户在天坛古玩城中就拥有若干家分店。

"古玩区"的"古玩商城单元"中的经营者多为京外人士,北京本地人极少,华东、华南及东北地区的商户较多,年龄多在40岁以下,他们所经营的商品与其故土的地域文化联系紧密,比如来自西南地区的商户多经营翡翠、玛瑙等玉石,东北地区的商户多经营猛犸象牙,中原地区的商户多出售仿古陶俑、青铜器、瓷器,东部地区的商户多专营瓷器等。古玩商户普遍文化水平不高,多数是在实践中积累和炼

就古玩经营的经验和能力，在国内的古玩商群体中，"实践出真知"的现象极为普遍，出身外行，后转行从事古玩经营的古玩商极多。常年从事古玩经营且实力雄厚的古玩商极多，还有一些经营者最初并不专门从事古玩经营，包括私企业主、演艺界明星、官员等，他们利用从事其他行业积攒起的财富投入到古玩收藏中，雇佣专业团队为其打理会馆和藏品。

北京街的经营者岁数跨度较大，在25岁到60岁之间，以北京本地人居多，从业人员的从业经验和入行前的身份都较为复杂。其中，一部分是从事这一行业多年的职业商人，比如一些售卖旅游纪念品和玉石手串的商户。而另一部分是一些民间的手工艺人，他们在店内销售自己生产加工的工艺品。

古玩消费者的需求目的主要分为"投资收藏"和"馈赠"两大类，"古玩区"的消费者多是专业的投资收藏者，也有较为业余的古玩爱好者和以送礼为目的购买古玩的人，但随着现今礼品市场的萎缩，送礼者愈发少见。

在"古玩会馆"中，客人并非掏钱买货的简单消费者，而是店主熟识的亲友或固定的顾客，他们的身份一般都是业内的专业藏家和职业古玩商，在会馆内以观摩鉴定、聚会聊天的方式进行相互交流和交易，他们的消费意愿和消费目的多是在这一氛围下被逐渐催生和培养起来，他们的市场角色经常变化，时而是消费者，时而又是销售者，不但会购买古玩，还会在馆内出售自己的藏品，古玩藏品会在一个互相熟识的专业古玩经营者的人脉圈内流通。

在北京街，消费者多为不从事专业收藏的普通大众，包括来此闲逛的北京本地百姓、古玩爱好者，还有相当大一部分的国内外来京旅游者，尤其以外籍人士居多（因距红桥市场和天坛较近），他们的消费目的多因为纯粹的喜爱或作为旅游纪念。

4. 经营方式

与北京地区大多数古玩城类似，根据单次交易中商品量的多寡，天坛古玩城内古玩商户的销售方式可分为批发、零售两种，同时亦有"寄售"、"预订销售"、"厂家直销"等特殊销售方式。商品的进货渠道可主要分为外地批发、海外进口（来料加工）、拍卖会购入等，比如天坛古玩城城中所售的猛犸象牙大都开采自俄罗斯北部的冻土层，再运往中国工厂中加工，最后输送到古玩城的店铺里。根据交易场合的不同，可分为店内交易、私下交易和网上交易，天坛古玩城中，古玩商开设网店的现象较少见，而近年来在各大古玩城中悄然兴起的"古玩会馆"，在天坛古玩城中则极为常见，"古玩会馆"模糊了店内交易和私下交易的界限，会馆封闭而私密，是具有展览、会客功能的古玩经营场所。在会馆中，相互熟识的古玩商们以聚餐喝茶、写字作画的方式进行交流，在这一过程中建立信任和商业联系，从而以此为基础进行高档古玩的交易。古玩会馆为交易双方提供了一个安全、安静、安心的氛围，这一环境淡化了买卖的概念，出于互相了解和信任，交易变得更为顺利可靠。但是，因为赝品横行一直是古玩市场的一大痼疾，过分依赖和轻信人脉关系从而导致的非理性交易往往会使买方蒙受损失。

四、结语

北京天坛古玩城的建成时间距今虽仅有短短三年,但其背倚天坛,立足老崇文区[2],脱胎于工业遗迹,凝厚的传统文化土壤与其相伴相生,沧桑的历史积淀源源不断浇灌在这座新兴的现代化商城之上,得天独厚的经营环境是天坛古玩城的经营优势所在。

与北京地区其他大型古玩商城相比,天坛古玩城最为独树一帜的经营特色是其内部为数众多的古玩会馆,古玩会馆的经营以人脉圈层为基石,与传统的古玩店铺相比,古玩会馆作为一个具有一定规模的文化艺术机构,通过打造自己的品牌从而在业界中树立可靠的信誉度,以雄厚的经济实力为后盾,对古玩艺术品做长久保管和推广,而古玩店铺因经营规模所限,只能做转手交易,体现这一区别的具体之处在于:会馆能够提供更为专业化且更具有针对性的服务,其不但面向专业的古玩购藏者,还针对那些具备高档古玩消费能力和消费意愿,但缺乏古玩购藏经验的行外人,通过提供环境优渥而安全的交易场所,配套趣味高雅的享受服务,进行专业的购藏指导以及依托良好的商业信用,古玩会馆起到了引领此类消费者进入市场的作用,而古玩店铺并不具备上述条件。可见,古玩会馆拉动了新的市场需求,为古玩市场的发展注入了新活力。值得一提的是,天坛古玩城中另一极具特色的经营区域"北京街",吸纳一些北京地区的传统手工艺人,在一定程度上起到了推广和保护传统文化的作用。

天坛古玩城将古玩商铺、古玩会馆、会展、拍卖、文化商业街有机结合为一体,极具综合性。虽其建成时间晚,但却把握到了市场脉搏,其以古玩会馆为运营核心,充分兼顾到各类当下最为时兴的古玩经营方式,以此融会贯通,在北京地区各大古玩商城的激烈竞争中,以生力军的身份入场,博得一席之地。天坛古玩城在体量庞大的北京古玩市场中,占据着十分重要的市场地位。

<div style="text-align:right">

常乃青
首都师范大学美术学院 2014 级硕士研究生

</div>

注释:

① 与天坛古玩城隔路相望的天雅珠宝城(主要经营珠宝首饰、杂货小商品等),其一个店铺的租金为平均 6 元 / 平方米 / 每天,而红桥市场距天坛古玩城直线距离不到 500 米(现在主要向来京旅游的外籍游客出售旅游纪念品),店铺租金为 3 元 / 平方米 / 天。

② 2010 年 7 月 1 日,崇文区正式撤销,与东城区合并。

福建艺术品一级市场生态扫描

卢展

一、古玩市场

古玩市场狭义的来说就是古董、文物的交易市场。而随着时间的推移，当代古玩市场或是古玩城内基本是以经营当代文玩或是工艺品为主，依托于历史街区或产地、以经营传统类型工艺品如漆艺、木雕、陶瓷等的市场，都可以统称为古玩市场。福建省狭义上的古玩市场兴盛，由以厦门居多，据官方统计有东渡古玩城、唐颂古玩城、厦门古玩城、皇朝古玩城、闽台缘古玩城、白鹭洲古玩城、万年阁古玩城等7个之多。此外，福州、莆田、漳州等地均存在不同规模的古玩市场，如福州市六一路花鸟市场、福州市古玩市场、漳州市奇石古玩市场等。广义来看，依托于历史街区或产地、以经营某一类工艺品的市场又包含漆艺、木雕、陶瓷三大市场。

厦门作为福建较为核心的城市之一，厦门经济基础、文化消费能力相对较强，古玩行业规模最大。据悉，当地人均消费已接近国内一线城市水准，人均GDP接近北京、上海，大概可以达到一万元以上，这在国内二线城市中排名是比较靠前的。其次，业内有不成为文的说法：厦门古玩艺术品方面在国内大概排在前五位。厦门的古玩城经营品种覆盖青铜器、陶瓷、玉器、字画、古钱币、古书、家具等，甚至珠宝玉器权威鉴定机构。如东渡古玩城，规模较小，货源来自全国各地，藏家以厦门本土居多。还会有一些台湾人在此经营小店，收货带回台湾，便于长线投资。比较高端的如心和艺术园内的古玩店，专项研究较深，更好地吸引高端藏家介入。厦门有些地方盲目跟风兴建古玩城，古玩城多又过于分散经营，定位不明晰，古玩档次不高，令收藏爱好者无所适从，经营者的利益也受到损害。市场还需重新整合，优胜劣汰，打造自己的拳头产品。

文化部首次面向全国公开征集2014年度全国特色文化产业，打造非遗项目，鼓励发展地域文化，福建在传统工艺的继承与发展方面值得肯定，脱胎漆器和漆线雕均为特色文化产品。

作为著名的漆器之乡，福建漆艺有着悠久的历史，其所属的亚热带海洋性季风气候也为脱胎漆器的生产提供了便利条件，使得福州地区自乾隆时期就已成为中国脱胎漆器制作中心。相对于北京、扬州、四川等地区所产各类漆器而言，福州脱胎漆器有着自身独特的艺术魅力，是艺人沈绍安在古老"夹纻"技艺基础上加以创新而来的新型工艺，经由沈氏后人承传下来。新中国成立以来，在以李芝卿等为首的老艺人及高秀泉、林廷群、陈端钿、郑益坤、王和举等当代漆艺名家的共同努力下，为福州漆艺开辟了新的格局。特别是在传统漆画与现代漆器工艺基础上发展而来的，具有较强装饰性的现代漆画，成为福建艺术品市场中的一大亮点。如今的福州漆艺市场呈现出漆器、漆画并存的局面，本地市场主要集中在福州漆艺术苑、福州特艺城、三坊七巷等地，满足了国内外市场的相关需求。与此同时，随着近年来艺术市场的回暖，部分漆艺精品进入二级市场，受到藏家的广泛瞩目。

漆线雕是中国漆艺文化宝库中的艺术瑰宝之一，是闽南地区的传统工艺，俗称"妆佛"，即用漆线来装饰佛像，再施以金箔、彩绘。自唐代彩塑兴盛以来，漆线雕便被应用于佛像装饰。早在几百年前漆线雕像就驰誉中外，远销东南亚各国。其中最具代表性的是厦门"蔡氏漆线雕"，随着时间的推移，蔡氏漆线雕不断推陈出新，由"妆佛"到"历史人物"最后诞生"漆线雕"，经历了3次艺术蜕变后在现代工艺品市场中保持旺盛的生命力。漆线雕以其独特的漆线形式，通过多种技法制作出各式各样精美绝伦的人物及动物形象。一般最为常见的是民间传统题材，如龙、凤、麒麟、云、水等纹样，经过漆线雕艺人的不断创新，漆线雕纹样在传统纹饰基础上渐渐的融入时代元素。2006年该技艺被国务院确认为首批"国家级非物质文化遗产"项目。如今更是国家领导人向外国元首赠送的国家级礼品，也为海外许多喜爱中华民族传统的文化人士所收藏。漆器、漆画、漆线雕这些古老的工艺在福建得以传承，但经营相对分散，各门类之间的发展也是参差不齐，比较来看，未形成木雕、陶瓷市场的集约化生产模式。

莆田木雕兴起于唐宋时期，以"精微透雕"著称，是福建省木雕工艺发源地之一。目前莆田市场用于雕刻的木材种类颇多，有红木、檀木、黄杨木、香樟木、龙眼木、银杏木、红豆杉等。雕刻题材有人物类、山水景观、花鸟等，尤其以木雕佛像为特色，并成立中国木雕佛具的制作中心，在市场经济的推动下，已经进入国际市场，远销日本、东南亚等地。莆田市规模较大经营木雕的场所主要有莆田工艺美术城（图1）和仙游古典工艺博览城。莆田工艺美术城占地面积约30.6公顷，总建筑面积47万平方米，由展示中心、展销区、公共服务配套设施等组成。拥有千余家企业入驻，其中玉雕、木雕、石雕区共有面店700多家。经营种类庞杂，不仅木雕工艺品、还涉及贵重金属类、玉石类产品，饰品居多，以批发销售为主。仙游的古典工艺博览城主要经营仿古家具，仙游是福建莆田市下属的一个县，博览城总建筑面积达36万平方米，由13幢盛唐风格建筑组合而成，是一个集红木交易、展览、休闲于一体的高端仿古家具市场。在近十年的发展中已形成了由一系列的从原木材料批发、生产企业、中间生产企业到服务企业等组成的、完善的家具产业链。此外，福州木雕种类中有一种软木画，多用于壁挂装饰，题材多以山水、花卉、楼台亭阁等为主，雕镂纤细，粘贴在底板上形成画面，整体层次分明，造型逼真，在木雕中堪称一绝。但目前仅在当地博物馆有展示，市场上较少出现。

图1　福建莆田工艺美术城外景

在历史上，德化与江西景德镇和湖南醴陵并称为"中国三大古瓷都"，德化白瓷更曾作为国家名片扬名海外。2010 年在北京人民大会堂举行的首届"当代十大名窑"颁奖典礼上，德化窑荣获"当代十大名窑"传承奖，由德化选送的作品《世博和鼎》荣获"当代名窑"创新奖。在国内市场经济影响下，德化也推陈出新，逐渐走向集约化生产。整体来看，德化陶瓷的市场面貌较为庞杂，营销产品除传统题材的瓷塑工艺品之外，广泛涉及日用、家居、西洋工艺瓷等现代陶瓷，例如餐具、茶具、灯具、烟灰缸、香炉等。资料显示，迄今已有 70 家出口陶瓷企业获"日用陶瓷质量许可证"和"输美日用陶瓷生产厂认证"的双认证资格。这些大型陶瓷企业都会以展厅的形式对产品进行集中展示、销售，如福建省佳美集团公司。其一级市场主要集中在龙鹏陶瓷街、陶瓷城以及位于进城大道的古玩城等。其中，陶瓷街不管从经营规模或是经营品种上都较为突出，人气最旺。该街毗邻德化县西门车站，地理位置优越，自 2002 年开始营建，至今已有过百家专门经营陶瓷产品的店铺及艺人工作室等，其中也包括部分陶瓷企业旗下的直营店铺，并且具备一定规模的品牌店铺均涉及网络营销。陶瓷街内中低档家居日用类陶瓷如茶具、餐具等比例最为庞大，但其中也不乏一些高档收藏品。为适应海外市场的需求生产而外销，是德化陶瓷的一个最显著特点，据悉，德化县日用陶瓷出口量价齐升，80% 的产品远销海外 150 多个国家和地区，还有专门为迪士尼定制的卡通陶瓷产品。

和国内其二线城市相比，福建临近东南沿海的优势，交通便捷，商品流通迅速，具有外销优势。例如木雕佛像、德化陶瓷远销东南亚、日本、欧洲等地。即便如此，古玩市场所暴露出的一些问题，仍不容忽视。

二、绘画市场

福建省绘画市场主要集中在厦门市和莆田市，以新兴的艺术园区和油画交易中心为主。厦门是一个比较休闲的城市，不管在经济方面还是文化消费方面实力较强，许多拍卖会在厦门巡展，国内两家较有影响力的拍卖公司保利、华辰都在此设立分支机构，这种现象比较特殊，目前在国内其他二线城市未出现，可称为"中国艺术品市场的厦门现象"。福建省新兴的现代艺术园区主要集中于此。

位于集美区银江路 132 号的集美文化创意园，由旧工厂改造而成，总共拥有 12 幢风格各异的厂房，占地面积 13400 平方米，直至目前，园区内已经运营的机构有影视影像中心、设计公司、当代艺术空间、艺术家工作室等，进驻的 15 名艺术家多是来自周边高校艺术类专业的专家学者，如中国美术家协会会员麻显钢、陈乔青、王剑等。政府为打造文化名片，对集美创意产业园区开出了诸多优惠条件，例如，艺术家工作室三年内可免租金、高校创意展示区免收租金、原创集美旅游纪念品的格子铺可免收 6 个月租金等扶持措施。据厦门市集美区文联专职副主席、集美大学美术学院客座教授陈禾青介绍，刚进艺术区时，经常举办展览及相关活动，艺术家工作室偏重学术性，具有一定知名度，藏家会慕名来收藏。但是人气一直不旺，政府也未加大投入，并且园区没有引进专业的画廊或是拍卖行，缺乏艺术媒体。据悉，这里运营状况较好的是一些商业性质浓厚的机构如凹凸当代艺术空间、大峡谷影视有限公司。

与之不同的厦门心和美术园（图2），成立不久，位于厦门市中心禾祥西路祥滨路上，共有两万多平方米，两百多个车位，经营古玩艺术品、珠宝、钟表等。经常和北京艺术区形成互动，联合举办展览。如近期798时代空间在此推出的艺术厦门系列邀请展，展出60多件来自北京、厦门多为老中青艺术家的油画、雕塑作品，以写实人物、风景、静物和当代小件雕塑为主。通过展览项目与艺术家合作，获得其展览期间的代理权。虽园内人气不旺，但据了解销售状况不错，藏家以厦门、

图2　心和艺术园区"艺术厦门"展览

闽南地区之多。而之所以会选择油画和雕塑，时代空间艺术总监、策展人阿福解释说："油画村的画工大多没有经过严格的学院派训练，写实油画产量很低。其次，当地没有专业的美术学院，雕塑家少，在厦门不管是一级市场或是二级市场是买不到雕塑的。实验艺术、版画都需要一个接受的过程，而国画类本地就已经有50家左右的专业画廊在经营。现在的厦门很像北京20世纪90年代的时候，处于启蒙阶段。大家对于艺术品收投资比较没有概念，我们通过举办艺术节进行一系列配套活动，如做一些公共教育活动来引导艺术市场，与厦门大学合作针对高端客户做艺术家讲座等。厦门艺术品市场从活跃程度讲可以排到全国前10位，就艺术品行业来说，厦门可能会成为中国南方的艺术品集散地交易中心。"

但厦门也有些艺术区宣传到位，名不符实。如"艺术家部落"称是集美区政府主导的艺术港项目中的一部分，通过改造利用大社传统民居及空置房为工作室，引进艺术家及艺术工作者进驻，成为艺术产业和旅游产业相互融合，共生共荣的艺术群体。但实际上，该地作为陈嘉庚故居旅游景点，并未存在"艺术家部落"。总体来看，艺术园区人流稀少，专业性差，缺乏影响力。

具有商品交易中心性质的油画城（村）区别于深圳大芬村，褪去浓厚商业化的外衣，多了一分悠闲。以经营油画为主。作为我国最早开放的四个经济特区之一，兼容并包的闽南文化特质，舒适优美的生活与工作环境，都为厦门绘画产业的深植提供了良好的土壤。经过十几年的发展已初具规模，近年来政府的扶持又为油画产业化发展发挥了重要的推动作用。

乌石浦油画村位于厦门市湖里区江头街道江村社区。从1992年开始，一些画师、画工陆续租住乌石浦农民的房子，从事商业油画生产。当时的乌石浦房租相对低廉，其所在的厦门市湖里区政府曾先后出台一系列油画产业发展政策，逐渐吸引了大批来自全国各地的画师、画工，乌石浦的商品油画生产、销售迅速扩张。经过十几年的发展，厦门乌石浦油画村已成为全球三大商品油画生产基地之一。据相关数据显示，每年的油画出口约占世界油画市场份额的18%。但是，受房价上涨等诸多因素影响，目前的乌石浦油画村并未延续其过往的繁荣，已经在走下坡路。街区内仅剩店铺不足20余家，附近破旧的居民区内零星散落几家经营油画复制的小店，经营状况并不乐观。

图3　海沧油画交易中心　　　　　　　图4　莆田国际油画城

　　与乌石浦油画村形成鲜明对比的是位于厦门岛外的海沧油画艺术品交易中心（图3），占地约2万平方米，容纳上百家油画机构及相关配套产业入驻。此处房租相对低廉，风景宜人，吸引了不少原乌石浦画师搬迁至此。相对于深圳大芬村，海沧虽说客流量不是很大，但画师们的生活、绘画条件都要高于乌石浦甚至大芬村，且原创性油画比例较大。外围一条街多是经营较好的画店，部分自产自销，部分画廊老板会到各地收画，作品档次高。例如，类似冷军风格的超写实油画作品，价格在约十几万元每平方米。还有一些意象或是抽象油画价钱相对便宜。据店主介绍，该地写实类油画颇受欢迎，零售肖像人物定制与海外订单都占有不少的份额。此外，还有三、四家从事高清喷绘的画店，复印各种花卉、风景、静物等题材的油画作品，其中包括欧洲古典名作，多为巴洛克时期华丽画风，也不乏古典人物肖像画。这类复制画制作成本极低，一般两台机器，一名工人即可完成，十几块钱就能买到一平方米左右的画心，十分受欢迎。据了解，这些装饰画不仅仅用于楼堂馆所的装饰，画工用作底稿的也不在少数，这便大大节省了画工复制画作起稿的时间，而且构图更加准确。

　　此外，还有莆田市的国际油画城（图4）、仙游油画城，这里相对乌石浦和海沧规模小了很多，很多店主也抱怨：政府不重视，扶持力度不够；画画的人不会做生意，导致人才流失；在这里，木雕、家具赚钱更快；总是做量化的东西，没有剩余价值。在莆田国际油画城较有特色的是与设计公司合作、形成自己品牌的家装公司。他们一般承接酒店、家居配画，油画题材各异，还有一些综合材料的装饰画，主要销往国外市场，如埃及、欧美等。

　　总体来看，目前油画村（城）的经营状况良好，底层画工可以解决温饱，经营好的画店物质回报丰厚；其次，从业人员构成庞杂，科班绘画专业出身极少，大多数并未接受过高等教育，一般出于兴趣由学徒慢慢进入该市场；再者，男女比例悬殊极大，女性从业人员多为销售店员，或是为画师提供生活保障的后勤服务者，女性画师或画工不及十分之一。毕竟复制商品画不是艺术品，今天的雅昌、百雅轩的复制品已经可以做出笔触的效果，真伪难辨。转向原创是一个方向，画店向画廊的转型需要时间，可喜的是，部分店主已经有意识的向这方面发展。诚然，并不是每个人都可以成为艺术家，画工向画

商的慢慢转变、复制向原创的逐步过渡，是油画村需要经历的路程。此外，油画作为主打产品显得过于单一化，人员流失、客户流失问题也日益凸显。如何准确定位市场，延长油画村的生命周期是经营者乃至政府必须考虑的问题。

综上所述，福建的传统古玩市场在全国艺术品市场中还是处于一个较为重要的地位，经营品种极具地域性，如福州脱胎漆器、厦门漆线雕、莆田木雕、德化陶瓷等，同时沿海的地理区位优势使得其经营辐射范围广，覆盖中国台湾、日本以及东南亚地区，具有开放性特征。整体来看，一级市场专业化程度相对较高，生产、经营、销售一体化，实体店与网络经营相结合，传统与现代艺术品市场并重，难以有严格的切分，相互交融。

如果将艺术品市场可以看作一个产业链。艺术家是生产者，画廊、博览会、拍卖行作为中间机构，藏家是终端，艺术家到藏家会有很多中间机构的介入，包括艺术媒体、评论家，这是一个完整的产业链，而厦门艺术品市场的中间机构是缺乏的。画廊很多但是不专业，更多的是像乌石浦、海沧油画村的"画店"，如北京一样专业的画廊几乎不存在。艺术家出走，造成人才的流失的局面。本土很多拍卖操作不规范，基本没有专业的拍卖公司，本土藏家基本到香港、纽约、伦敦等地的拍卖会。诸多因素都造成现代艺术品缺乏专业的一级、二级市场。福建艺术品市场在传统工艺的继承与发展方面值得肯定，但现代文化艺术消费氛围还是欠缺，有待完善。

卢展
首都师范大学美术学院 2012 级硕士研究生
（本文发表于《艺术市场》杂志 2014 年 10 月上旬刊）

转型后的大芬村
——2008年金融危机后大芬村调查

胡军玲

赫赫有名的大芬油画村起初只是一个名不见经传、以农耕为生的小村落,原名"大粪村",人均收入不足200多元。一切改变源自于1989年港商黄江,那时他只是借助低廉的民房和劳动力进行油画临摹和复制、收购与销售,完成其与外商签订的订单。后来这种集油画的生产、收购和集中外销的产业获得了巨大成功,其收益让传统意义上的绘画产业"瞠乎其后"。尔后,越来越多的画工、画师和画商纷纷云集至此,进行大批量的油画复制与销售,大芬村的油画产业也走上了一条独特的文化产业道路。政府也意识到油画对大芬村甚至对整个深圳的意义,顺势大力推动,产业规模逐年扩大,聚集了不少财富,村子呈现了天翻地覆的变化,画廊店铺整齐划一,鳞次栉比,国内外商人游客接踵而至,"大芬油画村"自此开始走向世界(表1)。

2008年之前,大芬村复制型的商业油画80%远销至欧美、东南亚、澳洲、非洲等地区,其余的20%销往国内市场。2008年金融危机及之后的一两年,外销油画交易额大幅下降,大芬油画村也和当年北京798一样,订单剧减,租金飞涨,画廊纷纷关门。之后,大芬村调整策略,转内销为主,占据80%的销售额,重点销往东部及东南部地区,其余20%外销至欧美国家及地区。现今,以薄利多销、批量订单、外销为重的"油画生产流水线"模式已淡出大芬油画村,原创型油画正崭露头角。

目前,大芬油画村的概念早已超出了大芬居民小组的范围,扩展到了包括茂业书画交易广场、集艺源油画城、木棉湾村、南岭村、康达尔等附近地域。产业经营比较集中的地域面积约1.091平方千米。此外,还有不少画家散居在布吉街道的长龙、莲花山庄等其他社区,有些油画企业的工厂在龙岗、坪山、东莞及中山、惠州等地。2014年是大芬被授予"国家文化产业示范基地"的第十年,十年岁月的雕琢,目前的大芬村已成为全球最大的商品油画集散地,形成油画生产、创作、展示、交易完善的产业链条,以大芬村为黑性能,辐射闽、粤、湘、赣及港澳地区的油画产业圈。大芬村画廊的经营品种也更加丰富,由原来单一的油画,发展为国画、书法、雕塑、刺绣、漆画、景泰蓝工艺等多样化的局面,但油画依旧是主体,其他艺术门类只是附带经营。

2004年至今大芬油画村发展情况[①]　　　　　　　　　　　表1

年份	画家、画师、画工人数	画廊、工作室及相关材料经营门店数量	原创艺术家数量
2008年	5000余人	776(30多家大型油画公司)	100余名
2010年	5000余人	840(40多家大型油画公司)	100余名
2013~2014年8月	10000余人	1200(40多家大型油画公司)	200余名

一、油画生产者

目前居住在大芬油画村及其周边的油画生产者约有10000人。[②]按照绘画水平的高低可将其分为画工、画师和画家三类，这三类人员大致成金字塔形分布。其中前两者的基数最大，约占到整个生产行业的90%以上，是大芬油画村的主要构成人员，而处于金字塔顶端的画家数量则十分稀少。他们来自全国各地，既有国内资深的艺术家，美术院校毕业的学生，也有自学成才或经油画公司培训出来的商人、农民、无业游民等。画工多以老乡，一带一或一带多的形式，将年轻劳动力自然流动到深圳。画工绝大多数不超过二十岁，且没有绘画基础。因此，他们的大芬生活都开始于基础培训，有的从临摹世界名画开始练习，培训为期三个月不等，学费数千，一般经过2年左右的学习就可以出师。培训期间的作品归老板，学成之后成为老板的正式雇工，开始为自己打工。不过，由于技术不够纯熟，经验不足，一般的画廊不会代理他们，所以，前两三年他们的生活很艰辛。

大芬村和众多艺术区一样，艺术与财富的光环使得大江南北的谋生人群慕名而来，带动了本地及周边经济发展，也导致房租飞涨，当前大芬村楼房二层以上约20平方米的工作室，租金在1500元上下。一层、二层做画廊及展厅的需要2000～3000元。特别是名气大、人流量多的黄金地段，租金更贵，比如黄江广场，每个租铺在15～20平方米大小，租金4000元甚至更高。初来乍到的年轻画工只能选择"见缝插针"，在楼与楼之间的过道租一块墙壁，将画布贴在墙壁上作画，与厦门海沧油画村"前店后坊"（前面作为个人的作品展示区，后面是工作室，也有个别画师把一楼作为展示销售中心，将创作空间安排在阁楼里）清幽洁净的工作环境形成了鲜明对比。比起在画廊展销，这样的方式可以使客商更直观地面对作品，观看绘画过程，方便接单。作品琳琅满目，涉及风景、静物、人物、抽象等题材，不仅有莫奈、雷诺阿、梵高等名家油画作品，还有充满笔墨意趣的油画。比起2008年之前，画工只能数十甚至数百地挤在一个作坊里，进行"油画生产流水线"，作品被油画公司统一售卖，墙壁售画的方式很灵活，画工更自由。一张四开大小的临摹作品，根据技艺水平，没有画框，100～300元（多是价格低廉的、经过二次加工的印刷品即低价购入高清喷绘印刷品，再用少量的笔触加工）就可以买到，批发的价格更低。为了谋生，不得不在每天下午两三点钟的时候，集结在狭窄的过道里为计件工资劳作（因原创花费较大，需要很多人脉进行销售，所以初来的画工基本不会进行原创，以画"行画"为主），开始了他们一天的生活。大多数画工拿着一张相片临摹（来样加工），陪伴他们最多的是画笔、颜料、画布和一台收音机。到晚上两三点，才会陆续下班，天色拂晓才躺下。因为有他们，大芬成为中国农村中为数不多的"不夜村"，画工们住的地方是五个人分的小房间，条件简陋，而独立的成熟工通常合伙租房，画室兼卧室，向经营者接单。

相比上述大芬村的"蚁族"，有人脉关系的画工就幸运些。经过培训的技艺不错的画工会有画廊接收半成品，请画师修改、加工，这样的状态会维持一到两年，对这些画工来说，生活就没那么辛苦。如果自身很努力，悟性较强，进步非常快的画工，他们的订单会逐渐增多，画廊主动找上门与之签约。经验与财富积累到一定程度时，有人变成受人尊重的画师；如果找到一笔启动资金，摇身一变，成为与前

老板分庭抗礼、平起平坐的画商；也有人走上原创的道路。以赫克为例，大芬村的十五年，经历了从画工、画师、画家到油画作坊老板，并拥有自己原创画廊，成为大芬第一批油画经纪人之一，创办了深圳大芬艺海拍卖行有限公司，迄今，他已成为大芬村少有的拍卖师之一。他不仅见证了大芬村成长、蜕变的历程，更对大芬村现存问题有着独到的见解。贺克坦言："大芬油画村亟须培育专业的画廊和经纪人制度，当然这是个漫长的过程。"不仅是对转型升级中的大芬，整个中国艺术市场都需有专业头脑的经纪人，不仅要有较高的艺术素养，还要掌握大量的人脉资源、通晓媒体宣传和营销策略，同时，还要有足够的经验、耐心和财力。

2008年之后，特别是近年来，随着大芬村营销策略的转变及国内外竞争对手的崛起，许多大芬人开始了原创油画产业化的探索，所谓"原创产业化"，即不再进行名画的简单复制，而是邀请具有一定水准的画师原创，并将这些作品进行大规模的复制生产，使其产业化。2004年以来，当地主管部门吸收接纳了这批艺术家的作品，从作品属性和创作者的身份来说，它们属于真正的艺术品，这种转变非常重要，只有更多专业的、技艺精湛的、艺术修养高的艺术家不断介入大芬油画村的美术创作活动，才能够引领、提高油画村的品位。现今的大芬聚集了一批美术专业人才，中国美协会员15人、广东省级美协会员50人、地市级美协会员200余人。2013年大芬油画村总产值42.6亿元，其中内销55%，出口占45%[③]。前几年落户大芬油画村的蒋庆北、陈圻、李义、李印、张子奇、吴媚等已经成为大芬知名的画家。吴媚和先生杨画喜来深圳已经十八年，现已在大芬开了一家名为"画喜·油画"的画廊，像这样的夫妻档在大芬很多。从满腔热血献身艺术的美院学生，经过漫长的临摹到原创，不断提高的绘画技巧到探索自己的独特风格，吴媚说："既要要养家糊口，又要坚持原创风格，这条路注定充满艰辛，画画需要安静，不被生意上的琐事缠身，但如何生活下去又成为一个大问题。"吴媚作品的风格类似于陈衍宁的既写实又渗透浓郁的东方韵味的作品，表现力强、造型严谨、笔触生动清晰，因而能够受到大多数人的赏识。而今她已经能够在卖画之余到各处写生、采风，四、五个月才能完成一幅原创作品，一幅尺寸较大的作品价格在3万元甚至更高，这在普通画工眼中已经是很幸福的事情，对于一般画工而言，每个月画画、卖画，料理日常生活后，也所剩无几。笔者采访的一名画工说："临摹作品的价值非常有限，原创作品才是真正的艺术品，但是我没有能力自己创作，就目前而言，还只是个梦。"

大芬油画村原创作品也有由画家或者艺术素养较好的画师创作之后进行复制、二次加工。据永嘉老板介绍自己画廊的画师进行原创之后，销量较好的作品就继续复制，直到市场饱和为止。也有一些画廊，将画家原创作品修改成缩小版的衍生品，由画家本人再创作，价格实惠，又具有较高的艺术造诣，所以销量尚好。

二、经营模式

大芬油画面对的主要是需求量大、以装饰为目的油画艺术品市场，其交易方式主要有两种：一是承接油画、画框生产订单，批发交易，流水线方式的外销作品，一批订单最多能有几千到一万张，金融危

机之前这种方式很常见;二是油画、画框的日常零售。前者占到了大芬交易量的80%以上。通过广交会、文博会等大型展会以及电子商务网络进行,零售业交易主要依靠大芬油画村的800～1000多家门店,游人是主要客户群。在经营者群体中,既有原本是画工、画师后来转变为画商的,也有原创画家和技术较好的画师自营,这种方式是解决原创画家生计和创作的有效销售手段。目前,销售品种以油画为主,还包括小部分的综合材料和中国书画。

永嘉画业的业务是承接其他画廊订单、装饰作品的批发和零售。作品风格题材有风景、现代工艺、花卉、静物、抽象、动物、人物七大类。装饰空间包括酒店、会所、宾馆、饭店等,销往北京、上海、浙江、湖北、四川、广东、香港、台湾等地,遍布全国。对于国内客户来说,需求量最大的题材是风景、人物、花鸟,尤其是2008年金融危机之后,国内购买力增长,内销逐渐超越外销(也还有少量国外订单,销往越南、马来西亚等地),一批批带有国画风韵的富贵吉祥的静物花卉题材渐成后起之秀,满足国人的审美品位,一笔订单多则几百张,少则几十张。据永嘉老板介绍,大芬油画村已经极少是流水线作业,画师都会独立完成画作。值得一提的是,在酒店、家庭装饰中,抽象画与现代工艺是主打。现代工艺是指在画面上附加饰品,如铁艺、纸艺、叶子等。与购画商联系时,老板也会充当"导购",给他们建议,凭借良好的信誉和耐心的沟通,老板与客户不仅是交易上的伙伴,更是朋友关系。抽象画一直被人们看成是难懂的艺术形式,不过独特的形式构图在现代装修风格的空间中却能起到点睛的作用,抽象装饰画一直受人喜爱,也是一处独特的风景。比如酒店大厅中央一般会挂尺幅较大的抽象作品,在不同风格,不同主题的房间,也会挂上一两幅小尺寸的现代工艺作品和抽象画作,显得雅致有格调,令顾客心情愉悦。

由油画销售引起的完整产业链,是大芬油画经营模式的典型特点。从画布、颜料、画笔到画材、画框、配件到书籍、培训、物流,产业链上的相关企业都能在大芬找到,十分便利。如图1,大芬村中小型油画作坊的颜料是生产者自行购买,普通颜料在村内就可购得,质量较高的则需在村外购买,大型油画作坊多在厂家直接订购。村内价格低廉的原材料吸引了不少深圳市区的绘画爱好者。画商会根据顾客提供的照片,按照绘画时间和画工技艺高低定价,原材料对价格影响可忽略。同一张原稿不同价位有不同质量的作品。深圳太阳山艺术品有限公司有固定画家、画师深圳(布吉为主)80多名,广州20多名,北京30多名,这些画家、画师与画廊常年保持良好的合作关系,正如永嘉画业老板说的:"画廊与画师是共同成长、进步的,就像朋友一样,画廊没有和画师签约,但彼此真诚交往,一部分画师只供画给我们。"大多画廊采取寄卖作品、从中抽取一定佣金这种简单的合作模式。外地顾客一般在

图1　大芬村油画经营链条

网络（画廊官网）上进行鉴定成品质量。这就需要画商与顾客建立诚信的商业关系，画商多数通过网络聊天工具与顾客联系，比如有新的画作完成，会第一时间把作品照片发给顾客。销往外地的作品由于运输过程较长，基本不用画框，在画廊展示的，则采用加框出售的方式。画框商铺的大量产品都供应深圳市区，村内需求并不很大。在大芬，油画展示空间——画廊分为大型、中型和小型三种。大型画廊在村外设立工厂。中小型的则在村内或者附近开作坊，也有一、二层是展示销售空间，三层及以上是油画工作室。采用的物流方式多是大宗购买，快递是最常用的方式。大芬村内的物流公司有5家，运输方式视订单量的大小而定，200幅以下的需经由香港出货，200幅以上的可直接从深圳港出货，以航空和海运为主。而大芬油画的买家分为中介商和自用商两类。前者多是国内江浙一带的画廊主，还有一批国外客户，后者则遍布全球。

除了完整的油画产业链，大芬集聚的协作模式是其成功的关键原因之一。这种协作模式包括油画生产者、经营者之间及油画生产与配套生产之间的协作。由于大的油画经营商有参加广交会等展会的资格，面对的客户较多，他们通常会将大的订单直接转包给小规模的经营者和生产作坊；另外，如果小规模的经营者接到较大的订单后，也会找同等规模的经营者或生产作坊协同完成。这种协作一方面减少了企业的管理费用，另一方面可充分发挥各个生产作坊的特长，有助于保质保量地完成订单。这些油画经营体之间互相依附程度很高，生产协作非常普遍。

三、大芬特色及发展瓶颈

深圳大芬村、厦门乌石浦村和莆田油画村并列为国内三大商品油画生产基地，2008年以前，相对于其他两个，深圳大芬的规模并不是最大的，也不存在绝对优势。2008年后莆田的油画企业几近休克，厦门乌石浦也受到重创。而深圳大芬虽然也在一定程度上受到这场危机的冲击，但大芬拥有一个鲜活的、开放的、精英齐聚、受众面庞大的产业集群平台，油画的生产、销售及相关配套的产业链条相当完善，一条龙的经营模式打破了美术作品传统的经营运作方式，形成了相当浓厚的市场氛围，这使大芬村在危机来临是能够及时做出调整，显现自身的优势，至少可做到比其他生产基地反应快，提高了大芬油画产业的竞争力。大芬产业集聚的特殊模式，为其在逆势中转型奠定重要基础。

大芬村原是临摹为主的粗放型生产，获得了巨大收益，但如今市场价值利用率迎来低点时，行业本能的求变，促使他自身进行转轨，即选择自主知识产权的原创型道路。当前，大芬原创油画占20%～30%，批量生产的商业油画占70%～80%，商业油画创造了大芬的行业市场，为原创画家的作品提供了与市场对接的便利条件，那么原创画家的聚集，带来的较高艺术含量的展览活动和艺术交流活动，无形中提高了大芬村的艺术氛围及绘画质量。特别是2007年政府投资成立的大芬村美术馆，试图从一个侧面促成当代艺术的介入，成为大芬转型升级的重要标志。

与大芬村运作模式不同的是创作型画家村，典型代表是北京的宋庄、798艺术区和上苑画家村，以及上海莫干山艺术区等，该类艺术区、画家村"产品"以原创作品为主，创作主体是已经有一定成就的

书画名家、美术院校的教授,或者是经过正规、系统的专业训练的美院毕业学生,在这里发挥个人的艺术才华、探索独特的艺术道路,追求更高的艺术境界。但这些艺术区所针对的客户却是极少数拥有很高艺术修养并对当代艺术兴趣浓厚的购藏群体,艺术是艺术圈内人士自娱自乐的载体,艺术与大众之间似乎一直横亘这不可逾越的鸿沟,大家也不懂什么是当代艺术,人们到北京798、宋庄走马观花式的游玩观赏,只是把艺术区成为著名的旅游景点。大芬村则不然,以复制品为主的商业模式,价格低廉的产品,让原本只是"旧时王谢堂前燕"的油画作品,走进了寻常百姓家,扩大了艺术传播的效应,为艺术的普及做了很大的贡献。正如殷双喜谈道:"在现代社会,艺术作品的复制还有一种重要的社会功能,即它改变了艺术作品对于公众的神秘性,使艺术作品通过市场广泛地被公众接触,使文化的发展具有了广泛的群众基础,其意义远远超出艺术领域。艺术复制品培养了公众对艺术品原作的渴望,一旦条件许可,他们就会转入对艺术品原作的收藏"[4]。那么,转型的过程中,探索原创道路的同时,不能完全放弃商业画运作模式,不仅仅要拓宽销售渠道,更重要的是树立品牌优势,健全文化服务的配套设施,培育第三产业的发展。

虽然金融危机之后,大芬村乃至深圳市政府积极调整策略,大力扶植原创油画产业,但是,历来靠临摹、复制的"大芬油画"在发展和实行原创油画产业模式时出现了一定的阻碍,最迫切需要解决的便是如何实现对原创油画的知识产权的保护。作为艺术总监,熊正刚将扎根大芬十一年的熊氏正刚艺术品有限公司撤离大芬村,主要原因便是公司原创作品不能受到保护,多数画工学成之后便自立门户,复制受市场欢迎的作品,将公司客户直接"挖走",导致公司效益屡屡受挫,因此将生产基地搬走是一种规避风险和自我保护行为。画工侵权正是多数艺术公司的困扰。大芬村自由的市场氛围是油画产业生发的温床,如今却也成为其转型路上的绊脚石。大芬油画行业协会及相关部门也采取了一些措施[5]遏止这种行为,但收效甚微,行业自律就目前而言也只是人们心中的愿景,这样的情况无形中造成人才流失。另外,虽2008年后已经证明了以批量生产占据艺术品中低端市场的模式缺乏长久的生命力,但基于产值利润,政府对行画本质上依旧实施支持政策,对原创油画的扶植力度远远不够。进一步讲,相当数量的以行画出身的画师本身绘画技能及艺术素养水平有限正是大芬村转型动力不足、原创市场不能振作的内在因素。

对大芬村而言,转型时期依旧要遵循市场规律。与798、宋庄、莫干山等艺术区严肃的、先锋的当代艺术创作相比,批量复制型商品画是大芬的土壤,画工仍是大芬油画生产者的主力军,完全摒弃临摹,则会导致画工大量流失;大芬村走的是自己独特的发展道路,这需要市场中的生产者、流通机构、消费者三方共同作用,并经过漫长的蜕变过程才能真正实现质的飞跃。

<div style="text-align:right">

胡军玲

首都师范大学美术学院2012级硕士研究生

(本文发表于《收藏投资导刊》2014年第24期)

</div>

注释：

① 数据来源：大芬油画村管理办公室统管辖下的大芬油画村官方网站，结合笔者实地考察和询问。

② 该数据笔者通过实地考察和询问当地画师后粗略估算。

③《0.4平方公里的奇迹 深圳大芬油画村十年蜕变》．深圳新闻网．2014-05-09，http://www.sznews.com/news/content/2014-05-09/content_9478700_3.htm。

④《复制性艺术与深圳文化产业——关于大芬油画村的一些思考》．殷双喜，《中国美术》，2011年02期。

⑤ 龙岗区政府专门成立了大芬油画村管理办公室，配备了专职人员，处理版权问题。但是由于大芬油画村管理办公室和美协都没有执法权，因此只能引导大家进行行业自律。《原创难活的大芬村路在何方？》，载于《深圳商报》，2014年06月19日。

北京地区规划开发型艺术区①调查研究
——以酒厂艺术区为中心

王慧

艺术区是当代艺术发展进程中的产物,它不仅是艺术家生活、工作和创作的聚居地,而且是艺术作品从生产到消费等流通环节的发生地。中国在清顺治时即已出现琉璃厂这类传统文化街区,其中也汇聚着经营古玩书画、笔墨纸砚等的各类店铺,这在一定程度上可以被看做中国早期艺术品聚集区的雏形。尽管其与现代意义上的当代艺术区在性质及功能上存在较大的差别,但其作为较早的艺术聚集区为当代艺术区在北京地区的形成奠定了基础。20世纪80年代末,北京圆明园画家村的形成成为中国真正意义上当代艺术区的开端。尽管圆明园艺术村最终难逃瓦解的命运,但它的出现已经揭开了北京当代艺术区发展的序幕。

从圆明园画家村形成至今,北京地区的当代艺术区至今已有二十多年的发展历程,经历了由少到多、由结构单纯的艺术村到相对完善的艺术区、从单一的当代艺术机构到复合多元的商业艺术机构、从近郊区到远郊区的发展过程,自发聚集则是北京地区乃至国际艺术区形成的最初方式也是主要方式。据笔者初步统计,自圆明园画家村形成至今,在二十多年的此消彼长中,北京地区共形成了大大小小的38个(详见附表),其中自发聚集型艺术区占一半之多(图1)。

但近年,由企业、政府或政企联合规划并组织开发的艺术园区不断涌现,改变了北京地区艺术区的发展格局。由(图2)可以看出,北京地区现存的22个艺术区中,规划开发型艺术区就占14个,在现存当代艺术区中占绝对优势。还需注意的是,现存规划开发型艺术区则基本上形成于2006年以后(详见附表),而现存自发聚集型艺术区的情况则恰好相反。究其原因,这与当前艺术市场的发展状况及国家政策密切相关。

首先,艺术家在艺术区的聚集,其集群效应促使商业资本的介入。艺术家的集聚促使聚集区具有潜

图1 北京地区艺术区总数量对比图

图2 北京地区艺术区现存量对比图

在的商业价值,"艺术创作者不可避免的要寻求租金低廉并且宽松自由的创作空间。然而当艺术家集聚效应将一片几乎没有商业价值的区域变成具有创意的人文景观时,总会吸引嗅觉敏锐的商人,随之而来的便是商业开发,艺术区就会从艺术群落演变为市场化的商业区。商业社会如同一只无形的手,它很容易就摘取了艺术的果实。"②与此同时,伴随着商业资本的介入,艺术机构与业主、艺术与商业等各类矛盾逐渐显现,而当代艺术市场发展的渐趋成熟则对艺术区完整的运营体系提出了要求,这在一定程度上促进了政府与商业资本自觉或不自觉的介入。

其次,近年,北京地区关于推动文化创意产业发展的政策为规划开发型艺术区的产生助力不少。受到国家深入文化体制改革政策的影响,北京市政府于21世纪初开始大力推动文化创意产业的发展,采取了多种鼓励文化创意产业发展的措施,且自2006年开始,相继出台了一系列相关政策。这些政策对北京文化创意产业的认定、归类、发展方向、资金支持等问题作出了明确的阐释,其中也涉及当代艺术聚集区。如2006年曾将798艺术区、宋庄艺术区划定为北京市第一批文化创意产业集聚区。2007年颁布的《北京市"十一五"时期文化创意产业发展规划》中还明确了对当代艺术及当代艺术集聚区发展的支持及当代艺术聚集区的发展方向"支持利用闲置厂房规划建设艺术集聚区,吸引国内外艺术家、收藏家和文化机构入驻。促进艺术品销售与家居装饰、文化旅游的结合,开拓艺术品新的消费市场。建立健全艺术品市场规范,规划市场交易行为,加强营销和税收管理。"同年颁布的《北京市保护利用工业资源发展文化创意产业指导意见》中对由工业遗迹改造成的文化创意产业园区进行了肯定"城区遗留的厂房,大都地理位置优越,交通方便,市政及公共服务设施配套齐全,同时具有建筑风格独特、造型各异、工业文明气息浓郁的特点,并且留有进行综合改造和优化利用的空间,因而对文化创意产业的投资者具有很强的吸引力,为文化创意产业的集聚提供了有利条件。"除了政策上的倾斜外,政府还给予认定的创意产业园极大的资金支持。因此,政府的导向作用直接促成了这类由企业、政府或政企联合投资并组织建设的复合型的新兴当代艺术园区的迅速增加。

2004年由北京高又高经贸有限公司投资开发的索家村国际艺术营为北京地区首个由商业资本统一规划开发的艺术区。受到文化创意产业相关政策的影响,北京地区艺术区的增长在2006年出现了高潮。至2007年,北京地区艺术区的规模空前。这个时期规划开发新型艺术区也呈现出同步的增长。目前,北京地区现存14个规划开发型艺术区,酒厂·ART国际艺术区(以下简称酒厂艺术区)是其中开发最早的规划开发型艺术区。尽管经过2008年的转型,酒厂艺术区已于当今的规划开发型艺术区所差无几,但其生长轨迹见证了北京规划开发型艺术区的发展历程,在规划开发型艺术区中也极具特色。

2003年,随着第一届"大山子艺术节"的举办,798艺术区被国内外所熟知,甚至成为北京乃至中国当代艺术的名片。伴随着声名鹊起而来的除了巨大的商业利润之外还有租金的上涨、蜂拥而至的艺术家、艺术机构及各类商业机构。这也在798的周边地区产生了连带效应,致使798附近的望京地区聚集了越来越多的艺术家。这些艺术创作者对创作空间的需求促使艺术区在此后的几年里成片区式的增长③。

值此契机，由北京英诚科贸发展有限公司（以下简称英诚公司）规划开发的酒厂·ART国际艺术区诞生。这是继索家村国际艺术营之后，又一个由社会企业规划开发的艺术区。

酒厂艺术区原为生产二锅头白酒的朝阳区酿酒厂，位于北京市朝阳区五环之内的安外北苑北湖渠，毗邻京承高速，其周边散布高尔夫球场、公园及部分住宅区，距离中央美院仅5公里左右。同由工业遗迹改造而成的艺术区一样，酒厂艺术区具有浓厚的工业气息（图3），厂房虽不及798艺术区的包豪斯建筑气派与个性，但空间开阔，为艺术家创作提供了较为宽裕的空间。但由于其工业园区的性质，四周相对闭塞。因此，园区较为安静，非常适宜艺术家创作。

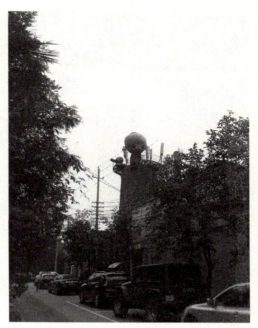

图3　工业遗迹上的雕塑

2005年3月，以经营房地产开发为主的英诚公司与朝阳区酿酒厂进行了接洽，正式启动打造酒厂文化创意产业的全面合作计划。一方面，酿酒厂保留两条生产线，压缩闲置的生产线，将腾出的场地出租给英诚公司。另一方面，英诚公司借鉴上海等地发展创意产业的经验，并结合北京当地文化艺术的发展状况，确立了园区以当代艺术为中心的文化产业项目，并对承租的厂区环境进行了全面的整治、包装，如进行了旧厂房翻新，电力、水、暖的改造，园区的绿化等，再将改造后的厂房转租给艺术家及艺术机构。因此，较之自发型艺术区，酒厂艺术的租赁关系简单且在硬件设施上较具优势。

据悉，酒厂艺术区最初的租金为0.9元/平方米/天，而当时798艺术的租金已经涨到3元/平方米/天，如此低廉的租金对于进驻者来说，十分具有吸引力。因此，园区内的空间十分紧俏。但园区对进驻的艺术家及艺术机构进行针对性的筛选，园区管理者朱超英对此曾表示"我们一直非常关注团队的学术和文化定位，因为这都要与园区的整体定位相匹配。在这个过程中，也吸取了其他园区的教训，希望艺术家稳稳当当地做自己的品牌。"[④]因此，这也决定了酒厂艺术区不同于现在众多在文化创意背景下打造的艺术园区，现在的多数规划开发型艺术区在开发初期就注重所引进机构的多元化，既包括艺术家工作室、艺术机构，也包括商业机构，而当代艺术只是其中的一小部分。而酒厂艺术区早期进驻的机构仅仅围绕当代艺术展开，艺术家工作室及艺术机构是其主要组成部分。

据统计，酒厂艺术区内共有107个空间[⑤]，在2008年以前艺术家工作室与各类艺术机构各占一半，专业艺术机构（包括画廊、艺术空间、美术馆等）与文化公司各占1/10，剩余的多为设计公司及其他商业机构。其中，由于邻近中央美院，酒厂艺术区内进驻的艺术家多为来自这类高等院校的教师，如中央美术学院的徐冰、谭平、秦璞、马刚、肖勇、孙景波等，清华美院的吴强，首都师范大学美术学院的尚扬、

图 4 阿拉里奥旧址

武明中等。此外，园区也聚集了很多知名艺术家，如张晓刚、马六明、曾浩、任思鸿、南溪等。这些艺术家中有部分是索家村国际艺术营拆迁后搬至此处的，也有部分因无法承担798高涨的房租撤退出来的。如尚扬、武明中、任思鸿等人，他们曾于2004年在临近的索家村国际艺术营建立了工作室，但入驻不足一年，艺术区便因开发商违建被拆迁，被迫辗转至此。

酒厂艺术区早期也并非只收纳成功艺术家，艺术园也给一些具有潜力的青年艺术家提供了机会及平台，这些青年艺术家大多是美院毕业生。部分青年艺术家在闯荡几年之后，已经小有名气。如曾是央美研究生的杨晓刚、赖圣予（"他们"组合），在酒厂艺术区建成之时便租下一个工作室，借力艺术区提供的艺术资源及展示平台，通过自身的努力，现在已经成为艺术市场中的新星。此外还有部分海归艺术家，如兰一、李新建、金日龙、黄锦等。除了艺术家工作室，酒厂艺术区还有不少国内外著名画廊的入驻，其中又以商业性画廊为主。如"程昕东国际当代艺术中心"、"香港奥沙艺术空间"，韩国的"阿拉里奥北京艺术空间（ARARIOBEIJING 以下简称阿拉里奥北京）"、"表画廊"，新加坡的"南溪艺术空间"等。其中，阿拉里奥画廊北京和表画廊是酒厂艺术区较具代表性的专业性艺术机构。

2005年前后，随着中国当代艺术市场的火热发展，韩国画廊的进驻成为一股潮流，阿拉里奥北京（图4）及表画廊也分别于2005年、2006年在这股潮流的推动下进入北京，成为北京地区的较早入驻的外资画廊之一。阿拉里奥北京伴随着酒厂艺术区的落成而产生，是由韩国著名收藏家金昌一创办的韩国阿拉里奥画廊的分支机构，也是最早入驻酒厂艺术区的外资画廊。但与北京地区其他的外资画廊不同的是，阿拉里奥将其目光聚焦于中国、韩国、印度等东南亚地区的当代艺术，所签约的画家多来自这些地区的艺术家，并通过与其他国际性画廊合作、参加国际展览等方式将亚洲当代艺术推向国际。因此，阿拉里奥画廊进驻北京之时就显示出在中国艺术市场极大的野心，其在签约第一批艺术家时便将方力钧、岳敏君、张晓刚、王广义、隋建国、曾浩和刘建华七位艺术家以合作的方式收入门下，并在艺术园区开园之初策划了画廊的开幕展"美丽的讽喻"，展出了这七位中国当代艺术领域最具代表性的艺术家的代表作品，还包括德国、韩国以及印度共24位艺术家的作品，一时间使该画廊及其所在的新兴的艺术园区成为当时中国艺术界的焦点。

表画廊也是韩国表画廊在北京地区的分支，其在酒厂艺术区的入驻无疑增加了园区在中国当代艺术区中的分量。该画廊所涉及的领域较多，除了当代艺术作品外，还包括艺术银行、艺术品拍卖、租赁和设计等领域。表画廊所代理的艺术家主要如陈淑霞、岳敏君、曾梵志等，入驻酒厂艺术区以来，也举办了多次

重量级的展览。但与同为韩国画廊的阿拉里奥北京相比，表画廊更加依赖欧美市场，其在中国藏家的开发上一直有所欠缺，这使得画廊的发展较多的受到欧美艺术市场波动的牵制。据悉，表画廊当时的中国客人不足10%，有时候一天没有一个客人。因此，作为要在中国艺术市场中立足的国际画廊，对中国艺术品消费市场的开发及对中国艺术市场的生态环境的了解也十分重要。这也是现在很多画廊所面临的问题。

尽管阿拉里奥北京及表画廊在自进入酒厂艺术区之时就有着不俗的表现，但由于近年在中国设立的国际画廊逐渐增多及中国当代艺术市场发展的不完善，这些外资画廊或多或少的受到冲击。且随着酒厂艺术区渐趋冷静的发展，园区相对闭塞的环境给商业性质的画廊带来的不利因素逐渐显现，缺乏应有的关注使得这类画廊难以为继。2012年，表画廊撤销了在酒厂艺术区的分支，仅仅保留了其位于798的分支。2013年，韩国阿拉里奥画廊也关闭了其在北京分支机构的运营。

酒厂艺术区进驻机构的变动并不仅限于阿拉里奥北京及表画廊。2008年以后，受到国际金融危机、艺术市场行情及酒厂艺术区环境等多方面原因的影响，酒厂艺术区内的外资画廊及本土画廊纷纷被迫关闭或搬迁。此外，构成酒厂艺术区主体的艺术家也在多年的发展过程当中不断流动。因此，酒厂艺术区的管理者为了维持园区的运转，对园区内的进驻机构进行调整，开始更多的引进设计公司等商业机构的进驻，园区的管理者朱超英曾表示"由于当代艺术在我国兴起周期短，发展模式单一，缺乏广大的受众平台。经历全球金融风暴，以当代艺术为主的园区当然难以独善其身，而艺术设计，它的受众是千家万户，是文化创意产业链的源头。"

转型后的酒厂艺术区内，设计公司等商业机构出现明显的增加。据悉，酒厂艺术区的租金现在已经涨到3.5~4元/平方米/天，园区仍维持租满的状态。目前，园区内艺术家工作室、文化传媒公司（图5）与装饰设计公司等商业性机构公司基本上各占1/3，画廊等专业艺术机构的踪影全无，现仅存汉森画廊（图6）一家。四分律（北京）文化传播公司、立方网、大学生艺术网等也都是在艺术区转型后入驻

图5

图6

的。值得庆幸的是，转型后的酒厂艺术区，其艺术家工作室还能维持一定的规模，如尚扬、徐冰、张方白、曾浩等知名艺术家仍坚守于此。还有部分艺术家并不受园区转型的影响，仍然选择进驻酒厂艺术区，如清华大学美术学院的吴强，他正是于2008年将其位于南城的工作室搬至酒厂艺术区的，也正是园区安静的环境、高大的创作空间吸引了他。吴强的工作室由酒厂的锅炉房改造而成，室内挑高达9米，满足了他在创作大尺寸作品时的空间需求。此外，尽管酒厂艺术区进驻机构的逐渐多元化促成了艺术区商业化的深入，但其并没有798艺术区的喧嚣。艺术家工作室及各类机构只作为创作和办公之地，多数并不对外开放。个别艺术家工作室为了谢绝游客打扰，还养狗看门，以此保证创作环境的安静与私密。有的机构大门装有门铃，来客需有预约才能进入。因此，转型后的酒厂艺术区仍然保持着安静的创作环境，更加鲜见游人，这也应该是吴强这类艺术家选择入住此地的重要因素。

尽管转型后的酒厂艺术区，其当代艺术的成分有所减少，但目前的格局仍然优于大部分规划开发型的艺术区。这除了受到其自身地理位置及艺术市场环境等客观因素的影响外，还与其管理者对园区的认识直接相关。园区管理者朱超英虽然为房地产商出身，但对于以当代艺术为定位的园区的管理，她似乎有着独到的见解"尽管这几年来艺术家和机构都有变化，但基本还是沿用了原来稳妥的发展路线，进行的是小幅度调整。我们注重品牌培养，因为我们所做的不仅仅是园区开发和后期物业管理，未来更多的是提升园区质量，竭力做好各方面的服务和完善配套，参与引入企业和机构的品牌运作当中，所以我们对入园机构会有要求，有选择地引入。我们不是平台出租，而是平台运作和推进，不断提升自身的素质，与机构建立深层次合作，与艺术家保持深层次了解。"⑥这也与规划开发型艺术区的规划者通常急于攫取商业利益存在差别，这也在一定程度上为园区的当代艺术家提供了稳定的发展环境，保证了酒厂艺术区作为当代艺术区的发展方向。与此同时，酒厂艺术区与文化机构及商业机构的合作也使其文化创意产业园的称号并非徒有虚名。但作为文化创意产业园，酒厂艺术区在服务设施的配建上仍需加强。

因此，尽管转型后的酒厂艺术区作为朝阳区的文化创意产业园，与其他规划开发型的艺术区一样，进驻机构较为多元，以商业盈利为目的，但当代艺术仍然占有重要位置，且其初期发展仍以当代艺术为主体，以当代艺术家工作室、专业艺术机构为支撑，形成了相对完整的艺术园区生态系统，这使其有别于部分空有其囊的规划开发型艺术区，可以说是一个由商业资本打造的相对成功的当代艺术区。

综上所述，尽管中国的当代艺术区形成的较晚，但在这二十多年的发展过程中，受到中国当代艺术市场发展状况及国家政策导向的影响，在文化创意产业的大旗下，规划开发型艺术区的出现一度成为一种现象⑦。而酒厂艺术区作为较早形成的规划开发型艺术区，其发展至今，既显示出空间大、配套设施齐全、租赁关系简单等优于自发聚集型艺术区的特点，又具备文化创意产业园的商业化与复合性，同时还显示出当下多数规划开发型艺术区所不具备的专业性。相比较之下，部分本应以当代艺术创作和艺术品流通为主要功能的艺术区，在商业利益的驱使下，逐渐脱离其本体，成为商业社会的谋利场。尤其需要指出的是，部分原本由政府规划建设的艺术园区，本应更多的承担起促进当代艺术及艺术区良性发展的作用，

但由于非专业的组织运营者在对园区性质定位认识上的缺失，使得"当代艺术"只能成为口号，这类园区无论作为当代艺术区还是文化创意产业园也只能徒有其表。因此，酒厂艺术区的发展模式是否可以为当下的规划开发型艺术区发展的决策者提供一定的参考，值得考量。

北京地区当代艺术区一览表 附表

序号	名称	形成时间	位置	形成方式	备注
1	圆明园画家村	1990年	海淀区福缘门村	自发聚集	1995年被取缔
2	东村（花家地）艺术区	1992年	朝阳区豆各庄乡	自发聚集	2003年被拆
3	宋庄艺术区	1993年	通州区宋庄	自发聚集	中国规模最大的艺术区
4	上苑艺术村	1995年	怀柔区桥梓镇	自发聚集	上苑艺术村及上苑艺术馆的建设资金，除了部分来自社会艺术爱好者的捐赠外，全部由艺术家群体自己筹措，没有政府及商业投资
5	滨河艺术区	1996年	通州区永顺村	自发聚集	2004年解散。圆明园画家村解散后，部分艺术家寄居在通州区永顺南里2号滨河小区，这也是北京艺术区中唯一位于城市小区中的艺术区
6	草场地艺术区	1999年	朝阳区崔各庄乡	自发聚集	2002年，北京草场地文化艺术中心开始对其进行投资建设
7	费家村艺术区	1999年	朝阳区崔各庄乡	自发聚集	
8	798艺术区	2002年	朝阳区酒仙桥	自发聚集	2005年朝阳区政府开始介入
9	索家村国际艺术营	2004年	朝阳区崔各庄乡	规划开发	北京高又高经贸有限公司投资开发，2005年被拆
10	酒厂·ART国际艺术园	2005年	朝阳区安外北苑大街北湖渠路	规划开发	由北京英诚科贸发展有限公司规划开发而成
11	一号地国际艺术区	2006年	朝阳区崔各庄乡	规划开发	被誉为"北京艺术硅谷"
12	奶子房艺术区	2006年	朝阳区崔各庄乡	自发聚集	2010年被拆
13	蟹岛西艺术区	2006年	朝阳区金盏乡	自发聚集	以雕塑为主的艺术区，2010年被拆
14	北皋1号国际艺术区	2006年	朝阳区崔各庄乡	自发聚集	2010年被拆
15	南皋艺术区	2006年	朝阳区南皋乡	自发聚集	2010年被拆
16	左右艺术区	2006年	通州区宋庄富豪村	规划开发	由北京万业源投资有限公司开发
17	将府艺术区	2006年	朝阳区将台乡	自发聚集	2014年被拆
18	观音堂文化大道	2006年	朝阳区四王营乡	规划开发	中国第一条画廊街
19	大稿国际艺术区	2006年	通州区梨园镇	规划开发	
20	环铁国际艺术区	2006年	朝阳区将台乡	自发聚集	

续表

序号	名称	形成时间	位置	形成方式	备注
21	二十二院街艺术区	2007年	朝阳区百子湾路	规划开发	由北京今典集团开发，中国第一条艺术商业街
22	黑桥艺术区		朝阳区崔各庄乡	自发聚集	
23	东风艺术园		朝阳区东风乡	规划开发	东风乡政府联合企业开发，这并不是简单的艺术家聚集区，公司就占了一半，有电影工作室、广告公司、服装公司、意大利设计公司，还有歌星录音棚
24	长店95号艺术区		朝阳区金盏乡	自发聚集	2010年被拆
25	008艺术区		朝阳区金盏乡	自发聚集	2010年被拆
26	创意正阳艺术区		朝阳区金盏乡	自发聚集	2010年被拆
27	东营艺术区		朝阳区崔各庄乡	规划开发	由几位机场公职人员及当地派出所所长投资开发，2010年被拆
28	颐和园国际艺术城		海淀区新建宫门路	规划开发	由中国传媒大学美术传播研究所艺术经济与市场分析室主任唐伟国等人推动发起
29	东坝艺术区	2008年	朝阳区东坝乡	自发聚集	2010年被拆
30	盛邦艺术区		朝阳区崔各庄乡	规划开发	由盛邦涂料厂开发，租户主要为美院教授及职业艺术家
31	方家胡同46号院		东城区安内大街	自发聚集	
32	万荷艺术区		朝阳区崔各庄乡	规划开发	
33	中间艺术区		海淀区杏石口路	规划开发	由北京西山产业投资有限公司
34	索维娅国际艺术村	2009年	大兴区采育	规划开发	由恒盛地产北京合天和信房地产开发有限公司开发
35	孙河艺术区		朝阳区孙河乡	自发聚集	2012年被拆
36	周口店国际艺术区	2010年	房山区周口店	规划开发	由北京(房山)历史文化旅游集聚区管理办公室发起成立，北京华源方达文化有限公司建设运营
37	雍和艺术区	2012年	东城区定门东滨河路	规划开发	北京市唯一一个位于主城区的艺术区
38	展洲国际艺术区	2013年	北京市房山区阎村镇	规划开发	由北京福展洲文化艺术发展有限公司投资建设

（注：以上数据由笔者初步统计所得）

王慧

首都师范大学美术学院2012级硕士研究生

注释：

① 艺术区从其形成方式上，可分为自发聚集型（如798艺术区、草场地艺术区、宋庄艺术区）、规划开发型（如酒厂艺术区、一号地国际艺术区、大稿国际艺术区等）。从艺术区进驻机构的属性上又可以将其分为专业型艺术区及复合型艺术区。本文主要以艺术区的形成方式为切入视角，选取规划开发型艺术区中较为典型的艺术区进行探讨，以期对北京地区的艺术区生态作出管窥。

② 迟海鹏.艺术区现状研究 // 中央美术学院2014年硕士学位论文：9。

③ 李孟军.北京艺术群落的成长与消亡 // 飞天，2012（01）：18。

④ 新京报，2012年10月14日。

⑤ 根据酒厂艺术区内张贴的园区机构分布示意图统计所得。

⑥ 新京报，2012年10月14日。

⑦ 丁学华.对"中国式"艺术区现象的思考 // 艺术·生活，2010（04）：84。

北京壹号地国际艺术区发展现状调查研究

王慧

北京地区不仅是全国的政治、经济、文化中心，具有浓厚的历史、文化底蕴，也处于中国当代艺术发展的前沿，加之高等艺术院校的汇聚，向来聚集着大批优秀的艺术家，这直接促进了其自由、开放艺术思想的形成，如圆明园画家村、798等艺术园区的产生也就成了必然。随着社会经济及艺术市场的发展，规模不一、形式各异的艺术区在近二十年里迅速增长，虽因城市规划及市场自发调节等原因此消彼长，但目前仍鳞次栉比。

图1 壹号地国际艺术区

无论是国际还是国内的艺术区，自发形成的艺术园区都逃避不了商业化的发展进程，或繁荣，或消亡，如上海的莫干山艺术区、杭州的LOFT49艺术区、武汉的汉阳造艺术区、西安的纺织城艺术区等，北京地区的艺术区亦是如此。只是不同的艺术区商业化的程度存在较大的差别，加之受到市场及区域艺术生态的影响，其命运各异。一些艺术区在市场作用下自由调节，其中一部分在商业作用下得到一定程度的优化，部分则逐渐背离了其发展的初衷，艺术被商业所取代，最终成为商业旅游街。还有一些艺术区得到政府的介入引导，走向新的发展道路。因此，怎样的发展模式才能使艺术区以良性的发展状态存续，在现代艺术区的发展过程中，艺术与商业如何平衡，成为艺术区发展过程中的永恒课题。艺术区的参与者也不断的进行各种尝试，或为艺术，或为商业。尤其21世纪随着地产业的发展，艺术区的建设和运营也成为一种新兴的产业投资方向，不少由商业资本投资建设的艺术区涌现，典型的如酒厂艺术区、22院街等，也有部分由政府部门参与规划组建的艺术区，这类艺术区通常作为政府文化创意产业的一部分，在政府的"庇佑"下发展，壹号地国际艺术区（图1）就是其中之一。

壹号地位于北京市东北部、五环以外的崔各庄乡何各庄村，背依温榆河绿色生态走廊，与大片绿地、果园相伴，观塘、长岛、澜桥、香江花园、泉发花园等多个大型别墅区及高尔夫球场、马场与其为邻，周边还散布佐特陶瓷艺术活动中心、万荷艺术区，还与798、酒厂、草场地、费家村、黑桥村等多个艺术区构成了北京地区的较为集中的艺术区聚集区。但壹号地是一个在市场状态下由政府主导、宏观建设的创意文化产业园，与这些自发聚集形成的艺术区及画家村相比，壹号地的发展模式较为理性其生来就与商业捆绑在一起，而非单纯意义上的艺术家工作室或艺术机构聚集地。

2005年，受到艺术市场环境及国家相关政策的影响，北京地区的当代艺术区得到进一步发展，北京菲尔斯特农业发展有限公司也在此时进驻了壹号地，同时启动园区策划方案，对涵盖整个何各庄行政区、总面积达18公顷的土地进行了统一规划[①]，曾吸引了不少国内外当代艺术家及艺术空间入驻。据相关资料显示，至2007年，壹号地有24家国内外艺术机构及170余位艺术家的进驻。但受到2008年的金融危机的影响及艺术区拆迁风波的影响，很多艺术家及艺术机构纷纷撤退，这使得壹号地几近消亡。但最终商圈的发展使得壹号地免遭拆迁，加之国家对文化创意产业支持政策的相继出台，使壹号地被纳入朝阳区的文化创意产业的规划版图，得以重新规划，确定了"艺术生活化"的主题，并在规划版图中将艺术区划为五个分区[②]。但与酒厂艺术区这类由企业规划的艺术区不同，壹号地在重新规划之时依托朝阳区政府，得到了较多的政策倾斜及资金支持。朝阳区政府不仅提供了3年无息贷款，还在部分区域的建设上进行投资。

目前，壹号地发展较为完善的区域为A区、D区及318艺术园。其中，D区及318艺术园是壹号地艺术区艺术机构相对集中的区域，可视作壹号地艺术区的主体部分，A区也有个别艺术机构，但以各类生活服务设施为主。

D区是各类商业化的艺术经营机构聚集区，以由原北京市京广铝业联合公司的废旧工厂改造而成的院落为主，附带周边部分机构。改造后的工厂保留了原有格局，呈四周围合的院落结构，院子不大，却将艺术、商业、生活串联在一起，多少有些798的影子，商业气息十分浓厚。院子及其周边共聚集了二十多个机构及公司。虽然同样主要由艺术家个人工作室、艺术空间及餐饮机构这类当今艺术园区的标配组成，但受壹号地所在的商圈及地理环境的影响，这些机构中家居装饰设计空间占近1/2，如尔东室内设计工作室、北京高度国际工程装饰设计有限公司、北京润富堂环境艺术设计有限公司这类装饰设计公司。其中仅高度国际就占据了院内的三处空间。目前院内仅有叶锦添工作室、顾长卫工作室、大狮子工作室、任思鸿工作室、宝琴工坊5个艺术家工作室。2008年以前进驻的香港汉雅轩艺术公司、韩国斯克达画廊、台湾现代画廊、段落空间、吴画廊、美国汉默艺术基金、世纪星源画廊、你画廊等国内外艺术机构由于受到经济危机、地缘等多重因素的影响纷纷撤离。现在的壹号地内已不见专业画廊的踪影，仅有个别艺术公司及综合性的艺术空间，如5艺术中心（图2）、虚苑版画创研中心、璃墟空间及以承接社会展览为主铸造美术馆等。

其中，虚苑版画创研中心虚苑文化艺术发展有限公司的下属机构，也是壹号地艺术区D区最为主要的

图2 5艺术中心

图3 318艺术园内由民居改建的艺术家工作室

艺术机构,创办于2012年,是一个集创作及展示为一体的版画艺术空间。壹号地庞大的规划为该中心提供了充裕的创作空间,其建筑面积达8000平方米,包括展览空间1600平方米,并设凸版实验、木版水印重点实验室、凹版实验室、平版实验室、综合媒介实验室,是目前国内设备较为齐全、先进的版画创作研究空间,也是世界单体面积最大的版画创作工坊。璃墟(La Plantation)空间是一个集艺术作品展示、商业活动及休闲娱乐为一体、以文化艺术为主题的高端会员制会所,内设剧场、画廊、贵宾厅、酒吧、艺术商店、花园和艺术工坊等。空间内的画廊偶尔举办展览,剧场时常举办一些古典音乐会。因此,可以说璃墟空间是一个以艺术为依托、以盈利为目的的复合型艺术空间,与壹号地艺术区的整体氛围存在相通之处,也恰是园区"艺术生活化"的显现。

318艺术园位于D区后方,为艺术家工作室聚集区。从地理位置及空间性质上来看,D区与318艺术园构成了类似"前店后厂"的经营模式,分工明确。

318艺术园是艺术家工作室较为集中的地方,由农家院落改造而成。在壹号地园区的建设过程中,何各庄的村委会曾以高于当地租金三到四倍的价格租用了村里的300套村民住宅,并委托相关运营公司对原住宅进行改造、包装,再出租,成为壹号地内的艺术家工作室聚集地,也是壹号地艺术区域内最为集中的艺术家工作室群落,可以称为壹号地艺术园区的后花园。若以喧腾、商业化来形容作为前区,318艺术园的安静、文艺化油然而生。园区内一排排统一编号房屋(图3)整齐排列,园中阡陌交通、井然有序,每套房屋都带有独立小院,或绿树成荫,竹枝摇曳,或个性雕塑,三三两两,或闲庭杂院,异趣横生,俨然艺术创作的世外桃源。且这些院落里的很多工作室并不对外开放,多数仅供艺术家居住及创作之用,较为私密,仅有个别空间对外开放,但园区几乎不见观众踪迹,罕有游人至此。因此,318艺术园似乎并不是这类开放艺术空间的最佳选择,却为艺术家的创作提供了安静环境。据悉,318艺术园的租金已经达到3元/平方米/天,但园区工作室也都早已租满,偶尔空出一间工作室,便会遭到哄抢,而转让的工作室其转让费均在10万以上。因此,作品价格的涨幅能否赶上房租的涨幅也成了壹号地艺术家们所面临的问题。

A区是园区生活服务设施的聚集区,沿顺白路,形成了一个狭长的"街市"。这里在艺术区规划之前原为乡村街道。随着艺术区的规划及建设,A区的生活配套设施也跟着升级优化,加之附近有别墅住宅区、马场、画材店、带有艺术气息的咖啡屋、主题餐厅、面包烘焙坊、不断的涌现,加上街道两边的学校及各类商店、超市等,壹号地艺术区的各类生活服务设施一应俱全。因此,在一定程度上可以说壹

号地"混血儿"艺术区，不仅是艺术区与商业区、旅游区的混合，还是艺术与地产、文化与政治、城市与乡村的混合。除了这些生活服务设施，A区的顺白路两侧也零散的分布着红砖美术馆、汉方美术馆、虚苑艺术广场、翰彩文化、三浦灵狐动漫公司这类文化艺术机构。其中，红砖美术馆的入驻及落成增加了壹号地的艺术氛围，一定程度上改善了壹号地缺少专业性艺术机构支撑的局面。红砖美术馆（图4）是壹号地艺术区最为主要的艺术机构之一，

图4 红砖美术馆

也是园区内三家私立美术馆中投资最多、规模最大的美术馆，由收藏家闫士杰和曹梅夫妇创立。该美术馆的展馆占地面积近一万平方米，占整个园区面积的三分之一，由主体建筑及近8000平方米的室外园林构成。主体建筑又分为地上两层及局部地下一层，设置有9个展览空间，2个集儿童活动、公共教育等功能在内的休闲空间，1个艺术衍生品空间；地下一层配有三间适用于影像作品（资料论坛图库）的放映室；而院内部分则设置有学术报告厅、餐厅、咖啡厅、会员俱乐部等配套设施。美术馆还会不定期的举办各类艺术展览、学术报告及公共教育活动。因此，相对于另外两家美术馆，同样作为商业性的艺术机构，红砖美术馆则更多的承担起公共教育的职能。但需提及的是，尽管无论从规模及内部空间设置上来看，红砖美术馆都不亚于北京地区一般的私人美术馆，但据相关人员透露，红砖美术馆自2012年12月试运营、2014年5月23日正式开馆以来，美术馆方面一直都在致力于举办各类有分量的展览及讲座，以维持美术馆的正常运营及扩大影响力，但实际情况并不理想，原有的观众及听众被城内某美术馆的展览或讲座吸引过去的事情时有发生。除去展览或讲座的学术价值因素，这种状况与红砖美术馆所在的地理位置存在较大的关系，这在一定程度上反映了地缘因素给艺术区艺术机构的进驻所带来的影响。因此，对于美术馆的投资及建设与其运营时的回报能否成正比，还有待考量。

整体而言，壹号地艺术区是由政府主导人为创建的文化创意产业园，有着良好的社会生态环境，但与自发聚集型艺术区以艺术家工作室及画廊等专业艺术机构为主的格局存在较大差别，其进驻机构较为混杂。尤其是随着艺术区的发展，专业艺术机构越来越少，已呈现出过于商业化的发展趋向。如早期定位为具有鲍豪斯建筑风格的当代艺术展示中心的D区早已面目全非，艺术空间也逐渐变为家居装饰、餐饮娱乐的天地，而仅存的艺术空间却成为其附属，使得艺术区在整体上仍缺少专业性艺术机构的支撑，最终造成艺术空间门可罗雀的场面。几乎被商业性机构所取代，造成艺术区现在重商业轻艺术的局面。究其原因，这与壹号地规划者对艺术园区的定位具有较大关联。壹号地艺术区被定位为艺术与地产、文化与政治、城市与乡村的混合，艺术区与商业区、旅游区的重组。尽管这类艺术区也围绕着当代艺术开展，

但其作为政府的文化创意产业，便被赋予带动当地经济、文化发展的责任，这就促使艺术区在商业利益的驱动下加速向商业化发展。

综上所述，北京地区的艺术区众多，但其发展良莠不齐。无论是自发聚集形成的艺术区还是人为规划建设的艺术区，商业化程度是其面临的主要问题。商业化为艺术区的发展提供了一定的物质支持的同时，也削弱了艺术区的艺术性。因此，艺术与商业的合理平衡才是艺术区长久发展的保证。壹号地艺术区作为在政府引导下规划发展的艺术区，除了具备作为政府工程应承担的责任外，还不应忽略其作为当代艺术区为当代艺术发展提供创作、流通空间的职能。艺术区脱离了其本体，只能空有其囊，商业利益更无从可谈。因此，首先，尽管艺术区需要与商业共生，但艺术区应该突出其核心价值，避免商业化的过分侵蚀，否则艺术园的蓝图只会被商业所取代。其次，艺术区需要具备大量有经验、有实力、有渠道的专业艺术机构，才能推动其良性运转。

<div style="text-align:right">

王慧

首都师范大学美术学院 2012 级硕士研究生

</div>

注释：
① 涵盖六大分区：A 区，园林中的艺术区；B 区，奥运露营基地；C 区，湿地公园艺术区；D 区，废旧工业厂房利用区；E 区，可持续发展预留地；O 区，何各庄村落中心区、新农村建设改造区。
② A 区为艺术主题公园；B 区为中国传统文化艺术与中华绝学荟萃之地；C 区为现代都市农业风光园中的艺术区；D 区是具有鲍豪斯建筑风格的当代艺术展示中心；E 区是具有农业生态走廊的艺术区；O 区是具有徽派四合院风格的艺术村落。目前已建成园区主体为 D 区。

厦门海沧油画村发展现状调查

戴婷婷

2009年8月,在"中国时刻"网上刊登出一篇名为《中国兴起"画家村"》的文章,文章中指出自2005年之后"画家村"这一形式在国内开始普及并发展壮大。细数一下现今国内的画家村,从北端的哈尔滨太阳岛俄罗斯画家村到南端的深圳大芬村,从东部的上海画家村到西部的成都画家村、昆明创库社区,可以说不同规模和类型的画家村、油画村纷纷在各地安家落户。而这其中,商品画的生产中心则主要集中在深圳、厦门、莆田等地。尤其是20世纪80年代末90年代初就兴起的深圳大芬村与厦门乌石浦油画村更是国内最早的油画产业园区。然而在二十余年的发展过程中,油画村也曾遭遇各种各样的发展困境。特别是乌石浦油画村,地价昂贵、空间狭小、基础设施较差、拆迁困难等问题逐渐成了困扰其发展的关键[1]。因而在2000年前后,厦门当地的画师开始将目光投放到环境优美且租金低廉的海沧区。现今随着海沧永信花园油画街、兴港油画村和中沧油画产业基地等油画创作生产集聚区的建成[2],曾经只是厦门岛外一个封闭小渔村的海沧已变成了国内重要的油画生产基地。而位于海沧区兴港路附近的海沧油画村也成了继乌石浦油画村之后厦门市规模最大、油画行业从业人员最多的产业园区。

一、外部环境

海沧油画村地处厦门市海沧区兴港路口,虽然油画村与市中心有一定距离,但因整个厦门市占地面积不大,加之联系岛内外的重要通道海沧大桥的建成,以及附近较为健全的公共交通设施,都使得去往海沧油画村的路程变得十分便利。

海沧油画村以兴港花园小区为中心,占地总面积达19.6万平方米(图1)。兴港花园最初是为解决马青路附近永信花园拆迁问题而建立的安置房,建好后政府将部分房屋租给海沧区美术产业协会,协会再将其转租给个人,目前海沧油画村已拥有店面418家[3]。在整体布局上,海沧油画村被兴港花园小区分成内外两部分。位于兴港花园外围步行街两侧的,主要是以批发为主的画店,数量约有百十余家,因而这条步行街也被称作是"兴港油画街"

图1 海沧油画村基本外部情况

图2　兴港油画街　　　　　　　　　　　　　　　　图3　油画村画家工作室

（图2）。进入兴港花园小区后，经过进门处餐饮、汽修、房屋租赁等门面，便看到树立在中央花园里有"海沧油画村"中英文字样和"海沧区美术产业协会"标志的红色雕塑，穿过中央花园就进入了由画工、画师和画家组成的"工作室街道"。

分布于街道两侧一楼的工作室整齐划一，各个工作室的面积从三、四十平方米至六、七十平方米不等（图3）。海沧油画村的画师一般将工作室分为前后两部分，大致呈现出"前店后坊"的状态。前面作为个人的作品展示区，方便直接与客户交流，后面分割出单独的创作空间。也有个别画师会将一楼作为展示销售中心，而把创作空间安排在阁楼里。有的工作室门前种满绿色植物，枝蔓缠绕在一起成为独特大门，小盆花草随意摆放在台阶上，一眼望去竟也成了一道独特的风景线。这样清幽洁净的工作环境与深圳大芬油画村形成了鲜明对比。在大芬村，政府为画工、画师集中建设了住房，大部分画师会租用其作为工作室。但也有不少画师出于节省租金同时为方便与客户联系，就在楼房间的过道里画画。他们往往是三五个人拥挤在一条过道里，各自租下一面墙壁，将画布铺到墙壁上作画。而这样一面4平方米左右的墙壁月租要2000多元，转让费更是高达8万元。相比大芬村激烈的竞争环境，新建起来的海沧油画村要相对优渥。在海沧，一间45平方米左右的工作室月租金不足1000元（平均每平方米约十几元钱），转让费在5万元左右。④所以也是介于二者在外部环境和生活环境等方面的差异，部分海沧本地的画师在去大芬村进行实地考察后最终还是会选择留在厦门。

二、生产

1. 生产者

目前居住在海沧油画村及其周边的油画生产者约有三至四千人。⑤按照绘画水平的高低可将其分为画工、画师和画家三类，这三类人员大致成金字塔形分布。其中前两者的基数最大，约占到整个

生产行业的 95% 以上，是海沧油画村的主要构成人员，而处于金字塔顶端的画家数量则十分稀少。笔者通过采访了解到，当地的画工在十几岁时就开始学习油画，有的从临摹世界名画开始练习绘画功底，一般经过两年左右的学习就可以独立谋生，因此在海沧油画村中不乏一些绘制商品画三五年不等的年轻画工（图4）。而画工经过十余年绘制商品画的职业生涯，就可成为技术熟练且有一定绘画功底的画师。此时，大部分画师选择接受新

图4　笔者（左一）采访海沧油画从业人员

的徒弟，多时一人可指导十几名。但是现今师徒相授的情况比往年减少许多。虽然绘画属于自由职业，每天的进度与绘画时间都有个人支配，但从当地画师口中得知，一般二、三十岁的年轻画师一天工作时间达十几个小时，而四十多岁的中年画师也至少工作七、八个小时，以此才能完成大量的订单。而新入行 17 至 22 岁左右的年轻人往往无法忍受这样长期的高强度工作，因而现今集中于海沧油画村的多为出生于 70、80 年代的从业者。但从另一方面来看，海沧油画村画师整体更替速度放缓，带给固有的从业者竞争压力也减小了。除了比重较大的画工、画师外还有少部分人进入了画家的行列。例如现今在海沧油画村备受推崇的画家邓亚男就是从商品画师转变而来的，他目前的作品以原创的超写实静物为主，所绘的白菜、拖拉机等题材的作品曾被上海世博会收藏。据了解，在海沧区像他这样级别的画家还有十余名，如叶若海、黄建华、梁显清等都是当地有一定影响力的原创画家。有的画师目前的作品价格可达到 3000 元 / 平方米，与一幅画才两三百元的普通画工相比已经有着较大距离。

　　此外，还有一部分画工、画师在与客户交易过程中因善于经营并且能够抓住商机，因而从原来的油画生产者转变为联系外商与供应者之间的中介，在掌握了一定资源和经验后完全脱离基础的生产工作变成画商。为了扶持当地的油画产业，海沧区政府对于油画村的生产者也出台了不少优惠与补贴政策，如每年 2000 元的补助；对于配偶、子女就业和入学方面的支持以及在税务、海关等方面的绿色通道等。这些便利的条件对于多数为外地搬迁进来的画工、画师来说起到了一定保障作用。

　　从整体上看，海沧的油画生产者在地域和性别上较为单一。在地域上，海沧油画村的画工、画师主要来自福建本省，其中来自莆田市的从业者数量最多，其次还有武夷山、南平等地。另外，邻近的广东、江西、浙江等省市的部分画工、画师也会搬迁至此，而北方的画师则较为少见。在性别上，以男性为主，女性画工、画师基本上难以见到。究其原因，大部分画师认为女性在结婚后就会以家庭生活为主，无法

图 5　海沧油画村画师作品

再花大量时间在绘画上。在这一点上,大芬村却与其有着较大差异,在大芬村不仅女画师随处可见,几位志同道合的女画师合作开画室的现象也可见到。

与厦门的乌石浦油画村和深圳大芬村相似的是,国内包括海沧油画村在内的商品画生产基地的从业者整体学历都较低,基本上未受到过高等教育,大部分处于中专以下水平。对于画工们来说,学习绘画的主要原因是把它当做一门可以赚钱的手艺。但是在未来的发展目标上,海沧油画村的生产者则在注重商业利益的同时,体现出更多对于原创性的追求,目前,已有少数画师离开海沧开始独立进行原创绘画,而在厦门市海沧区政府的扶持政策中,也明确提出了要"重视原创人才的引进和培养"。在 2013 年中国美术家协会会员的评选工作中,厦门市共有三名画家成为美协会员,其中一名为厦门大学教授,另外两名均出自海沧油画村。

2. 生产品类

目前,海沧油画村的生产品种还较为单一,仅以油画为主,在福建莆田国际油画城常见的综合材料装饰画以及大芬村中的中国书画、工艺美术品等艺术品种在这里几乎很难看到。

此外,海沧油画村是以生产商品画为主,因而出自画工、画师笔下的油画作品基本还是复制产品。虽然如此,在不断变化的市场需求的引导下,当地画师复制的品种也还是发生了变化。一是复制世界名画的情况减少了。早期达·芬奇、安格尔、梵高、莫奈等大师的作品十分受欢迎,如《蒙娜丽莎》这样的世界名作更是不计其数地被临摹。但是现在海沧油画村画师们临摹世界名画的情况已经较为少见,这与由国外为主导到现今以国内为主的销售市场变化有着直接的关系。二是一张作品多次复制的现象也开始慢慢减少。现今,更多的画师是选择以同一对象作为绘画主题,经过简单的变化后绘制出一系列作品(图 5)。

对于国内的客户来说,需求量最大的绘画题材主要分为三类:一是静物类。在经历了 2008 年经济危机之后,国内消费者的购买力开始超越国外,这时带有国画写意风格的荷花、牡丹等题材的油画作品一时间受到国人追捧,直至今天在海沧油画村的画店中仍能看到通过油画方式表现的金鱼、蝶花等中国传统题材的绘画作品。此外,海沧的画师还倾向于冷军这样超写实风格的静物画,由于这类静物画表现力强、造型严谨、笔触生动清晰,因而能够受到大多数人的赏识,属较受欢迎的销售品类。二是风景类。目前海沧当地的风景画中以写实手法描绘优美、静谧氛围的油画作品最受欢迎,国内的如土楼这样的古民居也常常出现在画师的笔下。值得一提的是以松、鹤为题材的风景画在厦门、莆田等地格外受宠,这或与当地人的文化传统与精神寄托有着密切的联

系。三为人物画。销往国内人物题材的作品主要以国内名人肖像和顾客私人定制的肖像为主。当下，靳尚谊以彭丽媛为原型创作的油画作品《青年女歌手》时隔30年后再次走红，而近期画家喻红为李娜、李宇春、章子怡等体坛、演艺明星所绘制的个人肖像也受到了人们的关注，这些风尚都在一定程度上引领了中国肖像画的新潮流。

由于现今海沧油画村是以国内市场为主，因而当地画师针对外销而生产的作品已经大大减少。在外销订单中虽偶尔也能见到风景画，但绝大部分都是人物画题材，而在人物类题材里需求量最大的主要为肖像画。在海沧油画街上一家专门从事肖像绘画的工作室中，笔者看到销往国外的肖像画里多数是为普通家庭而绘制的全家福像，这种题材虽然在国内订单中较为少见，但在家中挂一幅全家福却是西方许多国家的文化传统。因而，中西方对于油画作品需求的差异也在一定程度上反映着中外文化的差异。此外，17至19世纪欧洲古典风格的油画作品在国外订单中一直处于长盛不衰的地位。这一时期的油画形体准确优雅、色彩艳丽、形象甜美，到现在还深受世界各地人们的喜爱。[6]

三、销售

目前厦门市海沧区油画产业主要包括一个产业基地、一条油画街、一个油画村。其中位于马青路和新海路交界处的中沧工业园油画产业基地占地约2万平方米，可以容纳上百家油画企业及相关配套产业入驻园区。[7]园区内企业招纳的工人往往达数百人，批量生产手工装饰画。而位于马青路永信花园的油画街则由街道两侧上下两层画店组成，与兴港油画街、乌石浦油画街基本相似，主要是通过画店来进行商品画批发。海沧油画村的销售方式也是以批发为主，零售为辅。但略有不同的是，油画村是在油画生产基础之上进行的销售，是集产、销于一体的油画产业园区。

1. 作品来源

画工、画师主要是自产自销的作坊式经营，因而每个工作室内基本都是经营自己的作品，也有部分画师会代售少量他人作品。但对于画店来说，油画作品的来源则丰富许多。除了从厦门本地画工、画师手中收购作品，附近高校师生的优秀作品也会受到画商的青睐。同时画商还会参加其他地区的展销活动，从全国各地挑选合适的作品。而海沧油画村的部分画店也处在从传统商铺向现代以代理为主的画廊转型中，这些转型中的画廊逐渐有了固定签约的本地或外地画家，营销的商品也开始以画家代理制为主。

2. 营销方式

对于画工、画师个人来说每月主要依靠接受客户订单的方式来进行销售，订单数量从数十张到上千张不等。如果一次接到的订单数量较大，画师往往会将订单分配给他人，与其合作完成。也有的画师会请部分画工帮忙代笔，待画工完成初稿后再由自己修改润色。而对于以经营商品画为主的画店来说，一般是客户在实地考察后发出订单或直接到店进行批发，在销量好时画店展销的几十幅库存作品一天之内就会全部卖出。

图 6　采访海沧油画村画廊经营者

但总体来看,在油画村油画作品即被视为商品,因而在销售方式上与普通商品十分相似。如为了笼络到店客户,画商往往会对客户进行从餐饮到娱乐的"一条龙"服务,而经过这一套服务过后订单也往往能够如愿签订。此外,在买卖过程中画商批发数量越多,降价空间越大;有的画师虽然卖画并不还价,但是会提出诸如"买两幅送一幅"的优惠条件,细算下来也与前者大抵相同。同时,画商在挑选客户时也有自己的诀窍。如会对进门的顾客先进行直观的判断,如果认为对方是游客而不是批发商往往会要价较高;若作品被几位客户同时看好,那么哪一位出价高、付钱速度快,就优先销售给谁(图6)。

除了上文中提及的实体销售方式,当下火热的网络交易也在海沧油画村的销售链条中占据了一席之地。在油画村里,开淘宝店的人不在少数,有的年轻画师就会与淘宝店主合作。店主通过网络与各地客户进行联系,获取订单,而画师则为淘宝店主提供货源。一般来说,画师从开始绘画到包装发货的过程十分方便快捷。在海沧油画村有着油画、画笔、画布、画框、快递公司等一系列完整的油画产业链,因而画师在自己工作室里绘画,在画材店装裱,然后通过快递公司直接发货。也有的画师会一边绘画,一边开网店进行营销。但是在淘宝上,买家贪图便宜的心理占据多数,因而整体销售价格较低,相应的作品质量也不会太高。所以这样的销售途径更加适合刚刚起步,没有固定客户,水平不高的画工进行推广。

网络平台的出现在拓宽销售渠道的同时也给画师与客户之间带来了更多便利。过去,国外的客户订购当地油画作品要来国内实地考察后才能与画师建立联系,或者是通过外贸公司作为中介完成交易。但现在,无论是国内其他省市还是国外的客户都可以通过网络向海沧油画村的画师进行订购,且从洽谈到付款等一系列交易都可在网上完成,解决了因地域带来的差距。因而网络交易的出现在一定程度上弥补了实体交易的不足,在原有的基础上起到了补充与完善的作用。

3. 价格

画工、画师与画店在定价上的衡量标准基本相似,都是通过作品的质量、作品的难易程度和作品的尺幅来判定的。如果是技术水平较低的年轻画工,那么一幅 50cm×60cm 左右的静物画装裱后的价格约两三百元。如果是当地写实功底较好的画师,一幅相似尺寸的作品在不装裱的情况下售价约是前者的三倍左右。因而画工、画师的收益也各不相同。一些订单数量多且画功较好的画师月收入基本可稳定在万元以上,而对于那些订单浮动较大的画工、画师来说月收入的浮动空间也较大,从几千元到一两万元不等。尤其是入行不久的年轻画工,生意不好时零收入的情况也有。而对于画店来说,一幅 80cm×100cm 的商

品画，装裱后的价格大约在1000元左右，尺寸稍小的也要七八百元。并且一般成组出现的作品比单幅更为优惠，根据大小几百元至上千元不等。除了尺幅，作品的复杂程度也是影响价格的重要因素。同样是花卉题材的作品，若是一幅作品中只有花卉，而另一幅花鸟兼具，那么即便是同样的尺寸，后者也会比前者贵百元左右。此外，处于转型阶段的部分画店中也会收藏一些质量较优的原创油画作品，这类作品价格较高，几万元甚至十几万元不等。

4. 销售对象

目前，海沧油画村的商品画供应国内和国外两个市场，国内市场销售份额要高于国外。在国内市场中以福建本省和相近的江浙沪地区，以及北京、天津、湖南、山东、河南、四川等地的订单为主。值得一提的是，销往浙江的油画产品大部分都流入了浙江中部的义乌小商品批发市场。在这里，油画的商业价值被最大程度利用，它同鞋帽等一样成了待被批发的产品。而山东、河南等以中国书画为主的地区因油画产业薄弱也纷纷从千里之外的厦门海沧油画村订购油画。就连深圳大芬村中的不少画商也因海沧油画村生产的油画质量好、价格低廉而从这里进行订购。除了大陆地区，海沧油画村的商品画还大量流入台湾。目前，海沧区是我国最大的国家级台商投资区，因而在经济发展上台湾与厦门的交流较为密切。据了解在当地不仅有台商开设的画廊，也有大批台湾客商从海沧油画村订购油画，加之海沧区政府在海关、出入境检验等方面为油画事业开设的绿色通道，使得海沧油画村的产品可以十分便捷地销往台湾。

在海外销售中，2008年之前，尤其是在2004年至2006年之间，包括海沧、乌石浦、深圳、莆田等地在内的油画生产基地都以外贸订单为主。直至2008年全球经济危机之后，海外销售的份额才开始逐渐减少。现今，笔者在大芬村与海沧油画村两地的画廊中都看到了一些积压的出口商品画，这些商品画是曾经外销订单里遗留下来的，题材上多是当年极受欢迎的，现在却以相当低廉的价格在进行处理。然而，虽然现今商品画的出口规模不及从前，但油画仍是当地外贸交易中不可忽视的重要门类。目前，从海沧油画村订购商品画的地区以欧洲、北美洲、南亚、东南亚、中东等地为主。[⑧]当地某画店的店主近期就正与一位加拿大客户合作，该外商在全球范围内寻找肖像画供应方，该画店店主应邀为其做中国代理。

具体来看，目前对于海沧油画村的画作需求量最多的是本地与外地的画廊群体。对于国内外的画廊来说，海沧油画村虽然起步较晚，但它已经成长为国内较为知名的以批发为主的油画产业园区，也是许多画廊的"产品加工地"。因而不少业内人士会把海沧、深圳、莆田称作现今国内商品画生产的三大基地。除了画廊，根据不同功能，油画村的作品还多作为商铺和家庭装修使用。如KTV、咖啡厅、酒店等会所会从海沧油画村中订购商业用画，静物、风景和卡通题材的装饰画往往是这些场所的首选产品。而随着国人文化素养与欣赏水平的提高，在家庭装修中选择油画作品进行装饰的客户群体也在不断提升，拥有别墅住宅的客户还会要求画师为其订制特殊尺寸的作品，以适应房屋装饰的需要。而一直是作为出口的欧洲古典油画题材，现在也会受到一些将住房装修成欧式风格的国内客户青睐。并

且当地采用高清喷绘技术复制的商品画种类齐全、效果良好且价格十分低廉，能够在很大程度上满足家庭装修的需要。

在海沧油画村购置油画的还有一些零散顾客，除了游客，越来越多追求新奇与时尚的年轻人也会从当地画师手中订购作品。如情侣常会要求画师根据照片绘画个人肖像，作品价格因尺寸不同而大约在1000元至2000元间不等。无独有偶，与年轻情侣一样喜欢订制此类私人肖像的还有新婚夫妇，将自己的婚纱照以绘画的方式再现出来的做法在时下年轻人中很受欢迎，接受订单的画店老板甚至表示有些老年夫妇也会选择这种方式留作纪念。

厦门海沧油画村是一个集生产、供应、销售于一体的油画产业园区，是在老一代乌石浦油画村发展面临瓶颈后成长起来的油画基地，在功能上已经逐渐替代了前者，成了现今福建省规模最大、油画人才最为集中的油画产业园区。从整体来看，无论是深圳大芬村、厦门乌石浦油画村还是海沧油画村都实现了油画从零售向批发的转换。这一方面使得国外经典绘画作品在国内传播，对于公众起到了一定的普及与教育作用，在增强大众的审美能力与文化素养的同时，也提升了国民的生活质量。另一方面，国内油画作品的外销也是文化交流的重要方式，在与国外交流互动的同时能够提升我国在文化上的国际影响力。现今在大芬村、海沧油画村等油画产业园区的示范带动下，国内其他地区也纷纷效仿其模式建立起了具有自身特色的油画村。如海南省屯昌县在2009年就形成了"屯昌油画村"，位于山东省胶南市的大泥沟头村也在村落中也建立起了"达尼油画村"。

此外，厦门作为我国东南沿海的中心城市和福建南部拓海贸易的重要港口[9]，凭借其在开放政策、地理位置、交通等方面的优势而与港澳台地区甚至是海外国家进行密切的贸易往来。也正是基于此，厦门地区的油画产业能够迅速发展壮大，并将逐渐形成以海沧为中心的辐射海峡西岸的文化艺术产业圈，打造独具特色的闽台文化中心。

虽然如此，相比于上海莫干山等配备有专业画廊机构和国内外藏家的艺术区来说，海沧油画村在目前的发展过程中也还存在着缺乏专业推广与宣传以及经营品种单一等问题。因而要想得到长远的发展必须拓宽思路，在油画经营的基础上增设中国书画、福建工艺品等经营品种，打造多品种经营格局。当地画师要不断提高自身的艺术素养与文化素养，多参观和学习名家作品，从中汲取艺术精华；同时要具备一定的创新能力，提高自身的竞争力。政府也要增强宣传与扶持力度，一方面定期举办艺术博览会、原创绘画作品展览，鼓励当地画师参加展览，另一方面引进专业画廊入驻，学习成功案例经营理念，提高画廊整体水平。以多方面综合实践的方式不断提升自身知名度，真正建设出属于自己的品牌。

<div style="text-align:right">

戴婷婷

首都师范大学美术学院2013级硕士研究生

（本文发表于《中国美术研究》2015年第1期）

</div>

注释：

① 孙菲:《厦门油画产业发展策略与要素分析》,《福建论坛·人文社会科学版》, 2009 年第 9 期, 第 158 页。

②《关于进一步扶持海沧油画产业反战的若干意见》, 厦海政 [2012]71 号。

③ 厦门海沧油画村. 温州都市报.2014 年 1 月 30 日, 第 4 版。

④ 在乌石浦, 由于处在市中心, 一间四五平方米的地下室月租金也可达 400 元, 平均 100 元 / 平方米。

⑤ 该数据为笔者通过实地考察和询问当地画师后粗略估算所得。

⑥ 徐光培、陈晔:《厦门油画产业现状分析与发展策略》,《集美大学学报》, 2008 年第 7 期, 第 112-114 页。

⑦ 杨继祥:《中沧工业园催生厦门油画产业新基地》,《厦门日报》2009 年 8 月 18 日, 第 10 版。

⑧ 蔡承彬，蔡雪雄:《促进区域性油画产业的发展研究——以福建莆田为例》,《福建江夏学院学报》2011 年第 3 期, 第 29-33 页。

⑨ 黄达绥:《关于扶持海沧油画产业的建议》,《文化月刊》2014 年第 4 期, 第 122 页。

从"艺术北京"看国内艺术博览会的发展现状

耿鸿飞

晚清时期,伴随着中西文化间的交流和碰撞,"博览会"的概念开始被国人所接触。时人"除感受到了博览会所展示的'新奇'之外,还认识到博览会本身所具有的联交睦谊、增长识见、扩充贸易与奖材励能的作用"[1]。据资料显示,1873至1905年之间,清政府海关共委托洋人为监督参加了28次国际博览会[2]。国内则引发有识之士如张之洞、陈夔龙等兴办"劝业会"。兼具实物救国任务的艺术品,正式进入博览会舞台,甚至在国际性博览会上荣获最高奖项。进入民国以后,博览会的操办更加成熟,如"全国手工艺品展览会""西湖博览会"等,并且都将艺术品视为重要展品并专设展区,只是专门的艺术博览会并未成形。直到1993年,国家文化部主办的首届"中国艺术博览会"在广州开幕,宣告中国本土艺术博览会正式出现,同时也标志着政府部门对艺术市场活动的认可与参与。两年后,"中国艺术博览会"移师北京。

由于国内画廊市场发展缓慢,人们对艺术博览会性质的认知有所偏差,致使早期艺术博览会多为艺术家以个人身份参与展览、交易,除绘画作品外,还混杂有工艺品、画材等其他商品,与艺术博览会的实际标准相去甚远。同时,政府的扶持、参与也对艺术博览会的发展产生正反两方面的影响。1997年,政府退出主办方,国内艺术博览会进入市场运作的新时期。其后,伴随着艺术市场特别是画廊市场的成长,国内艺术博览会整体得到较快发展,大连、沈阳、成都等地相继创办艺术博览会。在这样的背景下,探索一个符合经济规律,并且能够体现中国当代艺术发展状态的专业化艺术博览会,成为迫切需求[3]。作为国内中心城市的北京,于2004年举办了首届"中国国际画廊博览会",率先以严格的国际艺术博览会规则要求自己,明确将画廊作为参展主体,与当时遍地开花的"混杂型"艺术博览会划清界限[4]。其后,独立发展的"艺术北京"和"中艺博国际艺术博览会"(简称"CIGE"),相继成为北京地区最具影响力的两大艺术博览会,与"上海艺术博览会国际当代艺术展"(简称"上海当代")等共同引导着国内艺术博览会专业化程度的提升。

近年来,国内各类艺术博览会层出不穷,虽然没有出现真正意义上的国际化艺术博览会,但也呈现出现阶段应有的发展态势。从经营者来看,既有以官方体制为主导的艺术博览会,也有企业化运作的艺术博览会。按照规模大小,可分为大中型艺术博览会和小型艺术博览会。本文从参展单位角度入手,将国内艺术博览会分为综合性艺术博览会和专业性艺术博览会两大类。前者以中国艺术品产业博览会、中国国际文化艺术博览会等为代表,虽然延续了国内早期艺术博览会的部分特征,但已经具备较为整体、有序的运营模式,与过去的"混杂型"艺术博览会截然不同;后者以"艺术北京""CIGE"以及新兴的"ART021"等为代表,以展示"当代艺术"为主,明确规定参展单位为画廊等艺术品经销机构,是现阶段国内艺术博览会发展的主流方向。除此之外,以中国(莆田)海峡工艺品博览会为代表的工艺品博览会、以"SURGE Art 艺起"为代表的中低端艺术品博览会等,均为近年来值得关注的现象。

现阶段，相对于以政府部门为主导的艺术博览会而言，采取企业化、公司化运作方式进行独立操作的艺术博览会已经在北京、上海等中心城市成为主流。较之前者而言，企业化、公司化运作的艺术博览会"将现代企业管理模式与项目运作有机结合，从管理层的决策力到团队的执行力都具备高效率"⑤，相关从业人员与艺术品一级、二级市场的联系也更为紧密。在这些艺术博览会当中，以诞生于2006年的"艺术北京"最具代表性。该艺术博览会由北京艾特菲尔文化有限公司组织创办，近十年来依靠北京的区位优势和丰富的文化资源，逐渐成长为业内一流的艺术博览会，已具备较为成熟的运营模式。从组织结构来看，"艺术北京"主要分为执行委员会、学术委员会和艺术委员会三部分。其中，执行委员会主要负责艺术博览会的展览策划与营销、企业赞助与公关、媒介宣传与推广、艺术产品设计以及网络维护⑥；学术委员会主要为艺术博览会制定相关的学术定位和学术标准，筹备与展会同期举办的学术活动；艺术委员会负责对报名参展的画廊、艺术机构进行评定和筛选。国内其他艺术博览会，在组织结构方面与"艺术北京"大抵相类。从运营团队来看，"艺术北京"具备较高的专业化程度。担任执行总监的董梦阳自20世纪90年代以来始终活跃在艺博会前线，从业经验丰富，其他高层人员如执行副总监姚薇、艺术总监赵力等，均为艺术市场资深从业者，使得"艺术北京"的运作具有较强的针对性和目的性。同时也引进其他领域的人才，如"2015艺术北京"邀请媒体人李孟夏出任执行总监一职，一定程度上加大了对自身品牌的推广力度。值得一提的是，"艺术北京"执行总监董梦阳、"CIGE"执行董事王一涵等艺博会高层管理人员，多为艺术专业科班出身。他们有着较强的专业素养，加之长期从事与艺术品市场相关的工作，积累了丰富的经验，使各自所在艺术博览会的发展紧跟艺术市场环境，走务实的道路。

作为现阶段艺术品市场领域最为重要的展示、交易平台，艺术博览会有着画廊、拍卖行所不具备的特殊优势与作用。优秀的艺术博览会能在短时间内吸引优秀画廊参展，同时聚集众多策展人、批评家、收藏家、经纪人、媒体人以及艺术爱好者，以此构建一个广泛、开放的艺术品交易、沟通平台，从而形成艺术生产者—艺术经纪人—艺术收藏家组成的市场链，市场效应强大⑦。而在艺术品市场的宏观视野下，一个艺术博览会能否脱颖而出，首先取决于自身定位。如前文所述，国内艺术博览会有综合性和专业性之分，定位对于专业性艺术博览会而言显得尤其重要，不但关乎其对市场资源的把握，还会对各自的品牌形象及未来的发展方向产生影响。作为国内较为知名的艺术博览会，"艺术北京"、"CIGE"和"上海当代"都曾尝试走"国际化"路线，但在之后的发展过程中不断调整，本土

图1 "2015艺术北京"现场

画廊的参展比重日益加大。特别是香港巴塞尔艺博会获得成功之后，突出了内地艺术市场发展的不足以及艺术品进出口政策方面的弊端，预示着立足"本土"成为内地艺术博览会的现阶段发展趋势。

准确地说，"艺术北京"对自身的定位是"亚洲视野"。特别是在2013年确立了"立足本土，完整亚洲"的理念后，"艺术北京"试图将自己打造为亚洲最具影响力的艺术博览会品牌，以立足本土、推动中国当代艺术的发展为核心目标。迄今为止，"艺术北京"已连续举办十届，最开始本土画廊占整体的50%，亚洲、欧美画廊约占30%和20%，至2014年，国内画廊约占整体比例的85%，并以北京、上海地区的画廊为数最多。刚刚过去的"2015艺术北京"（图1），主办方从报名参展的300多家画廊、艺术机构中选择了140多家，本土画廊依然达到70%的高比例。这一方面体现出"艺术北京"鲜明的"本土化"特色，另一方面见证着国内本土画廊的较快发展。与此同时，"艺术北京"在高层人员设置方面，也尽可能地体现出对"完整亚洲"理念的追求。如接下来的"2016艺术北京"，董梦阳将聘请东京艺术博览会执行总监金岛隆弘担任艺术总监一职，金岛隆弘本人也有意为"艺术北京"多引进一些来自日本和韩国的画廊，使其更为全面地展现亚洲当代艺术的当下状态。

与"艺术北京"等创办较早的艺术博览会相比，近年来出现不少在定位上颇具特色的新兴艺博会。如"ART021"、"上海城市艺术博览会"等。"ART021"定位于"精致""时尚"，主要针对有一定经济实力和市场经验的资深藏家服务；后者则更多借鉴了日、韩等地的"酒店艺博会"模式，提倡"大众化购藏"概念。另外值得注意的是，上海首届青年艺术博览会在2015年6月正式开幕，该艺博会以推广艺术院校毕业生、新锐艺术家为主，与国内遍地开花的各类艺术博览会区别较大。类似做法在"艺术北京"、"CIGE"等"老牌"艺术博览会上也有体现。如"2013艺术北京"当代艺术展区有三分之一以上的画廊是首度参展；"2015艺术北京"除前波画廊、香格纳画廊、亚洲艺术中心等熟悉面孔之外，出现了名泰空间等年轻画廊和鞠婷、张新军、刘郑昕等新锐艺术家。针对年轻艺术家、画廊的挖掘、扶植和推广，对艺术市场的长远发展意义重大。

在有了明确的定位和展商充分参与的前提下，如何对资源进行合理规划和呈现、最大程度地提升专业水准和整体品质，是当下艺术博览会所关注的根本问题。国际上最具影响力的巴塞尔艺术博览会之所以能够经久不衰，除了倚靠巴塞尔本身拥有的深厚艺术积淀之外，很大一部分原因是该博览会在资源调度、展览策划等方面具备其他博览会所不可比拟的优势。相比之下，中国本土艺术博览会仍处于成长期，更多是对国际艺术博览会的成熟模式进行模仿和借鉴，各方面仍需完善。作为国内较具代表性的艺术博览会，"艺术北京"的展

图2 "2015艺术北京"现场

览方式和版块设置在经过一定的调整之后，已大体趋于稳定。以"2015艺术北京"为例，在超过25000平方米的展示空间中设置了当代馆、经典馆、设计馆和连接场馆的Art Park公共艺术区（图2）。作为主体部分的当代馆和经典馆以展示国内外画廊、艺术机构带来的艺术作品为主：前者以推动当代艺术的发展为目标，围绕当代艺术作品和时下发生的艺术现象予以呈现；后者更加侧重对国内外经典绘画、雕塑、古董和具有一定知名度的当代经典作品进行展示，如首次参展的迪拜19世纪古董艺术、法国CHAUVIN ART画廊等，受到藏家的广泛关注。设计馆是"2015艺术北京"的新增场馆，共有20多家参展商入驻，配合"衣、食、住、行"主题展来推广与人们生活联系更为紧密的当代设计，是董梦阳多年构想的首次实践。"当代馆"、"经典馆"、"设计馆"加上以表现公共艺术为主的Art Park和往届出现过的"影像北京"，基本涵盖了艺术博览会的主要展览形式。当然，也有不少将画廊、艺术机构与艺术家个展分开进行规划的艺术博览会。如2014年的上海艺术博览会，将整个展馆分为"中外画廊专区"、"青年艺术家推介展"和"中国陶瓷艺术馆"三个部分。即将在2015年10月举办的第十一届"CIGE"，计划将整台艺博会规划成两大展区，一个展区设置50个画廊展位，另一个展区安排50个艺术家个展。

在以"艺术北京"为代表的专业性艺术博览会上，除画廊之外，也有拍卖机构、艺术类媒体商户、艺术衍生品商户等各类展商参展，同时逐渐增加了主题展、专题展和学术论坛的比重。2014年，"艺术北京"共举办主题展、专题展12个，其中以"第三届两岸三地青年收藏家邀请展""回顾经典——欧洲前苏联经典油画展"以及与匡时拍卖行合作的"匡时2014春拍中国重要私人收藏专场"等影响较大；2015年较具特色的是与58艺术网合作的"80后水墨展"、与保利拍卖公司合作的"'保利·十年'精品回顾展"等。类似的主题展、专题展在"CIGE""上海艺术博览会"等其他艺术博览会上也有体现。另外，在举办主题展、专题展的同时，还会开展与艺术博览会相关的外围展及艺术论坛。如"2015艺术北京"举办的"用水墨与世界对话"、"企业收藏的趋势与策略"等，体现出艺术博览会在追求效益的同时对学术性的兼顾，希望借此引导消费，对画廊市场乃至整个艺术市场的健康发展有所助益。整体而言，以"艺术北京"为代表的艺术博览会在设计、规划方面努力在与"国际水准"接轨，但限于国内艺博会整体起步时间较晚，客观条件有限，致使其规模化、专业化程度与国际一流艺博会相比暂时存在距离，对服务设施、质量等方面的把控能力也有待提升。

交易情况也是衡量现阶段国内艺博会水平的重要标准之一，同时也是艺术品一级市场的晴雨表。藏家通过对艺术博览会作品交易情况的关注，可以较为集中地获取市场信息。如在"2014艺术北京"开展期间，来自徐累和李津的水墨作品分别卖出460万元和400万元的高价，这组数据从侧面反映出人们对于"新水墨""新工笔"的关注与追捧。"2015艺术北京"现场，梁铨、马树青等中青年艺术家均取得了不错的成绩，好的抽象作品愈发得到市场认可，也可从中看出国内藏家对中国本土当代艺术的兴趣日渐浓厚，一定程度上改变了过去以外国藏家为主体的当代艺术购藏格局。而作为参展主体的画廊，借助艺博会平台进行自我推广的重要性要远远大于具体的销售额。除了在VIP预展上与固定客户完成交易，画廊更希望在参展期间吸引新的藏家（图3）。在现场交易之外，有不少藏家会对感兴趣的艺术家进行整体性收藏或进一步的"跟踪"，以此带来的私下洽购对画廊日后的影响不言而喻。

图 3 "2015 艺术北京" VIP 休息区

对于艺术博览会自身而言，成交率的重要性要高于成交额。作为业内代表，"艺术北京"在 2015 年的参观人次达到 8 万，98% 的参展画廊、艺术机构有所交易，成交作品多为中青年当代绘画作品，价格集中在几万至几十万元之间，其中 60% 的成交作品均价处于 10 万到 20 万之间。虽然不比拍卖会上动辄数千万的成交天价，但体现出现阶段艺术品一级市场相对成熟、稳健的发展现状。国内藏家群体的购藏行为较之过去更加理性，有助于艺博会引导、鼓励各阶层人士参与艺术品收藏与消费的目标进一步实现。不得不承认，国际艺术市场特别是欧美发达地区的艺术市场，不同层次的艺术品都有着相对稳定的购藏群体。而现阶段的国内藏家，整体仍处于被培育、引导的过程，属于艺术品的"消费时代"尚未真正到来。与此同时，国内外画廊在每年参展机会有限的情况下，只能选择成交率较高的艺博会参展，无形中加剧了艺博会之间的竞争，这些都促使各大艺术博览会更为清醒、理性地挖掘自身优势、树立个性，在今后的发展过程中寻求更为适宜的生存之道。

综上所述，艺术博览会被认为是一个国家或地区经济发展的必然产物与重要表征。尤其是在艺术品市场于全球范围内迅速发展的当下，以画廊为主体的艺术博览会更成为衡量一个国家或地区艺术市场发达程度的重要指标，其地位、作用不言而喻。近年来，国内各地的艺术博览会层出不穷、水平参差，整体上尚未出现真正意义上的国际化艺术博览会，在分类和定位上进行细化的中小型艺博会也相对匮乏。但就现阶段的实际状况而言，北京、上海等中心城市举办的艺术博览会仍然取得一定成效。首先，以"艺术北京"为代表的艺术博览会，进一步引导、提升了国内艺博会的专业化程度，与国内外画廊市场的关系更加密切，达到了相互助推的目的；其次，初步建立了相对成熟的运营模式，相较以往更为强调市场的引导、保护以及参展画廊的质量，注重当代艺术、传统艺术与专题艺术展的结合以及整体上的学术价值[6]。当前阶段，以拍卖为主的艺术品二级市场仍处于强势的地位，国内藏家群体尚处在培育阶段，这些都为画廊及艺术博览会的成长带来困难。与此同时，香港凭借自身的地缘、政策优势等，成为亚洲艺术市场的中心地区之一，加之"香港巴塞尔艺术展"的成功举办，对"艺术北京""CIGE"等内地艺术博览会的品质提出更高要求，发展之路任重道远。

耿鸿飞

首都师范大学美术学院 2013 级硕士研究生

注释:

① 洪振强、艾险峰:《论晚清社会对博览会的观念认知》,载《学术研究》,102 页,2009 年第 2 期。

② 参见吉春阳:《中国近代美术展览的历史考察》,载《南京艺术学院学报(美术与设计版)》,81 页,2011 年第 6 期。

③ 参见武洪滨:《当代我国艺术博览会的学术性建构历程与问题研究》,北京,中国艺术研究院,2010 年博士论文,34 页。

④ 参见同上。

⑤ 武洪滨:《当代我国艺术博览会的学术性建构历程与问题研究》,北京,中国艺术研究院,2010 年博士论文,36 页。

⑥ 参见赵力主编:《2009-2010 中国艺术品市场研究报告》,长沙,湖南美术出版社,2010,68 页。

⑦ 参见袁粒:《艺术品市场大视野中艺术博览会》,载吴明娣主编《艺术品市场研究》,119 页,北京,首都师范大学出版社,2010。

⑧ 参见赖荣幸:《计划与市场——全国美展与艺术博览会比较研究》,载《大众文艺》,2014(12),135 页。

后记

2005年9月，经过多方努力，首都师范大学美术学院艺术市场专业正式成立并面向全国招收了首届21名本科生，我作为其中的幸运一员，从踏上北上求学之路的那刻起，便与该专业结下不解之缘。时光飞逝，到2015年9月，母校的艺术市场专业将迎来属于她的十岁生日，十年对于一个人的成长来说足以令其发生翻天覆地的变化，而对于一个学科专业来说，也许积淀才初成、道路尚长远。首都师范大学求教的七载，我无不感念受益于艺术市场专业的所学。如今，我也已硕士毕业三年，在现在的工作中，曾经的受教与所学滋养着我对工作的热情。十年里，我亲历了该专业从艰难探索到有序发展；十年里，我无时无刻感受着该专业师资团队为专业自身的发展与延续而呕心沥血；十年里，该专业已默默为当今中国艺术市场输送了一批又一批的专业型人才，为中国艺术市场的健康、蓬勃发展增砖添瓦。

这部《中国艺术市场生态报告》是首都师范大学艺术市场专业十年发展期间的众多成果之一。2013年，在由首都师范大学主办的首届"艺术市场·北京论坛"召开之际，《中国艺术市场生态报告》第一辑结集出版，第二辑将随今年10月召开的第二届"艺术市场·北京论坛"面世。本书中的"生态报告"部分为上一辑的延续，集结了2013年至2014年期间首都师范大学"中国艺术市场情报站"撷取的艺术市场资讯，从"拍卖动态"、"展览导向"、"热点追踪"、"艺评撷英"、"艺海观澜"5个板块来介绍艺术品拍卖、展览、画廊、艺博会、艺术创作、艺术批评、艺术品收藏、投资、鉴定、艺术品管理法规等方面的市场要素。使公众能够第一时间多角度、全方位、立体化地了解国内外特别是中国艺术市场的发展动向，展示当下艺术市场的鲜活生态。

2011年6月，"中国艺术市场情报站"成立，2009级艺术市场专业本科生为首届成员，至今已有6届同学投入到其中。经过四年成长，这一学习与研究当代艺术市场的高校组织，已形成了规范的管理制度。在日常工作中，艺术市场专业的老师、研究生以及本科生通过"传帮带"的方式，促使大家共同进步。具体操作时，每一板块由研究生担任组长，本科生负责信息采集、撰稿，然后经研究生进行最终修改。不同年级之间的研究生及本科生经常围绕选题和点评等方面问题展开讨论，长期的写作锻炼与学习积累促使艺术市场专业的同学们增强了专业意识度，提高了分析问题与解决问题的能力。四年来，"情报站"定期组织集体活动，通过座谈、郊游、欣赏话剧、歌剧及音乐会等形式来增强团队意识、开阔眼界、提高综合素质。此外，每学期期末"情报站"要召开会议，对每个板块的完成情况加以总结，同时对每位

同学的工作进行综合考量。首都师范大学"情报站"于每年10月份进行交接，即将毕业的本科及硕士研究生退出，由大二与研一的同学进行接替。

2013年至2014年的"情报站"主要由2011级、2012级本科生，以及2012至2014级硕士研究生组成。本书"生态报告"部分收录的是"情报站"日常工作中核心成员成果，在质量上经过了严格的把关。其中，2013年1月至2013年9月的"生态报告"，由卢展、胡军玲负责编辑、联络等方面的工作，她们与陈文彦、任浩、哈曼、王慧共同担任板块主持。2013年10月至2014年12月的"生态报告"，由卢展负责编辑、联络等方面的工作，各板块的负责人分别为胡军玲、刘洁、耿鸿飞、戴婷婷、石婷婷、常乃青、辛宇、邢飞。

"情报站"各版块主要撰稿及信息采集成员分别为，

拍卖组：袁艳娜、金冉、王巧思、余奔、詹欢、刘佳璐、李舜禹、李璐、刘心雨、李翔静、罗晓薇、刘媛

展览组：施晓琴、李绿、李彦昭、任文秀、王玮、张政中、李兵彩、王帅、李特、潘宁、刘宁、沈梦娜、罗真、李龙婷、张佳

热点组：袁野、肖瑶、邱之菡、孙妍婷、邓玉平、周学仁、刘洋

艺评组：杨薇、张春燕、朱颖

艺海观澜组：王雪茹、王嘉祎

"专题研究"部分共收录35篇文章，其中有部分文章出自校内外老师以及艺术市场专业本科生，但大部分来源于硕士研究生。其中多位作者从本科起即就读于艺术市场专业，进入硕士研究生学习阶段后他们依然坚持对艺术市场进行深入地研究。由于艺术市场专业负责人吴明娣老师在教学与研究中重视理论和实践的结合，"读万卷书，行万里路"也成了艺术市场专业受教学子的学习方法，因而这些文章中大部分是在展开对市场调研的基础上完成的。这些论文的面世，凸显了首师大艺术市场专业在自身发展中对理论研究与实践结合的重视，以学术课题带动学科建设也是该专业发展的特色所在。

首都师范大学艺术市场专业本科及硕士研究生依靠地缘优势，首先对当下北京地区艺术市场的整体发展状况进行了调查研究。在对北京艺术品拍卖市场的研究时，同学们着重选取中国嘉德、北京翰海、北京荣宝、北京华辰等具有代表性的艺术品拍卖企业进行个案研究，同时还对近十年来北京地区艺术品拍卖市场的整体发展状况做了综合梳理。在对画廊行业进行研究时，本专业的学生对北京地区诸多画廊都逐一进行了走访与调研，掌握了大量的文字、录音及图像资料。本书中收录了长征空间、佩斯北京、香格纳·北京、前波画廊、索卡艺术中心等对北京内资及外资画廊的个案研究。除了对于一级、二级市场的系统探究，首师大艺术市场专业师生还对鲜有学者关注的古玩市场进行了"地毯式"扫描。详细记录了潘家园古玩市场、北京古玩城、天雅古玩城、天坛古玩城、报国寺古玩市场等北京地区重要古玩市场的发展现状。同时，对其中经营的古旧钟表、名石印章、佛教艺术品等具体品种进行了微观探究，这些成果将为日后北京以及中国古玩市场的研究提供重要借鉴。而在对近年中逐渐成长起来的艺术区与艺博会的研究成果也在此次《生态报告》中有所涉猎。

在从多方面持续关注中国艺术市场交易中心北京的发展变化的同时，首都师范大学艺术市场专业的学生还先后对国内其他地域进行了深入调研，尤其在近两年中，得力于学校的大力支持，我们能够有机会了解更多、更远地区的艺术市场发展状况。

2013年8月，首都师范大学美术学院2011级、2012级及2013级的7位硕士研究生先后前往上海、杭州、宜兴等地，对当地的艺术区、博物馆、古玩市场进行了考察，参观了艺术家工作室，采访工艺美术大师。

2014年"五一"期间，2012级及2013级的6位硕士研究生赴广州、深圳两地考察。在我校教师的引荐下，几位硕士研究生利用两天时间对广州当地的多位职业油画家及广州美术学院、广东工业大学的青年教师进行了专访，充分了解了广州地区画家整体生存状态。与此同时，他们还对深圳大芬村进行深入调研，通过对比2008年之前发展状况，切实把握其当下的发展动态。在此次调研之后，他们所撰写的关于广州职业画家与"转型后"大芬村的文章先后发表于《收藏投资导刊》杂志中，因内容翔实、资料鲜活而受到较多关注，文章一经发表即在网络上被多次转载。

2014年8月对于福建地区进行的调研中，因我与在校5位硕士研究生一同前往，所以印象尤为深刻。在此次调研中，我们先后到达福州、厦门、莆田、泉州、德化等地，对福建地区的漆器、瓷器、木雕等工艺品生产及销售市场进行了详细了解，同时还陆续走访了集美艺术区、心和艺术区、乌石浦油画村、海沧油画村、东镀文化古玩城、唐颂古玩城等地。虽然10天紧张的调研行程令我们倍感疲劳，但通过亲身采访、实地考察也使我们获得了丰富而珍贵的材料。

在同年11月的调研中，新入学的2014级硕士研究生也参与其中。他们与2013级同学一同前往上海参观正在举办的上海艺博会、ART021上海廿一当代艺术博览会等。而在此之前，两届硕士研究生还共同带领2012级艺术市场本科生赴济南、青州等地的艺术区与古玩市场进行了考察。

近期，艺术市场专业的7位同学还前往沈阳，对沈阳故宫、辽宁省博物馆、沈阳十一号院艺术区、沈阳古玩城等地进行了考察，而此次考察也使我们对国内艺术市场的关注视野拓展至东北地区。

目前我国艺术市场存在着理论研究尚不成熟、缺乏可以依循的研究案例等情况，这迫使我们在实践中边学边做。因而在调研过程中，我们并非盲目地观看或怀着游览的心态，而是始终带着问题去追寻、探索、研究。无论是几人出行，我们总是分工明确、相互包容。当遇到问题时，我们会在考察间隙及时交流，也时常会在夜晚于住所把问题集中进行讨论，这帮助我们形成了良好的研究氛围，同时在无形中增强了团队整体的凝聚力。在考察之余，艺术市场专业硕士研究生还会请教与我校合作的校外导师，与业内专家共同交流调研过程中的所见所闻，这有助于我们透过现象而看到本质。这一理论学习与实践研究相结合的方式，体现了本专业"学研并举"的培养方式，有助于构建具有自身特色的艺术市场专业人才培养体系。而这些举措，使得首都师范大学艺术市场专业的学生获得更好地学习与施展才华的机会。绝大多数研究生在三年学习期间均发表了学术论文，少则三至五篇，多则十余篇，而这些文章都体现着我们在艺术市场这一领域所作出的探索与努力。

除了调研报告，"专题研究"中的部分论文还在调研的基础上对艺术市场热点问题进行了深入探讨，

以弥补业界相关研究的不足。研究生的成果包含个人的努力与集体的智慧。至今犹难忘却在跟随导师求学的日子，每周一次的例行讨论，成为同门之间思想火花碰撞的时刻，在调研基础上形成的文章每次必经讨论的"大考"，师生之间的学术讨论、思想交流、问题切磋，开阔了研究者的思路，提高了个人的综合研究能力。尽管已付梓的文章还存在一定不足，但其中的有关市场各种问题的思考、评析还是显示出研究者的用心和探究精神，这也为同学们日后走上独立的学术研究道路打下了坚实基础。

本书的结集出版得益于多方面的帮助。首先，四年以来，《艺术市场》杂志的代柳梅社长及该社的诸多编辑、记者为首都师范大学艺术市场专业建设及"情报站"工作给予了大力支持。在本书的编撰过程中，中国拍卖行业协会秘书长李卫东在百忙之中热情地接受了我校硕士研究生专访，并与年轻学子针对高校人才培养、艺术品拍卖等问题进行了深入交流。同时，中国国家画院原副院长赵榆、中国拍卖行业协会艺委会常务副主任刘幼铮及工作人员余锦生、中国嘉德国际拍卖有限公司董事寇勤及其秘书王卓然、北京荣宝拍卖有限公司总经理刘尚勇、北京匡时国际拍卖有限公司副总裁谢晓冬、北京华辰拍卖有限公司董事长甘学军对于本书也给予了极大地支持，他们为讲座录音稿件的后期整理提供了诸多建设性意见，其认真的态度也促使文章更为严谨、客观地呈现出来。

在此对以上各界有识之士表示衷心的感谢！

其次，要感谢对首都师范大学艺术市场专业的教学及研究工作给予支持的文化机构：中国嘉德国际拍卖有限公司、北京匡时国际拍卖有限公司、北京荣宝拍卖有限公司、北京华辰拍卖有限公司、北京艺融国际拍卖有限公司、苏富比（北京）拍卖有限公司、雅昌艺术网、艺术国际、艺术中国、99艺术网、新浪收藏、中国国家博物馆、故宫博物院、中国美术馆、北京艺术博物馆、今日美术馆、《艺术市场》、《收藏》、《收藏家》、《文物天地》、《艺术》、《美术》、《美术与设计》、《收藏投资导刊》、《中国美术》、《中国美术研究》、《中国书画》。

此外，感谢首都师范大学社科处、研究生院在项目申报、资助研究生产学研基地建设人才培养等方面给予的支持与帮助，感谢多年来支持艺术市场专业建设的教务处及美术学院的历任领导。

感谢本书责任编辑张华及中国建筑工业出版社其他工作人员的辛勤付出。

我受吴明娣老师委托，与卢展、胡军玲、王慧、戴婷婷、耿鸿飞、刘洁等同学共同协助老师做结集出版方面工作，常乃青、邢飞、辛宇、石婷婷等同学在"生态报告"部分进行了细致的校对工作。但因能力有限，难免出现疏漏，不足之处，还恳请艺术市场业界人士、学人、专家及广大读者批评指正。

<div style="text-align:right">

梅松松

2015年7月

于中国国家博物馆

</div>